Una Orquesta Filarmónica para Jalisco

Por

Ramón Macías Mora

Índice

	Página
Introito	5
Antecedentes en la Historia de la Música de las Orquestas Sinfónicas	7
Familias Instrumentales	
Instrumentos	
Una Orquesta para Jalisco	11
Fundación, desarrollo y transformación	
Directores Titulares de la Orquesta Filarmónica de Jalisco y de las Agrupaciones que le Antecedieron	36
Concertinos	69
Reseñas Selectas	74
Testimonios	86
Discografía de la Orquesta Filarmónica de Jalisco y Sinfónica de Guadalajara	119
Repertorio	124
Fuentes Consultadas	434

Introito
(A la primera edición)

El presente trabajo, es parte de un proyecto de investigación que fue apoyado para su realización, el año 2000.

El motivo fue en ese entonces, promover el conocimiento y estimular por otra parte, a los estudiosos de la cultura local.

La convocatoria fue hecha pública por el Fondo Estatal para la Cultura y las Artes de Jalisco y, su lema: La Cultura en Jalisco Durante el Siglo XX.

El plazo otorgado para su realización, por la institución convocante, fue de escasos cuatro meses a partir de la primera entrega de recursos económicos.

El resultado se aparta sustancialmente, de ser una crónica de sociales ligera y un texto en el que aflora la adulación. Es en todo caso, un exhaustivo trabajo en los archivos, en el campo y buscando siempre lo verídico del hecho, a través del rigor metodológico en lo social e histórico.

Los testimonios que se presentan a lo largo del documento, se hicieron en apego a las técnicas etnográficas, respetándose en lo posible, la trascripción íntegra de las entrevistas, adecuándose en los casos pertinentes, para su mejor comprensión, la puntuación y la ortografía.

Cabe hacer mención, que dada la naturaleza del tema, aparecen de manera frecuente, nombres propios de dificultad en su escritura, mayormente, si se toma en cuenta que las fuentes de donde se tomó la información, así como los diferentes tratadistas a los que se recurrió, los publicaron con diferentes criterios. Concretamente se decidió que aparecieran así los siguientes: Cahtchaturian; Tchaikowski; Liszt; Rachmaninov; Prokofiev; Korsakov, Moussorgski y Berlioz entre otros. Las temporadas dedicadas a la opera, no fueron incluidas sin que por ello se reste importancia al género. El tema ha sido motivo de otra investigación, aunque si; se hace mención de algunos conciertos en donde se cantaron arias de ópera.

Como en toda empresa de esta naturaleza, se presentaron múltiples obstáculos, nada insalvable, así como colaboraciones valiosas, agradeciendo por ello la paciencia de todas y cada una de las personas que me facilitaron la labor.

Con el riesgo de hacer alguna omisión involuntaria, deseo agradecer su desinteresado apoyo citando sus nombres: Al personal administrativo de la Orquesta Filarmónica de Jalisco en especial a Ana María Delgadillo.

Heriberto Saucedo, bibliotecario del Archivo Histórico y hemeroteca de la Universidad de Guadalajara así como a Rosa María Tavera de ese mismo centro.

Heriberto Ávila quien siendo gerente del teatro Degollado me abrió amablemente las puertas del recinto, para consultar programas de mano de entre 1960 y 1980.

Marco Santacruz quien me facilitó la revista en donde aparece la fotografía de su tío político, el maestro Leslie Hodge.

El maestro José Luis Núñez Melchor, accedió a platicar amablemente y a proporcionarme material gráfico de su propiedad. Así como los maestros Ernesto Palacios; Salvador Zambrano: Felipe Espinoza *Tanaka*, Graciela Suárez, Guillermo Salvador y los señores Justo Cuellar y José Luis Fernández.

El Lic. Constancio Hernández Allende; la maestra Eva Pérez Plazola y el Arq. Agustín Parodi, formaron el comité de selección de los proyectos, gracias por interesarse en el mío.

Cabe por último, agradecer al cuerpo dictaminador de la Dirección de Publicaciones de la Secretaría de Cultura del Gobierno de Jalisco, sus valiosas observaciones, las mismas que han enriquecido sin duda el texto.

Antecedentes en la Historia de la Música; de las Orquestas Sinfónicas.

Retrocedamos en el tiempo y en la geografía y ubiquémonos en la antigua Grecia en donde se le denominaba ORCHESTA al espacio de sus célebres teatros en el que se desarrollaba la ejecución de la danza, la escena teatral y la música.

Ya como agrupación musical definida, encontramos a la naciente orquesta, en Venecia hacia el año 1600. Una partitura de Giovanni Gabrieli, *Sacrae Sinphonae* se considera la primera que nos muestra una disposición de instrumentos específica. En cuanto a la ópera, ligada estrechamente con la orquesta, Claudio Monteverdi, dispuso de una agrupación de 36 músicos para interpretar *Orfeo*, hacia 1607. La partitura, no evidencia, las indicaciones de la instrumentación moderna, mostrando en todo caso, un esquema a manera de guía en la que no se señaló con precisión la participación de cada uno de los instrumentos ni entradas, salidas y mucho menos pausas.

Hacia el siglo XVII y XVIII, el concepto se modificó sustancial mente principalmente en cuanto a la instrumentación.

Hasta entonces, entre los arcos, se utilizaba como instrumento predominante, la viola, misma que fue sustituida por el violín que proporcionó un timbre de mayor brillantez. Los instrumentos de viento, estaban representados por los *Cornetti*, sin relación con la actual cometa a las que se agregaban; flautas, arcaicos fagotes, oboes, trompetas, trompas, trombones y el clavecín que actuaba a manera de continuo. " En el siglo VXIII los *Cornetti* desaparecieron al igual que el clavecín hacia 1760. Un esquema de lo que sería la moderna orquesta, lo encontramos en las composiciones de Gluck, Haydn y Mozart.

La célula básica de la orquesta clásica, es el cuarteto de cuerda conformado por violín primero, violín segundo, viola y violonchelo.
Los instrumentos de viento y de madera, en esa época, estaban representados, por dos flautas, dos oboes, dos clarinetes y dos fagotes; la familia de los metales, dos trompas, dos trompetas y en ocasiones, tres trombones; las percusiones, solamente incluían los timbales.

Beethoven, utilizó casi siempre esa dotación. Ya en el siglo XIX, el romanticismo que vivía su plenitud, encausó sus esfuerzos, hacia la conformación de más riqueza sonora y mayor cromatismo.

Tanto Berlioz, Liszt y Wagner, se apegaron a ese concepto.

Por ejemplo, las maderas y los vientos, se ampliaron a tres en lugar de dos. A las trompetas y trompas se les modificó su accionar debido a que se les integró el sistema de pistones lo que propició mayor facilidad en la ejecución de las escalas.

La tuba, asumió el papel de bajo y en ocasiones, de tenor. Instrumentos como el corno inglés, el clarinete y el arpa, pasaron a formar parte de la nueva agrupación.

El número de trompas y trompetas se aumentó, a veces de manera indefinida. Los instrumentos de percusión, también se incrementaron enriqueciéndose la sección, con tarolas, platillos, triángulos e instrumentos propios de culturas llamadas exóticas como el gong o los instrumentos precolombinos incluidos por Carlos Chávez y Silvestre Revueltas en algunas de sus obras.

La orquesta moderna, requiere en ocasiones, de más de 100 integrantes, en otras, solamente 20 ó 30, agrupación que se adapta perfectamente a la música de Mozart o Bach.

El término que se le da en ocasiones a la agrupación, de "Orquesta filarmónica", corresponde con mayor propiedad a una diferenciación de tipo financiero más que técnico. Es decir; cuando el apoyo económico proviene de un patronato o de recursos privados.

Una variante de estas grandes agrupaciones, corresponde a una formación muy en boga a finales del siglo XIX y principios del XX. La Orquesta de Salón.

La base de esa orquesta fue el piano. Dos violines, violonchelo, contrabajo, flauta, clarinete, trompeta, trombón y percusión. Fue una agrupación propia para el acompañamiento de las zarzuelas y las fantasías de óperas famosas.

La orquesta de jazz por su parte, mantuvo durante mucho tiempo una formación en parte, similar a la anteriormente citada orquesta de salón, agregando a esta, el uso del banjo y el vibráfono.

La orquesta típica en México, se debe a la iniciativa de Miguel Lerdo de Tejada (Morelia 1869/ México 1941). Dice Juan Álvarez Coral[1]: "Ha formado su prestigio de compositor así como de director de orquesta, fue contratado para tocar en la Exposición Panamericana de Búfalo en 1901, debutando con su orquesta típica integrada por 25 profesores gallardamente vestidos de charros" ; y a la difusión de Ignacio Fernández Esperón *Tatanacho* quien fue nombrado director de la Orquesta Típica de la Ciudad de México, el año de 1952. En esa orquesta se incluye el uso de salterios, saxofones, arpas, guitarras y mandolinas. El repertorio que se ejecuta corresponde a música popular y principalmente de salón. Corridos, pasodobles, valses y schotices.

Familias instrumentales

Haciendo énfasis, en que aunque no es el motivo principal de el presente trabajo, ahondar en el conocimiento específico en si, de la orquesta como agrupación sonora, creo que debe de resultar interesante, acercarnos aunque sea de forma somera, al conocimiento de su conformación. Comencemos por decir que:

Se denominan familias instrumentales a los grupos de instrumentos de la misma clase o esencia, que integran o representan por lo menos, la tesitura de las cuatro voces humanas fundamentales. Es decir, soprano, contralto, tenor y bajo.

Dicho de otra manera, instrumentos con un sonido agudo, menos agudo, grave y muy grueso como lo es el sonido del bajo.

Esa tendencia, la de agrupar en familias de instrumentos, no es reciente por supuesto. Ya en la antigua Grecia, había flautas, por ejemplo, para hombres, mujeres y niños, en tres medidas diferentes. De la misma manera, había *liras* y *khitaras* grandes y chicas.

Con el advenimiento de la polifonía, pasada la edad media, ante la proliferación de coros, se hizo necesario intentar lograr la unidad tímbrica en las ejecuciones a varias voces. Así, surgen familias de flautas, bombardas y cromornos, cornetas, trombones, laúdes, violas y violines.

Algunos de esos antiguos instrumentos, han pasado en la actualidad a formar parte de salas de museo y en otras ocasiones, han servido para recrear la música de esa etapa.

La orquesta moderna, agrupa varias familias. Las cuerdas; los alientos; las maderas; las percusiones etcétera.

[1] Álvarez Coral, Juan, *Compositores mexicanos*, EDAMEX. México: 1972. Pp. 115, 147.

Instrumentos

En música, se define como: aparato que sirve para producir sonidos musicales.

Auguste Gevaert, (1828-1908) hizo una agrupación de tres tipos. A) de entonación libre. Como el violín, el trombón de varas y la propia voz humana, los mismos que producen sonidos de cualquier frecuencia dentro de su tesitura. B) los de entonación variable, generadores de sonidos en sólo algunas frecuencias, como la mayoría de los instrumentos de viento. C) los de entonación fija cuyas frecuencias no pueden modificarse, como el piano y el órgano.

Por su parte, Kurt Sachs y Erich Hornbostel, clasificaron a los instrumentos musicales partiendo de las formas más arcaicas. El criterio utilizado para esa separación, consiste en la forma que se utiliza para producir sonido, por frotación, por punteo, por raspado y dependiendo el material con que están fabricados. Así, los litófonos, son de piedra, los xilófonos de madera, los metalófonos obviamente de metal. Desarrollando todo un esquema de clases y subclases tomando en consideración la técnica empleada en la producción del sonido. Sea ésta directa o indirecta.

Una Orquesta para Jalisco

Fue el año de 1917, cuando por entusiasmo del maestro José Rolón, se comenzaron a dar en Guadalajara, audiciones sinfónicas y con grupos de cámara. Antes en el siglo XIX, se había ejecutado música orquestal principalmente para acompañar ópera y comedias, aunque no existía una orquesta con un esquema claramente definido. El periódico JUAN PANADERO en su edición del 6 de junio de 1880 página 3 consigna lo siguiente:

EL CONCIERTO DEL JUEVES.

 El jueves último tuvo lugar el gran concierto anunciado por las Clases Productoras, en el local de la Exposición. Los distinguidos profesores que formaron la orquesta, nada dejaron que desear al escogido público. Las piezas que tocaron, fueron hábilmente escogidas, y con mayor habilidad ejecutadas. Las armonías que resonaron esa noche, hicieron pasar momentos deliciosos a la concurrencia; ora era la languidez causada por una blanda sinfonía, ora la embriaguéz ocacionada por un wals arrebatador, ora el ensueño melancólico inspirado por alguna partitura empapada en idealismo y sentimiento.
 El director de orquesta, Diego Altamirano es digno del mayor elogio, así por haber hecho gozar tan bellos instantes a la bella sociedad de Guadalajara, como por haber superado obstáculos de gran tamaño que se le prsentaron para la realización del concierto. Diego es un artista consumado y un gran caballero. [...]

José Rolón, nació en Zapotlán, Jalisco en 1883. Estudió inicialmente con el profesor Francisco Godínez y posteriormente viajó a Europa para aprender de Srauv, Moszkowski, Dukas y Nadia Boulanger.

Se dice que el año de 1899, nació su primer hija a quien llamaban *Mariluisa*, ese año, José Rolón realizó un viaje de 850 kilómetros, desde Zapotlán hasta la capital de México, con el propósito de escuchar a Paderewski. Ese viaje, marcó definitivamente, el destino de Rolón quien ese mismo año, perdió a su padre Feliciano. Un año más tarde, perdió a su esposa Mercedes cuando éste, tenía apenas 17 años.

Por ese tiempo, visitó a Rolón, su padrino José García quien le da el pésame y le aconseja viajara a Europa y dedicarse en cuerpo y alma al estudio de la música.

Rolón llegó a Paris el año de 1900 y además de estudiar música en el Conservatorio, se inscribió en un curso de filosofía.

Después de seis años de preparación, Rolón se inclina por dedicarse a la enseñanza y conoce en esa época, a Eugenie Belard quien era además de pianista discípula de Moszkowski, doctora en letras inglesas, alemanas y francesas. Sin dudarlo, fue Belard, una sólida influencia en el desarrollo personal del maestro.

De regreso a México, rompe su relación con *Mimi* (Eugenie) quien se negó a viajar a Guadalajara en donde Rolón, se dedicó a realizar un trabajo de promoción de la música fundando la Academia de Música de Guadalajara[2] en compañía de don Félix Bernardelli, eminente violinista y pintor radicado en Guadalajara desde el siglo anterior en que había llegado procedente de Brasil.

Otros cofundadores de aquella academia, fueron José Godínez y don Benigno de la Torre así como Guillermo A. Michel y con voz pero sin voto, Roberto Baumbach.

[2] El año de 1917, el mes de diciembre, se celebró el décimo aniversario de su fundación. Así lo consignó el periódico EL INFORMADOR en su edición del 2 de diciembre de ese año. P.p. 9.

Al morir los citados maestros, se cambió el nombre de la escuela por el de Escuela Normal de Música de Guadalajara con cuyos egresados, ofrecía Rolón audiciones sinfónicas.

En el citadino *El Presente*, drante el mes de mayo de 1915, apareció publcada la siguiente nota con respecto a Rolón y a la posibilidad de crear una orquesta sinfónica.

> [...] Sin provincialismo-que detesto- y, como similar de otras ideas, hay que decir que Guadalajara; es cuna de artistas, y, desde que existe la academia del maesto Rolón, se ha venido sintiendo la ventaja que resultaría de que el gobierno, ayudara de alguna manera al maestro, para el desarrollo del establecimiento, que lo que hasta hoy ha sido su academia particular, se convirtiera en un Conservatorio, también particular para que no pierda su carácter, e independencia; pero a donde puedan concurrir tantos y tantos seres desvalidos, que por falta de recursos quedaran reagrupados, descartando pérdidas en lo absoluto, con lo que se gasta en el sostenimiento de una banda, - como fue la de la gendarmería, en un conservatorio dirigido por el maestro José Rolón, podría formarse una gran orquesta completa, con todo el instrumental moderno, para dar audiciones públicas en la plaza de armas y proporcionar a la sociedad un esparcimiento delicioso, que nunca se logra con las bandas militares.
> Guadalajara, carece totalmente de una orquesta en la actualidad. Cuando nos visitan compañías de ópera, hay que improvisarlas con los elementos dispersos que existen, y resultan deficientes, por falta de unidad. La mayoría de las veces hay que hacer venir a la Orquesta del Conservatorio Nacional ¿Por qué no procurar tener ese elemento propio?[...]

Posteriormente, Rolón fue director del Conservatorio Nacional de Música y del Departamento de Música de Bellas Artes.

Es autor de *El Festín de los Enanos*, *Andante Melancólico*, del poema sinfónico *Cuahutémoc* y de la suite sinfónica *Zapotlán* entre otras.

Aquella iniciativa del maestro Rolón, - anteriormente citada- marca el punto de partida hacia lo que a la postre redundaría en la conformación de una agrupación sinfónica de verdadera tradición orquestal.

Los primeros conciertos se verificaron sin una continuidad y con una total falta de apoyo principalmente económico. (Ver reseñas selectas).

Tiempo después hacia 1919, el maestro Rolón fundó la Sociedad de Conciertos en conjunto con un grupo de melómanos.[3]

[3] Asimismo, Ramón Serratos, presidió antes, la SOCIEDAD ARTISTICA MUSICAL junto a otros músicos como Tomás Escobedo, Natalia Baeza, Nicandro de Alba y María Villabazo. EL INFORMADOR. 3 de mayo de 1918 P.p. 4.

Una Orquesta Filarmónica para Jalisco

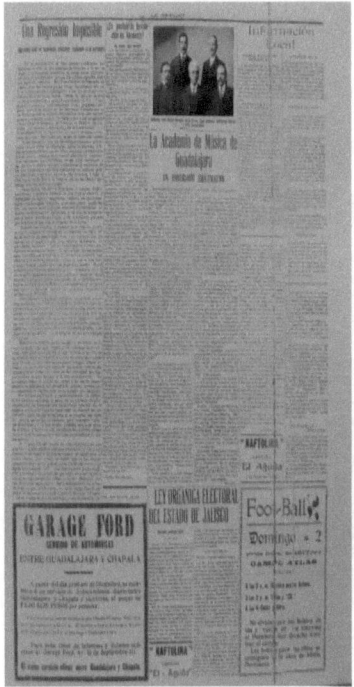
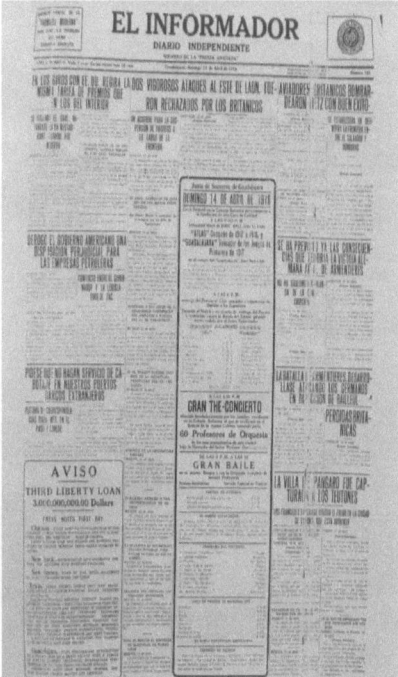

Plana de EL INFORMADOR en donde se da la nota del décimo aniversario de la Academia de Música. Diciembre de 1917. Aparecen en la foto. Rolón, Benigno De la Torre, Felix Bernardelli, José Godínez y Guillermo Michel.

Plana de EL INFORMADOR publicitando el GRAN CONCIERTO de la orquesta de 60 Profesores dirigida por José Rolón. El 14 de abril de 1918.

La idea surgió de una plática que entablaron algunos personajes de la época vinculados con la cultura, en el Repertorio de Música del maestro Munguía en donde surgió la iniciativa expresada por el señor Luis Felipe Chaoui quien tenía fundados temores de que las agrupaciones musicales de Guadalajara entre las que se encontraba la Orquesta Sinfónica, se desintegraran.

Chaoui, ideó un sistema para que se fomentara el gusto en Guadalajara por la buena música y al mismo tiempo, impulsar su sostenimiento.

Así, la idea fundamental fue la de organizar una sociedad con un número de socios estable que al pagar una cuota por pertenecer a dicha sociedad, se les brindara la posibilidad de asistir a un concierto mensual.

En principio, se tuvieron que sortear serias dificultades que sin embargo, José Rolón pudo salvar, dándole forma a la idea y a base de insistir, lograr consolidar la agrupación. Poco tiempo después, secundaron la idea los señores Fernández del Valle, Bernardelli y la señorita Norma Geiset, colaborando de manera entusiasta también, los

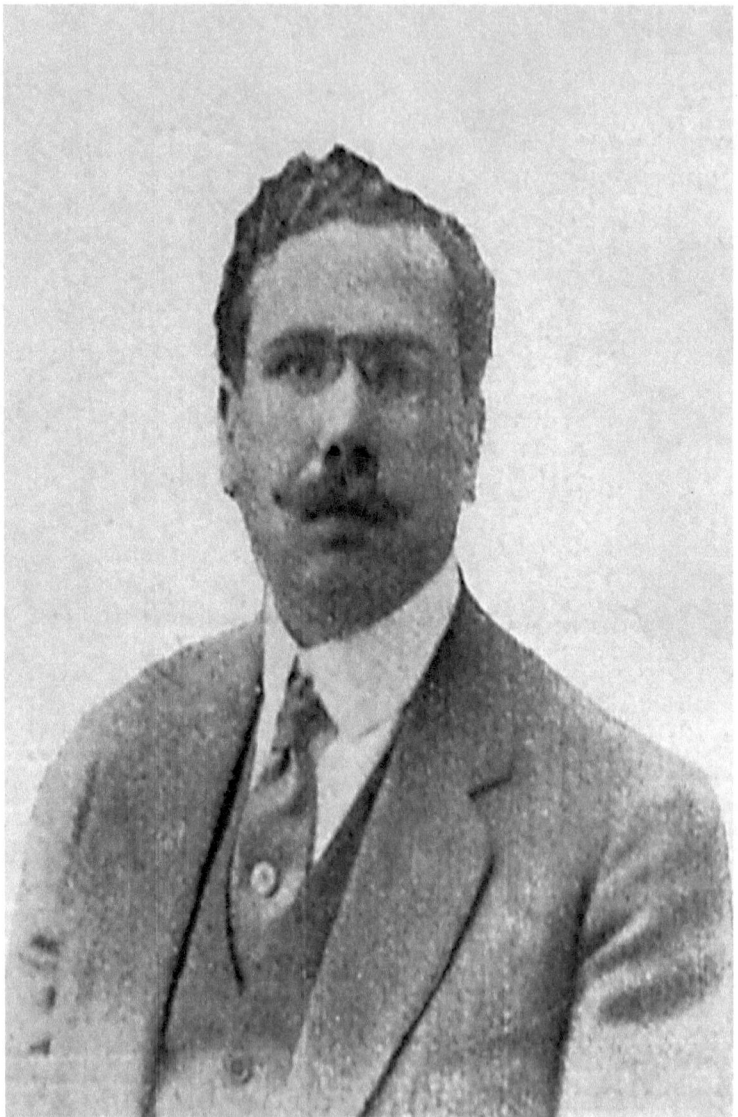

Maestro José Rolón[4]

[4] Fotografía aparecida durante la visita que hizo el presidente de la República Venustiano Carranza a la ciudad de Guadalajara en el informe de sus actividades.

señores: Ing. Agustín Basave, Lic. Manuel Orendain, Dr. Pérez Gómez, Dr. Fernando Banda y el Prof. Roberto Urzúa.

Las reuniones que se organizaron con el propósito de intercambiar opiniones, se celebraron en la casa de la señora Joaquina Caro de Fernández del Valle constituyéndose una mesa directiva la cual encabezó el maestro José Rolón como presidente, como vicepresidente, se nombró al profesor Roberto Urzúa; como secretario, al Lic. Manuel Orendain, prosecretario, Luis Castañeda Castaños; tesorero, Manuel Pérez Gómez y como vocales, a las señoras Fernández del Valle, Bernardelli y a las señoritas Geiset y Ruiz así como a los señores Jorge Palomar, Ing. Agustín Basave, Víctor de Castro y Enrique Palomar.

La sociedad recién integrada contó inicialmente con doscientos cincuenta socios a los cuales se les impuso una cuota de $ 2. 00, mensuales y pretendía reunir otra cantidad similar con lo que según ellos, asegurarían el éxito. Las inscripciones se realizaban en la Academia de Música del maestro Rolón. El periódico *EL INFORMADOR*, publicó una nota con motivo del concierto que ofrecerían Manuel M. Ponce y su esposa *Clema* el 29 de julio de 1921 en donde se hace mención, de las aportaciones recibidas por la Sociedad de Conciertos.

> (...) La Sociedad de Conciertos ha continuado recibiendo buen número de inscripciones de socios y es de suponer y esperar que prosiga este santo entusiasmo y que no dejen de solicitar su ingreso todas las personas cultas que amen a Guadalajara y deseen el progreso de la Nación. La meritísima labor de la Sociedad de Conciertos enaltece el nombre de nuestra ciudad y da a conocer nuestra patria en el extranjero de la mejor manera deseable. Como ejemplo nos complace hacer saber que en el número correspondiente al 27 de mayo último la conocida revista *LE MENESTERIL* se refiere a la labor de la Orquesta y de su misión educadora. Durante el año 1920, ha ofrecido al público, cuarenta y ocho obras diferentes entre ellas la Segunda y Sexta Sinfonías de Beethoven, la Sexta Sinfonía de Tschaikowski, la Danza Macabra de Saint -Saens, la Obertura de Phedre de Massenet, Peer Gynt de Grieg, L' Aprenti Sorcier de P. Dukas y Scherezade de Rimsky- Korsakoff. (...)

Otra dificultad que se sumó a las muchas otras con que había que enfrentar el grupo de melómanos, fue la carencia de partituras que permitiesen con solvencia, la conformación de un repertorio variado, por ello, el señor presidente municipal de Guadalajara C. Salvador Ulloa, hubo de enviar una carta al señor rector de la Universidad en la capital de la República, el Lic. José Natividad Macías.

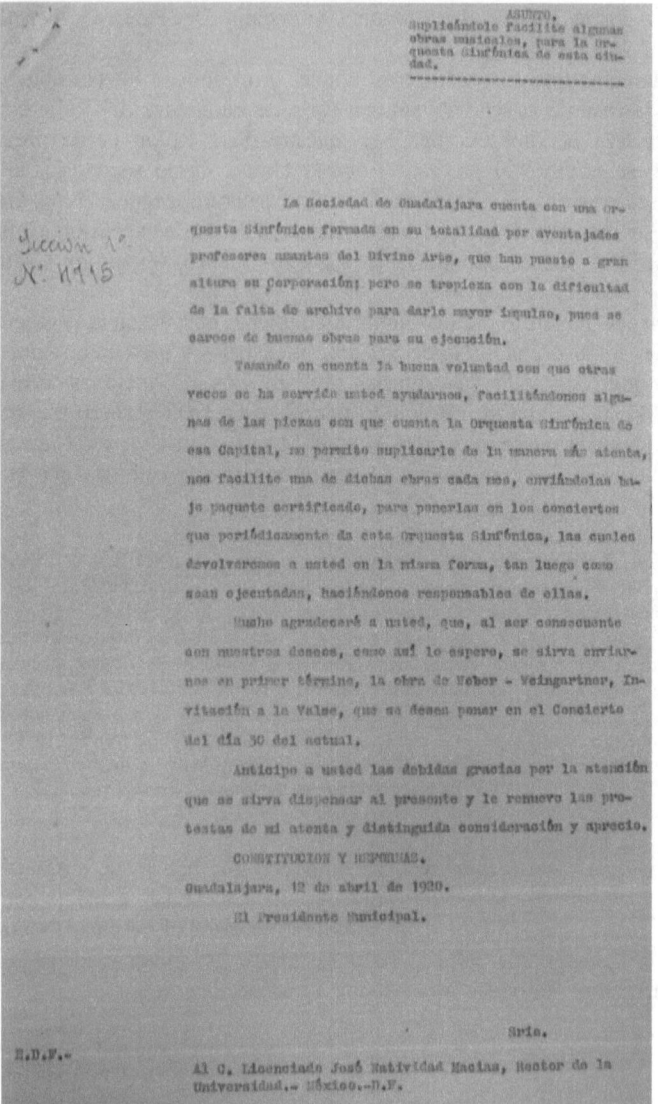

Documento en donde se muestra la petición hecha por el presidente municipal de Guadalajara al Lic. José Natividad Macías, rector de la Universidad de México.

A la que en su momento el rector de dicha casa de estudios envío su respuesta negativa, externando de manera por demás fehaciente, sus argumentos.

Una Orquesta Filarmónica para Jalisco

> 378.(72)
> O 20.
>
> Mesa Octava. Número........519......
>
> Asunto:- Se transcribe un oficio de la Escuela Nacional de Música.
>
> Al C. Salvador Ulloa,
> Presidente Municipal
> de Guadalajara.
>
> En atenta respuesta al oficio de usted fecha 12 de los corrientes, girado por la sección primera, número 4715, tengo la honra de transcribir a usted el oficio número 86, girado por la Escuela Nacional de Música, en el que verá usted la opinión de esa Dirección, respecto a la solicitud que usted hace.
>
> "En debida contestación al oficio de esa Rectoría número 4437, Mesa octava, de 14 de los corrientes, al que se sirve adjuntarme un oficio de la Presidencia Municipal de Guadalajara en el que solicita se le presten mensualmente una obra del archivo de la Orquesta Sinfónica que recientemente ha pasado a depender de esta Facultad, tengo el honor de decir a usted que la experiencia de años anteriores ha demostrado la inconveniencia de prestar obras aun aquí mismo en la Capital, pues algunas de ellas andan incompletas, y debo agregar que aún para el servicio de la misma Orquesta se necesita tener una gran precaución, pues durante el tiempo que la Orquesta que hoy se llama Sinfónica, estuvo segregada de este Plantel, se han des-completado varias obras según nos pudimos convencer al recibir de nuevo el archivo, y en prueba de lo que digo es, que la obra que el Ayuntamiento de Guadalajara solicita "Invitación a la Valse" de Weber-Weingartner, no existe ya la partitura; y estos inconvenientes se agravan enormemente si se permite que las obras salgan fuera de la Ciudad".
>
> Protesto a usted mi alta consideración.
>
> Constitución y Reformas.
>
> México, D. F. 20 de abril de 1920.
>
> EL RECTOR.

Respuesta del Lic. José Natividad Macías a la petición del C. Salvador Ulloa, presidente municipal de Guadalajara el 20 de abril de 1920

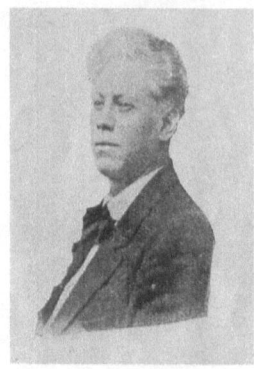
Benigno de la Torre

Maestro Ramón Serratos

Doña Joaquina Caro
de Fernández del Valle

Felix Bernardelli

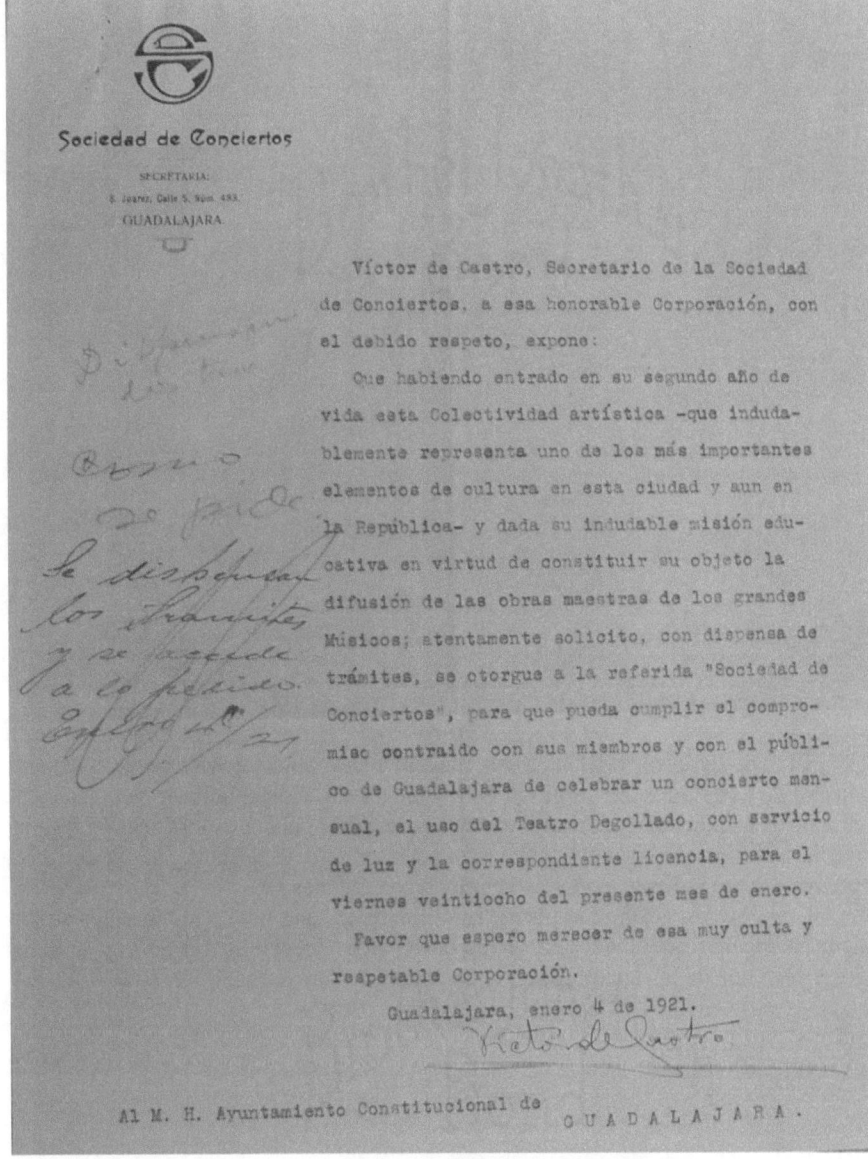

Solicitud que formuló el señor Víctor de Castro, secretario de la Sociedad de Conciertos, el 4 de enero de 1921, con el propósito de disponer del teatro Degollado para su concierto reglamentario, libre de gravamen. [5]

[5] Archivo del Ayuntamiento de Guadalajara, Expediente N° 732, año 1920/ 1921

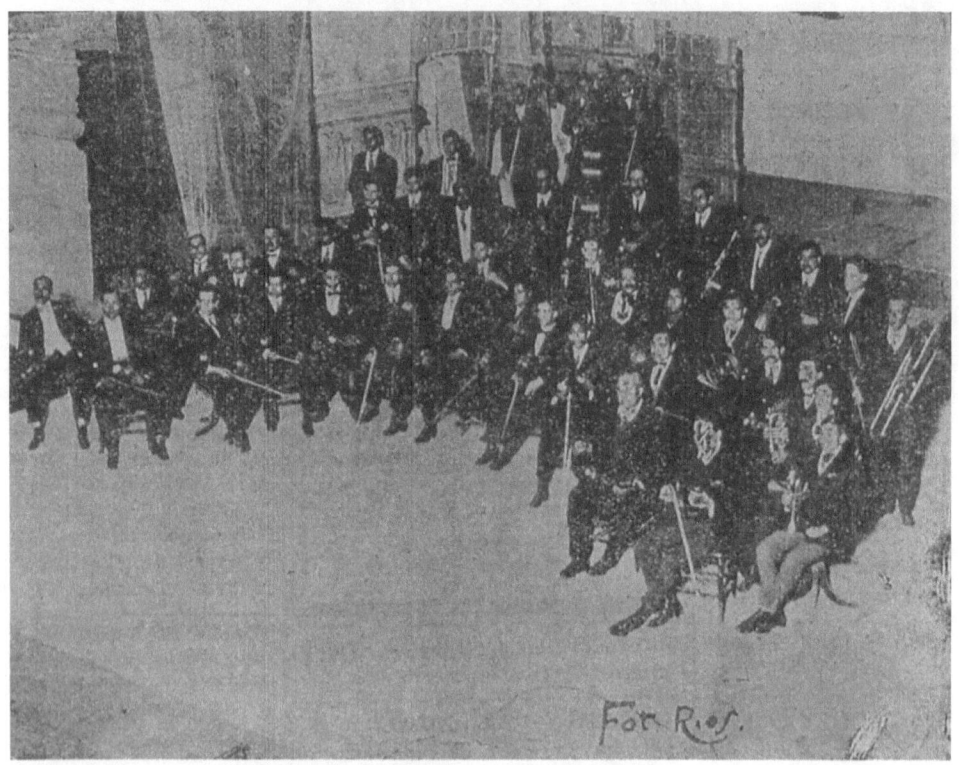

Primera Orquesta Sinfónica de Guadalajara. Año de 1920.

El 7 de junio de 1921, una vez más, el señor Lino González, sub secretario de la Sociedad de Conciertos, se dirigió al H. Ayuntamiento Constitucional de Guadalajara, con el propósito de solicitar dispensa en el pago de trámites para el uso del teatro Degollado asi, como la inclusión de la luz eléctrica y la correspondiente licencia para poder efectuar el concierto correspondiente al martes veintiocho de ese mes.

Como se ve, No fueron pocas, las dificultades que tuvo que enfrentar el entusiasta grupo, las mismas que una a una se fueron resolviendo con el trabajo y el optimismo de todos y cada uno de los miembros de la Sociedad de Conciertos.

Sociedad de Conciertos

Apartado Postal Núm. 180.
GUADALAJARA,
JAL., MEX.

Disp. los tram
como se
pide.

Se dispensan los
tramites y se
accede a lo
pedido.
Junio 7/21.

Lino González, Subsecretario de la Socie-
-dád de Conciertos, á esa honorable Corporación,
con el debido respeto, expongo:

Que deseando la citada Colectividád artís-
-tica celebrar el décimoctavo concierto reglamenta-
-rio, correspondiente al mes actual, atentamente so-
-licito, con dispensa de trámites, se conceda á la
referida Sociedád de Conciertos el uso del Teatro
Degollado, con servicio de de luz y la correspon-
-diente licencia, para el Mártes veintiocho del co-
-rriente mes.

Favor que espero merecer de esa culta y res-
-petable Corporación y por el cual anticipo rendi-
-das gracias en nombre de la citada Sociedád de Con-
-ciertos y por acuerdo de la Junta Directiva.

Protesto y atenta y respetuosa consideración.

Guadalajara, Junio 7 de 1921.

Lino González.

Al M. H. Ayuntamiento Constitucional de

GUADALAJARA.

Documento en el que el señor Lino González, sub secretario de la Sociedad de Conciertos se dirige al H. Ayuntamiento de Guadalajara el 7 de junio de 1921.

Posteriormente.

El apoyo de la Sociedad de Conciertos y una subvención mensual de 300 pesos aportada. Por el entonces gobierno de Basilio Badillo, permitió que se les adjudicara a los atrilistas, una gratificación de entre $ 18. 00 y $ 20. 00 pesos mensuales.

El informe de gobierno correspondiente al año de 1922[6] dice así: "Se señaló una subvención mensual de $300.00 a la Sociedad de Conciertos Guadalajara, ayudándolo también con los gastos de imprenta para anuncios y con algunas otras pequeñas sumas para los conciertos extraordinarios que ha celebrado, atendiendo a que la labor que ha emprendido es altamente cultural; y a cambio la misma Sociedad, obsequia, la entrada a las localidades altas que se distribuyen entre estudiantes, asilados en el Hospicio, empleados públicos y particulares que lo solicitan."

En 1923 sin embargo, el subsidio gubernamental fue retirado y la Sociedad de Conciertos se desintegró. Fue entonces que una comisión encabezada por los profesores I. Trinidad Tovar, Waldo Viramontes y Pedro González Peña, se entrevistaron con el gobernador José Guadalupe Zuno, logrando nuevamente el financiamiento del Estado.

Esa nueva conformación, dio como resultado la organización de una nueva mesa directiva también nombrándose presidente al mencionado Sr. Waldo Viramontes: a J.Santos Palacios, vicepresidente; a Pedro González Peña, tesorero, y el nombramiento como director de la orquesta de J.Trinidad Tovar cediendo éste el sitio de concertino al maestro Ignacio Camarena.

En 1932, nuevamente el Gobierno del Estado canceló el apoyo a la orquesta reanudándose las actividades artísticas nuevamente hasta el año de 1933, el 20 de enero en que los músicos y directivos de la agrupación, ofrecieron un sentido homenaje póstumo en honor del profesor Waldo Viramontes, quien recientemente había desaparecido.

A partir de ese año, la Cámara de Comercio de Guadalajara, se convirtió en el principal patrocinador de la orquesta, sosteniéndose el apoyo hasta el mes de abril de 1939 ya que la aportación resultaba insuficiente y por otra parte, el teatro Degollado, sede del grupo, permaneció inhabilitado debido a una restauración, por cuatro años consecutivos. Así, Jalisco se mantuvo por espacio de seis años, sin música sinfónica. El testimonio del señor José Luis Fernández hijo del maestro trompetista del mismo nombre, es el siguiente:

R.M.
 Cuál es el recuerdo que tiene usted de su padre en la orquesta?
J.F.
 Pues que diario tuvo mucho ahínco y dedicación a que se diera a conocer la música clásica, ellos ya anteriormente a que se agrupara oficialmente, se juntaban, se cooperaban, traían algún director y cosa curiosa... cuando ya salían los gastos, decían " somos tantos, sobró tanto... nos tocó de a tanto. A veces que cincuenta centavos o un peso."
R.M.
 Pero eso afuera de la orquesta ¿o cómo?
J.M.
 Era antes de que se haya hecho oficialmente, pero dentro de la misma agrupación
R.M.
 ¿Qué año sería eso?

[6] Informe del C. Prof. Basilio Badillo del 1 de febrero de 1922 ante la XXVIII legislatura local.

J.M.

Pues... en el 55 se formó oficialmente... anteriormente era cuando lo hacían, más o menos del 37, yo tengo una credencial de él, de 1937.

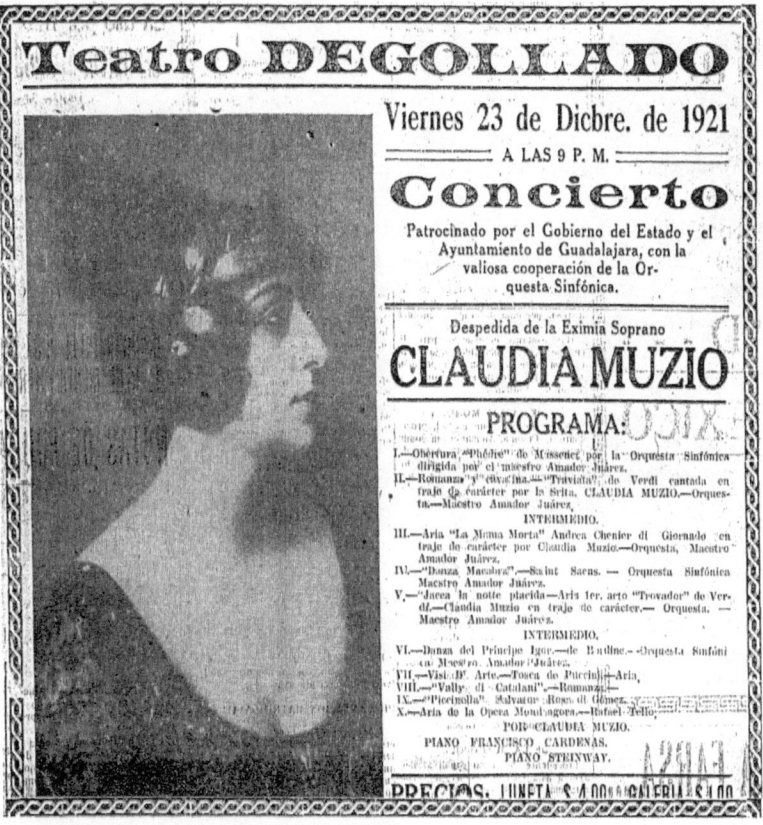

Claudia Muzio

El año de 1942, al celebrarse el cuarto centenario de la fundación de Guadalajara, se encontraba visitando "La Perla de Occidente", el maestro Leslie Hodge quien dirigió a la orquesta en calidad de director huésped. De ello se derivó la invitación que se le formuló a Hodge para que la dirigiera titularmente prometiendo aceptar, una vez concluida la segunda guerra mundial y los compromisos personales que él tenía.

El testimonio oral del maestro Ernesto Palacios[7], nos ilustra al respecto:

R.M.

¿En dónde ensayaban?

[7] El maestro Ernesto Palacios era en el momento de la entrevista, tal vez el miembro más antiguo de la Orquesta, pensionado y fue durante muchos años jefe de personal de la misma.

E.P.
En el Museo Regional de Guadalajara entonces de Ixca Farías. Ya cuando se fundó la Orquesta bien, desde el 45 con el maestro Hodge. El era australiano y no sé como vino a dar creo que a San Francisco, California, total que el director... un gran director de la Opera de San Francisco de nombre Alfred Hertz, y su esposa, una gran cantante, no tenían familia y al maestro Hodge lo adoptaron.

R.M.
¿Cómo era el maestro Hodge? E.P. ¡Uuuuuuuh! Era una finísima persona, ese le inyectó a la orquesta muchísimo dinero... entonces yo no sé como fue a dar ahí. Al morir el señor Hertz. Quien tenía muchísimo archivo. Entonces una vez vino, le gustaba pasear a la señora a Puerto Vallarta o a otros lados y se celebraba el Cuarto Centenario de la Fundación de Guadalajara, coincidió con que los músicos de la orquesta se juntaron para festejar la memorable fecha y entonces en 42 pasó por Guadalajara. Y vio un anuncio que le llamó la atención en donde aparecía la próxima actuación de la Sinfónica de Guadalajara. De regreso del mar, llegó a escuchar a aquella agrupación y preguntó poniéndose en contacto con algunos de sus miembros. Se entabló una bonita relación también con Amigos de la Música.
A quien yo conocí estaban: El padre Aréchiga, José Arriola Adame, el Ing. González Hermosillo, porque se juntaban en una casa en donde nosotros vivíamos. Mi papá trabajaba con unos licenciados y ahí vivíamos nosotros y ahí se juntaban los Amigos de la Música.

De un programa de mano de aquella época, se tomaron los datos referentes al comité de la Orquesta Sinfónica a la que se denominó de la Universidad de Guadalajara en donde aparecen como: Presidente, Lic. Javier Herrera Díaz; Vocales, Dr. Miguel Ochoa Escobedo; Ing. Aurelio Aceves; Lic. José Arreola Adame; Lic. Manuel García Guzmán; Prof. J. Trinidad Tovar. Comisión ejecutiva: Dr. Miguel Ochoa Escobedo y Lic. José Arreola Adame.
En 1945. Amigos de la Música, logró reorganizar formalmente ala orquesta obteniendo un nuevo apoyo gubernamental, esta vez de parte de don Marcelino García Barragán. Se cuenta que el presbítero Manuel de Jesús Aréchiga acudió al mandatario en compañía de otros miembros de la asociación recibiendo la siguiente respuesta de García Barragán: Yo no entiendo de eso, a mi tóquenme el *Zopilote Remojado*, pero tiene razón, hace falta una orquestal !

Sigue el testimonio de Palacios:

Continuando con Hodge, fue al teatro a oír a la orquesta y platicó... un día les dijo que formaran una orquesta vayan con el gobierno del estado.

R.M.
¿Quién era el gobernador?
E.P.
Pues García Barragán. "Yo me vengo de director, no cobro nada. Nada más que tengo que ir a la guerra si salgo vivo regreso." Y salió vivo y lo tuvimos en Guadalajara. Cuando se vino ya para el 45 se juntaron y fuimos con el gobernador. Teníamos mucha

desconfianza y no sabíamos cuanto pedir. Decíamos -"Nooo, nos va a mandar a volar, queríamos entre cinco y diez mil... sabíamos que era un viejo zorro... total que ya se le explicó todo y nos dijo -¿cuanto quieren? -y le dijimos cinco mil pesos. -Ahí están respondió sin chistar. Llamó al secretario de gobierno y le ordenó apuntar que el gobierno del estado otorgaba cinco mil pesos para la Orquesta, solamente nos volteamos a ver incrédulos y arrepentidos de haber pedido cinco y no diez.

R.M.

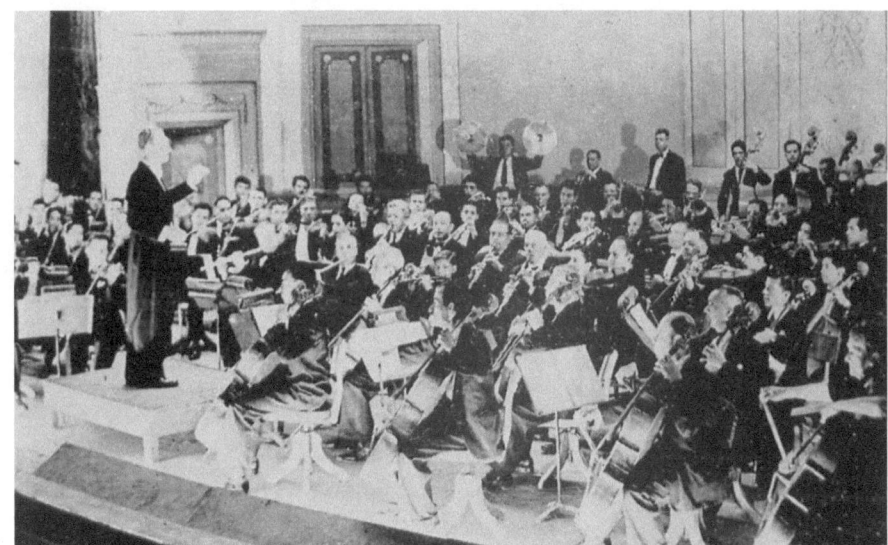

La Orquesta Sinfónica de Guadalajara dirigida por Leslie Hodge

[Se observa en la fotografía, al centro a un pequeño tocando el pícolo. Se trata del niño prodigio *Manolito* Martínez a quien apodaban *El Chanchomón* Núñez Melchor refiere: "Recuerdo que se ponía unos cuetes (borracheras)[8] y en una ocasión con Helmut, estaba tirado y dijo el maestro- ¿Qué pasó con éste hombre, retírenlo de aquí. y lo sacaron 'de angelito'. Pero era buenísimo para tocar. Un día estaba dirigiendo Carlos Chávez y casi jugaba con la flauta y Chávez le dijo- ¡ Así no! tiene que ser a contratiempo y rápido entendía y tocaba, hasta una vez que le voltearon de cabeza la partitura él siguió tocando, era un fenómeno." Con los platillos, al fondo, se ve a un singular personaje al que sólo se le conocía con el sobrenombre de: *La Matildona* su nombre era Javier Saucedo de quien la maestra *Chela* Suárez opina: " *La Matildona* era muy alegre igual que nuestro *Kennedy*"[9]

En las memorias de su mandato[10], se hace una breve mención de la Sinfónica: "[...] Se obtuvo una cooperación amplia de la Orquesta Sinfónicas " Posteriormente, el Gobierno Federal y Municipal, también brindaron su apoyo.
 El consejo directivo de Amigos de la Música, estaba conformado de la siguiente forma: Presidente, Lic. José Arriola Adame; vicepresidente, José Pintado; Lic. Alfonso

[8] Núñez Melchor se refiere a él cuando ya era un joven adulto.
[9] Hace referencia a un miembro de la orquesta típica fallecido poco antes de la entrevista.
[10] García Barragán, Marcelino, *Memorias 1943.1947*. Artes Gráficas. S.A. Guadalajara: 1947

Díaz Dueñas, secretario; Prof. Leopoldo Aréchiga, subsecretario; Félix Díaz Garza, tesorero y Francisco Ibarra, subtesorero.

La comisión ejecutiva, estuvo formada por el el Lic. José Arreola Adame, el presbítero Manuel de Jesús Aréchiga y Félix Díaz Garza. Vocales: Presbítero José Ruiz Medrano, Lic. Efraín González Luna, Ing. Aurelio Aceves, Arq. Ignacio Díaz Morales, profesora Áurea Corona, profesor Tomás Escobedo, profesor Refugio Mendoza y el señor Carlos Collignon.

ORQUESTA SINFONICA
de la Universidad de Guadalajara

SEGUNDO GRAN CONCIERTO ORDINARIO DE LA TEMPORADA DE INVIERNO

- TEATRO DEGOLLADO -

Viernes 26 de Diciembre de 1941

A las 21 horas en punto

Dirección de Extensión Universitaria.

ORQUESTA SINFONICA DE GUADALAJARA

DIRECTOR:
LESLIE HODGE

PATROCINADA POR LA
UNIVERSIDAD DE GUADALAJARA

OFICINA PROVISIONAL: ANGELA PERALTA 45
TEL. ERIC. 49-69

===»«===

TEATRO DEGOLLADO

26o. CONCIERTO REGLAMENTARIO

VIERNES 29 DE AGOSTO DE 1947 A LAS 21.15 HS.

ORQUESTA SINFONICA DE GUADALAJARA

DIRECTOR:
LESLIE HODGE

PATROCINADA POR LA
UNIVERSIDAD DE GUADALAJARA

26o. CONCIERTO REGLAMENTARIO.

Viernes 29 de Agosto de 1947 a las 21.15 hs. en punto.

Programa:

1.—Sinfonía No. 4. "El Reloj" HAYDN.
 a.—Adagio-Presto.
 b.—Andante.
 c.—Minuetto.
 d.—FINALE: Vivace.

2.—Doble Concierto para Dos Violines y Orquesta en Re menor BACH
 a.—Allegro.
 b.—Largo ma non tanto.
 c.—Allegro.

Solistas: CLEMENTE PEREZ y MANUEL ENRIQUEZ.

INTERMEDIO:

3.—Preludio de "Lohengrin" WAGNER.
4.—El Aprendiz de Brujo DUKAS

En 1947, la orquesta se separó de Amigos de la Música formándose un patronato encabezado por el entonces rector de la Universidad dé Guadalajara, Luis Farah. Se nombraron presidentes honorarios al C. Lic. Jesús González Gallo, Gobernador del Estado y al Sr. Heliodoro Hernández Loza, Presidente Municipal de Guadalajara. El comité ejecutivo provisional, estuvo encabezado por el anteriormente citado Farah, el señor Dr. Miguel Ochoa Escobedo como Vicepresidente, la Sra. Henriette Meyer como secretaria y como tesorero al señor Juan Mier y Terán.

Ese nuevo patronato estuvo formado además de por el ya mencionado rector Farah, por: El Lic. Alberto Fernández, Sr. Joaquín Ruiz Esparza, Sr. Walter Frank, Sr. Max Landman, Lic José Guadalupe Zuno, Sr. Eduardo Collignon, Sr. Jorge Orendain, Sr. Armando Gutiérrez Vallejo y al señor Trinidad Martínez Rivas. Posteriormente, se nombró presidente al Ing. Jorge Matute Remus y aparte del Dr. Juan I. Menchaca, se integraron, la señora Helen Sines y la señorita Teresa Casillas a quien se nombró gerente. Durante el gobierno de Jesús González Gallo, el entonces presidente de la República, C. Miguel Alemán Valdés visitó Guadalajara con el propósito de inaugurar las obras de ampliación de la avenida Juárez. Con ese motivo, la Orquesta Sinfónica de Guadalajara, ofreció un

concierto, obteniéndose a raíz del éxito artístico obtenido, un subsidio federal, canalizado a través de la Secretaría de Educación Pública, de 25. 000 pesos anuales.

Hacia 1950, se unificaron los esfuerzos del patronato y de Amigos de la Música para crear la Asociación Civil, "Conciertos Guadalajara" quien se hizo cargo de la orquesta.

Ya durante el gobierno del Lic. Agustín Yáñez, se iniciaron las audiciones al aire libre en Lagos de Moreno, Jalisco, San Juan de los Lagos y Tepatitlán y se encabezó la suscripción de 100 patrocinadores con el propósito de hacer crecer el año de 1954 los ~ recursos de la institución a la cantidad de $100. 000,00 pesos.[11]

Un aviso referente a ello, aparecía principalmente en los programas de mano y los diarios de mayor circulación decía: "Si Ud. No es todavía suscriptor de la Sinfónica de Guadalajara, solicite luego su registro llamando al teléfono Ericsson 49-69 o por escrito a Ángela Peralta 45. De este modo contribuirá al sostenimiento y desarrollo del máximo exponente de cultura musical de Guadalajara. Suscripción con derecho a 2 lunetas para cada Concierto Reglamentario Mensual $ 10.00 al mes."

El año de 1955, continuaron las giras de la Orquesta Sinfónica de Guadalajara, conjuntamente con la Orquesta de Cámara de la Universidad. El Gobierno del Estado con el apoyo de la empresa Celanese Méxicana, construyó una concha acústica para los conciertos al aire libre, en el parque Agua Azul basando su proyecto el Arq. Alejandro Zohn, en el desarrollo de una cubierta parabólica hiperbólica, idea original del arquitecto catalán Félix Candela muy en boga en esos tiempos.

Los conciertos populares se habían organizado desde el año de 1945 y generalmente se celebraban los domingos en la mañana en el teatro Degollado cobrándose únicamente la mitad del costo. Así se siguieron dando durante muchos años convirtiéndose en una tradición llegándose a dar incluso hacia 1962, por iniciativa del Ing. Alberto Uribe Valencia, en foros como la arena de box y lucha libre Coliseo". En 1957 fue nombrado presidente del consejo directivo, el Lic. Leopoldo Hernández Partida: secretario el Lic. José Pintado Rivero y como tesorero, el señor Joaquín Ruizesparza siendo parte del consejo también, los señores: presbítero Manuel de Jesús Aréchiga, Pedro Javelli, Sr. Ing. Luis González Hermosillo, Sr. Max Landmann. Ing. Anastasio de la Torre y como gerente la señorita Teresa Casillas.

Los conciertos populares se siguieron dando durante el año de 1958 en que la actividad de la agrupación creció notablemente llegándose incluso a dar dos temporadas extemporáneas en las que participó el célebre maestro Julián Carrillo, tocándose las nueve sinfonías de Beethoven.[12] Hubo también un concurso sinfónico en homenaje a Juárez en el que participaron 22 compositores y por cierto, fue ganado por Blás Galindo en ese entonces director del Conservatorio Nacional. El texto empleado por Galindo, consistió en el Manifiesto de la Constitución de 1857 y según la reseña de entonces, "Se ejecutó con la magnificencia requerida"

Ya para concluir el mandato de Yáñez, un nuevo incremento al subsidio oficial se otorgó a la orquesta, cosa que se convirtió en costumbre, a partir de 1952 en que era de $ 60. 000. 00 llegando a $ 120. 000. 00

Luego durante el gobierno del profesor Juan Gil Preciado, el año de 1963, se decretó en Jalisco, "Año de la Música Jalisciense" y fue también durante su gestión, que se compró en Alemania el famoso piano *Stenway*.

[11] Primer Informe de Gobierno del licenciado Agustín Yáñez, año de 1954. P. 29
[12] Quinto Informe de Gobierno del licenciado Agustín Yáñez, año de 1958. P. 35.

Así, el Lic. Francisco Medina Ascencio, sucesor de Gil Preciado, destacó en el documento correspondiente a su tercer informe celebrado el 1 de febrero de 1968 en la página 57 lo siguiente: "La Asociación Civil Conciertos Guadalajara, durante el año de 1967 programó y realizó 35 conciertos con nuestra Orquesta Sinfónica de Guadalajara...

El Gobierno del Estado ha venido otorgándole un subsidio anual que en el presupuesto de 1968 será incrementado".

En un insólito acontecimiento, actuó ese año el día 28 de septiembre, el célebre compositor inglés Benjamín Britten[13] aunque no con la Orquesta, la cual interpretó una de sus obras un día antes, sino como acompañante del contralto, también inglés, Peter Pears.

La reseña *PENTAGRAMA MUSICAL* escrita por Zatben, relató: " [...] Uno y otro dictó cátedra de su especialidad, porque si Britten nos brindó un acompañamiento exquisito a través de las *Cinco Canciones* de Purcell; Pears con su voz nos maravilló a lo largo de sus interpretaciones. [...] Cuánta expresividad puso Britten en la interpretación; tocó lo que no está escrito sobre el pentágrama; es decir lo que el autor no puede escribir; su espiritualidad, ternura y apasionamientos" [...] La Orquesta participó en la llamada en ese entonces, Olimpiada Cultural recordándose el memorable concierto en el que participó como solista el eminente pianista chileno Claudio Arrau. (ver reseña). Fue en su quinto informe de gobierno efectuado el 1 de febrero de 1970, cuando el gobernador Medina Ascencio refirió lo siguiente en las páginas 49 y 50: " Una de las manifestaciones más importantes en el orden de la cultura, lo representa la Orquesta Sinfónica de Guadalajara. Nadie desconoce las dificultades con que siempre ha tropezado, ni el cariño y dedicación de sus elementos... "Luego hace también mención de los beneficios laborales a los que accedieron algunos de sus miembros." Gestionamos que la Dirección de pensiones del Estado concediera la jubilación a los músicos que por su edad y condiciones de salud necesiten retirarse [...] Por último, menciona la relación de eventos realizada ese año. " 17 correspondieron a la Orquesta y 2 a la de Cámara" concluyendo: Hace justamente un año, un grupo de amigos nuestros hizo un importante donativo para el sostenimiento de la Orquesta Sinfónica [...] Nuestra Orquesta Sinfónica lleva un mensaje cultural al pueblo, despertando el interés colectivo en reconocimiento de la buena música ".

[13] El concierto fue auspiciado por el Instituto Anglo/Mexicano de cultura, en ese entonces dirigido por Mr. Shepard. El cónsul de Gran Bretaña era Mr. Anthon Duncan Williams.

La Orquesta Sinfónica de Guadalajara bajo la batuta de Francisco Orozco.

A partir del año de 1971 la orquesta pasó a formar parte del Departamento de Bellas Artes de Jalisco. Fue cuando el entonces gobernador de Jalisco, Lic. Alberto Orozco Romero, decidió absorber a la orquesta como parte del cuerpo de trabajadores al servicio del Estado. El primer informe de gobierno del entonces gobernador Orozco, correspondiente al 1 de febrero de 1972 dice en su página 15: " El Estado ha querido responsabilizarse plenamente del encauzamiento y la promoción de las altas manifestaciones del espíritu.

Para esta tarea ha creado el actual Departamento de Bellas Artes mediante el cual no solamente se ha corregido un anárquico sistema de subsidios. " y se refiere a la Orquesta en la página 16: " Con los recursos generados por algunos eventos se pudo otorgar a los integrantes de la Orquesta Sinfónica de Guadalajara un aumento notable en sus percepciones".

En su segundo informe de fecha 1de febrero de 1973, Orozco Romero enfatiza (Pag. 24) " La Orquesta Sinfónica de Guadalajara se encuentra ya en un grado profesional que le permite abordar aun obras con alto grado de dificultad. Se dieron 16 conciertos en el teatro Degollado y otros más de difusión, principalmente ante núcleos estudiantiles y de trabajadores, estos últimos con inusitado éxito de carácter social y cultural".

Por su parte el gobernador Flavio Romero de Velasco, hace poca referencia a la agrupación dentro de sus informes destacándose el de 1978, que fue el primero en donde expone en la página 29, la celebración del Primer Festival de Orquestas Sinfónicas celebrado el año de 1977 luego, en su informe del año 1980, Dice: " La Orquesta Sinfónica de Guadalajara fue objeto de una profunda reestructuración y hoy es ya uno de nuestros orgullos". [14]

Resulta significativo el hecho, de observar, que hasta entonces no aparecen en forma significativa, en la nómina de la agrupación, músicos extranjeros, polacos o rumanos. La integración de éstos, se debió a la desafortunada desintegración de la Orquesta Sinfónica del Noroeste, agrupación dirigida por el maestro Luis Ximénez Caballero quien hizo viaje explícito a Europa, con el objetivo de refrescar su orquesta con elementos de gran calidad artística. Esto no pudo ser y se hizo la gestión para que se integraran a la Sinfónica de Guadalajara. Hay quien opina, que han sido una valiosa aportación y también quien se queja de los vicios que han dejado. *Chela* Suárez (ver testimonios) opina:

[14] Romero de Velasco, Tercer Informe de Gobierno. P.37, Guadalajara: 1980.

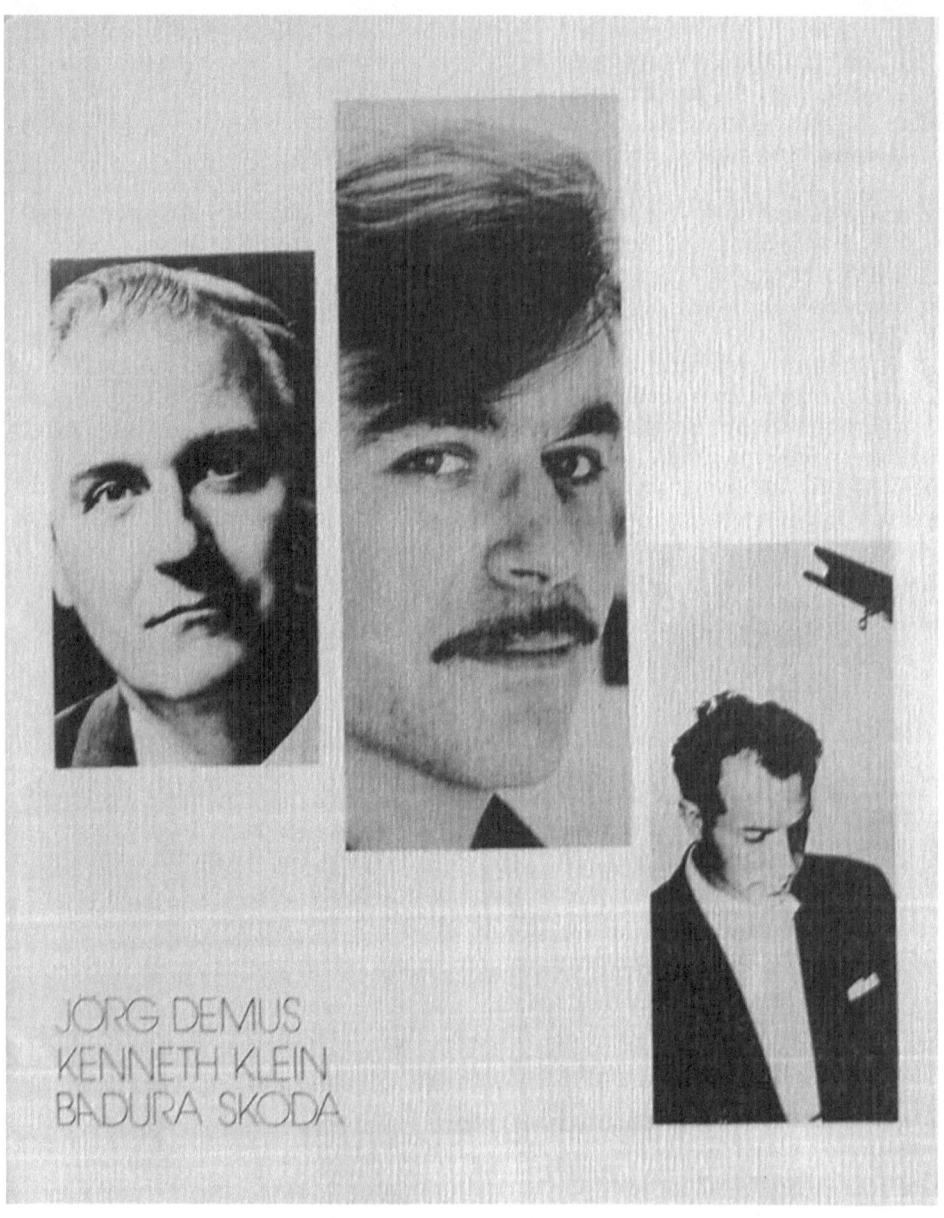

Carátula del programa de mano correspondiente a los conciertos del 50 aniversario de la Universidad de Guadalajara. Año 1975

R.M.-
¿Qué me puede decir de la participación de músicos extranjeros?

Ch.-
A mi en lo personal no me gustó que se fuera infiltrando tanto extranjero aunque, hay algunos muy buenos, pero yo me daba cuenta que ganaban en dólares ¿por qué? Si estamos en México. El trato en lo económico no era igual para todos.

Vienen a quitarle a los mexicanos sus lugares. En mi tiempo estaba el flautista Eulalio Sánchez Benítez era mexicano y se fue a Estados Unidos pero lo trajeron de regreso con un muy buen sueldo. Era muy bueno.

Estaba también la señora Boasí pero ella también aportaba dinero a la orquesta.

Entre los músicos que llegaron a Guadalajara y formaron parte de la vida cultural de los tapatíos, estuvieron: El violinista Boguz Kazmarek, el Cellista Marek Karkowski, la violinista Iolanta Michalewicz, el contrabajista Riszard Ronowicz y el flautista Andrezej Bozek todos ellos polacos, los romanos Iouri Kassian, Aurelián Ionescu. Radú Varga y actualmente el concertino ruso Sava Latsanich. Pregunté a don Ernesto Palacios al respecto:

R.M.
¿Cómo fue la llegada de polacos y romanos?

E.P.
Esos músicos venían contratados originalmente por Ximénez Caballero. Entonces, en ese tiempo se desbarató la orquesta y Ximénez Caballero ya los tenía contratados. Estaba Alejandro Matos en Bellas Artes. Yo conocí a Matos muy chico con el maestro Hodge, parecía el *valet* de Hodge. Hasta el sudor le secaba. El, fue jefe de Bellas Artes. Y entonces fue Ximénez Caballero con él y los contrataron.

R.M.
Como jefe de personal que fue ¿cómo considera a estos extranjeros dentro de la agrupación?

E.P.
Hay excepciones. Yo estimo mucho a Iolanta... al maestro Boguz. Todavía da clases, muy buena persona. Marek también. Me acaba de escribir precisamente. Con otros tuve alguna dificultad.

Hay otro grupo de atrilistas extranjeros cuya integración obedeció a causas diferentes a las ya mencionadas. Durante el periodo en que estuvo Francisco Orozco estuvo la flautista Cristian Nazzi hija por cierto de un viejo director ex asistente de Toscanini, estuvo también la flautista norteamericana Ann Siller originaria de Florida, U.S.A. Otra Rumana quien casó en Guadalajara con el violinista Arturo Guerrrero, Zbetlana Arapu. La arpista Lucija Kuret quien se casó con el organista Francisco Javier Hernández y vino a vivir a Guadalajara. El fagotista Manuel III costarricense. Nuri Ulate flautista tica, esposa del guitarrista David Mozqueda y los actuales miembros. Charles Nath (Clarinetista), Estephen D. Wenrich (Cornista)" Lisa Raundebush (Violinista)" Aura Estaskeviciene (Violista), Mika Miller (Oboista)" Franck Calaway (Cornista)" Collen Louise Blake (Cornista), El año de 1988" la Orquesta Sinfónica de Guadalajara, se transformó en Orquesta Filarmónica de Jalisco. Para ello, se unificaron tres estancias: El Gobierno del

Estado de Jalisco a través de la Secretaria de Educación y Cultura, el Fideicomiso de la O. F. J. y el Consejo Artístico Honorario compuesto por los maestros Manuel Enríquez; Hermilio Hernández y Leonardo Velásquez. Esa reestructuración contempló la posibilidad de que viejos músicos tuvieran la oportunidad de retirarse con dignidad, brindándoseles la oportunidad de que se jubilaran. El maestro Núñez Melchor comenta.

"Yo duré treinta años. Me jubilé de la Orquesta... si, porque cuando se acabó en el 88 dijo la señora Martha González -el que quiera jubilarse... hay la oportunidad aunque no tenga el tiempo necesario. Creo que a mi, me faltaba tiempo ya que me dijeron en Pensiones- ¿sabe que no tiene el tiempo?... y como todos estábamos recomendados por la señora y el gobierno... aunque no teníamos el tiempo necesario, nos jubilamos y entonces yo pagué el resto del tiempo que me faltaba... entonces me dijo la señora- sabe que yo, no quisiera que se jubilara, quisiera que siguiera en la Orquesta, pero como ya había tanto problema; con ese director Manuel de Elías que era como un. ..Guadalupe Flores. ..de esos malinchistas que solamente querían ver un mexicano bueno ...Guadalupe Flores... muy malinchista, solamente con los extranjeros... Manuel de Elías también... aunque muchos se quedaron..."

La idea principal, fue la de hacer extensiva la actividad a todo el estado de Jalisco.

Fue una etapa en la vida de la Orquesta, en que se promocionó el estreno de música de compositores mexicanos contemporáneos, se dio oportunidad a solistas jóvenes, principalmente jaliscienses y se escuchó a la orquesta en otras ciudades de México. La selección de músicos, ya con José Guadalupe Flores a la batuta, se hizo más depurada y el año de 1990, se redujo la plantilla de 103 músicos a 93. El año de 1991 nuevamente se hizo un reajuste saliendo algunos y entrando nuevos

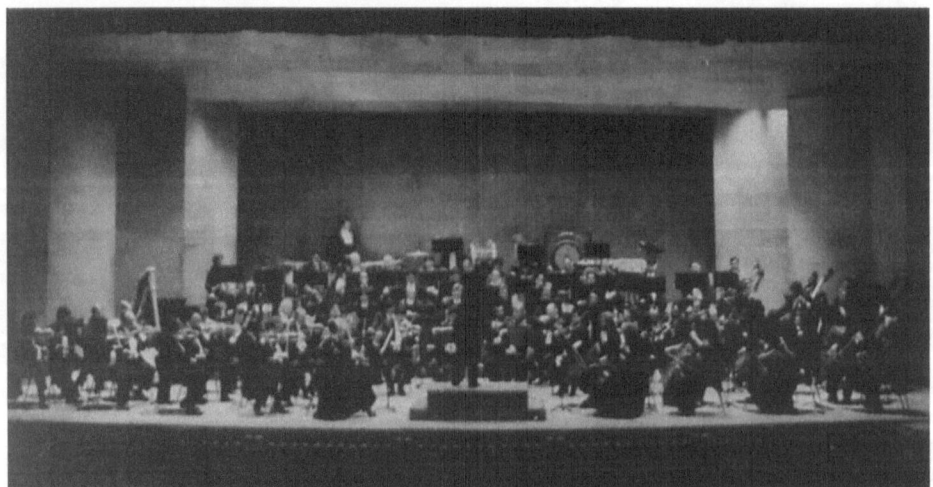

Orquesta Filarmónica de Jalisco años 1988/1989. Fotografía por Rubén Orozco tomada de Informe de actividades 1988/1989.

elementos hasta quedar finalmente en la cantidad de 81 elementos de los cuales, 20 eran extranjeros.

El Gobierno de Jalisco, decidió crear la Orquesta como un organismo oficial del Estado y mantenerla en su sede, el teatro Degollado, descentralizando su actividad y

buscando beneficiar a las mayorías. En ese momento se plantearon como objetivos: planificar temporadas regulares de conciertos y óperas; la emisión a través de los medios masivos de comunicación de los conciertos; establecer programas de becarios con el propósito de mejorar la calidad de jóvenes músicos; rescate de la música sinfónica jalisciense y su grabación; encargo de obras a destacados compositores y cursos de perfeccionamiento para atrilistas jóvenes. Se formuló en ese entonces, establecer a la Orquesta Filarmónica de Jalisco, como un organismo por encima de intereses y personas.

El patronato de la Orquesta Filarmónica de Jalisco, estuvo formado de la siguiente manera: CONSEJO DIRECTIVO: Presidente honorario, C. Lic. Enrique Álvarez del Castillo, Gobernador Constitucional de Jalisco; Presidente, C. Jesús Lemus Contreras; Vice-Presidentes, Sr. Francisco Javier Sauza; Lic. Fernando Albarrán Gutiérrez; Lic. Carlos Magaña Rojas; Arq. Federico González Gortazar. Secretario, Lic. Gabriel Camarena; Tesorero, C.P. Ernesto Ramírez Godoy. CONSEJEROS: Lic. Javier Arroyo Chávez, Lic. Alberto Berner, Srita. Teresa Casillas, Dr. Manuel Ceballos, Sr. Juventino Cerda, C.P.T. Jorge Coello, Sr. Bernardo Colunga, Sr. Vicente Chalita, Lic. Jaime de Obeso, Sr. Alfredo Demblow, Lic, Miguel Angel Domínguez, Sr. Ernesto Fernández López, Lic. Julio García Briseño, Arq. Javier Gómez Corona, Arq. José Manuel Gómez Vázquez Aldana, Ing. Carlos Gutiérrez Arce, Lic. Constancio Hernández Allende, Ing, Luis E. Hernández, Sr. Alfonso Herrera Orendáin, Sr. Luis Jiménez Franco, Ing. Ernesto Lemus, Lic. Jorge Humberto Lemus, Mira. Maria Luisa Lizárraga, Mtro. Domingo Lobato, Sr. Roberto Méndez, Sr. Carlos Rabinovitz, Lic. Guillermo Ramírez Godoy, Arq. Jorge Ramírez Sotomayor, Lic. Guillermo Reyes Robles, Sr. Leopoldo Rubio Corona, Sr. René Rivial, Lic. Miguel Tovar Jarero.

El comité técnico de la etapa de la Orquesta dirigida por el maestro Guillermo Salvador, estaba conformado por: Lic. Miguel Agustín Limón, presidente; Lic. José Levy García, tesorero; Dr. Guillermo Schmidhuber de la Mora, Secretario y como vocales, C.P. Jorge Preciado Martínez; Lic. Sergio López Rivera; Lic. Alejandro R. Elizalde G. E y el Ing. Rogelio Partida. El patronato lo conformaban a su vez: Lic. Sergio López Rivera, Presidente y los siguientes miembros: Arq. Ernesto Arias Hernández; Sra. Ma. De Lourdes de Villarpón de Elizalde; Lic. Alejandro R. Elizalde G.; Mtro. Sergio Alejandro Matos; Sra. Estela Michel de Ibarra; Ing. Rogelio Partida; Sr. Víctor Sánchez Larrauri; Arq. Guillermo Sánchez Rivera; Dr. Guillermo Schmidhuber de la Mora. El año de 2000 ubicó a la Orquesta Filarmónica de Jalisco, en el umbral de un nuevo siglo y de un nuevo milenio, recogiendo una tradición centenaria que la hacía una orquesta única en México y en el mundo y que era uno de los principales orgullos de Jalisco en la cultura en el siglo xx.

Los cambios en lo sexenal, modificaron de nueva cuenta la organización de la agrupación.

Al ungirse gobernador de Jalisco el Lic. Francisco Ramírez Acuña, fue contratado el maestro Luis Herrera de la Fuente. Aunque efímero resultó su paso por Guadalajara.

En la actualidad, la Orquesta goza de buena salud, siempre sometida al acoso mediático. Lo cierto es que el maestro Héctor Guzmán después de la salida de Herrera de la Fuente, llegó a inyectarle nuevos bríos y disposición para ser digna anfitrión del teatro Degollado, que pronto será reinaugurado y bella sede de la Orquesta Filarmónica de Jalisco.

Directores Titulares de la Orquesta Filarmónica de Jalisco y de las agrupaciones que le antecedieron.

El primer director de la Orquesta Sinfónica de Guadalajara, fue el maestro...

Amador Juárez

Amador Juárez[15] (Guadalajara, Jalisco 1872-1933). Juárez estudió con Clemente Aguirre

[15] Amador Juárez, fue el primer director de la Orquesta Sinfónica de Guadalajara, cuando ésta, ya actuaba de

y desde temprana edad, se integró a la célebre banda de La Gendarmería. Fue director además, de la Banda de Música del Estado de Jalisco y ocupó el cargo de director de la Orquesta Sinfónica de Guadalajara. Juárez como primer director de la orquesta, actuó de 1920 a 1923, año en que ocupó la dirección el maestro... **J. Trinidad Tovar** (Tala, Jalisco, 1882- Guadalajara, Jalisco 1953).

J. Trinidad Tovar

El maestro Tovar fue violinista y director de orquesta. Durante los últimos años del porfiriato, participó en programas del gobierno para difundir la música. Trabajó en orquestas de teatro y organizó varios grupos de cámara. Como violinista realizó presentaciones en el interior de la República Mexicana. Una nota del periódico *El Informador* fechada en 1920, da fe de la calidad del maestro Tovar: "Notamos que el profesor J. Trinidad Tovar, director de la Sinfónica, está palpando poco a poco el triunfo de sus desvelos. Su batuta discreta, conduce con tino y aliento al conjunto, lo cual indica en forma clara, que las obras puestas han sido debidamente estudiadas y comprendidas." * (ver reseñas).

manera oficial, antes, los primeros cinco años, la dirigía su fundador José Rolón.

En 1933 participó en la reestructuración de la orquesta a la que se denominó Orquesta Jalisciense. Como profesor tuvo como discípulos a: Gorgonio *Gory Cortés*, Arturo Xavier González y a Salvador Zambrano entre otros.

Realizó sus estudios de música en la Escuela de Música de los Padres Juaninos. Fue concertino de la orquesta y su cargo de director se prolongó por mucho tiempo, 1939, después en 1945, llegó el maestro... **Leslie Hodge.**

Hodge nació en Albany, Australia, doctorándose en música en la Universidad de Melbourne. Antes de dirigir a la Orquesta de Guadalajara, había sido conductor en Sacramento, California, Portland y Bay Región en San Francisco, Estados Unidos de Norteamérica.

Al venir a Guadalajara, trajo consigo el valioso archivo con obras sinfónicas, que había pertenecido a su maestro Alfredo Hertz, antiguo director de la Orquesta Sinfónica de San Francisco, California.

Hodge trasladó a Guadalajara a la viuda del maestro Hertz, la notable soprano Lilly Hertz a quien consideraba madre adoptiva. Según el decir de Chela Suárez (ver reseñas) quien los conoció muy bien, la señora Hertz era una persona muy amable y aportaba económicamente a la orquesta. Al entrevistar a la maestra Suárez al respecto, dijo:

> Pues para mi muy amable, a todos nos trataba bien, eso si mucha disciplina, cada que había un receso, decía "Cocacola". Mucha puntualidad para empezar y terminar. Los ensayos eran a la una y como yo estaba estudiando en la Normal, allá tenía clases hasta la una y la última maestra, me daba permiso para que me trasladara hasta el teatro.
> Hodge me daba cinco minutos de tolerancia y nunca llegué seis.
> Cuando me casé estaba todavía en la Sinfónica y fue el maestro Hodge a mi boda. Tocaron la obra de Danhauser muy bonita, todo muy bien que salió. Mi esposo también miembro de la Sinfónica, tocaba el Chelo. Nos decía el maestro Hodge *Romi et Juliet*. Recuerdo que llevaron a alguien para que grabara un disco con la música y nos hizo mucha ilusión, pero al regresar nos mostraron la grabación y nuestra sorpresa fue que no era la orquesta, era La Marcha Nupcial pero quien sabe quien la tocaba. Mi esposo se enojó mucho.

Hodge dejó la Orquesta Sinfónica de Guadalajara en Junio de 1950 al casarse con una dama tapatía de nombre Luz Santacruz[16] y llevarla a radicar a los Estados Unidos.

Leslie Hodge fue catalogado como un maestro estudioso que impulsaba a sus músicos, llegando incluso a enviarlos a la ciudad de México, con maestros amigos de él para que se superaran. Sin embargo un atrilista por esas fechas, recibía la cantidad de 130 pesos lo cual fue motivo para que, aunque era un sueldo decoroso, alguna vez Carlos Chávez se refiriera a la orquesta como a "La Benemérita". El sucesor de Hodge fue el maestro: **Abel Eisenberg quien:**

[16] Luz Santacruz, fue tía del guitarrista Marco A. Santacruz, hijo de don Diego Santacruz. (ver repertorio 29 y 30 de junio de 1977).

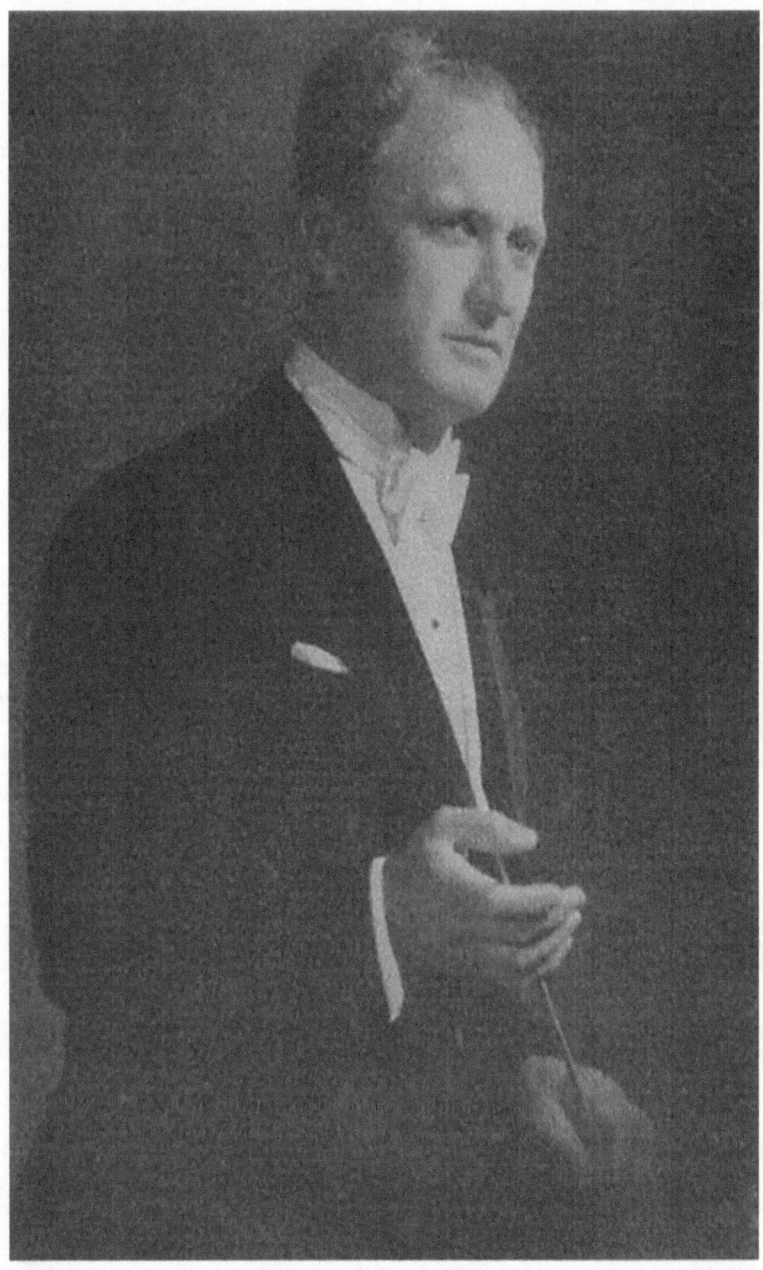

Leslie Hodge

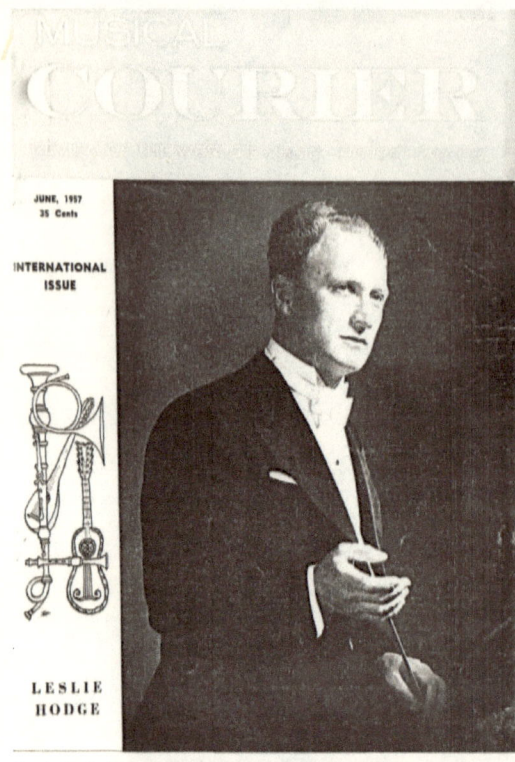

Portada de la revista norteamericana COURIER

Nació en México D.F. siendo hijo de judíos polacos.

Se graduó en el Conservatorio Nacional en donde cursó la carrera de violín, piano y dirección orquestal. Fue violista de la Orquesta Sinfónica de La Habana, Cuba. Dirigió en México, el Ballet Ruso y tuvo algunas presentaciones con la Filarmónica de México. El año de 1946, fue nombrado director titular de la Orquesta Sinfónica Nacional Dominicana y hasta el año de 1951. Amigo personal del presidente dominicano Balaguer, renunció a todos sus privilegios y *estatus* social en la isla caribeña para ocupar el cargo de director en la Orquesta Sinfónica de Guadalajara el 13 de julio de 1951 mismo que dejó en 1956, en junio.

Eisenberg, destacó desde sus días de estudiante al ser considerado por Revueltas, su discípulo predilecto. Durante su estancia en Guadalajara, organizó el Conservatorio de la Universidad ya que según su propio decir, sus honorarios eran sumamente modestos.

En Guadalajara, compró una casa en la entonces exclusiva y nueva colonia Chapalita, esto con el apoyo de su buen amigo Sally Van Der Berg. Por esos días, existía en la orquesta, un comité representativo del patronato de la orquesta, formado por cinco personas, entre las que se encontraba el licenciado José Arriola Adame de quien dice el maestro Abel que a pesar de la buena relación que con él llevaba, era el único que casi siempre se oponía a la inclusión de obras de Revueltas, Stravinski u otros contemporáneos, siendo lo más tolerable para él, Debussy. Eisenberg (México: 1990, p. 96) describe: " El licenciado Arriola era una persona muy religiosa y dicen que tenía prendida una veladora debajo del retrato de Mozart, a quien consideraba un santo y su ídolo de la música. [...] Sentía la boca amarga cada que nos reuníamos a sesionar para elaborar

los programas de la temporada, donde tuve que imponerme a capa y espada, para modernizar nuestros conciertos [...] "

En una ocasión - relata Eisenberg -, "al enterarse de mi cargo como director de la Sinfónica de Guadalajara, me escribió Elías Breenskin con el propósito de solicitarme ayuda ante su precaria situación, después de haber sido indultado por el presidente Miguel Alemán al considerar el mandatario, que había sido castigado en exceso al ser trasladado a la Islas Marías a causa de un delito menor."

Dice el maestro: (Idem. Op. Cit. P. 71) " Me permití convocar con urgencia a la comisión de conciertos, solicitando permiso para que se le invitara como solista en nuestro próximo programa.

José Arriola Adame

Todos estuvieron de acuerdo, menos el presbítero M. de J Aréchiga quien se negó a dar su voto por el delito de haber estado Breenskin en Las Islas Marías. Enfurecido le hice la observación de que al caído se le debe extender la mano y que no aceptaba creer que esa fuera la caridad cristiana, pregonada y practicada por un sacerdote como él mismo.

En fin, por ese voto negativo, no fue aceptado Breenskin para tocar con nuestra

orquesta".

Se observa al estudiar detenidamente el rep ertorio interpretado por la orquesta en la época en que fue dirigida por el maestro Eisenberg; una ausencia notable del compositor teutón Wagner; una fobia hacia la solista Angélica Morales, según su propio decir (Idem. Op cit.Pp. 72 y 73) a causa de ser esposa de un Alemán y según él, haber actuado para Hitler y una solidaridad por sobre todas las cosas con la comunidad judía.

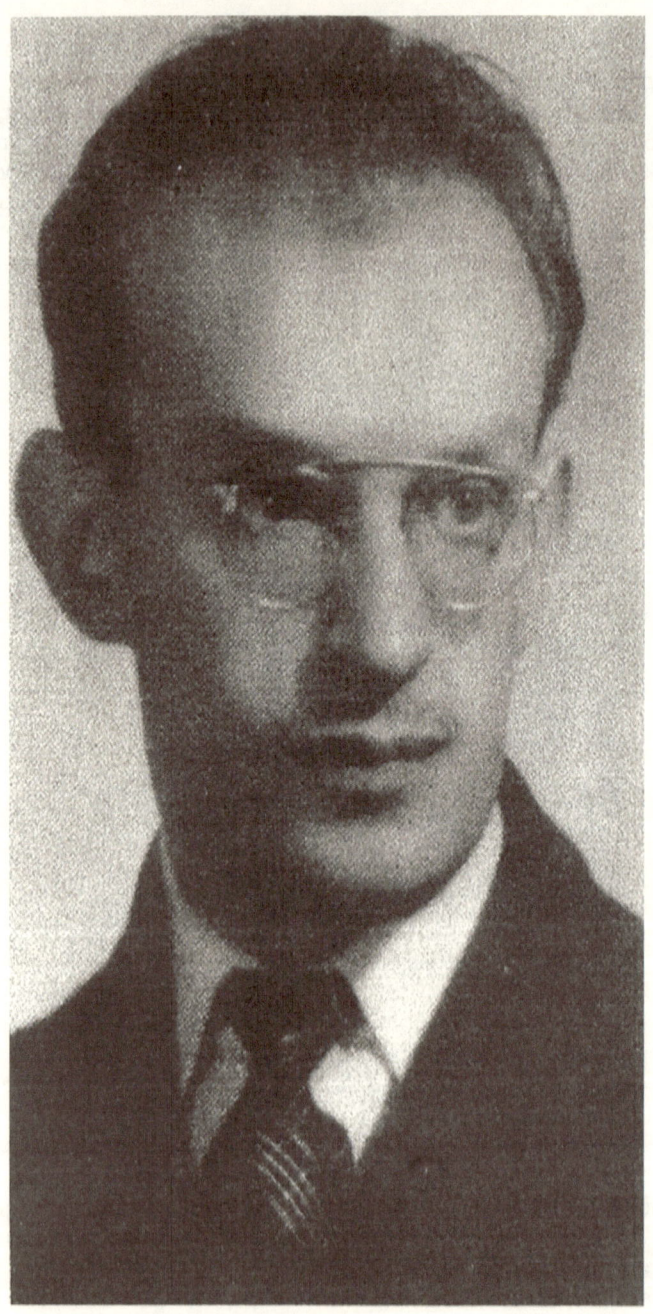

Abel Eisenberg

Al dejar la orquesta el maestro Abel Eisenberg, la agrupación quedó acéfala por unos meses. Se celebraba coincidentemente por esos días, una reunión entre industriales mexicanos y alemanes y al comentarse la falta de un director en la orquesta, el grupo alemán expresó que había un joven director en Alemania que tal vez estaría dispuesto a radicar en Guadalajara su nombre era: **Helmult Goldmann** " Alto él, simpático, trabajó muy bien, era muy tesonero, estudiaba cada sección de la orquesta por separado y nos explicaba los detalles difíciles y nos tenía a dale y dale, a veces hasta con metrónomo, hasta que salía bien la obra... " [17]

Goldmann fue el sexto director de la Orquesta Sinfónica de Guadalajara.

Nació el 3 de marzo de 1919 en Nuremberg, Alemania. Estudió musicología, sicología y pedagogía doctorándose el año de 1956.

Como un dato curioso se consigna el hecho, de que el padre José de Jesús Aréchiga, había ofrecido el cargo al michoacano Miguel Bernal Jiménez, a lo que declinó éste, debido a tener compromiso contractual con la Universidad de Loyola en los Estados Unidos, de 1956 a 1959. (Diaz Núñez, Lorena: *Miguel Bernal Jiménez, Catálogo y otras fuentes documentales*, CENIDIM, México: 2000. P.P.30).

[17] Testimonio citado por Amelia García de León en: *Vida Musical de Guadalajara*, p. 116.

Helmult Goldmann

Estudió piano con Franz Nomeskei y con Otto Graf y dirección orquestal con Rolf Agop y con el Dr. Wilhem Schonherr. Fue director de música escénica de el Teatro de la Opera dirigiendo durante siete años los coros de la Iglesia Católica de San Martín.

El año de 1957, llegó a Guadalajara para ocupar el cargo de director de la Orquesta Sinfónica de Guadalajara presentándose en enero de ese año. El informe de gobierno del entonces mandatario Lic. Agustín Yáñez, Hace mención del acontecimiento aludiendo además, al aumento de subsidio otorgado a la orquesta: " Fue aumentado el subsidio a la Orquesta Sinfónica de Guadalajara, la que entró en periodo de intensa actividad, añadiendo a sus conciertos regulares otra de carácter popular que ha llevado la mejor música a más vastos auditorios; contrató nuevo director titular y tiene para el presente año un programa de grandes proporciones al servicio de la cultura estética". Existe por cierto, una anécdota en la que estando dirigiendo el maestro Carlos Chávez, en calidad de director huésped, en el teatro Degollado, abruptamente Goldmann abandonó la sala brincando de su asiento visiblemente contrariado, desaprobando con la cabeza la interpretación que Chávez hacía a La Séptima de Beethoven y balbuceando palabras incoherentes, ante el asombro y la indignación del público asistente.

El maestro Salvador Zambrano nos dice: "También recuerdo al maestro Goldmann...muy buen amigo y le procuraba trabajo extra a la orquesta, organizaba conciertos de cámara y en la televisión, un gran promotor... "

Durante los años de 1957 a 1961, el señor Helmult Goldmann, fue director titular de la orquesta, ausentándose una larga temporada del país, viajando a su natal Alemania en donde por encargo del entonces gobernador Juan Gil Preciado, adquirió un fino piano *Steinway* mismo que fue donado a Conciertos Guadalajara A.C. El testimonio de un miembro de la orquesta en aquella época nos reseña:

> Cuando vino Aram Khatchaturian a dirigir la sinfónica, tuvimos una discusión con él, porque quería traer músicos del Distrito Federal para reforzar la orquesta, cuando estábamos en estas discusiones, me adelanté y le dije a uno de los directivos de Conciertos Guadalajara, al ingeniero González Hermosillo, me voy a apoyar en lo que le voy a decir a este señor, y luego me le acerqué a Khatchaturian y le dije: - Mire maestro, la orquesta no es del Estado, si queremos tocamos y si no, pues no, lo único que se puede hacer, es traerle, porque yo entiendo que hacen falta unos percusionistas y una flauta y si no los quiere no hay concierto. Estábamos acostumbrados a estudiar a la una de la tarde y tuvimos que esperar a Khatchaturian hasta las ocho de la noche, porque el señor no quería venir más temprano, tuvimos que decirle que no iba a haber concierto si llegaba tan tarde, era martes y solo teníamos para estudiar ese día y el miércoles, porque el jueves era el concierto... de esos momentos de discusiones me acuerdo del maestro Goldmann: "se imaginan ustedes cuánto tiempo perdimos con este señor en ese simple detalle para iniciar el ensayo ¿creen que vamos a poder arreglar algún día lo del muro de Berlín?... [18]

Goldmann dejó el cargo cinco años más tarde, manteniéndose la agrupación sin dirección por una breve temporada dirigiendo en esa época, como huéspedes, además de Mata, los maestros Luis Herrera de la Fuente y Francisco Savín, hasta que por recomendación personal del maestro Carlos Chávez se invitó como director titular, cuando contaba con tan solo 22 años de edad, al maestro:

Eduardo Ansiaín Mata quien nació en la Cd. De México en 1942 y murió en el estado mexicano de Morelos en 1976 a causa de un accidente aéreo. Mata estudió en la ciudad de Oaxaca donde radicó desde niño debutando como director de bandas de aliento.

[18] Testimonio citado por Amelia García de León en , Ibid Op. cit.

En México, ciudad a la que emigró, fue discípulo de Carlos Chávez, Rodolfo Halffter y Julián Orbón en el Conservatorio Nacional.

Tenía apenas 22 años, como ya se dijo, cuando fue nombrado director titular de la Orquesta Sinfónica de Guadalajara. En opinión de algunos miembros decanos de la orquesta ha sido Mata el más brillante director que ha estado al frente de la agrupación. Dice el maestro Salvador Zambrano: " Con Mata hice muchas cosas... por ejemplo, *Las Estaciones de* Vivaldi, *las Cuatro Estaciones...* ". Al cuestionarle acerca de cual había sido el director que más le había impactado, repuso: " ¡Mata!... él era muy buen amigo... "cuatacho"... muy buen artista... yo tocaba en el Camino Real[19]... con "Los Violines Reales"... duré 17 años... el maestro Mata iba a cenar y se sentaba a tocar con nosotros... tocaba jazz... me quiso llevar con él, pero mis compromisos me lo impidieron."

El maestro José Luis Núñez Melchor por su parte opina: " Mata fue "Un fregonazo"... él llegó a tener obras... tocando y dirigiendo... como *Los Planetas*... Stravinski y esas obras. El tocando y dirigiendo... " Felipe Espinosa *Tanaka* nos refiere: "Una fecha importante fue el día que gracias al apoyo de Eduardo Mata, estrené una obra de mi autoría, *El Concierto para Percusiones y Orquesta* en la que participaron seis percusionistas, es una obra en la que se incluye el teponaxtle y consta de cuatro movimientos."

La reseña de la presentación del maestro Mata con la Orquesta Sinfónica de Guadalajara, es la siguiente:

Reseña del Concierto efectuado por la Orquesta Sinfónica de Guadalajara el viernes 29 de enero de 1965 en el teatro Degollado

Fue un Éxito Rotundo La Presentación de E. Mata

Por Jorge Vázquez Tagle redactor de *EL OCCIDENTAL*

El concierto reglamentario de la OSG bajo la dirección del director huésped Eduardo Mata, fué como era de esperarse, todo un éxito. Y no es para menos pues que la OSG día a día alcanza resonantes triunfos por su dedicación y estudios continuos.

Esta noche escuchamos Obertura de Egmont Op. 84, de Beethoven; Sinfonía en Re mayor N° 35 "Hafner" de Mozart; Janitzio de Revueltas y tres maravillosas danzas del Sombrero de Tres Picos de Falla. Todo un triunfo para el maestro Mata que posee un talento nada común. El público entusiasmado le aplaudió largamente (más de tres minutos la última vez) con bravos, etc., y que el maestro Mata agradeció profundamente conmovido. Los mismos integrantes de la OSG lo aplaudían, y él a su vez los hizo ponerse de pie.

Los mejores comentarios se escuchaban en los entreactos en los pasillos, y podemos decir que ha sido un acierto presentar a un joven músico mexicano, al público de Guadalajara.

[19] El Hotel Camino Real

Una Orquesta Filarmónica para Jalisco

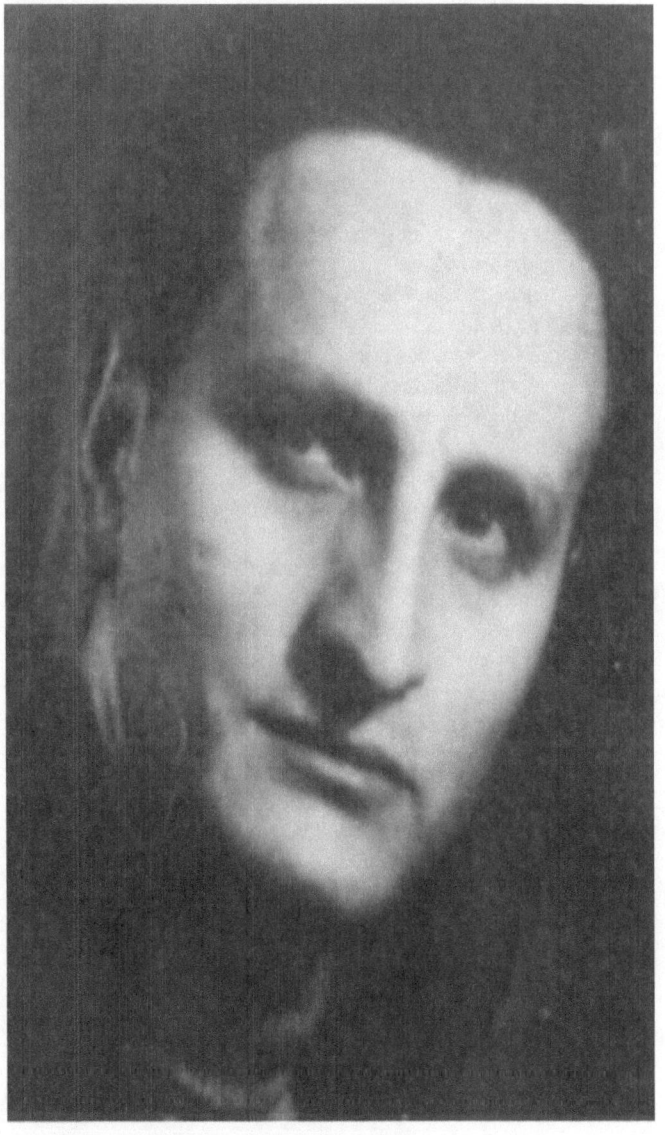

Eduardo Mata

Mata tuvo que atender asuntos profesionales de mayor envergadura lo que le obligó a abandonar a la Orquesta Sinfónica de Guadalajara por lo cual fue contratado el maestro norteamericano Kenneth Klein quien se desempeño como titular de 1967 a 1978.

Al interrogar al maestro José Luis Núñez Melchor acerca del maestro Kenneth Klein, haciéndole las siguientes preguntas: ¿Te tocó estar con él? ¿Cómo era?

Melchor dijo: " ¡Sí!... el era un tipo güero alto... muy simpático... nomás que no tenía... mucha capacidad para la orquesta... lo apoyaba mucho su padre... su padre tenía mucha lana... no sé de que parte era de Estados Unidos... precisamente él nos invitó cuando fue gobernador Orozco Romero... él nos invitó a tocar unos conciertos a San Antonio, Texas.

Casi no guardo recuerdos... inclusive yo ahí me quedé una temporada, porque fuimos a tocar a unas escuelas y el gobernador me dijo... que si quería estudiar."

Kleinn desarrolló una importante labor de difusión organizando conciertos didácticos, giras al interior del estado y dando oportunidad a jóvenes valores de la música para que actuaran como solistas.

Durante su etapa, los diletantes tapatíos, tuvieron la ocasión, de escuchar a grandes intérpretes de la talla de Claudio Arrau, Nicanor Zabaleta y muchos otros. Klein dejó el cargo el año de 1978 quedando la orquesta sin titular por algún tiempo hasta que vino a Guadalajara el maestro rumano: **Hugo Jan Huss** quien se presentó en Noviembre de 1979. Jan Huss comenzó su carrera como violinista y director de grupos corales en la Escuela de Música de Temisoara y posteriormente en Cluji, Rumania.

Estudió dirección orquestal en Bucarest con el maestro Constantín Silvestri. Jan Huss ganó a lo largo de su carrera, entre otros, los siguientes premios: Primer Premio del Concurso Nacional para Adultos de Wisconsin, E.U.A. el año de 1977; La medalla al mérito que otorga el gobierno de la república Popular de Rumania en 1968 y, el primer lugar de la beca nacional "George Enesco" en 1967.

Kennet Klein

Jan Huss realizó giras internacionales, dirigiendo las principales orquestas de Europa Oriental y de los Estados Unidos de Norteamérica.

Al dejar la orquesta Jan Huss en 1981, se hizo cargo de ésta:

Francisco Orozco (Irapuato, Gto. 15 de agosto de 1946). Sus primeros pasos dentro de la disciplina de la música, se remontan a su infancia, cuando formó parte del coro de la parroquia de su ciudad natal y de su escuela.

Por esas fechas, fue que descubrió su vocación interesándose por el órgano, instrumento que con el paso del tiempo, llegó a estudiar y dominar.

Hacia 1959, ingresó a la Escuela de Música Sacra de Guadalajara, permaneciendo ahí por seis años.

Obtuvo la licenciatura en órgano y composición ingresando posteriormente, a la escuela de música de la Universidad de Guadalajara. Ahí fue discípulo de la pianista Leonor Montijo, Domingo Lobato y Hermilio Hernández.

Por medio de una beca que le concedió el Servicio de Intercambio de la República Federal Alemana, realizó estudios de posgrado en la *Musik Echshule* de Munich, estudiando durante cuatro años, piano, pedagogía y dirección coral.

En Alemania, recibió la instrucción de músicos como: Martín Piper, Joseph Zielch, Erik Then Berg, Jean Cotzier y Ludwig Offman. Además se vinculó a artistas como Franco Ferrara, Sergio Celibidache, Wolker Wangeingheim y Von Der Name.

Ha sido director de la Orquesta Sinfónica de Guadalajara de la cual fue director asistente de la desde el año de 1977, de la Orquesta Sinfónica juvenil de Zapopan y actualmente de la Orquesta Sinfónica de la Universidad de Guanajuato.

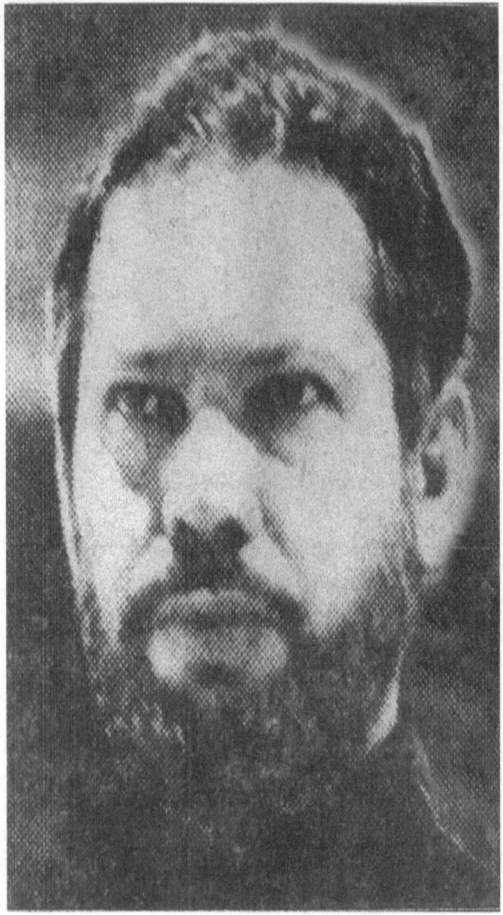

Hugo Jan Huss

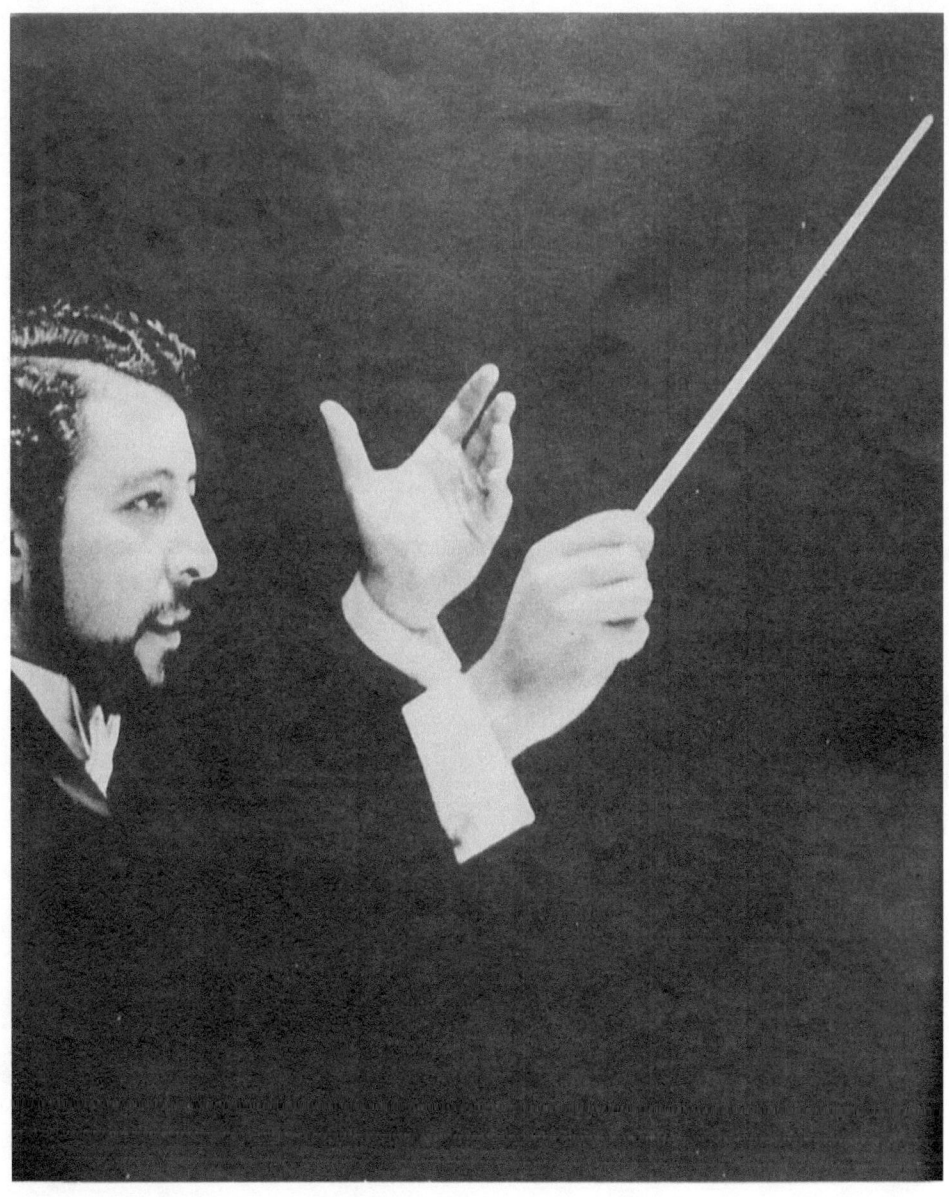

Francisco Orozco

Manuel de Elías (México 5 de junio de 1939). Inició sus estudios musicales con su padre para más tarde ingresar al Conservatorio Nacional y a la Escuela Superior de Música.

Estudió piano con Bernard Flavigni y Gerard Kaemper, posteriormente órgano con Juan Bosco Cordero, flauta con Roberto Rivera y violín con Daniel Saloma así como violonchelo con Sally Van der Berg. Es además compositor de un amplio catálogo y director huésped de gran cantidad de orquestas en el mundo entero.

Entre las cosas buenas que hizo el maestro de Elías con la orquesta que ya era la Filarmónica de Guadalajara, fue reintegrar a maestros jaliscienses de primer nivel que se encontraban laborando en otras orquestas de la capital de la República y otros sitios. Así, se contrató a Manuel Cerros, tubista, Hipólito Ramírez, contrabajista y se integraron maestros extranjeros de primer nivel que dotaron a la agrupación de un mejor sonido.

De Elías instituyó un concurso de nuevos valores y a los ganadores, se les brindó la oportunidad de tocar con la orquesta como premio.

Durante esa etapa, y parte de la siguiente, estuvo actuando como director adjunto, el maestro Jorge Deleze quien había sido subdirector del Conservatorio Nacional de Música por más de treinta años y decano de los directores mexicanos de ópera.

También se grabó un disco de larga duración con obras de maestros jaliscienses, lamentablemente como acontece con frecuencia, las constantes alteraciones en el ritmo laboral de la agrupación, las constantes órdenes para que la orquesta actuara en actos gubernamentales y los constantes viajes de Manuel de Elías al extranjero, fueron el detonador para que la relación entre el gobierno de Guillermo Cossío Vidauri y el maestro Manuel de Elías, llegara a un punto de intereses irreconciliables por lo que de Elías se fue entrando a sustituirle:

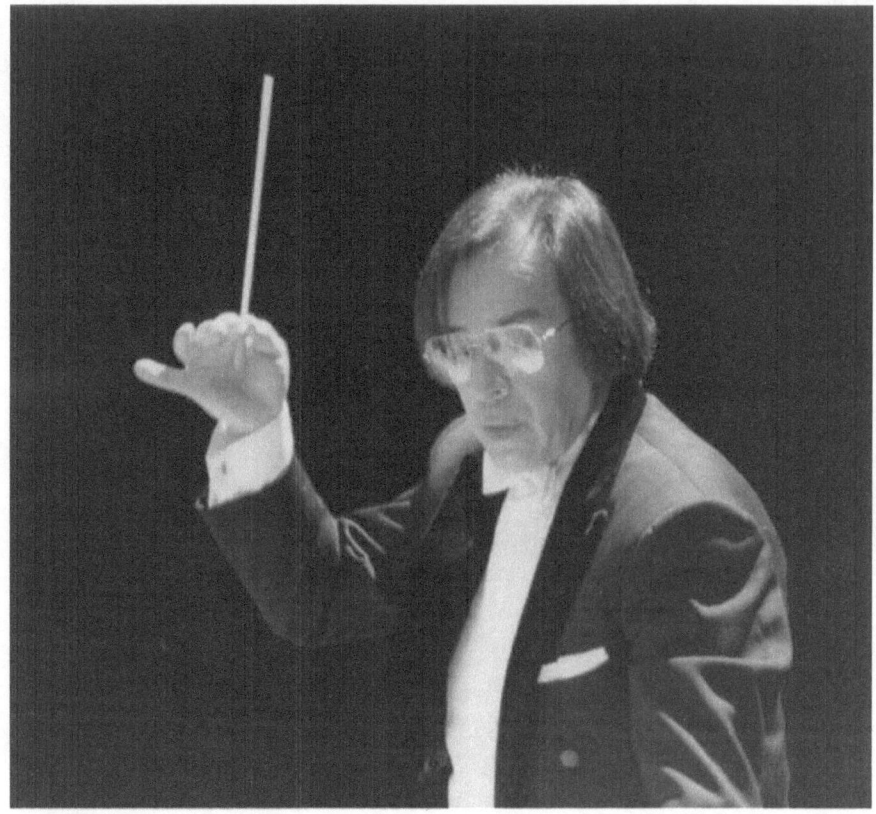

Manuel de Elías

José Guadalupe Flores (Arandas, Jalisco 13 de marzo de 1947).- Flores estudió piano y dirección de orquesta inicialmente con su padre para posteriormente ingresar en la Escuela de Música Sacra de Guadalajara y a la Escuela de Música de la Universidad de Guadalajara.

Estudió becado en Alemania. Ha dirigido importantes orquestas y realizado giras en diversas partes del mundo.

Durante su periodo, actuó en Guadalajara el gran flautista francés Jean Pierre Rampal y se recuerda además, el homenaje que se le tributó a la eximia diva tapatía Gilda Cruz Romo.

El año de 1989, fue reconocido por el gobierno de Jalisco, con el Premio Jalisco.
Fue director de la Orquesta Filarmónica de Jalisco a partir del año de 1990 habiendo sido titular años atrás de 1986 a 1987.

Flores fue sustituido por el maestro Guillermo Salvador, quien amablemente

accedió a platicar con nosotros en su oficina del teatro Degollado, la mañana del miércoles 19 de julio de 2000.

Descendiente de una familia de brillantes músicos profesionales de profundas raíces musicales, ostenta la licenciatura en Música y en Economía, configurando así, un perfil por demás interesante.

Guillermo Salvador adquirió gran prestigio. Lo extenso de su repertorio[20] abarca desde el barroco hasta la música contemporánea incluyendo ópera, ballet y obras corales. Ha sido director huésped de todas las orquestas de México. Ha dirigido también en Sudamérica, en los Estados Unidos de América y en España, En la conmemoración de los 100 años de la migración japonesa a México, fue invitado como director Huésped de la Orquesta Sinfónica de Fujisawa, Japón; en la gira que dicha orquesta realizara por nuestro país. La versátil personalidad de Guillermo Salvador le permite desarrollar un amplio rango de actividades con la O.F.J: Temporadas de conciertos Sinfónicos; Festival Cultural de Mayo; Opera, Ballet, conciertos didácticos de fin de año, etc. Especial mención merecen sus giras, tanto por numerosos municipios del estado como por diversas ciudades de la república esto , por demás interesante. Ha sido catedrático del Conservatorio Nacional de Música desde 1984 en las clases de Piano y conjuntos de cámara y, de dirección de Orquesta a partir del año 1992. Fue director titular de la orquesta sinfónica de dicha institución de 1986 a 1988, labor por la cual recibió el "Premio Nacional de la Juventud". Anterior a su presentación como director de orquesta en 1986, su desempeño como pianista fue muy brillante, tanto a través de recitales así como siendo solista

[20] Aunque al parecer fue principal motivo para suscitar la inconformidad de los atrilistas, lo reducido del repertorio con el que se trabajó durante su labor al frente del grupo. Se puede constatar al final de éste trabajo, y obtenerse un propio juicio al respecto.

Una Orquesta Filarmónica para Jalisco

José Guadalupe Flores

de las principales orquestas de México y actuando también con gran éxito más allá de nuestras fronteras, director de la orquesta "Vida y Movimiento" y de la Orquesta Sinfónica Carlos Chávez desde su fundación en 1990 hasta Julio de 1997, fecha de su designación como director de la O.F.J.

Después de ilustrarnos acerca de su ascendente familiar de gran tradición musical en Jalisco, hijo del maestro Guillermo Salvador y de la maestra Aurora Serratos hija a su vez del maestro Ramón Serratos, el maestro Salvador, respondió a las siguientes preguntas:

R.M..-

¿Qué significa para el maestro Guillermo Salvador, ser el director de la Orquesta Filarmónica de Jalisco?

Guillermo Salvador
G.S.-

Pues mira, a tres años de haber asumido esta responsabilidad, hoy en día puedo decir que... me siento satisfecho del trabajo que se ha realizado y sobre todo de haber tenido la suerte de integrarme a un grupo de trabajo, de músicos... de tanta tradición, de tanta experiencia y de tanto nivel.

He llegado a unirme a un proyecto del cual estamos hablando años, años y años de tradición, años de experiencia, que a mi me toca formar parte de esa historia... y realmente me siento muy orgullosos de haber tenido esa suerte de haber estado un día aquí. ¿Cuánto tiempo más habré de estar? Tal vez un año uno nunca sabe. La vida, el ciclo del director es impredecible.

R.M.-

¿Qué es para Guillermo Salvador una orquesta sinfónica?

G.S.-
El instrumento de instrumentos. El instrumento formado por instrumentos y seres humanos. El instrumento capaz de decir y hacer sentir la música como ningún otro instrumento puesto que es, vaya, "Su Majestad la Orquesta". El gran líder, el gran rey de la música, es para mi. La orquesta sinfónica. ¡Ojo!... tenemos también música de cámara, escuchar una flauta sola, piano o un violín o la música para dúos, tríos, yo hice mucho tiempo música de cámara... estamos hablando de esencias musicales únicas que son capaces de transmitir lo mejor por el grupo pequeño o grande y a la altura de las exigencias que pueda haber. Ahora, ¿yo qué puedo decir?... para mi como director de orquesta, la orquesta sinfónica converge a todas estas posibilidades todas estas combinaciones posibles de interactuar, porque si nos vamos a una Quinta Sinfonía de Schostakovich por ejemplo, en donde tenemos grandes pasajes en donde tenemos el diálogo de solamente dos instrumentos la flauta y el arpa hasta que se empiezan a integrar poco a poco los otros y encontrar la majestuosidad de todos los instrumentos interactuando entre si, entonces, insisto para mi, es el gran instrumento, el instrumento de instrumentos, pero además está integrado por seres humanos y el ser humano vive, siente, sufre y disfruta cada momento que estás haciendo la música.

R.M..-
¿Qué parte le corresponde ser a un director de orquesta, dentro de esta agrupación musical?

G.S..-
El intérprete. El ejecutante de una partitura sinfónica a través y en conjunto con todos los músicos que la componen.

R.M..-
¿Cuál es la retroalimentación con un público, me refiero a la propia experiencia de Guillermo Salvador?

G.S.-
Existe primero con la propia orquesta... porque digamos un instrumento por ejemplo el violín, vibra pero no necesariamente siente... el piano va a actuar de la manera como tú lo estés tocando, en la orquesta existe un factor extra que es el ser humano, la esencia de la música es el ser sensible.

R.M.
Debemos entender entonces, que la transmisión de la tradición se inicia primero con la partitura, posteriormente con los músicos que la interpretan hasta llegar a un público que la escucha.

G.S.
Ahí está el *Quid* del asunto... hoy en día que estamos viviendo la carrera de los medios de comunicación, creo que como músicos somos privilegiados.
Tenemos un correo electrónico directo, un contacto directo. Una partitura de Beethoven por ejemplo la abrimos y la leemos y sabemos lo que ahí dice y de alguna

manera estamos conectados con la misma partitura con el mismo documento que Beethoven tuvo en sus manos. Nosotros a través de su partitura nos comunicamos con él y sabemos lo que él quiso decir pero... en la interpretación, es bien importante distinguir bien lo que significa interpretar, no es simplemente la ejecución, para mi ejecutar una obra es simplemente, tocar las notas que hay ahí. Tiempo, espacio de las notas que hay ahí. La interpretación significa dar vida a la música de acuerdo a un concepto, o a un criterio que nosotros debemos de tener y ahí es donde viene la aportación del director. A darle idea, a darle forma, a crear una interpretación con vida propia e irrepetible más que en el momento en que se está ejecutando. Para mi esa es la función fundamental de la orquesta, todo lo demás, es cuestión de un oficio, en base a una técnica. Por ejemplo dar anacruzas claras para que un músico pueda tocar con facilidad. Saber balancear. Las orquestas actuales, son como si uno tuviera una gran consola de sonido, no se puede tocar a un solo volumen por ejemplo. Pero no es un balance que quede listo debe ser maleable, modificable. Todo es parte de una técnica.

R.M.-
¿Cuál es el momento actual en México, de lo que se está haciendo musicalmente hablando, la aceptación o el rechazo de la música contemporánea?

G.S.-
Debemos vivir una época de apertura, es muy importante que se den dos cosas, que haya obras y que haya intérpretes.
Que el intérprete exija al compositor, para que las obras que se den, sean de calidad. Que realmente haya calidad.
Actualmente hay obras y compositores que realmente valen la pena.

R.M.-
¿En este momento hay algún autor que sea considerado para tocarse por la orquesta con características de actual?

G.S..-
Si ahora mismo estamos haciendo una obra de Libby Larssen que es para marimba, orquesta y percusiones.
Es música actual y será estreno en Jalisco, para mi es importante presentar lo que se está haciendo actualmente, obras nuevas y que tengan esa calidad.
Si el público la recibe o no ya es otra situación. Desafortunadamente por lo general el autor de una obra, no siempre recibe el éxito en este planeta. Muchas veces es después de haber muerto, que su obra es reconocida y aceptada. Entonces así pasará con muchas de las obras que actualmente se están tocando. Nosotros como intérpretes, tenemos la obligación de tocarlas. Y ahí si, asumir esa responsabilidad de hacerlo.

R.M.-
Y ¿Hay plena libertad de hacerlo por parte del patronato?

G.S.-

Yo no me siento para nada presionado ni coaccionado, lógicamente, yo pongo a discreción de ellos todas las obras y todo lo que se tiene programado, sobre todo lo que viene siendo el Secretario de Cultura y el comité técnico de la orquesta.

He notado que el público paulatinamente comienza a aceptar la música vanguardista hace unas semanas por ejemplo, hicimos una obra de Jiménez Mabarak que fue bien aceptada aunque es una obra de los sesenta aproximadamente, es una partitura difícil algo serial, agresiva incluso y se llevó sus bravos. ¡Me dio mucho gusto!

Aunque en el momento en que aparecen nuestros tres grandes colaboradores Mozart, Beethoven y Tchaikowski en cualquier programa, inmediatamente la gente como que viene con mayor seguridad.

Debo hacer una mención del maestro Silvestre Revueltas. Hace tiempo casi cuando llegué a la orquesta, todavía su música no era del todo aceptada, sin embargo, recientemente hicimos la *Noche de los Mayas*, *Sensemayá* y ha tenido éxito notable. Para mi Revueltas es un personaje musical fuera de serie.

R.M.

Le pido un mensaje del ser humano, el director Guillermo Salvador para la gente.

G.S.

Simplemente yo podría decir que la música exige una entrega total. La música no perdona, pero a la vez, la música es, de las bellas artes una de las más nobles porque si bien te exige también te da muchas satisfacciones en tu vida. Estoy convencido de tener una vida plena en todos sentidos, una vida que me permite disfrutar de cada instante y cada momento de mi existencia. Yo le doy gracias a la vida que me haya permitido acercarme a la música y le doy gracias a la música, que me haya permitido acercarme a la vida.

Poco tiempo después, sustituyó en la batuta al maestro Salvador el decano de la dirección orquestal en México el maestro Luis Herrera de la Fuente la noticia la dio el diario capitalino *El Financiero* publicado en la edición del lunes 26 de marzo, 2002...

Luis Herrera de la Fuente

En Guadalajara acaban de nombrar al músico y director de orquesta Luis Herrera de la Fuente (1916-) para que, a sus 86 años de edad, sea el director artístico responsable de rescatar lo rescatable de esta orquesta que, por mucho tiempo, figuró como una de las mejores del país.
Ahora puede que salga una vez más el sol e ilumine a este hombre que ha estado con la batuta en la mano construyendo y dirigiendo durante toda su vida, a las mejores orquestas que ha habido en México, incluida la Sinfónica Nacional que la dirigió cuando era joven, "¿por qué le llamarán dorada a la juventud si se asemeja al arco iris?", se preguntaba don Luis, orquesta que dirigió por más de 18 años; a la Orquesta de Minería, durante 11 veranos y luego, también fue director de la Orquesta de Jalapa por 8 años, orquesta que ahora está bajo la batuta del joven Carlos Miguel Prieto.

 Herrera de la Fuente fundó en 1951 la Orquesta de Cámara de Bellas Artes que ahora la dirige José Trigo, en otro momento de gran calidad y, después, en los setentas creó la Filarmónica de las Américas, una orquesta de corta vida, gracias una vez más a ese sistema métrico que tanto ha afectado el desarrollo continuo de las artes y la cultura en México.

 Herrera de la Fuente está elaborando su programa de primavera-verano para empezar a ejecutarlo a partir de abril en el Teatro Degollado, en esa joya de arquitectura que está en la plaza de las Dos Copas, a espaldas de la Catedral, en el mero corazón del Centro Histórico, un teatro "menos surrealista que el teatro Juárez de Guanajuato, menos romántico que el Macedonio Alcalá

de Oaxaca y más congruente que el Teatro de La Paz de San Luis Potosí, que conserva en portentosa juventud todo el espíritu del romanticismo. Ahí se alberga a la Sinfónica en eterna espera de un gran futuro", como escribió Guillermo García Oropeza.

Debe estar de plácemela Orquesta de Jalisco porque a lo mejor ese futuro ya llegó con este hombre sabio, que además, tiene un gran sentido del humor y que ha estado acompañado, desde siempre, por su mujer: "hemos caminado juntos bajo el sol, la sombra, la lluvia, la nieve, la luna también; hoy nos arropa con deferencia el tramonto; bajo sus tonos mantenemos sin destrenzar nuestras manos. Victoria Andrade Izaguirre, amada móvil, está y ha estado, recia, donde amenaza la nieve, donde resiste el muro, donde hay que tronchar la cabeza de Medusa; por la ventura su sonrisa y su inventiva conservan limpia nuestra morada, enrojecidos los leños, verde el árbol... "

A Herrera de la Fuente le auguro una buena temporada entre los tapatíos, si es que quieren aprovechar esta ocasión para rescatar y disfrutar la calidad de la interpretación musical, porque para don Luis "el tema de la interpretación fue y es mi carta sobre la mesa. La música no dice: ES, con mayúsculas; su ser está a merced de su cómo ser y su cómo ser está en manos de quien la vierte", como lo recuerda don Luis.

Los que la vierten son esos músicos con los que va a trabajar Herrera de la Fuente. Pero también estará el público receptor que ojalá sepa aplaudir cuando se de la magia y se transforma la música en pasión, justo cuando expresen a fondo la secuencia de notas, acordes, melodías, ritmos y sus necesarios silencios bien orquestados, como lo estarán en manos de don Luis, de tal manera que con su dirección pueda extraer las ilusiones y los sueños con los que todos estamos armados allá en lo recóndito de nuestra alma.

Sin embargo dificultades derivadas de una falta de entendimiento de Herrera de la Fuente con los músicos, algunos problemas de salud (en plena escena se desmayó a causa de un problema cardiaco) , la lamentable pérdida de su hijo y otros factores externos a lo meramente artístico, hicieron tomar la determinación al patronato de la orquesta, de buscar a alguien que se hiciera cargo del importante cargo.

Después de un exhaustivo concurso de selección; la responsabilidad recayó en la figura de...

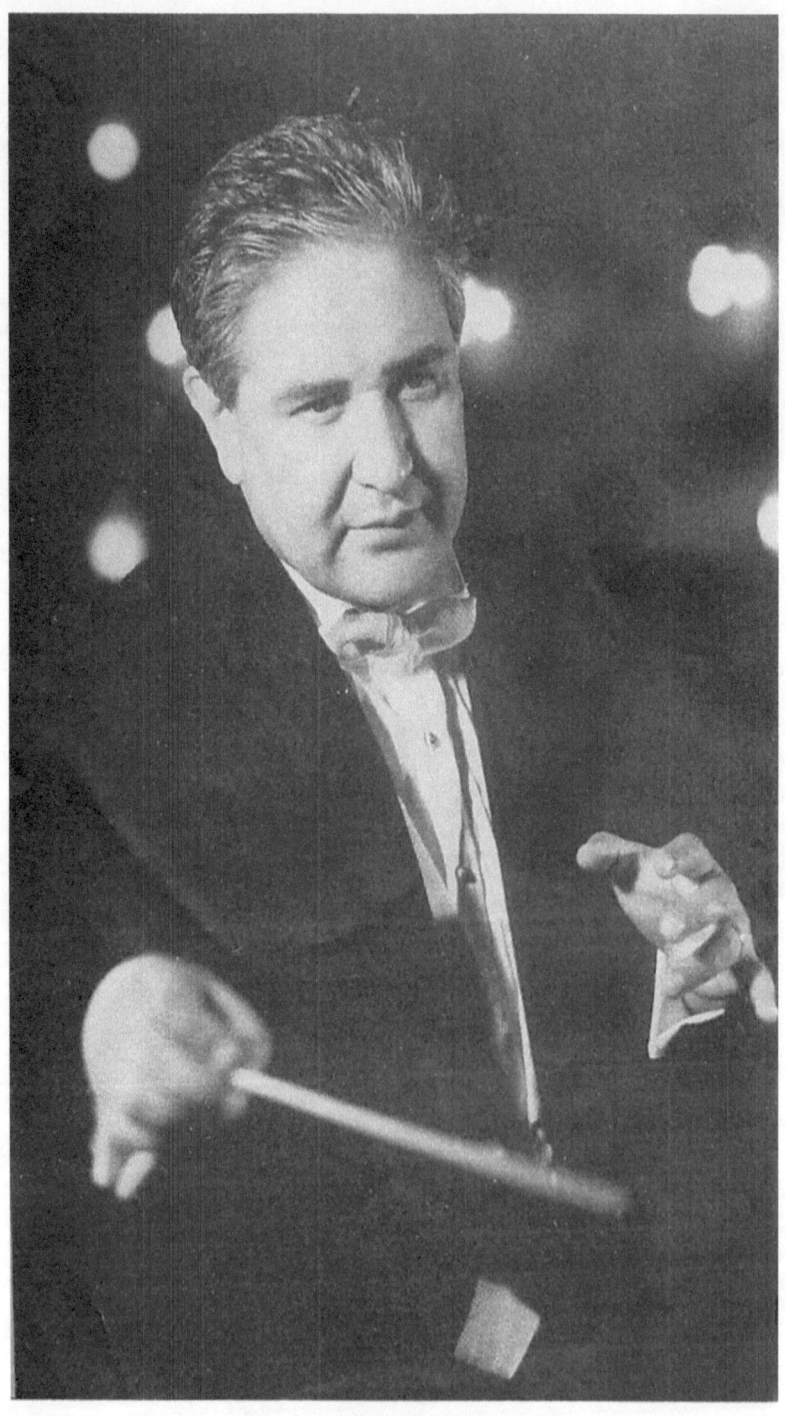

Héctor Guzmán Fotografía tomada de un programa de mano.

"Héctor Guzmán es reconocido internacionalmente como uno de los músicos mexicanos más brillantes de su generación. Héctor Guzmán reitera su lugar como una de las figuras en el podium de más importancia en México y en el mundo, al ser ganador del certamen " Siete
Directores por una Batuta" en el 2004, y nombrado Director Titular
de la Orquesta Filarmónica de Jalisco. Su trayectoria como director titular de las Sinfónicas de Irving, Plano y San Ángelo en los Estados Unidos y sus actuaciones como director huésped de las mejores orquestas de México: Xalapa, Monterrey, Filarmónica de la UNAM, Estado de México, Sociedad Filarmónica y Cámara de Bellas Artes, le han valido elogios del público y la crítica especializada. Con gran éxito ha dirigido en repetidas ocasiones las orquestas de Dallas, San Antonio, Tyler, Wheeling, Sinfónica Nacional de la República Dominicana y recientemente la Orquesta Filarmónica de la Ciudad de México.

En 1997, hizo su debut en Europa al frente de la Collegium Orchestra de Praga en la República Checa y su debut en 1999 con la Filarmónica de Japón, fue catalogado como uno de los "mejores diez conciertos del año" por la crítica japonesa. En el 2001, regresó a Japón para dirigir otra serie de conciertos y ha sido invitado nuevamente para dirigir la misma orquesta en el 2005. En una carrera internacional en pleno ascenso, hará su debut en el 2004 con la Sinfónica de Bari y la Orquesta de Cámara de Milán en Italia y la Filarmónica de Budapest en Hungría.

Nacido en Fresnillo, Zacatecas, Héctor Guzmán estudió en el Conservatorio Nacional de Música de México y posteriormente en la Southern Methodist University y la Universidad de North Texas.

Durante su brillante trayectoria por estas instituciones, fue nombrado "Valor Nacional Juvenil" por el gobierno de México al ser ganador del concurso nacional "Manuel M. Ponce". En los estados Unidos fue ganador de los concursos solistas de ambas universidades y en 1978 obtuvo el segundo lugar en el concurso de órgano de más prestigio en el mundo: "Grand prix de Chartres", celebrado en Francia, siendo sus maestros Victor Urbán, Alfred Mouledous y Robert
Anderson.

Entre sus maestros de dirección orquestal aparecen grandes figuras tales como Anshel Brusilow (Orquesta de Filadelfia), Helmuth Rilling (Universidad de Oregon), Carlo Maria Giulini (Academia Musicale Chigiana, Siena, Italia) y su gran amigo y maestro Eduardo Mata.

En el 2003, el documental sobre su carrera, televisado por la cadena UNIVISIÓN en los Estados Unidos, fue nominado a un premio "Emmy" y en reconocimiento a su destacada labor a nivel internacional, ha sido honrado con premios tales como la "Lira de Oro" otorgada por el Sindicato de Músicos de México, los premios "Meadows Fellowship" en Dallas y el premio "Director per excellence" otorgado por el Instituto Tecnológico DeVry. Desde 1980 es miembro de la Sociedad Musical de Honor de los Estados Unidos y en el 2000 fue incluido en la publicación: "Grandes Músicos del Siglo XX", Editada por el Instituto Biográfico de Cambridge, Inglaterra."[21]

Veamos cuales son las palabras del propio maestro...

[21] Currículum tomado del portal de la propia orquesta en Internet.

Registro realizado con el maestro Héctor Guzmán en su oficina de la Orquesta Filarmónica de Jalisco el día 9 de marzo de 2005.

R.M.
¿Cómo ha encontrado el ambiente en Guadalajara, al hacerse cargo de la dirección de la Filarmónica de Jalisco?

H.G.
Difícil... muy difícil. La orquesta acarrea, hasta cuando se va el maestro Luis Herrera de la Fuente, una serie de problemas, de crisis y de conflictos que la ha afectado de una manera u otra durante los últimos diez o quince años. Entonces se va el maestro Herrera de la Fuente y tanto músicos como Secretaría de Cultura, como el Gobierno, están temerosos de nombrar a un director, temiendo experimentar otra crisis como la que han experimentado durante los últimos cinco años.

Entonces ¿qué es lo que hacen ellos? Convocan a un concurso de nivel internacional, pues para que sea el público el coojurado y la orquesta la que elija a su director. Como se hace en otros lugares del mundo. Entonces es un proceso inédito, yo creo que eso es lo más importante que ha pasado en Guadalajara durante los últimos años. A mi me tocó la fortuna de haber sido ganador de éste concurso, pero, el músico se siente por un lado, tomado en cuenta, porque su opinión contó y contó muchísimo. Pero, una vez que ya pasaron los primeros meses -que esto y que lo otro- los problemas de siempre, salen a la superficie.

R.M.
Espero que pronto veamos publicado éste trabajo, y nos demos cuenta que al parecer es endémico de la orquesta, cíclico, me refiero a los problemas que la aquejan y han aquejado a lo largo de su historia.

H.G.

No, pero eso es en la situación en la que yo me encuentro porque en lo personal estoy acostumbrado a otro tipo de cultura, a otra clase de gobierno, a otro tipo de vida, pues me encuentro con muchas frustraciones, por eso le hago mi comentario de que ha sido difícil. Sobre todo, regresar a mi país y lidiar con nuestra gente, es otra cosa ¿no?

Eso por un lado, pero por otro, me queda la ... el buen sabor de boca que deja el saber que uno, ha logrado cosas que antes no se habían logrado. La orquesta, aunque tiene muchos problemas, ha llegado a tener conciertos verdaderamente dignos, no le digo yo que extraordinarios, porque la situación de las cuerdas sobre todo, necesita mucha atención ... tenemos varias vacantes que no han sido llenadas, entonces hay una serie de dificultades que no nos han permitido llegar a ese nivel que yo quiero que la orquesta alcance, pero me anima el hecho de saber que sobre todo en ésta temporada, los músicos y yo comenzamos a tener un mejor entendimiento de lo que yo quiero musicalmente, y claro que yo se que con el material humano del que dispongo, no vamos a llegar más que a un solo nivel, pero a partir de eso, si nosotros llegamos a cubrir esas vacante, si nosotros llegamos a renovar a la orquesta con gente joven y talentosa, entonces creo que ese ciclo,

en vez de ir de bajada, comenzará a ascender, entonces ese es a grandes rasgos mi observación, lo que veo en éstos momentos.

R.M.

Me ha llamado la atención el hecho de que usted haya nacido en Fresnillo, Zacatecas, sitio en donde nació una de las glorias de la música de México, me refiero a Manuel M. Ponce, ¿qué me puede decir al respecto?

H.G.

Lo que pasa es que Fresnillo, Zacatecas, es cuna de grandes músicos, no nada más Manuel M. Ponce, de ahí han salido músicos que de alguna manera u otra, se han distinguido en diferentes ramas de la música. Fresnillo, no se por qué razón, es cuna, salen de debajo de las piedras, hay músicos en cada esquina. Aunque Manuel M. Ponce se considera de Aguascalientes, porque muy chico fue llevado a vivir ahí.

A mi me encanta la música de Manuel M. Ponce aunque no he tenido la oportunidad de hacer obras de él todavía, pero uno de mis planes a no muy largo plazo es comenzar a tocar toda la obra orquestal de Ponce.

R.M.

En cuanto al repertorio ¿qué nos puede decir?

H.G.

En mi opinión, el repertorio de la orquesta tiene que ser de mayor envergadura; he notado en los programas de hace cinco temporadas, una afinidad por las obras ya muy trilladas, yo lo hice ésta temporada, no porque sean obras muy trilladas sino porque necesito saber el nivel real de la orquesta, pero uno de mis intereses reales es dar a conocer, tanto a los solistas de aquí de Guadalajara, locales y nacionales, y darle también la oportunidad a compositores jaliscienses. En primer lugar compositores mexicanos, lo he comenzado a hacer poco a poco pero una de mis metas, es tener un balance y combinar la música nueva, de nuestros tiempos, hecha por nuestro propios compositores, pero al mismo tiempo darle a Guadalajara el mayo talento posible internacionalmente hablando. Entonces mi repertorio, usted lo va a ver, empieza muy normal, muy tranquilo, pero a medida que yo vaya teniendo más tiempo con la orquesta el repertorio va a ser un poquito de mayor envergadura. ¿A qué me refiero? Me gustaría hacer cosas como la sinfonía *Fausto* de Franz Liszt, que no se toca en México desde hace años, el *Réquiem* de Beriloz que no se hace en Guadalajara desde no se cuando, porque no existen las fuerzas suficientes para hacerlo. Repertorio por ejemplo de Olivier Messiaén su suite *Turangalíla* que no se toca, que nunca se ha tocado en Guadalajara, obras monumentales en fin y claro sin olvidar que el año 2006, es el año Mozart. En casi todos los programas vamos a tener algo de Mozart.

R.M.

Me agrada el hecho de no prometer lo que no se puede... estar conciente de las limitaciones. Me parece muy clara la respuesta en cuanto al respecto. Y ahora, aunque es un tema incómodo, ¿qué me puede decir de el acoso mediático, de la crítica a veces un tanto injusta? La crítica siempre ha existido pero en éste caso me parece que a veces se maneja de manera injusta.

H.G.

Mire le voy a decir algo, yo estoy mus satisfecho de mi trabajo y de mi integridad como director, mi integridad como músico y como ser humano, entonces yo no tengo que demostrar nada a nadie, simple y sencillamente. Creo que ciertos comentario son injustos en eso estoy de acuerdo, todos tenemos la libertad de opinar, pero hay que ser justos.
Que la orquesta ¿tiene problemas?... dígamelo a mi ¡yo se que los hay! ciertas afinaciones... pero hemos logrado muchísimo. Entonces ¿en donde está la crítica? acuérdese que un buen periodista debe ser balanceado y su deber es el de informar no el de destruir por destruir.

R.M. No me resta más que agradecerle sus conceptos y reiterarle que afortunadamente, ésta no es una entrevista periodística, sino una elicitación de tipo etnográfico.

Al dejar la orquesta Guillermo Salvador, hubo una ausencia prolongada de director. Se barajaron muchos nombres, como ha acontecido en casos anteriores, hasta que finalmente el patronato y la Secretaría de Cultura dirigida entonces por el arquitecto Alejandro Cravioto, decidieron que la persona indicada en ese momento, además de ser mujer, joven y bonita debería de ser.

Alondra de la Parra.

Singular personalidad en el mundo de la música, nacida en cuna de oropel y sábanas de seda, de la Parra, allanó el difícil camino de su profesión con el amparo de su familia (pariente de Yolanda Vargas Dulché), Nació en la ciudad de Nueva York el año de 1980, quiso ser directora de orquesta y lo es, después de haber estudiado la carrera de pianista y violonchello en el Centro de Investigaciones y Estudios Musicales de la ciudad de México, en los Estados Unidos, estudio dirección orquestal con el maestro Jeffrey Cohen en el Manhatan School Of Music de Nueva York. Fundó la Orquesta Filarmónica de las Américas, consiguiendo gran prestigio internacional.
Su paso por la Filarmónica de Jalisco, fue efímero consiguiendo atraer la atención de la población, para quien significó un atractivo dadas sus dotes istriónicas y manejo de la escena.
Sus múltiples ausencias y falta de comunicación con los músicos, agilizó su salida de la Orquesta Filarmónica de Jalisco siendo ella misma la que puso a consideración de la agrupación su permanencia.

Alondra de la Parra

Después de permanecer acéfala de nueva cuenta, la batuta de la Filarmónica de Jalisco fue contratado el músico Italiano, canadiense Marco Parissoto.

Marco Parisotto

Originario de Montreal y de ascendencia italiana, Marco Parisotto es uno de los más aclamados y notables directores canadienses en la escena mundial.
 Marco Parisotto, se ha presentado en las principales salas de concierto del mundo, ganando el reconocimiento de la crítica y el público con numerosas orquestas como la Philharmonia de Londres, Sinfónica de Montreal, Orquesta Sinfonica de Milan "La Verdi", Sinfónica de New Jersey, Sinfónica de Toronto, Filarmónica de Calgary, Sinfónica de Edmonton, Sinfónica de Vancouver, Sinfónica de Victoria, Orquesta del Centro Nacional de Artes en Ottawa, Sinfónica de Québec, Sinfónica de Nueva Escocia, Filarmónica de Osaka, Sinfónica de Tokio, Sinfónica de Japón Shinsei, Ópera de Giuseppe Verdi di Trieste, Ópera de Montreal, Ópera de Shangai, Filarmónica de Zagreb, Filarmónica de Georges Enescu en Bucarest, Sinfónica Goteborg Academy en Suecia, Orquesta Nacional de Francia, Orquesta Nacional del Capitolio de Toulouse, Ópera de Bordeaux, Ópera de Marsella, Orquesta Nacional de Lille, Filarmónica de Strasbourg, Orquesta Lamoureux en el Teatro de los Campos Elíseos en París, Filarmónica de Liege, y la Sinfónica de Toledo (EUA), entre otras.

El año 2014 marca el inicio de sus funciones como Director Titular de la Orquesta Filarmónica de Jalisco, posición que le fue otorgada en acuerdo unánime entre las autoridades gubernamentales, el patronato y los integrantes de la orquesta.

Realizó estudios de violín, piano y dirección de orquesta, estos últimos, con célebres maestros como Leonard Bernstein, Carlo María Giulini, Leonard Slatkin, Charles Brück, Yuri Temirkanov, Georg Tintner y Raffi Armenian. Asimismo, estudio con el director y compositor suizo Michel Tabachnik de quien fue asistente al inicio de su carrera.

Marco Parisotto

Concertinos

J.Trinidad Tovar

A Tovar, se le recuerda por haber sido el segundo director de la orquesta siendo el concertino, cuando Amador Juárez dirigía.
 Fue profesor de varias generaciones de violinistas y violoncelistas, inclusive. Algunos de ellos ya retirados, lo recuerdan así. Don Ernesto Palacios por ejemplo, opina: " Muy buena persona. Lo queríamos muchísimo".

Juan Díaz Santana

Solamente se sabe, que llegó procedente de su natal España y durante algún tiempo, impartió clases de violín. Como más delante se verá, tuvo entre sus alumnos al maestro Ignacio Camarena. Díaz Santana fue sucedido por **Salvador Villaseñor** y éste a su vez por el maestro **Clemente Pérez** de quien sí guardan recuerdo algunos de sus entonces compañeros.
 El maestro Ernesto Palacios [ver testimonios] lo identificó en una de las pocas fotografías que existen de la Sinfónica y recuerda que Pérez vivió mucho tiempo en compañía de un matrimonio ya grande, amigos suyos y qué al morir el jefe de la familia y quedar viuda la señora, él se casó con ésta.
 Vivían por la calle de Pedro Moreno.

Lauro Uranga

(Chihuahua 1913). Como muchos otros, inició el estudio de la música, con su padre don Lauro D. Uranga. Estudió posteriormente violín en España con el profesor José Monasterio.
 A su regreso a México, realizó una extensa gira por el país y los Estados Unidos. Ingresó al Conservatorio Nacional de Música y fue perfeccionado por José Rocabruna y Luis G. Saloma.
 Recibió en vida grandes elogios de maestros como Jascha Heifectz, Nathan Milstein y su maestro Saloma quien lo consideró el mejor de sus discípulos.

Ignacio Camarena (Guadalajara 1887-1975)

Nació en Guadalajara, el 31 de julio de 1887. Había estudiado con Joaquín Palomares y Juan Díaz Santana español radicado en Guadalajara. Fue músico de los teatros Apolo y Principal y ha sido considerado, como un pilar de la enseñanza en cuanto al violín, habiendo sido maestro de varias generaciones de músicos entre los que se destacan, Higinio Velázquez, Arturo Xavier González, Gorgonio "Gory Cortés" y Manuel Enríquez. Durante algún tiempo, dirigió a la Orquesta de Cámara de la Universidad de Guadalajara.
 Murió el 4 de diciembre de 1975.

Antonio Yáñez. *Toño Yáñez.*
(1904-1967)

Nació en Mexticacán, Jalisco un 17 de julio de 1904.

Sus padres fueron el señor, Aurelio Yáñez Mendoza y la señora, Catalina Jáuregui Núñez.

Al trasladarse la familia a Guadalajara, luego de haber concluido su educación primaria, se decidió por el estudio del violín. Sus maestros fueron: Teódulo Cordero en Mexticacán, Tula Meyer de quien recibió clases en su casa de Hospital 274 y de Ignacio Camarena.

Trabajó en los cines Lux y Opera cuando aún el cine era mudo, luego ingresó a la Sinfónica.

Se sabe de él por medio del testimonio de personas que lo conocieron, que fue un gran violinista. Ocupó el cargo de violín principal en la orquesta por poco tiempo. Veamos lo que nos dice el señor Justo Cuellar[22]:

Yo lo conocí porque vivía en el barrio, tenía familiares por el rumbo de El Retiro donde vivía yo, Manuel Acuña, pero no sé el número.

No lo traté pero lo conocí y sabía que tocaba muy bien el violín, porque cuando yo, estaba en la congregación de San José, a él lo invitaba el padre Diéguez a que tocara en las misas, acompañado de Arturo Xavier González que era un gran Cellista. Y allí me recreaba yo, con los músicos. ¿Se imagina? Arturo Yáñez y Arturo Xavier González, ¡Dos eminencias!

El tenía una orquesta muy famosa, de baile y tocaba los domingos contra esquina de Palacio en donde es ahora "Las Fábricas de Francia", en los altos[23].

En Av. 16 de Septiembre en donde es ahora la Lotería Nacional, ahí si iba yo, a los bailes, los domingos.

Asistía a los bailes pero me gustaba más escuchar, que bailar.

El era alto. "fornidón" y tenía un problema en uno de sus ojos, pero al que conocí mejor fue al hijo que tocaba Cello pero ya murió.

Toño padre, llegó a tocar en el "Waldorff Astoria" de New York con el cubano/español Javier Cougart.

Una vez hizo un viaje en compañía de su esposa a París y estando en el Centro Social Scherer lo reconoció alguien invitándole a tocar, aceptando gustoso. A causa de eso, el dueño del lugar le hizo una tentadora oferta para que se quedara a trabajar ahí.

Tenía el "Rincón de Toño Yáñez" en la Av. Morelos aquí en Guadalajara.

[22] Don Justo Cuellar [en el momento de la entrevista] tenía 79 años de edad y se desempeñaba como dependiente en la cafetería del teatro Degollado.
[23] Se refiere al salón de baile que fue conocido como "Dancing Club"

Manuel Enríquez

Nació en Ocotlán, Jalisco y fue alumno de José Enríquez, su padre, posteriormente estudió con el maestro Ignacio Camarena. Fue concertino de la Orquesta Sinfónica de Guadalajara de 1951 a 1955 fecha en que emigró a Nueva York becado por la Julliard School of Music.

Se dedicó a la composición y a la difusión de sus obras entre las que se destacan: La Suite para Orquesta; Suite para Violín y Piano; entre otras.

Salvador Zambrano

Nació en Ocotlán, Jalisco y en agosto de 1927. Se inició en el mundo de la música como niño cantor del Sagrario Metropolitano. Ingresó a la Orquesta Sinfónica de Guadalajara a invitación de su maestro J. Trinidad Tovar, tomó lecciones de violín con el propio Tovar, con Ignacio Camarena, con Elías Brinskin y Joseph Smilovitz en México.

Se inició en una de las últimas filas, ascendiendo paulatinamente, hasta llegar a ocupar el puesto de concertino por más de 25 años [Ver Testimonios]

Bogusz Kaczmarek

Violinista polaco, nacido en Poznan, Polonia. Terminó sus estudios de música, recibiendo el título de licenciado del arte.

Fue Concertino de la Filarmónica de Poznán y de la Orquesta de Cámara "Capella Arcis Varsoviensis" siendo al mismo tiempo, maestro de violín y solista en la Academia de Música de Varsovia.

En 1975, fue miembro de la Orquesta de Cámara de Teherán, Irán. El año de 1970, fue invitado a integrarse a la Orquesta Sinfónica de Guadalajara por el Departamento de Bellas Artes del Gobierno del Estado de Jalisco. El maestro Bogusz recientemente dejó de existir en Guadalajara apenas el mes de junio de 2005 resistiendo estoicamente hasta el final en el aula de su cátedra de la Escuela de Música de la Universidad de Guadalajara.

Iolanta Michalewicz

Inició sus estudios de violín a la edad de siete años en su ciudad natal de Jelenia Gora, Polonia.

Ingreso de pequeña a la orquesta de su ciudad, continuando sus estudios en el Conservatorio Federico Chopin de Varsovia. Su maestro fue Tadeus Wronski.

Al concluir su preparación, fue miembro de la Orquesta Filarmónica Nacional de Varsovia y de la Orquesta Capella Arcis Varsoviensis.

Llegó a radicar a Guadalajara el año de 1979 y fue concertino de la Orquesta Filarmónica de Jalisco al fundarse ésta el año de 1988.

Sava Latsanich

El violinista Sava Latsanich nació en Ucrania, inició sus estudios en la Escuela de música en Uzgorod, continuando en los conservatorios de Lwow, Ucrania y Moscú, Rusia con los maestros S. Snitokovski, A. Vaysfeld y el internacionalmente conocido David Oistrach. En 1976 colaboró con la Orquesta Estudiantil de Moscú, que dirigía M. Rostropovich, ganando

el primer lugar del concurso "Herbert Von Karajan" en Berlín. En 1978 fue concertino de la Orquesta de Cámara en Uzgorod. Entre 1987 y 1989 actuó como solista y concertino en la Orquesta de Ópera y Ballet en Lwow. En 1989 fue director concertador de la Orquesta de Cámara en Uzgorod, donde tuvo gran actividad como solista en giras por Ucrania Rusia Kazajia Checoslovaquia Hungría, Rumania y Austria. Desde 1991 participó en la Orquesta Filarmónica del Bajío y a partir de 1992 es concertino de la Orquesta Filarmónica de Jalisco.

Reseñas Selectas

Reseña del concierto ofrecido por la orquesta conformada por 65 profesores, dirigida por José Rolón.

El INFORMADOR 18 de diciembre de 1917. Página 8

EL ULTIMO CONCIERTO VERIFICADO EN EL DEGOLLADO RESULTO EXTRAORDINARIAMENTE LUCIDO.

Con una competente y bien organizada orquesta de 65 profesores, bajo la hábil batuta del maestro José Rolón, el brillantísimo concierto del sábado próximo pasado, a las 8:50 P.M. dio principio, con la genial obertura ""a Flauta Encantada" del clásico precursor de Beethoven: Mozart, el dulce, tierno y más perfecto compositor de la eximia serie "Hendel (sic) y Bacy (sic) Hyden, Gluch (sic) y Mozart". Este autor prodigioso en el pleno desarrollo de su talento, y cuando por los años de 1875 a 1971, llegaba a la más encumbrada cima de su gloria, y prestigio, llegó por último a la humanidad y muy particularmente a la escuela alemana, sus más celebradas y últimas obras tituladas "Hidenguartett" (sic), Nozze di Fígaro, Don Giovanni, Cosi Fan Tutte (sic), La Flauta Encantada, Tito, Las Tres Sinfonías, en Do mayor, Sol menor y Ri bemol y el Requiem".

Pero bien dejemos de historia y entremos de lleno y entremos de lleno a clasificar la estructura de esta obertura, que, tras de iniciarse con algunos acordes de introducción, se desliza sobre un tema vivamente impresionable y gracioso, encomendado primeramente a las violas, después a los violines y así sucesivamente a las maderas, metales y contrabajos, formando un gracioso conjunto de hermosura y virilidad.

En segundo número escuchamos la quinta sinfonía en Do menor, del más grande de los músicos: Beethoven, el más caracterizado innovador de la escuela de Mozart.

Su quinta y novena sinfonías (Esta última con coros), son las más bellas composiciones que el capricho y la inspiración más personificadas unieron el drama a la Sinfonía como sucedió especialmente con esta última.

Ahora bien la 5ª Sinfonía, compuesta a principios de 1808 ["El Siglo de Beethoven"] y bajo el opúsculo de su primer tiempo "Allegro con Brío" Un tema extraordinario, encomendado a los clarinetes y a toda la cuerda, primeramente al unísono, enseguida repartido, al principio no presume todo el proyecto fecundo de su autor, pero este mismo motivo llega a repetirse incansablemente por toda la orquesta y ¡Oh Prodigio! Un diseñito de dos compases solamente ha servido para construir un edificio armónico de todo el prime tiempo.

El segundo tiempo, o sea el Andante con moto se nos presenta lleno de melancolía e infinita dulzura; Beethoven al escoger las violas y violonchelos para este característico pasaje, quiso revelarnos con sobrada intención las intensiones más poéticas y elevadas de su alma humana.

El Allegro y Presto finales con su principal dibujo, comprometen ineludiblemente a los bajos y violoncelos, con un periodo de dificilísima ejecución, que poco a poco sigue turnándose a toda la orquesta, complicándose cada vez hasta formar un variadísimo de los más puro y riquísima instrumentación que haya concebido Beethoven. [Estruendosos aplausos].

En 3er. lugar, se ejecutó cautivadoramente por la orquesta, el cadencioso "Preludio Lohengrin" [Wagner] de un lirismo imponderable.

Este otro célebre autor, continuador a su vez de la obra de Beethoven, Gluch y Berlioz, a mediados del siglo XIX y después de escribir el buque fantasma y Tannhauser, encontró un manantial fecundo de inspiración musical y terminó "Lohengrin". El estilo de esta obra difiere bastante de las últimas de Beethoven, tanto más distinguido, cuanto que su factura se afirma netamente al estilo "lírico dramático". La orquesta resonó más robusta, parecía reforzada con nuevos

instrumentos, ¡Eran los mismos! Solamente que el raudal de bellísimos arrobamientos, que Wagner nos trasmitía por meditación de una orquesta bien disciplinada, envolvía por completo el entusiasmo de los espectadores.

Las tres preciosas melodías de Schumann, Delmas y Massenet cantadas por la Sra. Paz Alatorre de Alvarez y acompañadas por el Sr. Jesús Estrada constituyeron un simpático número del programa que les valieron muchos aplausos.

Enseguida los cornos tomando la iniciativa sobre un "Andante non troppo e molto maestoso" anunciaban el "primer tiempo" del hermoso Concierto Op. 23 de Techaicovski (sic). Entra luego el piano y el señor Ramón Serratos con serena majestad, ataca soberbiamente con potentes acordes, los primeros que empiezan acompañando solamente. A su vez violonchelos y violines se asimilan al tema que anteriormente iniciaron los cornos, más tarde lo repite toda la cuerda, y finalmente el piano y toda la orquesta dialogan en "Leit Motio" (sic) con grandiosa arrogancia e intachable ejecución.

Un segundo aire, sobre un "allegro con spritu" cambia radicalmente el ritmo, y es ahora un motivo lleno de gracia y frescura el que nos dibuja el piano; luego es contestado por las maderas y violonchelos; vuelve la orquesta tranquilamente a su tema primitivo, recordándonos de cuando en cuando el segundo motivo, pero preponderando sobre el primero, su desarrollo se multiplica poco a poco y en torrente de mágicas combinaciones musicales, el auditorio se estremece de entusiasmo, este no cabe en la expresión de su lenguaje y aplaude, y más aplaude con profusión a los artistas.

El segundo tiempo del concierto toca alas flautas dibujarlo dulcemente, y evócalo el piano (Aquí imitó Serratos maestramente) permítaseme la expresión, en su instrumento, ayudado por el manejo de los pedales, el timbre más castizo de las melodiosas flautas, con una poesía muy excepcional.

Otro motivo de franca alegría interrumpe al anterior, pero vuelve sobre esta y termina apaciblemente.

Da principio el tercer tiempo, y un ritmo muy original nos lleva después a un periodo de subyugadora ternura; el romanticismo más íntimo de la moderna escuela rusa se matiza y apropia de este periodo angelical.

Para finalizar Tschaikovski hace gala de su inspiración, hermosea el motivo anterior con otro más movido de un exquisito sentimiento pastoral, procede una reminiscencia completa de todo el tiempo tercero y un "Allegro vivo" hace de punto final a la obra maestra que durante 40 minutos aproximadamente tuvo al público suspenso bajo la influencia avasalladora de sus más ricas armonías.

El gran concierto del sábado por la noche, superó cuantos se hayan organizado en esta capital; el público aplaudió justamente con delirio. El sabio director y profesores llegaron al colmo del lucimiento y deben sentirse orgullosamente satisfechos por el éxito; tanto más que sus sacrificios llevaban un fin más noble: beneficiar al indigente, ¿Cuándo volveremos a escuchar uno tan colosal como el aludido? Señores profesores, es muy patriótico y muy digno de Uds. Reunirse nuevamente solícitos, laboriosos y entusiastas, y hacer más honor al suelo que pisan.

La sociedad culta, la excelente sociedad aprovechará de hoy en adelante estas oportunidades para premiar vuestros méritos y continuos progresos.

Por su parte nuestros altos mandatarios del gobierno no deberían quedarse indiferentes. En los países más adelantados son ellos los más entusiastas y organizadores. Fomentan y retribuyen convenientemente a sus artistas. Muy lejos de ponerle trabas a su adelanto. El artista ve mejorar su sueldo si es empleado por parte del gobierno, y si no lo es, el apoyo más justificado encuentra a su primer demanda muy especialmente si en demanda promete mucho.

Qué bueno y nobilísimo fuera que los nuestros haciendo eco de la sociedad que representan, apoyaran oficialmente esa orquesta que está ahora organizada (y que otras veces ya se había organizado y disuelto por falta de recursos) o al menos consagrara una partida excepcional del presupuesto y sin detrimento de la dignidad de estos eternos luchadores de la vida (los más

explotados) encontrarán el aliciente más práctico y moral que levantará su ánimo y consagrará su saber y energías en bien de este mismo pueblo, quien todo lo paga.

Firma la nota: VICTOR MENDOZA

Reseña del concierto ofrecido por la Orquesta Sinfónica de Guadalajara en la que participaron Manuel M. Ponce y su esposa Clema, en el teatro Degollado el 29 de julio de 1921.
El Informador 30 de julio de 1921, Página siete.
Crónica Musical

El Magnífico Concierto de Anoche

No cabe duda que la Sociedad de Conciertos es benemérita del arte en Guadalajara. A las ya numerosas noches de verdadera belleza que nos ha proporcionado, algunas de las cuales han rayado en lo maravilloso, debe agregarse la velada de ayer, con la presencia del maestro Manuel M. Ponce y de su esposa, la señora Clema M. de Ponce, en la que se ejecutó solamente música del notable mexicano y que fue magnífica

El concierto estaba compuesto por la *Balada Mexicana, La Mort, Aleluya, Interludio Elegiaco, Gavota y Concierto*, todas obras del maestro que entre los mexicanos va indudablemente a la cabeza de los compositores igualando a muchos de los extranjeros con la belleza de su música "folklorista" y con sorprendentes detalles clásicos, como los de su "Concierto", el *Interludio Elegíaco* y la *Gavota*, que nada absolutamente tienen que desear de las Sinfonías y demás autores de renombre extranjeros.

Conocido como es el maestro Ponce, nos abstendremos de hablar de su labor como compositor y aun como ejecutante, pues nada tendríamos que agregar a los justos y entusiastas elogios que se le han prodigado en todas partes donde se ha presentado y en donde quiera que se ha oído música suya, envaneciéndonos nosotros de que sea un mexicano el que haya dominado de tal manera el pentagrama y lleve en su espíritu el caudal de armonías que lleva el maestro.

Nos limitamos, ya que el lector puede suponerse, dada la calidad del programa y la presencia del maestro Ponce como solista, a reseñar lo acontecido.

El primer número, la *Balada mexicana*, que tiene una gran riqueza de armonías vernáculas, de notas que son exclusivamente de nuestro espíritu, fue ejecutado por el maestro Ponce en el piano, poniendo en su labor todo su cariño de compositor e intérprete, por lo que el público, hondamente impresionado, aplaudió con entusiasmo hasta hacer que el artista *bisara* con otra composición suya, la *Serenata Mexicana*, tan bella como la *Balada* y que fue con el mismo calor aplaudida.

La señora de Ponce cantó después *La Mort* que es delicadísima y *Aleluya*, canción de una honda poesía, tanto en la letra como en la música que subyugan, habiendo interpretado la señora de Ponce ambas obras con una delicadeza y una maestría insuperable. El público la aplaudió con fervor y la artista gentil dejó escuchar otra vez su armoniosa voz de soprano, *bisando* la *Aleluya*. La señora de Ponce tiene una buena voz, que aunque no es muy extensa, si de un timbre agradabilísimo y, sobre todo, canta con una escuela admirable, escuela que adquirió bajo el cuidado de excelentes profesores europeos. Después por la orquesta ejecutó el *Interludio Ecléctico* y la *Gavota*, habiendo dejado una profunda emoción esta última que está llena de delicadezas musicales verdaderamente encantadora. Esta gavota mereció los honores del bis.

En el "Concierto" el maestro Ponce se manifestó compositor de altísimos vuelos desarrollando motivos simples toda una obra complicada, emotiva y descriptiva.

Este concierto fue muy aplaudido y el maestro, entre aplausos entusiastas se vio obligado a ejecutar la *Estrellita*, musicada dentro de admirables estilaciones que dieron a la bellísima canción un aspecto eminentemente clásico, prorrumpiendo la concurrencia, que era muy numerosa y, como siempre selecta, en atronadores aplausos que significaron un triunfo más para el maestro y un nuevo elogio para la Sociedad de Conciertos, que proporciona a las clases cultas de Guadalajara, veladas tan agradables como

la de anoche, en la que el maestro Ponce y su distinguida esposa pusieron una bellísima nota de arte en el teatro Degollado. Firma la nota: LOHENGRIN

Reseña del concierto ofrecido por la Orquesta Sinfónica de Guadalajara el día 7 de julio de 1922

RESTAURACION
Jueves 8 de julio de 1922. P.6.

El Concierto de Anoche

Hacía ya mucho tiempo que la progresista Sociedad de Conciertos, no nos daba el placer de escuchar alguna de las sublimes Sinfonías de Beethoven. Tal parece que se ha tomado el acuerdo por los Organizadores de los festivales de arte, de no mostrarse pródigos en la ejecución de obras de Clavecinistas, tal vez se quiere dar a conocer sinfonías modernas al par que ir formando poco a poco el buen gusto en el público, a fin de que en época más o menos remota, pueda. deleitarse sintiendo y comprendiendo debidamente las obras clásicas

Esta, idea no puede ser más digna de encomio, la labor educacional que se está emprendiendo tendrá que ser lenta; pero de magníficos resultados, si se lleva a cabo con plena conciencia; más de todos modos, quienes sentimos religioso respeto por las sinfonías de los siglos XVII y XVIII, quienes oímos con intensa emoción esas bellísimas creaciones, no podemos menos de experimentar la satisfacción cuando se nos presentan oportunidades como la de anoche, para admirar sinfonías como la encantadora en " re mayor" del genial sordo.

La doble circunstancia de ser esta obra ya conocida para nuestra simpática orquesta por haberla ejecutado antes de ahora, y de que los directores de los conciertos, empiecen a preocuparse seriamente por sacar de los estudios el mayor provecho posible, hizo que esta vez, la interpretación de la hermosísima sinfonía, supera un tanto a la de anteriores ejecuciones.

El encantador *Larghetto*, fue dicho por los profesores con tierna sencillez, demostrando con esto el provecho que siempre deja el estudio, por más que aparentemente, resulte algunas veces poco menos que inútil.

Es natural, empero, qué, a pesar mío, no sea posible decir que la orquesta haya. alcanzado ya un grado supremo de perfección; ni sería lógico exigirlo dadas las circunstancias de nuestro medio; por eso todavía se echa de menos la igualdad de los arcos, sobre todo en los violines segundos; todavía es de desearse más cuidado en las maderas y en los metales para medir la intensidad del sonido a fin de no opacar la cuerda; aun se quisiera mas colorido y mayor claridad en los pasajes brillantes como en el último tiempo de la sinfonía; pero estoy seguro de que todo esto se conseguirá en época no lejana, ya que para ello se tiene lo principal la buena voluntad por parte de la dirección y de los profesores; lo demás lo hará el estudio constante y bien encausado.

Mejor interpretadas que la divina sinfonía, resultaron las dos obras de Saint-Saens: *La Rueca de Offalia* y la *Danza Macabra*. Estos sublimes poemas sinfónicos, son ya mejor comprendidos por nuestros filarmónicos, hecho que les permite dedicarse más libremente a vencer las dificultades técnicas que contienen.

Otra prueba del empeño decidido que por el progreso de la orquesta se tiene, la constituyó el hecho de que, no obstante los obstáculos con que para los estudios se tropezó, y a pesar de la poca preparación de este festival no se privó a los concurrentes asiduos de ofrecerles algo nuevo; así se tocaron por primera vez, dos pequeñas composiciones de finísimo corte moderno: un *Vals* y una *Serenata* de D' indié, que el público acogió con entusiasmo.

Fácilmente se comprenderá que la ejecución de estas encantadoras miniaturas, no podía alcanzar la anhelada perfección; ni era posible toda vez que el poco tiempo en que fueron preparadas, no lo permitía pero de todas maneras la la orquesta en estos números como en todos los demás de la velada, es merecedora de aplauso.

Réstame referirme a los números que fueron escuchados con más entusiasmo, son éstos los encomendados al inteligente y modesto violoncelista profesor José Garnica,

Quien con el irreprochable buen gusto de que le es peculiar, ejecutó la tiernísima *Melodía en Fa* de Rubinstéin y la graciosa *Berceuse* de Fauré.

Garnica es un artista que honra a nuestra orquesta; sus magníficas cualidades y ardiente temperamento, le permiten tocar como lo hacen los verdaderos maestros.

La ovación que anoche se le tributó, es buena prueba de ello.

Lástima que una de las piezas escogidas para esto, haya sido la *Berceuse* de Fauré escrita para violín y obligada a cello; pues me parece que tal como se tocó, no resulta con la brillantez que una pieza de concierto requiere.

Tales son, a grandes rasgos, las impresiones del cronista al salir del festival de anoche; por ellas se verá que la orquesta progresa día a día y, que la simpática Sociedad de Conciertos, sigue mereciendo bien del arte y captándose la estimación de todas las personas sensatas.

Firma la nota ONTOFILO.

Reseña del concierto ofrecido por la Orquesta Sinfónica de Guadalajara, teniendo como solista al violín a Higinio Ruvalcaba. El concierto se efectuó el día 10 de enero de 1936 en el Cine Teatro Colón y fue un homenaje póstumo al maestro Félix Peredo.

El Informador 11 de Enero de 1936, Página seis.
Crónica Musical
Un Gran Concierto Dio La Sinfónica

La actitud demostrada anoche por los que integran la Orquesta Sinfónica de Guadalajara, hacia la memoria del maestro don Félix Peredo, tuvo la atracción del espiritualismo más alto, y patentizó la gratitud del gran violinista Higinio Ruvalcaba y demás discípulos del inolvidable maestro, por las luces que éste les impartiera para guiarse por las intrincadas sendas de la música.

Seguramente debido a ese noble sentimiento, subrayado en sencillas frases por Miguel V. Rosas, se exaltaron las capacidades de todos y cada uno de los componentes y de nuestra ya heroica sinfónica, y lograron para satisfacción de ellos mismos, y desbordante complacencia del distinguido y numeroso auditorio, interpretar insuperablemente, tres obras estupendas, debido al genio alemán Luis Van Beethoven.

Higinio Ruvalcaba, nacido en esta tierra en donde tantos artistas se han diseñado, es ya un ilustre representativo del arte musical. No solamente conoce la técnica asombrosa del violín sino que con aptitudes dignas de mejor suerte, ejercita su fecunda inspiración y produce obras exquisitas. Las cadencias que adaptó admirablemente al concierto para violín y orquesta de Beethoven, y que nos diera a conocer anoche, confirman lo que decimos, y le ha valido justos elogios de peritos y profanos.

Para contribuir al lucimiento del tercer concierto de invierno, dado anoche por la Orquesta Sinfónica, Ruvalcaba se presentó con gusto a venir a esta su patria chica, y como era de esperarse realizó la maravilla de transportarnos con su virtud y magia distendidas en el milagro del sonido.

El concierto que indicamos, constituyó la segunda parte del programa, y en ella Ruvalcaba forjó el pedestal de su vigorosa personalidad, sin lugar a dudas es uno de los violinistas más completos que hemos visto y escuchado, tanto por la perfección del mecanismo y por la impecable afinación que emplea, como por su equilibrio envidiable en el manejo del arco y en la digitación. Los aplausos en su honor fueron interminables y de seguro que lo harán llevarse un gratísimo recuerdo.

La primera sinfonía del inmortal sordo, abrió el festival (llevado a cabo en el cine Colón, porque el Degollado está por ahora convertido en ring). Notamos que el profesor J. Trinidad Tovar, director de la Sinfónica, está palpando poco a poco el triunfo de sus desvelos. Su batuta discreta, conduce con tino y aliento al conjunto, lo cual indica en forma clara, que las obras puestas han sido debidamente estudiadas y comprendidas.

La uniformidad de ejecución, dentro de las complejidades de tan hermosas y delicadas obras, en las que Beethoven vaciara su alma - especialmente en la V Sinfonía-, se evidenció en todos los tiempos y matices de las expresadas y con espontaneidad movió los espíritus de los oyentes, unificándolos en su criterio para considerar el gran concierto de anoche, como uno de los más gloriosos momentos de nuestra Sinfónica.

Firma la Nota: Oto LEAR

En tres conciertos tomó parte en Guadalajara como solista al piano, acompañada por la Orquesta Sinfónica de Guadalajara.

Siendo bien conocida la preferencia del entonces director de la agrupación, el teutón Dr. Helmult Goldmann por programar a jóvenes pianistas del bello sexo, fue casi inevitable la inclusión de *Consuelito* quien además de joven era bella. Uno fue el concierto N° 2 Opus 22 en sol menor de Camile Saint Saëns y el otro la *Rapsodia en Azul* para piano y orquesta de Gershwin siendo dirigida por el maestro australiano Lelie Hodge y casi treinta años más tarde, la misma rapsodia pero con John Shenaut a la batuta.

Las reseñas aparecieron en el periódico *El Informador* y de El OCCIDENTAL de Guadalajara las mismas que a continuación transcribo.

Concierto del viernes 16 de enero de 1948

"Especialmente invitada para que participara en el festival relativo, vino gustosa de México en donde reside y en donde ha acrecentado el prestigio de que disfruta hace años como elegida por el arte musical.

Rapsodia en Azul para piano y orquesta compuesta por el maestro norteamericano Gershwin, fue la obra final del concierto popular de anoche y en ella figuró como solista Consuelo Velásquez, derrochando en su interpretación no solo el virtuosismo impresionante que esa obra requiere sino, también la finura de su temperamento que vibra en torno de su atractiva personalidad femenina, y simpatiza con los impulsos estéticos que a veces muy ocultos y ocasiones, a flor de corazón palpitan en cada oyente en momentos propicios como los que anoche engalanó consuelo con sus extraordinarias dotes.

Rapsodia en Azul pertenece a las felices selecciones del jazz y que por la genialidad de su autor, alcanza plenitudes polifónicas, efectistas subrayadas por el piano en forma brillante y complicada.

Consuelo empleó calidad en toda su participación, y tanto en los tiempos suaves como en los vigorosos, demostró su técnica expresiva y segura.

Desde al presentarse ante el público que llenó todas las localidades del recinto, fue sumamente aclamada, acentuándose las ovaciones al terminar su actuación que en todas sus fases armonizó magistralmente, con la Sinfónica la cual, llevada de vez en vez por el director Hodge, va constituyendo una necesidad moral en el ambiente tapatío, y un amplio motivo de cultura y de espiritualismo"

Firma la nota Otto LEAR

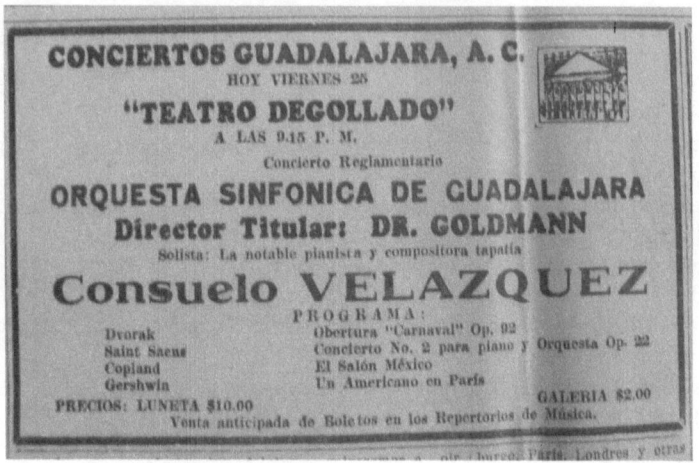

Publicidad del Concierto de Consuelo Velásquez aparecida en el periódico El Informador.

Concierto del 25 de julio de 1958

"Concierto de la Sinfónica
Por Gil Blas
De los más irregulares fue el último concierto de la Orquesta Sinfónica de Guadalajara. El hecho de que los miembros de la orquesta se encontraron con partituras que leían por vez primera así como ver una obra de ritmos y valorizaciones en este caso insalvables, hizo bajar mucho su labor. El programa estuvo dividido en dos mitades: la segunda contaba de antemano con la desconfianza del público por sus atractivos poco substanciales, porque sin embargo eran necesarias debido a la crisis económica por la que atraviesa Conciertos Guadalajara.

Se abrió el concierto con la "Overtura Carnaval" del bohemio Antón Dvorak, que alcanzó a grandes trazos el decoro que puede esperarse siempre de la mejor orquesta de provincia. El concierto en Sol menor de Saint Saëns luego tuvo a Consuelo Velásquez como figura central. No se trata de una concertista disciplinada ni de una depurada musicalidad. Su toque aún carece de refinamientos. A cambio la pianista se ha adueñado de una rotunda facilidad para pasar sobre los obstáculos y esa indiscutible experiencia adquirida en géneros distintos.

Ojala y algún día se propusiera no volver a dejar empolvado su desarrollo pianístico..."

El año de 1979 de nueva cuenta actuó como solista de la Orquesta Sinfónica de Guadalajara.

Una Orquesta Filarmónica para Jalisco

Promocional del concierto del 13 de julio de 1979.

Reseña del concierto del viernes 13 de julio de 1979. EL INFORMADOR.
PENTAGRAMA MUSICAL
Por ZATBEN (extracto).
"(...) Consuelo Velásquez hizo una objetiva interpretación de la parte solística de Rapsodia en Azul de G. Gershwin, la cual se inició con un bellísimo tema a cargo del notable clarinetista Anastasio Flores: sonido y descripción en estilo jazzístico exacto y musical; fue una pena que el bis en la trompeta no tuviera la misma calidad sonora y ejecución del tema (...)"

Por su parte "PACO", nos cuenta su impresión del suceso, desde el punto de vista de la crónica social...

"CUENTACOSAS
DANZA Y MÚSICA.- Numerosos amantes de la música, se dieron cita ayer a las veintiuna horas en el teatro Degollado para disfrutar del penúltimo evento de la sexta temporada internacional de música y danza que está presentando el Departamento de Bellas Artes, del gobierno de Jalisco.
Esta ocasión la sinfónica fue dirigida por el maestro Shenaut, director de la Sinfónica de Shereveport, invitado especialmente para este evento y como solista al piano la destacada pianista Consuelo Velásquez que deleitó a la numerosa concurrencia, quien invadió el majestuoso recinto con un unánime aplauso."
El pie de foto correspondiente a la que aparece abajo dice "Engalanan nuestra página social la conocida compositora y pianista Consuelo Velásquez y el señor John Shenaut quien fungió como director huésped durante el excelente concierto que presentaron anteanoche en el teatro Degollado en el que Consuelito Velásquez actuó como solista al piano cosechando incontables aplausos del público

asistente quien acudió con el fin de saludarla y escuchar una vez más a la eximia tapatía que hoy presentamos."

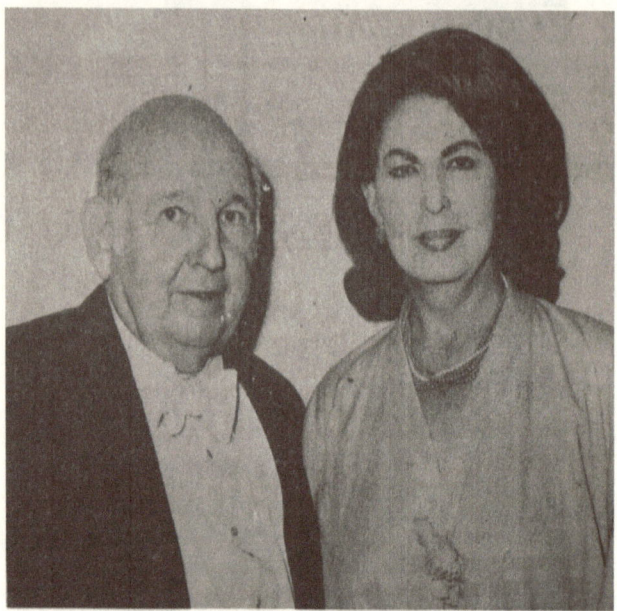

Consuelo Velásquez y el maestro John Shenaut.

El Occidental por su parte comentó
Por el profesor Teófilo González Suárez.

" Un Bueno Concierto para piano y orquesta.
　　El Departamento de Bellas Artes presentó el pasado día 13, en el teatro Degollado, a la Orquesta Sinfónica de Guadalajara, dirigida por el notable director americano huésped, John Shenaut y a la notable concertista de piano Consuelo Velásquez con arreglo selecto programa. (…)"
"(…) Enseguida la Solista de piano Consuelo Velásquez ejecutó 'Rapsodia en Azul' del compositor americano J. Gershwuin, a la cual Consuelo dio una brillante interpretación, en las diversas formas musicales que se cruzan en diferentes ritmos de tipo jazz, sin continuación, hegemonía temática, que hacen una difícil digitación pianística que ejecutó con mucho virtuosismo Consuelo Velásquez (…)"
　　Uno de los tantos homenajes y reconocimientos que obtuvo, fue el privilegio de haber sido invitada a Alemania en 1984 y tocar *Bésame Mucho* con su propio arreglo, acompañada con orquesta sinfónica en la Opera de Frankfurt.
　　El entonces primer ministro japonés Toshiki Kaifu, le hicieron saber durante un concierto, que él y su esposa se enamoraron con su famoso bolero.
　　Bésame mucho ha sido considerada como la canción del siglo XX.
A los ochenta y ocho años de edad, un lamentable accidente en su hogar la llevó a un hospital a pasar sus últimos días en donde sus pulmones no resistieron más, apagándose la vida de quien fuera la más ilustre de las jaliscienses en el ámbito de la cultura popular Consuelo Velásquez.
　　Dejó canciones dedicadas a Luis Miguel "Por el camino", a la banda del recodo "Mi bello Mazatlán y a Cecilia Toussaint "Donde siempre".
　　Ha sido la compositora mexicana que más regalías ha recibido en vida por concepto de derechos autorales.

Reseña del concierto correspondiente al mes de marzo de 1961 en el que actuó como solista el violonchelista soviético Mistislav Rostropovich y a la batuta Helmut Goldmann.

La crónica se torna en acre crítica dirigida a Goldmann, seguramente en respuesta a la actitud de soberbia mostrada por el director teutón durante el concierto correspondiente al 25 de marzo del año de 1960 en que abandonó, en claro desplante de supuesta superioridad, la sala del teatro, insatisfecho por la interpretación que el maestro Carlos Chávez, hacía de la Séptima Sinfonía de Beethoven.

Finalmente Rea, (el cronista), absuelve a los atrilistas, a quienes en principio ataca y, dirige todas sus "baterías" contra el director titular.

Rostropovich, un Cellista Gigantesco que Sorprendió con su Arte y Habilidad

Por Francisco Rea González El Occidental

Los mejores pronósticos sobre el cellista ruso Mistislav Rostropovich se quedaron muy por debajo de la realidad; Rostropovich es uno de los mejores, no solamente solistas, sino músico en toda la extensión de la palabra. Con un profundo conocimiento de la partitura hasta en sus menores detalles, el artista se apoderó de la orquesta sinfónica, la cuadró, marcó el tiempo, precisó el ritmo y conservó la ligazón de los elementos concertantes con mano firme, con mano de hierro si se nos admite la expresión.

Inició el primer tiempo del concierto de Saint-Saens con un tiempo ligeramente más rápido que el marcado pero, luego de los compases de introducción, llevó el tiempo con una justeza sorprendente. Muchos solistas logran impresionar por su habilidad artística, otros por su sensibilidad: Rostropovich lo reúne todo: habilidad y sensibilidad; Más aún tiene un elevadísimo concepto de la interpretación, pues nunca cayó en lo que frecuentemente utilizan aún muy buenos cellistas; excesivo recargamiento de los temas melódicos para explorar lo "pegajoso" y azucarado del tema principal logrando, con este sistema, conseguir los aplausos.

La digitación del solista ruso es realmente notable. Sin titubeos, sin falsos "deslizamientos" las "pisadas" siempre exactas aún en los dificilísimos momentos en que el ornato se produce al ritmo acelerado de las semifusas en un intenso trabajo de dos y tres cuerdas simultáneas. Esto es lo que se llama auténtico virtuosismo.

En cuanto al sonido, poderoso, jamás opacado ni aún por los "Tutti". Un sonido pastoso, lleno en los registros medios que adquirían una hermosa potestad en los bajos y una agradable transparencia en los altos. Lo único lamentable es que se haya programado un concierto tan oído, tan superficial, tan lleno de "florituras" y tan pobre de temática como el concierto de Saint- Saens. La presentación de Rostropovich hubiera sido un acontecimiento muy difícil de superar si se hubiera interpretado el concierto para violonchelo de Schostakovitch.

El Concierto Branderburgués N° 3 en sol mayor con lo que se inició el concierto reglamentario de anoche, fue ejecutado con sobriedad y ajuste pero sin ningún ribete de calidad. Cuadrado, justo, a veces demasiado rígido, el tiempo y el fraseo se ajustaban con corrección.

Pero la Sinfonía número cinco en Do menor, de Beethoven ni siquiera alcanzó un nivel mínimo para ser aceptada. Las fallas se sucedieron en todos los órdenes de la ejecución y los errores de "entrada" para las diversas secciones de la orquesta, fueron el pecado menos grave. Por darle un aire marcadamente firme, marcial con exceso, los ataques de temas que generalmente son "legattos" se hicieron "golpeando" y los acordes "pedales" a veces resultaban demasiado cortos por lo que se producían desajustes de consecuencias desagradables. Especialmente los "metales" infringieron en demasiadas ocasiones, la correcta línea tonal.

La interpretación de la Quinta Sinfonía adoleció también de un fraseo incorrecto en donde los "colores" orquestales eran cambiados de intensidad dando énfasis a ciertos efectos que en todas las interpretaciones, de muchos grandes directores, permanecen apoyando sólo la marcha de las líneas temáticas.

Buscando quizá un exceso de personalidad, en nuestra opinión, Goldmann no logró ajustarse plenamente a una partitura de tan ejecutada, sumamente conocida y que en ocasiones que ya se antojan excesivas, ha sido tocada por la Orquesta Sinfónica de Guadalajara. En otra época quizá hubiéramos achacado a la mediocridad de los músicos de la Sinfónica lo desafortunado de la interpretación de anoche. Pero después de haber oído en el Beethoven de Carlos Chávez su perfecto matiz - dejando aparte las "libertades" que según algunos se toma el gran director mexicano- con la misma orquesta y menor tiempo de ensayos, ya no podemos dudar de que nuestros músicos pueden dar mucho más si se les conduce adecuadamente.

Reseña del Concierto ofrecido por la Orquesta Sinfónica de Guadalajara el día 23 de febrero de 1968 en el teatro Degollado con el eminente pianista chileno como solista y el director titular maestro Kenneth Klein.

Por Fernando Larroca
El Occidental p. 2.
Lunes 26 de Febrero de 1968.

Arrau Hizo Vibrar de Entusiasmo a Quienes lo Escucharon el Viernes

No pudo tener más brillante comienzo la Olimpiada Cultural de 1968 en Guadalajara, que la participación del eminente concertista Claudio Arrau como solista al piano en el concierto "Emperador" de Beethoven. Si a eso se suma que la Orquesta Sinfónica de Guadalajara, bajo la batuta de su director titular Kenneth Klein y ligeramente reforzada, sonó como quisiéramos oírla siempre, se explica que el público que llenaba la sala del Teatro Degollado, llegara al delirio en la expresión de su entusiasmo con interminables ovaciones y ¡Bravos! Que hicieron salir al proscenio repetidas veces al artista visitante, en alguna ocasión acompañando al joven director. Así quedó de caldeado el ambiente al final de la primera parte.

Inició la segunda la interpretación del Concierto N° 2 en la mayor de Liszt, en que solista y orquesta se superaron, si cabe, a lo antes escuchado. O que la buena disposición del auditorio le permitió vibrar al unísono del apasionamiento y entrega absoluta de Arrau en su insuperable ejecución. La despedida que se le tributó fue de apoteosis.

En un pianista de la categoría de Claudio Arrau, es infantil hablar de su interpretación prodigiosa, de su brío en el ataque, de sus acordes vigorosos y sus escalas cristalinas, como de la cascada en el descenso y tromba en el ascenso, o sus afiligranados tresillos. Todo ello es producto de su técnica magistral y de su manera personalísima de dominar todos los secretos pianísticos que, unido a su respeto a la interpretación de las partituras y a sus privilegiadas facultades, le han situado en el lugar indiscutible que ocupa entre los principales concertistas del mundo. Ha sido una satisfacción para el público de Guadalajara escuchar de nuevo a tan formidable concertista.

La Orquesta estuvo a la altura de las circunstancias: musicalidad, espíritu de conjunto bien acoplado, perfección en las intervenciones de instrumentos solistas en su diálogo con el piano, auténtico esmero de instrumentistas experimentados. Consideramos un acierto la colocación de la Orquesta en niveles escalonados, que permite al director más dominio visual sobre todos los músicos, mejor presentación estética del conjunto y más volumen sonoro emitido hacia el auditorio.

La Gruta de Fingal, de Mendelssohn, obra deliciosamente descriptiva, obtuvo también una interpretación excelente. Esta obertura permitió a la orquesta perfilar los efectos melódicos de contraste entre la rumorosa mecida del mar y el choque brusco de las olas contra la pétrea estructura de la gruta. *La Sinfonía India* de Carlos Chávez, cerró el concierto; y el público, que no daba muestras de cansancio por tantas emociones recibidas, la escuchó con agrado y aplaudió también la ejecución de la obra, tan distante del estilo de lo escuchado anteriormente.

En el Concierto de Liszt advertimos cierto "parentesco" instrumental - el empleo enérgico de metales rara vez utilizados en sus composiciones- con las grandes obras wagnerianas. Influencia que quizá se deba al parentesco real entre los dos famosos músicos, puesto que Comisa, hija de Liszt, después de divorciarse de Bülow, fue la segunda esposa de Wagner. [...]

Claudio Arrau y Kennet Klein

Testimonios

Los testimonios presentados a continuación, fueron realizados con miembros decanos de la Orquesta Filarmónica o en su caso de la Sinfónica de Guadalajara, algunos de ellos ya retirados.

También se incluye un valioso testimonio del hijo de uno de los músicos ya fallecido.*

**Registro realizado el 23 de mayo de 2000 en el vestíbulo del teatro Degollado.
Nombre: Felipe Espinoza "Tanaka"**

Edad: 51 años
Profesión: Músico
Instrumento: Percusiones

Felipe Espinoza "Tanaka", nació en Acaponeta, Nayarit y se inició en el mundo de las percusiones a los 13 años de edad.

A los 15 fue nombrado por el maestro Eduardo Mata, jefe de sección en la Orquesta Sinfónica de Guadalajara.

R.M. ¿Por qué Tanaka?

T. Resulta que cuando trabajaba en la Banda del Estado, había un chamaco que se llamaba Martín Tanaka, era de origen japonés y todos decían que éramos iguales que parecíamos gemelos y así se me quedó hasta la fecha... Tanaka.

* Los extractos de entrevista usados a lo largo del texto, aparecen encerrados en marcos.

T. Sin duda, gran responsabilidad. Por ejemplo en los arcos, se tiene la ventaja de que son muchos violines, violas, chelos... cualquier error se cubre con el apoyo de los otros compañeros... pero en las percusiones cualquier error se hace evidente, además de ser una base... creo que ahí radica su importancia.

R. M. ¿Qué son las percusiones?

T. Todo lo que atañe a instrumentos de ritmo como los tambores prehispánicos, el teponaxtle, el xilófono y la marimba. Las primeras orquestas, solamente usaban timbales y no fué sino hasta la *Novena Sinfonía de Beethoven* que se incluyen platillos y triángulos.

Verdi incluyó en alguna de sus óperas, timbales, bombo y platos.

R.M. ¿Cual es para Tanaka su mayor satisfacción como miembro de una orquesta como la de Guadalajara?

T. Pues poder participar en obras de compositores como Gustav Malher, Schostakovich y Schuler. Son compositores que requieren de gran concentración por su complejidad rítmica. Son obras muy difíciles.

R.M. ¿Qué representa para Felipe Espinoza, ser el jefe de una sección tan importante como lo son las percusiones?

R.M. ¿Cuáles han sido los momentos importantes de Felipe Espinoza dentro de la Orquesta de Guadalajara?

T. Una fecha importante fue el día que gracias al apoyo de Eduardo Mata, estrené una obra de mi autoría, *El Concierto para Percusiones y Orquesta* en la que participaron seis percusionistas, es una obra en la que se incluye el teponaxtle y consta de cuatro movimientos. En otra ocasión toqué el concierto de Darius Milhaud, bajo la dirección del maestro Kenneth Klein pero sin duda, la ocasión que más satisfacción me ha dado, es cuando hice las percusiones a Ravi Schankar el gran citarista hindú.

R.M. ¿Puedes describirnos aquel momento?

T. Bueno... fue una experiencia... un gozo indescriptible...parecía como si nos habláramos telepáticamente... hubo mucha empatía, creo...fue hasta tiempo después, que creo comencé a digerir lo que había pasado y siento que no fue difícil encontrar tal entendimiento ya que creo me fue de utilidad mi formación jazzística...he sido jazzista desde muy chico.

R.M. ¿Qué te dijo Schankar?

T. El quedó muy satisfecho y me pidió mis datos para invitarme a una gira que tenía pendiente, sin embargo, los percusionistas orientales son muy celosos de lo suyo... de su música y al parecer creyeron inconveniente que le acompañara un músico no hindú. Recuerdo que había gente hasta en la plaza de la liberación ya que el teatro fue insuficiente para tanta gente.

Registro realizado el 24 de mayo de 2000 con el maestro violinista Salvador Zambrano en el patio de la Escuela de Música de la UdeG. En donde imparte lecciones.

Nombre: Salvador Zambrano
Edad: 73 años
Lugar de nacimiento: Ocotlán, Jalisco
Profesión: Músico
Instrumento: Violín

El maestro Salvador Sambrano, es considerado una institución dentro de la Orquesta Filarmónica de Jalisco debido a tantos años de participar. Primero en la Sinfónica de Guadalajara, posteriormente en la Filarmónica de Jalisco. Actualmente es concertino honorario de la agrupación.

R.M. Yo quisiera que nos dijera primero... ¿Hace cuánto tiempo que usted toca el violín? ¿Y en que parte nació?

S.Z. Nací en Ocotlán, Jalisco en 1927, en agosto, aunque siempre he vivido en Guadalajara, actualmente tengo 73 años.

R.M. ¿Cuál fue su inicio como músico?

S.Z. Pues... fui un cantorcito de iglesia...

R.M. ¿En Ocotlán?

S.Z. No... del Sagrario... siempre he vivido en Guadalajara...los primeros años... de los cinco a los diez- doce, fui cantorcito, ahí empecé a estudiar el solfeo...después tomé el violín ¿verdad?... cuando desapareció la voz de niño... y empecé a estudiar el violín, con el maestro Trinidad Tovar... que fue director de la Sinfónica de Guadalajara.

R.M. ¿De qué año estamos hablando? ¿Los treinta?

S.Z. Si, por ahí

R.M. ¿Cómo era Guadalajara?

S.Z. Un pueblote lindo...

R.M. ¿Cómo era Guadalajara musicalmente?

S.Z. Pues... había gente altruista, que cooperaba y se les pagaba a los músicos lo que salía de taquilla.

R.M. ¿Cuál era el ambiente aparte de lo sinfónico? ¿Había fiestas, o cómo era?

S.Z. Pues había fiestas, la cuestión religiosa...muchos eventos... aunque en la actualidad sigue, eh.

R.M. Entonces usted estudió con el maestro Tovar y ¿después que sigue?

S.Z. Estudié con el maestro Ignacio Camarena quien fue profesor de ésta escuela[24].

[24] Se refiere a la Escuela de Música de la Universidad de Guadalajara.

después estuve una temporada en México...con el maestro Elías Brinskin y con el maestro Joseph Smilovitz...

R.M. Fueron profesores de muchos violinistas en México...

S.Z. ¡Si!... uno de ellos fue concertino de la Orquesta Sinfónica de Nueva York...el maestro Brisnkin... el maestro Smilovitz, tocaba el segundo violín del famosísimo Cuarteto Lenher...

R.M. A propósito, ¿Qué recuerdo tiene usted del maestro Higinio Ruvalcaba?

S.Z. ¡Uh!... pues fue un íntimo amigo mío... durante sus últimos años.

R.M. ¿Y del maestro Smilovitz?

S.Z. Bueno pues el era un maestro...respetable, sus clases muy estrictas... el maestro Brinskin, era más bohemio...

R.M. ¿Que relación tuvo con el maestro Henrik Szering?

S.Z. Pues venía seguido... y como yo fui una temporada concertino de la Orquesta, pues a todos los artistas que venían los abordaba haciéndoles preguntas...

R.M. ¿Cómo recuerda esa época de su vida como concertino? ¿Qué significó para usted?

S.Z. Para mi fue mucho muy brillante porque venían artistas de muchísima calidad...

R.M. ¿Cuál fue su participación como solista dentro de la Orquesta Sinfónica de Guadalajara?

S.Z Bueno... yo toqué el doble concierto para violín de Bach... con... Hermilo Novelo...

R.M. ¿Cómo recuerda aquella ocasión?

S.Z.. Bueno... pues estaba yo en mis mejores años...

R.M. ¿Recuerda quién era el director?

S.Z. El mismo...no hubo director

R.M. ¿Cómo era como persona Novelo?

S.Z. Era una persona, muy buena persona, muy educado no andaba con bromas ni nada de eso. Solemne.

R.M. ¿Qué edad tenía usted cuando entró a la orquesta?

S.Z. Más o menos 17 años

R.M. ¡Muy joven! ¿Cómo fue eso?

S.Z. Pues dirigió mi maestro precisamente...

R.M. ¿Cómo titular de la orquesta?

S.Z. ¡sí!... después vino Leslie Hodge... mi maestro me invitó como meritorio, en el último atril... y de ahí fui recorriendo todos con el tiempo... hasta llegar al primerísimo lugar... ahí duré 25 años.

R.M. Pasó usted por muchos directores. Tovar, Hodge, Kenneth Klein, Mata...

S.Z. Con Mata hice muchas cosas... por ejemplo, *Las Estaciones* de Vivaldi, las Cuatro Estaciones...

R.M. ¿Cuál director le impactó más?

S.Z. ¡Mata!... él era muy buen amigo... cuatacho... muy buen artista... yo tocaba en el Camino Real[25]... con los Violines Reales... duré 17 años... el maestro Mata iba a cenar y se sentaba a tocar con nosotros... tocaba jazz... me quiso llevar con él, pero mis compromisos me lo impidieron.

También recuerdo al maestro Goldmann...muy buen amigo y le procuraba trabajo extra a la orquesta, organizaba conciertos de cámara y en la televisión, un gran promotor...

R.M. Cuénteme su mayor experiencia o satisfacción dentro del grupo, algo que le haya dado mucha alegría.

S.Z. Bueno... pues cuando cumplí mis cincuenta años... recibí un reconocimiento del Gobierno del Estado. De la Sinfónica, del gobernador... estaba el teatro lleno.

R.M. ¿Y en cuanto a los solistas? ¿Quién le impresionó más?

S.Z. Bueno pues Szcering, Zandor... Arrau también. Pablo Casals... El Pesebre... toqué con su violinista que él traía... un doble concierto, era el concertino de la orquesta y me hicieron el favor de invitarme a tocar con él. Tengo también un recuerdo especial de Katschaturian.

R.M. ¿De Heifects qué me puede decir?

[25] El Hotel Camino Real

S.Z. Yo a él lo conocí en México, a Guadalajara nunca vino.

R.M. ¿Qué le aportó Heifectz?

S.Z. Un maravilla... para mi ha sido lo máximo... lo recuerdo en Estados Unidos dando clase.

R.M. Desde el punto de vista de la organología, ¿Cuál es la importancia de la cuerdas dentro de una agrupación sinfónica?

S.Z. Pues sobre todo, los violines deben de tener una homogeneidad absoluta en todos los órdenes, en afinación, casi personal...

R.M.¿La importancia en qué radica?

S.Z. En el aspecto melódico, en el rítmico... si alguno no entra en esa disciplina, pues se hecha a perder el trabajo de todos ¿verdad? Y se oye... debe ser un trabajo de equipo.

R. M. ¿Qué significa para usted ser violinista?

S.Z. Si yo volviera a nacer, volvería a ser violinista... precisamente yo hago lo que me gusta, para no trabajar...

R.M. ¿Quisiera agregar algo?

S.Z. Pues que yo aquí estoy con toda mi disposición y todo mi amor, para aportar lo poco o mucho que sé, a los estudiantes.

Registro realizado en la cafetería del Instituto Cultural Cabañas el 26 de mayo de 2000.

Nombre: J. Luis Núñez Melchor
Lugar de nacimiento: Zapotiltic, Jalisco.
Fecha de nacimiento: 22 de junio de 1930.
Edad: 70 años
Profesión: Músico
Instrumento: Corno

El maestro J. Luis Núñez Melchor, ingresó a la Orquesta Sinfónica de Guadalajara a invitación del maestro Arturo Xavier González, trabajó durante 30 años jubilándose e ingresando a dirigir la Orquesta Típica de Guadalajara, ocupación que desempeña hasta la fecha de este registro.

Una Orquesta Filarmónica para Jalisco

Arturo Xavier González, José Luis Núñez Melchor y el violinista Héctor Olvera Curiel el año de 1980 en el homejae a Gabriel Ruiz. Fotografía. Cortesía del maestro Núñez Melchor.

Melchor.- Estaba trabajando en la banda del Estado con Arturo Xavier González y entonces una vez me dice - oye...¿qué te parece si agarras el corno?
-¡Ay Arturo! ¿cómo es posible? Si te estoy ayudando con una boquilla así...

-Gesticula con la boca y las manos señalando la dificultad que representa soplar en una boquilla tan pequeña.-

-Mira es que tu sabes que en la banda... todos los que tengo... uno es borracho, el otro está más viejito... yo quisiera que estuvieras conmigo. Mira... ¿sabes qué? Te pones al tiro, y te meto a la orquesta sinfónica.
-¡Ah! No me dijo eso porque dejé el instrumento.

R.M. ¿En qué año fue eso?

Melchor. Fue en el 55, por ahí.

R.M. ¿Y él era director?

Melchor. Fue director de la Banda del Estado en 1953.

R.M. ¿Pero que relación tenía con la Sinfónica?

Melchor. ¡Nada! Lo que pasa... es que en ese tiempo Arturo fundó su orquesta...entonces resulta que Arturo estaba dentro de la Orquesta y como director de la Banda del Estado. Hubo un concurso de directores por ese tiempo, y el gano el primer lugar...entonces le dieron la batuta de la Orquesta Sinfónica.

R.M. ¿Y él fue titular?

Melchor. No fue titular... más bien titular si... estuvo un tiempo razonable, entonces fue cuando me ayudó, que yo entré... duró más de un año...porque el ganó...entonces atendía la Orquesta y al mismo tiempo la banda[26].

R.M. Fue un tipo muy popular recuerdo...

Melchor. Popular y además era un "fregonazo"... tenía un conocimiento de la música...

R.M. Tenía un coche convertible y circulaba por la avenida Juárez...

Melchor. Ese coche convertible... en el 55 yo me casé y le dije -¿Arturo me prestas tu carrito para que me lo arreglen? Y todavía estaba a espaldas del teatro Degollado un mercado de flores... una florería.

R.M. ¿Cerca del "Zapatito de Charol"?

Melchor. ¡Ándale! Enfrente... ahí me arreglaron el carro pa' casarme...entonces yo me casé en 1955 y mis padrinos fueron... el maestro Tomás Escobedo y su esposa...yo estudié ahí con él y estudié en la Universidad de Guadalajara... estuve en las dos para aventajar más.

R.M. Tomás Escobedo ¿de quién no fue maestro?

Melchor. De muchas generaciones...ahí estaba también don Roberto Beltrán Puga que era un cieguito de donde salió Gil Olvera... el tocaba en *La Flor de Jalisco*, fue el tiempo en que salieron los órganos con mixtura...al tiempo de tocar la obra le sacaba y metía la mixtura para hacer la voz...fue el primero que descubrió, lo descubrieron y se lo llevaron a México...grabó muchas películas.

R.M. ¿Hacía hablar el órgano?

Melchor. Si... lo hacía hablar...hacía muchas mixturas Amooor... Nació de ti (canta) (rizas)
Porque así venían los órganos antes...con mixturas...ahora no, ya son muy modernos.

[26] El maestro Arturo Xavier González, solamente fue director huésped en varias ocasiones.

R.M. Ahora hablan inglés... -risas-

Melchor. Hay muchos detalles de la Orquesta... cuando yo entré estaba el maestro Abel Eisenberg... él era un violista... duró un tiempo razonable, cuando yo entré estaba Helmut Goldmann...Antes de entrar yo estaba Eisenberg.

R.M. ¿Cómo era Goldmann?

Melchor. Goldmann era una personalidad... así...era alemán... mira, haz de cuenta que te estoy viendo... así, muy buen director... después se fue y vino Eduardo Mata.

R.M. ¿Cómo fue Eduardo Mata?

Melchor. Mata fue "un fregonazo"... él llegó a tener obras... tocando y dirigiendo... como *Los Planetas*... Stravinski y esas obras, él tocando y dirigiendo... después ya vino Savin... vino otro... el americano ¿cómo se llamaba?

R.M. Kenneth Klein. ¿Te tocó estar con él? ¿Cómo era?

> Melchor. ¡Si!... el era un tipo güero alto ...muy simpático... nomás que no tenía... mucha capacidad para la orquesta...lo apoyaba mucho su padre... su padre tenía mucha lana... no sé de que parte era de Estados Unidos... precisamente él nos invitó cuando fue gobernador Orozco Romero... él nos invitó a tocar unos conciertos a San Antonio, Texas.
> Casi no guardo recuerdos... inclusive yo ahí me quedé una temporada, porque fuimos a tocar a unas escuelas y el gobernador me dijo... que si no quería estudiar.

José Luis Núñez Melchor y Helmult Goldman. Fotografía por cortesía del maestro Núñez Melchor.

R.M. ¿Estudiar?

Melchor. ¡Sí! Armonía y composición... un tiempo...

R.M. ¿Recuerdas cuando vino Pablo Casals?

Melchor. ¡Si! Tocó con la Orquesta y solo[27], y Arturo Xavier González tocó con él.

R.M. ¿Qué recuerdas de él?

Melchor. Bueno pues... era un señor gordito ya viejano, pero tocaba precioso...

R.M. Tu paso por la Sinfónica no fue breve... ¿Cuánto tiempo duraste?

Melchor. Yo duré treinta años. Me jubilé de la Orquesta... si porque cuando se acabó en el 88 dijo la señora Martha González - el que quiera jubilarse... hay la oportunidad aunque no tenga el tiempo necesario. Creo que a mi me faltaba tiempo ya que me dijeron en Pensiones- sabe que no tiene el tiempo... y como todos estábamos recomendados por la señora y el gobierno... aunque no teníamos el tiempo necesario, nos jubilamos y entonces yo pagué el resto del tiempo que me faltaba... entonces me dijo la señora- sabe que yo no quisiera que se jubilara, quisiera que siguiera en la Orquesta, pero como ya había tanto problema, con ese director Manuel de Elías que era como un... Guadalupe Flores... de esos malinchistas que solamente querían ver un mexicano bueno ... Guadalupe Flores... muy malinchista, solamente con los extranjeros... Manuel de Elías también... aunque muchos se quedaron...

yo fui segundo corno muchos años... la mala suerte de que siempre he tenido sueldos bajos... cuando yo tocaba ahí...yo ganaba 70 pesos...Arturo Xavier que era de los meros fregones, ganaba 500 pesos. Yo fui muy listo...pa' la chamba... yo estaba ahí y me puse a estudiar piano... duré veintitantos años tocando en los cabaretuchos... después me invitó Margarito Nápoles que era el director de la Banda de la Quinceava Zona Militar me dijo- ¿porqué no te vienes a trabajar conmigo... ya tocando corno... me acuerdo muy bien...era un lunes y se oyó en el radio- ¡Se mató Pedro Infante!... ese lunes me presenté yo con la banda a tocar un servicio, allá en la Universidad, porque el sueldo en la banda era de doscientos cincuenta pesos y acá en la militar de seiscientos, y de cabo ¡eh! no de sargento...

[27] Pablo Casals, actuó en Guadalajara el año de 1970 acompañado de la Orquesta de la Universidad de México.

Una Orquesta Filarmónica para Jalisco

José Luis Núñez Melchor, Ramiro Plazola, Helmult Goldman y Francisco Casas. Los cornos de la Sinfónica de Guadalajara. Fotografía por cortesía del maestro Núñez Melchor.

R.M. ¿A quiénes recuerdas de ese tiempo?

Melchor. A *El Charro*, de don Manuel Rodríguez, otro señor que tocaba la tuba en la Banda del Estado ... porque de la banda del Estado pertenecíamos muchos a la Orquesta y a la Banda Militar... estaba Nemesio Márquez... murió aquí en el quiosco... yo era muy amigo de él...le escribí muchas cosas... quedaron pendientes muchas cosas... me dijo que si no le escribía una obra de Moncayo... pero ocupaba mucho tiempo... para transcribir muchos papeles... por ejemplo, los violines a los clarinetes. Haz de cuenta que voy a hacer una orquestación - no le hace me dijo... pero no alcancé a hacérsela... murió.

Cuando se acabó la Orquesta, a mi me dijo la señora[28]. - vamos a hacer una cosa... si no quieres ir allá, a mi me vas a ayudar en una cosa, te vas a ir a la Orquesta Típica- Ay señora, si ya le dije que no quiero tocar- ¡No vas a tocar! Quiero que me ayudes con el director que está muy enfermo... te necesito ahí. Entonces ya entendí le quedaba poco tiempo de vida.

R.M. ¿Cuál es el recuerdo que guardas con mayor cariño de la Orquesta?

Melchor. Bueno mira... yo cuando... sobre todo una satisfacción muy grande de Eduardo Mata... fue un señor tan inteligente y tan práctico que nos hacía vivir... yo

[28] Martha González

estudiaba bastante cuando estuvo la señora Teresa Oroz... me mandó a estudiar yo le pedí... oiga señora, porque no me manda a estudiar a México- ¡Sí como no! ¿aunque vayas cada quince días? Fui a México y estuve con Vicente Sarzo era un cornista español muy bueno... ya, aquí, estuve... había cornistas muy buenos... había un cornista que me daba clases... últimamente... yo me acuerdo de Jimi... un peloncito... todavía está...

R.M. ¿Cómo te iniciaste como cornista?

Melchor. Empecé con un cornista de la ciudad de México se me hace que era pariente de Nemesio... Sánchez Márquez...

R.M. ¿Qué es el corno?

Melchor. El corno es un instrumento, que se toca con la mano izquierda...y se mete la derecha al pabellón... para hacer *couché*... por ejemplo si yo toco un Do y lo hago con *couché* le tapo... tengo que hacer Si natural, porque sube medio tono...y así... Esa es una... pero se toca también con sordina...

R.M. ¿Qué diferencia hay entre el corno inglés y el francés?

Melchor. ¡Ninguna! Nomás la calidad por ejemplo, yo tenía un King[29], que se lo vendí a un ruso... se me estaba echando a perder, lo compré en San Antonio, Texas. También hay italiano... es una bolita... lo tocaba Nemesio y tiene un sonido... cuando lo empezaba a tocar le hacían burla

-Gesticula con las manos imitando a las serpientes que usan los encantadores orientales (risas)-

también el clarinete bajo, también tiene ese sonido muy oriental...

R.M. ¿Una obra por la que tu tuvieras preferencia?

Había una de Tchaikowski que me gustaba mucho yo creo que de ahí agarró Consuelo Velázquez el tema para hacer su canción[30]... fue una gran pianista. Tuve la suerte... cuando vino Gonzalo Curiel... un señor altote... tocó sus conciertos.

R.M. ¿El los tocó?

Melchor. El los tocó, nada más que no recuerdo si fue el director Eisenberg o ya estaba Hodge.

R.M. ¿Es un concierto con banda?

[29] King es la marca del instrumento
[30] Se refiere a Bésame Mucho, la cual tararea.

Melchor. ¡No! ese es un arreglo que hicieron acá en la Escuela de Música...hasta Manuel Mateo me dijo- oye ya viste que hicieron un arreglo... ¡ah! pues con Arturo empezó la cosa hace ya mucho tiempo... ¿con banda?¿cómo con banda? Te aseguro que si hubiera vivido Gonzalo..

. diría...-¿qué andan haciendo con mi música "Hijos de perico" -(risas)-.

R.M. ¿Recuerdas qué tocó Consuelito Velázquez con la Orquesta? yo si sé, nada más que quiero poner a prueba tu memoria...

Melchor. Mmm... ¡Un concierto de Saint-Saëns!...

R.M. ¿En cual cabaret estuviste más a gusto?

Melchor. Yo... estuve más a gusto en "El Zarape"

R.M. ¿"El Manto Sagrado"?

Melchor. ¡Sí! me hice muy amigo de Vicente Fernández... estuve como dos años en 1963... pasaba variedades empecé en *El Camelia* que estaba ahí a dos cuadras y luego nos fuimos al Afro... "El Zombie"... ahí tocaba yo con la orquesta y luego ya que acabábamos, le seguía... ya ves que hay un grupo tropical me decían -síguele, síguele ¡está a toda madre!... (risas) yo duré así, casi veinte años... en "El Zarape" me pagaban, de las diez a las cuatro de la mañana... creo que treinta y cinco pesos , ¡pero qué pesos! de aquellos y además el movimiento...

R.M. ¿Amigas?

Melchor. Yo fui muy desperdiciado... luego a uno como músico, se le cargan más...

R.M. ¿Tuviste alguna relación con Higinio Ruvalcaba?

Melchor. ¡Cómo no! inclusive... me sentía muy amigo de él, porque era muy amigo de un compadre mío al que le decían *El Chilillo*... era médico y tocaba el chello, era esposo de *Chela* la que toca conmigo[31] ...y nos íbamos... hay veces que saliendo del concierto me decía ¿onde vas? tú nomás te me pegas... íbamos a cenar por ahí...los mandaba por un tubo... era re desairado...y nos íbamos ahí con el doctor cerca de la Quinceava Zona, por ahí vivía él... nos echábamos chupes... Higinio tiene un montón de obras... hace tiempo fuimos a tocar a Yahualica y me regalaron una grabación en C.D. también Arturo[32] grabó una serie, grabó de Manzanero... a mi me vendió don Luis... el que tiene el café ahora en el teatro Degollado... era trompetista y fue dirigente del Sindicato.

R.M. ¿Cuál ha sido para ti un ejemplo a seguir como cornista?

[31] *Chela Suárez*, quien toca en la orquesta típica.
[32] Arturo Xavier González

Melchor. Pues ha habido muchos... pero pues son extranjeros... creo que los alemanes son muy buenos y el maestro español Sarzo... tocaba los cuatro conciertos de Mozart... yo solamente toqué uno...lo toqué en la Sala Chopin ... cuando existía...

Testimonio compilado en la dulcería del teatro Degollado el día 4 de julio de 2000 a las 13:00 horas. Con el señor: José Luis Fernández. Hijo del señor José Luis Fernández Aceves miembro desaparecido, integrante de la Orquesta Sinfónica de Guadalajara.

R.M. Cuéntenos acerca de su padre

J.F. Bueno... él era trompetista y llegó a ser primer trompeta de la Sinfónica.

R.M. Usted en este momento ¿qué edad tiene?

J.F. Yo tengo 51 años

R.M. ¿Cuál es su ocupación principal?

J.F. Pues en este momento, atender la dulcería del teatro cosa que también mi papá hacía. Tenemos 59 años más o menos.

R.M. ¿Cuál es el recuerdo que tiene usted de su padre en la orquesta?

J.F. Pues que diario tuvo mucho ahínco y dedicación a que se diera a conocer la música clásica, ellos ya anteriormente a que se agrupara, ya oficialmente, se juntaban, se cooperaban, traían algún director y cosa curiosa... cuando ya salían los gastos decían " somos tantos, sobró tanto... nos tocó de a tanto. A veces que cincuenta centavos o un peso.

R.M. Pero eso afuera de la orquesta ¿o cómo?

J.M. Era antes de que se haya hecho oficialmente, pero dentro de la misma agrupación.

R.M. ¿Qué año sería eso?

J.M. Pues ... el 55 se formó oficialmente... anteriormente era cuando lo hacían más o menos del 37 que yo tengo una credencial de él de 1937.

R.M. ¿Qué recuerdo tiene usted de sus amigos. De sus ensayos?

J.M. Normalmente, en cuanto ya tuve facultades de caminar, empecé a venir al teatro, comencé a dar mis primeros pasos dentro de la cuestión teatral...

R.M. ¿Qué hacía usted? ¿Jugaba?

J.M. Pues primero lo acompañaba, posteriormente estuve ayudándole en la dulcería... sobre todo a la hora de los conciertos.

R.M. ¿Qué emoción sentía, ya a lo hora de los conciertos?

J.M. Pues bonito pues ver a mi padre tocando en una agrupación tan famosa, con buenos músicos, que de aquí se fueron para muchos otros lados.

R.M. ¿Tiene alguna anécdota que platicarnos?

J.M. Una muy curiosa... cuando él ya estuvo casi a punto de retirarse, le pasaba una cosa muy curiosa... entonces era ya, la tercer trompeta de la sinfónica... cuando ya no tenía parte que tocar... ponía la trompeta recargada en las piernas y era una tentación, que todo mundo pensaba que le iba a tocar entrar e iba a seguir dormido pero le tocaba su turno y ¡tocaba!

Hubo una ocasión en que tenía que tocar una nota muy alta y el tuvo que hacerla con su trompeta lo que provocó que con el esfuerzo, tuviera una hemorragia, pero el siguió tocando con la camisa manchada de sangre, pero siguió... fue entonces que ya decidió que había terminado su periodo como primer trompeta...

R.M. ¿Cuándo se retiró?

J.M. Fue antes de Kennet Klein

R.M. ¿Tuvo relación en especial con algún director o solista?

J.M. Pues debido a que acuden aquí después de los ensayos y de las presentaciones, con casi todos. El que más recuerdos guardo es de Goldmann pues ya que después de retirarse le hablaba a mi papá telefónicamente desde los Estados Unidos.

También llevó mi papá mucha amistad con Pepita Embil, con Plácido Domingo padre e hijo ya que cuando iban a venir a eso de las zarzuelas, mi papá era el que le organizaba la temporada para formar la orquesta.

R.M. ¿Qué zarzuela recuerda con principal cariño?

J.M. Pues hay muchas pero de las más bonitas, *Luisa Fernanda, La Viuda Alegre, Molinos de Viento, La Dolorosa* eh... en fin... son tantas...
R.M. ¿Con cuál trompetista llevó su padre principal relación?

J.M. Pues con varios... con ... el maestro Padilla que fue maestro de muchos trompetistas aunque a sus descendientes se le ha perdido la pista... no han seguido la tradición de la música... de Ignacio Sandoval todavía está en la orquesta un familiar de él...

Registro realizado el día 03 de agosto de 2000. Con la maestra Graciela Suárez. En la cafetería del Instituto Cultural Cabañas.

Ella participó en la Orquesta Sinfónica de Guadalajara cuando la dirigió el maestro Leslie Hodge y ahora es miembro de la Orquesta de Cámara de la Secretaría de Educación Pública y de la Orquesta Típica.

Su instrumento es el violín.

Es la presencia femenina de una época.

Chela.-

Estudié con J. Trinidad Tovar.
Esa experiencia fue muy bonita para mi, desde luego estaba muy joven, y así fue hasta en el momento en que me casé.

R.M. ¿Puede platicarme cómo era el maestro Tovar?

Chela.- Muy paciente, que es lo principal en un maestro, era como de unos cuarenta o cincuenta años, recuerdo que yo me había cambiado a una casa de altos y ya le costaba mucho trabajo subir.

R.M. ¿Tocaba bonito?

Chela.- ¡Muy bonito! El nos invitó a mi mamá y a mi a tocar en una orquesta antes de la Sinfónica. Mi mamá se llamaba Guadalupe Salazar tocaba Chelo.

Mi papá fue maestro de música y su nombre era Eusebio Suárez.

Nací en Guadalajara el año de 1929

Comencé a estudiar a los cuatro años y meses.

La Matildona era muy alegre igual que nuestro Kennedy[33]

RM. ¿Qué otras señoritas había en ese tiempo?

[33] *El Kennedy* fue un baterista de la orquesta típica.

Chela: Estaba Esther Zavala. Tocaba violín. Precisamente cuando formó su orquesta Paco Gil, volvimos a ser compañeras. Recuerdo que teníamos un concierto en el templo de la Santa Cruz yo iba como solista y ella un día antes me preguntó que qué vestido nos pondríamos para salir iguales y entro ella al baño tardándose demasiado y su hermana le habló- Esther ¿porqué no sales?, pues ya había muerto.

R.M. ¿Cómo era el trato para ustedes como mujeres, había respeto?

Chela: Mucho respeto.

R.M. ¿Cómo fue su entrada a la orquesta?

Chela: Me examinaron con jurado, en ese tiempo estaba como director Leslie Hodge. Me pidieron que tocara primero, lo que yo quisiera y salió bien, después una obra desconocida para mi y también.

R.M. ¿Qué le decía el maestro Hodge?

Chela.- Era muy amable, luego, la tercer prueba fue una obra que no recuerdo el nombre y me pidieron que cambiara el tono, que transportara... y ahí fue donde... pero afortunadamente salió bien.

R.M. ¿Cómo era Hodge?

Chela.- Pues para mi muy amable, a todos nos trataba bien, eso si mucha disciplina, cada que había un receso, decía "Cocacola". Mucha puntualidad para empezar y terminar. Los ensayos eran a la una y como yo estaba estudiando en la Normal, allá tenía clases hasta la una y la última maestra, me daba permiso para que me trasladara hasta el teatro.
 Hodge me daba cinco minutos de tolerancia y nunca llegué seis.

R.M.

Platíqueme alguna anécdota interesante algo que recuerde con mucho cariño.

Chela:

Recuerdo a un compañero que ni su nombre recuerdo... llegó a un concierto y yo lo veía muy enfermo, sudando la gota gorda y al ratito sudando y en lugar de que lo atendieran... según yo, que lo trataran bien. Lo corrieron. Pensé: Qué inhumanos. No pues es que estaba tomado y yo no sabía de eso. Estaba crudo, le decían *El Gringo*.

Cuando me casé estaba todavía en la Sinfónica y fue el maestro Hodge. Tocaron la obra de Danhauser muy bonita todo muy bien que salió. Mi esposo también miembro de la Sinfónica tocaba el Chello. Nos decía el maestro Hodge *Romi et Juliet*. Recuerdo que

> llevaron a alguien para que grabara un disco con la música y nos hizo mucha ilusión, pero al regresar nos mostraron la grabación y nuestra sorpresa fue que no era la orquesta era La Marcha Nupcial pero quien sabe quien la tocaba. Mi esposo se enojó mucho.

Fue en el 50 en octubre 7.

Pedí permiso en la orquesta porque pensaba ser muy buena esposa. Creía que si estaba ensayando de una a tres iba a llegar con hambre y cansado y yo por andar como "La Cigarra"... tocando.

Mejor pedí permiso.

R.M. De esa unión ¿cuantos hijos nacieron?

Chela.- Nueve hijos

R.M. ¿Alguno es músico?

Chela.- Músicos, músicos ¡no! Nada más dos estudiaron flauta. Una de ellas estuvo tocando en la orquesta típica pero se casó y la otra es enfermera y dejó la flauta. Tengo uno que no ha estudiado en realidad, estudió poco pero tiene facilidad y puede tocar aunque de forma lírica.

R.M. ¿Y a usted le gustaría que tocara?

Chela.- ¡Ah como no! como éste que es médico me pidió "recomiéndame no te voy a defraudar", pero no, le dije, termina y con tu título en la mano... pero ahora en el Seguro y el Issste pues ya no tiene tiempo.

Higinio Ruvalcaba era muy amigo nuestro siempre que venía de México llegaba con nosotros, para el día de su cumpleaños, empezaba a hablarle a sus amigos para la comida.

R.M. ¿Cómo era él?

Chela.-
 Ay pues... un gran violinista... y como él mismo decía que no había tenido escuela... pero ni falta le hizo... en la Sinfónica recordarán algún pasaje difícil. Salvador Zambrano le pidió una vez un consejo y metió hasta el dedo pulgar.
 Le gustaba mucho oírme tocar... pero yo no le creía. Nos llevaba a esa reunioncitas. Nos invitó un día a la barca y me pidió que llevara mi violín y yo se lo pasaba para que tocara a lo me respondía siempre - ¡No! lo que me gusta es oírte a ti...

R.M.
¿Qué le tocaba?

Chela.- Música... entre otras cosas *Chapultepec*... porque es tuya y él lo negaba pero siempre supimos que era de él.

R.M. ¿Cómo la conquistó su esposo?

Chela.-
Fíjese que él pensó y equivocado, que yo daba clases de chelo y si daba pero de violín. Yo era niña y a alumnos que tenía así muy altos pues yo les decía como y me ponía en un banquito y les indicaba. Entonces él pidió a su papá que le comprara un chelo y como costaba mucho para su condición económica... Hasta en abonos lo sacó y el día que fue a su clase, lo pasaron a otro salón con mi mamá, no conmigo.
Y al hermano que si le había tocado violín él si estudió conmigo.
Los primeros zapatos de tacón que usé, recuerdo que al bajar del camión, me caí y a lo único que no le pasó nada fue a mi violín, lo cuidaba como a nadie. No sabia andar con tacón alto yo era niña.

R.M. ¿Cómo ve la participación de la mujer ahora en la música?

Chela.-
No pues ahora ya hay más participación. Por el año 51 vino un señor de México y los de Casa Wagner lo recomendaron conmigo, quería hacer un mariachi. Yo ya estaba casada. Pero mi esposo me dijo que querían vestirnos con unas falditas bien cortas, o de China poblana y aquí arriba, nada más un *brassiere*.
Ahora hay más igualdad.

Registro realizado con el maestro Ernesto Palacios violinista y miembro de la Orquesta Sinfónica de Guadalajara por muchos años. Ahora vive retirado en compañía de su esposa en su domicilio de Zapopan, Jalisco en donde me recibió para hacer esta entrevista.

Ernesto Palacios.-
Yo iba chico a los ensayos y conocí a todos ellos. Yo nací en el 26, por ahí por el 37.
Estudiaba violín con mi papá quien se llamaba José Santos G. Palacios. Y seguía estudiando mi escuela porque mi papá quería que todos nosotros fuéramos profesionistas. Yo seguí estudiando con el profesor Tovar, junto con el profesor Tovar, Zambrano y yo.

R.M. ¿Cómo eran las clases con el Prof. Tovar?

E.P. Su academia se llamaba de Bellas Artes allá por "El Rincón del Diablo", en Morelos en unos altos, posteriormente fue la actual Escuela de Música.

R.M. ¿Cúal es su recuerdo a propósito del profesor Tovar, algo en especial?

E.P. Lo queríamos muchísimo. Como era el director de la orquesta y había otra academia en la que daba clases *Nacho* Camarena. Tovar había formado una orquesta de cuerdas e invitaba también a los de *Nacho* Camarena. Como él era el director nos invitaba a veces a tocar algún concierto con él. Cuando ya se formó la Orquesta Sinfónica de Guadalajara los maestros más viejos, nos mandaron llamar a nosotros.

R.M. ¿En dónde ensayaban?

E.P. En el Museo Regional de Guadalajara entonces de Ixca Farías.

Ya cuando se fundó la Orquesta bien, desde el 45 con el maestro Hodge. El era australiano y no sé como vino a dar creo que a San Francisco, California. Total que el director... un gran director de la Opera de San Francisco de nombre Alfred Hertz, y su esposa, una gran cantante, no tenían familia y el maestro Hodge lo adoptaron.

R.M. ¿Cómo era el maestro Hodge?

E.P. ¡UUUUUh! Era una finísima persona, ese le inyectó a la orquesta muchísimo dinero... entonces yo no sé como fue a dar ahí. Al morir el señor Hertz. Quien tenía muchísimo archivo. Entonces una vez vino, le gustaba pasear a la señora a Puerto Vallarta o a otros lados y se celebraba el cuarto centenario de la Fundación de Guadalajara. Coincidió con que los músicos de la orquesta se juntaron para festejar la memorable fecha y entonces en 42 pasó por Guadalajara. Y vio un anuncio que le llamó la atención en donde aparecía la próxima actuación de la Sinfónica de Guadalajara. De regreso del mar, llegó a escuchar a aquella agrupación y preguntó poniéndose en contacto con algunos de sus miembros. Se entabló una bonita relación también con Amigos de la Música. A quien yo conocí estaban: El Padre Aréchiga, José Arreola Adame, el Ing. González Hermosillo, porque se juntaban en una casa en donde nosotros vivíamos. Mi papá trabajaba con unos licenciados y ahí vivíamos nosotros y ahí se juntaban los Amigos de la Música.

R.M. ¿Cuál era la preferencia musical del señor Arreola Adame?

E.P. A él le gustaba la música... ¡Ah! ¡El Señor en el Cielo y Mozart en la tierra! Decía.

Continuando con Hodge, fue al teatro a oír la orquesta y platicó... un día les dijo que formaran una orquesta vayan con el gobierno del estado.

R.M. ¿Quién era el gobernador?

E.P. Pues García Barragán. "Yo me vengo de director, no cobro nada. Nada más que tengo que ir a la guerra si salgo vivo regreso". Y salió vivo y lo tuvimos en Guadalajara. Cuando se vino ya para el 45 se juntaron y fuimos con el gobernador. Teníamos mucha desconfianza y no sabíamos cuanto pedir. Decíamos - "Nooo, nos va a mandar a volar, queríamos entre cinco y diez mil... sabíamos que era un viejo zorro... total que ya se le explicó todo y nos dijo -¿cuanto quieren? - y le dijimos cinco mil pesos. - Ahí están

respondió sin chistar. Llamó al secretario de gobierno y le ordenó apuntar que el gobierno del estado otorgaba cinco mil pesos para la Orquesta, solamente nos volteamos a ver incrédulos y arrepentidos de haber pedido cinco y no diez.

R.M. ¿Cómo era la vida musical de Guadalajara afuera de la Sinfónica?

E.P. Bueno pues había algunos casinos. Toño Yáñez formó su orquesta de baile. Nos invitó. Había "El Francés". Y otro frente a la plaza de Armas en los altos, también ahí se hacían bailes. Pero por ejemplo... Manuel Gil también tenía una orquesta de baile.
 El maestro Hodge le inyectó mucho dinero a la orquesta había veces que no ajustaba y el de su bolsa aportaba. Lo mismo que el gran archivo.
 El maestro Goldmann, muy buen persona.

R.M. ¿Cómo fue la llegada de polacos y rumanos?

E.P. Esos músicos venían contratados originalmente por Ximénez Caballero. Entonces en ese tiempo se desbarató la orquesta y Ximénez Caballero ya los tenía contratados. Estaba Alejandro Matos en Bellas Artes. Yo conocí a Matos muy chico con el maestro Hodge parecía el *valet* de Hodge. Hasta el sudor le secaba. El fue jefe de Bellas Artes. Y entonces fue Ximénez Caballero con él y los contrataron.

R.M. Como jefe de personal ¿cómo considera a estos extranjeros dentro de la agrupación?

E.P. Hay excepciones. Yo estimo mucho a Iolanta... al maestro Boguz. Todavía da clases, muy buena persona.
 Marek también. Me acaba de escribir precisamente.

¿Cómo fue con Manuel de Elías?

E.P. Muy bien el maestro de Elías. Muy buena persona, pero yo ya no era jefe de personal.

R.M. ¿Cómo fue Hugo Jean Haus, el rumano, como director?

E.P. Pues no dejó mucho. Frío, seco, muy disciplinado eso si. Pero hasta ahí.

R.M. ¿Y el maestro Mata?

E.P. ¡Ah!. Para mi, el mejor de los mexicanos que han venido, yo aprendí mucho de él. Guardo muchos muy buenos recuerdos... sobre todo en cuestión de la disciplina... muy bueno. El me dijo- yo quiero que tu estés presente en todas las juntas para que escuches todo le que me dicen y seas siempre testigo. Yo ahí aprendí muchísimo.

R.M. Hábleme por favor de Higinio Ruvalcaba.

E.P. Bueno Mi papá estudiaba con don Félix Peredo. El enseñó a un hermano mío. A Higinio se lo trajo su papá y tocaba en un mariachi cuando lo jaló el maestro Peredo.

R.M. ¿Como era él?

E.P. Gordito chaparrito. Ni parecía lo que era. Cada vez que venía a Guadalajara, lo traía a comer a mi casa. Le tomaba uno de los bíceps y parecía que agarraba uno una viga de fierro, muy fuerte. Salía a tocar y parecía boxeador, todo deshechurado.

Parecía niño. Una vez le dijo a Salvador Zambrano en pleno concierto- Afíname el violín por favor porque no puedo.

Luego de repente se persignaba en plena función en el Degollado.

Era muy payaso, parecía niño.

A mi *Toño Yáñez* me quiso muchísimo. Tenía un lugar que se llamaba el "Rincón de *Toño Yánez*", al principio estaba el Samponia, un restaurante italiano en el que no se paraban ni las moscas. Entonces *Toño* le compró el restaurante a "Samponi".

Cuando empezó, nos invitó y cada mes hacía una cena para su familia y mi esposa, pero eso si, no a tocar; a tomar una copa. Ahí hice muchas amistades. A veces estaba ya dormido cuando me hablaban y ahí iba yo, hice muchos amigos.

R.M. ¿Alguna vez lo invitaron a tocar en algún lugar muy especial con algún gobernador u otro personaje?

E.P. Bueno si, recuerdo que el Lic. González Gallo nos llevaba seguido a su granja allá por la Paz. Una vez estaba ahí el Cardenal Gariby Rivera.

Una Orquesta Filarmónica para Jalisco

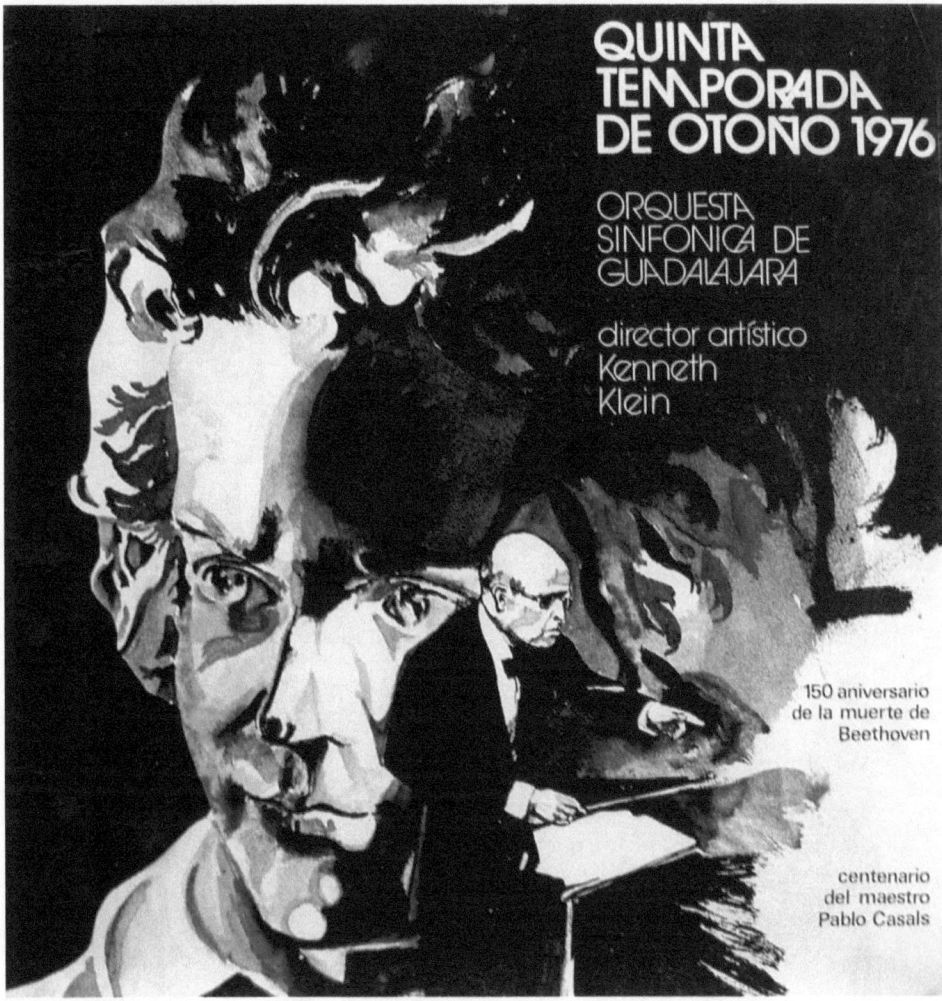

Hermilo Novello

Jean Pierre Rampal

Paul Badura Skoda

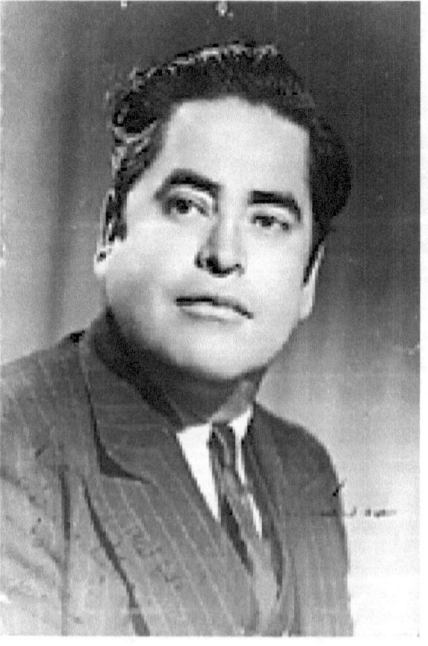
Higinio Ruvalcaba

Narciso Yepes **Manuel López Ramos** **Francisco Araiza**

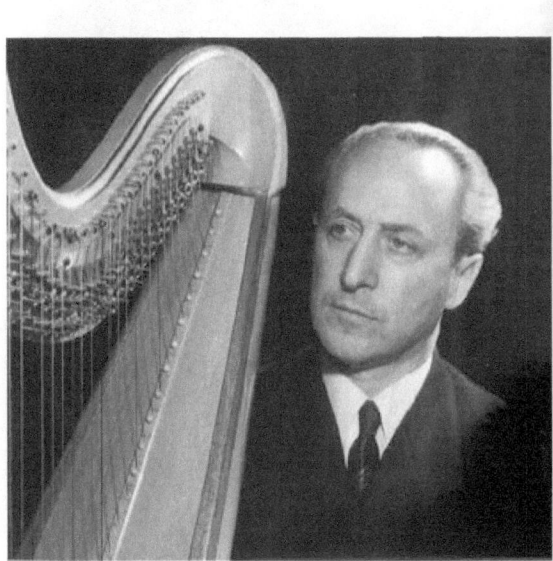
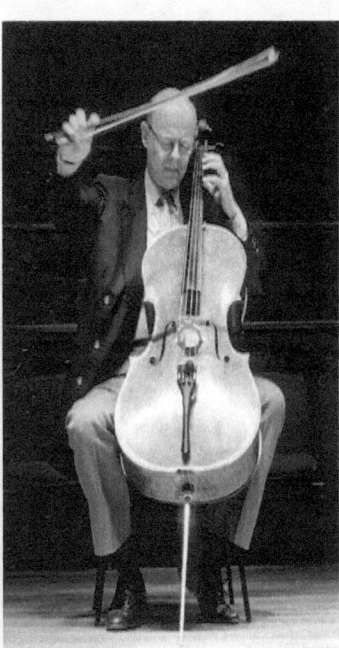

Nicanor Zavaleta **Carlos Prieto**

Una Orquesta Filarmónica para Jalisco

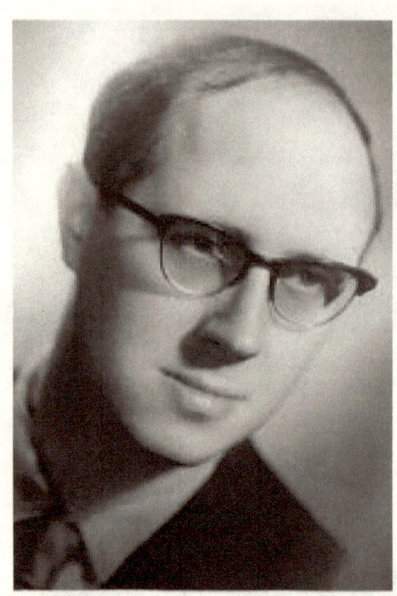
Mistislav Rostropovich

Henrick Zsering

Cristina Walewska

Joaquín Achucarro

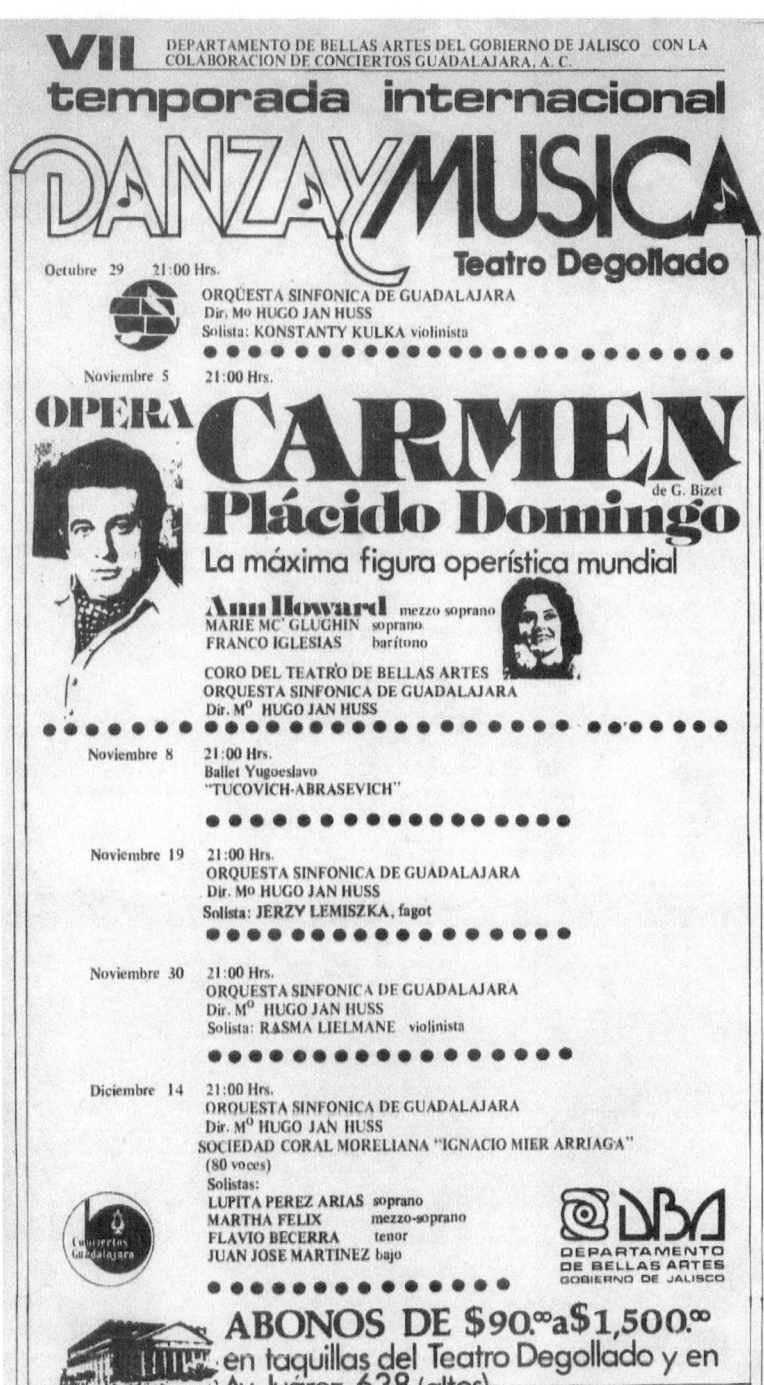

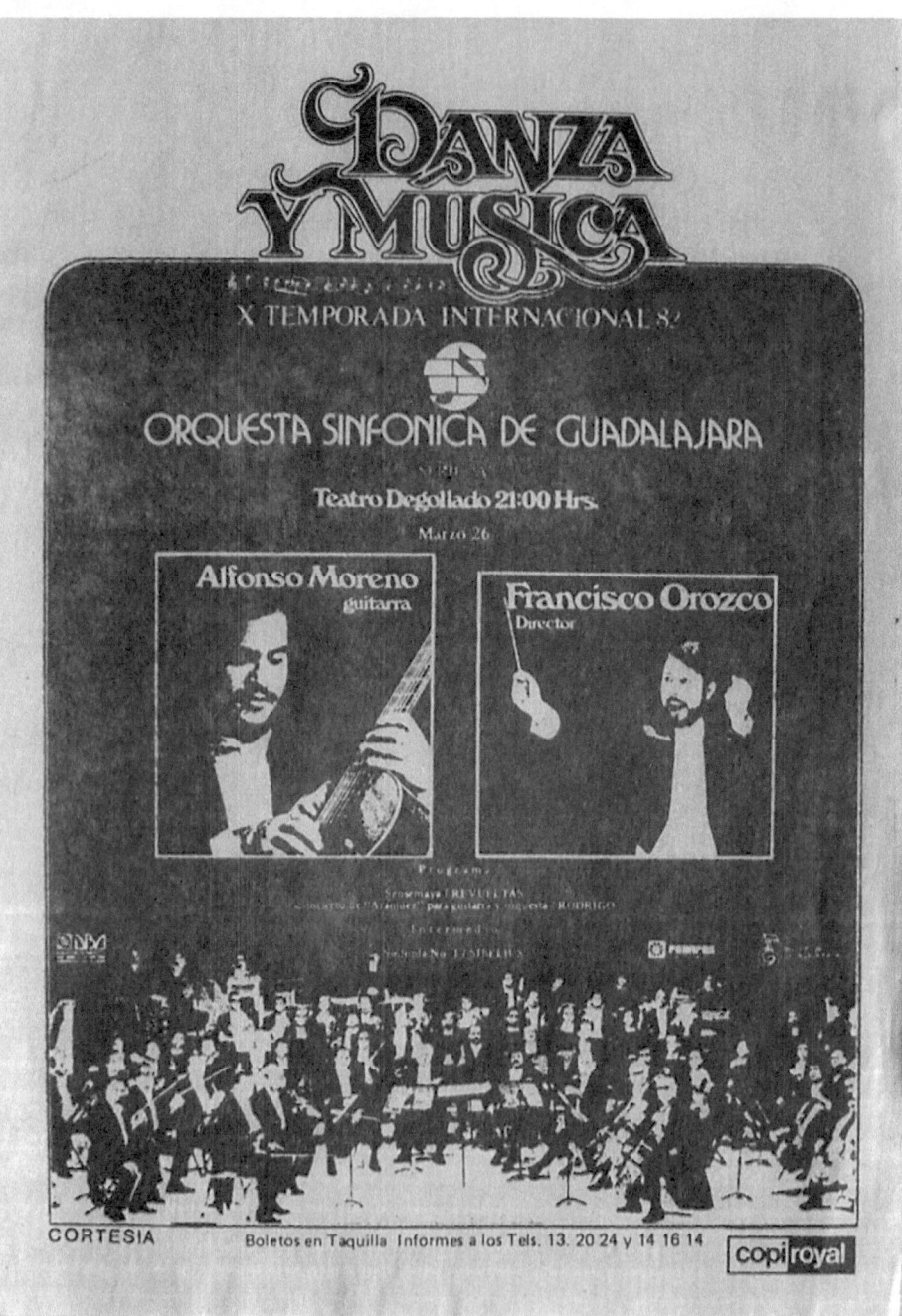

Una Orquesta Filarmónica para Jalisco

Una Orquesta Filarmónica para Jalisco

Laszlo Gati
director huésped
Canadá

Laszlo Gati es otro miembro distinguido de la comunidad de directores húngaros que produjo nombres tales como Fritz Reiner, Eugene Ormandy, George Szell, Sir George Solti, etc.

Gati, quien hasta el momento tiene el puesto de director musical y conductor principal de la Orquesta Sinfónica de Victoria, Canadá desde 1971, es también el director artístico y ejecutivo del Festival de Verano de Victoria. Ha dirigido la mayor parte de las más famosas orquestas de Canadá de costa a costa, así como orquestas de la radio y televisión de Canadá, París, Bruselas, Milán, etc. El Mo. Gati, es invitado constantemente como director huésped a Europa, EEUU, México y Nueva Zelanda.

En 1969 fundó la Orquesta de Cámara de Montreal y estando de ira a Canadá en 1957, es el director de la Sociedad Filarmónica del Estado en Hungría y presidente del programa de Intercambio del Departamento de Radio Hungaro en Budapest. Además tiene el dominio de las posiciones sólida y vista y ha recibido varios premios, puestos honoríficos, etc., incluyendo una membresía del Consejo del Arte en Canadá, Profesor Honorario de la Academia Zoltan Kodaly, así como ciudadano honorario de la Ciudad de Victoria, Canadá.

Wolfgang Herzer
solista
Austria

Nació en 1940, de una familia de músicos de Viena. A la edad de 11 años ingresó al Conservatorio de Música de Viena, en donde estudió con el profesor Krotschak. En 1957, el talento extraordinario del joven cellista llamó la atención de Pablo Casals, quien lo llevó a París, donde Herzer tuvo la oportunidad de vivir y estudiar durante tres meses en la casa del Mo. Casals – bajo la sola condición de "tocar bien el cello". Pablo Casals dijo entonces que el joven virtuoso era un "talento natural extraordinario", y después también procuró no perderlo de vista. El talento cumplió con las esperanzas puestas en él: Después de un breve período como primer solista de cello en la ciudad austriaca de Graz; la Orquesta Sinfónica de Viena, y por fin la Orquesta Filarmónica de Viena, lo llevaron como solista al primer atril.

Sin embargo, lo más destaco ha sido siempre su actividad como solista. Wolfgang Herzer da conciertos desde 1965 en Europa y ultramar, obteniendo grandiosos éxitos tanto con el público como con la prensa.

Discografía de la Orquesta Filarmónica de Jalisco y de la Sinfónica de Guadalajara.

- El año de 1960 se grabó en la casa de la Cultura Jalisciense, un volumen con música de Silvestre Revueltas (1899-1940). La Orquesta Sinfónica de Guadalajara estuvo conducida por José Ives Limantour. Su edición e impresión, estuvo a cargo del sello: MUSART, su ficha fue: MCD-3022 (19601- Casa de la Cultura Jalisciense
- 1 disco: 33 1/12 r.p.m. Monofónico.

Lado 1. Música para charlar. 2-3. La Noche de los mayas (*maestoso*) 2. Noche de Jaranas (*scherzo*).
Lado 2. 1.3. Noche de Yucatán. (*Andante expresivo*) 4. Noche de Encantamientos (*Siempre Acelerando*).

- Durante la época en la que la Orquesta Sinfónica de Guadalajara, estuvo dirigida por Helmult Goldmann y Kennet Klein respectivamente, se realizó una grabación durante los ensayos. La solista fue la pianista tapatía Ana Eugenia González Gallo y su publicación correspondió a una edición del autor.
 El formato en disco compacto incluyó el Concierto para piano y Orquesta de Sergei Rachmaninoff y el concierto para piano y orquesta de cámara de Johann Christian Bach.

- Se realizaron dos grabaciones en el lapso en el que estuvo al frente de la orquesta, el maestro Manuel de Elías, ya como Orquesta Filarmónica de Jalisco. El disco de acetato, tiene el registro PCS.10043 Antología de la Música Sinfónica Mexicana Vol. I. Serie INBA.SACM. y se incluyeron obras de José Rolón (*El Festín de los Enanos*); Manuel Enríquez (*Sonatina para Orquesta*); Hermilio Hernández (Concierto para piano y orquesta. Edisón Quintana al piano). Y Manuel de Elías *SONANTE IX*. El volumen II nunca apareció.

- En el periodo en que la Orquesta Filarmónica de Jalisco, era conducida por José Guadalupe Flores, se realizó una grabación para conmemorar el cincuenta aniversario de la agrupación con el siguiente repertorio: 1) *Zapotlán* de José Rolón cuyos movimientos son: Campestre; Gallo Romántico y Fiesta. 2) *Huapango* de J.P. Moncayo 3) *Sinfonieta* de J.P. Moncayo y 4) *Sones de Mariachi* de Blas Galindo. Otra grabación fue la titulada, *Las Mil Voces de México* con textos del escritor Fernando del Paso.

- Las más recientes grabaciones, fueron cuatro discos compactos realizados bajo la conducción del maestro Guillermo Salvador; uno con música mexicana patrocinado por la Secretaría de Relaciones Exteriores y una firma cervecera cuyo repertorio es el siguiente: 1) *Sones de Mariachi* de Blas Galindo; 2) Vals *Sobre las Olas* de Juventino Rosas y arreglo de Manuel Enríquez; 3) *Danzón Nº 2* de Arturo Márquez 4) *Sinfonía India* de Carlos Chávez 5) *Bésame Mucho* de Consuelo Velásquez y arreglo de *Pocho* Pérez 6) *Huapango* de Pablo Moncayo y *Guadalajara* de *Pepe* Guizar en arreglo de Manuel Enríquez. En otro se incluyeron partituras de Carlos

Chávez (*Sinfonía India*); Márquez (*Danzón Nº 2*); Moncayo (*Tierra de Temporal*); Revueltas (*Sensemayá*) y Rolón (*El Festín de los Enanos*).

El Cd. Con música popular mexicana contiene: 1) *Guadalajara* de *Pepe* Guizar arr. de Manuel Enríquez; 2) *Caminante del Mayab* de Guty Cárdenas arr. de Esperón; 3) *Corrido de Monterrey* de Severiano Briceño arr. de Manuel Enríquez; 4) *Bésame Mucho* de Consuelo Velásquez arr. de Pocho Pérez; 5) *Rapsodia Latinoamericana* de Manuel Enríquez; 6) *Peregrina* de R. Palmerín arr. de Esperón; 7) Vals *Sobre las Olas* de Juventino Rosas arr. Manuel Enríquez; 8) *Qué bonita es mi tierra* de Rubén Fuentes arr. de Chucho Zarzosa; 9) *El Sinaloense* de Severiano Briceño arr. de Manuel Enríquez 10) *Camino Real de Colima* de Nabor Rosales arr. de Manuel Enríquez; 11) *A Tabasco* de J. Del Rivero arr. de Magallanes.

Con el decidido apoyo del patronato en turno, la dirección del maestro Guillermo Guzmán y la guitarra dcacordio del maestro Enrique Flores, vio la luz la música del maestro Domingo Lobato y la del español Salvador Barcarisse. La producción y distribución del Cd la firman el propio Flores y Sergio Bross. El programa incluye: La Fantasía de los árboles muertos Poema Sinfónico para guitarra y orquesta y, Concierto en la menor Op. 72 de Salvador Barcarisse.

Una Orquesta Filarmónica para Jalisco

Una Orquesta Filarmónica para Jalisco

Repertorio

31 de Enero de 1920

Trío en Re menor	Mendelsohnn
Concierto N° 1 en Mi bemol	Liszt
Preludio de Lohengrin	Wagner
Jota Aragonesa	Saint-Saëns

Solista: *Roberto Urzua (Pianista)*
Solistas en Trío: Roberto Urzua (Piano), Félix Peredo (Violín) y José Andrade (Violonchelo)
Director: *Amador Juárez*

21 de Febrero de 1920

Quinteto en Si bemol	Schumann
Concierto para Piano y Orquesta	Grieg
Quinta Sinfonía	Beethoven

Solista: *Jesús Estrada* en concierto para piano.
Solistas en quinteto. *José Rolón* (Piano), *Félix Peredo* (Violín 1°), *Señor Andrade* (Violín 2°) (y sus dos hijos (Viola y Violoncello respectivamente).

28 de Febrero de 1920

Preludios 1 y 3	Wagner
Concierto en La menor	Grieg
Quinta Sinfonía	Beethoven

Solista: *Jesús Estrada*

30 de Junio de 1920

Segunda Sinfonía	Beethoven
Cuatro Lieder para Canto, Del Piu A Mennon	Bononcini
Il Mio Ben	Pasiello
L' Amour Cavtif	Chaminade
Le Nil	Leroux
Suite de L' Arlessiene	Bizet
Obertura Tannhäuser	Wagner

Solista: *Dolores P. De Arellano.*

31 de Julio de 1920

Sinfonía en Do menor	Beethoven
La Flauta Encantada	Mozart
Sinfonía Inconclusa	Schubert
Valle Poético	Villanueva-Campa
Rienzi Obertura	Wagner

29 de Diciembre de 1920

Sinfonía Pastoral	Beethoven
Fantasía Húngara para Piano y Orquesta	Liszt
Danza Macabra	Saint-Saëns
Scheherezade	Rimski Korsakov

Ramón Macías Mora

Una Orquesta Filarmónica para Jalisco

Solista: *Sara Robles*

28 de junio de 1921

Tercera Sinfonía	Beethoven
Cuarto Concierto para Piano y Orquesta	Beethoven
Dos danzas Polovetsianas	Borodín

Solista: *Manuel Barajas*

29 de Julio de 1921

Balada Mexicana para Piano	Manuel M. Ponce
La Mort. Aleluya, Canto y Orquesta	Manuel M. Ponce
Interludio Elegiáco	Manuel M. Ponce
Gavota	Manuel M. Ponce
Concierto para Piano	Manuel M. Ponce

Solistas: *Manuel M. Ponce y Clema M. de Ponce*

31 de Agosto de 1921

Sinfonía Española para Violín	Laló
Galaíca, Suite para Orquesta	Taibo
Rapsodia Española	Liszt/Busoni
Capricho Español	Rimsky Korsakov

Solistas: *Tula Meyer de S. y Roberto Urzúa*

27 de Septiembre de 1921

Sinfonía N° 8 Inconclusa	Schubert
Air de Ballet	Rolón
Le Rouet d' Ompahle	Saint-Saëns
El Aprendiz de Brujo	Dukas
Danzas Polovetsianas del Príncipe Igor	Borodín

Año de 1922

24 de Enero de 1922

Sinfonía en Mi bemol	Haydn
Concierto para Violín Op. 61	Beethoven
Serenata	Widor
Obertura Solemne	Glazounoff

Solista: *Tula Meyer*

Febrero 17 de 1922

Primera Sinfonía	Beethoven
Hojas de Album	Wagner
Berceuse	Fauré
Gavota	Manuel M. Ponce
Preludio Hansel y Gretel	Humperdinck
Obertura 1812	Tchaikowski

Marzo 30 de 1922

Sinfonía El Nuevo Mundo	Dvorak
Cuarto Concierto para Piano y Orquesta	Beethoven

Pavana — Fauré
Segunda Rapsodia — Liszt

Solista: *Luis Godinez F.*

Viernes 28 de Abril y 1 de Mayo de 1922
Concierto extraordinario

Obertura Guillermo Tell — Rossini
Stabat Mater — Rossini

Solistas: *María de la Vega* (Mezzosoprano) y *María Teresa Santillán*

17 de Mayo de 1922 (Miércoles)

Sinfonía Júpiter — Mozart
Escenas Pintorescas — Massenet
Walls — Tchaikowski
Phedré Obertura — Massenet

7 de Junio de 1922

Segunda Sinfonía — Beethoven
Melodía en Fa — Rubinstein
Vals Serenata

D' Indi
Berceuse — Fauré
Rouet D'Omphae — Saint-Saëns
Danza Macabra — Saint-Saëns

Solista: *José Garnica* (Violonchelo)

30 de Junio de 1922

Sinfonía Juana de Arco — Mosksiwski
Escenas Húngaras — Massenet
Obertura Coriolana — Beethoven

25 de Agosto de 1922

Scherezade, Suite Sinfónica — R. Korsakov
Sinfonía en Mi menor — Rolón
Preludio de Hansel y Gretel — Humperdink
Danzas Polovetzianas — Borodine

Director: *Amador Juárez*

30 de Septiembre de 1922

Quinta Sinfonía — Beethoven
Suite Arlesiana — Bizet
Preludio a la Siesta de un Fauno — Debussy
El Aprendiz de Brujo — Ducas

27 de Octubre de 1922

Sinfonía en Re Menor — Frank
Ma Mere L' Oie — Ravel
Cuarto Concierto para Piano — Beethoven

Solista: *Luis González Figueroa*

Una Orquesta Filarmónica para Jalisco

4 de Noviembre de 1922

Preludio de los Maestros Cantores	Wagner
Sinfonía Op. 56 en La menor "Escocesa"	Mendelssohn
Concierto para Piano Op. 16	Grieg

Solista: *María Carreras*

15 de Noviembre de 1922

Concierto en Re menor para dos violines y Orquesta de cuerdas	J.S. Bach
Concierto en Sol menor para violín y Orq.	Max Bruch
Concierto para Piano y Orquesta en La menor	Grieg

Director: Amador Juárez
Solistas: *María Carreras* en Grieg y *Sante LePriore* en Bruch. *Tula Meyer* y *Priore* en Bach.

5 de Diciembre de 1922

Tercera Sinfonía	Beethoven
Concierto para Piano y Orquesta	Mendelssohn
Capricho Español	Rimsky Korsakov

Solista: *Otilia Figueroa*

Año de 1923

5 de Enero de 1923

Tríptico Sinfónico, Chapultepec.	Manuel M. Ponce
Concierto N° 2 para Violín y Orquesta	Brahams
(Estreno en México)	
Phedre Obertura	Massenet

Director Hueped: *Manuel M. Ponce*

16 de Febrero de 1923

Concierto de beneficencia a favor de las clases menesterosas en el Ruhr de Alemania.

Obertura Leonora	Beeethoven
Cuarteto Op. 50 N° 3	Beethoven
Adagio para Chello y Piano	Mozart
Cadencia y andante del concierto rococó	Tchaikowski
Concierto para Violín y Orquesta	Max Bruch
Quinteto Op. 84 con piano	Dvorak
Ercaichuetz	Weber

Solistas: *Tula Meyer* y *Alexander Maunch*
Carteto Enrique Meyer.

31 de Marzo de 1923 (Sábado)

Sinfonía N° 3 "Escocesa"	Mendelssohn
Concierto para Piano y orquesta N° 1 Op. 15	Mac Dowel
(Estreno en GDL)	
Obertura Tannhauser	Wagner

Solista: *Jesús Estrada*.

7 de Febrero de 1923

Sinfonía El Nuevo Mundo	Dvorak
Concierto para Tres Instrumentos de Arco	J.S. Bach
Elegía	Glazounow
Obertura Leonora	Beethoven

28 de Febrero de 1923

Sinfonía en Fa menor — R. Strauss
Concierto en Re para Chello — Haydn
Escenas Húngaras (Estreno en GDL). Massenet

Solista: *Alexander Von Mauch*

6 de Marzo de 1923

Sexta Sinfonía	Beethoven
Minueto	Bolzoni
Pavana	Fauré
Serenata	Widor
Poema Sinfónico, La Juventud de Hércules	Saint-Saëns

Solista: *Alexander Von Mauch*

16 de Junio (Sábado) de 1923

Primera Sinfonía	Beethoven
Concierto en Re menor para Piano	Mendelssohn
Hoja de Album	Wagner
Preludio Lohengrin	Wagner

Solista: *Jeanette Geelen*

17 de Agosto de 1923

Primera Sinfonía	Haydn
Sueño de la virgen	Massenet
Serenata	Paern
Vals	Godowski
Minueto de la opera Manon	Massenet
Concierto en Mi menor para violín	Mendelsohnn

Director: *J. Trinidad Tovar*
Solista: *Tula Meyer*

Año de 1924

1 de Febrero de 1924

Sinfonía en Re menor	Franck
Obertura Leonora	Beethoven
Ah dispar visión	Manon
Romanza de E	Deleva
Dúo	Rotoli

Solistas: *Luis Cordero y Gabriel Martínez*

28 de marzo de 1924

Una Orquesta Filarmónica para Jalisco

Sinfonía en Mi menor — Rolón
Canciones mexicanas — Rolón
Concierto para piano y orquesta — Manuel M. Ponce

Solista: *Mercedes Acosta*

Directores: Justino Camacho Vega, J. Refugio Mendoza y Jesús Estrada.

Coro de la Academia José Rolón.

4 de Mayo (Domingo) 1924

Escenas Húngaras — Massenet
Seguidillas de Carmen — Bizet
Concierto en Fa menor — Chopín

Solistas: *María de la Vega* (contralto) acompañada por el pianista *J. Refugio Mendoza*. *Jeanette Geelen* (piano).

26 de Julio de 1924

Preludios Sinfónicos — Liszt
Preludio N° 3 — Wagner
Danzas 5 y 6 — Brahms
Danza N° 8 — Borodin
Concierto para Piano — Mc. Dowell

Solista: *Ana de la Cueva*

3 de Agosto de 1924 (domingo)

Capricho español — Rimski Korsakov
España (rapsodia) — Chabrier
Jota Aragonesa — Glinka
Sinfonía española para violín — Laló

Solista: *Tula Meyer*

Año de 1925

Obertura Solemne — Glazounow
Goyescas — Granados
Canción Meditación — Cottenet
Concierto en Re para Piano — Mozart
Sinfonía El Nuevo Mundo — Dvorak

Solista: *Teresa Borondón*

23 de Junio de 1925

Concierto de despedida de Tula Mayer con la participación del cuarteto Mayer y la Orquesta Sinfónica de Guadalajara.

Solistas: *Virginia Acuña Rivas* (soprano) y *Fco. Espinoza* (barítono).

Año de 1927

Obertura Leonora — Beethoven
Concierto N° 3 en Do Menor — Beethoven
Quinta Sinfonía — Beethoven

Solista: *Ana de la Cueva*

Una Orquesta Filarmónica para Jalisco

Obertura Coriolano Beethoven
Concierto Nº 1 para Piano y Orquesta Beethoven
Primera Sinfonía

Solista: *Fausto García Medeles*

Domingo 22 de enero de 1927

Tres Danzas Enrique Granados
Concierto en Re menor para Piano Tchaikowski
Preludios Sinfónicos Liszt
Solista: *Rosalío Ramírez A.*

Jueves 22 de marzo de 1927

Scherezade Rimski Korsakov
Concierto Número 2 para piano y orquesta Mc. Dowell
Capricho Español Rimski Korsakov

Solista: *Rosalío Ramírez A.*

22 de Enero de 1929

Sinfonía en Mi menor Brahms
Concierto para Clarinete y Orquesta Mozart
Tres Preludios. Lohengrin, Tristán e Isolda y
Lohengrin tercer acto. Wagner

Solista: *Alfredo Salmerón*

14 de Abril de 1929

Sinfonía Patética Tchaikowski
Acuarelas Venecianas
Canción, Estival y Danza Chavarré
Gitana (Serenata) Enrique del Moral
Canto de Primavera Bussi Dvorak
Vals (Voz de Primavera) J. Straus
Concierto para Piano Grieg

Solistas: *Delfina Gutiérrez Vallejo* (Soprano), *Rosalío Ramírez* (Piano).

12 de Agosto de 1929

Sinfonía El Nuevo Mundo Dvorak
Concierto para Violín Winiawski
Scherezade Rimski Korsakov

Solista: *Jane Thorpe*

20 de Enero de 1933

Concierto en memoria del maestro Waldo Viramontes

Sinfonía El Nuevo Mundo Dvorak
Melodía en Fa Rubinstein
Vals Rosenkavallier Strauss
Goyescas Granados
Serenata Albéniz
Concierto en Si bemol Menor Tchaikowski

Una Orquesta Filarmónica para Jalisco

Solista: *Rosalío Ramírez*

31 de Octubre de 1933

Preludios Sinfónicos	Liszt
Concierto Para Piano y Orquesta	Beethoven
Concierto para Piano y Orquesta	Liszt

Solistas: *Vilma Erenyi de Ordoñez.*
Salvador Ordoñez Ochoa
Director: *J. Trinidad Tovar*

Segundo Concierto extraordinario año de 1933

Sinfonía Patética	Tchaikowski
Melodía en Fa	Rubinstein
Pavana	Fauré
Serenata	Widor
Concierto en Si bemol menor para piano y orquesta	Tchaikowski

Solista: *Ramón Serratos*
Director: *J. Trinidad Tovar*

7 de Septiembre de 1934

Concierto en Sol	Beethoven
Variaciones Sinfónicas	Franck
Concierto en La menor	Grieg

Solista: *Rosalío Ramírez*

Viernes 13 de Diciembre de 1935

Obertura Rosamunde	Schubert
Walliesstein Trilogía	D' Indi
Canción Otoñal	S. Márquez
La Rosa y el ruiseñor	R. Korsakov
L' Enfant Prodique. Recit et air de Lia.	Debussy
Marguerite au Rouet	Schubert
Sinfonía en Mi menor	Brahms

Solistas: *Delfina Gutiérrez Vallejo (Soprano).*

Viernes 27 de Diciembre de 1935

España	Chabrier
Sinfonía Española para Violín	Laló
Capricho Español	Rimski Korsakov

Solista: *Tula Meyer*

Viernes 10 de Enero de 1936

Concierto en memoria del maestro Félix Peredo

Primera Sinfonía	Beethoven
Concierto para Violín	Beethoven
Quinta Sinfonía	Beethoven

Solista: *Higinio Ruvalcaba*

Viernes 12 de Junio de 1936

Obertura Phedre	Massenet
Motete	Bach
Sinfonía en RE menor	Franck

Viernes 26 de Junio de 1936

Escenas Húngaras	Massenet
Ariete	Vidal
Chere Nuit	Bochelet
Romanza Oriental	Rimski Korsakov
L' Enfant Prodique	Debussy
The Rissian Nightingale	Alabieff-Lublign
Preludios Sinfónicos	Liszt

Solista: *Amparo Briseño*

Lunes 24 de Agosto de 1936

Sinfonía Patética	Tchaikowski
Rapsodia Española para Piano	Liszt
Concierto para Piano y Orquesta	Tchaikowski

Solistas: *J. Jesús Oropeza*
 Rosalío Ramírez

20 de Febrero de 1937

Obertura de Sueño de Una Noche de Verano	Mendelssohn
Sexta Sinfonía Pastoral	Beethoven
Peer Gynt- Suite	Grieg

Conciertos Organizados por la Cámara de Comercio de Guadalajara en el Cine Teatro Colón.

Viernes 3 de Febrero de 1939

Séptima Sinfonía	Beethoven
Primer Concierto para Violín	Max Bruch
Marcha Sobre la Condenación de Fausto	Berliotz
Obertura Solemne 1812	Tchaikowski

Solista: *Carlos Tovar Castillo*

Viernes 14 de Abril de 1939

Concierto en honor del C. Gobernador del Estado Lic. Silvano Barba González

Sinfonía en Do menor	Brahams
Aleluya	Mozart
Le Mil	Leroux
Couplets Manon	Massenet
The Russian Nightingale	Alabieff

Solista: *Amparo Briseño Quintero (Soprano)*

Viernes 28 de Noviembre de 1941

Sinfonía Incompleta en Si menor	Schubert
Quinta Sinfonía	Beethoven

Una Orquesta Filarmónica para Jalisco

Director Huesped: *Lelie Hodge*

Viernes 5 de Diciembre de 1941

Concierto de Homenaje a Mozart en su 150 aniversario

Pequeña Serenata en Sol Mayor para Orquesta de Cuerdas	Mozart
Concierto en La para Clarinete	Mozart
Sinfonía en Sol menor	Mozart

Director Huesped: *Leslie Hodge*

Viernes 26 de Diciembre de 1941

Obertura Der Freischutz	Weber
Concierto N° 1 en Si bemol menor	Tchaikowski
Concierto para Organo y Orquesta	
Transcripción de Leslie Hodge	Vivaldi- Bach

Solista: *Leslie Hodge*

Año de 1942

Obertura La Flauta Mágica	Mozart
Sinfonía N° 6, La Sorpresa	Haydn
Sinfonía N° 2, Epica	Sibelius
Marcha del Festival de la Opera Tannhäuser	Wagner
Concierto N° 20 para piano y orquesta	Mozart
Cuadros de una Exposición	Moussorgski
Transcripción de Leslie Hodge	

Solista: *Carmen Castillo Betancourt*

Concierto para Organo en Re Menor	Vivaldi/ Bach
Concierto N° 1 para piano	Beethoven
Sinfonía N° 2. Epica	Sibelius

Solista: *Carmen Castillo Betancourt*

Preludio de Lohengrin	Wagner
Concierto para Violín en Mi menor	Mendelssohn
Ave María	Schubert/Hodge
Passacagli y Fuga en Do menor	J.S.Bach

Concierto Extraordinario

Coral "Ven Dulce Muerte"	J.S. Bach
Transcripcipon de Leslie Hodge	
Sinfonía Concertante para Vilín y Viola	Mozart
Preludio a los Maestros Cantores	
Preludio de Tristán e Isolda	
Muerte de Amor de Isolda	Wagner
Himno Nacional Mexicano, con los coros de la Universidad	Bocanegra/Nunó

Febrero 27 de 1942

Marcha Festival	Wagner
Arreglo orquestal de Alfred Hertz	

Concierto para Piano y Orquesta	Mozart
Cuadros de Una Exposición	Moussorgski
Transcripción de Leslie Hodge	

Año de 1945

Julio 27 de 1945

Obertura Der Freischutz	Weber
Pequeña Serenata para Orquesta de Cuerdas	Mozart
Romeo y Julieta Obertura/Fantasía	Tchaikowski
Sinfonía N° 5	Beethoven

Agosto 31 de 1945

Programa dedicado a Brahams

Cinco valses en arreglo de Alfredo Hertz.
Canciones con acompañamiento de Orquesta en arreglo de Hertz
Sinfonía N° 1 en Do menor.

Solista: *Lily Hertz*

Septiembre 28 de 1945

Fuga en Sol menor "La Pequeña" arreglo de Leslie Hodge	Bach
Concierto en la Mayor para Piano	Mozart

Solista: *José de Jesús Arechiga*

Septiembre 30 de 1945

Sinfonía N° 2 La Epica	Sibelius
Obertura Leonora N° 3	Beethoven
Concierto N° 2 para Piano	Rachmaninov
Sinfonía N° 1 La Primavera	Schumann

Solista: *Ross Pratt*

Noviembre 30 de 1945

Passacaglia	Bach/Hodge
Concierto en Sol Mayor para Violín	Mozart
Concierto en Re mayor para Violín	Beethoven
Obertura Tannhäuser	Wagner

Solista: *Henryk Szering*

Festival Mozart

Diciembre 28 de 1945

La Flauta Mágica	Mozart
Concierto en Re Menor para Piano	Mozart
Sinfonía Jupiter	Mozart

Solista: *Rosita Renard*

Una Orquesta Filarmónica para Jalisco

Año de 1946

Enero 5 y 27 de 1946

Canción del Premio	Wagner
Cinco canciones con acompañamiento de orquesta	Wagner, Schubert, Strauss, Brahms, y Tchaikowski
Obertura Los Maestros Cantores	Wagner
Sinfonía Patética	Tchaikowski

Solista: *Lily Hertz*

7 de Febrero de 1946
Concierto con motivo del 2° congreso de Cancer, organizado por Amigos de la Música A.C.

Fuga en Sol menor	Bach
3° er. Concierto para Piano y Orq.	Beethoven
Obertura Tanhauser	

Solista: *Stella Contreras*

Febrero 22 de 1946

Concierto N° 2 para Piano	Brahms
Sinfonía N° 7 en La	Beethoven

Solista: *Eric Landerer*

Sinfonía Militar en Sol Mayor N° 100	Haydn
Suite N° 2 en Si bemol	Bach
Concierto N° 22 en Re La Coronación	Mozart

21 de Marzo de 1946

Obertura La Italiana en Argel	Rossini
Concierto El Emperador	Beethoven
El Balahú. De la Suite Veracruzana	Baqueiro Foster
Madrigal Italiano del Siglo XVIII	Cesti-Stokowski
Capricho Español	Rimski Korsakov

Solista: *Carmela Castillo Betancourt*
Director huésped: *José Ives Limantorur*

3 de Mayo de 1946

Obertura Oberón	Weber
Concierto para Piano	Schumann
Cuadros de una Exposición	Moussorgski

Solista: *Rosalío Ramírez*

Junio 2 1946

Obertura Las Bodas de Fígaro	Mozart
Concierto N° 1 en Si bemol	Liszt
Sinfonía N° 4 en Fa menor	Tchaikowski

Solista: *Angélica Morales*

Una Orquesta Filarmónica para Jalisco

Festival Wagner

Junio 28 de 1946

Preludios de los actos I y III de Lohengrin
Preludio y Muerte de Amor de Tristán e Isolda
Introducción al tercer acto de Los Maestros Cantores
Baile de Los Aprendices (Entrada de Los Gremios)
Canción del Premio

Junio 30 de 1946

Fantasía y Fuga en Sol menor para Organo En arreglo de Leslie Hodge	J.S. Bach
Sinfonía Concertante para Cuarteto de Cuerdas Y Orquesta Sinfónica	Haydn
Los Pinos de Roma	Respighi

Solistas: *Clemente Pérez* (Violín), *Manuel Enríquez* (Violín segundo), *José Enríquez* (Viola), *Salvador Ortiz* (Chello).

Agosto 30 y 1 de septiembre de 1946

Obertura Euryanthe	Weber
Sinfonía N° 1 en Fa Menor	Schostakovich
Balada en Sol menor	Chopin
La Campanella	Paganini/Liszt
Cuatro Preludios	Liszt

Solista: *Verónica Mimoso (pianista húngara)*

Septiembre 27 de 1946

Obertura Los Maestros Cantores	Wagner
Concierto N° 5 Emperador para Piano y Orquesta	Beethoven
Coral Ven Dulce Muerte	Bach/ Hodge
El Pájaro de Fuego	Stravinski

Solista: *Charlotte Martín*

Octubre 10 de 1946

Obertura Russian y Liudmilla	Glinka
Vals El Danubio Azul	Strauss
Obertura Fantástica Romeo y Julieta	Tchaikowski
Los Pinos de Roma	Respighi

Viernes 25 de Octubre de 1946

Obertura Siglo XVIII	Sarrier
Concierto N° 1 para Piano y Orquesta	Tchaikowski
Sinfonía y Poema "México"	
Tenochtitlan; Aquella Vieja España; Mestizaje;	
Oración por La Patria	Bernal Jiménez

Director Huesped: *Miguel Bernal Jiménez*

Noviembre 22 de 1946

Obertura las Bodas de Fígaro	Mozart
Concierto para Piano en Do	Mozart
Sinfonía Haffner en Re mayor	Mozart

Una Orquesta Filarmónica para Jalisco

Solista: *Rosita Renard*

Diciembre 4 de 1946

Pequeña Serenata Nocturna	Mozart
Concierto en La mayor para Clarinete	Mozart
Sinfonía Haffner	Mozart
Concierto para Corno en Mi bemol	Mozart

Solistas: *Anastasio Flores y José Sánchez*

Diciembre 6 de 1946

Obertura Don Juan	Mozart
Concierto en La para Violín	Mozart
Sinfonía N° 40 en Sol menor	Mozart

Solista: *Higinio Ruvalcaba*

Año de 1947

Enero 17 de 1947

Obertura Oberón	Weber
Sinfonía Incompleta	Schubert
Los Preludios	Liszt
Ave María	Schubert/Hodge
Preludio	Jarnefelt
Obertura 1812	Tchaikowki
Airoso	J.S.Bach
Transcripción de L.Hodge	
Sinfonía N° 2 en Re	J.S. Bach
Cuadros de una Exposición	Moussorgski

Febrero 14 de 1947

El Barbero de Sevilla	Rossini
Danza Macabra	Wagner
Poema Sinfónico Finlandia	Sibelius
Andante Cantábile	Tchaikowski
Rapsodia en Azul para Piano	Gerswin

Solista: *Virginia Schwartz*

Concierto en Honor del presidente de la República C. Miguel Alemán y del C. Gobernador del estado de Jalisco. Jesús González Gallo.

Domingo 2 de marzo de 1947

Concierto N° 7 para Violín y Orquesta	Mozart
Obertura Tannhäuser	Wagner
Concierto en Mi menor para Violín	Mendelssohn
Los Pinos de Roma	Respighi

Solista: *Henryk Szering*

Viernes 18 de abril de 1947

Suite la Arlesiana	Bizet
Concierto N° 1 para Piano	Tchaikowski

Una Orquesta Filarmónica para Jalisco

Director Huésped: *Mary Espinosa*

Viernes 6 de mayo de 1947

Obertura las Bodas de Fígaro	Mozart
Suite Cascanueces	Tchaikowski
Sinfonía en Re menor	Franck

Viernes 16 de mayo de 1947

Ave María	Schubert
Cajita de Música	Ladow
Vals, Cuentos de los Bosques de Viena	J. Strauss
Quinta Sinfonía	Tchaikovski

Director: *Leslie Hodge*

Viernes 30 de mayo de 1947

Concierto en La para Clavecín	J.S. Bach
Concierto en Re para Clavecín	Haydn
Cuarta Sinfonía	Brahms

Solista: *Juliete Goldschwartz*

Viernes 13 de junio de 1947

Obertura Semíramis	Rossini
Concierto Emperador	Beethoven
Concierto N° 2	Rachmaninov

Solista: *Jorge Sandor*

Viernes 27 de junio de 1947

Fantasía Húngara para Piano	Liszt
Sinfonía N° 2 Epica	Sibelius
Fantasía y Fuga en Sol menor	
Transcripción de Leslie Hodge	J.S. Bach

Solista: *Fausto García Medeles*

Viernes 11 de julio de 1947

El Barbero de Sevilla	Rossini
Concierto N° 1 para Piano	Liszt
Concierto N° 1 para Piano en mi bemol K. 271	Mozart
Obertura Tannhäuser	Wagner

Solista: *Charlotte Martín*

Viernes 25 de julio de 1947

Sinfonía N° 3 Heroica	Beethoven
Dos Nocturnos	Debussy
Danzas del Príncipe Igor	Borodín

29 de Agosto de 1947

Sinfonía N° 4 "El Reloj"	Haydn
Doble Concierto para Dos Violines en Re menor	Bach

Una Orquesta Filarmónica para Jalisco

Preludio de Lohengrin	Wagner
El Aprendiz de Brujo	Dukas

Solistas: *Manuel Enríquez y Clemente Pérez*

12 de septiembre de 1947
Concierto Popular

Obertura Orfeo en Los Infiernos	Offenbach
Concierto para Flauta y Orquesta	Chaminade

Solista: *Eulalio González*

Viernes 26 de septiembre de 1947

Los Preludios	Liszt
Capricho Vienés	Kreisler/Hertz
Airoso	Bach/Hodge
Danzas Polovetzianas	Borodín
Sinfonía N° 6 Patética	Tchaikowski
Rapsodia Rumana	Enesco
Concierto N° 2 para Piano	Liszt

Solista: *Alejandro Vivalta*

Concierto Popular

Homenaje a Cervantes

Viernes 10 de Octubre de 1947

Cinco Valses	Brahms/Hertz
Cantábile para Orquesta de Cuerdas	Tchaikowski
Capricho Español	Rimski-Korsakov

Lunes 13 de Octubre de 1947

Obertura Leonora	Beethoven
Concierto para Oboe	Cimarosa
Polka y Fuga de la Opera Shvanda	Weinberger

Solista: *Miguel Miranda*

Viernes 29 de Octubre de 1947

Obertura Las Bodas de Fígaro	Mozart
Sinfonía en Si menor (Incompleta)	Schubert
Obertura Los Maestros Cantores	Wagner
El Pájaro de Fuego	Stravinski

Viernes 7 de Noviembre de 1947
Concierto Popular

Obertura El Barbero de Sevilla	Rossini
Andante de la Sinfonía El Reloj	Haydn
Obertura Fantasía Romeo y Julieta	Tchaikowski
Danza de Los Marineros Rusos del ballet "La Adormidera Roja"	Gliere
El Cisne de Tuonela (Poema Sinfónico)	Sibelius
Scherzo y Final de la Cuarta Sinfonía	Tchaikowski

Viernes 21 de Noviembre de 1947

Colorines	Revueltas
Sinfonía Concertante para Clarinete y Orquesta	
De Cuerdas	Mozart/Hodge
Sinfonía El Nuevo Mundo	Dvorak

Solista: *Samuel Camarillo*

Viernes 19 de Diciembre de 1947

Concierto para Dos Violines y Orquesta	Bach
El Vuelo del Moscardón	Rimski-Korsakov
Valses de Primavera	Strauss
Rapsodia Rumana	Enesco
Obertura Coriolana	Beethoven
Sinfonía Italiana	Mendelssohn
Pedro y El Lobo (Cuento Sinfónico)	Prokófiev

Solistas: *Clemente Pérez y Manuel Enríquez*
Narrador: *David Piñeira del Instituto Colón*

Año de 1948

Viernes 16 de Enero de 1948

Obertura Oberón	Weber
Poema Sinfónico Finlandia	Sibelius
Suite N° 1 Peer Gynt	Grieg
El Vuelo del Moscardón	Rimski-Korsakov
Preludio	Jarnefelt
Rapsodia en Azul para Piano	Gershwin

Solista: *Consuelo Velázquez*

Viernes 30 de Enero de 1948

Obertura Don Juan	Mozart
Octava Sinfonía	Beethoven
Oración Vespertina y Visión de Un Sueño	Humperdinck
Impresiones de Las Estepas de Asia Central	Borodin
Bolero	Ravel

Concierto Popular

Sinfonía N° 6 Patética	Tcahikowski
Suite de ballet El Cascanueces	Tcaikowski
Capricho Italiano	Tchaikowski

Viernes 27 de Febrero de 1948

Suite del ballet de la Opera Cephale et Pocris	Grety
Concierto Para Violín	Vivaldi/Nachez
Una Noche en la Arida Montaña	Moussorgski
Polonesa de Concierto	Wieniawsky

Solista: *Aurelio Fuentes*

Viernes 12 de Marzo de 1948

Obertura Fra Diavolo	Auber
Danza Macabra	Saint-Saëns

Rapsodia España Chabrier
Concierto N° 5 Emperador Beethoven

Solista: *Carlos Vázquez*

Viernes 2 de Abril de 1948

Obertura La Gruta de Fingal Mendelssohn
Sinfonía N° 40 Mozart
Scherezade - Suite Sinfónica Rimski/ Korsakov

Abril 30 de 1948

Obertura Tannhäuser Wagner
Sinfonía N° 7 Beethoven
Concierto en La para piano y orquesta Mozart

Solista: *Michel Block* (Niño Prodigio).

Viernes 14 de Mayo de 1948

Obertura Las Alegres Comadres de Winsor Nicolai
Concierto N° 4 para piano y orquesta Saint-Saëns
Concierto N° 2 para piano y orquesta Rachmaninov

Solista: *Reah Sadowski*

Viernes 28 de Mayo de 1948

Instantáneas mexicanas Ponce
Cuarta Sinfonía Brahms
Suite de Ballet "Gayne" Khatchaturian

Viernes 25 de Junio de 1948

Tocata y Fuga en Re Bach
Sinfonía Clásica Prokófiev
Concierto N° 5 Para Violín y orquesta Mozart
Obertura La Gran Pascua Rusa Rimski Korsakov

Solista: *Enrique Serratos*

Julio 30 de 1948

Sinfonía N° 1 "La Primavera" Schumann
Concierto N° 1 para Piano y Orquesta Chopin
Los Pinos de Roma Respighi

Solista: *Reah Sadowski*

Viernes 27 de Agosto de 1948

Pequeña Serenata Mozart
Concierto en Re para Violín y Orquesta Brahms
Sinfonía N° 2 Epica Sibelius

Septiembre 10 de 1948
Concierto popular

Una noche en la árida montaña Moussorgsky
Oración vespertina y fusión de sueño Humperdink
Rapsodia Húngara Liszt

Quinta Sinfonía Tchaikowski

Octubre 1 de 1948

Obertura Russlan y Luidmilla Glinka
Sinfonía N° 1 Escenas del Sur Randolh Jones
Adagio para Cuerdas Barber
El Pájaro de Fuego Stravinski
Tres Acuarelas José Vázquez

Director Huésped: *Randolph Jones*

Solista: *Dorothy Wade*

Octubre 15 de 1948

Obertura Oberón Weber
Sinfonía N° 1 Escenas del Sur Randolph Jones
Tres Acuarelas de México J.F. Vázquez
El Poema de Los Negros Strinfield
Los Preludios Liszt

Director Huésped: *Randolph Jones*

Viernes 29 de Octubre de 1948

Obertura: Las Bodas de Fígaro Mozart
Sinfonía N° 1 Brahms
Andante cantabile para cuerdas Tchaikowski
Scherzo El Clavo de Oro Antheil
Idilio de Sigfrido Wagner
Obertura La Urraca Ladrona Rossini

Director Huésped: *Dr. Benjamín F. Swalin*
Titular de la Orquesta Sinfónica de Carolina
Del Norte.

22 de noviembre de 1948
Concierto en Honor del C. Presidente de la República don Miguel Alemán Valdés

Toccata y Fuga en Re menor para Organo
Transcripción de Leslie Hodge Bach
Obertura de Tannhäuser con Bacanal Wagner
Canción del premio de Los Maestros Cantores Wagner/Hertz
Adios a Wotan y El Fuego Mágico de Las Walkirias Wagner
Sinfonía N° 5 Tchaikowski

Viernes 3 de Diciembre de 1948
Concierto Popular

Obertura de El Barbero de Sevilla Rossini
Canción del Premio de Los Maestros Cantores Wagner/Hertz
Adiós de Wotan y El Fuego Mágico de Las Walkirias
Obertura Don Juan Mozart
Madeinina de la Opera Don Juan
Aria de la Opera Don Carlos Verdi
Obertura 1812 Tchaikowski

Director: *Leslie Hodge*
Solista: *Désiré Ligeti*

Una Orquesta Filarmónica para Jalisco

Viernes 17 de Diciembre de 1948

Coral y Fuga	Bach/Albert
Sinfonía N° 4 en Fa menor	Tchaikowski
Suite Música Sobre El Agua	Haendel
Vals de El Caballero de La Rosa	Strauss
Obertura El Rey de Ys	Laló

Director Huésped: *Leo Kusinki*, titular de la Orquesta de Sioux City, Iowa.

Año de 1949

Enero 28 de 1949

Pequeña Fuga en Sol	Bach
Sinfonía N° 1	Sibelius
Concierto para Piano N° 1	Tchaikowski

Solista: *Jacob Lateiner*

Febrero 25 de 1949

Obertura Leonora	Beethoven
Sinfonía N° 39 en Mi bemol	Mozart
Sinfonía N° 2 La Antigua Rusia	Borodin

Marzo 11 de 1949
Concierto Popular

Marcha Militar	Schubert/Damrosch
Polka y Fuga de la Opera "Shvanda Gaitero"	Weinberg
Rapsodia en Azul	Gerswin
Preludio a Lohengrin	Wagner

Solista: *Jorge Bolet*

Abril 1 de 1949

Obertura Egmont	Beethoven
Concierto para Violín y Orquesta	Beethoven
Sinfonía N° 8 en Fa	Beethoven
Concierto N° 3 para Piano y Orquesta	Beethoven

Solistas: *Higinio Ruvalcaba y Carmen Castillo Betancourt*

Mayo 13 de 1949

Obertura Egmont	Beethoven
Concierto N° 5 Emperador	Beethoven
Andante cantábile	Tchaikowski
Concierto N° 2 para Piano y Orquesta	Rachmaninov

Solista: *Benno Moiseiwitsch*

Mayo 27 de 1949

Sueño de Una Noche de Verano	Mendelssohn
Concierto para Piano y Orquesta	Schumann
El Gallo de Oro	Rimski Korsakov

Solista: *María Stoesser*

10 de Junio de 1949

Aniversario de la Orquesta Sinfónica de Guadalajara

Sinfonía N° 3 Heroica	Beethoven
Concierto para Piano y Orquesta	
(Estreno Latinoamericano)	Khatchaturian
Preludio en Mi. De la Sonata para Violín y Orquesta	Bach

Solista: *Virginia Schwartz*

Junio 21 de 1949

Sinfonía La Reina	Haydn
Concierto para Violín y Orquesta N° 1	Max Bruch
Sinfonía N° 2 Epica	Sibelius

Ciclo de Directores Huéspedes

Septiembre de 1949

Septiembre 30 de 1949

Marcha Heroica	Saint-Saëns
Balada	Debussy
Sinfonía Francesa	León Arnaud
Concierto N° 4 para Violín y Orquesta	Viextemps
Tzigane para Violín y Orquesta	Ravel
Sinfonía en Re menor	Franck

Director: *León Arnaud*
Solista: *Elliot Fisher*

Septiembre 7 1949

Concierto N° 23 en La para Piano y Orquesta	Mozart
Concierto N° 1 en Mi menor	Chopin
Concierto N° 2 para Piano	Rachmaninov

Director: *León Arnaud*
Solista: *Sigi Weissenberg*

Octubre 28 de 1949

Passacagli en Do menor	Bach
Concierto N° 4 para Piano y Orquesta	Beethoven
Introducción al acto tercero, Danza de los Aprendices y Entrada de los Gremios de Los Maestros Cantores	Wagner
Concierto N° 1	Liszt

Solista: *Paul Loyonnet*

Noviembre 9 de 1949

Obertura Euryanthe	Weber
Sinfonía Pastoral N° 6	Beethoven
Obertura La Novia Vendida	Smetana
Concierto Para Piano y Orquesta	Grieg

Solista: *Fausto García Medeles*

30 de Noviembre de 1949

Pequeña serenata	Mozart
Novena Sinfonía de Beethoven	
(Estreno absoluto en Guadalajara)	Beethoven

Diciembre 14 de 1949

Lamento	Bach
Sinfonía N° 40	Mozart
Preludio y Muerte de Amor de Tristán e Isolda	Wagner
Sinfonía Española para Violín	Laló

Solista: *Gloria T. de Vázquez*

Año de 1950

Viernes 27 de Enero de 1950

Suite para Flauta y Orquesta	Bach
Quinta Sinfonía	Beethoven
Sinfonía N° 1 en Do menor	Brahms

Solista: *Eulalio Sánchez*

Mayo 12 de 1950

Obertura Fiesta Académica	Brahms
Sinfonía London	Haydn
Sinfonía para Pequeña Orquesta, Organo y Dos Pianistas	Saint-Saëns

Mayo 26 de 1950

Obertura Carnaval	Dvorak
Adagio para Cuerdas	Barber
Concierto N° 2 para Piano y Orquesta	Beethoven
Cuarta Sinfonía	Tchaikowski

Solista: *María Teresa Lizárraga*
Director Huésped: *John Metzger*

Junio 9 de 1950

Sinfonía Haffner	Mozart
Concierto para Violín	Glazounof
Obertura, Itigenia en Aulos	Gluck
Concierto en Re menor	Vivaldi/Bach/Hodge

Solista: *Sidney Tretich*
Director Huésped: *Gregorio Ravic*

Los días 19 y 21 de mayo de 1950, la Orquesta Sinfónica de Guadalajara, se presentó en la capital de la República en el Palacio Nacional de Bellas Artes.

Junio 21 de 1950

Obertura El Buque Fantasma	Wagner
Concierto en Mi menor para Violín	Mendelssohn
Quinta Sinfonía	Tchaikowski

Solista: *Sidney Tretich*

Junio 23 de 1950

Obertura Patria	Bizet
Sinfonía, La Boda Campestre	Goldmark
Concierto N° 2 en Si bemol	Chopin
Obertura Rienzi	Wagner

Director Huésped: *José Arceo Jacome*

Diciembre 8 de 1950

Obertura de Los Maestros Cantores	Wagner
Sinfonía N° 41 Jupiter	Mozart
Fantasía Sinfónica Simastral	J.F. García
Sinfonía N° 5	Dvorak

Director Huésped: *Abel Eisenberg*

Diciembre 15 de 1950

Holberg. Suite para Orquesta de Cuerdas	Grieg
Preludio a la Siesta de un Fauno	Debussy
Valses de El Caballero de la Rosa	Strauss
Séptima Sinfonía	Beethoven

Año de 1951

Enero 12 de 1951

Obertura Leonora	Beethoven
Concierto en Mi menor para Violín	Mendelssohn
Sinfonía N° 1	Brahms

Solista: *Roberto Kitain*
Director Huésped: Julius Elrlich

Enero 19 de 1951

Toccata	Frescobaldi
Sinfonía N° 2 en Re	Beethoven
Dos Piezas para Cuerdas	Grieg
Poema Sinfónico Moldavia	Smetana
Transacciones. Vals	Joseff Strauss

Director Huésped: *Julius Elrlich*
Enero 26 de 1951

Las Bodas de Fígaro	Mozart
Concierto en Do menor para Piano y Orquesta	Mozart
Pequeña Serenata	Mozart
Sinfonía Haffner en re mayor	Mozart

Solista: *Esperanza Navarro*
Director Huésped: *Julius Elrilch*

Abril 20 de 1951

Sinfonía N° 8 Inconclusa	Schubert
Suite Uriel Acosta	Karol Rathaus
Sinfonía N° 5	Thaikowski

Director Huésped: *Jasha Horestein*

13 de Julio de 1951

Obertura Der Freischutz	Weber
Concierto en Si bemol para Arpa y Orquesta	Haendel
Introducción y Allegro	Ravel
Sinfonía en Re menor	Franck

Solista: *Nicanor Zavaleta*
Director Titular: *Abel Eisenberg*

Agosto 17 de 1951

Sinfonía N° 6 La Sorpresa	Haydn
Concierto para Piano N° 1	Liszt
Danzas Polovetzianas del príncipe Igor	Borodín
El Sombrero de Tres Picos	Falla

Solista: *Angélica Morales*

Septiembre 21 de 1951

Obertura de la Suite N° 3 en Re	J.S. Bach
Concierto en Mi bemol para Dos Pianos y Orquesta	Mozart
Sinfonía N° 5	Dvorak

Solistas: *Tony y Rosi Grunschlag*

Octubre 19 de 1951

Sinfonía Clásica Op. 25	Prokófiev
Concierto en Re para Violín y Orquesta	Beethoven
Sinfonía N° 6 Patética	Tchaikovski

Solista: *Vishka Krokowski*

Noviembre 21 de 1951

Sinfonía N° 7	Beethoven
Concierto para Violín y Orquesta en La	Mozart
Concierto para Violín y Orquesta	Paganini/ Wilhelmj

Solista: *Higinio Ruvalcaba*

Diciembre 7 de 1951

Obertura Guillermo Tell	Rossini
Concierto N° 1 en Mi menor	Chopin
Concierto N° 1	Tschaikowski

Solista: *Sigi Weissenberg*

Año de 1952

Enero 25 de 1952

Obertura la Flauta Mágica	Mozart
Concierto para Chello y Orquesta	Haydn
Sinfonía N° 35 Haffner	Mozart

Solista: *Sally Van Den Berg*

Noviembre 28 de 1952

Obertura, Oberón.	Weber
Concierto Nº 2	Rachmaninov
Sinfonía Nº 4 Italiana	Mendelssohn

Solista: *Clara Kacz*

Diciembre 5 de 1952

Obertura la Flauta Mágica	Mozart
Concierto en Sol K 553 para Piano	Mozart
Sonfonía Nº 40 en Sol menor	Mozart

Solista: *Pablo Castellanos*

24 de Octubre de 1952

Matrimonio Secreto	Cimarosa
Sinfonía la Sorpresa	Haydn
Sinfonía en Do menor	Brahms

Director Huésped: *Luis Herrera de la Fuente*

Año de 1953

Enero de 1953

Water Music	Haendel/Herty
Sinfonía Clásica	Prokófiev
Quinta Sinfonía	Beethoven

Febrero 13 de 1953

Obertura Oberón	Weber
Concierto en la menor Op. 16 para piano	Grieg
Concierto en La menor para piano	Schumann

Solista: *Fausto García Medeles*

Marzo 2 de 1953

Concierto en Honor del C. Gobernador del Estado. Lic. Agustín Yañez

Música Acuática	Haendel/Harty
Concierto Nº 4 para Violín y Orquesta	Mozart
Concierto Nº 1 en Mi bemol para Piano y Orquesta	Liszt
Obertura Los Maestros Cantores	Wagner

Solistas: *Higinio Ruvalcaba* y *Carmen Castillo* B. de R.

Marzo 24 de 1953

La Gruta de Fingal	Mendelssohn
Concierto para Dos Violines y Orquesta en Re menor	Bach
Preludio a la Siesta de un Fauno	Debussy
Suite Cascanueces	Tchaikowski

Solistas: *Manuel Enríquez* y *Clemente Pérez*

Abril 24 de 1953

Obertura Egmont	Beethoven
Concierto en Mi menor para Piano y Orquesta	Chopin
Sinfonía N° 4	Brahms

Solista: *Carlos Rivero*

Mayo 8 de 1953

Sonata en Sol Mayor	Mozart
Escena de Niños	Schumann
Sonata Appasionata	Beethoven

Solista: *Pierre Sancan*

Mayo 29 de 1953

Obertura Euryanthe	Weber
Concierto en Si bemol para Piano	Brahms
Pavana para Una Infanta Difunta	Ravel
El Aprendiz de Brujo	Dukas

Solista: *Charlotte Martín*

Junio 26 de 1953

Sinfonía N° 41 Jupiter	Mozart
Concierto para Chello en Re	Haydn
El Pájaro de Fuego	Stravinski

Solista: *Arturo Xavier González*

Junio 24 de 1953

Obertura Coriolano	Beethoven
Concierto para Violín en Mi	Bach
Poema para Violín y Orquesta	Chausson
Rapsodia Rumana	Enesco

Solista: *Enrique Serratos*

Agosto 28 de 1953

Fuga N° 8 de El Clavecín Bien Temperado	Bach
Concierto N° 3 en Do menor	Beethoven
Sinfonía N° 8	Beethoven
Asturias	Albéniz

Solista: *Angélica Morales*

25 de Septiembre de 1953

Obertura Leonora	Beethoven
Concierto en Re para Violín	Tchaikowski
Danzas Rumanas	Bartok
Teniente Kijé Suite Sinfónica	Prokófiev

Solista: *Hermilo Novelo*

Una Orquesta Filarmónica para Jalisco

Octubre 23 de 1953

Concierto para la mano Izquierda — Ravel
Concierto para Piano en la menor — Schumann
Sinfonía N° 4 — Tchaikowski

Solista: *Manuel Herrate*

Noviembre 16 de 1953

Sinfonía N° 5 — Tchaikowski
El Lago de los Cisnes — Tchaikowski
Scherzo — Chopin

Director Huésped: *Arturo Xavier Gonzáles*
Concierto dedicado a Jalisco
Diciembre 11 de 1953

Concierto para Piano y Orquesta Feria de Jalisco — Gerhardt Muench
Concierto para Organo y Orquesta — Poulenc
Pieza Heroica para Organo y Orquesta — Franck
Poema Sinfónico Zapotlán — Rolón

Solistas: *Gerhardt Muench y Jesús Estrada*

Año de 1954

Enero 20 de 1954

Sinfonía N° 39 — Mozart
Serenata para Orquesta de Cuerdas — Tchaikowski
El Moldavia — Smetana

Febrero 26 de 1954

Concierto Branderburgo N° 3 — Bach
Concierto K. 482 para Piano y Orquesta — Mozart
Preludio y Muerte de Amor de Tristán e Isolda — Wagner
Los Preludios — Liszt

Marzo 18 y 26 de 1954

Sinfonía N° 3 en Fa Mayor Op. 90 — Brahms
Danzas Rumanas — Bartok
Concierto en Si menor para violín — Haendel/Casadesus
Danzas Polovetsianas del Príncipe Igor — Borodin

Director Huésped: *Jascha Horenstein*
Solista: *Abel Eisenberg*

Abril 23 de 1954

Chapultepec. Tres Bocetos Sinfónicos — Ponce
Concierto Romántico para Piano y Orquesta — Ponce
Sinfonía N° 1 en Do — Beethoven

Solista: *Carlos Vázquez*

Mayo 28 de 1954

Suite Holberg — Grieg
Doble Concierto para Violín y Chello (estreno) — Brahms

Una Orquesta Filarmónica para Jalisco

Sinfonía en re menor Franck

Solistas: *Higinio Ruvalcaba y Ana Isabel Berlín*

Junio 16 de 1954

Obertura la Gruta de Fingal Mendelssohn
Concierto en La menor para Piano y Orquesta Schumann
Sinfonía N° 5 Op. 47 Schostakovitch

Solista: *Vilma Erenivi*

Julio 9 de 1954

Concierto Branderburgo N° 2 Bach
Concierto para Piano (Estreno latinoamericano) Britten
Sinfonía N° 1 Brahms

Solista: *Luisa Zapién*
Director Huésped: *Alfonso Jiménez*

Agosto 27 de 1954

Obertura las Bodas de Fígaro Mozart
Concierto en Re menor para Piano y Orquesta Mozart
Preludio a la Siesta de un Fauno Debussy

Solista: *Michael Bloch*

Septiembre 14 de 1954

Sonfonía en Sol mayor "Oxford" Haydn
Toccata y Fuga en Re menor Bach/SchostakovitchSuite de El
Pájaro de Fuego Stravinski
Pedro y El Lobo Prokófiev

Octubre 22 de 1954

Obertura Euryanthe Weber
Sinfonietta para Piano y Orquesta Manuel Herrarte
Concierto N° 2 en Sol menor para Piano y Orquesta Saint-Saëns
Capricho Español Rimski Korsakov

Solista: *Manuel Herrarte*

Noviembre 26 de 1954

Musica Sobre el Agua Haendel/Harty
Concierto para Chello y Orquesta (Estreno) Dvorak
Sinfonía N° 5 Tchaikowski

Solista: *Guillermo Helguera*

Diciembre 1 de 1954

Suite N° 3 en Re Bach
Concierto para Violín Manuel Enríquez
(Estreno absoluto)
Sinfonía N° 4 Italiana Mendelssohn

Solista: *Manuel Enríquez*

Año de 1955

Enero 28 de 1955

Obertura la Flauta Mágica	Mozart
Las Bodas de Fígaro	Mozart
Sinfonía N° 41 Júpiter	Mozart

Director: *Abel Eisenberg*
Solista: *Lucy M. de Gómez Orozco*

10 de Febrero de 1955

Obertura la Gruta de Fingal	Mendelssohn
Concierto N° 2 para Piano y Orquesta	Chopin
Concierto N° 1	Tchaikowski

Director: *Abel Eisenberg*
Solista: *George Sandor*

Febrero 25 de 1955

Concierto en Sol menor (Estreno)	Vivaldi/Torrefranca
Concierto para Violín	Beethoven
En las Estepas del Asia Central	Borodín
Poema Sinfónico Don Juan	R. Strauss

Director: *Abel Eisemberg*
Solista: *John Creigton Murray*

25 de marzo de 1955

Concierto en memoria de José Rolón

Sonfonía N° 5 en Si bemol mayor	Schubert
El Festín de los Enanos	Rolón
Preludios de "Lohengren"	Wagner
Suite Gitana	S. Tapia Colman

21 de Abril de 1955

Concierto de Branderburgo N° 4	J.S. Bach
Concierto en La Mayor para Contrabajo y Orquesta	Mozart
Sinfonía N° 6 Patética	Tchaikowski

Director: *Abel Eisenberg*
Solista: *Guido Gallignani*

Mayo 20 de 1955

Sinfonía N° 4 en Si bemol (Estreno) Op. 60	Beethoven
Fantasía Mexicana para Piano (Estreno)	Gomezanda
Seis Danzas Mexicanas para Piano	Gomezanda

Director: *Abel Eisenberg*

30 de Junio de 1955

Sinfonía N° 8 Inconclusa	Schubert
Concierto N° 2	Chopin
Sinfonía N° 8	Beethoven

Una Orquesta Filarmónica para Jalisco

Director Titular: *Abel Eisenberg*
Solista: *José Kahan*

29 de Julio de 1955

Obertura Don Juan	Mozart
Concierto para Clarinete y Orquesta en Fa	Mozart
Suite Cascanueces	Tchaikowski

Solista: *Anastasio Flores*
Director Huésped: *Pierre Sancan*

Agosto 26 de 1955

Sinfonía N° 38 Praga	Mozart
Concierto N°1 en Do para Piano y Orquesta	Beethoven
Concierto para Piano y Orquesta	Ravel

Director: *Abel Eisenberg*
Solista: *Aurora Serratos*

9 de Septiembre de 1955

Concierto Extraordinario organizado por Conciertos Guadalajara A.C. y Juventudes Musicales.

Obertura Euryanthe	Weber
Concierto para Piano y Orquesta	Haydn
Concierto para Piano y Orquesta	Brahms

Solista: *Card Kaemper*

Octubre 3 de 1955

Obertura Corolario	Beethoven
Concierto N° 5 Emperador	Beethoven
Sinfonía N° 6 Pastoral	Beethoven

Director: *Abel Eisenberg*
Solista*: Walter Hautzing*

Octubre 7 de 1955 (Concierto extraordinario)

Obertura Las Bodas de Fígaro	Mozart
Concierto para Violín en Re	Beethoven
Valses de El Caballero de la Rosa	R. Strauss
Romeo y Julieta, Fantasía.	Tchaikowski

Director: *Abel Eisenberg*
Solista: *Joyse Fissler*

Octubre 28 de 1955

Toccata y Fuga en re menor	Bach/ Stokowski
Concierto N° 3 para Piano y Orquesta	Beethoven
Sinfonía N° 5	Schostakovich

Director: *Abel Eisenberg*
Solista: *Luis Godínez Fonseca*

Noviembre 25 de 1955

Las Biniguendas de Plata H. Campos
Rapsodia Húngara N° 2 Liszt
(Transcripción para Xilófono)
Sinfonía N° 2 Sibelius

Director: *Abel Eienberg*
Solista: *Carlos Ravelo*

Diciembre 9 de 1955

Obertura las Bodas de Fígaro Mozart
Concierto en Sol mayor para Piano y Orquesta Mozart
Concierto en Re Coronación Mozart
Sinfonía N° 41 Júpiter Mozart

Director: *Abel Eisenberg*
Solista: *José Kahan*

Año de 1956

27 de Enero de 1956
Bicentenario del natalicio de Mozart

Sinfonía N° 40 en Sol menor Mozart
Réquiem Mozart
La Orquesta Sinfónica de Guadalajara y Los Niños Cantores de Morelia
Soprano: Adriana Hernández
Contralto: Niño Javier Rodríguez
Tenor: José Sosa
Bajo: Miguel Botello

Director Huésped: *Romano Picutti*

24 de Febrero de 1956

Concierto Branderburgo N° 3 Bach
Noches en los Jardines de España Falla
Impresiones Sinfónicas para Piano
Quinta Sinfonía en Do menor Beethoven

Director: *Abel Eisenberg*
Solista: *Guillermo Salvador*

16 de Marzo de 1956

Obertura la Escalera de Seda Rossini
Concierto para Chello y Orquesta Saint-Saëns
El Aprendiz de Brujo Dukas

Director: *Abel Eisemberg*
Solista: *Arturo Xavier González*

20 de Abril de 1956

Música Sobre el Agua Haendel/Harty
Concierto para Dos Pianos en Mi bemol Mozart
Sinfonía N° 4 en Fa menor Tchaikowski
Solistas: *Aurora Serratos y Guillermo Salvador*

25 de Mayo de 1956

Una Orquesta Filarmónica para Jalisco

Obertura La Urraca Ladrona Rossini
Concierto N° 3 para Piano Beethoven
Sinfonía N° 5 Dvorak

Solista: *Luz María Puente*

22 de Junio de 1956

Concierto de despedida del maestro Abel Eisenberg

Suite Cuzco para Orquesta de cuerdas Guevara Ochoa
El Moldavia Smetana
Suite Sinfónica, Redes Revueltas
La Gran Pascua Rusa Rimski Korsakov

27 de Julio de 1956

Obertura Egmont Beethoven
Sinfonía N° 38 "Praga" Mozart
Sinfonía N° 4 Schumann

Director Huésped: *Paul Cherkasski*

24 de Agosto de 1956

Obertura El Barbero de Sevilla Rossinni
Sinfonía N° 2 en Re Mayor Op. 36 Beethoven
Sinfonía N° 5 en Mi menor Tchaikowski

Director Huésped: *Luis Herrera de la Fuente*

21 de Septiembre de 1956

Tres Acuarelas de Viaje José F. Vázquez
Poema Sinfónico, Lagos Gomezanda
Sinfonía con Organo en Do menor Saint-Saëns

Solistas: *Antonio Gomezanda* (piano) y *Arturo Xavier González.*(violoncello)
Director Huésped: *José F. Vázquez*

26 de Octubre de 1956

Ifigenia en Aulis Gluck
El Pájaro de Fuego Stravinski
Sinfonía N° 41, Júpiter Mozart
Huapango Moncayo

Director Huésped: *José Ives Limantour*

30 de Noviembre de 1956

Sones de Mariachi Galindo
Tres Piezas para Orquesta de Cuerda Halffter
Sinfonía India Chávez
Primera Sinfonía Brahms

Director Huésped: *José Ives Limantour*
14 de Diciembre de 1956

Obertura Las Bodas de Fígaro Mozart
Sinfonía N° 40 Mozart
Sinfonía Heróica N° 3 en Mi bemol Beethoven

Director Huesped: *José Ives Limantour*

Año de 1957

25 de Enero de 1957
Presentación del nuevo director Helmult Goldmann

Concierto Grosso N° 1	Haendel
Sinfonía Clásica	Prokófiev
Séptima Sinfonía	Beethoven

Director Titular: *Helmut Goldmann*

22 de Febrero de 1957

Obertura	Mendelssohn
Concierto para Piano N° 1	Tchaikowski
Cuarta Sinfonía	Brahms

Solista: *María Teresa Rodríguez*
Director: *Helmult Goldman*

Marzo 15 de 1957
Concierto popular en el Palacio de Justicia

Preludio Hanzel y Gretel	Humoerdinck
Poema Sinfónico "Moldan"	Smetana
Rapsodia Hüngara N° 2	Liszt
Cuentos de los Bosque s de Viena	Staruss
Obertura Orfeo en los Infiernos	Offenbach

Marzo 29 de 1957

Concierto Grosso	Vivaldi
Concierto para Piano en Lamenor	Schumann
Danzas Rumanas	Bartok
Una Noche en la Arida Montaña	Moussorgsky

Solista: *Nadia Stankowitsch*

Ciclo Beethoven

Abril 30 de 1957

Sinfonía N° 1
Concierto en Do mayor para Piano
Sinfonía N° 6, Pastoral

Mayo 2 de 1957

Sinfonía N° 2
Concierto en Re Mayor para Violín y Orquesta
(Cadencias de Higinio Ruvalcaba)
Sinfonía N° 7 en La Mayor Op. 9
Mayo 4 de 1957

Sinfonía N° 3 Heroica
Concierto en Do menor para Piano
Sinfonía N° 8 en Fa

Mayo 7 de 1957

Sinfonía N° 4 en Si bemol Op. 60
Concierto en Sol para Piano
Sinfonía N° 5

Mayo 9 de 1957

Concierto en Mi bemol para Piano
Sinfonía N° 9 en Re menor

Solistas: *Lolita Carrillo, Higinio Ruvalcaba, Stella Contreras, Esperanza Cruz, Ma. Teresa Rodríguez, Irma González, Aurora Woodrow, Paulino Sarrea, Humberto Pazos.*

Director: *Julián Carrillo*
Coros: Escuela de Música Sacra y Escuela de Música de la Universidad de Guadalajara, bajo la dirección del Pbro. *Manuel de Jesús Aréchiga.*

28 de Junio de 1957

Obertura Oberón	Weber
Concierto para Violín	Bruch
Cuarta Sinfonía, Italiana.	Mendelssohn

Solista: *Manuel Enríquez*

26 de Julio de 1957

Obertura Egmont	Beethoven
Concierto para Piano y Orquesta	Mendelssohn
Sinfonía N° 6 en Si menor "Patética"	Tchaikowski

Director: *Helmut Goldmann*
Solista: *Ma. Teresa Naranjo*

26 de Agosto de 1957

Obertura de Colas Breugnon	Kabalewki
Sinfonía N° 1 en Do menor Op. 68	Brahms
Los Pinos de Roma	Respighi

Director Huésped: *Leslie Hodge*

6 de Septiembre de 1957

Obertura, Russlan y Luidmilla	Glinka
Variaciones Sinfónicas para Piano	Franck
Variaciones Sobre un Tema de Haydn, Op. 56	Brahms
Rapsodia Rumana N° 1 Op. 11	Enesco

Director: *Helmut Goldman*
Solista: *Clara Kacz*

27 de Septiembre de 1957

Obertura Académica	Brahms
Los Preludios	Liszt
Sinfonía	Galindo

Director Huésped: *Blas Galindo*

26 de Octubre de 1957

Fantasía Sobre un Tema de T. Tallis — Williams
Concierto N° 5 para Violín y Orquesta en La Mayor — Mozart
Tercera Sinfonía en Mi bemol Mayor Op. 97 — Schumann

Solista: *Jeanne Mitchel*

Octubre 31 de 1957

Obertura Trágica — Brahms
Concierto N° 1 para Piano — Brahms
Nobilísima Visione — Hindemith

Solista: *Walter Hautzing*

15 de Noviembre de 1957

Tierra de Temporal — Moncayo
Redes — Revueltas
Si Alguien Ser — Ponce
Tres Canciones — Blas Galindo
Siete Canciones — Revueltas
Huapango — Moncayo

Director Huésped: *Luis Herrera de la Fuente*
Solista: *Irma González* (Soprano).

Diciembre 10 de 1957

Concierto organizado por las decoradoras del Instituto de la Veracruz Festival Bach.

Concierto en Fa menor para piano y orquesta — Bach
Solista: *Fausto García Medeles*

Concierto en Do menor para dos pianos y orquesta — Bach
Solistas: *Fausto García Medeles y María Muñoz*

Concierto para tres pianos y orquesta — Bach
Solistas: *Fausto García Medeles, Carmen Peredo y Leonor Montijo*

Concierto para tres pianos y orquesta — Bach
Solistas: *Fausto García Medeles, Carmen Peredo, Leonor Montijo y Consuelo Medina.*

13 de Diciembre de 1957

Concierto de Navidad — Corelli
Suite Música Sobre el Agua — Haendel
Sueño y Pantomima de la Opera Haensel y Gretel — Humperdinck
Preludio de la Opera Los Maestros Cantores de Nurenberg — Wagner
Danzas Rumanas — Bartok
Una Noche en la Arida Montaña — Moussorgsky

Variaciones Sobre un Tema de Hayden — Brahms

Director: *Arturo Xavier González*
Homenaje a Blas Galindo
Primera Sinfonía — Galindo

Tierra de Temporal — Moncayo
Canciones — Ponce
Canciones — Galindo

Una Orquesta Filarmónica para Jalisco

Canciones Revueltas
Huapango Moncayo

Director: *Luis Herrera de la Fuente*
Solista: *Irma González*

Año de 1958

14 de Febrero de 1958

Obertura Iphigenia en Aulis Gluck
Concierto en re para Violín y Orquesta J.S.Bach
Sinfonía N° 7 Schubert

Solista: *Manuel Enríquez*

28 de Febrero de 1958

Obertura Benvenuto Cellini Berliotz
Concierto N° 1 Para Piano y Orquesta Chopin
Cuarta Sinfonía Dvorak

Solista: *Ma. Teresa Rodríguez*

2 de Mayo de 1958

Obertura El Buque Fantasma Wagner
Concierto N° 2 para Piano Rachmaninov
Poema Sinfónico Don Juan Strauss

Solista: *Stella Contreras*

30 de Mayo de 1958

Sinfonía N° 88 Haydn
Suite para Orquesta Enríquez
Sinfonía N° 2 Brahms

27 de Junio de 1958

Las Bodas de Fígaro Mozart
Concierto en La mayor para Chello Schumann
Obertura Carnaval Dvorak

Solista: *Luis García Renart*

25 de Julio de 1958

Concierto N° 2 en Sol menor para Piano y Orquesta Saint-Saëns
Salón México Copland
Un Americano en París Gershwin

Solista: *Consuelo Velázquez*

29 de Agosto de 1958

El Cisne de Tuonela Sibelius
Rapsodia Española Liszt/Busoni
Una Leyenda Op. 22 Sibelius
Sinfonía N° 2 Epica en Re menor Op. 43 Sibelius

Solista: *José de Jesús Oropeza*

12 de Septiembre de 1958

Concierto de homenajes póstumos a compositores de Jalisco

Bosques (Obra Póstuma)	Moncayo
Concierto N° 2 para Piano y Orquesta	Curiel
Cantata Homenaje a Juárez	Galindo

Solista: *Edmundo Méndez*

24 de Octubre de 1958

Sinfonía Inconclusa	Schubert
Pedro y el Lobo	Prokófiev
Sinfonía en Re menor	Franck

Relator: *Rafael Saavedra*

28 de Noviembre de 1958

Concierto grosso N° 5 en Re	Haendel
Concierto para Piano y Orquesta	Khatchaturian
Suite El Pájaro de Fuego	Stravinski

Solista: *Benjamín Valdés Aguilar*

15 de diciembre de 1958

Concierto de Navidad	Corelli
Aria del Oratorio Josua	Haendel
Cantata del Café	Bach
Kalenda de Navidad, Cantata para Soprano, Coro Mixto y Orquesta.	Bernal Jiménez
Laudate Dominum-Aleluya	Mozart
Aleluya	Haendel

Coro: Escuela de Música Sacra bajo la dirección del Pbro. *Jorge Guerrero*
Solista: *Irma González*

Año de 1959

30 de Enero de 1959

Obertura Cariolano Op. 62	Beethoven
Sinfonía N° 35 en Si bemol	Mozart
Sinfonía Fantástica	Berlioz

20 de Febrero de 1959

Segundo Concierto Branderburgo	Bach
Concierto para Piano Op. 54	Schumann
Sinfonía N° 3 en Mi bemol Mayor Op. 55	Beethoven

10 de Marzo de 1959

Sinfonía N° 3 Heroica	Beethoven
Obertura de El Sueño de una Noche de Verano	Mendelssohn
Suite Española para Violín y Orquesta	Tapia Colman
Preludio y Muerte de Amor de: Tristán e Isolda	Wagner

Una Orquesta Filarmónica para Jalisco

Obertura Tannhäuser — Wagner

Director: *Helmult Goldman*
Solista: *Higinio Ruvalcaba*

24 de Abril de 1959

Sinfonía N° 45, Los Adioses — Haydn
Concierto N° 1 en Mi bemol — Liszt
Concierto N° 2 en La — Liszt

Solista: *Alfred Brendel*

29 de Mayo de 1962

Quinta Sinfonía en Si bemol — Schubert
Concierto en Re para Guitarra Op. 99 — Castelnuovo-Tedesco
Scherezade, Suite Sinfónica Op. 35 — Rimski Korsakov

Director. *Helmult Goldman*
Solista: *Manuel López Ramos*

26 de Junio de 1959

Concierto grosso N° 10 en Re menor — Haendel
Concierto N° 5 Op. 73 para Piano y Orquesta — Beethoven
Suite Iberia — Debussy

Solista: *Gloria Bolivar*

Obertura Russlan y Luidmilla — Glinka
Concierto en Fa — Gershwin
Sinfonía Incompleta — Schubert
Preludio de: Los Maestros Cantores — Wagner

24 de Julio de 1959

Suite para Flauta y Orquesta — Bach
Concierto en Do menor N° 24 — Mozart
Tercera Sinfonía. Escocesa — Mendelssohn

Solista: *Albert Ferber*

28 de Agosto de 1959

Sinfonía N° 3 para Dos Orquestas — J. Christian Bach
Concierto N° 2 en Si bemol Op. 83 — Brahms
Cuarta Sinfonía en Re menor 120 — Schumann

Solista: *Theo Bruins*

25 de Septiembre de 1959

La Novia Vendida — Smetana
Concierto para Chello — Dvorak
Tercera Sinfonía — Saint-Saëns

Solista: *Adolfo Odnoposoff*

16 de Octubre de 1959
Concierto Popular

Una Orquesta Filarmónica para Jalisco

Obertura la Gruta de Fingal — Mendelssohn
Concierto para Piano y Orquesta en Fa menor — Weber
Scherezade Suite Sinfónica Op. 35 — Korsakov

Solista: *Ana Eugenia González Gallo*

28 de Octubre de 1959

Concierto en Honor de doña Eva Sámano de López Mateos

Concierto para Piano y Orquesta — Bortkiewicz
Quinta Sinfonía — Tchaikowski
Obertura Egmont Op. 84 — Beethoven

Solista: *Leticia Marín*[34]

10 de Octubre de 1959
Concierto auspiciado por la Quinta Asamblea Médica de Occidente

Sinfonía Los Adioses — Haydn
Concierto para Piano y Orquesta — Weber
Cuarta Sinfonía — Schumann

Solista: *Ana Eugenia González Gallo*

27 de Noviembre de 1959

Sinfonía Breve — Velázquez
Concierto para Violín — Sibelius
Cuarta Sinfonía — Brahms

Solista: *Hermilo Novelo*

10 Diciembre de 1959

Chaconne en Sol menor — Purcell
Jesu nun sei gepreiset — Bach
Exulate. Jubilate — Mozart

Solista: *Thelma Ferrigno*

El año de 1959, la Orquesta Sinfónica de Guadalajara, ofreció conciertos en San Luis Potosí, Culiacán, México y Durango.

Año de 1960

30 de Enero de 1960

Música para Charlar — Revueltas
El Ferrocarril
El Desierto
Hora de Junio: Tres Sonetos de Carlos Pellicer.
Vuelvo a ti, soledad, Agua vacía, Interludio I,
Junio me dio la voz, Interludio II,
Era Mi Corazón Piedra de Río, Epílogo. — Revueltas

Narrador: *Carlos Pellicer*

[34] Leticia Marín era la secretaria particular de la primera dama del país doña Eva Sámano de López Mateos.

Una Orquesta Filarmónica para Jalisco

Itinerarios. Poema Sinfónico para orquesta y Voces Femeninas	Revueltas

La Noche de Los Mayas

Noche de los Mayas (Maestoso)	
Noche de Jaranas (Scherzo)	
Noche de Yucatán (Andante Mosso)	
Noche de Encantamientos (Sempre Accelerando)	Revueltas

Director Huésped: *José Ives Limantour*

9 de Febrero de 1960

Adagio para Cuerdas	Barber
Concierto en Mi menor para Violín y Orquesta	Mendelssohn
Sinfonía N° 35 en Re Mayor Op. 385	Mozart

Solista: *Luz Vernova*

18 de Marzo de 1960
Concierto Extraordinario

Obertura fantasía Romeo y Julieta	Tchaikowski
Sinfonía N° 8 Inconclusa	Schubert
Sinfonía Antígona	Chávez
Bolero	Ravel

Director Huesped: *Carlos Chávez*

25 de Marzo de 1960

Sinfonía en SI bemol	Bach
Sinfonía N° 7	Beethoven
La Bamba	Baqueiro Foster
El Pájaro de Fuego	Stravinski

Director Huésped: *Carlos Chávez*

La Orquesta Sinfónica de Guadalajara, se presentó en Lagos de Moreno, Jalisco, en la capital de la República, en San Luis Potosí y en Ciudad Guzmán, Jalisco.

6 de Mayo de 1960

Los Pájaros. Suite para pequeña Orquesta	Resphigi
Concierto para Violín y Orquesta Op. 26	Bruch
Primera Sinfonía en Do menor Op. 68	Brahms

Solista: *Higinio Ruvalcaba*

Mayo 18 de 1960
Concierto dedicado a los niños

La Escalera deseada	Rossini
Pedro y el lobo	Prokófiev

Narrador: Rafael Saavedra.
Mayo de 1960

La Ciudad Quieta, para cuerdas, trompeta y corno inglés.	Copland
El Amor Brujo	Falla
Novena Sinfonía N1 9 en Do Mayor.	Schubert

Solista: *Aurora Woodrow*

24 de Junio de 1960

Danzas Rumanas	Bartok
Rapsodia Sobre un Tema de Paganini	Rachmaninov
Muerte y Transfiguración	Strauss

Solista: *Luz María Puente*

29 de Julio de 1960

Santa Cecilia. Cantata para Solista Coro y Orquesta	Pérez Serratos
Concierto en Mi para Violín y Orquesta	Bach
Poema Op. 25 para Violín y Orquesta	Chausson

Solista: *Robert Soëtns*

Solistas en cantata: Soprano *Gilda Cruz*; Tenor *Juan Solano*; Barítono *Rufino Montero*.
Solista al violín: *Robert Soetens*.
Coros: Escuela de Música Sacra.

26 de Agosto de 1960

Suite de ballet	Gluck
Concierto N° 26. Coronación para Piano y Orquesta	Mozart
Concierto N° 4 para Piano	Beethoven

Solista: *Carl Seeman*

30 de Septiembre de 1960

Concierto para Flauta y Orquesta	Vivaldi
Primera Sinfonía	Beethoven
Preludio a la Siesta de un Fauno	Debussy
El Mar	Debussy

Solista: *Gildardo Mojica*

28 de Octubre de 1960

Obertura Trágica	Brahms
Concierto en La para Piano	Schumann
Primera Sinfonía	Schumann

Solista: *Albert Ferber*

25 de Noviembre de 1960

Noche Transfigurada	Schöenberg
Concierto para Piano y Orquesta	Ponce
Sinfonía N° 104. Londres	Haydn

Solista: *Carlos Vázquez*

El 8 de abril de ese año, la Orquesta Sinfónica de Guadalajara, actuó en el Palacio Nacional de Bellas Artes.

13 de Enero de 1961

Fuegos Artificiales	Stravinski
Bachianas Brasileiras N° 5 para Soprano y Orquesta de Cellos	Villalobos

Una Orquesta Filarmónica para Jalisco

Sinfonía N° 4 — Dvorak
El Aprendiz de Brujo — Dukas

Solista: *Gilda Cruz Romo*
Director Titular: *Helmut Goldman*

3 de Febrero de 1961

Concierto de homenaje al maestro José Rolón en el décimo sexto aniversario de su fallecimiento.

Suite para Orquesta, Zapotlán — Rolón
Concierto para Piano y Orquesta — Rolón
Cuauhtémoc. Poema Epico para Coros y Orquesta — Rolón

Director: *Domingo Lobato*
Coro: Escuela de Música de la Universidad de Guadalajara
Director huésped: *Luis Ximénez Caballero*
Solista: *Miguel García de la Mora*

28 de Febrero de 1961

Noches en los Jardines de España
Impresiones Sinfónicas para Piano — Falla
El Peregrino de Emaús. Cantata para Solistas, Coro y Orquesta. — Amaral

Solista: *Guillermo Salvador*
Coro: Escuela Superior de Música Sacra

23 de Marzo de 1961

Concierto Branderburgo N° 3 — Bach
Concierto para Chello en La menor — Saint-Saëns
Quinta Sinfonía — Beethoven

Solista: *Mstislav Rostropovich*

28 de Abril de 1961

Sinfonía N° 36 — Mozart
Madrugada del Panadero — Halffter
Cuarta Sinfonía — Tchaikowski

26 de Mayo de 1961

Sinfonía N°2 en Re — Scarlatti
Concierto en La para Violín — Mozart
Concierto en Re para Violín — Brahms

Solista: *Danes Zsigmondy*

5 de Julio de 1961

Fantasía Sobre un Tema de T. Tallis — Williams
Concierto para Piano y Orquesta — Ravel
Variaciones Enigma — Elgar

Solista: *Carlos Okhuysen*

28 de Julio de 1961

Appalachian Spring — Copland
Concierto en La para Clarinete — Mozart

Una Orquesta Filarmónica para Jalisco

Segunda Sinfonía Ives

Solista: *Anastasio Flores*

25 de Agosto de 1961

Tres Piezas para Cuerdas	Purcell
Canciones de Los Niños Muertos de Rueckert	Mahler
Cuarta Sinfonía	Mahler

Solista: *Margarita González*

29 de Septiembre de 1961

Concierto en Mi bemol para Piano y Orquesta	Mozart
Concierto N° 2 para Piano y Orquesta	Brahms
Sinfonía N° 2 La Epica	Sibelius

Solista: *Bernard Flavigny*

17 de Noviembre de 1961

Obertura Leonora	Beethoven
Concierto N° 3 para Piano y Orquesta	Bartok
Segunda Sinfonía	Schubert

Solista: *José Kahan*

15 de Diciembre de 1961

Cumbres	Moncayo
Concierto en Re para Violín y Orquesta	Mozart
Sinfonía en Re	Franck

Solista: *Higinio Ruvalcaba*

La Orquesta Sinfónica de Guadalajara, realizó audiciones en la ciudad de México y en Lagos de Moreno, Jalisco.

Año de 1962

23 de Enero de 1962

Obertura Carnaval Op. 92	Dvorak
Concierto N° 2 para piano y orquesta	Rachmaninov
Sinfonía N° 5 en Mi menor Op. 64	Tchaikovski

Director Huésped: *Francisco Savín*
Solista: *Stella Contreras*

9 de Febrero de 1962

Obertura Guillermo Tell	Rossini
Concierto para Piano y Orquesta	Ponce
Danzas Húngaras 5 y 6	Brahms
Finlandia	Sibelius

Director Huésped: *Arturo Xavier González*
Solista: *Ma. Teresa Naranjo*

21 de Febrero de 1962

Sinfonía N° 40	Mozart
Aria de Pamina de: La Flauta Mágica	Mozart
In Quelle Trine Mórbide de: Manón Lescaut	Puccini
Aria de: Las Joyas de Fausto	Gounod
Sinfonía N° 5 Op. 47	Schostakovitch

30 de Marzo de 1962

Cinco Piezas para Orquesta de Cuerdas Op. 44	Hindemith
Sinfonía N° 35 Haffner K. 385	Mozart
Preludio "Lohengrin"	Wagner
Capricho Español Op. 34 Estreno en GDL	Rimski Korsakov

1 de abril de 1962

Televicentro de Guadalajara

Entradas Festivas	Haus Leo Hassler
Fantasía	Orlando di Lasso
Obertura en Do Mayor Para dos Oboes, Fagot y Cuerdas	Telemann

Viernes 25 de Mayo de 1962

Concierto Grosso en Re para dos violines, cello y orquesta de cuerdas Op. 6 N° 1	Corelli
Concierto N° 2 para Violín en Sol menor Op. 63	Prokoffiev
Tercera Sinfonía en La menor Op. 56 "La Escocesa"	Mendelssohn

Solista: *Robert Soetens*

Presentación de la Orquesta Sinfónica de Radcliffe con la intergración de la Orquesta Sinfónica de Guadalajara. 20 de julio y 22 de 1962

Redes	Revueltas
Concierto en Mi para Violín	Bach
Adagio para Cuerdas	Barber
Sinfonía N° 4	Brahms

Director: *Michael C. Senturia*

27 de Julio de 1962
Concierto Homenaje Póstumo al licenciado José Arreola Adame

Suite N° 2 para Flauta y Orquesta de Cuerdas	Bach
Réquiem para Solistas, Coro y Orquesta K. N° 26	Mozart

Solistas: *Manuel García, Alicia Torres Garza, Silvia Mc. Donal, Salvador Novoa, Salvador García Larios.*

Coro: Escuela de Música de la Universidad de Guadalajara bajo la dirección del maestro *Domingo Lobato*.

Concierto Popular en la Arena Coliseo
Agosto 8 de 1962

Preludio de: Carmen	Bizet
Rapsodia en Azul	Gerswin
Cascanueces	Tchaikowski
Vals Emperador	Strauss
Capricho Español	Rimski Korsakov

Solista: *Maria Luisa Lizárraga*

Viernes 24 de Agosto de 1962

Una Orquesta Filarmónica para Jalisco

Concierto N° 2 en Fa menor Chopin
Concierto en La menor Op. 34 para piano y orquesta Schumann

Solista: *André Tschaikowski*

2 de Septiembre de 1962
Televicentro de Guadalajara

Música de la Opera Noche de un sueño de verano Purcell
Elegía para Flauta y Piano Ramiro Cortés

Solistas: Manuel García (piano), Helmult Goldmann (Piano)

9 de Septiembre de 1962

Televicentro de Guadalajara
Sinfonía en Si bemol Tomaso Albinoni
Tres Danzas Alemanas Beethoven
Tres Danzas Alemanas Schubert
Concierto Grosso N° 1 Haendel

Solistas: *S. Sambrano, Juan González y Narciso González*

14 de Septiembre de 1962

Concierto Extraordinario
Teatro Degollado

Ifigenia en Aúlide, Obertura Gluck
Dos aires de: Tosca Puccini
Suite de Carmen Bizet
Sinfonía en Mi menor Tchaikowski

Domingo 16 de Septiembre de 1962
Televicentro de Guadalajara

Orquesta de Cámara

Música para Cuerdas Henrich Lemacher
Oración de San Gregorio para Trompeta y Cuerdas Alan Hovhaness
Sinfonía N° 3 C.P.E. Bach

Director: *Helmult Goldman*
Solista: *Antonio Gutiérrez*

21 de Septiembre de 1962

Preludio y Toccata Op. 43 Gardner Read
Concierto para Violín y Orquesta Glasunov
Sinfonía N°2 en Re Mayor Beethoven

23 de Septiembre de 1962
Televicentro de Guadalajara

Bicinios del Renacimiento Anónimos
Concierto en Do Mayor G.P. Télemann
Sinfonía en Sol Mayor Johann Stamitz

Director Titular: *Helmult Goldman*
Solistas: *S. Sambrano y E. Padilla*

Una Orquesta Filarmónica para Jalisco

Concierto Popular en la Arena Coliseo
Martes 26 de Septiembre de 1962

El Barbero de Sevilla	Rossini
Diebische Elster. Obertura	
Suite Española	Tapia Colman
Tres Danzas de La Novia Vendida	Smetana
Polka Pizzicatto	Strauss
La Flauta Mágica	Mozart
Tres Nocturnos	Debussy
Primera Sinfonía Op. 10	Schostakovitch

Solista: *Higinio Ruvalcaba*
Coro femenino: Escuela de Música de la Universidad de Guadalajara

Domingo 7 de Octubre de 1962
Televicentro de Guadalajara

Serenata para Cuerdas	Gunter Bialas
Dos Sonetos	Rodolfo Halffter
Dos Canciones Op. 25 y 39	Schumann
Concierto Grosso en Re Op. 61	Bach

Solistas: *Silvya Mac Donald* (Alto), *Helmult Goldmann*(Piano)
Solistas violín: *S. Zambrano, Juan González. y Narciso González*

Concierto en Honor del Presidente de la República Adolfo López Mateos

Zapotlán	Rolón
Homenaje a Juárez	Galindo

Coros: Escuela de Música de la Universidad de Guadalajara.

Concierto de la Orquesta Sinfónica de Guadalajara en León, Guanajuato y Tepatitlán, Jalisco.

Año de 1963

Año de la Música Jalisciense

25 de Enero de 1963

Toccata y Fuga en Re menor	Bach/Stokowsky
Concierto N° 1	Tchaikowski
Dos Movimientos para Orquesta	H. Hernández

Director Huésped: *Arturo Xavier González*
Solista: *Hermilo Hernández*

20 de Febrero de 1963

Sinfonietta	Moncayo
Sinfonía Simple	Britten
Octava Sinfonía	Beethoven

Marzo 7 de 1963
Concierto extraordinario realizado en el Teatro Guadalajara del IMSS con la Orquesta de Cámara.

Obertura La Escalera de Seda	Rossini
Concierto para Piano y Orquesta	Mozart

Quinta Sinfonía	Beethoven

Solista: *Ana Eugenia González Gallo*

Orquesta de Cámara
Marzo 11 de 1963

Concerto Grosso en Re	Corelli
Adagio para Trompeta	Hovhaness
Sinfonía en Re K. 136	Mozart

Marzo 15 de 1963

Preámbulo para Gran Orquesta	Enríquez
Tzigane	Ravel
Cuarta Sinfonía	Tchaikowski

Solista: *Manuel Enríquez*

30 de Marzo de 1963

29 de Marzo de 1963
Coro de las universidades de Smith. Wesleyan y la Oruqesta Sinfónica de Guadalajara.

Cantata N° 150	Bach
Tres versiones de Ave Verum Corpus	
a) Gregoriano	
b) Josquín Despres	
c) William Bird.	
Ensayo para dos trompetas, piano y coros	Winslow
Misa de coronación	Mozart

Concierto de la Orquesta Sinfónica de Guadalajara en la ciudad de Lagos de Moreno en el IV aniversario de su fundación.

Sones de Mariachi	Galindo
Poema Sinfónico Lagos, para Piano,	
Cello y Orquesta.	Gomezanda
Huapango	Moncayo

Solistas: *Ana Eugenia González Gallo* y *Arturo Xavier González.*
Director: *Daniel Ibarra Gómez.*

Conciertos efectuados por la Orquesta Sinfónica de Guadalajara en Ciudad, Guzmán, Jalisco; Colima; Durango y Mazatlán.

30 Abril de 1963
Concierto popular en la Arena Coliseo

Scherzo Sinfónico	Carrasco
Concierto N° 1	Brahms
Quinta Sinfonía en Mi menor Desde el Nuevo Mundo	Dvorak

Solista: *Francisco de Hoyos*
28 de Mayo de 1963
Concierto Popular

Una Orquesta Filarmónica para Jalisco

Obertura Guillermo Tell	Rossini
Concierto para Piano y Orquesta	Khatchaturian
Sones de Mariachi	Galindo

Solista: *Francisco de Hoyos*
Director: *Arturo Xavier González*

31 de Mayo de 1963

Segunda Sinfonía	Galindo
Concierto N° 3 para Piano y Orquesta	Prokófiev
Sinfonía N° 100. Militar.	Haydn

Em mes de mayo de 1963, la Orquesta viajó a la ciudad de Colima en donde se presentó en el Teatro Hidalgo.

28 de Junio de 1963

Tierra de Temporal	Moncayo
Concierto en Fa para Piano y Orquesta	Mozart
Concierto para la mano Izquierda	Ravel

Solista: *Bernard Flavigny*

26 de Junio de 1963

Suite de Ballet Las Vírgenes Sabias (Estreno en GDL)	Bach/Walton
Concierto en Si menor para Cello	Dvorak
Sinfonía N° 6 Patética	Tchaikowski

Solista: *Arturo Xavier González*

30 de Julio de 1963

Tres Preludios	Galindo
Suite para Flauta y Orquesta	Teleman
Redes	Revueltas

Solista: *Gildardo Mojica*

27 de Agosto de 1963

Sinfonía Breve	Velázquez
Concierto para Piano y Orquesta en Re menor	Mozart
Idilio de Sigfrido	Wagner
Obertura Tannhäuser	Wagner

Solista: *Luz María Puente*

27 de Septiembre de 1963
Concierto de homenaje al compositor y violinista Higinio Ruvalcaba

Berceuse	Ruvalcaba
Danza Española	Ruvalcaba
Rondó	Kreisker
Fantasía de Carmen	Bizet-Sarasate
Sinfonía Pastoral	Beethoven

Solista: *Higinio Ruvalcaba*

Octubre 25 de 1963

Furioso	Lieberman
Lieder-Wesendock	Wagner
Canciones	Galindo
Sexta Sinfonía. Patética.	Tchaikowski

Solista: *Sylvia Mc. Donal*

Concierto Popular (Asamblea Médica de Occidente)
26 de Noviembre de 1963

Homenaje a Cervantes	Moncayo
Concierto N° 20 para Piano y Orquesta	Mozart
Preludio de: Los Maestros Cantores	Wagner

Solista: *Mario Beauregard*

29 de Noviembre de 1963

Capricho para Orquesta	Thieme
Homenaje a Cervantes	Moncayo
Concierto en Si bemol para Violonchello y Orquesta	Bocherini
Variaciones Rococó para Violoncelloello y Orquesta	Tchaikowski
Tercera Sinfonía	Brahms

Solista: *Adolfo Adnoposoff*

Diciembre 5 de 1963. Concierto en la ciudad de Mazatlán, Sinaloa.

Concierto N° 1 Op. 11	Chopin
Los Maestros Cantores	Wagner
Sinfonía Patética	Tchaikowski

Solista: *Maria Luisa López Loaiza*

13 de Diciembre de 1963

Poema de Neruda	Galindo
Concierto para Oboe y Orquesta	Bredow
Concertino para Organo	Bernal Jiménez
Quinta Sinfonía	Beethoven

Solistas: *Javier Hernández y Manuel Mateos*

20 de Diciembre de 1963
Concierto en homenaje al maestro Ignacio Camarena

Toccata y Fuga en Re menor	Bach
Concierto N° 1	Tchaikowski
Dos Movimientos para Orquesta	Hernández
La Grán Pascua Rusa	Rimski Korsakov

Solista: *Anatole Kitaen*
Director Huésped: *Arturo Xavier González*

Año de 1964

21 de Enero de 1964

Sinfonía N° 38. Praga.	Mozart
Suite El Pájaro de Fuego	Stravinsky
Concierto para Violín y Orquesta	Tchaikowski

Solista: *Yuriko Kuronuma*
Director Huésped: *Bernard Rubinstein*

24 de Enero de 1964

Concierto de homenaje a los compositores de Jalisco con obras de Galindo, Hernández, Moncayo, Rolón, Consuelito Velázquez e Higinio Ruvalcaba.

28 de Enero de 1964
Este concierto fue realizado con el auspicio de la Sociedad Americana de Jalisco A.C.

Obertura Oberón	Weber
Cuatro Danzas dela Suite Rodeo	Copland
Ocho Canciones Populares Rusas	Liadow
Suite de: South Pacífic	Rogers

Director Huésped: *Bernard Rubinstein*

21 Febrero de 1964

Trompeta Obligada	Purcell
Música Fúnebre	Hindemith
Aria del Hijo Pródigo	Debussy
Dos Arias de: Aída	
Ritorna Vincetor	
Aria del Nilo	Verdi
Cuarta Sinfonía	Brahms

Solista: *Irma González*
Director Huésped: *John Hiersoux*

Concierto realizado en la Arena Coliseo el 27 de febrero de 1964 en homenaje al maestro Julián Carrillo.

Suite de la Opera Carmen	Bizet
Concierto N° 1 en Do mayor	Beethoven
Cuarto Movimiento de la Cuarta Sinfonía	Tchaikowski

Solista: *Lolita Carrillo*
Director Huésped: *John Hiersoux*

Suite N° 1 en Do mayor	Bach
(Estreno en GDL)	
Concierto en Re para Violín y Orquesta	Stravinski
Sinfonía N° 4	Dvorak

Solista: *Yuriko Kuronuma*
Director Huésped: *Bernard Rubinstein*

Finlandia. Poema Sinfónico	Sibelius
Tercer y Cuarto Movimiento de	
La Cuarta Sinfonía.	Dvorak
Cuentos de Los Bosques de Viena	Strauss
Concierto Varsovia para Piano y Orquesta	Addinsell

Solista: *Ana Eugenia González Gallo*
Director Huésped: *Bernard Rubinstein*

Una Orquesta Filarmónica para Jalisco

24 de Julio de 1964

Tres Cartas de México	Bernal Jiménez
Fantasía para un Gentil Hombre	Rodrigo
Sinfonía N° 3 Heroica	Beethoven

Solista: *Manuel López Ramos*

24 de agosto de 1964
Concierto en honor de las ciudades hermanas Guadalajara y Downey en la Capilla Clementina del Hospicio Cabañas.

Sueño de Una Noche de Verano	Mendelssohn
Sinfonía N° 40 en Sol menor	Mozart
Preludio de Longherin	Wagner
Poema Sinfónico Moldavia	Smetana.
Selecciones Oklahoma	Richard Rogers
Danzas Rusas	Liadov
Música de Ballet de la Opera Lohengrin	Wagner
El Moldavia	Smetana
Suite N° 2 de la Opera: Carmen	Bizet
Pedro y El Lobo	Prokófiev
Rapsodia Rumana	Enesco
Obertura La Urraca Ladrona	Rossini
Concierto en La Menor para Piano y Orquesta	Grieg
Tres Danzas de: La Novia Vendida	Smetana
Sones de Mariachi	Galindo

Solista: *Ruth Tyer*

Septiembre 8 de 1964

Concierto en honor del C. Presidente de la República Lic. Adolfo López Mateos y reinauguración del Teatro Degollado.

Sinfonía India:	Chávez
Novena Sinfonía:	Beethoven

Director Huésped: *Carlos Chávez*
Solistas: *Irma González (Soprano), Aurora Woodrow (Contralto), David Portilla (Tenor), Roberto Bañuelas (Barítono).*
Coros: Escuela de Música de la Universidad de Guadalajara bajo la conducción del maestro Domingo Lobato.

23 de Octubre de 1964

Obertura Leonora	Beethoven
Novena Sinfonía	Beethoven

Solistas: *Irma González; Aurora Woodrow; David Portilla; Roberto Bañuelas.*

13 de Noviembre de 1964

Concierto para Trompeta y Orquesta	Haydn
Sinfonía N° 1	Samuel Barber
Metamorfósis Sinfónica	Paul Hindemith

Solista: *Antonio Gutiérrez.*
Diciembre de 1964

Una Orquesta Filarmónica para Jalisco

Obertura La Consagración de La Casa Op. 124	Beethoven
Concierto N° 1 en Mi menor para Piano y Orquesta Op.11	Chopin
Sinfonía en Re menor	Franck

Solista: *Gyorgy Sandor*

Año de 1965

29 de Enero de 1965

Obertura Egmont	Beethoven
Sinfonía N° 35 Haffner	Mozart
Janitzio	Revueltas
Tres Danzas de El Sombrero de Tres Picos	Falla

Director Huésped: *Eduardo Mata*

26 de Febero de 1965

Obertura Fantasía Romeo y Julieta	Tchaikowski
Sinfonía N° 5 Op. 47	Shostakovich
Concierto en Sol mayor para Piano y Orquesta	Ravel

Solista: *Luz María Puente*
Director Huésped: *Eduardo Mata*

26 de Marzo de 1965

Sinfonía Clásica	Prokófiev
Misa Solemne en Si bemol mayor N° 12	Haydn

Director Huésped: *Lewis Dalvid*
Coro: Escuela de Música de la Universidad de Guadalajara bajo la conducción del maestro Domingo Lobato.

14 de Mayo de 1965

Obertura Oberón	Weber
Suite Mama la Oca	Ravel
Sinfonía N° 1 en Do menor Op. 68	Brahms

Director Huésped: *Luis Herrera de la Fuente*

28 de Mayo de 1965
Concierto de homenaje a Dante Alghieri en el VII centenario de su natalicio.

Obertura Trágica	Brahms
Sinfonía N° 2 en Mi menor Op. 27	Rachmaninov
Concierto N° 2 para Piano y Orquesta	Galindo

Solista: *Carlos Barajas*
Director Huésped: *Francisco Savín*

Junio 25 de 1965

Música Acuática	Haendel
Sinfonía N° 8 Inconclusa	Schubert
Homenaje a García Lorca, Estreno en GDL	Revueltas
Suite El Pájaro de Fuego	Stravinski

Director Huésped: *Eduardo Mata*
Julio 23 de 1965

Música para Teatro	Copland
Concierto en La menor Op. 54 para Piano y Orquesta	Schumann
Sinfonía N° 2 Op. 73	Brahms

Solista: *James Stanford*

27 de Agosto de 1965

Polka y Fuga de Schwanda	Weinverger
Sinfonía N° 100. Militar, en Sol mayor	Haydn
Fantasía Sobre un Tema de Thomas Tallis	VaughanWilliams
Sinfonía N° 4 en La Mayor. Italiana.	Mendelssohn

8 de Octubre de 1965

Concierto efectuado en la Capilla Clementina del Hospicio Cabañas

Concierto N° 2 en Si bemol, para Piano y Orquesta	Brahms
Una Noche en la Arida Montaña	Moussorgski
Sinfonía N° 5 en Si bemol mayor	Schubert

Solista: *Alexander Uninsky*
Director Titular: *Eduardo Mata*

29 de Octubre de 1965

Sinfonía N° 18 en Sol Mayor	Haydn
Música Fúnebre y Jornada de Sigfrido por El Rihn	Wagner
Suite de Hary Janos	Kodaly
Redes	Revueltas

Director Titular: *Eduardo Mata*

12 de Noviembre de 1965

Serenata N° 10 en Si bemol Mayor	
K. 361 para 12 instrumentos de aliento y Contrabajo	Mozart
Los Planetas	Gustav Hols

Coro: Infantes de la Escuela Superior de Música Sagrada

10 de Diciembre de 1965

Concierto en Homenaje al maestro Ramón Serratos en ocasión del cincuentenario de su trayectoria pedagógica.

Ensayo N° para Orquesta	Barber
Concierto en Re menor K. 466 para Piano y Orquesta	Mozart
Variaciones Sinfónicas para Piano y Orquesta	Franck
Concierto en La menor para Piano y Orquesta	Grieg

Solistas: *José de Jesús Oropeza; María Eugenia Félix de la Paz y Rosalío Ramírez.*

Año de 1966

Enero 28 de 1966

Obertura Leonora	Beethoven
Concierto Branderburgo N° 3	Bach
Sinfonía N° 1	Sibelius

Solista: *Salvador Zambrano*

25 de Febrero de 1965

Obertura La Flauta Mágica	Mozart
Concierto para Flauta y Orquesta	Mozart
Sarabanda para Orquesta de Cuerdas	Chávez
Cantata Epica con textos de Ricardo López Méndez. Estreno en GDL	Lobato

25 de marzo de 1965

Sinfonía N° 1 en Do mayor	Beethoven
Concierto en Mi menor para Violín y Orquesta	Mendelssohn
Cuadros de Una Exposición	Moussorgski/Ravel

Solista: *Janine Andrade*

22 de Abril de 1966

Concierto de la Orquesta Sinfónica de Guadalajara en Ciudad Guzman, Jalisco, con obras de Mozart, Bizet, Falla y Moncayo.
26 de Abril de 1966

Concierto en Sol mayor N° 4	Beethoven
Concierto en la menor Op. 54	Schumann
Concierto N° 1 en Mi bemol	Liszt

Solista: *Tamas Vasary*

27 de Mayo de 1966

Concierto N° 2 en Fa menor para Piano y Orquesta	Chopin
Suite de: El Amor Brujo	Falla
Pacific 231	Honegger
Sinfonía N° 7 en La mayor Op. 92	Beethoven

Solista: *José Kahn*

1 de Julio de 1965

Obertura Egmont	Beethoven
Concierto N° 3 en Do menor para Piano y Orquesta	Beethoven
Sinfonía N° 7 en La mayor	Beethoven

Solista: *María Teresa Naranjo*

21 de Julio de 1965

La Hija de Cólquide	Chávez
Concierto en Mi bemol mayor K. 447 para Corno y Orquesta	Mozart
Sinfonía N° 3 en Fa mayor Op. 90	Brahms
Obertura Carnaval	Dvorak

Solista: *Vicente Zarzo*

26 de Agosto de 1965

14 movimientos de la Música de ballet Les Petis Riens	Mozart
Concierto en la menor para Oboe y Orquesta	Vivaldi
Suite Rodeo	Copland
Sinfonía N° 4 en fa menor	Tchaikowski

Una Orquesta Filarmónica para Jalisco

Solista: *Manuel Mateos*

Septiembre de 1966
Centenario del Teatro Degollado

Cantata a Morelos sobre texos del poeta Carlos Pellicer[35]	
Sinfonieta	Moncayo
Sinfonía N° 5 en Do menor	Beethoven

Relator: *Carlos Pellicer*
Coros: Bach y México dirigidos por Paula Bach y Simón Tapia Colman.

Octubre 28 de 1966

Las Cuatro Estaciones	Vivaldi
Sinfonía N°1 en Re Mayor. Estreno en GDL	Malher

18 de Noviembre de 1966

Toccata para Orquesta	Chávez
Concierto en Do menor Op. 18 para Piano y Orquesta	Rachmaninov
Sinfonía N° 5 Op. 47	Schostakovich

Solista: *Carlos Barajas*

9 de Diciembre de 1966

Concierto Grosso N° 8 de Navidad	Corelli
Sinfonía N° 4 en Re menor Op. 120	Schumann
Kukuly y Taki N° 1 de Compositores Peruanos	
La Fuerza del Destino	Verdi

Director Huésped: *Leopoldo de la Rosa*. Titular de la Orquesta Sinfónica de Lima, Perú.

Año de 1967

Enero

Las Bodas de Fígaro	Mozart
Adagio para Cuerdas	Barber
Poema Sinfónico	Sarka
Sinfonía en La mayor N° 4 Italiana	Mendelssohn

Director Titular: *Kenneth Klein*

Febrero 24 de 1967

Concierto de homenaje al maestro Higinio Ruvalcaba en el 50 aniversario de carrera profesional.

Suite N° 2 de: El Sombrero de Tres Picos	Falla
Concierto en Sol menor N° 1	Max Bruch

Marzo 16 de 1967

Obertura Los Maestros Cantores	Wagner

[35] Los textos son "Tempestad y Calma" en honor de Morelos.

Una Orquesta Filarmónica para Jalisco

Sinfonía N° 1 en Do menor Brahams
Arias de: Ah Pérfido Beethoven
Bohemia Puccini
Aída Verdi

Solista: *Myriam Stewart*
Director Huésped: *Jorge Delezé*

Abril 21 de 1967

La Urraca Ladrona Rossini
Sarabanda para Orquesta de Cuerdas Chávez
Preludio a la Siesta de un Fauno Debussy
Sinfonía N° 5 en Mi menor Tchaikowski

Director Huésped: *Carlos Chávez*

Mayo 12 de 1967

Coriolano Beethoven
Concierto en La menor para Piano y Orquesta Schumann
Sinfonía N° 4 en Sol mayor Op. 88 Dvorak

Solista: *Walter Blankenhein*
Director Titular: *Kenneth Klein*

Obertura La Flauta Mágica Mozart
Sinfonía N° 8 Inconclusa Schubert
Bolero Ravel

Director Huésped: *Eduardo Mata*

2 de Junio de 1967

Obertura Benbenuto Cellini Berlioz
El Amor Brujo Falla
Sinfonía N° 2 en Re mayor Brahms

Solista: *Aurora Woodrow*
Director: *Kenneth Klein*

27 de julio de 1967

Obertura Oberón Weber
Concierto N° 3 en Do menor para Piano y Orquesta Beethoven
Preludio y Muerte de Tristán e Isolda Wagner
Los Maestros Cantores Wagner

Solista: *Giorgio Vianello*

Agosto de 1967

Dos Conciertos Populares

18 de Septiembre de 1967

Concierto N° 1 en Re mayor para Violín y Orquesta Paganini/Wilhelm
Sinfonía Simple Britten
Obertura La Flauta Mágica Mozart

Solista: *Héctor Olvera*

25 de Agosto de 1967. Concierto de la Orquesta Sinfónica de Guadalajara en Ameca, Jalisco.

27 de Septiembre de 1967

Concierto con la colaboración del Consejo Británico de Relaciones Culturales
Con la actuación de Benjamín Britten.

Festival Académico	Brahms
Danzas Rumanas	Bartok
Finlandia	Sibelius
Sinfonía Simple	Britten
El Murciélago	Strauss

2 y 10 de Octubre de 1967
En Fiestas de Octubre

Concierto en Re mayor	Beethoven
Fantasía sobre un tema de la ópera Moises de Rossini	Paganini

Solistas: *Yuriko Kuronuma* (violín) y **Gary Karr** (Contrabajo).

31 de Octubre de 1967

Obertura Trágica	Brahms
Umbre della Sera	Gamba
Noche en la Arida Montaña	Moussorgsky
Sinfonía N° 7 en La mayor	Beethoven

Director Huésped: *Pierino Gamba*

24 de Noviembre de 1967
Concierto con la colaboración del Instituto Alemán Goethe. Asamblea Médica de Occiedente.

Sinfonía en Re mayor Haffner	Mozart
Concierto N° 23 en La mayor K 488	Mozart
Concierto para Flauta, Orquesta de Cuerda y Cémbalo.	Bach
Huapango	Moncayo

Solistas: *Rolf* (flautista) y *María Ermeler.Lortzing* (pianista).

Año de 1968

Olimpiada Cultural

19 de Enero de 1968

Concierto en honor de Concert Guild en Chapala, Jalisco. Se interpretaron obras de Berliotz y Beethoven y el Concierto N° 1 para Piano y orquesta de Liszt.

Solista: *Francisco de Hoyos.*

23 de Febrero de 1968

La Gruta de Fingal	Mendelsohnn
Sinfonía India	Carlos Chávez
Concierto N° 5 Emperador	Beethoven

Solista: *Claudio Arrau*

Marzo 5 de 1968

Concierto popular en el que actuaron los violinistas Arturo Guerrero e Ignacio Sandoval con la interpretación del Concierto en Re menor para Dos Violines y Orquesta de Bach.

Marzo 20 de 1968

Obertura Leonora	Beethoven
La Doncella de la Nieve	
El Gallo de Oro	
La Novia del Rey	Korsakov
Concierto N° 1 en Mi menor Op. 11 para Piano y Orquesta	Chopin
Motete, Exulate, Jubilate	Mozart

Solistas: *Goar Gasparian* (soprano) y **Eugene Kalinin** (pianista).(rusos).

25 y 30 de Abril de 1968.

Conciertos efectuados en el Hospicio Cabañas y Teatro Degollado respectivamente.

Sinfonía N° 3 Rehenana en Mi bemol mayor	Schumann
Concierto N° 4 en Sola Mayor para Piano y Orquesta	Beethoven
Dos obras. Una de Wagner y otra de: Bizet.	

Solista: *Leonor Montijo Beraud.*

24 de Mayo de 1968

Semíramis	Rossini
Sinfonía N° 41. Júpiter. K. 551	Mozart
Sinfonía N° 5. Desde el Nuevo Mundo en Mi menor	Dvorak.

Director Huésped: *Francisco Savín.*

Mayo 29 y Junio 7. Conciertos Populares.

1 de Julio de 1968

Obertura Escuela para escándalo	Barber
Elegía	Aurelio Vega
Estancia	Ginastera
Octava Sinfonía en Fa mayor	Beethoven

26 de Julio de 1968

Sinfonía en Re menor	César Franck
Balada	Fauré
Fantasía Húngara	Liszt

Solista: *Magda Tagliaferro* (pianista)

Agosto 6 de 1968

Sinfonía en Re menor	Franck
Cantata Epica	Lobato

Coros: Escuela de Música de la Universidad de Guadalajara bajo la dirección delmaestro Domingo Lobato.

16 de Septiembre de 1968

Festivales Populares Municipales en la Plaza de La Liberación.
Cantata Epica	Lobato
Huapango	Moncayo
Sones de Mariachi	Galindo

Octubre 24 de 1968

Variaciones Sobre un Tema de Haydn	/Brahms
Serenata para Cuerdas	Elgar
Concierto para Oboe y Orquesta	Cimarosa
El Pájaro de Fuego	Stravinski

Solista: *Manuel Mateos*

26 de Noviembre de 1968

Aria de Las Joyas de Fausto	Wagner
Aria de Las Bodas de Fígaro	Mozart
Ouvre ton coeur	Bizet
Vals de La Musetta	Puccini
Rapsodia Rumana N° 1	Enesco
Sumertime y Mi Hombre Se Ha Ido Yá de la Opera Porgy an Bess	Gershwin
Temas de las películas: Mi Bella Dama y La Novicia Rebelde.	

Solista: *Marni Nixón* (soprano).

Diciembre 13 de 1968

El Mesías	Haendel
Sinfonía N° 4	Mahler

Coro: *Domingo Lobato*
Director Titular: *Kenneth Klein.*

Año de 1969

Enero
Concierto en Chapala, Jalisco. (Orquesta de Cámara). Dedicado a los miembros de The Concert Guild.

6 de Febrero de 1969

Obertura El Empresario	Mozart
Sinfonía N° 36 "Linz" Koschel 425	Mozart
Concierto N° 1 En Si bemol para Piano y Orquesta	Tchaikowski.

Solista: *Molabek.*

18 de Marzo de 1969

Obertura Rosamunda	Schubert
Sinfonía N° 6, Pastoral en Fa Mayor	Beethoven
Concierto N° 1 para Piano y Orquesta	Tchaikowski

Solista: *Giorgy Sandor*

28 de Marzo de 1969

Preludio al Primer Acto de: Los Maestros Cantores	Wagner
La Pregunta No Contestada	Charles Ives
Concierto N° 22 en Mi bemol Koechel 482	Mozart
Suite Los Pinos de Roma	Otorino Respighi

Solista: *Paul Badura Skoda.*

Abril 20 y 21 de 1969
Concierto popular

El Aprendiz de Brujo	Dukás
Preludio de: Los Maestros Cantores	Wagner
Pedro y El Lobo	Prokofiev

Narradora: *Olga Silva de Sandoval*

El Aprediz de Brujo	Dukás
Concierto en Sol para Piano y Orquesta	Ravel
Quinta Sinfonía	Beethoven

Solista: *Olga Silva Leija de Sandoval*

Mayo 23 de 1969

Arias de: Carmen	Bizet
Arias de Operas	Puccini
Dúo	Amneris
Segundo acto de Aída	Verdi
Tres Bosquejos Sinfónicos De: El Mar	Debussy
Canciones de Los Niños Muertos	Malher

Solistas: *Osbelia Hernández* (Contralto) y *Carmen Gómez* (Soprano).

20 de Junio de 1969

Obertura de: El Cazador Furtivo	Weber
Concierto N° 2 en Fa menor Op. 21	Chopin
Sinfonía N° 1 en Do menor Op. 68	Brahms

Director Huésped: *Jorge Deleze*

20 de Agosto de 1969

Obertura Leonora	Beethoven
Meditaciones sobre El Eclesiastes	Dello Joio
Sinfonía N° 4 en Mi menor Op. 98	Brahms

16 y 19 de septiembre de 1969
Conciertos populares en la Plaza de la Liberación y Palacio Municipal

Obertura Las Bodas de Fígaro	Mozart
Danzas Húngaras N° 5, 6 y 7	Brahms
Romeo y Julieta	Tchaikowski
Bolero	Ravel

10 de Octubre de 1969

Sinfonía N° 5 para Orquesta de Cuerdas (Estreno en GDL)	Tchaikowski
Concierto para Violín y Orquesta (Estreno en GDL)	Tchaikowski
Chaconne	Chávez/Buxtehude

Solista: *Hermilo Novelo*

17 de Octubre de 1969

Concierto popular con obras de Mozart, Tschaikowsky, Brahms y el Concierto para Piano y Orquesta de Grieg.

Solista: *Ma. Luisa Zapién.*

19 de octubre de 1969

Orquesta Sinfónica de Guanajuato con la colaboración de la Orquesta Sinfónica de Guadalajara.

Estampa Michoacana	José Hernández Gama.
Seis Danzas sobre la obra de Lope de Vega, la Viuda de Valencia	Aram Khatchaturian.
Quinta Sinfonía de Beethoven	

Director: *José Rodríguez Frausto*

29 de Octubre de 1969

Festival Académico	Brahms
Concierto para Piano y Orquesta	Khatchaturian
Extractos del Tercer Acto de: Los Maestros Cantores	Wagner

Solista: *Francisco Orozco López*

31 de Octubre de 1969

Concierto dedicado al maestro José Clemente Orozco

Concierto Branderburgo N° 3	Bach
Conciertopara Dos Violines en Re menor	Bach
Cinco Coros de: El Mesías	Haendel

Solistas: Salvador Zambrano y Arturo Guerrero
Coro Monumental: Escuela de Música de la Universidad de Guadalajara. Bajo la conducción del maestro Domingo Lobato.

26 de Noviembre de 1969

Concierto dedicado a la X Asamblea Médica de Occiedente

Festival Académico	Brahms
Sinfonía N° 2 en Re Mayor	Beethoven
Sinfonía N° 5 para orquesta de Cuerdas	Chávez
Sensemayá	Revueltas

11 de Diciembre de 1969

Sensemayá	Revueltas
Concierto para Organo, Cuerdas y Timbales	Poulenc
Sinfonía N° 1 en Si bemol Mayor, Primavera	Schumann

Coro Monumental: Escuela de Música de la Universidad de Guadalajara.

Año de 1970

Enero 15 de 1970

Sinfonía Primavera	Schumann
Cinco Coros de: El Mesías	Haendel

Director Titular: *Kennet Klein*

17 de Febrero de 1970

Obertura Egmont	Beethoven
Concierto N° 3	Bela Bartok
Concierto N° 5 Emperador	Beethoven

Solista: *Gyorgy Sandor*

20 de Marzo de 1970

Concierto de homenaje al Benemérito de las Américas, Benito Juárez.

El Festín de Los Enanos	José Rolón
Huapango	Moncayo
Cantata Homenaje a Juárez	Galindo

Director Huésped: *Blas Galindo*

Abril 23 de 1970

Concierto N° 2 en La mayor	Liszt
Mamá la Oca	Ravel
Sinfonía N° 2 en Re mayor	Brahms

Solista: *Gerald Robbins*
Director Huésped: *Manuel de Elías*

30 de Abril de 1970

Concierto N° 1 en Si bemol	Tchaikowski
Mamá la Oca	Ravel
Sinfonía N° 2 en Re mayor	Brahms

Solista: *Gerald Robbins*
Director Huésped: *Manuel de Elías*

29 de Mayo de 1970
Concierto con la colaboración del Instituto Mexicano-Norteamericano de Jalisco.

Suite para Contrabajo y Cuerdas	Henry Eccles
Oración para Contrabajo y Orquesta	Dragoneti
Sinfonía N° 4 en Si bemol	Beethoven

Solista: *Gary Karr*
Director: *Kenneth Klein*

29 de Junio de 1970
Concierto con la colaboración del Instituto México-Norteamericano de Jalisco.

Sinfonía N° 3 Estreno en nacional	Roy Harris
Concierto N° 2 para Violín y Orquesta	Enríquez
Sinfonía N° 1 en Do mayor Op. 21	Beethoven

Solista: *Hermilo Novelo*

Julio 31 de 1970

Sinfonía Concertante en Mi bemol para violín, viola y orquesta	Mozart
Sinfonía N° 5	Prokófiev

Solistas: *Otto Feld y Rebekah Campell*

Septiembre 18

Variaciones sobre un tema de Mozart	Max Reger
Preludio	Wagner
Quinta Sinfonía	Beethoven

Director Huésped: *Dr. Max Loy*
Coro: *Filarmónico de la Opera de Nueremberg.*

Octubre 30

Obertura El Carnaval Romano	Berlioz
Concierto en Si bemol para Chello y Orquesta	Devorak
Tres Lugares en Nueva Inglaterra Estreno Nacional	Ives

12 de Noviembre de 1970

Concierto en La Mayor para Clarinete y Orquesta	Mozart
Obertura Rienzi	Wagner
Sinfonía N° 3 Escocesa	Mendelssohn

Solista: *Anastasio Flores*

27 de Noviembre de 1970

Concierto en Fa para Piano y Orquesta	Gerswin

Solista: *Richard Tetley-Kardor*

Diciembre de 1970

Festival Beethoven

Concierto N° 1 en Do mayor
Sinfonía N° 9 Coral

Solista: *María Teresa Rodríguez*
Invitados de honor: Mtro. *Carlos Chávez, Lolita Carrillo Flores* y el maestro *Hermilo Novelo* actuando como concertino.

Año de 1971

Enero 21 de 1971

Presentación de las hermanitas Kolabek, finalistas del concurso Chopin 1970 de Varsovia.

Sinfonía N° 8	Devorak
Concierto N° 2 para Piano y Orquesta	Saint-Saëns
Rapsodia Sobre un Tema de Paganini	Rachmaninov

Solistas: *Nona y Renee Kolabek*

Febrero 3 de 1971

Suite N° 2 en Si menor	Bach
Sinfonía Los Aldeanos en Fa menor Koechel 522	Mozart
Sinfonía N° 45 en Fa sostenido. Los Adioses	Haydn

Director Huésped: *Rudolph Barshai*

19 de Febrero de 1971

Opera en forma de concierto. Estreno en GDL. Dido y Eneas	Purcell

Una Orquesta Filarmónica para Jalisco

Solistas: Camerata Vocale Orfeo de Lima, Perú.

Director titular: *Kenneth Klein*

24 de Febrero de 1971

Noches de Verano. Estreno en GDL.	Berlioz
Pavana para Una Infanta Difunta	Ravel
Poema Sinfónico Sarka	Smétana
Redes	Revueltas

Solista: *Patricia Mena Diestéfano* (Soprano).

12 de Marzo de 1971

Suite del Ballet Kalevipoeg	E. Kapp.

Director Huesped: *Neeme Jarvi*

26 de Marzo de 1971

Obertura Rosamunda	Schubert
Concierto en Re mayor para Oboe y Orquesta	Haydn
Sinfonía N° 9 en Mi menor	Devorak

Solista: *Miriam Hannecart*

29 de Abril de 1971

Concierto de Homenaje a Igor Stravinski con motivo de su muerte.

Concierto en Re para Violín y Orquesta. Estreno en GDL.	Stravinski
Obertura Russlan y Ludmilla	Glinka
Sinfonía en Do menor	Brahms

Solista: *Hermilo Novelo*
Director Huésped: *Fernando Avila* de la Orquesta Sinfónica de Jalapa.

Viernes 21 de Mayo de 1971

Concierto en Re mayor para Piano y Orquesta	Mendelssohn
Sinfonía N° 2 en Re mayor	Brahms

Solista: *María Teresa Castillón*

11 de Junio de 1971

Concierto para Percusiones y Orquesta Estreno Nacional	Milhaud
Suite El Pájaro de Fuego	Stravinski

Director Huésped: *Robert Zeller*

12 de Julio de 1971
Concierto Popular con obras de Tshaikowski, Rimski Korsakoff y Blas Galindo.

De Agosto a Diciembre de 1971, la Orquesta estuvo en receso.

Año de 1972

3 de Marzo de 1972

Concierto N° 1 Op. 11 Chopin
Concierto N° 2 en La mayor Liszt

Solista: *Claudio Arrau*

Durante los meses de Abril a Agosto de 1972, La Orquesta realizó una extensa gira por el interior del estado de Jalisco.

22 de Septiembre de 1972

Cuadros de Una Exposición Ravel
Concierto en Re mayor para Violín y Orquesta Beethoven

Solista: *Henry Zseryng*

13 de Octubre de 1972

La Alborada del Gracioso Ravel
Pavana para Una Infanta Difunta Ravel
Concierto N° 2 en Si bemol para Piano y Orquesta Brahms

Solista: *Gisele Gruss*

27 de Octubre de 1972

Concierto en La menor Op. 54 Schumann
Obertura Las Bodas de Fígaro Mozart
Sinfonía N° 4 en Mi menor Op. 98 Brahms

Solista: *José Kahan*
Director Huésped: *Manuel de Elías*

10 de Noviembre de 1972

Concierto en Re menor Para Violín y Orquesta Tchaikowski
La Consagración de la Primavera Stravinski

Solista: *Guy Lumía*

24 de Noviembre de 1972

Sinfonía Concertante en Mi bemol para Violín y Viola Mozart
Doble Concierto para Violín, Viola y Violoncello Brahms

Solistas: *Cuarteto de Cuerdas de la Orquesta Sinfónica de Houston.*

Año de 1973

Durante ese año, la Orquesta continuó con su labor de difusión pedagógica transladándose al interior del estado y ofreciendo conciertos didácticos en el teatro Degollado dirigiendo siempre, el maestro Kenneth Klein y su asistente José Guadalupe Flóres.

Octubre 24 de 1973

Preludios Litz
Obertura Leonora Beethoven
Concierto de Aranjuez Rodrigo
Preludio de: Los Maestros Cantores Wagner

Solista: *Narcizo Yepes*

16 de Noviembre de 1973

Concierto N° 5 para Violín y Orquesta	Mozart

Solista: *Jack Rozman*

30 de Noviembre de 1973

Sinfonía Fantástica	Berlioz
Sinfonía N° 41 Júpiter	Mozart
Variaciones sobre un Tema de Haydn	Brahms

Director Huésped: *Enrique Bátiz*

14 de Diciembre de 1973

Concierto para Dos Pianos y Orquesta	Poulenc
Obertura para Un Festival Académico	Brahms
Serenata para Cuerdas en Mi menor	Elgar
Balada Escocesa para dos Pianos y Orquesta	Britten

Solistas: *Whitemore y Lowe.*

Año de 1974

25 de Septiembre de 1974

Sinfonía N° 3 en Mi bemol Op. 97 Rehenana.	Schumann
Concierto en Lamenor para Piano y Orquesta	Schumann

Solista: *George Demus*
10 de Octubre de 1974

Sinfonía N° 1 en Do Mayor	Beethoven
Sinfonía N° 4 en Re menor Op. 120	Schumann
Segunda Suite de: Dafnis y Cloe	Ravel
El Pájaro de Fuego	Stravinski

Director Huésped: *Gerard Devos*

13 de Octubre de 1974

Sinfonía N° 1 en Do Mayor	Beethoven
Sinfonía N° 4 en Re menor Op. 120	Schumenn
Segunda Suite de: Dafnis y Cloe	Ravel
El Pájaro de Fuego	Straviski

Director Huésped: *Emin Khatchaturian*

18 de Octubre de 1974

Sinfonía N° 1 en Do Mayor	Beethoven
Sinfonía N° 4 en Re menor Op. 120	Schumenn
Concierto N° 4 para Piano, Trompeta y Cuerdas Op. 35	Schostakovich
Segunda Suite de: Dafnis y Cloe	Ravel
El Pájaro de Fuego	Stravinski

Solista: *Nadia Stankovitch*
Director Huésped: *Emin Khatchaturian*

Una Orquesta Filarmónica para Jalisco

20 de Octubre de 1974

Sinfonía N° 2 en Re menor	Beethoven
Sinfonía Concertante para Violoncello y Orquesta	Prokófiev
Extractos del Ballet Gayne	Khatchaturian

Solista: *Victor Manuel Cortés*
Director Huésped: *Emin Khatchaturian*

Ultimo Concierto de 1974

Sinfonía N° 2 Resurrección — Mahler

Solistas: Guillermina Higaredo (Soprano), Margarita González (Contralto).
Coro: Escuela de Música de la Universidad de Guadalajara dirigido por el maestro Victor Manuel Amaral.

Año de 1975

Quinta temporada de Otoño. Homenaje a Pablo Casals coordinado por el Departamento de Bellas Artes, Conciertos Guadalajara A.C. y La Orquesta Sinfónica de Guadalajara.

10 y 12 de Octubre de 1975

Sinfonieta	Moncayo
Concierto N° 2 Op. 21 en Fa menor	Chopin
Sinfonía N° 4 Op. 98 en Mi menor	Brahms

Solista: *Paul Badura Skoda*

17 de Octubre de 1975

Sinfonieta	Moncayo
Concierto N° 2 Op. 21 en Fa menor	Chopin
Sinfonía N° 4 Op. 98 en Mi menor	Brahms

Solista: *Paul Badura Skoda*

18 de Octubre de 1975

Sinfonieta	Moncayo
Concierto N° 5 Emperador	Beethoven
Sinfonía N° 2 en Do Mayor	Schumann

Solista: *Eugene Istomin*

29 de Octubre de 1975

Obertura Leonora N° 3	Beethoven
Concierto N° 4 para Piano y Orquesta	Beethoven
Tercera Sinfonía. Heroica en Mi bemol Mayor	Beethoven

Solista: *Jean Bernard Pommier*
Director Huésped: *Alexander Schneider*

3 de Noviembre de 1975

Concierto N° 1 Imaginaciones Estreno Nacional.	Rap
Poema Sinfónico Don Juan	Strauss
Quinta Sinfonía	Beethoven

Una Orquesta Filarmónica para Jalisco

Prometheus Estreno en GDL. Beethoven

Director Huésped: *Kurt Rapf*

14 y 16 de Noviembre de 1975

Collage sobre el tema B-A-C-H Arno Part
Sinfonía N° 9 Schostakovich
Obertura Oberón Weber
Los Preludios Liszt

Director Huésped: *Eri Klas*

28 y 30 de Noviembre de 1975

Sinfonía N° 96 Estreno en GDL Haydn
Concierto para Violín y Orquesta Op. 11 Halffter
Sinfonía N° 3 Copland

Solista: *Luz Vernova*
Director: *Kenneth Klein*

Año de 1976

23 de Enero de 1976

Ciclo de homenaje al maestro Ignacio Camarena

Música Acuática Haendel
Concierto N° 1 para Violín y Orquesta Max Bruch
Sinfonía N° 4 en Fa menor Schumann

Solista: *Héctor Olvera*

Febrero 4 de 1976

Concierto en La menor para Violín y Orquesta Bach
Rapsodia Tzigane para Violín y Orquesta Ravel
Sinfonía N° 3 Saint-Saëns

Solista: *Jean Glasser*
Director asistente: *José Guadalupe Flóres*

18 y 19 de Marzo de 1976

Concierto N° 2 para Piano y Orquesta Saint-Saëns
Sinfonía en Re menor Cesar Franck

Solista: *José Kahan*
Director Huésped: *Rainer Miedel*

9 y 11 de Abril de 1976

Sinfonía Epica Sibelius
Obertura Egmont Beethoven
Fantasía Escocesa para Violín y Orquesta Bruch

Solista: *Manuel Suárez*

30 de Abril y 2 de Mayo de 1976

Obertura Cándido — Bernstein
Variaciones y Fuga Sobre un tema de Purcell — Brahms
Sinfonía N° 2 en Re mayor — Brahms

Director Huésped: *Scheldon Morgenstern*

9 de Mayo de 1976

Cándido — Bernstein
Poema para Flauta y Orquesta — Griffes
Salón México — Copland
Cuatro Danzas del ballet Rodeo — Copland
Adagio para Cuerdas — Barber

Solista: *Cristhian Nazzi*

14 de mayo de 1976

Sinfonieta Estreno en GDL — Martinón
Rapsodia N° 2 para Violín y Orquesta Estreno Nacional. — Bartok
Concierto para Violín y Orquesta en Do Mayor. Estreno Nacional — Haydn

Solista: *Jacques Francis Manzone*

9 de Julio de 1976

Suite de Ballet Don Lindo de Almería — Halffter
Concierto de Aranjuez — Rodrigo
Sinfonía N° 5 — Tchaikowski

Solista: *Enrique Florez*

23 y 24 de Julio de 1976

Redes — Revueltas
Sinfonía El Nuevo Mundo — Dvorak
Concierto N° 20 en Re menor K. 466 — Mozart

Solista: *María Teresa Naranjo*
Director Asistente: *José Guadalupe Flores*

Agosto 27 de 1976

Segunda Suite de Dafnis y Cloe — Ravel
Concierto para Percusiones y Pequeña Orquesta — Milhaud
Sones de Mariachi — Galindo
Huapango — Moncayo

Solista: *Felipe Espinosa*
Director Asistente: *José Guadalupe Flores*

17 de Septiembre de 1976

Sinfonía N° 3 Heroica en Mi bemol — Beethoven
Suite Hary János — Kodaly

Director Huésped: *Lazlo Gati*

23 y 24 de Septiembre 1976

Una Orquesta Filarmónica para Jalisco

Arias de ópera	Berlioz
	Bellini
	Puccini
	Wagner
	Giordan
	Catala
Benvenuto Cellini	Berlioz
Huapango	Moncayo

Solista: *Gilda Cruz Romo*

21 de Octubre de 1976

Sinfonía N° 4 en fa Mayor	Beethoven
Sinfonía N° 4 en Fa Mayor	Tchaikowski

Solista y Director: *Jean Bernard Pommie*

21 de Octubre de 1976

Concierto N° 2 en Si bemol	Beethoven
Concierto N° 3 en Do Mayor	Beethoven
Concierto N° 4 en Sol Mayor	Beethoven

Solista: *Jean Bernard Pommie*
Director Titular: *Kenneth Klein*

12 y 14 de Noviembre de 1976

Concierto en La menor para Violoncello y Orquesta	Schumann
Cuatro Piezas Orquestales	Rapf
Sinfonía en Do mayor	Schubert

Solista: *Wolfang Herzer*
Director Huésped: *Kurt Rapf*

26 y 28 de Noviembre de 1976

Concierto en Re mayor Op. 99 Para Guitarra y Orquesta	Tedesco
Sinfonía N° 41 en Do mayor, Júpiter	Mozart
Concierto para Contrabajo y Orquesta	Dragonetti
Fantasía sobre tema de la Oprea Moises de Rossinni	Paganini
Dos Nocturnos. Nubes y Fiestas Estreno en GDL.	Debussy
Sinfonía en Sol	Devorak

Diciembre 10 de 1976.
Concierto extraordinario de Navidad. Patrocinado por la tienda de música Polifonía.

Las Cuatro Estaciones	Vivaldi
Concierto en Re menor para Violín y Orquesta	Bach
Chaconna	Vitali

Solista: *Hermilo Novelo*
Director Asistente: *José Guadalupe Flores*

Año de 1977

21 de Enero de 1977

Concierto N° 1 en Do Mayor Beethoven
Sinfonía N° 38 Praga en Re mayor Mozart

Solista: *Elena Camarena*
Director suplente: *José Guadalupe Flores*

4 y 6 de Febrero de 1977

Variaciones Sinfónicas para Piano y Orquesta Cesar Franck
Suite Miguel Rosas
Sinfonía N° 2 Epica en Re mayor Jean Sibelius

Solista: *Leonor Montijo Beraud*
Director suplente: *Arturo Xavier González*

11 y 13 de Febrero de 1977

Sinfonía N° 40 en Sol menor Mozart
Concierto para Chello y Orquesta Laló
Obertura Carnaval Devorak

Solista: *Rocío Orozco de la Torre*
Director suplente: *Francisco Orozco López*

22 de Abril de 1977

Obertura Manfredo Schumann
Concierto N° 1 Mozart
Variaciones Sinfónicas Franck
El Caballero de la Rosa Strauss

Solista: *Jorge Demus*
Director titular: *Kennet Klein*

Mayo de 1977

Concierto en MI menor para Violín y Orquesta Mendelssohn
Obertura El Barbero de Sevilla Rossini
Redes Revueltas
Obertura-Fantasía Romeo y Julieta Tchaikowski

Solista: *Joseph Sivó*
Director Huésped: *Virgilio Valle*

Viernes 20 de Mayo de 1977

Concierto a beneficio del Centro de Integración Juvenil.
Homenaje a la Soprano Mexicana, Irma González

Cantata del Café Bach
Obertura Las Bodas de Fígaro Mozart
Arias de ópera Puccini
 Verdi
Obertura Fantasía Romeo y Julieta Tchaikowski

Solista: *Irma González*
Director suplente: *Francisco Orozco López*

27 de Mayo de 1977

Concierto en Si bemol N° 6 para Arpa y Orquesta Haendel
Introducción y Allegro Ravel

Tres Bosquejos Sinfónicos Debussy

Solista: *Nicanor Zabaleta*
Director Huésped: *Rainer Miedel*

17 de Junio de 1977

Concierto en Si bemol para Piano y Orquesta Brahms
Sinfonía N° 2 Op. 73 en Re mayor Brahms

Solista: *Yury Boukoff*

29 y 30 de Junio

Concierto en Re Mayor para Guitarra y Orquesta Vivaldi
Concierto N° 4 para Piano y Orquesta Beethoven
Obertura Carnaval Dvorak
El Caballero de la Rosa Strauss

Solistas: *Marco Aurelio Santacruz Luebert* (Guitarra) *Leonor Montijo* (Piano)
Director suplente: *Francisco Orozco López*

8 de Julio de 1977

Suite N° 3 Bach
Concierto Branderburgo N° 5 Bach
Cantata N° 147 Bach

Solistas: *Manuel Suárez* (Violín), *María Teresa Duplat* (Pianista) y *Gildardo Mojica* (Flauta).
Coro: Capella Antigua de México

16 de Julio de 1977

Concierto N° 1 para Violín y Orquesta Bach
Suite N° 1 en Do mayor Bach
Suite N° 2 en Si menor Bach

Solista: *Eduardo Sánchez*

22 de Julio de 1977

Concierto en Do menor para Dos Pianos y Orquesta Bach
Suite N° 4 en Re mayor Bach
Concierto Branderburgo N° 1 Bach

Solistas: *María Teresa Castrillón y Holda Zepeda*

29 de Julio de 1977. Concierto en la Catedral Basílica de Guadalajara

Misa Coral en Si menor

Solista*: Francisco Orozco* (Clavecín)
Coro: Trinity de la Universidad de San Antonio, Texas, con la conducción de Claude Zetti.

Año de 1978

Febrero 10 de 1978

Concierto de la Orquesta Sinfónica de Guadalajara con la
colaboración de miembros de la Camerata del Noroeste.

Sinfonía N° 4 Trágica Schubert

Sinfonía N° 6 Patética — Tchaikowski
Andante y Rondó para Flauta y Orquesta — Mozart

Solista: *Kurt Redel*
Director Huésped: *Kurt Redel*

Viernes 17 de Febrero de 1978

Todtentaz (Danza de la Muerte) — Franz Liszt
Fiestas — Quintanar
Dos Suites de: La Arlesiana — Bizet
Sinfonía N° 41 Júpiter — Mozart

Solista: *Silvia Carbonel*
Director Huésped: *Héctor Quintanar*

24 de Febrero de 1978

Obertura Fidelio — Beethoven
Concierto en La mayor para Piano y Orquesta K. 488 N° 23 — Mozart
Dos Movimientos de la Primera Sinfonía — Mozart
Suite El Caballero de La Rosa — Strauss

Solista: *Kurt Rapf*
Director Huésped: *Kurt Rapf*

Marzo 10 de 1978

Obertura Egmont — Beethoven
Concierto N° 5 en Mi bemol Mayor Op. 73. Emperador, para Piano y Orquesta. — Beethoven
Pavana para una Infanta Difunta — Ravel
Segunda Suite de: Dafnis y Cloe — Ravel

Solista: *María Teresa Rodríguez*
Director Huésped: *Fritz Maraffi*

14 de Abril de 1978

Obertura El Carnaval Romano — Berlioz
Concierto N° 1 en Mi menor para Piano y Orquesta — Chopin
Sinfonía N° 1 en Do menor — Brahms

Solista: *Jean Bernard Pommier*
Director Huésped: *Jean Bernard Pommier*

16 de Abril de 1978

Concierto N° 2 en Si bemol para Piano y Orquesta — Brahms
Sinfonía N° 2 en Re mayor — Brahms

Solista: *Jean Bernard Pommier*
Director Titular: *Kennett Klein*

Junio 1 de 1978

Concierto N° 1 para Piano y Orquesta Op. 15 — Brahms
Cuadros de Una Exposición — Moussorgski

Solista: *Gary Graffman*
Director Titular: *Kenneth Klein*

Una Orquesta Filarmónica para Jalisco

Ese año, se efectuó el Segundo Festival de Orquestas Sinfónicas durante los meses de Junio y Julio.

Julio 15 de 1978
Concierto Popular en Plaza Patria

Huapango	Moncayo
Tercer y Cuarto Mov. De la Cuarta Sinfonía	Tchaikovski
Obertura El Murciélago	Strauss
Vals Emperador	Strauss

Año de 1979

Marzo 23 de 1979

Sinfonía India		Chávez
Concierto N° 4 en Sol Mator para Piano y Orquesta	Op. 56	Beethoven
Sinfonía Fantástica Op. 14		Berlioz

Solista: *Paul Badura Skoda*
Director Huésped: *William Jakson*

Abril 6 de 1979

Sarabanda Giga y Bardinere para Orquesta de Cuerdas	Corelli
Concierto para Violín y Orquesta en Re menor Op. 77	Brahms
Poema Sinfónico Don Juan Op. 20	Strauss
Los Pinos de Roma	Resphigi

Solista: *Yuriko Kuronawa*
Director Huésped: *Hugo Jan Huss*

Abril 27 de 1979

El Moldavia	Smetana
Fantasía para un Gentil Hombre	Rodrigo
Sinfonía El Nuevo Mundo Op. 9	Dvorak

Solista: *Manuel López Ramos*
Director Huésped: *Luis Ximénez Caballero*

Mayo 11 de 1979

Obertura Leonora N° 3	Beethoven
Concierto en La menor para Piano y Orquesta	Schumann
Sinfonía en Re menor	Franck

Solista: *Jorge Federico Osorio*
Director Huésped: *Alfredo Silpigni*

Junio 28 y 29 de 1979
Conciertos en beneficio del DIF

Obertura Los Maestros Cantores de Nuremberg	Wagner
Concierto para Violoncello y Orquesta	Haydn
Cuarta Sinfonía en re menor Op. 120	Schumann

Solista: *Takamori Atsumi*
Director Huésped: *Luis Ximénez Caballero*

Junio 22 de 1979

Una Orquesta Filarmónica para Jalisco

Obertura La Novia Vendida — Smetana
Concierto para Clarinete y Orquesta en La Mayor K. 622 — Mozart
Segunda Sinfonía en Re Mayor Op. 73 — Brahms

Solista: *Jack Ratterrel*
Director Huésped: *Luis Ximénez Caballero*

Julio 27 de 1979

Cuarta Sinfonía en Fa menor — Tchaikovski
Rapsodia en Azul — Gershwin
Suite de El Pájaro de Fuego — Stravinski

Solista: *Consuelo Velázquez*
Director Huésped: *John Shenaut*

Agosto 3 de 1979

Sinfonía N° 3 en Fa Mayor Op. 90 — Brahms
Concierto para la Mano Izquierda — Ravel
Adagio para Cuerdas — Barber
Marcha N° 1 de: Pompa y Circunstancia — Elgar

Solista: *José Luis González Moya*
Director Huésped: *Ludger Kellner*

Agosto 10 de 1979

Seis Piezas para Orquesta Op. 6 — Weber
Concierto en Re Mayor para Piano y Orquesta — Haydn
Sinfonía N° 3 Heroica — Beethoven

Solista: *Sergio Alejandro Matos*
Director Huésped: *Hiroshi Gibe*

Octubre 29 de 1979

Toccata y Fuga en Re menor — Bach/Stokowski
Concierto N° 1 para Violín y Orquesta — Paganini
Sinfonía N° 4 en Mi menor — Brahms

Solista: *Konstanty Kulka*
Director : *Hugo Jan Huss*

Noviembre 19 de 1979

Sinfonía N° 6 Patética — Tchaikowski
Concierto para Fagot y Orquesta — Mozart
Rapsodia Rumana N° 1 — Enesco

Solista: *Jerzy Lemiska*
Director: *Hugo Jan Huss*

Noviembre 30 de 1979

Obertura Egmont — Beethoven
Introducción y Rondó Caprichoso — Saint-Saëns
Concierto para Violín y Orquesta — Kabalevski
Sinfonía N° 4 Italiana — Mendelssohn

Solista: *Rasma Lielmane*

Una Orquesta Filarmónica para Jalisco

Director: *Hugo Jan Huss*

Diciembre 14 de 1979

Sinfonía en Sol menor	Mozart
Requiem	Mozart

Con la participación de La Sociedad Coral Moreliana "Ignacio Mier Arriaga"

Solistas: *Lupita Pérez Arias* (Soprano), *Martha Félix* (Mezzo Soprano), *Flavio Becerra* (Tenor) y *Juan José Martínez* (Bajo).

Año de 1980

Febrero 8 de 1980

Sinfonía "La Sorpresa"	Haydn
El Pájaro de Fuego	Stravinski
Vals/ Fantasía	Glinka
Rythmetrón	Marlos Nobre

Director Huésped: *George Skibine*

Febrero 17 de 1980

Sinfonía N° 101 en Re mayor "El Reloj"	Haydn
Concierto de Aranjuez para Guitarra y Orquesta	Rodrigo
Obertura Carnaval	Dvorak

Solista: *Enrique Flores*
Director Asistente: *Francisco Orozco*

Febrero 29 de 1980

Concierto para Violín y Orquesta N° 3 en Sol Mayor K. 216	Mozart
Sinfonía N° 4 en Mi bemol Mayor "Romántica"	Bruckner

Solista: *Bogus Kaczmarek*
Director Titular: *Hugo Jan Huss*

Marzo 7 de 1980

Sinfonía N° 88 en Sol Mayor	Haydn
Preludio a la Siesta de un Fauno	Debussy
Concierto para Violoncello y Orquesta en Si Mayor Op. 104	Dvorak

Solista: *Cristina Walevska*
Director Titular: *Hugo Jan Huss*

Marzo 9 de 1980
Conciertos Didácticos, La Escuela Impresionista

Sinfonía N° 88 en Sol Mayor	Haydn
Preludio a la Siesta de un Fauno	Debussy
La Historia de Un Soldado	Stravinski

Marzo 14 y 16 de 1980

Obertura "La Escala Di Seta" — Rossini
Concierto para Piano y Orquesta N° 2 en Do menor Op. 18 — Rachmaninoff
Entreacto de la opera Khovantchina — Mousorgski / Stokówski
Una Noche en la Arida Montaña — Moussorgski
Capricho Español — Korsakov

Solista: *María Teresa Rodríguez*
Director Asistente: *Francisco Orozco*

Marzo 27 de 1980

Sinfonía en Re Mayor K. 385 Haffner — Mozart
Serenata para cuerdas en Do Mayor Op. 48 — Tchaikovski
Poema Sinfónico Op. 28 — Strauss

Director Titular: *Hugo Jan Huss*

Abril 18 de 1980

Ocho Piezas Populares Rusas — Liadov
Noches en Los Jardines de España — Falla
Concierto en Sol para Piano y Orquesta — Ravel
Pacific 231 — Honegger

Solista: *Joaquín Achucarro*
Director Titular: *Hugo Jan Huss*

Abril 20 de 1980
Conciertos Didácticos

Ocho Canciones Populares Rusas — Liadov
Concierto para Piano y Orquesta — Saint/Saëns
Pacific 231 — Honegger

Solista: *Marco Antonio Verdín*
Director: *Hugo Jan Huss*
Narrador: *Gabriel Gutiérrez*

Abril 25 y 27 de 1980

Obertura fantasía Romeo y Julieta — Tchaikovski
Concierto N° 1 en Fa menor para Clarinete y Orquesta Op. 73 — Weber
Sinfonía N° 3 en Mi bemol mayor Op. 97 "Renana" — Schumann

Solista: *Philip Cunningham*
Director: *Francisco Orozco*

Mayo 9 de 1980

Suite de la Música Acuática — Handel
Variaciones Sobre un Tema de Haydn Op. 56 — Brahms
Concierto para Violoncello y Orquesta en La menor Op. 129 — Schumann
El Aprendiz de Brujo — Dukas

Solista: *Richard Markson*
Director Titular: *Hugo Jan Huss*

Mayo 16 de 1980

Obertura Sueño de una Noche de Verano — Mendelssohn
Concierto para Piano y orquesta N° 21 en Do mayor K 467 — Mozart

Sinfonía N° 4 en Sol Mayor Op. 60 Beethoven

Solista: *Sergio Alejandro Matos*
Director Titular: *Hugo Jan Huss*

Junio 13 y 15 de 1980

Concierto Extraordinario

Suite N° 3 Bach
Capricho Italiano Tchaikovski
Danzas Eslavas Dvorak
Los Preludios Lizt

Director Titular: *Hugo Jan Huss*

Junio 20 de 1980

Obertura Las Bodas de Fígaro Mozart
Concierto N° 1 para Piano y Orquesta Beethoven
Sinfonía N° 9 en Do Mayor "La Grande" Schubert

Solista: *Francisco Orozco*
Director: *Alejandro Matos*

Julio 4 y 6 de 1980

Jubileo Sinfónico George Chadwick
El Pavorreal Blanco Charles Griffes
Tríptico de la Nueva Inglaterra Williams Schumann
O Canada Calixa Lavalle
Concierto en Fa para piano y Orquesta George Gerswin
West Side Story Higlights Leonard Bernstein

Solista: *Oscar Tarragó*
Director Huésped: *Van Lier Lanning*

Julio 11 de 1980

La Forza del Destino Verdi
Triple Concierto para Piano, Violín y Violoncello Op. 56 Beethoven
Janitzio Revueltas
Rags Scott Joplin

Solistas: *Jorge Federico Osorio* (Piano), *Mayumi Fujikawa* (Violín), *Richard Markson* (Violoncello).

Director Huésped: *Héctor Quintanar*

Julio 13 de 1980

La Forza del Destino Verdi
Concierto para Piano y Orquesta N° 21
En Do Mayor K. 467 Mozart
Janitzio Revueltas
Rags Scott Joplin

Solista: *Sergio Alejandro Matos*
Director Huésped: *Héctor Quintanar*

Una Orquesta Filarmónica para Jalisco

Julio 25 de 1980

Sinfonía N° 1 en Do Mayor Op. 21	Beethoven
Concierto para Piano y Orquesta en fa Mayor Op. 4 N° 5	Haendel
Danza Sacra y Profana para Arpa y Orquesta	Debussy
Festivales Romanos, Poemas Sinfónicos	Respighi

Solista: *Urzula Mazurek*
Director Titular: *Hugo Jan Huss*

Agosto 8 de 1980

Sinfonía "Manfredo" Op. 58	Tchaikovski
Concierto para Violín y Orquesta en Re menor	Khatchaturian

Solista: *Rugiero Ricci*
Director Titular: *Hugo Jan Huss*

Agosto 29 de 1980

Obertura la Urraca Ladrona	Rossini
Intermezzo de la ópera El Amigo Fritz	Mascagni
La Danza de las Horas de la ópera La Gioconda	Ponichielli
Música Orquestal de la ópera Cavallería Rusticana	Mascagni
Música Orquestal de la ópera Aída	Verdi
Aria Casta Diva	Bellini
Aria Senza mamma o biombo de laópera Sor Angelica	Puccini
Aria de las Vísperas Sicilianas	Verdi

Solista: *Gilda Cruz Romo*
Director Titular: *Hugo Jan Huss*

Octubre 24 de 1980

Rapsodia Sinfónica para Piano y Orquesta	Turina
Muerte y Transfiguración Op. 24	Strauss
Concierto para Pioano y orquesta N° 2	Beethoven
España	Chabrier

Solista: *Joaquín Achucarro*
Director Titular: Hugo Jan Huss

Octubre 31 de 1980
Concierto de homenaje al señor don Francisco Javier Sauza

Suite de El Caballero de la Rosa	R. Strauss
Concierto para Piano y Orquesta en Sol menor Op. 22	Saint/ Saëns
Bolero	Ravel
Huapango	Moncayo

Solista: *José Kahan*
Director Titular: *Hugo Jan Huss*

Noviembre 20 y 22 de 1980

Requiem	Verdi

Solistas: *Eugenia Sutti* (Soprano), *Oralia Dominguez* (Mezzosoprano), *Ignacio Clapes* (Tenor), *Juan José Martínez* (Bajo).

Coro de la Universidad Veracruzana y Coro Filarmónico del

Departamento de Bellas Artes.
Director: *Daniel Ibarra Zambrano*

Noviembre 27 de 1980
Dentro del primer Congreso Nacional de Colegios de Ingenieros Civiles

Noviembre 28 de 1980
Concierto para la Asociación Mexicana de Hoteles y Moteles A.C. 39 Convención.

Concierto para Piano en La menor	Schumann
Danzas Polovetzianas	Borodin
Huapango	Moncayo

Solista: *Marco Antonio Verdín*
Director Asistente: *Francisco Orozco*

Diciembre 7 de 1980

Agrupación Sonido 13

Galaxias	Héctor Quintanar
El y Ellos para Violín y Orquesta	Manuel Enríquez
Ludus Tonalis Sine Nomine	Eduardo García
Ficciones	Mario Lavista
Cinco Misterios Eleusicos	Federico Ibarra

Solista: *Manuel Enríquez*
Director Titular: *Hugo Jan Huss*

Diciembre 14 de 1980

Sinfonía en Sol menor	Mozart
Requiem para Solistas, Coro y Orquesta	Mozart

Solistas: Lupita Pérez Farías (Soprano), Margarita González (Mezzo Soprano), Rafael Sevilla (Tenor), Juan José Martínez (Bajo).

Sociedad Coral Moreliana "Ignacio Mier Arriaga" (80 voces)
Director Titular: *Hugo Jan Huss*.

Año de 1981

Enero 23 de 1981

Obertura Carnaval Romano	Berlioz
Rapsodia en Azul	Gershwin
Cuarta Sinfonía en Fa menor	Tchaikovski

Solista: *Francisco Orozco*
Director Huésped: *Eduardo Rahn*

Febrero 20 de 1981

Sinfonía N° 5 en Do menor Op. 67	Beethoven
Concierto N° 2 en Si bemol Mayor Op. 83	Brahms

Solista: *Manuel Delaflor*
Director Titular: *Hugo Jan Huss*

Marzo 6 de 1981

Se entregó el premio "Oca" 1980 a la señorita
Teresa Casillas y al señor Ing. Alberto Uribe Valencia.

Obertura Prometeo	Beethoven
Concierto para Violoncello y Orquesta en La menor Op. 33	Saint-Saëns
Elegía para Violoncello y Orquesta	Fauré
Sinfonía N° 5 en Mi menor Op. 64	Tchaikovski

Solista: *Laszlo Frater*
Director Huésped: *Carlo Spiga*

Marzo 27 de 1981

Rapsodia Rumana N° 1	Enesco
Concierto para Violín N° 4 en Re mayor	Mozart
Segunda Sinfonía en Re Mayor Op. 73	Brahms

Solista: *Rasma Lielmane*
Director Huésped: *Oisif Conta*

Abril 10 de 1981

Idilio de Sigfrido	Wagner
Concierto en la menor Op. 16 para Piano y Orquesta	Grieg
Sinfonía N° 9 en Mi menor. El Nuevo Mundo	Dvorak

Solista: *Maria Luisa Zapien*
Director Titular: *Hugo Jan Huss*

Mayo 8 y 10 de 1981

Obertura Ifigenia en Aulide	Gluk
Sinfonía N° 5 en Si bemol Mayor	Schubert
Concierto para Piano y Orquesta N° 1	Brahms

Solista: *Oscar Tarragó*
Director Titular: *Hugo Jan Huss*

Mayo 22 de 1981

Obertura La Urraca Ladrona	Rossini
Variaciones Rococó para Violoncello y Orquesta	Tchaikovski
Sinfonía Fantástica	Berlioz

Solista: *Elena Mihalache*
Director Asistente: *Francisco Orozco*

Mayo 29 de 1981

Obertura Colas Breugnon	Kabalevski
Variaciones sobre un tema de Paganini Op. 43 para Piano y Orquesta	Rachmaninov
Sinfonía N° 7	Prokófiev

Solista: *Silvia Carbonel*
Director Titular: *Hugo Jan Huss*

Junio 14 de 1981

Suite para Orquesta N° 3 en Re mayor BWV-1068	Bach
Pequeña Serenata Nocturna	Mozart
Poema Sinfónico Op. 40 "Vida de un Héroe" Estreno en GDL	Strauss

Una Orquesta Filarmónica para Jalisco

Director Titular: *Hugo Jan Huss*

Julio 3 de 1981

Obertura Oberón	Weber
Concierto para Flauta y Orquesta en Re Mayor	Mozart

Solista: *Andrzej Bozek*
Director Asistente: *Francisco Orozco*

Julio 17 y 19 de 1981
Departamento de Bellas Artes y FONAPAS

Los Preludios Poema Sinfónico	Liszt
Tristán e Isolda. Sueño y Muerte de Amor	Wagner
Preludio al Acto III de Lohengrin	Wagner
Sinfonía N° 8 en Sol mayor Op. 88	Dvorak

Director Huésped: *Daniel Ibarra*

Julio 24 de 1981

Obertura A la Escuela del Escándalo	Barber
Concierto para Fagot y Orquesta en fa Mayor Op. 75	Weber
Sinfonía N° 36 "Linz"	Mozart

Solista: *Zbignew Zajac*
Director Huésped: *José Gorostiza*

Septiembre 4 de 1981

El Maestro de Capilla	Cimarosa
Suite de El Teniente Kije Op. 60	Prokófiev
Poema Sinfónico "Ein Heldenleben" Op. 40	R. Strauss

Solista: Dan Iordachescu
Director Titular: *Hugo Jan Huss*

Septiembre 11 de 1981

Una Noche en el Monte Calvo	Moussorgski
Concierto N° 1 para Piano en Mi bemol Mayor	Liszt
Séptima Sinfonía en La Mayor Op. 92	Beethoven

Solista: *José Luis González Moya*
Director Huésped: *Daniel Ibarra*

Octubre 2 de 1981

Concierto N° 20 en Re menor K. 466 para Piano y Otquesta	Mozart
Concierto para la mano izquierda	Ravel
Sinfonía N° 3 en Fa Mayor Op. 90	Brahms

Solista: *Therese Dussat*
Director Titular: *Hugo Jan Huss*

Octubre 9 de 1981

Obertura El Barbero de Sevilla	Rossini

Concierto para Guitarra y Orquesta en La Mayor Op. 30 Giuliani
Sinfonía en Re menor Franck

Solista: *Oscar Giglia*
Director Asistente: *Francisco Orozco*

Octubre 15 de 1981

Sinfonía N° 3 en Mi bemol mayor Eróica Beethoven
Concierto para Piano y Orquesta N° 2 en Do menor Op. 18 Rachmaninov

Solista: *Jorge Bolet*
Director Titular: *Hugo Jan Huss*

Octubre 23 de 1981

Concierto para Orquesta Bartok
Concierto para Violín y Orquesta en Re Mayor Op. 35 Tchaikovski

Solista: *Ida Haendel*
Director Titular: *Hugo Jan Huss*

Octubre 29 de 1981

Toccata y Fuga en Re menor Bach/ Stokowski
Concierto en Re Mayor para Violín y Orquesta Paganini
Sinfonía N° 4 en Mi menor Op. 98 Brahms

Solista: *Konstanty Kulka*
Director: *Hugo Jan Huss*

Noviembre 19 de 1981

Sinfonía Patética N° 6 Tchaikovski
Concierto para Fagot y Orquesta Mozart
Rapsodia Rumana N° 1 Enesco

Solista: *Jerzi Lemiszka*
Director: *Hugo Jan Huss*

Noviembre 30 de 1981

Obertura Egmont Beethoven
Introducción y Rondó Caprichoso Saint / Saëns
Concierto para Violín y Orquesta Kavalevski
Sinfonía N° 4 Italiana Mendelssohn

Solista: *Rasma Lielmane*

Diciembre 11 de 1981
Ultimo Concierto del Año

Obertura Los Maestros Cantores Wagner
El Mar, Poema Sinfónico. Debussy
Sinfonía N° 1 en Do menor Op. 68 Brahms

Director Titular: *Hugo Jan Huss.*

Año de 1982

Febrero 26 de 1982

Una Orquesta Filarmónica para Jalisco

Obertura la Gran Pascua Rusa — Korsakov
Concierto para Piano y Orquesta N° 1 en Si bemol menor Op. 23 — Tchaikovski
Cuadros de Una Exposición — Moussorgski

Solista: *Yuri Boukoff*
Director: *Francisco Orozco*

Marzo 5 de 1982

Sinfonía N° 29 — Mozart
Concierto N° 3 para Violín y Orquesta — Saint-Saëns
Mamá La Oca — Ravel
Suite N° 2 Dafnis y Cloe — Ravel
Sinfonía N° 29 en La Mayor K. 201 — Mozart

Solista: *Rasma Lielmane*
Director: *José Guadalupe Flórez*

Marzo 14 de 1982

Tierra de Temporal — Moncayo
Concierto para Piano y Orquesta en la Menor — Grieg
Sinfonía N° 1 La Primavera — Schumann

Solista: *María Teresa Rodríguez*
Director Huésped: *Sergio Cárdenas*

Marzo 19 de 1982

Obertura El Buque Fantasma — Wagner
Concierto N° 1 para Violín y Orquesta en Sol Menor Op. 26 — Bruch
Sinfonía N° 1 en Fa menor Op. 10 — Schostakovich

Solista: *Arturo Guerrero*
Director Huésped: *José Gorostiza*

Marzo 26 de 1982

Sensemaya — Revueltas
Concierto de Aranjuez para Guitarra y Orquesta — Rodrigo
Sinfonía N° 1 — Sibelius

Solista: *Alfonso Moreno*
Director: *Francisco Orozco*

Abril 2 de 1982

Concierto Branderburgo N° 3 — Bach
Cantata N° 4 — Bach
Magnificat BWV 243 — Bach

Solistas: *María Guadalupe Flórez Varela* (Soprano),
José Fernando Rodríguez (Tenor).
Director : *Francisco Orozco.*

Abril 23 de 1982

Sinfonía en Do Mayor — Bizet
Variaciones sobre un tema Rococó, para Violoncello y Orquesta

Op. 33 — Tchaikovski
Schelomo (Rapsodia Hebrea para Violoncello y Orquesta) — Bloch

Solista: *Cristine Walevska*
Director: *Francisco Orozco*

Abril 30 de 1982

Obertura Romeo y Julieta — Tchaikovski
Concierto para Dos Pianos y Orquesta — Mozart
Scherezade — Korsakov

Solistas: *Elena Camarena y Friedmann Kessler*
Director Huésped: *Robert Lyall*

Mayo 28 de 1982

Obertura Una Italiana en Argel — Rossini
Concierto N° 1 para Violín y Orquesta — Paganini
Sinfonía N° 4 en Fa menor — Tchaikovski

Solista: *Rugiero Ricci*
Director Huésped: *Luis Herrera de la Fuente*

Junio 4 y 6 de 1982

Finlandia Poema Sinfónico — Sibelius
Concierto N° 5 Emperador — Beethoven
Sinfonía N° 5 en re Mayor — Schostakovich

Solista: *Jörg Demus*
Director: *Francisco Orozco*

Junio 25 de 1982
Concierto para la Asociación Pro Animeles Desvalidos

Obertura Egmont Op. 84 — Beethoven
Concierto para Violín y Orquesta en Mi menor N° 1 Op. 64 — Mendelssohn
Sinfonía N° 9 en Mi menor Desde el Nuvo Mundo Op. 95 — Dvorak

Solista: *Bogusz Kaczmarek*
Director Titular: *Francisco Orozco*

Julio 16 de 1982

Obertura Tannhauser — Wagner
Concierto Para Piano y Orquesta N° 23 en la Mayor K. 88 — Mozart
Sinfonía N° 8 en Fa Mayor Op. 93 — Beethoven

Solista: *Shari Weiner*
Director: *Francisco Orozco*

Julio 30 de 1982

Obertura Colas Breugnon — Kabalevski
Tristán e Isolda. Preludio y Muerte de Amor — Wagner
Haroldo en Italia — Berlioz

Solista: *Svetana Arapu*
Director: *Francisco Orozco*

Una Orquesta Filarmónica para Jalisco

Agosto 13 de 1982

Idilio de Sigfrido	Wagner
Concierto para Violín y Orquesta en re Mayor Op. 61	Beethoven
Sinfonía N° 2 en Do Mayor Op. 61	Schumann

Solista: *Leonard Nubert*
Director Titular: *Francisco Orozco*

Septiembre 10 de 1982

Extractos de la Suite El Gallo de Oro	Korsakov
Concierto para Piano y Orquesta N° 3 en Do menor	Beethoven
La Consagración de la Primavera	Stravinski

Solista: *Paul Badura Skoda*
Director Titular: *Francisco Orozco*

Septiembre 24 de 1982

Obertura Benvenuto Cellini	Berlioz
Concierto para Percusión y Orquesta	Milhaud
Sinfonía N° 2	Borodin

Solista: *Felipe Espinoza*
Director: *Francisco Orozco*

Septiembre 29 de 1982
Programa Popular para la Confederación Mutualista

Sinfonía N° 40 en Sol Menor Movimientos 1 y 4	Mozart
Suite N° 2 de la ópera Carmen	Bizet
Capricho Italiano	Tchaikovski
Música de la comedia South Pacific	R. Rodgers

Septiembre 30 de 1982

Sinfonía N° 40 en Sol menor Movimientos 1 y 4	Mozart
Concierto para Piano en La menor Op. 16	Grieg
Capricho Italiano	Tchaikovski
Música de la comedia South Pacific	R. Rogers

Solista: *Beatriz Estela Acevedo*
Director: *Francisco Orozco*

Octubre 8 de 1982

España	Chabrier
Sinfonía Española	Lalo
El Aprendiz de Brujo	Dukas
Bolero	Ravel

Solista: *Hermilo Novelo*
Director: *Francisco Orozco*

Noviembre 16 de 1982

Preludio y Muerte de Amor de Tristán e Isolda	Wagner
Carmina Burana	C. Orff

Solistas: Angélica Dorantes (Soprano),

Una Orquesta Filarmónica para Jalisco

Roberto Bañuelas (Barítono), *Flavio Becerra* (Tenor).
Coro del Estado dirigido por Daniel Ibarra

Año de 1983

Marzo 18 de 1983

Obertura Rosamunda D-797	Schubert
Concierto en La menor para Piano y Orquesta Op. 54	Schumann
Sinfonía N° 6 en Si menor Op. 74 Patética	Tchaikovski

Solista: *José Luis González Moya*
Director: *Daniel Ibarra*

Mayo 6 de 1983

Concierto en Si bemol Mayor Op. 83 para Piano y Orquesta	Brahmss
Sinfonía N° 4 en Mi menor Op. 98	Brahmss
Cuarta Sinfonía en Mi menor Op. 98	Brahmss

Solista: *José Kahan*
Director: *Francisco Orozco*

Mayo 20 de 1983

Obertura El Buque Fantasma	Wagner
Concierto en Re Mayor Op. 35 para Violín y Orquesta	Tchaikovski
Sinfonía N° 8 en Fa Mayor Op. 93	Beethoven

Mayo 27 de 1983

Requiem Alemán Op. 45	Brahmss

Solistas: *Alicia González Pacheco* (Soprano), *Héctor López Vega* (Barítono).
Coro del Estado bajo la conducción delmaestro *Daniel Ibarra*

Junio 9 de 1983

Concierto ofrecido por el Gobierno del Estado de Jalisco al Sr. Presidente de México Miguel de la Madrid Hurtado

Sensemaya	Revueltas
Obertura Mexicana	Galindo
Sones de Mariachi	Galindo
Danzas Polovetsianas	Borodin

Director Titular: *Francisco Orozco*
Coro del Estado: *Daniel Ibarra*

Junio 17 de 1983

Obertura Los Maestros Cantores	Wagner
Concierto N° 4 en Sol Mayor Op. 58 para Piano y Orquesta	Beethoven
Scherzo Sinfónico	Carrasco
Horas de Junio para Narrador y Orquesta	Revueltas
Sensemayá	Revueltas

Solista: *Leonor Montijo*
Narrador: *Marco Antonio Rubio*

Junio 24 de 1983

Sinfonía Juárez	Velázquez

Una Orquesta Filarmónica para Jalisco

Concierto en Do Mayor para Violoncello y Orquesta Haydn
Sinfonía N° 5 en Si bemol Mayor Op. 100 Prokófiev

Solista: *Rocio Orozco*
Director Huésped: *John Shenaut*

Julio 8 de 1983

Redes Revueltas
Concierto para Piano y Orquesta Hermilio Hernández
El Mar Debussy
Los Preludios Liszt

Solista: *Shari Weiner*
Director Huésped: *José Guadalupe Flórez*

Julio 15 de 1983

Música sobre el agua Handel
Concierto para Organo y Orquesta Bernal
Suite Pulcinella Stravinski

Solista: *Francisco Javier Hernández*
Director: *Francisco Orozco*

Julio 22 de 1983
Organizado por el Departamento de Bellas Artes y La Sociedad de Guitarra Clásica

España Chabrier
Concierto de Aranjuez para Guitarra y Orquesta Rodrigo
Sinfonía N° 4 en Fa menor Op. 36 Tchaikovski

Solista: *Enrique Florez*
Director Titular: *Francisco Orozco*

Julio 29 de 1983

Tierra de Temporal Moncayo
El Festín de Los Enanos Rolón
Canciones para cantar en las barcas Rolón
Sinfonía N° 2 en Mi menor Op. 27 Rachmaninov

Solista: *Alicia González Pacheco*
Director Huésped: *Daniel Ibarra*

Agosto 12 de 1983

Homenaje a Blas Galindo

Toccata para Percusión Chávez
Concierto N° 2 para Piano y Orquesta Galindo
Sonatina para Orquesta Enríquez
Obertura Mexicana Galindo

Solista: *María Teresa Rodríguez*
Directores: *Blas Galindo* y *Francisco Orozco*

Septiembre 23 de 1983

Obertura La Fuerza del Destino	Verdi
Concierto para la Mano Izquierda	Ravel
Sinfonía Fantástica	Berlioz

Solista: Jorge Federico Osorio
Director Titular: Francisco Orozco

Noviembre 11 de 1983

Concierto N° 1 en Re bemol Mayor	Curiel

Solista: *Leonor Montijo*

Diciembre 2 de 1983

Suite N° 2 en Si menor S. 1067	Bach
Sinfonía N° 9 Coral	Beethoven

Solista en Suite: *Andrzek Bozek*
Solistas en Sinfonía: *Maria Lulius* (Soprano),
Ma. Encarnación Vázquez (Mezzo Soprano), *Isaac Salinas* (Tenor),
Juan José Martínez (Bajo).

Año de 1984

Febrero 23 de 1984

Obertura Don Juan K. 527	Mozart
Tres Sonatas de El Padre Soler	Halffter
Concierto Serenata para Arpa y Orquesta	Rodrigo
Rapsodia Española	Ravel

Solista: *Nicanor Zabaleta*
Director Titular: *Francisco Orozco*

Marzo 1 de 1984
Concierto de Difusión para la Escuela de Música de la
Universidad de Guadalajara.
Dedicado al maestro Francisco Espinoza Sánchez

Obertura Don Juan K. 527	Mozart
Concierto N° 19 en Fa Mayor K 459 para Piano y Orquesta	Mozart
Dos Rapsodias Rumanas Op. 11 (1901 y 1902)	Enescu

Solista: *Gabriela Flores*
Director Titular: *Francisco Orozco*

Marzo 9 de 1984

Homenaje a Manuel Enríquez

Suite para Cuerdas	Enríquez
Concierto en Si menor Op. 104 para Violoncello y Orquesta	Dvorak
Teniente Kije Op. 60 Suite Sinfónica	Prokófiev
Sinfonía N° 1	Enríquez

Solista: *Ignacio Mariscal*
Director Titular: *Francisco Orozco*

Una Orquesta Filarmónica para Jalisco

Marzo 16 de 1984

Balada del Venado y La Luna	Mabarak
Pacific 231 Movimiento Sinfónico N° 1	Honegger
Concierto N° 2 en La Mayor para Piano y Orquesta	Liszt
Sinfonía N° 2 en Do menor Op. 17 Ukraniana	Tchaikovski

Solista: *Philip Lórenz*
Director Huésped: *Manuel Suárez*

Marzo 30 de 1984

Divertimento en Re Mayor K. 334 (Cuarto Movimiento)	Mozart
Concierto N° 1 en Mi menor Op. 11	Chopin
Dos Gimnopedies	Satie/Debussy
Suite Hary Janos	Kodaly

Solista: *Reah Sadowski*

Director Titular: *Francisco Orozco*

Abril 6 de 1984

Preludio a la siesta de un fauno	Debussy
Concierto en La menor Op. 53 para Violín y Orquesta	Dvorak
Sinfonía N° 6 en Fa Mayor Op. 68 Pastoral	Beethoven

Solista: *Pedro Cortinas*
Director Titular: *Francisco Orozco*

Abril 13 de 1984

La Creación	Haydn

Solistas: *Alicia González Pacheco* (Soprano), *Aleksandra María Paprocka Waligora* (Contralto), *Héctor López Vega* (Barítono), *José Niño Hernández* (Tenor).

Director: *Francisco Orozco*
Coro del Estado dirigido por *Daniel Ibarra*

Mayo 4 de 1984

Concierto con motivo de la X Conferencoia de Rotarios

España	Chabrier
Concierto para Dos Violines y Orquesta	Sarasate
Bolero	Ravel
Obertura Mexicana	Galindo
Sensemaya	Revueltas

Solistas: *Bogusz y Roksana Kaczmarek*
Director Titular: *Francisco Orozco*

Mayo 18 de 1984

Capricho Italiano	Tchaikovski
Concierto N° 3 en Do menor Op. 37 para Piano y Orquesta	Beethoven
Pájaro de Fuego	Stravinski

Una Orquesta Filarmónica para Jalisco

Solista: *Marco Antonio Verdín*
Director Huésped: *Antonio Cabrero*

Julio 15 de 1984

Suite Dardanus	Rameau
Concierto en Sol Mayor para Piano y Orquesta	Ravel
Iberia	Debussy

Solista: *Luz María Puente*
Director Titular: *Francisco Orozco*

Junio 29 de 1984
Concierto en memoria del maestro Antonio Yáñez Aguirre

Obertura la Gran Pascua Rusa Op. 56	Korsakov
Concierto N° 1 en Sol menor Op. 49 para Violoncello y Orquesta	Kavalevski
Pezzo capriccioso en Si menor Op. 62 para Violoncello y Orquesta	Tchaikovski
Poema del Extasis Op. 54	Scribian

Solista: *Carlos Prieto*
Director Titular: *Francisco Orozco*

Julio 13 de 1984

Preludio la Forza del Destino	Verdi
Air de Bijoux (Fausto)	Gounod
Je Dis que Rien ne M'epouvante	Bizet
So Anch'io la virtu Magica (Don Pascuale)	Donizetti
Obertura La Traviata	Verdi
Ernani Involami	Verdi
Tu che di Gel sei Cinta (Turandot)	Puccini
Ah Fors'e Lui (La Traviata)	Verdi
Suite N° 2 (Carmen)	Bizet

Solista: *Cristina Ortega*
Director Titular: *Francisco Orozco*

Julio 27 de 1984

Obertura Egmon Op. 84	Beethoven
Concierto en Re menor Op. 47 para violín y Orquesta	Sibelius
Variaciones Enigma Op. 36	Elgar

Solista: *Tomás Marín*
Director Titular: *Francisco Orozco*

Agosto 5 de 1984

Música de la comedia South Pacific	Rodgers
Un Americano en París	Gershwin
Concierto para seis Percusionistas y Orquesta	Espinoza

Solista: *Felipe Espinoza*
Director Titular: *Francisco Orozco*

Septiembre 21 de 1984

Obertura La Gruta de Fingal Op. 26	Mendelssohn
Fantasía Para Un Gentil Hombre para Guitarra y Orquesta	Rodrigo
Sinfonía N° 5 en Mi bemol Op. 82	Sibelius

Una Orquesta Filarmónica para Jalisco

Solista: *Alfonso Moreno*
Director Huésped: *Brian Bebb*

Septiembre 28 de 1984

Tres Cartas de México	Bernal Jiménez
Concierto N° 3 en Do menor Op. 37 para Piano y Orquesta	Beethoven
Sinfonía N° 4 en la Mayor Op. 90 Italiana	Mendelssohn

Octubre 17 de 1984

España	Chabrier
Concierto de Aranjuez para Guitarra y Orquesta	Rodrigo
Huapango	Moncayo
Sones de Mariachi	Galindo

Solista: *Enrique Florez*
Director Titular: *Francisco Orozco*

Octubre 5 de 1984

Obertura Festiva Op. 96	Schostacovich
Concierto N° 7 en Fa Mayor K. 242 para Tres Pianos y Orquesta	Mozart
Las Fuentes de Roma	Respighi

Solistas: *Guillermo Salvador, Aurora Serratos y Guillermo Salvador Jr.*

Octubre 26 de 1984

Obertura las Bodas de Fígaro	Mozart
Concierto N° 4 en Sol Mayor Op. 58	Beethoven
Sinfonía N° 1 en re mayor "El Titán"	Mahler

Solista: *Avedis Kouyoumdijian*
Director Titular: *Francisco Orozco*

Año de 1985

Febrero 8 de 1985

Obertura Oberón	Weber
Finlandia	Sibelius
Fragmentos de El Lago de los Cisnes	Tchaikovski
Suite de La Arlesiana N° 2	Bizet
Huapango	Moncayo

Director Huésped: *Alfonso Jiménez*

Febrero 14 de 1985

443 Aniversario de la Fundación de Guadalajara

Obertura de la ópera Las Bodas de Fígaro	Mozart
Aria de Concierto ¡Ah! Pérfido	Beethoven
Intermezzo de la ópera Manon Lescaut	Puccini
¡Oh! Nel fuggente novolo, Aria de la ópera Atila	Verdi
La Luce langue, Aria de la ópera Macbet	Verdi

Solista: *Gilda Cruz Romo*

Una Orquesta Filarmónica para Jalisco

Director Huésped: *Enrique Patrón de Rueda*

Febrero 22 de 1985

300 Aniversario del nacimiento de Bach 1685-1985

Toccata y Fuga en Re menor BWV 565	Bach/ Stokowski
Concierto N° 1 en La menor BWV 1041 para Violín y Orquesta	Bach
Concierto N° 2 en Mi Mayor BWV 1042 para Violín y Orquesta	Bach
Suite N° 4 en Re Mayor BWV 1069	Bach

Solista: *Rasma Lielmane*
Director Titular: *Francisco Orozco*
Marzo 8 de 1985
Festival BACH

Cantata N° 4, Cantata N° 140, Solistas: Celia Elvira Estrada M. (Soprano), Héctor López Vega (Bajo). Magnificat BWV 243. Solistas: Flavio Becerra (Tenor), Celia Elvira Estrada (Soprano), Ma. De los Angeles Arreola (Soprano), Aleksandra Paprocka W. (Contralto), Héctor López Vega (Bajo).

Director Huésped: *Daniel Ibarra*

Marzo 14 de 1985
Conciertos de Primavera para la Juventud
ISSSTESCULTURA, Delegación Jalisco y DBA.

Obertura Mexicana	Galindo
Sinfonía N° 8 en Si menor Inconclusa	Schubert
Capricho Italiano	Tchaikovski

Director Huésped: *Antonio Cabrero*

Marzo 21 de 1985

Año de La Patria

Presentación del Evento	
Honores a la Bandera	
Himno Nacional Mexicano	Nunó
Obertura Mexicana	Galindo
Sensemaya	Revueltas
Cantata Epica	Lobato
Honores a la Bandera	

Director Titular: *Francisco Orozco*

Abril 26 de 1985

Misa en Si menor	Bach

Solistas: *Margarita Pruneda* (Soprano),
 Ma.Encarnación Vázquez (Mezzosoprano),
 Flavio Becerra (Tenor), *Juan José Martínez* (Bajo).

Director Titular: *Francisco Orozco*
Coro del Estado: Director, *Daniel Ibarra.*

Mayo 31 de 1985

Tres Piezas para Orquesta de Cuerdas	Purcell
Concierto en Mimenor Op. 85	Elgar
Sinfonía N° 5 en Mi menor	Tchaikovski

Una Orquesta Filarmónica para Jalisco

Solista: *Richard Markson*
Director Titular: *Francisco Orozco*

Junio 7 de 1985

La Urraca Ladrona	Rossini
Concierto de Aranjuez para Guitarra y Orquesta	Rodrigo
Sinfonía N° 3 en Mi bemol Mayor Op. 55	Heroica

Solista: *Enrique Florez*
Director Titular: *Francisco Orozco*

Junio 27 de 1985

Obertura Tannhauser	Wagner
Primer Movimiento del Concierto en Re Mayor Op. 35 Para Violín y Orquesta.	Tchaikovski
Sinfonía N° 1 en Do Mayor Op. 21	Beethoven

Director Huésped: *Alfonso Jiménez*
Solista: *Roksana Kaczmarek*

Julio 5 de 1985

Fantasía Sobre un Tema de Tomas Tallis	Vaughan Williams
Concierto para Piano y Orquesta	Castro
Scherezde	Korsakov

Solista: *Miguel García Mora*
Director Titular: *Francisco Orozco*

Julio 12 de 1985

Sinfonía Breve para Buerdas	Galindo
Plenos Poderes	Brewbaker
Rapsodia para Orquesta	Brewbaker
Salón México	Copland

Solista: *Roberto Bañuelas*
Director Huésped: *Daniel Brewbaker*

Julio 19 de 1985

Obertura El Barón Gitano	Strauss
Sinfonía Concertante en Mi bemol K 364 para Violín, Viola y Orquesta.	Mozart
Sinfonía N° 9 en Do Mayor La Grande	Schubert

Solistas: *Arturo Guerrero y Svetlana Arapu*

Julio 26 de 1985

Obertura Euryanthe	Weber
Concierto en Re Mayor para Violín y Orquesta Op. 77	Brahms
Cuadros de una Exposición	Moussorgski/Ravel

Solista: *Ernesto Tarragó*
Director Huésped: *Víctor Manuel Cortés*

Agosto 2 de 1985

Pueblerinas — Candelario Huizar
Concierto del Sur para Guitarra y Orquesta — Ponce
Ficciones Estreno en GDL — Lavista
Sinfonía India — Chávez

Solista: *Javier Calderón*
Director Titular: *Francisco Orozco*

Agosto 16 de 1985

Cantata Espejo de las Aguas para solistas, narrador, coro y Orquesta. — A. Navarro
Rapsodia para Contralto, Coro Masculino y Orquesta Op. 53 — Brahms
Alexander Nevsky, Cantata para Contralto, Coro y Orquesta Op. 78 — Prokófiev

Solistas: *Estrella Ramírez* (Contralto),
 Celia Estrada (Soprano) y *Jesús Olivares Aldrete* (Tenor).
Narrador: *Rodolfo Rojas*
Poemas de Elías Nandino

Director Huésped: Daniel Ibarra

Septiembre 8 de 1985

Toccata y Fuga en Re Menor BWV 568 — Bach/Stokowski
Concierto N° 5 en Mi bemol Mayor Op. 73 Emperador — Beethoven
Rapsodia España — Chabrier
Bolero — Ravel

Solista: *Juan Francisco Velásco Lafarga*
Director Titular: *Francisco Orozco*

Septiembre 21 de 1985

Obertura La Clemenza Di Tito — Mozart
Concierto en Re menor para Violín — Khatchaturian
Sinfonía N° 6 en Si menor Op. 74 Patética — Tchaikovski

Solista: *Román Revueltas*
Director Huésped: *Victor Manuel Cortés*

Septiembre 27 de 1985

Los Gallos — Raul Cosío
Concierto N° 1 en Mi bemol Mayor para Piano y Orquesta — Liszt
Sinfonía N° 6 en Fa Mayor Op. 68 Pastoral — Beethoven

Solista: *Rosario Andino*
Director Titular: *Francisco Orozco*

Octubre 18 de 1985

Música para los Fuegos Artificiales Regios — Haendel
Concierto N° 2 para Organo y Orquesta — Haendel
El Festín de la Araña — Roussel
Alborada del Gracioso — Ravel

Solista: *Victor Urbán*
Director Huésped: *José Guadalupe Flores*

Una Orquesta Filarmónica para Jalisco

Octubre 25 de 1985

Concierto para Orquesta en Do Mayor	Vivaldi
Concierto para Flauta y Orquesta	Ibert
Sinfonía N° 7 en Re menor Op. 70	Dvorak

Solista: *Andrzej Bozek*
Director Titular: *Francisco Orozco*

Noviembre 12 de 1985

Obertura Egmon	Beethoven
Concierto para Oboe y Orquesta en Do Mayor K. 314	Mozart
Scherzo	H. Hernández
Sones de Mariachi	Galindo
Huapango	Moncayo

Solista: *Julio Vázquez Valls*
Director Titular: *Francisco Orozco*

Año de 1986

Febrero 21 de 1986

Orfeo Poema Sinfónico N° 4	Liszt
Rapsodia Sobre un Tema de Paganini	Rachmaninov
Imágenes	Debussy

Solista: *Martín Berkowitz*
Director Titular: *Francisco Orozco*
Coro del Estado: *Daniel Ibarra*

Febrero 28 de 1986

Obertura La Urraca Ladrona	Rossini
Concierto para Violín, Piano y Orquesta de Cuerdas Op. 21	Chausson
Sinfonía N° 4 en Si bemol Mayor Op. 60	Beethoven

Solistas: *Manuel Suárez*, (Violín) y *Jorge Suárez* (Piano)
Director Huésped: *Manuel Suárez*

Marzo 7 de 1986

Obertura Rosamunda D. 797	Schubert
Concierto para Violín y Orquesta	Berg
Sinfonía N° 4 en Re menor Op. 120	Schumann

Solista: *Manuel Enríquez*
Director Huésped: *José Guadalupe Flores*

Marzo 14 de 1986

Adagio para Cuerdas Op. 11	Barber
Requiem K. 626	Mozart

Coro del Estado.
Solistas: *Angélica Dorantes* (Soprano), *Estrella Ramírez* (Contralto), *Flavio Becerra* (Tenor), *Miguel Morales* (Bajo).

Abril 13 de 1986
Concierto Popular

Los Preludios 　　　　　　　　　　　　　　　　　　Liszt
Concierto N° 2 en Sol menor Op. 22 para Piano y Orquesta　Saint- Saëns
Capricho Español Op. 34　　　　　　　　　　　　　　Korsakov

Solista: *Marco Antonio Verdín*
Director Titular: *Francisco Orozco*

Abril 13 de 1986
Concierto Popular

Adagio para Cuerdas Op. 11　　　　　　　　　Barber
Requiem K. 626　　　　　　　　　　　　　　Mozart

Coro del Estado.
Solistas: *Ma. De los Angeles Longoria* (Soprano), *Aleksandra María Parrocka Waligora* (Contralto), *Francisco Novoa Flores* (Tenor), *Miguel Morales Gutiérrez* (Bajo).

Director Huésped: *Daniel Ibarra*

Abril 25 de 1985

Obertura Leonora N° 3　　　　　　　　　　　Beethoven
Scherzo Sueño de una Noche de Verano　　　　Mendelssohn
Damas del Buen Humor　　　　　　　　　　　Scarlatti/ Tommassini
Saltarello Sinfonía N° 4 Italiana　　　　　　　Mendelssohn
Sinfonía N° 1 en Mi menor Op. 39　　　　　　Sibelius

Solista: *Sonia Amelio* (Crotalista)
Director Titular: *Francisco Orozco*

Abril 30 de 1985
Concierto del Día del Niño

Obertura de Cri-Cri　　　　　　　　　　　　Arreglo de Higinio Velázquez
Música de la Comedia Musical South Pacific　　Rodgers
Triptico Mexicano

　　　　　　　　　　　　　　　　　　　　　Higinio Velázquez
Huapango　　　　　　　　　　　　　　　　 Moncayo

Director Titular: *Francisco Orozco*

Mayo 15 y 18 de 1986

Una Pequeña Serenata Nocturna K. 525　　　　Mozart
Concierto N° 1 en Mi bemol para Piano y Orquesta　Liszt
Rodeo　　　　　　　　　　　　　　　　　　 Copland

Solista: *Leonor Montijo*
Director Titular: *FranciscoOrozco*

Mayo 27 de 1986
Concierto de Difusión
Primera Feria Internacional del Plástico

Obertura: Las Bodas de Fígaro　　　　　　　　Mozart
Concierto N° 1 en Mi bemol Mayor　para Piano y Orquesta　Liszt
Finlandia　　　　　　　　　　　　　　　　　Sibelius
Huapango　　　　　　　　　　　　　　　　 Moncayo

Una Orquesta Filarmónica para Jalisco

Solista: *Leonor Montijo*
Director Titular: *Francisco Orozco*

Junio 13 de 1986

Sinfonía en Mi bemol Mayor Op. 18 N° 1	Bach
Concierto en si menor Op. 104	Dvorak
Suite El Pájaro de Fuego	Stravinski

Solista: *Carlos Prieto*
Director Titular: *Francisco Orozco*

Julio 4 de 1986

La Escalera de Seda	Rossini
Concierto N° 1 para Piano y Orquesta	Tchaikovski
Sinfonía N° 1	Beethoven

Solista: *Maria Luisa Sapien*
Director Asociado: *Francisco Orozco*

Julio 25 de 1986

Fronteras	Herrera de la Fuente
Concierto para Piano y Orquesta N° 3 en Do Mayor Op. 26	Prokófiev
Sinfonía N° 4 en Fa menor Op. 36	Tchaikovski

Solista: *Joseph Martin*
Director Asociado: *Francisco Orozco*

Agosto 1 de 1986

Homenaje a García Lorca	Revueltas
Concierto para Violoncello y Orquesta en Si bemol Mayor	Boccherini
Sinfonía N° 4 e Mi menor Op. 98	Brahms

Solista: *Marek Karkowski*
Director Huésped: *Víctor Manuel Cortés*

Agosto 8 de 1986

Obertura Oberón	Weber
Concierto N° 3 para Piano en Do menor Op. 37	Beethoven
Sinfonía N° 5 en Mi menor Op. 64	Tchaikovski

Solista: *Sergio Alejandro Matos*
Director Huésped: *John Schenaut*

Agosto 15 de 1986

Capricho Brillante "Jota Aragonesa"	Glinka
Plegaria por la Paz	Adaskin
Fantasía Escocesa Op. 46	Bruch
Sinfonía N° 2 en re Mayor Op. 43	Sibelius

Solista: *Derry Deane*
Director Titular: *José Guadalupe Flores*

Septiembre 19 de 1986

Una Orquesta Filarmónica para Jalisco

Chacona	Buxtehude/ Chávez
Rapsodia Rumana en la Mayor Op. 11 N° 1	Enesco
Sinfonía N° 9 en Mi menor Op. 95	
Desde el Nuevo Mundo	Dvorak

Director Titular: *José Guadalupe Flores*

Octubre 10 de 1986

Sonante IX	Manuel de Elías
Schelomo, rapsodia Hebraica para Violoncello	
Y Orquesta.	Bloch
Variaciones sobre un tema Rococo Op. 33	Tchaikovski
Estancia. Suite de Ballet	Ginastera

Solista: *Richard Markson*
Director Titular: *José Guadalupe Flores*
Octubre 17 de 1986

Danza de las Horas	Ponchielli
Danzas y Arias Antiguas. Suite N° 2	Ottorino Respighi
Sonata Pian e Forte	Gabrielli
Los Pinos de Roma	Respighi

Director titular: *José Guadalupe Flores*

Octubre 24 de 1986

Tripartita	R. Halffter
Triple Concierto en Do Mayor para Violín, Violoncello	
Y Piano Op. 56	Beethoven
Suite N° 1 en Re menor Op. 43	Tchaikovski

Solistas: Trío México. *Manuel Suárez* (Violín), *Ignacio Mariscal* (Violoncello) y *Jorge Suárez* (Piano).
Director Titular: *José Guadalupe Flores*

Noviembre 27 de 1986

Obertura Primavera	Joaquín Berinstain
Sinfonía N° 2	Borodin
Concierto N° 2 en Do menor para	
Piano y Orquesta	Rachmaninov

Solista: *Ma. Teresa Rodríguez*
Director Titular: *José Guadalupe Flores*

Diciembre 14 de 1986

Música Acuática	Haendel
El Mesías (selecciones)	Haendel

Solistas: *María de los Angeles Longoria* (Soprano), *Alexandra María Paprocka Waligora* (Contralto), *Francisco Novoa Flórez* (Tenor), *Héctor López Vega* (Bajo).

Director titular: *José Guadalupe Flores.*

Año de 1987

Marzo 13 de 1987
Teatro Degollado

Obertura Fidelio Op. 72	Beethoven
Rapsodia Sobre un Tema de Paganini Op. 43	Rachmaninov
Sinfonía N° 2 en Re mayor Op. 43	Brahms

Solista: *Jorge Federico Osorio*
Director Huésped: *Enrique Patron de Rueda*

A partir de esta fecha, el teatro Degollado, sede de la orquesta, comenzó a ser restaurado por lo que las audiciones reglamentarias se escenificaron en otros auditorios.

Marzo 27 de 1987
Foro de Arte y Cultura

Redes	Revueltas
Concierto en Re mayor para Violoncello y Orquesta	Laló
Suite El Pájaro de Fuego	Stravinski

Solista: *Richard Marksón*
Director Huésped: *Manuel de Elías*

Abril 10 de 1987
Foro de Arte y Cultura

Obertura La Flauta Mágica K. 620	Mozart
Sinfonía N° 41 K 551 Júpiter	Mozart
Misa en Do menor K 317 de La Coronación	Mozart

Solistas: *Ma. De los Angeles Arreola* (Soprano), *Aleksandra Paproka* (Contralto), *Ramón Zavala* (Tenor), *Miguel Morales* (Bajo).
Coro del Estado dirigido por Daniel Ibarra.

Director Titular: *Francisco Orozco*

Mayo 22 de 1987
Foro de Arte y Cultura

Arias de óperas

Obertura Las Bodas de Fígaro	Mozart
Aria de La Reina de la Noche de La Flauta Mágica	Mozart
Aria del Nemorino de Elixir de Amor	Donizetti
Obertura de La Fuerza del Destino	Verdi
Brindis, Aria y Cavalleta de Alfredo; Aria de la Violeta De la Traviata	Verdi
Aria de Micaela, Aria de don José, Aria de Gilda, Aria del Duque de Carmen	Bizet
Intermezzo de Caballería Rusticana	Mascagni
Aria de Rodolfo y Aria de Mimí de la Boheme	Puccini

Solistas: *Conchita Julián* (Soprano) y *Fernando de la Mora* (Tenor)
Director Huésped: *Enrique Patrón de Rueda.*

Junio 5 de 1987
Foro de Arte y Cultura

Obertura Rienzi		Wagner
Sinfonía Española para Violín y Orquesta	Op. 21	Laló
Suite de Carmen		Bizet

Solista: *Román Revueltas*
Director Huésped: *Daniel Ibarra*

Junio 19 de 1987
Foro de Arte y Cultura

Los Gallos	Cosío
Concierto en la menor para Piano y Orquesta	Schumann
Sinfonía N° 8 en Fa Mayor Op. 93	Beethoven

Solista: *Marco Antonio Verdín*
Director Titular: *Francisco Orozco*

Julio 3 de 1987
Foro de Arte y Cultura

Obertura Festiva Op. 96	Schostakovich
Concierto para Guitarra y Orquesta	Villalobos
Preludio de Los Maestros Cantores de Nuremberg	Wagner
La Valse	Ravel

Solista: *Rafael Jiménez Rojas*
Director Huésped: *Manuel de Elías*

Julio 17 de 1987
Foro de Arte y Cultura

Sensemayá	Revueltas
Concierto N° 4 en Sol Mayor Op. 58	Beethoven
Sinfonía N° 5 Op. 47	Schostakovich

Solista*: Sergio AlejandroMatos*
Director Titular: *Francisco Orozco*

Julio 31 de 1987
Foro de Arte y Cultura

Pavana para Una Infanta Difunta	Ravel
Sinfonía N° 8 en Si menor D. 759 Inconclusa	Schubert
Cantata Alexander Nevski	Prokófiev

Solista: *Alessandra Paproka* (Contralto).
Coro del Estado dirigido por Daniel Ibarra.
Director Huésped: *Manuel de Elías*

Septiembre 11 de 1987
Foro de Arte y Cultura

Concierto en Mi mayor para Flauta y Orquesta	Mercadante
Nabuco	Verdi
Obertura La Urraca Ladrona	Rossini
Gran Fantasía de Concierto para Flauta y Orquesta	Krakamp
Las Vísperas Sicilianas	Verdi

Solista: *Maurizio Bignardello*
Director Huésped: *Francesco Attardi*

Septiembre 26 de 1987
Foro de Arte y Cultura

Adagio para Cuerdas	Barber
Tres Valses	Villanueva
El Idilio de Sigfrido	Wagner

Una Orquesta Filarmónica para Jalisco

Los Preludios Poema Sinfónico N° 3 Liszt

Director Huésped: *Manuel de Elías*

Octubre 2 de 1987

Obertura Ifigenia en Aulide Gluck
Variaciones Sobre un Tema de Haydn Brahms
Gloria en Re Mayor R 589 Vivaldi

Solistas: *María de Los Angeles Arreola* (Soprano), *Ma. Guadalupe Hernández* (Soprano),
Isis Díaz (Contralto).
Director Titular: *Francisco Orozco*
Coro del Estado dirigido por *Daniel Ibarra*

Concierto para Organo en Fa Mayor Op. 4 Haendel
Concierto para Organo y Orquesta Bernal Jiménez
Sinfonía en Re menor Franck

Solista: *Francisco Javier Hernández*
Director Huésped: *Manuel de Elías*

Octubre 30 de 1987
Catedral Metropolitana

Música Acuática Haendel
Sinfonía N° 9 en Re menor Op. 125 Coral Beethoven

Solistas: *Ma. Luisa Tamez* (Soprano), *Martha Felix* (Mezzosoprano),
Fernando de la Mora (Tenor), *Armando de la Mora* (Barítono).

Coro del Estado dirigido por *Daniel Ibarra*
Director Huésped: *Manuel de Elías*

Noviembre 6 de 1987
Foro de Arte y Cultura

Ferial Ponce
Concierto para Piano y Orquesta N° 1 Prokófiev
Sinfonía N° 1 Primevera Schumann

Solista: *Mark Alexander*
Director Titular: *Francisco Orozco*

Noviembre 15 de 1987
Foro de Arte y Cultura

Tocatta y Fuga Bach
Sonante N° 8 De Elías
Sinfonía N° 9 en Mimenor Op. 95 Desde el Nuevo Mundo Dvorak

Director Huésped: *Manuel de Elías*

Noviembre 19 de 1987
Catedral Metropolitana

Obertura Carnaval Romano Op. 19 Berlioz
Obertura Fantasía Romeo y Julieta Tchaikovski
Requiem Op. 48 Fauré

Una Orquesta Filarmónica para Jalisco

Solistas: *Carmen García* (Soprano), *Ramón Zavala (*Tenor)
Director Huésped: *Daniel Ibarra*
Coro del Estado.

Noviembre 27 de 1987
Foro de Arte y Cultura

Sinfonietta	Moncayo
Concierto N° 2 en Sol menor para Piano y orquesta Op. 22	Saint/Saëns
Sinfonía N° 2 en Re Mayor Op. 43	Sibelius

Solista: *Marco Antonio Verdín*
Director Titular: *Francisco Orozco*

Diciembre 4 y 6 de 1987

Adagio y Fuga	Mozart
Concierto en Mi bemol Mayor para Trompeta y Orquesta	Haydn
Ficciones	Lavista
Rapsodia Española	Ravel

Solista: *Juan Ramírez*
Director Huésped: *Manuel de Elías*

Diciembre 11 de 1987

Suite en Si menor	Bach
Concierto N° 2 en Mi Mayor	Bach
Magnificat en Re mayor	Bach

Solistas: *Andrezj Bozek* (Flauta), *Iolanta Michalewicz* (Violín), *María de los Angeles Arreola* (Soprano), *Isis Díaz* (Mezzosoprano), *Alecksandra Paproka* (Contralto), *José Hernández* (Tenor), *Miguel Morales* (Bajo).

Director Huésped: *Manuel de Elías*

Se dieron además una serie de conciertos de difusión los siguientes dias en los siguientes lugares:

Marzo 19	Templo de la Divina Providencia
Abril 3 y 5	Parroquia de Santiago Apostol, Tonalá.
Mayo 17 y 24	Club deportivo Guadalajara y plaza de Los Laureles
Junio 10 y 12	Iglesia de Nuestra Señora de las Victorias y Catedral
Junio 26	Parroquia de San Pedro
Julio 9	Templo de San Bernardo
Agosto 13	Iglesia de Jesús Nuestra Pascua
Diciembre 6	Explanada Expo Guadalajara.

El director fue: *Francisco Orozco*

Septiembre 23 de 1988. Teatro Degollado.

MISA DE REQUIEM	Giuseppe Verdi (1813-1901)
REQUIEM AETERNAM. KYRIE ELEISON (andante)	
DIES IRAE (Allegro agitato)	
Mors stupebit (molto meno mosso)	
Liber scriptus proferetur (Allegro molto sostenuto)	
Quid sum miser (Adogío)	
Rex tremendae majestatis (Adagio maestoso)	

Recordare (lo stesso tempo)
Ingemisco
Qonfutatis maledictus (andant.)
Lacrymosa (Largo)

Intermedio

OFFERTORIUM DOMINE JESU CHRISTE

(And.nte mosso)
SANCTUS (Allegro)
AGNUS DEI (Andante)
COMUNION. LUX A ETERNA (molto moderato)
ABSOLUCION. LIBERA ME (moderato)
Con la participación del CORO DEL ESTADO DANIEL IBARRA -Director

Solistas : *Margarita Pruneda,* soprano, *Estrella Ramirez,* mezzosoprano, *Flavio Becerra,* tenor, *Rufino Montero,*bajo
Maestro interino: *Jose Gorostiza Ortega*

Director: *Manuel de Elías*

Octubre 6 de 1988
Concierto Extraordinario con la presencia del señor presidente
de la Republica. Miguel de la Madrid Hurtado.

Sonata Pian e Forte	Gabrieli
El Festín de los Enanos Poema Sinfónico	Rolón
Pinos de Roma	Respighi

Director: *Manuel de Elías*

Octubre 7 y 9 de 1988

Sonata Pian e Forte	Giovanni Gabrielli
Suite de Pulcinella	Stravinski
El festín de los Enanos (Poéma Sinfónico Op. 30)	Rolón
Pinos de Roma	Respighi

Octubre 14 y 16 de 1988

Redes	Revueltas
Concierto para Flauta y Cuerdas en Sol mayor	Quantz
Sinfpnía N° 9 en Mi bemol mayor Op. 70	Shostakovich

Solista: *Gildardo Mojica*
Director Adjunto: *Jorge Deleze*

21, 23, 24 y 25 de Octubre de 1988

Sinfonía en Sol mayor N° 1000 "Militar"	Haydn
Bosques	Moncayo
Sinfonía N° 8 en Sol mayor Op. 88	Dvorak

Director Adjunto: *Jorge Deleze*

Martes 13 y Miércoles 14 de 1988

Concierto Inaugural

Don Juan. Poema Sinfónico Op. 20	Richard Strauss

Una Orquesta Filarmónica para Jalisco

Tierra de Temporal — José Pablo Moncayo
Sinfonía N° 5 en Do menor Op. 67 — Beethoven

Director Artístico: *Manuel de Elías*

Noviembre 18 de 1988

Minueto para Cuerdas — Castro
Concierto N° 1 en Mi menor Op. 11 — Chopin
Sinfonía N° 2 en Mi menor Op. 27 — Rachmaninov

Solista: *Luz María Puente*
Director: *Manuel de Elías*

Noviembre 25 y 27 de 1988

Concierto de homenaje al maestro Ignacio Camarena

Sonante IX — Manuel de Elías
Concierto N° 1 en Re mayor para Violín y Orquesta — Prokófiev
Sinfonía N° 4 en Sol mayor — Mahler

Solista: *Guillermina Higareda*
Director Titular: *Manuel de Elías*

Año de 1989

Enero 20 y 22 de 1989

Obertura Festiva — Schostakovich
El y Ellos para Violín y Orquesta — Enríquez
Concertante N° 1 para Violín — M. de Elías
Concierto para Orquesta — Bartok

Solista: *Manuel Enríquez*
Director Concertador: *Manuel de Elías*

Febrero 3 de 1989

Concierto para Piano y Orquesta — Hermilio Hernández
Rapsodia sobre un tema de Paganini — Rachmaninov
Manfredo Op. 58 — Tchaikowski

Solista: *Edisón Quintana*

Febrero 10 y 12 de 1989

Obertura Las Bodas de Fígaro — Mozart
Concierto para Viocello y Orquesta — Haydn
Concierto para Violoncello y Orquesta — Enríquez
Sinfonía N° 5 — Tchaikowski

Solista: *Carlos Prieto*

17 y 19 de Febrero de 1989

Tres Valses (orquestados por Manuel de Elías) — F. Villanueva
Concierto para Flauta y Orquesta N° 1 KV 313 — Mozart
Sinfonía N° 3 Polaca — Tchaikovski

Solista: *Gildardo Mojica*

Una Orquesta Filarmónica para Jalisco

Director Adjunto: *Jorge Deleze*

3 y 5 de Marzo de 1989

Tríptico Chapultepec	Ponce
Concierto para Tuba y Orquesta	Lavalle
Sinfonía N° 2 "Pequeña Rusia"	Tchaikovski

Solista: *Manuel Cerros*
Director Huësped: *Abraham Chávez*

10 y 12 de Marzo de 1989

Adagio de la Décima Sinfonía	Malher
Poema para Guitarra "Fantasía de los Arboles Muertos"	Lobato
Sinfonía N° 6 "Patética"	Tchaikovski

Solista: *Enrique Flórez*
Director: *Manuel de Elías*

Marzo 14 y 15 de 1989

Concierto en el Palacio de Bellas Artes y la
Sala Nezahualcoyotl de la ciudad de México

Sinfonía N° 10 en Fa sostenido Mayor	Malher
Poema para Guitarra y Orquesta "El Valle de los Arboles Caídos"	Lobato
Sinfonía N° 6 en Si bemol Mayor Op. 74 Patética	Tchaikovski

Solista: *Enrique Flórez*
Director: *Manuel de Elías*

Abril 28 y 30 de 1989

Mictlán- Tlatelolco	M. de Elías
Concierto en Re mayor para la mano Izquierda	Ravel
La Consagración de la Primavera	Stravinski

Solista: *Jorge Federico Osorio*
Director: *Manuel de Elías*

Mayo 14 de 1989

Sinfonía N° 8 en Si menor "Inconclusa"	Schubert
Sinfonía N° 5	Malher

Director: *Manuel de Elías*

Mayo 19 y 21 de 1989

Tres Sonatas de el Padre Soler	Halffter
Concierto para Seis Percusionistas	F. Espinoza
Sinfonía Fantástica	Berlioz

Mayo 28 de 1989

XI Foro de Música Nueva/ INBA

Camino Cerrado	R. Revueltas
Todo un mundo lejano. Para Violoncello y Orquesta	H. Dutileux
Cuahutémoc. Poema para Orquesta de alientos y narrador	L. Velázquez

Una Orquesta Filarmónica para Jalisco

Narrador: *Alfonso Orozco*

Junio 1 de 1989
Palacio Municipal de Zapopan

Junio 2 de 1989
Casa de la Cultura de Tala

Junio 4
Auditorio de la Ribera del Lago. Ajijic

Toccata y Fuga en re menor	J.S. Bach/ L.Stokowski
Balada del Pájaro y las Doncellas	Jiménez Mábarak
Sinfonía N° 2	Beethoven

Director Adjunto: *Jorge Deleze*

11 de Junio de 1989

Concierto para Piano y Orquesta N° 27 K-595	Mozart
Sinfonía N° 6 Estreno en GDL.	Brukner

Solista: *José Luis González Moya*
Director: *José Gorostiza*

16 y 18 de Junio de 1989

Psiquis y Eros (del poema sinfónico "Psique")	Franck
Concierto para Violín y Orquesta en Re mayor Op. 61	Beethoven
Preludio a la Siesta de un Fauno, Sobre el poema de Mallarmé	Debussy
Las Travesuras de Till Eulenspiegel	Strauss

Solista: *Román Revueltas*
Director: *Manuel de Elías*

Septiembre 8 de 1989

Concierto Conmemorativo

Redes	Revueltas
Concierto para Violín y Orquesta en Re mayor Op. 35	Tchaikovski
Preludio y Muerte de Amor de Tristán e Isolda	Wagner
Suite de El Pájaro de Fuego	Stravisnki

Solista: *Román Revueltas*
Director: *Manuel de Elías*

14 y 17 de Septiembre de 1989

Sinfonía India	Chávez
Janitzio	Revueltas
Tierra de Temporal	Moncayo
Sones de Mariachi	Galindo

Director Adjunto: *Jorge Deleze*

22 y 24 de Septiembre de 1989

Toccata (Estreno en GDL)	L. Velázquez
Serenata para tenor, corno y cuerdas, Op. 31	Britten
Scherzo Capriccioso. Op. 66	Dvorak
Sinfonía N° 7 Op. 131	Prokófiev

Ramón Macías Mora

Una Orquesta Filarmónica para Jalisco

Solistas: *Flavio Becerra.* Tenor; *Eugene Coghill.* Corno.
Director: *José Gorostiza*

29 de Septiembre y 1 de Octubre de 1989
Concierto Fiestas de Octubre

Danzas Sinfónicas	E. Grieg
Cacahuamilpa (Estreno en GDL)	M. de Elías
Concierto para Piano en Sol Mayor	M. Ravel
Valses Nobles y Sentimentales	M. Ravel

Solista: *Luz María Puente*
Director: *Jorge Deleze*

Octubre 6 de 1989

Danzas del Fuego Nuevo	L. Velázquez
Concierto Campestre	F. Poulenc
Sinfonía N° 3 Escocesa	Mendelsohn

Director: *Armando Sayas*

13 y 15 de Octubre de 1989

Obertura La Escuela del Escándalo Op. 5	Samuel Barber
Concierto para Piano y Orquesta N° 3 (1945) Estreno en GDL	Bartok
Sinfonía N° 5 en Mi bemol mayor Op. 82	Sibelius

Solista: *Alberto Cruz Prieto*
Director: *José Gorostiza*

20 de octubre de 1989

Encuentros. Estreno absoluto	F. Núñez
Triple concierto	Beethoven
Sinfonía N° 4	Brahms

Solistas: *Mayumi Fujikawa* (Piano);
Richard Markson (Cello); *Jorge Federico Osorio* (Piano).
Director: *Manuel de Elías*

Octubre 22 de 1989
Concierto al Aire Libre

Obertura La Urraca Ladrona	Rossini
Obertura Festiva	Schostakovich
Danzas Polovetzianas	Borodin
Sones de Mariachi	Galindo
Huapango	Moncayo

Director: *Jorge Deleze*

Octubre 27 y 29 de 1989

Huapango	Moncayo
Don Quijote Estreno en GDL	R. Strauss
Sinfonía N° 1	Brahms

Solista: *Richard Markson*
Director: *Jorge Deleze*

Una Orquesta Filarmónica para Jalisco

Noviembre 3 y 5 de 1989

Concierto de Premiación con los triunfadores del 1er.
Concurso Anual de las Nuevas Generaciones de la O.F. de J.

Siete Canciones para Niños	Revueltas
Concierto en Do para Piano y Pequeña Orquesta	J.Mábarak
Concierto del Sur para Guitarra y Orquesta	Ponce

Solistas: *Marco Antonio Labastida* (Tenor), *Sergio Hernández Valdez* (Piano); *Miguel Angel Gutiérrez Prado* (Guitarra).
Director: *Jorge Deleze*

Noviembre 10 y 12 de 1989

Programa Brahms

Obertura Festival Académico
Concierto N° 1 para Piano y Orquesta
Sinfonía N° 3 en Fa Mayor

Solista: *Edisón Quintana*
Director: *Manuel de Elías*

Noviembre 24 y 25 de 1989
Puerto Vallarta, Jalisco.

Danzas Sinfónicas	Grieg
Obertura de Los Maestros Cantores de Nuremberg	Wagner
Romeo y Julieta	Tchaikovski
Huapango	Moncayo

Director: *Manuel de Elías*

12 y 14 de Enero de 1990

HOMENAJE A SILVESTRE REVUELTAS
En el Cincuentenario de su Fallecimiento.
Parroquia de Tala, Jalisco

Sensemayá	Revueltas
Sinfonía N° 5 en Si bemol mayor	Schubert
Cuadros de una Exposición (Orquestación de Maurice Ravel)	Moussorgski

Director: *Manuel de Elías*

21 de Enero de 1990

Obertura El Murciélago	Strauss
Concierto para Clarinete y Orquesta	Mozart
Capricho Español	Korsakov
Sones de Mariachi	Galindo

Solista: *Charles Nath*
Director Adjunto: *Jorge Deleze*

2 y 4 de Febero de 1990
Foto de Arte y Cultura Guadalajara y Ajijic, Jalisco

Sarabanda	Chávez
Concierto para Flauta y Orquesta	Khatchaturian
Sinfonía N° 4 "Italiana"	Mendelssohn

Una Orquesta Filarmónica para Jalisco

Solista: *Piotr Synowiecki*
Director Huésped: *Sayard Stone*
Director en Guadalajara: *José Gorostiza*

2 y 4 de Marzo de 1990

La Manda	Galindo
Concierto para Piano y orquesta N° 4 en Sol mayor, Op. 58	Beethoven
Sinfonía N° 7 en Re menor. Op. 70	Dvorak

Solista: *Sergio Alejandro Matos*
Director Adjunto: *Jorge Deleze*

Marzo 9 y 11 de 1990
Foro de Arte y Cultura y Parroquia de nuestra Señora
de la Visitación, Fraccionamiento Tabachines.

Danza Macabra	Saint-Saëns
Concierto para Piano N° 1	Tchaikovski
Sinfonía N° 2	Jean Sibelius

Solista: *Oscar Tarragó* (Exclusivamente en Foro de Arte y Cultura)
Director: *José Guadalupe Flores*

Marzo 16 y 18 de 1990
Teatro Degollado e Iglesia del Corazón Eucarístico de Jesús, Colonia Monumental

Alcancías	Revueltas
Sinfonía Española para Violín y Orquesta	Laló
Variaciones Enigma Op. 36	Elgar

Solista: *Rasma Lielmane*
Director Huésped: *Samuel Saloma.*

Marzo 23 de 1990

Tres pequeñas Piezas para Cuerdas	(Estreno)	Manuel Cerda
Concierto para Corno y Orquesta	(Estreno)	Eugene T. Coghill
Sinfonía N° 6 "Pastoral"		Beethoven

Solista: *Eugene T. Coghill*
Director Adjunto: *Jorge Deleze*

Viernes 30 de Marzo de 1990

Teatro Degollado

Dos Movimientos para Orquesta	Hermilio Hernández
Variaciones Sinfónicas para Piano y Orquesta	Franck
Scherezada	Korsakov

Solista: *Patricia García Torres*
Director Adjunto: *Jorge Deleze*

1 de Abril de 1990

Parroquia del Señor de la Misericordia

Obertura Festiva	Schostakovich
Scherezada	Korsakov

233
Ramón Macías Mora

Una Orquesta Filarmónica para Jalisco

Sones de Mariachi — Galindo

Abril 6 de 1990

Danzas Fantásticas: — Joaquín Turina
Concierto para Violoncello y Orquesta — Elgar
Suite de la Amapola Roja — Reinhold Gliere

Solista: *Ignacio Mariscal*
Director Huésped: *Manuel Suárez*

Abril 8 de 1990
Concierto al Aire Libre en Lagos de Moreno,
Jalisco en el 427 aniversario de su fundación.
Av. Hidalgo, al costado de la parroquia de Nuestra Señora de la Asunción.

Obertura Festiva, Op. 56 — Schostakovich
Scherezada Op. 56 — Korsakov
Obertura Solemne 1812, Op. 49 — Tchaikovski
Sones de Mariachi — Galindo

Solista: *Iolanta Michalewicz*

22 de Abril de 1990

Jardines de la Casa Hogar Villa Francisco Javier Núño. Tepatitlán, Jalisco.

Obertura Festiva: — Schostakovich
Scherezada — Korsakov
Obertura Solemne 1812 — Tchaikovski
Sones de Mariachi — Galindo

Director: *José Guadalupé Flores*

Viernes 27 de Abril y Domingo 29 de Abril de 1990

ICTUS (Estreno) — Víctor Manuel Medeles
Concierto para Fagot y Orquesta — Weber
Sinfonía N° 3 con Organo — Saint-Saëns

Director: José Guadalupe Flores
Solista: Francisco Javier Hernández

Mayo 4 de 1990 Teatro Degollado y Mayo 6
frente a la Presidencia Municipal de Tlaquepaque.

Poema Elegiaco — Ponce
Concierto N° 1 para Violín — Max Bruch
Sinfonía N° 3 Heroica — Beethoven

Solista: *Jorge Armando Casanova*
Director Huésped: *Félix Carrasco*

Mayo 10 de 1990 Auditorio de la Ribera del Lago,
Ajijic, Jalisco. Viernes 11, Teatro Degollado y Domingo 13,
Plaza de Los Laureles,
Frente a la Presidencia Municipal de Guadalajara.

Gayne, Selecciones — Khatchaturian
Poeta y Campesino — Suppe

Una Orquesta Filarmónica para Jalisco

Guillermo Tell	Rossini
El Murciélago	J. Strauss
Sobre las Olas	J. Rosas
Vals Triste	Sibelius
Vals Oro y Plata	Lehar
Vals de las Flores	Tchaikovski

Director. *José Guadalupe Flores*

Mayo 19 de 1990
PRIMAVERA POTOSINA

Teatro de La Paz

Obertura Primavera	Joaquín Berinstain
Capricho Italiano	Tchaikovski
Séptima Sinfonía en La mayor	Beethoven

Director: *José Guadalupe Flores*

Conciertos extraordinarios jueves 24 de mayo/20:00 horas explanada del templo de San Sebastian de Analco "XXII Feria Municipal del Libro y la Cultura.
Viernes 25 de mayo/20:30 horas teatro Degollado "49 aniversario de la fundación de Radiodifusoras Culturales del Gobierno del Estado La Secretaría de Educacion y Cultura.

"SELECCIONES DE SINFONIAS Y SUITE DE LARA"

Sinfonia No.40,	Primer Movimiento	Mozart
Sinfonia No. 5	Primermovimiento.	Beethoven
Sinfonia No.4,	Cuarto Movimiento.	Tchaikovsky
Suite Orquestal.	Orquestación	Agustin Lara/Mateo Oliva

DIRECTOR: *José Guadalupe Flores*

Conciertos didácticos 1990

30 y 31 de Mayo y 1 de Junio.

Sinfonía de Los Juguetes	Haydn
Pedro y El Lobo	Prokófiev
El Aprendiz de Brujo	Dukas

Narrador: *Marco Antonio Rubio*
Directos Adjunto: *Jorge Deleze*

Junio 8 de 1990
Teatro Degollado

CONGRESO NACIONAL DE UROLOGIA GINECOLOGIA

Obertura Donna Diana	Reznicek
El Chueco	Bernal Jiménez
Lohengrin: Preludios al acto I y II	
La Walkiria: Adios de Wotan y música del Fuego Mágico Cabalgata.	Wagner.

Director: *Jorge Deleze*

Una Orquesta Filarmónica para Jalisco

Junio 10 de 1990

Jornadas Regionales de Historia de la SEC.
Conciertos Extraordinarios

Iglesia de la Inmaculada Concepción. Etzatlán, Jalisco.

Sinfonía de Los Juguetes	Haydn
Obertura Donna Diana	Von Reznicek
La Urraca Ladrona	Rossini
Loghengrin: Preludios al acto I y II y Cabalgata de Las Walkírias	Wagner

Director Adjunto: *Jorge Deleze*

Semana del Cliente Cámara de Comercio de Guadalajara.

Junio 20/ Plaza Tapatía
Junio 21/ Camellón Av. Chapultepec, entre Hidalgo y Justo Sierra.
Junio 22/ Plaza México.
Junio 24/ Plaza Fiesta Arboledas.

Obertura Rienzi	Wagner
Sinfonía de Los Juguetes	Haydn
Obertura del Murciélago	J. Strauss
Obertura de La Urraca Ladrona	Rossini
Capricho Italiano	Tchaikovski

Director: *José Guadalupe Flores*

Junio 29 y Julio 1 de 1990

Homenaje a Blas Galindo en su 80 Aniversario

Tres Cartas a México	Bernal Jiménez
Homenaje a García Lorca	Revueltas
Cantata Homenaje a Juárez	Galindo

Narrador: *Victor Castillo*
Solistas: *Guadalupe Flores* (Soprano), *Flavio Becerra* (tenor), *Rufino Montero* (Barítono).

Julio 6 de 1990/ Teatro Degollado, Julio 8 de 1990/ Parroquia de Jesús Nuestra Pascua.

La Scala Di Seta	Rossini
Concierto para Corno y Orquesta	R. Strauss
Sinfonía N° 5	Schostakovich

Julio 12 de 1990

Iglesia de San José Obrero, Arandas, Jalisco.
Con el patrocinio de: Presidencia Municipal, Calzado caricias, Mundi Envases, Tequila Centinela, Forrejera Morales, Magna Flora, Papelería La Copia Loca.

Las Cuatro Estaciones	Vivaldi
Suite Orquestal	Lara/Oliva

Julio 20 de 1990/Teatro Degollado
Julio 22 de 1990/ Iglesia de Santa María Reina

Obertura de Las Bodas de Fígaro	Mozart
Sinfonía Clásica	Prokófiev
Adagio para Cuerdas	Barber
Suite del Pájaro de Fuego	Stravinski

Una Orquesta Filarmónica para Jalisco

Director Huésped: *Jorge Sarmiento*

Julio 27 y Julio 29 de 1990

Obertura La Gruta de Fingal	Mendelssohn
Concierto para Piano N° 21 en Do mayor, K. 467	Mozart
Sinfonía N° 2 en Si bemol mayor Op. 52. Himno de Alabanza. Estreno en GDL.	Mendelssohn

Solistas: Margarita Pruneda y Luz María Esparza (Sopranos), Flavio Becerra (tenor).
Con la participación del Coro del Estado conducido por Daniel Ibarra y el Coro del Taller Independiente de Opera dirigido por: *Flavio Becerra.*

Agosto 2 de 1990

Concierto Extraordinario
Declaratoria Inaugural de la Primera Semana Nacional de Solidaridad pot el Gobernado
r Constitucional del Estado Excelentísimo Sr. Lic. don Guillermo Cosío Vidauri.

Sones de Mariachi	Galindo
Redes	Revueltas
Mosaico Nacional	Oliva

Director: *José Guadalupe Flores*

Septiembre 14 de 1990
Club de Leones

Y

Septiembre 23 de 1990
Curato de la Parroquia de San Miguel Arcángel de Atotonilco el Alto, Jalisco. 460 Aniversario de su Fundación.
Director: Jorge Deleze.

El mismo programa de la fecha anterior.

Septiembre 20 de 1990

Obertura de la Opera Berenice	Haendel
Concierto para Flauta y Orquesta en Sol mayor K. 313	Mozart
Sinfonía N° 41 en Do mayor K. 551 JUPITER	Mozart

Solista: *Jean Pierre Rampal*
Director: *José Guadalupe Flores*

Octubre de 1990

Fiestas de Octubre

The Entertainer	Ian Polster
El Violinista en El Tejado	Jerry Bock
Ragtime Dance	Scott Joplin
El Hombre de La Mancha	Nitch Leigh
Yesterday	Lennon/Mc. Cartney
La Novicia Rebelde	Richard Rodgers
Czardas	Monti

Narrador: *Juan José Arreola*

Fiestas de Octubre de 1990

Una Orquesta Filarmónica para Jalisco

España	Chabrier
Concierto de Aranjuez	Rodrigo
Mosaico Nacional	Mateo Oliva
Sones de Mariachi	Galindo

H. Ayuntamiento de Tlaquepaque y H. Ayuntamiento de Zapopan.

Solista: *Enrique Florez*
Director: *José Guadalupe Flores*

Noviembre 9 y 11 de 1990

Cantata de Celebración para La Nueva Galicia (Estreno absoluto)	A. Navarro
Sinfonía N° 1 en Do mayor Op. 21	Beethoven
Sinfonía N° 8 en Fa mayor. Op. 93	Beethoven

Narrador: *Rodolfo Rojas*
Director Adjunto: *Jorge Deleze*
Coro: Del Estado conducido por: *Daniel Ibarra*.

Noviembre 16 y 18 de 1990

Programa Beethoven

Obertura Las Ruinas de Atenas Op. 113
Concierto Emperador para Piano y Orquesta N° 5 en Mi bemol Op. 67
Sinfonía N° 5 en Do menor Op. 67

Solista: *JÖRG DEMUS*
Director: *José Guadalupe Flores*

Enero de 1991

Concierto de Año Nuevo
16/ Club de Leones, Ameca, Jalisco.
20/ Auditorio de la Ribera del Lago, Ajijic, Jalisco.

Danza Eslava	Tchaikovski
Danzas Slavas	Dvorak
Capricho Brillante "Jota Aragonesa"	Glinka
Danza de las Horas	Ponchieli
Suite de Hardi Janos	Kodally

Conciertos Didácticos

Enero 24/1991

Enero 25/1991
Foro de Arte y Cultura

Las Cuatro Estaciones (El Invierno)	Vivaldi
Ballet "El Cascanueces"	Tchaikovski
Guia Orquestal para Jóvenes	Britten

Narrador: *Marco Antonio Rubio*
Director: *José Guadalupe Flores*

Enero 27 de 1991
Club de Leones. Arandas, Jalisco.

Una Orquesta Filarmónica para Jalisco

Jornadas Regionales de Historia y Cultura

Marcha Eslava	Tchaikovski
Danzas Eslavas	Dvorak
Capricho Brillante Jota Aragonesa	Glinka
Danza de las Horas	Ponichielli
Harry Hanos	Kodaly

Febrero 3 de 1991

Concierto de Los Planetas
Multiteatro del planetario

Suite de Los Planetas	Holts
La Guerra de las Galaxias	Williams

Director: *José Guadalupe Flores*

Febrero 8 de 1991

Obertura Don Juan	Mozart
Concierto para Piano y Orquesta N° 3	Beethoven
La Isla de los Muertos	Rachmaninov
Estancia	Ginastera

Solista: *Sergio Alejandro Matos*
Director Huésped: *Paul Freeman* (Ganador del Concurso Internacional DIMITRI MITROPOULUS).

Febrero 10 de 1991

Concierto de Difusión
Auditorio de la Ribera del Lago. Ajijic, Jalisco.

Obertura Don Juan	Mozart
Concierto N° 3 para Piano y Orquesta	Beethoven
La Guerra de las Galaxias	Williams
Estancia	Ginastera

Solista: *Sergio Alejandro Matos*
Director: *José Guadalupe Flores*

Programa Conmemorativo del 449 Aniversario de la Fundación de Guadalajara
Teatro Degollado

Fundaciones	Víctor Manuel Medeles
(Obra premiada con el primer lugar en el concurso de composición "Guadalajara	
del H. Ayuntamiento Constitucional de esta ciudad y del Ateneo José Rolón).	
Concierto para Violín y Orquesta	Ponce
Los Planetas Op. 32	Gustav Holts

Solista: *Arturo Guerrero* (Primer premio del II Concurso Anual de las Nuevas Generaciones de la OFJ).
Coro del Estado conducido por el maestro Daniel Ibarra.

Febrero 17 de 1991

Pérgola del Parque Los Colomos. Guadalajara, México.

Fundaciones	Medeles
Danzas Eslavas	Dvorak
Hary Janos	Kodaly

Una Orquesta Filarmónica para Jalisco

Director: *José Guadalupe Flores*

Febrero 21 de 1991
Ciclo Poemas Sinfónicos

Parroquia de Nustra Señora de la Visitación, Fraccionamiento Tabachines

Pacífico 231	Honegger
Capakran	Enrique Anleu
Concierto para Marimba y Orquesta Estreno en GDL	Jorge Sarmiento
Cuadros de una Exposición	Moussorgski/Ravel

Solista: *Fernando Matus*
Director Huésped: *Igor Sarmiento*

Marzo 3 de 1991

Patio Central del Palacio Municipal de Zapopan
Feria del Maíz

Polonesa de Eugene Oneguin	Tchaikovski
Dos Danzas Eslavas	Dvorak
Suite de Hary Hanos	Kodaly
Suite del Ballet Estancia	Ginastera
Sones de Mariachi	Galindo

Director: *José Guadalupe Flores*

Marzo 8 y 10 de 1991
Ciclo Poemas Sinfónicos

Preludio a la Siesta de un Fauno	Debussy
Concierto para Dos Pianos y Orquesta K. 365	Mozart
Sinfonía N° 3	Brahms

Solistas: *María Teresa Rodríguez y Tonatiuh de la Sierra*
Director Huésped: *Kurt Redel*

Marzo 15 de 1991 Teatro Degollado
Marzo 17 de 1991 Auditorio de la Ribera del Lago. Ajijic, Jalisco.

El Moldavia	Smetana
Concierto para Piano y Orquesta N° 24. K. 491	Mozart
Sinfonía N° 5 La Reforma	Mendelssohn

Solista: *María Luisa Lizárraga*
Director Huésped: *Juan Levy*

22 y 24 de Marzo de 1991
Ciclo Poemas Sinfónicos

Los Preludios Poema Sinfónico N° 3	Liszt
Stabat Mater	Rossini

Solistas: *Winifred Faix Bronx* (Soprano), *Lester Senter* (Mezzosoprano), *Flavio Becerra* (Tenor), *Rufino Montero* (Barítono).

Coro del Estado: *Daniel Ibarra*
Coro del Ayuntamiento: *Roberto Gutiérrez*

Una Orquesta Filarmónica para Jalisco

Coro Taller Independiente de Opera: *Flavio Becerra*

Abril 19 y 20 de 1991

Sinfonía N° 3 Mercurio	Haydn
Concierto para Trompeta y Orquesta	Haydn
Serenata N° 11	Mozart
La Broma Musical	Mozart

Solista: *Helmut Erb*
Director : *José Guadalupe Flores*

Abril 25 de 1991

Estrenos Mundiales de Compositores Jaliscienses
III Muestra de la Composición.
Orquesta Filarmónica de Jalisco y Consejo Municipal de la Cultura de Zapopan.

Juegos de Colores	Manuel Cerda
Mixturas 440	Bernardo Colunga
Concierto para Orquesta	Hermilio Hernández
Popocatepetl (Poema Sinfónico para Soprano, Tenor y Orquesta con texto del Dr. Atl.	Blas Galindo

Director: *José Guadalupe Flores*

Mayo 17 de 1991

Espectaculo *Performance*

La Bacanal de Sansón y Dalila	Saint-Saëns
Concierto para Piano y Orquesta N° 2	Saint-Saëns

Solista: *June Y. Choi*
Pintor: *Gerardo Ecónomos*
Director: *José Guadalupe Flores*

Mayo 19 El programa anterior más Sinfonía Fantástica de Berliotz.

Concierto para Trompeta Pícolo y Cuerdas.	Corelli
Solista: *Juan Ramírez*	
Concierto para Violoncello y Orquesta en Mi menor. Movimientos 1 y 2	Vivaldi
Solista: *Ramón Becerra.*	
Concierto para Fagot y Orquesta en fa mayor Op. 75	Weber
Solista: *Carlos Manuel Tercero.*	
Concierto para Flautas en Sol mayor. Primer movimiento	Cimarosa
Solista: *Piotr Synowiecki y Nury Ulate.*	
Sinfonía de Los Juguetes	Leopold Mozart
Pedro y El Lobo Op. 67	Prokófiev

Narrador: *Marco Antonio Rubio*
Director Huésped: *Igor Sarmiento.*

Mayo 31 y Junio 2
Programa Austro/Alemán

Música para un Funeral Masónico	Mozart
Concierto para Fagot y Orquesta	Mozart

Una Orquesta Filarmónica para Jalisco

Canciones Wesendok	Wagner
Danza de los Siete Velos de Salomé	R. Strauss

Solista: *Manuel Enrique Tercero*
Director: *José Guadalupe Flores*

Junio 9 de 1991
Concierto Extraordinario
Auditorio del SUTERM

Danzas Eslavas N° 2, Op. 72 y N	8 Op. 46	Dvorak
Selecciones de El Cascanueces	Tchaikovski	
Suite del Ballet Estancia	Ginastera	
Huapango	Moncayo	

Temporada Primavera/Verano de 1991

Solistas Internacionales

Obertura Cándido	Bernstein
Concierto para Corno y Orquesta	Eugene Coghill
Sinfonía N° 5 en Mi menor Op. 64	Tchaikovski

Solista: *Eugene Coghill*
Director Huésped: *Sayard Stone*

Junio 21 de 1991

Obertura Idomeneo Rey de Creta ó Ilía y Aamante, K. 366	Mozart
Concertino para Organo y Orquesta	Bernal Jiménez
Sinfonía N° 8 en Sol Mayor Op. 88	Dvorak

Solista: *Laura Angélica Carrasco Curintzita*
Triunfadora del Concurso anual delas Nuvas Generaciones de la OFJ.

Solista: *José Guadalupe Flores*

Homenaje a don Francisco Javier Sauza

Obertura La Flauta Mágica	Mozart
Concierto para Piano y Orquesta N° 4	Beethoven
Obertura Mexicana N° 2	Galindo
Arreglos instrumentales para Mariachi y Orquesta	Fuentes

Con la participación del Mariachi Vargas de Tecalitlán.

Junio 29 de 1991

Concierto en honor del Excmo. Sr. Lázaro Pérez Jiménez con motivo de su toma de posesión y consagración como Obispo de Autlán, Jalisco.
Santa Iglesia Catedral

Julio 5 y 7 de 1991

Teatro Degollado y
Patio Central del Palacio Municipal de Zapopan

Obertura Oberón	Weber
Concierto para Clarinete en la Mayor. K. 622	Mozart
Sinfonía N° 41 en Do Mayor K. 551 Júpiter	Mozart

Una Orquesta Filarmónica para Jalisco

Solista: *Marvin Araya*
Director Huésped: *Vasile Ionescu*

Julio 11 de 1991

Salón de Las Flores Hotel Fiesta Americana

Obertura "El Rapto del Serrallo"	Mozart
Concierto para Violín y Orquesta	Tchaikovski
Un Americano en París	Gerswin
Baco y Ariadna, Suite Número 2	Rousell

Solista: Fabián Arturo Romero Ramírez
Director Huésped: *John Shenaut*

Julio 18 de 1991
Teatro Degollado

VOCES DE IBEROAMERICA
Concierto con motivo de la Primera Cumbre Iberoamericana al que asistieron los presidentes de los países participantes. La Orquesta Filarmónica de Jalisco, interpretó las siguientes piezas:

Fragmento de: Huapango	Moncayo
Fragmento de: Redes	Revueltas
Suite	A. Lara
Mi Ciudad	G. Trigo
Guadalajara	P. Guizar.

Agosto 2 y 4 de 1991

Polonesa de: Eugene Oneguin	Tchaikovski
Rapsodia Sobre un Tema de Paganini	Rachmaninov
Suite N° 1	Tchaikovski

Solista: *Mauricio Nader*
Director Huésped: *Antonio Tornero*

Septiembre 13 de 1991
Concierto de Aniverasario

III aniversario de la Orquesta Filarmónica de Jalisco y 125 aniversario del Teatro Degollado.

Concierto para Piano y Orquesta N° 1 en Mi bemol mayor **Solista:** *Ma. Teresa Rodríguez*	Liszt
Sinfonia Concertante en Mi bemol mayor para Violín y Chello **Solistas**: *Román Revueltas y Carlos Prieto*	Mozart
Triple Concierto para Violín, Cello y Piano en Do mayor Op. 56 **Solistas**: *Román Revueltas, Carlos Prieto y Ma. Teresa Rodríguez*	Beethoven Piano

Octubre 31 de 1991

España	Emmanuel Chabrier
Concierto de Aranjuez para Guitarra y Orquesta	Rodrigo
Sinfonía N° 4 en Fa menor Op. 36	Tchaikovski

Solista: *Narciso Yepes*
Director: *José Guadalupe Flores*

Una Orquesta Filarmónica para Jalisco

Noviembre 3 de 1991
Plaza de Los Fundadores

Violinista en el tejado	Jerry Bock
Fiesta para las Cuerdas	David Rose
El Rey y Yo	
Los Sonidos de la Música	Oscar Hammerstein /Richard Rodgers
Yesterday	Lenonn y Mc. Cartney
Ragtime	Scott Joplin
Maria Elena	Lorenzo Barcelata
Cuando Escuches este Vals	Angel G. Garrido
Suite Orquestal	Agustín Lara
Czardas	V. Monti

Director Huésped: *Mateo Oliva*
Noviembre 12 de 1991
Concierto Inaugural

Sexto Festival de Arte Universidad Panamericana

Obertura La Flauta Mágica	Mozart
Marcha Eslava	Tchaikovski
Suite del Ballet Estancia	Ginastera
Suite Orquestal	Lara/Mateo Oliva
Huapango	Moncayo

Director: *José Guadalupe Flores*

Noviembre 15 y 17 de 1991

Serenata en Re menor Op. 44	Dvorak
Concierto para Violonchelo y Orquesta en si menor Op. 104	Dvorak
Sinfonía N° 9 Desde el Nuevo Mundo Op. 95	Dvorak

Solista: *Richard Markson*
Director: *José Guadalupe Flores*

Noviembre 24 de 1991
Auditorio del SUTERM

Obertura de La Flauta Mágica	Mozart
Dos Valses Mexicanos (Club Verde y Dios Nunca Muere) Orquestación de Manuel Enríquez.	
Vals Sobre las Olas	J. Rosas
Finlandia	Sibelius
Obertura 1812	Tchaikovski

Año de 1992

Enero 24, 26 y 27 de 1992
Cine Foro de la Universidad de Guadalajara.
BICENTENARIO DE LA FUNDACION DE LA UNIVERSIDAD DE GUADALAJARA

Teatro Degollado
Universidad de Occidente (ITESSO)

Obertura La Urraca Ladrona	Rossini
Danzas Polovetzianas del Príncipe Igor	Borodín

Ramón Macías Mora

Una Orquesta Filarmónica para Jalisco

Peer Gynt Suite N° 2	Grieg
Obertura Caballería Rusticana	Von Suppe
Vals Rosas del Sur	Johan Straus Jr.
Capricho Español	Korsakov

Febrero 4 de 1992

La Música de Todos los Tiempos
Homenaje a la Música Jalisciense

Sobre las Olas	Rosas
Por si no te vuelvo a ver	M. Grever
Besos Robados	J. Del Moral
Alma Mía	M. Grever
Despedida	M. Grever
Club Verde	Campodónico
No niegues que me quisiste	
Clavel Sevillano	A. Lara

INTERMEDIO

Guadalajara	P. Guizar
Te he de querer	
En tus lindas manos	J. Del Moral
Perjura	L. De Tejada
Te quiero dijiste	M. Grever
Huapango	Moncayo
Granada	Lara
Tu, tu y yo	M. Grever
Un viejo amor	Esparza Oteo

Solistas: *Gilda Cruz Romo y Fernando de la Mora*
Director Huésped: *Enrique Patrón de Rueda*

Febrero 8 de 1992

Sones de Mariachi	Galindo
Homenaje a Curiel	Curiel/Oliva
Garrasi	Transc. Pepe Martínez
Camino Real de Colima	Arr. De Magallanes
La Bikina	Fuentes/ Roth
Huapango	Moncayo
Huapangos	Fuentes
Violín Huapango	Pepe Martínez

Mariachi Vargas de Tecalitlán
Director: *Rubén Fuentes*

Orquesta Filarmónica de Jalisco
Director: *José Guadalupe Flores*

Febrero 10, 11 y 12
Marzo 4, 5 y 6

Conciertos Didácticos

Música de los Fuegos Reales de Artificio	Haedel
Concierto para Clarinete en La Mayor K. 622	Mozart
Tocata para Percusiones	Chávez
Bolero	Ravel
Danza del Sable del ballet "Gayaneh"	Khatchaturian

Una Orquesta Filarmónica para Jalisco

Narrador: *Marco Antonio Rubio*
Solista: *Ismael Parra*
Director Huésped: *Igor Sarmiento*

Febrero 19 de 1992

Teatro Ricardo Castro Durango, Dgo. México.
Concierto Extraordinario

Obertura La Urraca Ladrona	Rossini
Danzas Polovetzianas del Príncipe Igor	Borodín
Sensemaya	Revueltas
Vals Rosas del Sur	Strauss
Capricho Español	Korsakov
Bolero	Ravel

Director: *José Guadalupe Flores*

Marzo 1 de 1992

Club de Leones de Arandas, Jalisco

Obertura La Urraca Ladrona	Rossini
Danzas Polovetzianas del Príncipe Igor	Borodín
Peer Gynt Suite Nº 2	Grieg
Obertura Caballería Rusticana	Von Suppe
Vals Rosas del Sur	Johan Straus Jr.
Capricho Español	Korsakov

Marzo 2 de 1992

XI Congreso Internacional Bienal de Cirugía Plástica Estética
Teatro Degollado

Obertura de Los Maestros Cantores de Nuremberg	Wagner
Sensemaya	Revueltas
Danzas Polovetzianas del Príncipe Igor	Borodín
Obertura de la Urraca Ladrona	Rossini
Mosaico Nacional	Oliva
Suite Orquestal	Curiel/Oliva

Con la participación del Coro del Estado conducido por Alfredo Domínguez

Marzo 3 de 1992
Instituto Cultural Cabañas

Obertura de Los Maestros Cantores de Nuremberg	Wagner
Sensemaya	Revueltas
Danzas Polovetzianas del Príncipe Igor	Borodín
Obertura de la Urraca Ladrona	Rossini
Mosaico Nacional	Oliva
Suite Orquestal	Curiel/Oliva

Con la participación del
Coro del Estado conducido por Alfredo Domínguez
Y el Coro Municipal dirigido por: Roberto Gutiérrez

Marzo 13 de 1992

Patio de Los Naranjos Instituto Cultural Cabañas

Una Orquesta Filarmónica para Jalisco

Obertura de Los Maestros Cantores de Nuremberg	Wagner
Coro de La Luna de la Opera Durandot	Puccini
Obertura de El Cazador Furtivo	Weber
Coro Regina Coeli de: Cavallería Rusticana	Mascagni
Solista: Ma. Guadalupe Hernández	

Canción de El Toreador de la Opera Carmen — Bizet
Solista: José de Jesús Quintana

Porgi Amor. Aria de: Las Bodas de Fígaro — Mozart
Solista: *Carmén García Chavarín*

Obertura de Las Bodas de Fígaro	Mozart
Dúo de Papageno y papagena de la Opera La Flauta Mágica	Mozart

Solistas: *Carmén García Chavarín y José de Jesús Quintana*

Coro del Brindis de la Opera La Traviata — Verdi
Solistas: *Ma. Guadalupe Hernández y Arturo Ascencio*

Coro de Los Herreros de la Opera El Trovador	Verdi
Coro de Las Campanas de la Opera Payasos	Leoncavallo
Aria y Coro final de Carmina Burana	Orff

Solistas: *Ma. Guadalupe Hernández y Lisa V. Ballerino*

Director Huésped: *Alfredo Dominguez Aguilar*

Marzo 20 de 1992

"Sinfonieta Prima"	Ernani Aguiar
Obertura Fantasía Romeo y Julieta	Tchaikovski
Sinfonía N° 4 en Mi menor Op. 98	Brahms

Director Huésped: *Armando Prazeres*

Marzo 24 de 1992

Obertura de la Urraca Ladrona	Rossini
Concierto para Violín y Orquesta en Mi menor Op. 64	Mendelssohn
Obertura Fantasía Romero y Julieta	Tchaikowski
Bolero	Ravel

Director : *José Guadalupe Flores*

Marzo 27 y 29 de 1992

Nocturno	Galindo
Schelomo. Rapsodia para Violoncello y Orquesta	Ernest Bloch
Sinfonía "Mathias el Pintor"	Hindemith

Obertura El barbero de Sevilla	Rossini
Concierto para Piano y Orquesta N° 2 en Si bemol mayor Op. 19	Beethoven
Cumbres	Moncayo
El Mandarín Maravilloso	Bartok

Solista: *June Yujung Choi*
Director: *José Guadalupe Flores*

Abril 10 y 12 de 1992

Stabat Mater	Pergolesi
Stabat Mater	Rossini

Mayo 8 de 1992
Concierto Hispano-Mexicano

Homenaje a García Lorca	Revueltas
Preludios Ibéricos para Dos Pianos y Orquesta	Lluis Benejam
La Oración del Torero para Orquesta de Cuerdas Op. 34	J. Turina
Balada del Venado y La Luna	J. Mabarak
Granada	Lara/Oliva

Mayo 15 y 17 de 1992

Obertura de El Barbero de Sevilla	Rossini
Sensemaya	Revueltas
Obertura Fantasía Romeo y Julieta	Tchaikovski
Suite Orquestal	Lara/Oliva

Mayo 22 de 1992

Obertura Académica Op. 80	Brahms
Sinfonía en Mi bemol mayor Op. 55 Heroica	Beethoven
Preludios para Piano	Gershwin

Solista: *Wolgang Dauner*
Director: *José Guadalupe Flores*

Junio 5 de 1992

Obertura la Escalera de Seda	Rossini
Concierto para Piano y Orquesta	Rolón
Sinfonía N° 6 Patética	Tchaikovski

Solista: *Raúl Banderas*
Director: *José Guadalupe Flores*

Junio 7 de 1992
Concierto Extraordinario
Auditorio del SUTERM

Obertura La Urraca Ladrona	Rossini
Sensemaya	Revueltas
Obertura Fantasía Romeo y Julieta	Tchaikovski
Homenaje a Gonzalo Curiel	Curiel

Junio 12 y 14 de 1992

Cantata Las Meditaciones de La Virgen	Navarro
Concierto para Flauta y Cuerdas en Sol mayor	Quantz
Sinfonía en Re	Franck

Junio 19 y 21

Homenaje a Zapopa	Medeles
Concierto para Contrabajo y Orquesta	Serge Koussevitzki
Suite N° 2 para Pequeña Orquesta	Stravinski
Suite de El Teniente Kije, Op. 60	Prokófiev

Solista: *Filipp Galkine*

Junio 26 de 1992

Diferencias Estreno en GDL Germán Cáceres
Concierto para Violoncello y Orquesta Laló
Sinfonía en Si bemol mayor Op. 20 Chausson

Solista: *Alan Smith*

Julio 3 de 1992

Obertura Patria Op. 19 Bizet
Concierto para Violín y Orquesta en Fa Mayor Op. 20 Laló
Pavana para una Infanta Difunta Ravel

Solista: *Derry Deane*
Coro del Estado dirigido por: *Roberto Gutiérrez*

Julio 10 y 12 de 1992

Sinfonía N° 2 Resurrección Mahler
Solistas: *Virginia Kerr* (Soprano), *Lester Senter* (Contralto).

Coros. Del Estado, del Ayuntamiento y de la
Escuela de Música de la U de G.
Director: *Roberto Gutiérrez.*

Agosto 28 y 30 de 1992

Obertura Coriolano Beethoven
Concierto N° 2 en Fa menor para Piano y Orquesta Chopin
Sinfonía N° 1 en Do menor Brahms

Solista: *Paul Badura Skoda*
Director: *José Guadalupe Flores*

Octubre de 92

Mosaico Nacional Mateo Oliva
Guadalajara Arr. Mateo Oliva
Me he de comer esa tuna Arr. Mateo Oliva
Vals Club Verde Campodonico
Vals Alejandra Enrique Mora
Vals Dios Nunca Muere Enrique Mora
Homenaje a Gonzálo Curiel Arr. Mateo Oliva
Sones de Mariachi Galindo

Director: *José Guadalupe Flores*
Coro del Estado y coro del Ayuntamiento dirigido por *Roberto Gutiérrez.*

Octubre 14 de 1992

Amigos de la Guitarra A.C.
Orquesta Filarmónica de Jalisco

Obertura "Tres Cartas a México" Bernal Jiménez
Concierto para Guitarra Salvador Barcarisse
Solista: *Enrique Florez*

Sinfonieta Moncayo
Concierto de Aranjuez Rodrigo
Solista: *Alfonso Moreno*

Noviembre 3 de 1992

Una Orquesta Filarmónica para Jalisco

Obertura Festival Académico　　　　　　　　　　　　　　Brahams
Concierto N° 2 para Piano y Orquesta en Si bemol Op. 83　Brahms
Vals Triste Op. 44　　　　　　　　　　　　　　　　　　　Sibelius
Los Pinos de Roma　　　　　　　　　　　　　　　　　　Respighi

Solista: *Mark Zeltser*

Noviembre 10

Arias de Operas diversos autores.
Solista: *Francisco Araiza*
Director Huésped: *Fernando Lozano.*

Noviembre 13 y 15 de 1992

Suite de Ballet Los Gallos　　　　　　　　　　　Raúl Cosío
Andante Espianato Gran Polonesa　　　　　　　Chopin
Fantasía Húngara Sobre Temas Folklóricos　　　Liszt
Los Preludios　　　　　　　　　　　　　　　　Liszt

Solista: *Rosario Andino*
Director: *José Guadalupe Flores*

Noviembre 27 y 30 de 1992

Oda a La Universidad　　　　　　　　　　　　Víctor Manuel Medeles
Canciones para Los Niños Muertos　　　　　　Mahler
Cantata para Coros y Orquesta, Op. 78　　　　Prokófiev

Solista: *Emily Golden* (Mezzosoprano).

Diciembre 6 y 8 de 1992

Mutación en Metales　　　　　　　　　　　　　　　Manuel Cerda
Concierto para Violín y Orquesta　　　　　　　　　Robert Rollin
Suite Orquestal de la Opera La Hija de Rappaccini
De Octavio Paz　　　　　　　　　　　　　　　　　Daniel Catán
Encuentro 92 Obra Coral Sinfónica　　　　　　　　Bernardo Colunga

Coro del Estado y coro del Ayuntamiento

Diciembre 13 y 16 de 1992

Suite del ballet Los Gallos　　　　　　　　　　　R. Cosio
Andante Espianato y Gran Polonesa　　　　　　Chopin
Fantasía Húngara sobre temas Folklóricos　　　　　　　　　　Liszt
Los Preludios　　　　　　　　　　　　　　　　　　　　　　Liszt

Solista: *Rosario Andino*
Director: *José Guadalupe Flores*

Diciembre 17 de 1992

El Mesías　　　　　　　　　　　　　　　　　　　　　　　　Haendel
Teatro Degollado

Diciembre 22

Una Orquesta Filarmónica para Jalisco

Catedral Metropolitana

Misa de Santa Cecilia Charles Gounod

Año de 1993

Enero 28 de 1993

Obertura Russlan y Ludmila	Glinka
Obertura carnaval Romano Op. 19	Berlioz
Rapsodia Rumana N° 1	Enesco
Obertura Barón Gitano, Vals Aceleraciones, Vals Vida de Artista, Polka Pizzicato, Vals Voces de Primavera.	J. Strauss

Enero 31 de 1993
Auditorio del SUTERM

Concierto Extraordinario

Obertura Russlan y Ludmila	Glinka
Obertura carnaval Romano Op. 19	Berlioz
Rapsodia Rumana N° 1	Enesco
Obertura Barón Gitano, Vals Aceleraciones	J. Strauss
Danza de Las Horas	Ponchielli
Escenas Caucásicas	Ippolitov- Ivanov
Rapsodia Rumana N° 1	Enesco

Febrero 4 de 1993
Festejos del 451 Aniversario de la Ciudad de Guadalajara

Allegro Marcial "Jalisco"	E. García Espinoza
Guadalajara	Guizar/ Oliva
Vals N° 2	Jiménez Alvizo
Me he de Comer esa Tuna	Arr. Mateo Olivo
Romeo y Julieta	Tchaikowski
Danzas Polovetzianas	Borodín

Febrero 7 de 1993
Ajijic, Jalisco.

Obertura Russlan y Ludmila	Glinka
Obertura carnaval Romano Op. 19	Berlioz
Rapsodia Rumana N° 1	Enesco
Obertura Barón Gitano, Vals Aceleraciones, Vals Vida de Artista, Polka Pizzicato, Vals Voces de Primavera.	J. Strauss

Febrero 14 de 1993
Concierto Bajo Los Arboles

Allegro Marcial "Jalisco"	E. García Espinoza
Guadalajara	Guizar/ Oliva
Vals N° 2	Jiménez Alvizo
Me he de Comer esa Tuna	Arr. Mateo Olivo
Romeo y Julieta	Tchaikowski
Danzas Polovetzianas	Borodín

Coro del Estado y Coro Ciudad de Guadalajara.

Febrero 18 de 1993

Una Orquesta Filarmónica para Jalisco

Suite de El Amor Brujo	Falla
Noches en los Jardines de España	Falla
Concierto en Sol para Piano y Orquesta	Ravel
Bolero	Bolero

Solista: *Joaquín Achucarro*
Director: *José Guadalupe Flores*
Marzo 19 de 1993
Seminario Menor, Parroquia de San Martín

La Manda	Galindo
Redes	Revueltas
Salón México	Copland
Sinfonía India	Chávez

Marzo 21 de 1993
Concierto de Divulgación Parque Agua Azul

Allegro Marcial "Jalisco"	E. García Espinoza
Obertura Rusland y Ludmila	Glinka
Polka Pizzicato, Vals Aceleraciones	J. Strauss
Rapsodia Rumana N° 1	Enesco
Bolero	Ravel

Abril 21, 22 y 23 de 1993
Conciertos Educativos

Sinfonía de Los Juguetes	Haydn
Plink, Plank Plunk	
Festival de Trompetas	
Jazz Pizzicato	
El Vals Gato	
La Máquina de Escribir	Leroy Anderson

Marzo 4 de 1993

Los Planetas	Holst
Preludio a la Siesta de un Fauno	Debussy
Sinfonía N° 1	Titán

Director: *José Guadalupé Flores*

Marzo 11 de 1993
Templo de Santo Tomás de Aquino

Marzo 14 de 1993
Palacio Municipal de Zapopan

Director Huésped: *Richard Marksón*

Marzo 18 de 1993
Teatro Degollado
50 Aniversario de DK 12 50

Marzo 25 de 1993

Mozart
Solista: *Eugene Coghill*
Director Huésped: *Joseph Henry*

Abril 1 de 1993

Una Orquesta Filarmónica para Jalisco

Requiem Verdi
Solistas: *Lucy Ferrero* (Soprano), *Lester Senter* (Soprano),
Flavio Becerra (Tenor), *Luis Girón May* (Barítono).

Coro del Estado y Coro de la Ciudad de Guadalajara

Mayo 14 de 1993

Concierto de Primavera
Consejo Municipal para la Cultura y las Artes
Club de Leones Arandas, Jalisco

Czardas	Monti
Plink, Plank, Plunk	Anderson
Suite de Carmen	Bizet
Fiesta de Trompetas	Anderson
La Máquina de Escribir	Anderson
La Viuda Alegre	Lehar
Suite de Lara	Oliva

Mayo 20 y 23 de 1993

Obertura Sueño de Una Noche de Verano
Concierto para Violín y Orquesta Op. 64 (1844)
Sinfonía N° 5 en Re mayor

Director Huésped: *Eduardo García Barrios*

Junio 4 y 6 de 1993

Marco Antonio Muñiz, Mariachi Vargas de Tecalitlán, Orquesta Filarmónica de Jalisco.

Granada	Lara
Que Cosa es el Amor	
Condición	Gabriel Ruiz
Usted	J.A. Zorrila "Monis"
Amor Mío, Cancionero, Seguiré mi Viaje, Orgullo, El Andariego	A. Carrillo
Franqueza, Que Seas Feliz, Verdad Amarga, Bésame Mucho	C. Velázquez
Temor, Un Gran Amor, Vereda Tropical	G. Curiel
Adoro, Esta Tarde vi Llover, Parece que fue Ayer, no sé tú.	Manzanero
Incontenible, Que Murmuren, Escándalo, (Rafael Cárdenas) El Despertar	
(Martha Roth), La Bikina, Que Bonita es mi Tierra	Rubén Fuentes
INTERMEDIO	
Violín Huapango	José Pépe Martínez
El Mariachi, Sin ti, Guadalajara.	Guizar
La Estrella de Jalisco, Llegando a Ti, Paloma Querida	
Que te vaya bonito	J.A. Jiménez
Sones de Jalisco	S. Vargas/R. Fuentes.

Junio 17 de 1993

Obertura Rusian y Ludmilla	Glinka
Concierto N° 3 en Do Mayor Op. 26	Prokófiev
Petruchka	Stravinski

Solista: *Mark Zeltser*

Junio 20 de 1993

Rusland y Ludmila	Glinka
Rapsodia sobre un tema de Nino Rota	Zatín

Petruchka Stravinski

Solista: *Anatoly Satin*
Director: *José Guadalupe Flores*

Junio 24 de 1993

Programa Wagner

Preludio de Parsifal
El Holandés Herrante
Obertura Rienzi
Ob. Tannhauser
Viaje de Sigfrido en el Rihn
Música Fúnebre de Sigfrido
Maestros Cantores

Director Huésped: *Félix Carrasco Córdoba*

Julio 1 y 4 de 1993

Suite de La Arlesiana	Bizet
Fantasía de Carmen	Sarasate
Aires Gitanos	Sarasate
Danzas Fantásticas	Turina
La Oración del Torero	Turina

Solista: *Manuel Ramos*
Director: *José Guadalupe Flores*

Julio 8 y 11 de 1993

Obertura Cándido	L. Bernstein
Concierto N° 2 para Violín y Orquesta	Weniawski
Schehrezade	Korsakov

Solista: *Cuahutemoc Rivera*
Director: *José Guadalupe Flores*

Julio 15 y 18 de 1993

Quatro Momentos para orquesta de Cuerdas	Ernani Aguiar
Batuque	Oscar Lorenzo Fernández
Sonfonieta N° 1	H. Villalobos
Sinfonía N° 8	Dvorak

Director Huésped: *Armando Prazeres*

Julio 22 y 25

Tristán e Isolda	Wagner
Concierto para Tuba y Orquesta	Vaugham Williams
Sinfonía N° 7	Beethoven

Solista: *Manuel Cerros*
Director Huésped: *Jorge Sarmientos*

Julio 29 y agosto 1 de 1993

Rondó para Violín y Orquesta	Mozart
Sinfonía Concertante para Oboe, Clarinete, Fagot y Corno	Mozart

Una Orquesta Filarmónica para Jalisco

Don Quijote para Violín y Orquesta											Strauss

Solistas: *Domingo Damian Ramírez E.* (Oboe), *Charles Nath* (Clarinete), *Manuel Tercero* (Fagot), *Eugene Coghill* (Corno).
Ildelfonso Cedillo (Violoncello en: Don Quijote).

Septiembre 13 de 1993

Fantasía Coral para Piano y Orquesta											Beethoven
Novena Sinfonía "Coral" Op. 125												Beethoven

Coro del Estado y Coro Ciudad de Guadalajara.
Director: *José Guadalupe Flores*

Octubre 1 de 1993

Homenaje a Blas Galindo

Homenaje a Cervantes													Galindo
Sinfonieta															Moncayo
Sensemaya															Revueltas
Sinfonía India														Chávez
Sones de Mariachi													Galindo

Director: *José Guadalupe Flores*

Octubre 15 de 1993

Templo Parroquia de San José Obrero. Arandas, Jalisco.

Misa de Requiem													Mozart
Como homenaje luctuoso en memoria del Lic. Francisco Medina Ascencio.

Coro del Estado
Director: *Roberto Bañuelos*

Solistas:

Celia Estrada (Soprano), *Arturo Ascencio* (Tenor),
Marpia del Rosario Aragón (Contralto), *Héctor López Vega* (Bajo).

Octubre 27 de 1993
Templo Getsemani de la Cruz

Obertura Sueño de una Noche de Verano											Mendelssohn
Sinfonía Inconclusa													Schubert
Suite N° 1 Peer Gynt													Grieg

Director Huésped: *Eduardo García Barrios.*

Noviembre 4 y 7 de 1993

Rapsodia Española													Ravel
Suite de El Sombrero de Tres Picos											Falla
Concierto N° 1 en Re mayor Op. 6											Paganini

Solista: *Stefan Milenkovic*

Noviembre 10 de 1993

Suite N° 2 de Carmen	Bizet
Rapsodia Española	Ravel
Suite de El Sombrero de Tres Picos	Falla
Sensemaya	Revueltas
Sinfonieta	Moncayo
Sones de Mariachi	Galindo

Director: *José Guadalupe Flores*

Noviembre 18 de 1993

Concierto con motivo del ingreso del Mtro José Guadalupe Flórez a la Benemérita Sociedad de Geografía y Estadística capítulo Jalisco.

Obertura Suite N° 1 Peer Gynt	Grieg
Concierto para Violín y Orquesta	Dvorak
Sinfonía N° 5 en mi menor Op. 64	Tchaikovski

Solista: *Nicholas Kitchen*
Director: *José Guadalupe Flores*

Noviembre 21 de 1993

Patronato de Conservación y Fomento, Amigos del lago de Chapala A.C.

Obertura de La Flauta Mágica		Mozart
Concierto para Trompeta y Orquesta		Johann Nepomuk Hummel
Así es mi Tierra	Estreno absoluto	Ramón Becerra
Huapango		Moncayo

Solista: *Juan Ramírez*

Noviembre 23 de 1993

Concierto Homenaje de Zapotlán al maestro José Clemente Orozco

H. Ayuntamiento de Zapotlán, Jal. Grupo Cultural Arquitrabe de Zapotlán.

Suite del Sombrero de Tres Picos	Falla
Suite de Carmen	Bizet
Sensemaya	Revueltas
Sinfonietta	Moncayo
Sones de Mariachi	Galindo

Director: *José Guadalupe Flores*

Diciembre 3 de 1993

Suite N° 2 de Carmen	Bizet
Suite de El Sombrero de Tres Picos	Falla
Asi es mi Tierra	Becerra
Huapango	Moncayo

Diciembre 5 de 1993

452 Aniversario de la Funcdación de Zapopan
Presidencia Municipal

El Tonto de la Colina

Una Orquesta Filarmónica para Jalisco

Ayer
Hey Jude
Eleanor Rigby
Michelle
Submarino Amarillo Beatles
Carmina Burana Carl Orff

Solistas: *Luz Angélica Uribe* (Soprano), *Luis Alberto Cansino* (barítono), *Flavio Becerra* (Tenor).
Con la participación de El Coro del Estado dirigido por Roberto Gutiérrez.

Director: *José Guadalupe Flores*

Diciembre 8 de 1993

Obertura La Urraca Ladrona Rossini
Rapsodia Sobre un Tema de Paganini Rachmaninov
Sinfonía N° 4 en fa menor Op. 36 Tchaikovski

Solista: *Vladimir Feltsman*
Director: *José Guadalupe Flores*

Diciembre 16 de 1993

El Mesías Haendel

Solistas: *Luz Angélica Uribe* (Soprano), *Lester Senter* (Contralto),
Flavio Becerra (Tenor), *Noé Colín* (Bajo).

Coro del Estado, Coro Ciudad de Guadalajara. Director Roberto Gutiérrez.
Director: *José Guadalupé Flores*.

Año de 1994

Enero 16 de 1984

San Juan de la Cruz, Guadalajara, México.

Una Noche en la Arida Montaña Moussorgski
El Aprendiz de Brujo Paul Dukas
Romeo y Julieta Tchaikovski
Rodeo Copland

Director Huésped: *Igor Sarmiento*

Febrero 2 de 1994
Teatro Degollado

Concertino para Clarinete Op. 26 Weber
Concierto Para Flauta y Orquesta Op. 17 Cecile Chaminade
Concierto en La menor Op. 54 Schuman

Solistas: *Xochitl García Verdugo* (Clarinete), *Cuahutemoc García* (Flauta), *Marco A. Verdín* (Piano).

Febrero 4 de 1994
Aniversario XLII de la Escuela de Música de la Universidad de Guadalajara
Teatro Degollado

Obertura Don Juan Mozart
Concierto para Guitarra y Orquesta Giuliani
Obertura Cándido Bernstain
Rapsodia en Azul Gershwin

Una Orquesta Filarmónica para Jalisco

Solistas: *J. Guadalupe López Luevano* (Guitarrista), *Leonor Montijo Beraud* (Pianista).
Director: *José Guadalupe Flores*

Febrero 8 de 1994

Auditorio de La Floresta en Ajijic, Jalisco.

Obertura Cándido	Bernstein
Rapsodia en Azul	Gerswin
Simfonía N° 6 Patética	Tchaikowski

Solista: *Leonor Montijo Beraud*

Febrero 9 de 1994
Aniversario de La Escuela de Música de la U de G.
Teatro Degollado

Obertura Finlandia	Sibelius
Concierto para Piano y Orquesta	Ponce
Rondó para Violín y Orquesta	Mozart
Concierto para Percusiones y Orquesta	Espinoza

Solistas: *Ruth Yolanda Flores Covarrubias* (Piano),
José Luis Parra Rodríguez (Violín), *Felipe Espinoza Gallardo* (Percusiones).
Director: *J. Guadalupe Flores.*

Febrero 11 de 1994
XLII Aniversario de la Escuela de Música de la U de G.
Teatro Degollado

Obertura Leonora N° 3	Beethoven
Concierto en Sol Mayor Op. 58 Para Piano y Orquesta	Beethoven
Sinfonía N° 6 Patética	Tchaikovski

Solista: *Walter Plackenheim*
Director: *José G. Flores*

Febrero 13 de 1994
Parque Los Colomos

Obertura Cándido	Bernstein
Concierto para Percusiones y Orquesta	Milhaud
Suite Así es mi Tierra	Ramón Becerra

Febrero 14 de 1994
Teatro Degollado

Concierto en La	Vivaldi
Solista: *Alfredo Franco L.* (Violín).	
Concierto en La	Bach
Solista: *Sergio Catachea* (Violín)	
Cantata N° 82	Bach
Solista: *Roberto Gutiérrez* (Canto).	
Concierto en Do para Dos Pianos y Orquesta	Bach
Solistas: *Eva Pérez Plazola* y *Consuelo Medina Guerrero* (Pano)	

Marzo 3 y 6 de 1994
Teatro Degollado

Introducción a la danza	Weber
Concierto para Piano y Orquesta N° 2	Liszt

Sinfonía N° 1 Titán											Mahler

Solista: *Alejandro Ruiz Vela*
Director: *José Guadalupe Flores*

Marzo 10 y 13 de 1994
Teatro Degollado

Concierto para Violín y Orquesta							Brahms
Sinfonía N° 2												Brahms

Solista: Stephane Tran Ngoc
Director: José Guadalupe Flores

Marzo 17 y 20 de 1994
Teatro Degollado

Obertura El Rapto de Serrallo								Mozart
Concierto N° 3 para Piano y Orquesta						Beethoven
Sinfonía N° 2												Borodin

Solista: *Sherri L. Adams*
Director: *José Guadalupe Flores*

Marzo 24, 25 y 27 de 1994

Cristo en el Monte de Los Olivos							Beethoven

Solistas: *Tatiana Togoschkina* (Soprano), *Flavio Becerra* (Tenor), *Noe Colin* (Bajo).
Director: *José Guadalupe Flores*
Coro: Del Estado y del Ayuntamiento de Guadalajara.

Abril 16 de 1994
Villa de Leones. Colonia Seattle

Concierto de Valses y Serenatas

Obertura Die Fledemaus										Strauss II
El Danubio Azul
Polka Pizzicato

Gavota														Ponce
Dios Nunca Muere											Macedonio Alcalá
Mandolinata													Antonio Soler
La Oración del Torero										Turina
Eine Kleine Nachtmusik										Mozart

Mayo 4 de 1994

Seminario San Juan de Los Lagos

Guillermo Tell												Rossini
Capricho Español											Korsakov
Guia Orquestal para Jóvenes									Britten
Así es mi Tierra											R. Becerra

Mayo 11 de 1994
Concierto en honor de los Maestros

Guillermo Tell												Rossini
Capricho Español											Korsakov
Guia Orquestal para Jóvenes									Britten

Música de los Beatles

Mayo 12 de 1994

Concierto Pro Construcción del Colegio Altamira

Guillermo Tell	Rossini
Capricho Español	Korsakov
Guía Orquestal para Jóvenes	Britten

Música de los Beatles

Mayo 13 de 1994
Templo de Santa Teresita

Guillermo Tell	Rossini
Capricho Español	Korsakov
Guía Orquestal para Jóvenes	Britten
Así es mi Tierra	Ramón Becerra

Junio 2 y 5 de 1994
Teatro Degollado

Programa Prokofief

Sinfonía Clásica
Concierto para Piano y Orquesta Número 1
Suite de Romeo y Julieta

Solista: *Cathy Lysinger*

Junio 9 de 1994

Serenata N° 2	Brahms
Concierto para Piano y Orquesta N° 5 El Emperador	Beethoven

Solista: *Joaquín Achucarro*

Junio 16 y 19 de 1994

Obertura Los Esclavos Felices	Arriaga
Fantasía Escocesa para Violín y Orquesta	Brunch
Sinfonía en Re	Franck

Solista: *Stephane Chase*

Junio 23 y 26 de 1994

Obertura Egmont	Beethoven
Concierto para Violín y Orquesta	Arias
Fantasía a Fausto para Violín y Orquesta	Sarasate
Sinfonía N° 7	Beethoven

Solista: *Teo Arias*
Director Huésped: *Richard Markson*

Junio 30 y Julio 3 de 1994

La Tumba de Couperin	Ravel
Concierto para Chello y Orquesta	Dvorak

Una Orquesta Filarmónica para Jalisco

Sinfonía N° 5 Tchaikovski

Solista: *Idelfonso Cedillo*

Julio 7 y 10 de 1994
Programa Strauss

Serenata para Alientos
Concierto para Violín y Orquesta
Asi Hablaba Zarathustra

Solista: *Manuel Ramos*

Julio 14 y 17 de 1994

Mamá la Oca
La Valse Ravel
Concierto para Violín y Orquesta Sibelius

Solista: *Cuahutemoc Rivera*

Julio 21 y 24 de 1994

Obertura Finlandia Sibelius
Concierto N° 1 para Piano y Orquesta Chopin
Variaciones Enigma E. Elgar

Solista: *Yolanda Martínez*
Director Huésped: *Jesús Medina*

Septiembre 18 y 19 de 1994
Palacio Municipal de Zapopan y Palcio Municipal de Guadalajara.

Obertura Guillermo Tell Wagner
Capricho Español Korsakov
Guia Orquestal para Orquesta Britten
Así es mi Tierra Ramón Becerra

Octubre 6 de 1994

Obertura Leonora N° 3 Op. 72 Beethoven
Concierto para Piano y Orquesta N° 3 Op. 37 Beethoven
Concierto para Piano y Orquesta N° 4 Op. 58 Beethoven

Solista: *Sergio Alejandro Matos*

Octubre 8 de 1994

Concierto organizado por El Consejo de Directores del Guadalajara
 Country Club A.C. con el patrocinio de
Banco Mexicano S.A y Patronato de la Filarmónica de Jalisco.

Las Cuatro Estaciones Vivaldi
Branderburgo N° 1 (primer movimiento) Bach
Sinfonía N° 40 (primer movimiento) Mozart
Obertura Leonora N° 3 Beethoven
Finlandia Sibelius
Capricho Español Korsakov
Huapango Moncayo

Noviembre 3 de 1994

Obertura Manfredo	Schumann
Concierto para Piano y Orquesta en La Op. 54	Schumann
Sinfonía N° 1 en Do mayor	Bizet

Solista: *Jorg Demus*

Noviembre 13 de 1994

Convivencia artístico/cultural Parque de Los Colomos, Zona de Pérgolas

Crown Imperial	Walton
El Moldavia	Smetana
Obertura Festiva	Schostakovich
Obertura Cow Boys	J. Williams

Noviembre 18 de 1994

Auditorio del SUTERM
Concierto Extraordinario

Crown Imperial	Walton
El Moldavia	Smetana
Obertura Festiva	Schostakovich
Huapango	Moncayo
Obertura Cow Boys	J. Williams

Noviembre 29 de 1994

Las Cuatro Estaciones	Vivaldi
Branderburgo N° 1 (primer movimiento)	Bach
Sinfonía N° 40 (primer movimiento)	Mozart
Obertura Leonora N° 3	Beethoven
Finlandia	Sibelius
Capricho Español	Korsakov
Huapango	Moncayo

Diciembre 8 de 1994

Iberia	Debussy
Jota Aragonesa	Glinka
Concierto de Aranjuez para Guitarra y Orquesta	Rodrigo
España	Chabrier
El Sombrero de Tres Picos	Falla

Solista: *Rafael Jiménez Rojas*
Director: *José Guadalupe Flores*

Diciembre 15 y 16 de 1994

El Mesías	Haendel

Solistas: *Virginia Keer* (Soprano), *Lester Senter* (Contralto), *Noe Colin* (bajo)
Director: *José Guadalupe Flores.*
Coro del Estado dirigido por *Roberto Gutiérrez*

Año de 1995

Febrero 3 de 1995
Auditorio de La Floresta. Ajijic, Jalisco.

Una Orquesta Filarmónica para Jalisco

Danubio Azul	Strauss
Overtura El Barón Gitano	Strauss
Salón México	Copland
Suite El Gran Cañón	Grope

Marzo 16 y 19 de 1995

Obertura Guerra y Paz Op. 91	Prokófiev
Concierto N° 1 en Re para Violín y Orquesta Op. 19	Strauss
Concierto para Oboe y Orquesta	Hindemith
Sinfonía Metamorfosis	Hindemith

Solista: *Emannuel Abbuhl* (Violín), *Natalie Von Droogenbroeck* (Oboe).

Marzo 23 y 26 de 1995

Ferial	Ponce
Concierto para Violín y Orquesta	Gutiérrez Heras
Sinfonía N° 2 En la Antesala del Sueño	Federico Ibarra

Solista: *Rachel Varga*

Marzo 31 y Abril 1 de 1995

Christian Zeal and Activity	John Adams
Concierto en Mi menor para Violín y Orquesta	Mendelsohnn
Sinfonía N° 2	Tchaikovski

Solista: *Stephan Tran Ngoc*
Director: *David Handel*

Abril 6, 7 y 9 de 1995

Stabat Mater	Pergolesi
Requiem	Cherubini

Coro del Estado

Abril 28 y 30 de 1995

Obertura Las Creaturas de Prometeo	Beethoven
Concierto N° 4 para Piano y Orquesta	Beethoven
Sinfonía N° 4	Beethoven

Solista: *Leonor Montijo*

Mayo 3 y 12 de 1995

Obertura Candido		Bernstain
Vals Danubio Azul	Strauss	
Música de Los Beatles		
Suite Orquestal	Mateo Oliva	

Mayo 26 y 28 de 1995

Obras del Compositor y Pianista: Joel Vanderoogenbroeck

Obertura
Aint
The Blue Side
Visions

Una Orquesta Filarmónica para Jalisco

Rain Forest
Black Sand

Junio 9 y 8 de 1995

Lento para Cuerdas	Dvorak
Concierto para piano Yellow River	Xian Xinghai
Scherezada	Korsakov

Solista: *Ricardo Caramella*

Junio 16 de 1995

Habanera para Violín y Orquesta	Saint-Saëns
Variaciones sobre un Tema Rococo para Violoncello y Orquesta	Tchaikovski
Variaciones Sinfónicas para Piano y Orquesta	Franck
Triple Concierto para Piano, Violín y Violoncello con Orquesta	Beethoven

Solistas: *María Teresa Rodríguez* (Piano), *Carlos Prieto* (Violoncello), *Román Revueltas* (Violín).

23 y 25 de Junio de 1995

Fuegos Artificiales. Obertura Concierto para Violín y Orquesta	Stravinski
Sinfonía N° 10	Shostakovich

Solista: *Christos Kanettis*
Director: *José Guadalupe Flores*

Julio 7 y 9 de 1995

Canción de Cuna para Cuerdas	Gerswin
Concierto para Contrabajo y Orquesta	Grieg
Fantasía de Moises	Paganini
Fanfarria para El Hombre Común	Copland
Appalachian Apring	Copland

Solista: *Gary Karr*

Julio 14 y 16 de 1995

Pavana Op. 50	Fauré
Poema	Chausson
Introducción y Rondó	Saint-Saëns
Sinfonía Fantástica	Berlioz

Solista: *Arturo Guerrero*

Julio 21 y 23 de 1995

Programa Bartok

Dance Suite
Concierto para Violín y Orquesta
Concierto para Orquesta

Solista: *Cuauhtémoc Rivera*
Director Huésped: *Eduardo Díaz Muñoz*

Septiembre 8 de 1995

Una Orquesta Filarmónica para Jalisco

Sinfonía N° 40	Mozart
Sinfonía N° 5	Beethoven
Carmina Burana	Orff
Así es mi Tierra	R. Becerra
Huapango	Moncayo

Dierector Titilar: *José Guadalupe Flores.*
Coro del Estado

Septiembre 13 de 1995

Obertura Cazador Furtivo	Weber
Pequeña Serenata para Orquesta de Arcos	Mozart
Obertura Fantasía "Romeo y Julieta"	Tchaikowski
Sinfonía N° 5	Beethoven

Septiembre 20 de 1995
Concierto Homenaje a la maestra pianista Aurea Corona.

Obertura La Flauta Mágica	Mozart
Concierto N° 10 en Mi bemol mayor para Dos Pianos y Orquesta	Mozart
Sinfonía N° 38 en Re Mayor Praga.	Mozart

Solistas: *Maria Luisa Lizárraga y Juan Francisco Velasco Lafarga*

Septiembre 24 de 1995
Concierto con motivo de la fundación de la Escuela de Música "Higinio Ruvalcaba".
Plaza principal de Yahualica Jalisco.

Sinfonieta	Moncayo
Suite	Lara/Oliva
Asi es mi Tierra	Becerra
Huapango	Moncayo

Octubre 13 de 1995
Parroquia de Tlaquepaque

El Barbero de Sevilla	Rossini
Marcha Eslava	Tchaikovski
Danza Hungara N° 5	Brahms
Suite de Carmen	Bizet
Huapango	Moncayo

Director: *José Guadalupe Flores*

Noviembre 5 de 1995
Plaza Fundadores

Suite N° 1 de Carmen	Bizet
Concierto de Aranjuez para Guitarra y Orquesta	Rodrigo
Mosaico Nacional	M. Oliva
El Tonto de la Colina, Ayer, Hey Jude, Eleanor Rigby, Michelle y El Submarino Amarillo.	Los Beatles

Noviembre 16 de 1995

Aniversario de Chapala. Parroquia de San Francisco, Chapala, Jalisco

Maestros Cantores de Nuremberg	Wagner
South Pacific	R.Rodgers
Capricho Italiano	Tchaikovski
Bolero	Ravel

Una Orquesta Filarmónica para Jalisco

Huapango — Moncayo
Carmina Burana — C. Orff

Director Huésped: *Francisco Orozco*

Coro del Estado dirigido por Roberto Gutiérrez.

Noviembre 17 de 1995
Patio central del Congreso del Estado de Jalisco

Maestros Cantores de Nuremberg — Wagner
Vals del Emperador — Strauss
Danzas Eslavas — Dvorak
South Pacific — R.Rodgers
Capricho Italiano — Tchaikovski
Bolero — Ravel

Director Huésped: *Francisco Orozco*

Noviembre 24 y 26 de 1995
Homenaje a José Rolón
Ciudad Guzmán, Jalisco y teatro Degollado de Guadalajara.

El Festín de los Enanos — Rolón
Concierto para Piano y Orquesta — Rolón
Zapotlán — Rolón

Solista: *Raúl Banderas*

Diciembre 3 de 1995
Teatro Degollado

Obertura Las Bodas de Fígaro — Mozart
Sinfonía concertante para Violín y Orquesta — Mozart
Sinfonía Jupiter N° 41 — Mozart

Solistas: *Sava Lastsanich* (Violin) y *Aura Staskeviciene* (Viola).

Diciembre 8 y 10 de 1995

Vocalise Op. 34 N° 14 — Rachmaninov
Concierto N° 2 para Piano y Orquesta — Rachmaninov
Sinfonía N° 1 — Rachmaninov

Solista: *Nicolás Lahusen*

Diciembre 15 de 1995

Concierto Navideño

Suite N° 3 — Bach
Concierto Branderbugo — Bach
Sinfonía de los Dioses — Haydn

Director Titular: *José Guadalupe Flores*

Año de 1996

ENERO
Juéves 11 Arandas, Jal.
Director: *José Guadalupe Flores*
Viernes 12 **Auditorio del SUTERM**

Ramón Macías Mora

Una Orquesta Filarmónica para Jalisco

Director: *José Guadalupe Flores*

Obertura Caballería Ligera	Franz Von Suppe
El Murciélago / Ob. El Barón Gitano	Johann Strauss
Orfeo en los Infiernos	Offenbach
La Fuerza del Destino	Giuseppe Verdi
Tanhaüser Richard	Wagner
Obertura. Guillermo Tell	Gioacchino Rosinni

Domingo 21 Teatro Degollado
Director José Guadalupe Flores
Solista: Coro Schola Cantorum/ Dr. *Harlan Snow*, Conductor

Gloria RV 589	Antonio Vivaldi
Sinfonía en Do mayor, La Grande	Franz Schubert

Viernes 26 Teatro Degollado
Director: *José Guadalupe Flores*
Solistas: *Sergio Medina*/ Guitarrista
 Carlos Prieto/ Cellista

Preludio Orquestal para Pequeña orquesta.	Gabriel Pareyón
Divertimento	Antonio Navarro
Concierto para guitarra y orq.uesta.	Víctor Manuel Medeles
Concierto para Cello y orquesta.	Federico Ibarra

FEBRERO

Viernes 2 Teatro Degollado
Domingo 4 Templo de Encarnación de Díaz, Jalisco.
Director: *José Guadalupe Flores.*
Solista: *Cuauhtémoc Rivera*/ Violinista
ProgramaP.I. Tchaikovsky
 Elegía para serenata de cuerdas
 Concierto para violín en Re mayor, op.35
 Sínfonía No.4 en Fa menor, Op. 36

Viernes 9 Club San Javier de Guadalajara.
Director: *Francisco Orozco*
Programa

Ob.ertura El Barón Gitano	Johan Strauss
Ob. Orfeo en los Infiernos	Offenbach
Obertura Guillermo Tell	Rossini
Suite No. 2 Cármen	Bizet
South Pacific	Bernard Rogers
Huapango	Moncayo

Viernes 16 Teatro Degollado
Domingo 18
Director: *José Guadalupe Flores*

Programa La Viuda Alegre, Opereta Franz Lehar

Miércoles 21 Escuela de Música de la Universidad de Guadalajara.
Domingo 25
Director: *José Guadalupe Flores*
Programa

Concierto en Re mayor para violín y orquesta Mozart
Solista: *José Luis Parra*

Elegia Op. 24 para Chello y orq. Fauré
Solista: *Eduardo Mendizabal*
Concierto en re menor para dos violines y orquesta. Juan Senastián Bach.

Solistas: *Sergio Caratachea y Vladimir Milstein*
Concierto para Piano y Orq. en Do mayor Op.15 Beethoven

Solista: *Joel Juan Qui Vega*

Viernes 23 **Teatro Degollado.**
Director: *José Guadalupe Flores*
Programa
Juego de Colores Manuel Cerda
Concierto para clarinete y orq.uesta. Carl Nielsen
Solista: *Charles Nath*
Concierto para dos pianos Poulenc
Solistas: *Leonor Montijo y Elena Palomar*

Jueves 29 **Teatro Degollado**
Director: *José Guadalupe Flores*
Solista: *Marco Antonio Muñíz*

Programa Música popular.
Granada Mateo Oliva
Amo esta Tierra Felipe Gil
Popurrí Manzanero
Quiero Abrazarte tanto Víctor Manuel San José Sánchez
Popurrí Armando Manzanero
Popurrí Rubén Fuentes

MARZO

Viernes 1 **Teatro Degollado**
 Domingo 3 **Auditorio de la Ribera**

Director: *Gordon Cambell*
Solista: *Vadim Ghin/ Pianista*
Programa
Danza Macabra Camile Saint-Saëns
Concierto No.2 en Sol menor, Op. 22 Camile Saint-Saëns
Preludio a la Siesta de un Fauno Claude Debussy
Concierto en Re Mayor para la mano izq.uierda Maurice Ravel

Viernes 8 **Teatro Degollado**
Director: *José Guadalupe Flores*
Solista: *Michiyo Morikawa*
Programa
Suite de Carmen Bizet-Shchedrin
Zapotlán José Rolón
Concierto para piano en Mi bemol mayor No.5, Op.73 Emperador L.V. Beethoveen
Huapango José Pablo Moncayo
Jalisco Pro-Cultura
Viernes 15 **Teatro Degollado**
 Domingo 17
Director: *José Guadalupe Flores*
Programa
Martes 19 **Patio del Instituto de Ciencias**
Director: *José Guadalupe Flores*
Solistas: *Federico Palacios y Juan Ramírez*
Programa
Obertura La Fuerza del Destino G. Verdi

Una Orquesta Filarmónica para Jalisco

Concierto para dos trompetas — A. Vivaldi
Cuadros de una exposición — M. Moussorgsky

Domingo 24 Lagos de Moreno, Jal.
Director: *José Guadalupe Flores*
Programa
Obertura Caballería Ligera — Franz Von Suppe
La Fuerza del Destino — Giuseppe Verdi
Obertura Guillermo Tell — Gioacchino Rossini
El Murcielago / Ob.ertura El Barón Gitano — Johann Strauss
Orfeo en los Infiernos — Offenbach

Viernes 29 Teatro Degollado
Domingo 31 Plaza de Armas de Zacatecas, Zac.
Director: *José Guadalupe Flores*
Programa
Carmina Burana — Carl Off
The Fool on the Hill, Yesterday, Hey Jude — The Beatles
Eleanor Rigby, Michelle, Yellow Submarine

ABRIL
Viernes 19 Teatro Degollado
Domingo 21

Director: José Guadalupe Flores
Solistas: *Rosario Andrade*, Soprano y *Grace Echauri*, Mezzosoprano
 Coro del Estado de Jalisco. Director, *Roberto Gutiérrez*
Programa
Sinfonía No.4, 4° Mov. Sehr Behaglich — Gustav Mahler
Sinfonía No.2 Resurrección

Miércoles 24 Tepatitlán, Jal.

Director: *José Guadalupe Flores*
Programa
Ob.ertura Caballería Ligera — Franz Von Suppe
La Fuerza del Destino — Giuseppe Verdi
Ob.ertura Guillermo Tell — Gioacchino Rossini
El Murcielago / Obertura El Barón Gitano — Johann Strauss
Orfeo en los Infiernos — Offenbach

Jueves 25 y Viernes 26 Teatro Degollado
Director: *José Guadalupe Flores*
Solistas: *Ma. Luisa Lizárraga y Francisco Velasco*
Programa
Guía Orquestal para jóvenes — Benjamín Britten
El Carnaval de los Animales — Camille Saint-Saëns

MAYO
Viernes 10 Tec de Monterrey.
Director: *José Guadalupe Flores*
Programa
Obertura Guillermo Tell — Gioacchino Rossini
Obertura El Barón Gitano — Johann Strauss
Orfeo en los Infiernos — Offenbach
Carmina Burana — Carl Orff

Una Orquesta Filarmónica para Jalisco

Viernes 17 Casa de la Cultura de Ocotlán, Jal.
Domingo 19 Casa de la Cultura de Colima, Col.
Director: *José Guadalupe Flores*
Solista: Adrzej Bozek
Programa

Guía Orquestal para jóvenes	Benjamín Britten
Obertura Guillermo Tell	Gioacchino Rossini
Concertino para Flauta	Cecile Chaminade
Fantasía pastoral para Flauta y orquesta	Albert Franz Dopper
Obertura Caballería Ligera	Franz Von Suppe
Orfeo en los Infiernos	J. Offenbach

Domingo 26 Concha Acústica del Parque Agua Azul.
Director: *José Guadalupe Flores*
Solista: Joel Vandroogenbroeck/ Pianista y compositor.
Programa
Obertura. Aint. The Blue Side. Joel Vandroogenbroeck
Visions. Rain Forest. Black Sand.

Viernes 31 Teatro Degollado
JUNIO
Domingo 2 Lugar Teatro Degollado
Director: *Fernando Lozano*
Solista: Manuel Cerros/ Tubista
Programa

Suite Latinoamericana	Armando Lavalle
Concierto para Tuba y orquesta	Armando Lavalle
La noche de los mayas	Silvestre Revueltas

Viernes 7 y Domingo 9 Teatro Degollado
Director: *José Guadalupe Flores*
Solista: Helmut Erb / Trompetista
Programa...

Lunes 10 Centro Universitario Arquitectura Arte y Diseño, Campus Huentitán
Director: *José Guadalupe Flores*
Programa

Guía Orquestal para jóvenes	Benjamín Britten
Erika	Felipe Espinoza
Obertura Guillermo Tell	Gioacchino Rossini
Orfeo en los Infiernos	J. Offenbach
The Fool on the Hill, Yesterday, Hey Jude,	The Beatles
Eleanor Rigby, MichellE, Yellow Submarine	The Beatles

Viernes 21 Teatro Degollado
Director: *Luis Herrera de la Fuente*
Solista: Jorge Federico Osorio/ pianista
Programa

Poeta y campesino	F. Von Suppe
Concierto para piano y orquesta	Edvard Grieg
Concierto para piano No. 4	Ludwig V. Beethoven
Capricho Italiano	P. Y. Tchaikovsky

Viernes 28 Santuario de la Soledad, Tlaquepaque, Jal.
Director: *José Guadalupe Flores*
Solista: Jolanta Michalewicz/ Violinista
Programa

Poeta y campesino	F. Von Suppe
Romanza en Fa Op. 50	Ludwig V. Beethoven
Aires Gitanos	Pablo Sarasate
Danza infernal del Pájaro de Fuego	Igor Stravinsky
Capricho Italiano	P. Y. Tchaikovsky
Obertura Guillermo Tell	Gioacchino Rossini

Una Orquesta Filarmónica para Jalisco

JULIO
Viernes 5 y Domingo 7 **Teatro Degollado**
Director: *José Guadalupe Flores*

Solista: Taller Coreográfico de la UNAM. Dir.ección: *Gloria Contreras*
Programa
Noche de encantamiento	S. Revueltas
Los gallos	Raúl Cosío
Sensemayá	S. Revueltas
Intermezzo	Manuel M. Ponce
Imágenes del quinto sol	F. Ibarra
Pájaro de Fuego	Igor Stravinsky

Domingo 14 **Ixtlahucán de los Membrillos**
Director: *José Guadalupe Flores*
Programa...
Viernes 19 y Domingo 21 **Teatro Degollado**
Director Huésped: *Enrique Bátiz*
Solista: *Nathalie Vandroogenbroeck/* Violinista
Programa
Vals de la Serenata para cuerdas	Tchaikovsky
Concierto para violín en Re mayor, Op. 35	
Sinfonía No. 6 Patética	

Viernes 26 **Teatro Degollado**
Domingo 27 **Teatro Morelos, Morelia, Mich.**
Director: *José Guadalupe Flores*
Solistas: *Héctor Pérez, Sergio Rábago, Abel Benítez, Javier Sánchez/* Percusionistas
Emmanuel Abbhul/ Oboista
Francisco Javier Hernández/ Organista
Programa

Primera Suite para Alientos	T. Dubois
Dejá vu	M. Colgrass
Aria para oboe y orquesta	W. A. Mozart
Variaciones sobre temas de La Favorita de Donizetti	Antonio Pasculli
Concertino para órgano y orq.uesta	Miguel Bernal Jiménez

AGOSTO
Sábado 31 **Palacio Nacional de Bellas Artes**
Director: *Luis Herrera de la Fuente*
Solista: *Rosario Andrade/* soprano *Cecilia Perfecto/* mezzosoprano
Jorge Lagunes/ tenor *Genaro Sulvarán/* barítono
 Coro Pro Música, *Alfredo Domínguez*, Director
Programa
Fronteras, Suite	Herrera de la Fuente
Sinfonía No.9 en Re menor Op. 125, Coral	L.v.
Beethoven	

SEPTIEMBRE
Martes 3, Miércoles 4, Juéves 5 **Teatro Degollado**
Director: *José Guadalupe Flores*
Programa 3er. Encuentro Internacional de Mariachi

Lunes 9 **Teatro Degollado**
Director: *José Guadalupe Flores*
Solistas: *Conchita Julián/* Soprano *Florencia Tinoco/* Soprano *Flavio Becerra/* Tenor
Programa
Lobgesang	F. Mendelssohn

Viernes 13 **Teatro Degollado**
Director: *José Guadalupe Flores*

Una Orquesta Filarmónica para Jalisco

Solistas: Sopranos/ *Lupita Hernández, Florencia Tinoco,*
Gabriela Domínguez Mezzosopranos/ *Grace Echauri, Rosa Elena Martínez*
Tenores/ *Flavio Becerra, Arturo Valencia*

Programa

Obertura El Barbero de Sevilla	G. Rossini
Una voce poco fa Aria Rosina El Barbero de Sevilla	G. Rossini
La Donna e mobile Aria duque de mantua Rigoletto	G. Verdi
O mio Fernando Aria La Favorita	G. Donizetti
Va pensiero sull'ali dorate Coro de los Prisioneros Nabucco	G. Verdi
O mio bambino caro Aria Lauretta Gianni Schicchi	G. Puccini
Recondita Armonia Aria. Mario Cavaradosi Tosca	G. Puccini
Coro Le fosche nottume spoglie El Trovador	G. Verdi
Coro Perché tarda la luna Turandot	G. Puccini
Nessun Dorma Aria. Calaf Turandot	G. Puccini
libiamo, libiamo ne'lieti calici Duo con coro. La Traviata	G. Verdi
Cuentos de Hoffmann	J. Offenbach
E lucevan le Stelle Aria Tosca	G. Puccini
Intermezzo Caballería Rusticana	P. Mascagni
Intermezzo Tu qui Santuzza? Caballería Rusticana	P. Mascagni
Coro Regina coeli Laetare Caballería Rusticana	P. Mascagni

Domingo 22 Centro Social Yahualica, Jal.
Director: *José Guadalupe Flores*
Programa

Obertura El Barbero de Sevilla	G. Rossini
Intermezzo Caballería Rusticana	R. Leoncavallo
Mosaico Nacional	Mateo Oliva
The Fool on the Hill, Yesterday, Hey Jude,	The Beatles
Eleanor Rigby, Michelle, Yellow Submarine.	

Viernes 27 y Domingo 29 Teatro Degollado
Director: *José Guadalupe Flores*
Programa
La Bohemia Puccini

OCTUBRE
Viernes 4 Teatro Degollado
Director: *José Guadalupe Flores*
Solistas: *Mario Beltrán del Río* / Guitarrista, *Enrique Florez*/ Guitarrista, *Cuarteto Clásico de Guanajuato*

ProgramaJoaquín Rodrigo

Tres Viejos aires de danza
Fantasía para un gentil hombre
Concierto andaluz para cuatro guitarras y orquesta.
Concierto Aranjuez

Jueves 10 Patio Central del Supremo Tribunal de Justicia
Director: *José Guadalupe Flores*
Solista: *Jolanta Michalewicz*
Programa

Elegia de la Serenata para cuerdas	Tchaikovsky
Romanza en fa, op. 50	Beethoven
Aires Gitanos	Sarasate
Vals Dios nunca muere	Alcalá
2° y 3er. mov. Sinf. No. 6	Tchaikovsky
Así es mi tierra	Becerra

Martes 15 Sala Felipe Villanueva , Toluca, Estado de México.
Director: *José Guadalupe Flores*
Solista: *Eva María Zuk*

Una Orquesta Filarmónica para Jalisco

Programa Tchaikovsky
Elegía de la Serenata para cuerdas, op. 48
Concierto No. 1 para Piano y orq. Op. 23
Sinfonía No. 6 Patetica Op. 74

Viernes 18 y Domingo 20 Teatro Degollado
Director: *José Guadalupe Flores*
Programa
Fausto Gounod

Viernes 25 Auditorio del SUTERM
Director: *José Guadalupe Flores*
Solista: *Savva Latsanich*
Programa
Vals de la ópera Fausto Gounod
Poema para violín Chausson
Sinfonía no. 6 Patética Tchaikovsky

NOVIEMBRE
Domingo 3 Plaza Fundadores
Director: *José Guadalupe Flores*
Solistas: *David Mozqueda* / Guitarrista *Enrique Florez*/ Guitarrista, *Cuarteto Clásico de Guanajuato*
Programa Joaquín Rodrigo
 Tres Viejos aires de danza
 Fantasía para un gentil hombre
 Concierto andaluz para cuatro guitarras y orquesta
 Concierto Aranjuez

Viernes 8 y Domingo 10 Teatro Degollado
Director: *José Guadalupe Flores*
Solista: *Ballet Folklórico de la Universidad de Guadalajara*
Programa Prehispánico, Oaxaca, Serenata de antaño, Sones antiguos, Corridos mexicanos, Serenata de Jalisco, Sones de Jalisco.

Viernes 15 Teatro Degollado
Domingo 17 Arandas, Jal.

Director: *José Guadalupe Flores*
Programa
La Ofrenda José Fco. Vásquez
Tres acuarelas de viajes
Sinfonía No. 2

Martes 19 Auditorio de l a Ribera, Ajijíc, Jal.
Director: *José Guadalupe Flores*
Programa
Sinfonía en Do mayor Schubert
Sinfonía No. 40 Mozart
Sinfonía No. 7 Dvorak
Sinfonía No. 9 Beethoven

Viernes 22 Catedral Metropolitana de Guadalajara, Jal.
Director: *José Guadalupe Flores*
Solista: *Coro del Estado*
Programa
Misa de Santa Cecilia Ch. Gounod

Una Orquesta Filarmónica para Jalisco

DICIEMBRE
Domingo 1 **Teatro Degollado**
Director: *José Guadalupe Flores*
Solista: *Ballet Folklórico del Instituto Cultural Cabañas*
Programa

Sinfonietta	Moncayo
Madrugada del panadero	Halffter
Sones de Mariachi	Blas Galindo
Zapotlán	José Rolón
Mosaico Nacional	Mateo Oliva
Huapango	José Pablo Moncayo

Viernes 13 y Domingo 15 **Teatro Degollado**

Director: *José Guadalupe Flores*
Solista: *Coro del Estado. Jalisco.*
Programa
Obertura Sueño de una Noche de Verano Mendelssohn

Sinfonía No.2 Op.52 Lobgesang

Año 1997

FEBRERO

Orquesta de Cámara
Domingo 2, 14:00 Hrs. Parroquia de Nuestra Sra. de Encarnación

Director Huésped: *Savva Latsanich*

Programa

Divertimento en Re Mayor K.136	Mozart
Aria de la Suite Re Mayor	Bach
Las Cuatro Estaciones "Invierno"	Vivaldi
Popurrí. Arreglo de Ramón Becerra	Agustín Lara
Polca, Honor y Patria	Arreglo de Ramón Becerra
Sobre las Olas	Juventino Rosas
Jesusita en Chihuahua	Quirino Mendoza

Sábado 8 y Domingo 9 **Teatro Degollado**
Director Huésped: *Francisco Orozco*

Programa

Deseo	Sergei Prokófiev
Carmina Burana	Carl Orff

Compañía Nacional de Danza *Dir. Cuauhtémoc Nájera*
Coro del Edo. Y Ayuntamiento de GDL Dir. *Roberto Gutiérrez*

Jueves 13, 20:30 Hrs. **Ex-Escuela de Música**
Domingo 16, 12:30 Hrs.

Director Huésped: *Francisco Orozco*

Programa

Júeves 13

274
Ramón Macías Mora

Una Orquesta Filarmónica para Jalisco

Concierto No. 4 para Violín	Mozart
Solista: *José Luis Parra*	
Concierto del Sur para Guitarra y orquesta.	Ponce
Solista: *David Mozqueda*	
Concierto para Píccolo	Vivaldi
Solista: *Laura Orozco*	
Kol Nidrei	Bruck
Solista: *Jorge Mendoza*	
Primera Rapsodia para Clarinete	Debussy
Solista: *Charles Nath*	

Domingo 16

Concierto para Cuatro Violines	*Vivaldi*
Solistas: *Angélica Gómez, Hanna Baum, Cármen Franco, Leslie Hernández*	
Concierto para Violonchello No.5 (2º. Mov.)	Goltermann
Solista: *Mario A. Rivas*	
Concierto para 2 Flautas (1er. Mov.)	Cimarosa
Solistas: *Isabel Fernández, Ginette Navarro*	
Concierto para Clarinete	Mozart
Solista: *Edgar E. Ramírez*	
Concierto No. 2 para Piano	Shostakovich

Vienes 21 y Domingo 23 Teatro Degollado
Director Huésped: *Enrique Bátiz*
Solista: *Gary Karr* / Contrabajista

Programa

Ob. Del Carnaval Romano	Berlioz
Concierto Para Contrabajo y Orquesta	Dragonetti
Sinfonía No. 7	Beethoven

Su Majestad la Zarzuela
Viernes 28 , 20:30 Hrs. Teatro Degollado
Director Huésped: *Ramón Romo*
ProgramaZarzuela

MARZO

Orquesta de Cámara
Jueves 6, 20:30 Hrs. Teatro Degollado
Director Huésped: *Savva Latsanich*
ProgramaMúsica Mexicana

Viernes 7 y Domingo 9 Teatro Degollado
Director: *Guillermo Salvador*
Solista: *Nikolaus Lahusen* /Pianista

Programa

El Rapto del Serrallo	Mozart
Concierto No.1 para Piano y Orquesta	Brahms
Sinfonía No.4	Tchaikovsky

Una Orquesta Filarmónica para Jalisco

Jueves 13, 20:30 Hrs.　　　　　**Patio Mayor del Instituto Cultural Cabañas**
Director Huésped: *Alfredo Domínguez*
Solista: *Rosario Andrade* / Soprano
Programa: *Música Mexicana*

Miércoles 19, 11:00 Hrs.　　Tamazula, Jal. Esplanada.
Director Huésped: *Víctor Manuel Cortés*

Programa

La Fuerza del Destino	Verdi
Danza del Molinero	De Falla
Danza Final	De Falla
Jalisco de mis amores	Gori Cortés
Obertura Poeta y Campesino	Von Suppe
Obertura Festival	Shostakovich
Marcha Eslava	Tchaikovsky

ABRIL

Vienes 11 y Domingo 13　　Teatro Degollado
Director Huésped: *Antonio López-Ríos*
Solista: *Jorge Federico Osorio* / Pianista
Programa

Obertura La Fuerza del Destino	Verdi
Concierto No.2 Para Piano y Orquesta	Brahms
Variaciones sobre un Tema de Haydn	

Orquesta de Cámara
Viernes 18　　　　Teatro del Centro Regional de Educación Normal
Director Huéped: *José Gorostiza Ortega*
Solista: *Andrzej Bozek* /Flautista

Programa

Concierto Grosso No. 1, Op. 6 en Sol Mayor	Handel
Concierto No.2 Para Flauta y Orquesta	Mozart
Sinfonía No. 35 en Si Bemol Mayor	Haydn
Sinfonía Simple Op. 4 para Orquesta de Cuerdas	Britten

Vienes 25 y Domingo 27　　Teatro Degollado
Director Huésped: *Héctor Guzmán*

Programa

Obertura Cubana	Gershwin
Adagio para Cuerdas	Barber
Capricho Italiano	Tchaikovsky
Suite del Amor Brujo	Manuel de Falla
Los Pinos de Roma	Otorino Respighi

MAYO
Vienes 2　　　Instituto Cultural Cabañas
Domingo 4　　　　Teatro Degollado

Director Huésped: *Carlos Miguel Prieto*
Solista: *Carlos Prieto*/ Chelista

Programa

Polonesa de Eugenio Onegui	Tchaikovsky

Ramón Macías Mora

Una Orquesta Filarmónica para Jalisco

Concierto para Cello y Orquesta	F. Ibarra
Variaciones Rococó	Tchaikovsky
Sinfonía No. 5	Beethoven

Domingo 11 Teatro Degollado

Director Huésped: *Carlos Miguel Prieto*

Programa

Danza Eslava Op. 46 No. 1	Dvorak
Vals La Vida de un Artista	Strauss
Vals El Bello Danubio Azul	
Danzón No.2	Arturo Márquez

Vienes 23 Patio Central de la Presidencia Municipal de Zapopan

Director Huésped: *Francisco Orozco*
Solista: *Andrzej Bozek* /Flautista

Programa

Obertura	Tannhauser/Wagner
Concierto No.2 en Re Mayor para Flauta y Orquesta	Mozart
Sinfonía No. 1	Beethoven
Fantasía Obertura Romeo y Julieta	Tchaikovsky

Vienes 30 Teatro Degollado
JUNIO
Domingo 1 Teatro Degollado

Director Huésped: *Enrique Barrios*
Solista: *Elena Camarena*/ Pianista
Programa

Obertura El Empresario	Mozart
Concierto el La menor para Piano y Orq. Op. 54	Schumann
La Coronela	S. Revueltas

Orquesta de Cámara
Vienes 6 Patio de la Presidencia Municipal. de Puerto Vallarta
Director Huésped: *Savva Latsanich*
Solista: *José Padilla* / Violista

Programa

Divertimento en Re-Mayor	Mozart
Concierto para Viola y Orquesta	G.P. Telemann
Polca Pizzicato	J. Strauss
Dios nunca muere *	M. Alcalá
Jesusita en Chihuahua *	Q. Mendoza
Sobre las Olas *	J. Rosas
Honor y Patria *	
Popurrí *	A. Lara
Jalisco de mis amores **	Gori Cortés

 * *Arreglo Ramón Becerra*
 ** *Arreglo Salvador Zambrano*

Una Orquesta Filarmónica para Jalisco

Viernes 13	**Ciudad Guzmán**	

Director Huésped: *Víctor Manuel Cortés*

Programa

Obertura Donna Diana	Emil N.v. Reznicek
Sinfonía en Do	G. Bizet
Potpourrí Jalisciense	Gori Cortés
Bolero	Maurice Ravel

Victoria Ballet
Vienes 20 **Teatro Degollado**
Director: *Guillermo Salvador*

Programa
Giselle

Juéves 26	**Santuario de Ntra. Sra. de Tlaquepaque, Jal.**
Domingo 29	**Teatro Degollado**

Director Huésped: *Víctor Manuel Cortés*

Programa

Los Maestros Cantores de Nuremberg	Wagner
Homenaje a Cervantes	Moncayo
Sinfonía No. 2 en Re mayor, Op. 73	Brahms

JULIO

Viernes 4 **Teatro Degollado**
Director Huésped: *Enrique Barrios*

Programa

Los Tres Galanes de Juana	M.Bernal Jiménez
La Victoria de Wellington	Beethoven
Obertura 1812	Tchaikovsky

Sábado 12 y Domingo 13 **Teatro Morelos, Morelia, Michoacán.**

Director Huésped: *Enrique Barrios*
 Sábado 12

Solista: *Carlos Prieto/* Chelista

Programa

Variaciones sobre un tema Rococó	Tchaikovsky
Los Tres Galanes de Juana	M.Bernal Jiménez

Domingo 13

Programa

La Coronela	S. Revueltas
La Victoria de Wellington	Beethoven
Obertura 1812	Tchaikovsky

Vienes 18	**Catedral de Ciudad Guzmán, Jal.**
Domingo 20	**Parroquia de Santiago Apostol, Sahuayo, Mich.**

Una Orquesta Filarmónica para Jalisco

Director: *Víctor Manuel Cortés*

Programa

Sinfonía No. 25 en Sol menor	Mozart
Vals Triste	Sibelius
Suite Mascarada	Khatchaturian
Sensemayá	Revueltas

AGOSTO

Vienes 1 Teatro Degollado
Director: *Guillermo Salvador*

Programa

Chacona	Chávez
Sinfonía No. 5 Reforma	Mendelssohn
Mamá la Oca	Ravel
Escenas del Ballet Espartaco	Khatchaturian

CONCIERTO NAVIDEÑO
Domingo 14 de Diciembre de 1997.

TEATRO DEGOLLADO

PROGRAMA

Obertura *Rienzi*	Richard Wagner
Exsultate Jubilate	Wolfgang Amadeus Mozart
Vals *Las Flores*	Piotr Ilich Tchaikovsky
Oh mio Babbino caro de *Gianni Schicchi*	Giacomo Puccini
Quel guardo il Cavaliere de *Don Pasquale*	Gaetano Donizetti
INTERMEDIO	
La Navidad en el Mundo "Villancicos"	Eduardo Hernández
1.- Las Posadas (México)/ Tradicional/	R. Noble
2.- Noche de Paz (Austria)/	Franz Grüber
3.- Hoy en Belén (Polonia) /	Tradicional
4.- Estrellitas de Hielo (China)/	Fan- Tien- hsiang
5.- Ofrendas al Niño (España)/	Bonifacio Gil
6.- Pequeño Pueblo de Belén (Estados Unidos)/	Lewis H. Redner
7.- ¿De dónde vienes,pastorcillo? (Canadá)/	Tradicional
8.- ¡Oh Árbol de Navidad! (Alemania)/	Tradicional
9.-Dios les dé una Feliz Paz (Inglaterra) /	Tradicional
10.- Cántico de Navidad (Francia)/	Adolphe Adam
11.- Niñito Jesús (Italia) /	Tradicional
12.- Cántico de las Campanas (Ucrania)/	M. Leontovich
13.- Los Reyes Magos (Argentina)/	Ariel Ramírez

Una Orquesta Filarmónica para Jalisco

Solista: *Lorena Von Pastor/* Soprano
FILARMÓNICA DE JALISCO/ **Director** *Guillermo Salvador*
CORO DEL ESTADO/ **Director** *Roberto Gutiérrez*
CORO INFANTIL XOCHIQUETZAL / **Director** *Pascual González*

Enero de 1998
Domingo 11, 12:30 Hrs.
Auditorio del SUTERM

Moldavia	Smetana
Ob. Scherzo ligero, danza de los payasos y	
marcha nupcial del sueño de una noche de verano.	Mendelssohn
Suite de la ópera La Arlesiana	Bizet
Sinfonía India	Chávez
Huapango	Moncayo

Director: *Guillermo Salvador*

Viernes 30, 20:30 Hrs.
Parroquia de Nuestra Sra. Del Sagrario
Tamazula, Jal.

Ob. Poeta y Campesino	Von Suppe
Danubio Azul	Strauss
Sangre Vienesa	Strauss
Emperador	Strauss
Maestros Cantores	Wagner
Suite Carmen II	Bizet
Marcha Eslava	Tchaikovsky

Director Huésped: *Francisco Orozco*

FEBRERO

Viernes 13, 20:30 Hrs.
Domingo 15, 12:30 Hrs.
Teatro Degollado
456° Aniversario de la Ciudad de Guadalajara

Sones del Mariachi *	Blas Galindo
Sensemayá	Silvestre Revueltas
Vals sobre las olas	Juventino Rosas
Tierra de Temporal *	José Pablo Moncayo
El Festín de los Enanos	José Rolón
Danzón No. 2 *	Arturo Márquez
Bésame Mucho	Consuelo Velázquez
Huapango *	José Pablo Moncayo

Director: *Guillermo Salvador*
* Ballet Folklórico Jalisco de la Secretaría de Cultura
Director: *Everardo Hernández*

Viernes 20, 20:30 Hrs.
LXV Juegos Florales Carnaval '98 Centenario
Estadio Teodoro Mariscal

Una Orquesta Filarmónica para Jalisco

Mazatlán, Sin.

Director Huésped: *Enrique Patrón de Rueda*
Fernando de la Mora
Olivia Gorra
Director del Coro Angela Peralta : *Antonio González*
Eduardo Magallanes
Directora Coreográfica: *Lucero Martínez*

Viernes 27 , 20:00 Hrs.
Patio Central de la Escuela de Música

Concierto para Violoncello y Orquesta en Do Mayor	Haydn
Violoncello: *Fernando Meza*	
Concierto para Piano y Orquesta en Re menor	Mozart
Piano: *Marco Antonio Verdín*	
Concierto para Violín y Orquesta en Sol Mayor	Haydn
Violín: *José Luis Parra*	
Concierto para Clarinete y Orq. de Cuerdas con Arpa y Piano	
Clarinete: *Charles Nath*	Copland

Director Huésped: *Francisco Orozco*

MARZO
Jueves 5 , 20:30 Hrs.
Domingo 8, 12:30 Hrs.
Teatro Degollado

Sinfonía India	Chávez
Concierto No. 2 para Piano y Orquesta	Rachmaninov
Sinfonía No. 5	Tchaikovsky

Director: *Guillermo Salvador*
Piano: *Vadim Ghin*

Viernes 13 , 20:30 Hrs.
Domingo 15, 12:30 Hrs.
Teatro Degollado

Obertura Carnaval	Dvorak
Concierto No. 2 para Piano y Orquesta	Brahms
Petrouchka	Stravinsky

Director Huésped: *Enrique Barrios*
Piano: *Gabriel Vita*

Viernes 20, 20:30 Hrs.
Domingo 22, 12:30 Hrs.
Teatro Degollado

Russlan y Ludmilla	Glinka
Concierto No. 24 para Piano y Orquesta	Mozart
Extractos de La Arlesiana	Bizet
Cuadro Sinfónico Porgy and Bess	Gershwin

Director: *Guillermo Salvador*
Piano: *Arturo Uruchurtu*

Viernes 27 , 20:30 Hrs.
Domingo 29, 12:30 Hrs.
Teatro Degollado

Una Orquesta Filarmónica para Jalisco

La Manda	Galindo
Concierto No. 1 para Piano y Orquesta	Prokófiev
Sonante No. 11 *	Manuel de Elías
Preludio a la Siesta de un Fauno	Debussy
La Valse	Ravel

Director Huésped: *Manuel de Elías*
Piano: *Kassandra Kenneda*

Viernes 3 , 20:30 Hrs.
Domingo 5, 12:30 Hrs.
Teatro Degollado

Danza Húngara No. 6	Brahms
Concierto No. 1 para Piano y Orquesta	Chopin
Sinfonía No. 1 El Titán	Malher

Director : *Guillermo Salvador*
Piano: *Eva María Zuk*

MAYO
VIERNES 8, 20:30 HRS.
Domingo 10, 12:30 Hrs.
Teatro Degollado

Sones de Mariachi *	Blas Galindo
Sensemayá	Silvestre Revueltas
Vals Sobre las olas	Juventino Rosas
Tierra de Temporal *	José Pablo Moncayo
El Festín de los Enanos	José Rolón
Danzón No.2 *	Arturo Márquez
Bésame Mucho	Consuelo Velázquez
Huapango *	José Pablo Moncayo
	* Con la Participación del Ballet

Director: Guillermo Salvador
Ballet Folklórico Jalisco de la Secretaría de Cultura
Director: Everardo Hernández

JUNIO
Viernes 12, 20:30 Hrs.
Domingo 14, 12:30 Hrs.
Teatro Degollado

Las Avispas	Williams
Concierto para dos pianos y Orquesta	Mozart
Sinfonía Fantástica	Berlioz

Director Huésped: *Francisco Orozco*
Pianos: *Julia Amada Kruger y Juan Fco. Velasco*

Viernes 19, 20:30 Hrs.
Domingo 21, 12:30 Hrs.
Teatro Degollado

Danza Geométrica	Revueltas
Concierto para Guitarra y Orquesta	Ponce
Sinfonía No. 7	Dvorak

Director Huésped: *Fernando Lozano*
Guitarra: David Mosqueda

JULIO
Viernes 3, 20:30 Hrs.
Domingo 5, 12:30 Hrs.
Teatro Degollado

Obertura Festiva	Shostakovich
Concierto para Violín y Orquesta en re mayor.	Tchaikovsky
Redes	Revueltas
Suite Hary Janos	Kodaly

Director: *Guillermo Salvador*
Violín: *Adrián Justus.*

Viernes 10, 20:30 Hrs.
Teatro Degollado

Gala de Ópera, Zarzuela y Música Mexicana
Director: *Enrique Patrón de Rueda*
Soprano: *María Luisa Taméz*
Tenor: *Fernando de la Mora*
Barítono: *Luis Girón May*

Viernes 17, 20:30 Hrs.
Domingo 19, 12:30 Hrs.
Teatro Degollado

Egmont. Música Incidental	Beethoven
Sinfonía No. 2	Schumann

Director Huésped. *Enrique Bátiz*

Viernes 24, 20:30 Hrs.
Domingo 26, 12:30 Hrs.
Teatro Degollado

Obertura *Festival Académico*	Brahms
Concierto No. 3 para Piano y Orquesta	Beethoven
Sinfonía No. 1	Brahms

Director: *Guillermo Salvador*
Piano: *Sergio Alejandro Matos*

Viernes 31, 20:30 Hrs.
Domingo 2 de Agosto, 12:30 Hrs.
Teatro Degollado

Obertura Las Bodas de Fígaro	Mozart
Sinfonía No. 40	Mozart
Rapsodia en Azul	Gershwin
Danzas Polovetsianas del Príncipe Igor	Borodin

Director: *Guillermo Salvador*
Coro del Estado: *Harlan Snow*
Solista: Piano *Leonor Montijo*

NOVIEMBRE
Lunes 16, 20:30 Hrs. Patio Central del Congreso del Estado

Director: *Guillermo Salvador*

Noviembre 27, 20:00 Hrs
Teatro Manuel Doblado
León, Gto.

Sinfonía No. 5	Beethoven
Obertura Candide	Bernstein
La Arlesiana	Bizet
Danzón No. 2	Márquez

Noviembre 28, 1998. 20:00 Hrs
TEATRO JUÁREZ
GUANAJUATO, GTO.

Obertura Candide	Bernstein.
Tierra de Temporal	Moncayo
Danzón No. 2	Márquez
La Arlesiana	Bizet
Cuadro Sinfónico "Porgy and Bess"	Gershwin

Director: *Guillermo Salvador*

DICIEMBRE
Jueves 10 19:00 Hrs. Expo- Guadalajara.

Obertura del Festival Académico, Opus 80	J. Brahms
Vals "Sobre las Olas"	J. Rosas
Danzón No. 2	A. Márquez
Sinfonía No. 5 en Do menor, Opus 67	L.V. Beethoven

Director: *Guillermo Salvador*

HOMENAJE A PONCE
Viernes 11, 20:30 Hrs.
Domingo 13, 12:30 Hrs.
Teatro Degollado

Chapultepec	M.M. Ponce
Concierto para Guitarra y Orq.	M. M. Ponce

Solista: *David Mozqueda*

Concierto para Piano M. M. Ponce

Solista: *Patricia García Torres*

Ferial M. M. Ponce

Director Huésped: José Gorostiza

CLAUSURA 1998
Viernes 18, 20:30 Hrs.
Domingo 20, 12:30 Hrs.
Teatro Degollado

Finlandia	J. Sibelius
Sinfonía No. 1	L.V. Beethoven
Suite San Pablo	G. Holst .Estreno en Jalisco
Capricho Italiano P. I.Tchaikovsky	

Director: *Guillermo Salvador*

Diciembre 31 20:00 Hrs. Teatro Degollado.

Obertura Russlan y Ludmilla	Michael Glinka
Vals "El Danubio Azul"	Johann Strauss
Vals Poético	Felipe Villanueva
Trisch Trash Polka	Johann Strauss
Vals "Sobre las Olas"	Juventino Rosas
Polka Rayos y Centellas	Johann Strauss
Meditación de Thais	Jules Massenet
Vals De las Flores	Piotr Ilich Tchaikovsky

Mosaico Mexicano:
El Sinaloense, El Caminante del Mayab, El Corrido de Monterrey, Peregrina, A Tabasco, Guadalajara.

Director: Guillermo Salvador

CONCIERTOS EXTRAORDINARIOS

ENERO
9 Centro Escolar Los Altos
10 Sindicato Único de Trabajadores Electricistas de la República Mexicana
13 Ajijic, Jal. Auditorio de la Ribera
30 Tamazula, Jal. Feria de Tamazula '98

FEBRERO
13,15 456º Aniversario de la Ciudad de Guadalajara. Teatro Degollado
20 LXV Juegos Florales Carnaval de Mazatlán '98. Estadio Teodoro Mariscal
27 XLVI Aniversario del Departamento de Música de la U de G.

MARZO
1 XLVI Aniversario del Departamento de Música de la U de G.

ABRIL
23,24,26,28,29,30 Temporada de Conciertos Didácticos. Teatro Degollado

MAYO
8,10 Homenaje a las Madres. Teatro Degollado
12 Concierto Universitario. UNIVA.
14 Concierto Universitario. ITESO.
24 Festival Cultural de Mayo *Homenaje a George Gershwin*. Teatro Degollado.
25

Obertura Candide	Bernstein
Concierto en Fa Mayor para Piano y Orq.	Gershwin
Salmos Chichester	Bernstein
Rapsodia en Azul	Gershwin

Director: *Guillermo Salvador*
Piano: *Joshua Pierce*

29 Festival Cultural de Mayo *Clausura*. Teatro Degollado.
 Obertura, scherzo y marcha nupcial de
 Sueño de una Noche de Verano Mendelssohn
 Novena Sinfonía Beethoven

Director: *Guillermo Salvador*
Soprano: *Silvia Rizo*
Mezzosoprano: *Grace Echauri*
Tenor: *Arturo Valencia*
Bajo: *Jesús Suaste*

31 Aniversario de Radio Universidad. Teatro Degollado

JUNIO
5,7 Ballet **Giselle** A. Adam

 Director: *Guillermo Salvador*

SEPTIEMBRE
1,2,3,4 Quinto Encuentro Internacional del Mariachi. Teatro Degollado
11,13 Temporada de Ópera '98. Teatro Degollado.
 Gala de Ópera

 Director: *Guillermo Salvador*
 Soprano: *Lourdes Ambriz*
 Mezzosoprano: *Grace Echauri*
 Tenor: *José Luis Duval*
 Barítono: *Jorge Lagunes*

25,27 Temporada de Ópera '98. Teatro Degollado.
 Ópera Turandot G. Puccini

 Director Huésped: *Enrique Patrón de Rueda*
 Soprano: *Matile Rowland*

 Tenor: *Armando Mora*
 Soprano: *Silvia Rizo*

OCTUBRE
2,4 Festival Cultural Fiestas de Octubre. Teatro Degollado.
 Concierto sinfónico, danzístico y coral
 Director: *Guillermo Salvador*

16,18 Temporada de Ópera '98. Teatro Degollado
 Ópera Baile de Máscaras. G. Verdi

 Director Huésped: *Enrique Barrios*
 Tenor: *Julio Julián*
 Soprano: *Rosario Andrade*
 Barítono: *Luis Girón May*
 Cotraalto: *Ana Caridad Acosta*

19 Gira Nacional '98
 Colima, Col. Casa de la Cultura
20 Gira Nacional '98
 Ciudad Guzmán, Jal.
25 Festival Cultural Fiestas de Octubre. Teatro Degollado
 "Homanaje a Gilda Cruz Romo"
29 Festival Cultural Fiestas de Octubre. Teatro Degollado.
 "Homanaje a la Orquesta Filarmónica de Jalisco"

NOVIEMBRE
1 Festival Cultural Fiestas de Octubre
 Clausura Festival. Plaza Fundadores.
4 Congreso Latinoamericano de Cerveceros. Teatro Degollado.
5 Gira Nacional '98
 Ciudad de México. Sala Blas Galindo. Centro Nacional de las Artes
10 Gira Nacional '98
 Ajijic, Jal. Auditorio de la Ribera.
16 Congreso del Estado. Teatro Degollado.
17 50º Aniversario de Arquitectura CUAD. Auditorio de la Facultad.
19 Cámara Mexicana de la Industria de la Construcción. Teatro Degollado
25 COPARMEX. Teatro Degollado.

27 Gira Nacional '98
 León, Gto. Teatro Manuel Doblado
28 Gira Nacional '98
 Guanajuato, Gto. Teatro Juárez

DICIEMBRE
10 Congreso Internacional de la Mujer Hispana. Expo- Guadalajara
11,13 Homenaje a Manuel M.Ponce. Teatro Degollado
18,20 Concierto de Clausura. Teatro Degollado.
31 Concierto de Fin de Año. Teatro Degollado.

TEMPORADAS DE CONCIERTOS 1999

Primera Temporada '99 Enero – Febrero – Marzo
Teatro Degollado

Enero 15 y 17
Director *Guillermo Salvador*
Violinista *Pastor Solís*

Obertura La Urraca Ladrona Rossini
Sinfonía Española para Violín y Orquesta Laló
Sinfonía en Re menor Franck

Enero 22 y 24
Director *Guillermo Salvador*
Coro del Estado *Harlan Snow*
Violinista *Jolanta Michalewicz*
Sopranos *Dolores Azpeitia y Bárbara Padilla*

Concierto para Violín en La menor No. 6 Vivaldi
Concierto para Violín *El Invierno* Vivaldi
Suite No. 1 de *Peer Gynt* Grieg
 Cinco Arias de Ópera *Varios Autores*
Intermezzo de *Manon Lescaut* Puccini
Cuarteto de *Rigoletto* Verdi
Coro y Marcha Imperial de *Aída* Verdi

ENERO 29 Y 31
Gala de Ballet
Director Huésped: *Francisco Orozco*
Primeros Bailarines: *Jaime Vargas y Carmen Sandoval*

Chacona Buxtehude/ Chávez
Escenas del Ballet Espartaco Khatchaturian
Sinfonía No. 40 Mozart
Carmen Bizet / Chedrin

Febrero 4 y 7
Director Huésped: *Francisco Orozco*
Concurso Anual del Departamento de Música de la Universidad de Guadalajara.

FEBRERO 11 Y 14
Director: *Guillermo Salvador*
Violoncellista : *Laszlo Frater*

Obertura Fantasía Romeo y Julieta Tchaikovsky
 Concierto para Violoncello Saint-Saëns
Sinfonía No. 9 Desde El Nuevo Mundo Dvorak

Una Orquesta Filarmónica para Jalisco

 Febrero 19 y 21
Director *Guillermo Salvador*
Flautista *Horacio Franco*

Sinfonía No. 1 *	Ives
Concierto en Do mayor	Vivaldi
Concierto en La menor	Vivaldi
Bolero	Ravel

Febrero 26 y 28
Director *Guillermo Salvador*
Fagotista *Manuel III*

Janitzio	Revueltas
Concierto para Fagot	Von Weber
Cuadros de una Exposición	Moussorgsky/ Ravel

Marzo 5 y 7
Director Huésped *Francisco Savín*
Cornista *Eugene Coghill*

Obertura El rey de Ys *	Lalo
Concierto para Corno No. 3	Mozart
Concierto para Corno	Coghill
Sinfonía No. 5 *	Glazunov

MARZO 12 Y 14
Gala de Ópera
Director *Guillermo Salvador*
Coro del Estado *Harlan Snow*
Mezzosoprano *Grace Echauri*
Soprano *Sushel Claverie*
Tenor *Arturo Valencia*
Barítono *Iván Juárez*

Obertura de la Ópera Nabucco	Verdi
La Donna e Mobile de Rigoletto	Verdi
Oh mio babbino caro de Giani Schicchi	Puccini
Curda sorte de La Italiana en Argel	Rossini
Nemico della Patria de Andrea Chenier	Giordano
Gloria a Egipto Aída	Verdi
Una furtiva lágrima de Elíxir de Amor	Donizetti
Vals de Julieta de Romeo y Julieta	Gounod
Habanera de Carmen	Bizet
Canción del Toreador de Carmen	Bizet
Al fondo del Templo Santo Pescadores de Perlas	Bizet
La ci darem la mano de Las Bodas de Fígaro	Mozart
O soave fanciulla de La Bohemia	Puccini
Intermezzo de Cavallería Rusticana	Mascagni
Non piu andrai de Las Bodas de Fígaro	Mozart
Una voce poco fa de El Barbero de Sevilla	Rossini
Sempre libera de La Traviata	Verdi
Tarantella	Rossini
Coro del Acto Cuarto de Carmen	Bizet
Brindis de La Traviata	Verdi

MARZO 19
Director Huésped *Ramón Shade*
Flautista *Andrzej Bozek*

Obertura Cosi fan tutte	Mozart

Una Orquesta Filarmónica para Jalisco

 Concierto para Flauta en Sol mayor Mozart
Sinfonía No.2 en Re mayor Beethoven

MARZO 26 Y 28
Director *Guillermo Salvador*
Pianista *Eva María Zuk*

Danza Eslava No.8 Dvorak
Variaciones sobre un tema de Paganini Rachmaninov
Sinfonía Clásica Prokófiev
Los Pinos de Roma Respighi

SONIDOS BRILLANTES 2a. TEMPORADA '99
 Teatro Degollado

Junio 11 y 13
Director *Guillermo Salvador*
Flautista *Nury Ulate*

Obertura Maestros Cantores Nüremberg Wagner
Andante para Flauta y Orquesta Mozart
Fantasía Brillante para Flauta y Orquesta
sobre temas de la Ópera Carmen Bizet / Borne
Sinfonía No. 4 Tchaikovsky

Junio 18 y 20
Director Huésped *David Handel*
Violinista *Sava Latsanich*

Obertura de la Ópera Don Juan Mozart
Poema para Violín y Orquesta Chausson
Concierto No. 1 para Violín y Orquesta Paganini / Wilhelmj
Sinfonía No. 1 Tchaikovsky

Junio 25 y 27
Director Huésped *Gordon Campbell*
Pianista *Jorge Suárez*

Gymnopedie No. 1 y 3 Satie / Debussy
Concierto para Piano y Orquesta ** Matthews
Suite Pastoral * Chabrier
Suite No. 2 de Daphnis y Cloe Ravel

Julio 2 y 4
Director *Guillermo Salvador*
Clarinetista *Charles Nath*

Obertura de la Ópera La Flauta Mágica Mozart
Concierto para Clarinete y Orquesta Mozart
Sinfonía No. 8 Dvorak

Julio 9 y 11
Director: *Guillermo Salvador*
Percusionistas: *Jorge Aceves, Juan Ramón Aceves,*
Félix H. Becerra, Ricardo Borseguí, Héctor Chávez, Felipe Espinoza,
Alma Gracia Estrada, Mario Alonso Gómez, Ana Luisa Herrejón,
Guillermo Olivera, Gustavo Ortíz, Lyn Yen Robles, Alfredo Tiscareño.

Toccata para Percusiones Chávez
Bosques Moncayo

Una Orquesta Filarmónica para Jalisco

Rapsodia Latinoamericana *	Enríquez
El Festín de los Enanos	Rolón
La Noche de los Mayas	Revueltas

Julio 16 y 18
Director Huésped: *Fernando Lozano*
Trompeta: *Armando Cedillo*

Obertura Poeta y Campesino	Von Suppe
Concierto para Trompeta y Orquesta *	Aratunian
Danzas Sinfónicas de Amor sin Barreras	Bernstein
Escenas del Ballet La Bella Durmiente	Tchaikovsky

Julio 23 y 25
Director Huésped: *Francisco García Nieto*
Mezzosoprano: *Grace Echauri*

Obertura Trágica	Brahms
El Amor Brujo	Falla
Sinfonía No. 6	Bruckner

Julio 30, Agosto 1

Director: *Guillermo Salvador*
Coro del Estado: *Pascual González*
Barítono: *Genaro Sulvarán*
Soprano: *Lupita Mosqueda*
Tenor: *Jorge Taddeo*
Coro Xochiquetzal: *Pascual González*

Sinfonía No. 87	Haydn
Carmina Burana	Orff

*Estrenos en Jalisco ** Estreno Mundial

IMÁGENES ACÚSTICAS
Tercera Temporada Noviembre-Diciembre '99

Noviembre
HOMENAJES
Viernes 19, 20:30 Hrs.
Domingo 21, 12:30 Hrs.
Director Huésped: *Enrique Carreón-Robledo*

Cuauhnáhuac	Revueltas [Centenario de su Nacimiento]
Suite Caballos de Vapor	Chávez [Centenario de su Nacimiento]
Vals de Cuentos de los Bosques de Viena	J. Strauss Jr. [Centenario de su Fallecimiento]
Suite de El Caballero de la Rosa	R. Strauss [50 Aniversario de su Fallecimiento]

ANTOLOGÍA DE LA CANCIÓN MEXICANA
Viernes 26, 20:30 Hrs.
Director: *Guillermo Salvador*
Tenores: *Fernando de la Mora* y *Jorge López-Yañez*
Dentro del Marco del Festival de las Artes Zapopan '99

Diciembre
BEETHOVEN EL GENIO
Viernes 3, 20:30 Hrs.
Domingo 5, 12:30 Hrs.
Director: *Guillermo Salvador*

Una Orquesta Filarmónica para Jalisco

Violín: *Cuauhtémoc Rivera*
Violoncello: *Ignacio Mariscal*
Piano: *Sergio Alejandro Matos*

Obertura Egmont Beethoven
Triple Concierto para Violín,
Violoncello y Piano Beethoven
Sinfonía No. 7 en La mayor Beethoven

HERRERA DE LA FUENTE
Viernes 10, 20:30 Hrs.
Domingo 12, 12:30 Hrs.
Director Huésped *Luis Herrera de la Fuente*

Sinfonía en Si Bemol J.C. Bach
Sinfonía en Sol Mayor Mozart
Sinfonía No. 9 en Mi Menor Dvorak

NAVIDAD 1999
Viernes 17, 20:30 Hrs.
Domingo 19, 12:30 Hrs.
Director: *Guillermo Salvador*
Coro del Estado: *Pascual González*
Música navideña de todos los tiempos.

Actividades de la Orquesta Filarmónica de Jalisco Realizadas Durante el Año 2000

Enero 30 de 2000

S.U.T.E.R.M.
(Auditorio)

Director: *Guillermo Salvador*

Tierra de Temporal	Moncayo	
El Festín de Los Enanos	Rolón	
Sensemayá	Revueltas	
Nabucco	Verdi	Va Pensiero Coro de Los Esclavos
Barcarola de		
Los Cuentos De Hoffman	Offenbach	
Coro de Los Herreros *El Trovador*	Verdi	
Coro A Boca Cerrada		
Madame Butterfly Puccini		
Summertime De *Porgy And Bess*	Gershwin	
Danzas Polovetsianas de		
El Príncipe Igor Borodin		

Febrero 18 y 20 de 2000
Teatro Degollado

Director: Guillermo Salvador
Solistas: *Savva Latsanich, Jolanta Michalewicz y Aurelian Ionescu* (Violinistas).

Las Cuatro Estaciones A. Vivaldi
Suite El Gran Cañón Ferde Grofe

Una Orquesta Filarmónica para Jalisco

Febrero 18 y 20 de 2000
TeatroDegollado

Director Huésped: *Hector Quintanar*
Solista: *Jorge Rivero* (Oboista)

Sinfonia No. 8	Beethoven
*Adagio para Oboe	Domenico Zipoli
*Gran Concierto Sobre Motivos de La Favorita de Donizetti	Antonio Pasculli
El Mar	Claude Debussy

*** Estreno en Jalisco**

Febrero 25 y 27 de 2000
Teatro Degollado

Director Huésped: *Enrique Barrios*
Solista: *Adrian Justus* (Violín)

Danza Hungara No. 1	Brahms
Concierto Para Violin	Brahms
Las Aventuras de Till Eulenspiegel	R. Strauss

Marzo 2 de 2002
Lagos De Moreno Jal.

Director: *Francisco Orozco*
Solistas: *Jesus Suaste* (Barítono),
Jesús Li (Tenor), *Cecilia Becerra*(Sop.), *Fabiola Marín* (Sop.),
Mireya Ruvalcaba
(Mezzo*), Cecilia Duarte* (Contralto).

Aída *Gloria a Egipto*	G. Verdi
Los Puritanos *Ah, Per Sempre Lo Ti Perdei...*	Bellini
Lucia Di Lammermoor *Tomba Degli Avi Miei*	Donizetti
Nabucco *Va Pensiero...* -	G. Verdi
Baile de Máscaras *Ah, Se Me Forza Perderti...*	G. Verdi
Don Carlo *Son Lo Mio Carlo*	G. Verdi
Rigoletto *Cuarteto*	*G. Verdi*
Cavallería Rusticana *Intermezzo*	Mascagni
Edgar *Questo Amor Vergogna Mia...*	Puccini
La Bohemia *Vals de Mussetta*	Puccini
Carmen *Coro Del Cuarto Acto*	Bizet
Carmen *Habanera*	Bizet
Fausto *Aria*	Gounod
Barcarola Cuentos de Hoffmann *Dúo*	Offenbach
Pescadores de Perlas *Dúo*	Bizet
Brindis de La Traviata *Cuarteto*	Verdi

**Marzo 3 de 2002
Colima
Director**: *Francisco Orozco*

(Mismo Programa que el anterior)

Una Orquesta Filarmónica para Jalisco

Marzo 5 de 2000
 Teatro Degollado

 (Mismo Programa que el anterior)
Director: *Francisco Orozco*

 Teatro Degollado
Director: *Guillermo Salvador*

Sinfonía No. 101 "El Reloj"	Haydn
Sinfonía No. 4 "La Italiana"	Mendelssohn

17 Y 19 MARZO DE 2000

 Teatro Degollado

Director: *Guillermo Salvador*

Aria De La Suite No. 3	J. S. Bach
El Chueco	M. Bernal Jimenez
Concierto Para Contrabajo y Orquesta	S. Koussevitzki
Obertura Solemne 1812	Tchaikovsky

24 Y 26 Marzo de 2000

Teatro Degollado

Director: *Guillermo Salvador*
Solista: *Fernando García Torres* (Piano)

Marcha Húngara de La Condenación de Fausto	Berlioz
Concierto No. 21 en Do Mayor para Piano y Orquesta	Mozart
Sinfonía No. 5 en Re Menor Op. 47	Shostakovich

Abril 6 de 2000

TEATRO DEGOLLADO

Director: *Guillermo Salvador*
Solistas: *Teresa Miramontes* (Flauta), *Arturo Navarro* (Trombón)

Sinfonieta	*Moncayo*
Concierto para Flauta y Orquesta	W.A. Mozart
*Concierto para Trombón y Orquesta	Larsson
Obertura 1812	Tchaikovsky

* Estreno en Jalisco H. Ayuntamiento de Zapopan, Jal.

Abril 7 de 2000 Tonala, Jal.

Abril 12 de 2000

Sayula, Jal.
(Templo Parroquial)

Una Orquesta Filarmónica para Jalisco

Director: *Guillermo Salvador*
Solistas: *Cecilia Becerra (Soprano), Arturo Navarro (Trombón)*

Marcha Húngara	Berlioz
Mi Amor eres tu	M. Mateos
Tu Amor es mi vida	M. Mateos
Por Hoy digo adiós	M. Mateos
Concertino Para Trombón y Cuerdas	L. E. Larsson
Sinfonieta	Moncayo
Obertura 1812	Tchaikovsky

Abril 13 de 2000

Tala
Casa de La Cultura

Director: *Guillermo Salvador*
Solistas: *María Teresa Miramontes (flauta) y Arturo Navarro (Trombón).*

Marcha Húngara	Berlioz
Concierto para Flauta y Orquesta	Mozart
Concierto para Trombón y Cuerdas	L.E. Larsson
Sinfonieta	Moncayo
Obertura 1812	Tchaikovsky

Abril 14 de 2000
San Miguel El Alto
(Auditorio)

Director: *Guillermo Salvador*
Solistas: *Cecilia Becerra (Soprano) y Arturo Navarro (Trombón).*

Marcha Húngara	*Berlioz*
Mi Amor eres tu	M. Mateos
Tu Amor es mi vida	M. Mateos
Por hoy digo adiós	M. Mateos
Concertino para Trombón y Cuerdas	L.E. Larsson
Sinfonieta	Moncayo
Obertura 1812	Tchaikovsky

Mayo 3 de 2000

Colegio "Liceo Del Valle"

Director: *Guillermo Salvador*
Solista: *Domingo Damián Ramírez (Oboe)*

Janitzio	*Revueltas*
Concierto Para Oboe y Orquesta	Cimarosa
Sinfonía No. 5 En Do Menor, Op. 67	Beethoven

Mayo 4 de 2000

Univa

Director: *Guillermo Salvador*
Solista: *Domingo Damián Ramírez (Oboe)*

Una Orquesta Filarmónica para Jalisco

Janitzio	*Revueltas*				
Concierto para Oboe y Orquesta	Cimarosa				
Sinfonía No. 5 en do Menor, Op. 67	Beethoven	U.N.I.V.A.	Guillermo Salvador	Domingo Damián Ramírez (Oboe)	1,000

Mayo 12 de 2000
Teatro Degollado
(Festival Cultural De Mayo 2000)

Director: *Guillermo Salvador*
Solista: Domingo Damián Ramírez (*Oboe*).

Janitzio — Silvestre Revueltas
Concierto para Oboe y Orquesta — Domenico Cimarosa
Sinfonía No. 5 en do Menor, Op. 67 — Beethoven

Mayo 26 y 28 de 2000
Teatro Degollado

Director: *Guillermo Salvador*
Solistas: *Eugenia Garza* (Soprano), *Leonardo Villeda* (Barítono), *Olivia Gorra* (Soprano), *Rosendo Flores* (Bajo), *Martín Luna* (Barítono), *Arturo López C.* (Bajo).
Coro del Estado y Coro Xochiquetzal.

Ópera "La Boheme" Giacomo Puccini

Secretaría de Cultura
("Festival Cultural De Mayo")

Junio 9 de 2000

TEATRO DEGOLLADO

Ópera y Zarzuela
Conciertos Guadalajara

Director Huésped: *Ramón Romo*
Solista: *Estrella Ramírez* (Soprano),
Participación del Coro Vivaldi.

Obertura "El Barbero De Sevilla"	G. Rossini
Una Voce Poco Fa "El Barbero De Sevilla"	Rossini
Von Keofar "Keofar"	F. Villanueva
Condotta Ell'era In Ceppi "Trovador"	G. Verdi
El Toreador "Carmen"	G. Bizet
Seguidillas "Carmen"	G. Bizet
Habanera "Carmen"	G. Bizet
Intermezzo "Cavallería rusticana"	P. Mascagni
Regina Celli "Cavallería rusticana"	P. Mascagni
Obertura "La Boda de Luis Alonso"	G. Jiménez
Canción de Paloma "El Barberillo de Lavapiés"	F.A. Barbieri
Romanza de Rosa "Los Claveles"	J. Serrano
Intermezzo "La Leyenda del Beso"	Sutullo y Vert
Muista Infeliz "María La O"	E. Lecuona
Zapateado "La Tempranica"	G. Jiménez
Intermezzo "Goyescas"	Granados
Pascalle de Los Nardos "Las Leandras"	F. Alonso

295
Ramón Macías Mora

Una Orquesta Filarmónica para Jalisco

Junio 16 y 18 de 2000
Teatro Degollado

Director: *Guillermo Salvador*
Solista: *Jorge Federico Osorio* (Piano)

Sinfonietta	Moncayo
Noches en los Jardines de España	Falla
Concierto para la Mano Izquierda	Ravel
Danzas del Ballet Estancia Ginastera	

Junio 23 y 25 de 2000
Teatro Degollado
(Presentación De Los 3 Discos Grabados Por La O.F.J.)

Sensemayá	Revueltas
El Festín de Los Enanos	Rolón
Danzón No. 2	Márquez
Guadalajara	Guízar
Peregrina	Palmerín
Corrido de Monterrey	Brisaño
A Tabasco	Del Rivero
Va Pensiero de La Ópera "Nabucco"	Verdi
Barcarola de La Ópera "Los Cuentos De Hoffman"	Offenbach
Summertime de La Ópera "Porgy And Bess"	Gershwin
Coro de Los Herreros de La Ópera "El Trovador"	Verdi
Danzas Polovetsianas de La Ópera "El Príncipe Igor"	

Borodin O.F.J. Guillermo Salvador Particip. Del Coro Del Estado 2,000

Junio 30 de 2000

Teatro Degollado

Director: *Guillermo Salvador*

Sinfonía No. 8 en Si Menor Inconclusa	Schubert
Sinfonía En un Movimiento	Jiménez Mabarak
3 Gimnopedias	Satie
Danza de Los Marineros Rusos	Gliere

Guillermo Salvador --------- 600

Julio 7 y 9 de 2000
Teatro Degollado

Director: *Guillermo Salvador*
Solista: *Mireya Ruvalcaba* (Mezo).

Obertura La Novia Vendida	Smetana
Canciones para Los Niños Muertos	Mahler
Sinfonía No. 2 en Re Mayor	Sibelius

Carlos Miguel Prieto Mireya Ruvalcaba, Mezzo 950

JULIO 14 Y 16 DE 2000

TEATRO DEGOLLADO

Director Huésped: *Eduardo Rahn*
Solista: *Laszlo Fraser* (Violoncello)

Obertura Benvenuto Cellini	Berlioz
Variaciones Rococó	Tchaikovsky

296
Ramón Macías Mora

Una Orquesta Filarmónica para Jalisco

Rossiniana	*Respighi*
Un Americano en París	Gershwin

Julio 21 y 23 de 2000
Teatro Degollado

Director: *Guillermo Salvador*
Solistas: *Julián Romero* (Marimba), *José Hernández, Alejandro Reyes, Juan C. del Águila, Enrique Nieto* (Percusiones).

Obertura La Italiana en Argel	Rossini
Concierto Para Marimba, Percusiones y Orquesta	Larssen
Vals Triste	Sibelius
Escena y Danzas de El Sombrero de 3 Picos	Falla

Julio 28 y 30 de 2000

Teatro Degollado

(Concierto De Clausura)

Director: *Guillermo Salvador*
Solistas: *Leonardo Villeda* (Tenor), *Florencia Tinoco* (Soprano) *Cecilia Becerra* (Soprano) *Carla López* (Mezzo), *Jose A. Hernández.* (Barítono).

Tocata y Fuga en Re Menor	Bach/Stokowsky
Suite No. 3 en Re Mayor	Bach
Magnificat	Bach

Septiembre. 4, 5, 6, 7, 8 y 10.

Teatro Degollado Canaco
Séptimo Encuentro Internacional Del Mariachi

Director: *Guillermo Salvador.*
Mariachis: "Vargas De Tecatitlan", "Los Camperos", "America". 10,500

Septiembre 22 y 24 de 2000
Teatro Degollado

Opera "Lucia De Lammermoor" G. Donizetti
Conciertos Guadalajara/S.C.

Director: *Enrique Barrios*
Solistas: *Noelle Richardson* (Soprano), *Jesús Suaste* (Barítono), *Rolando Villazón* (Tenor), *Vladimir Gómez* (Barítono), *Mario Tiscareño* (Tenor), *Mireya Ruvalcaba* (Mezzo). 2,700

Septiembre 29 de 2000
Chapala
Parroquia San Francisco de Asís

Director Huésped: *Gordon Campbell*

Poeta y Campesino	*F. Von Suppé*
Capricho Español	Tchaikovsky
Suite No. 2 Para Los Ancianos	*Respighi*
Vals Sobre Las Olas	Juventino Rosas
Popurrí	Ramón Becerra

Una Orquesta Filarmónica para Jalisco

Huapango Moncayo

Octubre 6 de 2000
Teatro Degollado

Director: *Guillermo Salvador*
Ballet Folklórico Jalisco de la Secretaría de Cultura

Sones de Mariachi Galindo
Vals Sobre las Olas Juventino Rosas
Tierra de Temporal Moncayo
Danzón Arturo Márquez
Bésame Mucho Consuelo Velásquez
Huapango Moncayo

Octubre 13 de 2000

San Miguel El Alto, Jal.
(Auditorio Municipal.)

Director Huésped: *Gordon Campbell*

Poeta y Campesino F. Von Suppé
Capricho Español Tchaikovsky
Suite No. 2 para Los Ancianos Respighi
Vals Sobre las Olas Juventino Rosas
 Popurrí Ramón Becerra

Octubre 18 de 2000
Teatro Degollado

Director Huésped: *Luis Fernando Luna*
Solistas: *Hipólito Ramírez* (Contrabajo) y *Hugo Uribe* (Viola).

Obertura El Cazador Furtivo Weber
Concierto para Contrabajo y Viola Karl Ditters V. Dittersdorf
Sinfonía No. 4 en Si Bemol Mayor Op. 60 Beethoven

Octubre 20 de 2000

Lagos de Moreno Teatro de Las Rosas

(Mismo Programa que El Anterior) H. Ayuntamiento de Lagos de Moreno. Luis Fernando Luna (Mismos Que En El Anterior) 600

Octubre 27 de 2000
Mixtlán, (Templo San Sebastián Mártir)

Director: *Guillermo Salvador*

Danza de Los Marineros Rusos Gliere
Polonesa de la Opera Eugenio Oneguin Tchaikovsky
Obertura Rienzi Wagner
Obertura El Murciélago Strauss
Así es mi Tierra Ramón Becerra

298
Ramón Macías Mora

Una Orquesta Filarmónica para Jalisco

Octubre 29 de 2000
Tapalpa
Parroquia de Nuestra. Señora de Guadalupe

Director: *Guillermo Salvador*

Danza de Los Marineros Rusos	Gliere
Polonesa de La Opera Eugenio Oneguin	*Tchaikovsky*
Obertura Rienzi	Wagner
Obertura "El Murciélago"	J. Strauss
Música de Jalisco	Ramón Becerra
Huapango	*Moncayo*

Noviembre 3 de 2000

Tlaquepaque
Centro Cultural El Refugio

Director: *Guillermo Salvador*
Mismo Programa que El Anterior)

Noviembre 5 de 2000
Plaza Fundadores

Director: *Guillermo Salvador*
Solista: *Rasma Lielmane* (Violinista)

Obertura "Rienzi"	Wagner
Concierto en Re Op. 35	
para Violín y Orquesta	Tchaikovsky
Así es mi tierra	*Ramón Becerra*

Festival Cultural de Fiestas de Octubre.

Noviembre 10 y 12 de 2000

Teatro Degollado

Director: *Guillermo Salvador*
Solistas: *Eva Maria Zuk (*Pianista), *Lupita Mosqueda* (Soprano), *Mireya Ruvalcaba* (Mezo) *Leonardo Villeda* (Tenor), *Armando Gama* (Barítono).
 Participación del Coro del Estado

Marcha de la Opera El amor por tres naranjas	Prokofiev
Concierto No. 2 en La Mayor Para Piano y Orquesta	Liszt
Sinfonía No. 9 en Re Mayor, Op. 125 Coral	Beethoven

Noviembre de 2000
Teatro Degollado
Zarzuela "Luisa Fernanda"
H. Ayuntamiento de Zapopan

Director Huésped: *Fernando Lozano*

Solistas: *Encarnación Vázquez* (Mezzo), *Silvia Rizo Jesús Suaste* (Barítono), *José Luis Duval*.

Noviembre 24 y 26 de 2000

Una Orquesta Filarmónica para Jalisco

Teatro Degollado

Director: *Guillermo Salvador*
Solistas: *Eva Pérez Plazola (*Piano*), Yolanda Cruz (Piano), Alejandro Gutiérrez. (Piano)* 1,800

Obertura de la Opera Nabbuco	Verdi
Concierto para tres Pianos y Orquesta	Bach
*Invierno Porteño	Piazzola
Suite El Pájaro de Fuego	Stravinsky

Diciembre 1 y 3 de 2000
Teatro Degollado

Director Huésped: *Luis Aguirre*
Solista: *David Mozqueda* (Guitarra)

Poemas de Remo y Vela	Salvador Brotons
Concierto de Aranjuez Para Guitarra y Orquesta	Joaquín Rodrigo
Diez melodías vascas	Jesus Guridi
Suite, El Amor Brujo	*Manuel de Falla*

Diciembre 18 y 19 de 2000
Teatro Degollado

Director: *Guillermo Salvador*
Solista: *Erik Lesage* (Piano)

*Aliento Del Trueno	Julieta Marón
Concierto No. 1 Para Piano y Orquesta	J. Brahms
Sinfonía No. 4	Robert Schumann
* Estreno Mundial O.F.J.	

Diciembre 15 y 17 de 2000
Teatro Degollado

Director: *Guillermo Salvador*
 Coro del Estado

Cantata de Navidad (Primera Parte)	Russell/Shaw
Dzisiaj W Betlejem --- (Polonia)	
O Tannenbaum --- (Alemania)	
Jesu Bambino --- (Italia)	Arreglos: Hdez./Moncada
Cantata de Navidad (Segunda Parte)	Russell/Shaw
Cantata de Navidad (Tercera Parte)	Arreglos: Russell /Shaw
Canto de Las Campanas (Ucrania)	
Los Reyes Magos (Argentina)	Arreglos : Hdez. Moncada
Cantata de Navidad (Parte Final)	Russell/Shaw

Diciembre 31 de 2000
Plaza de la Liberación

Director: *Guillermo Salvador*
Coro del Estado.

300
Ramón Macías Mora

Una Orquesta Filarmónica para Jalisco

Danzas Polovetsianas (El Príncipe Igor)	Borodin
Vals Sobre las Olas	J. Rosas
Coro de Los Herreros (El Trovador)	G. Verdi
Va Pensiero (Nabucco)	G. Verdi
Danzon No. 2	Márquez
Coro y Marcha Imperial (Aída)	G. Verdi
Así es mi tierra	R. Becerra
Oh Fortuna (Carmina Burana)	C. Orff

Repertorio ejecutado por la Orquesta Filarmónica de Jalisco el año de 2001

Enero 28 de 2001

S.U.T.E.R.M.
(Auditorio)

Director: *Guillermo Salvador*

Obertura de la Opera Nabucco	Giuseppe Verdi
El Chueco	Bernal Jiménez
Danzón No. 2	*Arturo Márquez*
Obertura 1812	Tchaikovsky

ENERO 30 DE 2001

Ajijic
(Auditorio de La Ribera)
Music Appreciation Society

Director: *Guillermo Salvador*
Solista: *David Mozqueda*

Obertura de la Opera Nabucco	Giuseppe Verdi
El Chueco	Bernal Jiménez
Concierto de Aranjuez	Joaquín Rodrigo
Danzon No. 2	Arturo Marquez

Febrero 8 de 2001
Teatro Degollado

Director: *Guillermo Salvador*

Obertura de la Opera "La Forza Del Destino"	G. Verdi
Coro y Marcha Imperial de la Opera "Aída"	G. Verdi
Va Pensiero Coro de Los Esclavos de La Opera Nabucco	G. Verdi
Ave Formosisima de Carmina Burana	Carl Orff
Sones de Mariachi	Galindo
Bésame Mucho	Consuelo Velázquez
Danzón No. 2	Arturo Márquez
Guadalajara	Pepe Guizar

Febrero 9 de 2001

Escuela de Música.

Una Orquesta Filarmónica para Jalisco

Escuela de Música
(Concierto con Profesores)

Director: *Guillermo Salvador*
Solistas: *Eduardo Mendizábal* (Cello) *José Luis Parra* (Violín) *Leonor Montijo* (Piano) *Elena Palomar* (Piano).

(Il Aniversario de la Escuela de Música)
Variaciones sobre un tema Rococo	*Tchaikovsky*
Concierto para Violín y Orquesta en Sol Menor	Max Bruch
Concierto para dos Pianos	Poulenc

Febrero 11 de 2001
Escuela de Música
(Il Aniversario De La Escuela De Música)

Director: *Guillermo Salvador*
Solistas: *Alumnos de la Escuela de Música*

Concierto en Mi Menor Primer movimiento, Marcia López Pulido (Violín)	H. Sitt
Concierto Para Trompeta En Mi Bemol Primer movimiento, Sergio Cisneros (Trompeta)	Humet
Piezas 1, 3 Y 5 *Xohitl Garcia Verdugo* (Clarinete)	Lutoslawsky
Le Grand Tango *Emanuel Isaac Ramírez* (Cello)	Piazolla
Concierto No. 1 la menor Primer movimiento, *Alfonso Pacheco* (Violín)	Bach
Concierto No. 2 para Piano y Orquesta. Primer movimiento, *Carolina Rodríguez*	*Rachmaninov*
Quae Est Ista *María de Jesús Cárdenas*, (Canto)	O. Zarate
Oh, Mío Babbino Caro *Alma Roció Jiménez*, (Canto)	Puccini
Concierto del Sur Primer movimiento, *Jacobo Ordóñez*, (Guitarra)	Manuel M. Ponce
Concierto del Sur Tercer movimiento, *Alfonso Aguirre* (Guitarra)	Manuel M. Ponce

Febrero 16 y 18 de 2001
Teatro Degollado

Director: *Guillermo Salvador*
Solistas: *Manuel Jiménez* (Arpa), *Nury Ulate* (Flauta)
Participación del Coro del Estado.

Preludio de la Opera "La Traviata"	*Giuseppe Verdi*
Concierto para Flauta, Arpa y Orquesta	W. A. Mozart
Los Planetas Suite Para Orquesta, Op. 32	Gustav Holst

Ramón Macías Mora

Una Orquesta Filarmónica para Jalisco

Febrero 21 de 2001
Teatro Degollado
(Cosmos 2000, A.C.)

Pro restauración del Teatro Degollado

Director: *Guillermo Salvador*
 Participación del Coro del Estado de Jalisco y Ballet Folklórico "Jalisco" de la Secretaría de Cultura.

Obertura de la Opera "Nabuco"	Giuseppe Verdi
Danzas Polovetsianas de "El Principe Igor"	Alexander Borodin
Coro de Los Herreros de "El Trovador" -	Giuseppe Verdi
Ave Formosisima de "Carmina Burana"	Carl Orff
Oh Fortuna De "Carmina Burana" ---	Carl Orff
Danzon No. 2	Arturo Márquez

Febrero 23 y 25 de 2001
Teatro Degollado

Director: *Guillermo Salvador*
Solista: *Luz Maria Puente* (Piano)

*Suite Orquestal	Hugo Gonzalez
Concierto No. 1 Para Piano y Orquesta	Frederic Chopin
Variaciones Sobre un Tema de Haydn	Johannes Brahms
Escenas del Baller Espartaco	Aram Khatchaturian
*** Estreno Mundial** O.F.J.	

Marzo 2 y 4 de 2001
Teatro Degollado

Director Huésped: *Luis Herrera de La Fuente*
Solista: *Sebastián Kwapisz* (Violín)

Obertura Egmont	Beethoven
Concierto en mi menor ara Violín y Orquesta	F. Mendelssohn
Sinfonía No. 4 en Fa Menor Tchaikovsky	

Marzo 8 y 11 de 2001
Teatro Degollado

Director Huéped: *James Demster*
Solista: *Lela Kaisaruva* (Pianista)

Aria sobre la cuerda de Sol	J.S. Bach
Concierto en Sol menor para Piano y Orquesta	J. S. Bach
Concierto en Re menor para Piano y Orquesta	J.S. Bach
Sinfonía No. 3 en Fa Mayor	Brahms

Marzo16 y 18 de 2001
Teatro Degollado

Director Huésped. Gordon Campbell
Solista: *Manuel Arpero* (Trompeta)

Marcha Joyeuse	Emmanuel Chabrier

Una Orquesta Filarmónica para Jalisco

Tumba de Couperin	Maurice Ravel
Concierto en Mi Bemol para Trompeta y Orquesta	Johann Nepomuk Hummel
Fanfarrias Litúrgicas	Henri Tomasi
Metamorfosis Sinfónica	Paul Hindemith

Marzo 23 y 25 de 2001
Teatro Degollado

Director: *Guillermo Salvador*
Solista: *Rasma Lielmane* (Violinista)

Obertura de la Opera "La Fuerza Del Destino"	Giuseppe Verdi
Concierto en Re Mayor para Violín y Orquesta ---	Tchikovsky
Sinfonía en Do Mayor -	Georges Bizet

Marzo 30 y Abril 1 de 2001.
Teatro Degollado

Director: *Guillermo Salvador*
Solista: *Licia Lucas*

Obertura Rienzi	Richard Wagner
Concierto para Piano y Orquesta en La Menor	*Edvard Grieg*
Salmos de Chichester	Leonard Bernstein
Suite No. 2 de Daphnis y Cloe	Maurice Ravel

Abril 3 de 2001
Teatro Degollado

Oni. A.C. (En Apoyo a Los Niños Jaliscienses)

Director: *Guillermo Salvador*
Solista: *David Mozqueda*

Sinfonía No. 5	Beethoven
Concierto de Aranjuez	Joaquín Rodrigo
Danzón No. 2	Arturo Márquez

ABRIL 4 DE 2001
San Ignacio Cerro Gordo
(Teatro Fuentes)

Director: *Guillermo Salvador*

Obertura de la Opera "Rienzi"	Richard Wagner
Preludio de la Opera "Traviata"	Giuseppe Verdi
Obertura de la Opera "La Fuerza del Destino"	Giuseppe Verdi
Sones de Mariachi	*Blas Galindo*
Danzón No. 2	Arturo Márquez
Huapango	José Pablo Moncayo

Abril 26 de 2001
Tepatitlán
(Parroquia de San Francisco de Asís)

Director: *Francisco Orozco*
 Solista: Arturo Navarro, *Trombón*

Maestros Cantores	Richard Wagner
Concierto para Trombón y Orquesta	G. Cristoph Wagenseil
Marcha Tepatitlán	Manuel Mateos

304
Ramón Macías Mora

Una Orquesta Filarmónica para Jalisco

Vals Emperador	Johann Struss
South Pacific	Rodgers
Marcha Eslava	Tchaikovsky

Abril 23, 24, 25 y 27 de 2001
Varios Didácticos. Sin director. La O.F.J. Se dividió en seis grupos para ofrecer los conciertos.

Mayo 4 de 2001
Teatro Degollado
Festival Cultural De Mayo

Director: *Guillermo Salvador*
Solista: *Markus Groh* (Pianista)

Polonesa de la Ópera "Eugene Oneguin"	Tchaikovsky
Concierto para Piano No. 1	Tchaikovsky
Sinfonía No. 5	Tchaikovsky

Mayo 6 de 2001
La Paz, B.C.
(Teatro de La Ciudad)
Gobierno del Estado de Baja California Sur

Director: *Guillermo Salvador*
Solista: *David Mozqueda* (Guitarrista)

Sinfonía No. 5	Beethoven
Concierto de Aranjuez	*Joaquín Rodrigo*
Danzón No. 2	Arturo Márquez

Mayo 7 de 2001
La Paz, B.C.
(Teatro De La Ciudad)

Director: *Guillermo Salvador*

Obertura de la Opera "Nabucco"	Giuseppe Verdi
Obertura de la Ópera "Rienzi"	Richard Wagner
Preludio de la Ópera "Traviata"	Giuseppe Verdi
Sones de Mariachi	Blas Galindo
Danzón No. 2	Arturo Márquez
Huapango	J. Pablo Moncayo

Mayo 9 de 2001
La Paz, B.C.
(Teatro de La Ciudad)

Director: Guillermo Salvador

Obertura de la Opera "Nabucco"	Giuseppe Verdi
Obertura de la Ópera "Rienzi"	Richard Wagner
Preludio de la Ópera "Traviata"	Giuseppe Verdi
Sones de Mariachi	Blas Galindo
Danzón No. 2	Arturo Márquez
Huapango	J. Pablo Moncayo

Mayo 25 y 27 de 2001
Teatro Degollado

Una Orquesta Filarmónica para Jalisco

Festival Cultural De Mayo

Opera "La Traviata" Giuseppe Verdi

Director: *Guillermo Salvador*

Solistas: *Marie O'brien* (Soprano), *Jose Luis Duval* (Tenor), *Jesús Suaste* (Barítono), *Verónica Alexanderson* (Mezzo), *Mireya Ruvalcaba* (Mezzo), *Antonio Hernández*(Barítono), *Ricardo Lavín* (Bajo), *Vladimir Gómez* (Tenor), *Mario Tiscareño* (Tenor), *José A. Rodríguez*. (Tenor).

Mayo 31 de 2001
Teatro Degollado
Univa

Director: *Guillermo Salvador*
Solista: *José Padilla* (Violinista)

Sinfonía en do Mayor Georges Bizet
Concierto en Sol Mayor para Viola y Orquesta Telemann
Escenas del ballet Espartaco Khatchaturian

Junio 8 de 2001
Atotonilco el Alto
(Parroquia de San. Miguel)

Director: *Francisco Orozco*

Ruslan y Ludmilla Glinka
Polka Tio Chon Mateos
Guillermo Tell Rossini
Un Americano en Paris Gershwin
Suite para Orquesta Elington
Danubio Azul Strauss

Junio 15 y 17 de 2001
Teatro Degollado

Director: *Guillermo Salvador*
Solista: *Pastor Solís* (Violinista)

Suite Orquestal Recordando Un Poco Manuel Mateos
Poema Interior Esteban Benzecry
Introducción y Rondó Caprichoso Camille Saint- Saëns
Sinfonía No. 6 Patética Tchaikovsky
Junio 22 y 24 de 2001
Teatro Degollado

Director Huésped: *Mario Rodríguez Taboada*
Solista: *Patricia García Torres* (Pianista)

Concierto Para Seis Percusionistas y Orquesta Felipe Espinoza
Concierto No. 23 En La No. 23 Para piano y Orquesta W. A. Mozart
Sinfonía No. 6 En Fa Mayor, Op. 68 Pastoral Beethoven

Junio 29 y Julio 1
Teatro Degollado

Director Huésped: *Eduardo Rahn*
Solista: *Natella Zakharian* (Violonchelista)

Una Orquesta Filarmónica para Jalisco

*Fuga Con Pajarillos	A. Romero
Shelomo - Bloch	
Danza De Los Siete Velos De La Ópera "Salomé"	R. Strauss
**Las Cuatro Estaciones	Verdi

* Estreno Nacional
** Estreno en Jalisco O.F.J.

Julio 6 y 8 de 2001
Teatro Degollado

Director: *Guillermo Salvador*
Solistas: *Jorge Federico Osorio* (Piano), *Carlos Brambila* (Narrador), *José Padilla* (Violista), *J. Jesus de Loza* (Violista).

Concierto de Brandenburgo No. 6	J. S. Bach
Concierto No. 5 para Piano y Orquesta "Emperador"	Beethoven
Guía Orquestal Para Los Jóvenes	Benjamin Britten
Bolero	Maurice Ravel

13 y 15 de 2001
Teatro Degollado

Director: *Guillermo Salvador*
Solistas: *Jolanta Michalewicz* (Violín), *Hipólito Ramírez* (Bajo Eléctrico), *Ramón Aceves* (Bateria), *David Mosqueda* (Guitarra Eléctrica).

La Novicia Rebelde	Rodgers y Hammerstein (Adaptación Robert Russell Bennett)
Danzas Sinfónicas	Leonard Bernstein (Película, Amor Sin Barreras)
Mision Imposible	Lalo Schifrin
James Bond	John Barry
Peter Gunn	Henry Mancini (Película "Los Hermanos Caradura")
Superman	John Williams
Noche de Yucatán	Silvestre Revueltas (Película "La Noche De Los Mayas")
Reflejos Sinfónicos	Andrew Lloyd Weber
La Lista de Schindler	John Williams

Obertura
Marcha Imperial
Ewoks
Luke y Leia
 Que la Fuerza los Acompañe

Julio 20 y 22 de 2001
Teatro Degollado
(Concierto De Clausura)

Director: *Guillermo Salvador*
Solistas: *Jesus Suaste* (Barítono), *Vladimir Gómez* (Tenor), *Lorena de la Mora* (Mezzosoprano) *Arturo Valencia* (Tenor), *Marybel Ferrales* (Soprano), *Lupita Mosqueda* (Soprano).

Obertura de la Opera "*La Forza Del Destino*"
Aria Luenge da Lei ... de la Ópera "*La Traviata*"
Dueto del 2do. Acto de la Ópera "*La Traviata*"
Aria Stride La Vampa de la Ópera "*El Trovador*"

Una Orquesta Filarmónica para Jalisco

Coro de Los Herreros de la Ópera "*El Trovador*"
Aria Caro Nome De La Ópera "*Rigoletto*"
Aria Pieta, Rispetto, Amore de la Ópera "*Macbeth*"
Coro y Marcha Imperial de la Ópera "*Aida*"
Aria Sempre Libera de la Ópera "La Traviata"
Dueto Oh Parigi de la Ópera "La Traviata"
Coro de Los Esclavos Va Pensiero de la Opera "Nabucco"
 Dueto del segundo acto de la Ópera *"La Traviata"*
 Aria Merce, Dilete Amiche de la Opera *"Vísperas Siscilianas"*
Aria La Donna E Mobile de la Ópera "Rigoletto"
Coro Gitanos y Matadores de La Ópera "La Traviata".

Julio 28 de 2001
Mexico, D.F.
(Palacio De Bellas Artes).

(Primer Festival de Orquestas Sinfónicas)

Director: *Guillermo Salvador*
Solista: *Christian Jonathan Lopez* (Soprano)

Sinfonía en Do Mayor	Georges Bizet
Salmos de Chichester	Leonard Bernstein
Suite No. 2 de Daphnis y Cloe	Maurice Ravel

30 de Agosto
Plaza De La Liberación
Octavo encuentro Internacional del Mariachi
Varias Canaco Guillermo Salvador Mariachis: "Vargas De Tecalitlán", "Americas" "Los Camperos" 32,000

Agosto 31, 1, 2, 3, 4, 5, 6, 7, 8, y 9 de Septiembre de 2001.
Teatro Degollado
 Octavo Encuentro Internacional del Mariachi
Varias Canaco Guillermo Salvador Mariachis: "Vargas De Tecalitlán", "Americas" "Los Camperos" 13,000

Septiembre 12 de 2001
Palacio Legislativo
(Privado para personas del Congreso del Estado)

Director: *Guillermo Salvador*

Danzas Sinfónicas	Leonard Bernstein
(De La Película "Amor Sin Barreras")	
La Novicia Rebelde	Rodgers y Hammerstein
(Adaptación Robert Russell Bennett)	
Danzón No. 2	Arturo Márquez
Bésame Mucho	Consuelo Velásquez
Huapango	José Pablo Moncayo

Septiembre 18 de 2001.
Teatro Degollado

 XEJB
Sistema Jalisciense de Radio y Televisión S.C.

Una Orquesta Filarmónica para Jalisco

Director: *Guillermo Salvador*
Solista: *David Mozqueda* (Guitarrista)

Danzas Sinfónicas (De La Película "Amor Sin Barreras")	L. Berstein
"Va Pensiero", Coro De Los Esclavos, De La Opera "*Nabucco*"	G. Verdi
Coro De Los Herreros, De La Opera "*El Trovador*"	G. Verdi
Coro Y Marcha Imperial De La Opera "*Aída*"	G. Verdi
Concierto de Aranjuez para Guitarra y Orquesta	J. Rodrigo
3 Escenas del ballet "*Espartaco*"	Kachaturian

Septiembre 27 de 2001
Instituto Cultural Cabañas (Patio Mayor)
(Día Del Servidor Público)

Secretaría de Administración.

Director: *Guillermo Salvador*
Ballet Floklórico "Jalisco" de la Secretaría de Cultura y Mariachi Juvenil "Chapala"

Escenas del Ballet Espartaco	Katchaturian
La Novicia Rebelde	Rodgers y Hammerstein
(Adaptación Roberto Russell Bennett)	
Danzón No. 2	Arturo Márquez
Reflejos Sinfónicos	Andrew Lloyd Weber
Huapango	José P. Moncayo

Octubre 10 de 2001
TEATRO DEGOLLADO

(Gala De Opera)
Conciertos Guadalajara, A.C.

Director Huésped: *Enrique Barrios*
Solista: *Ramón Vargas*, Tenor

Obertura Carnaval Romano	Berlioz
Roméo Et Juliette	Gounod
("L'AMOUR, I'AMOUR...Ah,Leve-Toi,Solei!...")	
Werther	Massenet
("Pourquoi Me Reveiller...")	
Intermezzo de Manón Lescout	Piccini
L'elisir D'amore	Donizetti
("Una Furtivalagrima..." (Acto tercero).	
Lucía Di Lammermoor	Donizetti
("Tombe Doogli Avi Miei Fra Poço A Me Ricovera...")	
Obertura Víspera Siciliana	Verdi
Attila	Verdi
("Oh, Dolore!...")	
Macbeth	*Verdi*
("O Figli, O Figli Miei!... Ah, La Paterna Mano...")	
Obertura De Luisa Miller	Verdi
Rigoletto - Verdi	
("Ella Mi Fu Rapita...Parmi Veder Le Lagrime")	
Luisa Miller	Verdi
("Oh! Fede Negar Potessi... Quandole Sere Al Placido...)	

Octubre 16 de 2001
ITESO

Una Orquesta Filarmónica para Jalisco

(Auditorio: Pedro Arrupe)
(Semana Cultural Del Iteso)

Director: *Francisco Orozco*
Solista: *Fernando Mercado* (Clarinetista)

Obertura Tanhauser	Richard Wagner
Vals Emperador	Johann Strauss
Danzas Polovetsianas de "El Principe Igor"	Alexander Borodin
Concertino para Clarinete y Orquesta	Carl Maria Von Weber
Capricho Español	Nikolai Rimski Korsakov

Octubre 18 de 2001

Ciudad Guzmán
(Jardín Principal)
(Fiestas Patronales)

Director: *Francisco Orozco*
Solista: *Fernando Mercado* (Clarinetista)

Obertura Tanhauser	Richard Wagner
Vals Emperador	Johann Strauss
Danzas Polovetsianas de "El Principe Igor"	Borodin
Concertino para Clarinete y Orquesta	Weber
Capricho Español	Korsakov

Octubre 19 de 2001
INSTITUTO CULTURAL CABAÑAS

(Concierto A Beneficio De La Cruz Roja Mexicana)

Director: *Francisco Orozco*
Solista: *Frank Callaway* (Cornista)

Obertura Tanhauser	Wagner
Vals Emperador	Johann Strauss
Danzas Polovetsianas de "El Principe Igor"	Alexander Borodin
Concierto para Corno y Orquesta	Mozart
Capricho Español	Korsakov

Octubre 25 de 2001

INSTITUTO CULTURAL CABAÑAS
(Congreso Iberoamericano De Municipios)

Director: *Guillermo Salvador*

Huapango	Moncayo
Invierno Porteño	Piazzola
Salón México	Copland
Bodas de Luis Alonso	Gerónimo Giménez
Rapsodia Latinoamericana	Manuel Enríquez

Octubre 26 de 2001
Teatro Degollado
(XX Aniversario del Coro del Estado)

Una Orquesta Filarmónica para Jalisco

Director: *Guillermo Salvador*

Solistas: *Sara Ma. Montes*
(Soprano), *Mireya Ruvalcaba* (Mezzo), *Mariana Zermeño* (Mezzo),
Lorena de La Mora (Mezzo), *Luis David Nuño* (Tenor), *Mario Tiscareño* (Tenor), *Jose A. Hernández*. (Barítono), *Ana Silvia Guerrero*. (Pianista).

Obertura Mexicana No. 2 (A Dn. Fco. Javier Sauza)	Galindo
Adios Mariquita Linda (Arr. Ramón Orendáin)	Marcos Jiménez
Prende la Vela (Arr. Alberto Carbonell)	Lucho Bermúdez
Vereda Tropical (Arr. Ramón Orendáin)	Gonzálo Curiel
Romancero Gitano Op.152 para Coro (Texto: Federico García Lorca)	M. Castelnuovo Tedesco
A Deux Cuartos Opera Carmen	Bizet
Barcarola Opera Cuentos de Hoffman -	Offenbach
Marcha Triunfal Opera Aída - G. Verdi	
Summertime Opera Porgy And Bess	Gershwin
Danzas Polovetsianas Opera Príncipe Igor.	Borodin

Noviembre 4 de 2001
Plaza Fundadores
(Clausura De Fiestas De Octubre)

Director: *Guillermo Salvador*

La Novicia Rebelde (Adaptación Robert Russell Bennett)	Rodgers y Hammerstein
Reflejos Sinfónicos	Andrew Lloyd Weber

Noviembre 9 y 11 de 2001.
Teatro Degollado

Director: ***Guillermo Salvador***
Participación Del Ballet Folklórico "Jalisco" de la Secretaria de Cultura.

Sinfonía India (Coreografía: Guillermo Hernández y Roberto Martín González.)	Carlos Chávez
Caminante del Mayab	Guty Cárdenas
Huapango (Coreografía: Everardo Hernández.)	Moncayo
Bésame Mucho (Coreografía. Débora Velásquez)	Consuelo Velázquez/Pocho Pérez
El Corrido de Monterrey Severiano Briceño. (Coreografía: Everardo Hernández.)	
Peregrina	Ricardo Palmerín /M. Esperón
Danzón No. 2 - Arturo Márquez (Coreografía: Everardo Hernández.)	

Noviembre 14 de 2001

Teatro Degollado

Una Orquesta Filarmónica para Jalisco

Director: *Guillermo Salvador*
Participación Del Ballet Folklórico "Jalisco" de la Secretaria de Cultura.
COPARMEX

Sinfonía India	Carlos Chávez
Caminante del Mayab	Guty Cárdenas /Esperón
Huapango	Moncayo
Bésame Mucho	Consuelo Velásquez
Corrido de Monterrey	Severiano Briceño / Enríquez
Peregrina - Ricardo Palmerín / Esperón	
Danzón No. 2 - Arturo Márquez	

Noviembre 15 y 18 de 2001
Teatro Degollado

Director: *Guillermo Salvador*
Solistas: *Santos Cota* (Piano), *Lucija Kuret* (Arpa), *Charles Nath* (Clarinetista)

Sinfonía No. 1 en Do Mayor Op. 21	Beethoven
Concierto para Clarinete y	
Orquesta de Cuerdas con Piano y Arpa	Copland
Salón México	Copland

Noviembre 23 y 25 de 2001
Teatro Degollado

Director: *Guillermo Salvador*
Solistas: *Sergio Medina* (Guitarrista); *Ekaterina Stolyarova* (Violinista); *Savva Latsanich* (Violín).

Obertura de la Ópera "Luisa Miller"	Giuseppe Verdi
Concierto Para Guitarra y Orquesta.	Heitor Villalobos
Concierto Para dos Violines y Orquesta de Cuerdas	Johann S. Bach
Capricho Español,	
Suite Para Orquesta Op.34	Korsakov

Noviembre 30 y Diciembre 2 de 2001

Teatro Degollado

Director: *Guillermo Salvador*
Solista: *Ramón Jaffé* (Violoncelo)

Danza Eslava Número 8	Dvorak
Concierto Para Violoncello y Orquesta.	Dvorak
Sinfonía Número 1 en Do Mayor Op.68	Brahms

Diciembre 7 y 9 de 2001
Teatro Degollado

Director Huésped: *Francisco Savín*
Solista: *Kazuhide Murase* (Violinista).

Obertura Oberón	Weber
Poema	Ernest Chausson
Fantasía Sobre Temas de la Ópera "Carmen"	*Pablo Sarasate*
Sinfonía Número 2 en Do Menor, Pequeña Rusia	Tchaikovsky

Diciembre 14 de 2001
Plaza de La Liberación

Director: *Guillermo Salvador*

Compañía "Danzare", Academia de Danza "Doris Topete", Escuela de Danza de Guadalajara, Ballet de Cámara de Jalisco, Escuela del Ballet Teatro Guadalajara, Victoria Ballet, Academia de Ballet de Londres, Academia de Danza "Zayi".

(Música y danza por los niños de Jalisco)

Cantata Navideña No. 1	Robert Russell
Cantata Navideña No. 2	Robert Russell
Suite del Ballet "El Cascanueces"	Tchaikovsky
Las Posadas Mexicanas	Hernández Moncada
Cantata Navideña No. 3	Robert Russell

Diciembre 30 de 2001
Plaza de La Liberación
(Concierto de Fin de Año)

Director: *Guillermo Salvador*

Diciembre 31 de 2001
Teatro Degollado

Director: *Guillermo Salvador.*

(Concierto de Fin de Año)

Obertura De La Ópera	Verdi
Danza Eslava No. 8	Dvorak
Vals Sobre Las Olas	Juventino Rosas
El Reloj Sincopado	Leroy Anderson
The Sound of Music Rodgers y Hammerstein	
Concierto para dos Violines y Orquesta	J. S. Bach
Polka Rayos y Centellas	Johann Strauss
Guadalajara	Pepe Guizar

Enero 27 de 2002

Salón de Actos José Aceves Pozos del Sindicato Único de Trabajadores Electricistas de la República Mexicana.

Director: *Guillermo Salvador*

Una Noche en la Árida Montaña	Moussosrgsky
Sinfonía No. 29 En La Mayor	Mozart
Escena del ballet de "El Cascanueces"	Tchaikovsky

Febrero 8 y 10 de 2002
Teatro Degollado

Director: *Guillermo Salvador*
Solista: *Silvia Navarrete*

Marcha Pompa y Circunstancia No.1	Elgar
Concierto Para Piano y Orquesta en Sol Mayor	Ravel
Sheherezade Suite Sinfónica	Korsakov

Febrero 15 de 2002
H. Ayuntamiento de Puerto Vallarta

Una Orquesta Filarmónica para Jalisco

Director: *Guillermo Salvador*

Obertura El Rapto en el Serrallo	Mozart
Sinfonía No. 29 en La Mayor	Mozart
Sinfonía No. 1 en Mi Menor	Sibelius

Febrero 17 de 2002
Teatro Degollado
Director: *Guillermo Salvador*

Una Noche en la Árida Montaña	Moussorgsky
Sinfonía No. 29 en La Mayor	Mozart
Sinfonía No. 1 en Mi Menor	Sibelius

Febrero 22
Salón de usos múltiples de la UNIVA
Director: *Francisco Orozco*

Obertura Ruslan y Ludmila	Glinka
Sinfonía No. 35 En Re Mayor, Haffner	Mozart
Sinfonía No. 4 Poema del Éxtasis	Scriabin

Febrero 24
Teatro Degollado

Director: *Francisco Orozco*

Obertura Ruslan y Ludmila	Glinka
Sinfonía No. 35 en Re Mayor, Haffner	Mozart
Sinfonía No. 4 Poema del Éxtasis	Scriabin

1 y 3 de Marzo de 2002
Teatro Degollado

Director Huésped: *Juan Rodríguez*
Solista: *Isaac Ramírez*

Variaciones Concertantes	Ginastera
Gran Tango	Piazzolla
Sinfonía Nº 3 en Do Menor	Saint Saëns

7 y 10 de Marzo de 2002
Director Huésped: *Fernando Lozano*
Solista: *Laszlo Frater*

15 y 17 de Marzo
Teatro Degollado

Director: *Guillermo Salvador*
Solista: *Horacio Franco*

Poema de Neruda	Galindo
Concierto para Flauta Soprano en Fa Mayor	Giovanni Battista Sammartini
Concierto para Flauta Sopranino Ii Gardellino	Vivaldi
Cuadros de una Exposición	Moussorgski

12 y 14 de Abril de 2002
Teatro Degollado

Director: *Francisco Orozco*
Solistas: *Profesores de la Escuela de Música*

Una Orquesta Filarmónica para Jalisco

Cantata BWV 51 "Jauchzet Gott In Allen Landen"	J.S. Bach
Concierto para 2 Pianos y Orquesta	Mendelssohn
Cantata 82 BWV 82 "	
Ich Habe Genug"	J.S. Bach

Abril 19 de 2002
Ocotlán.
Concierto a beneficio de la Cruz Roja

Director: *Francisco Orozco*

España	Chabrier
Concierto para Violín y Oboe	Bach
Suite de Carmen Nº 2	Bizet
Suite	Ellington
Rapsodia Latinoamericana	Enríquez

Abril 23 y 24 de 2002
Teatro Degollado
Concierto Didáctico

Director Huésped: *José Gorostiza*

Obertura La Bella Galatea	Von Suppé
Suite Del Ballet de la Opera "El Cid"	Massenet
Danzas Húngaras Nos. 1, 3 y 5	Brahms
Rapsodia Rumana No. 1 Op. II	Enesco
Marcha Radetsky Op. 228	Johann Strauss
Sones de Mariachi	Galindo

Abril 25 de 2002
Tepatitlán

Director Huésped: *José Gorostiza*

Obertura La Bella Galatea	Franz Von Suppé
Suite del Ballet de la Opera "El Cid"	Massenet
Danzas Húngaras Nos. 1, 3 y 5	Brahms
Rapsodia Rumana No. 1 Op. II	Enesco
Marcha Radetsky Op. 228	Johann Strauss
Sones de Mariachi	Galindo

Abril 26
Seminario de Guadalajara

Director Huésped; *José Gorostiza*

Obertura la Bella Galatea	Franz Von Suppé
Suite del Ballet de la Opera "El Cid"	Massenet
Danzas Húngaras Nos. 1, 3 y 5	Brahms
Rapsodia Rumana No. 1 Op. II	Enesco
Marcha Radetsky Op. 228	Johann Strauss
Sones de Mariachi	Galindo

Mayo 3 de 2002
Festival Cultural de mayo

Teatro Degollado

Director Huésped: *Luis Herrera de la Fuente*
Solista: *Stephanie Chase*

Una Orquesta Filarmónica para Jalisco

Concierto para Violín y Orquesta . Beethoven
Preludio a la Muerte y Amor de Tristán e Isolda Wagner
Los Pinos de Roma Respighi

Mayo 17 y 19 de 2002
Teatro Degollado

Director Huésped: *Héctor Guzmán*
Solista: *Angelina Rosas*

Réquiem Verdi

Mayo 24 de 2002
Teatro Degollado

Viva la Zarzuela

Director Huésped: *James Demster*
Solista: *Eugenia Garza*

Mayo 30
San Juan de Los Lagos

Director: *Francisco Orozco*

Ballet Spartacus (Danza) Kachaturian
Danubio Azul (Vals) Johann Strauss, Hijo
Quinta Sinfonia Beethoven
Huapango Moncayo
Sonido de la Música Richard Rodgers

Junio 3, 4 y 5 de 2002
Varios
 Orquesta dividida en siete grupos sin director.

Junio 17 de 2002
Zapotlán El Grande

Director: *Francisco Orozco*
Solista: *José Padilla* (viola).

Obertura Festival Académico Brahms
Sinfonia No. 8 en Si Menor Inconclusa Shubert
 Valse Alejandra Enrique Mora
Obertura Orfeus en El Infierno Offenbach
 Obertura Guillermo Tell Rossini
 Danza Bacanal de Sansón Y Dalila Saint Saëns

Junio 21 de 2002
San Ignacio Cerro Gordo

Director: *Francisco Orozco*
Solista: *José Padilla* (viola).

Junio 28 y 30
Teatro Degollado

Director: *Luis Herrera de la Fuente*

Obertura en Do Mayor, La Italiana en Argel Rossini

Una Orquesta Filarmónica para Jalisco

Sinfonia No. 41, Jupiter en do Mayor Mozart
El Festín De Los Enanos Rolón
 Daphnis et Cloe Ravel

Julio 5 y 7
Teatro Degollado

Director: *Luis Herrera de la Fuente*

Obertura El Matrimonio Secreto Cimarosa
Sinfonia No. 2 en Re Mayor Beethoven
 Preludio a La Siesta de un Fauno Debussy
Suite de El Caballero de La Rosa Strauss

Julio 12 y 14
Teatro Degollado

Director: *Luis Herrera de la Fuente*

Preludio Al 3er. Acto De Lohengrin Wagner
 Muerte Y Transfiguracion, Poema Sinfónico, Op. 24 Richard Strauss
Sinfonia No. 8 En Sol Mayor, Op.88 Dvorak

Julio 26 y 28
Teatro Degollado

Director: *Luis Herrera de la Fuente*
Solista: *Luz Haidee Bermejo*

Concierto para Cuatro Violines Vivaldi
 El Mar Tres Bocetos Sinfónicos Debussy
Alexander Nevsky Prokofiev

Septiembre 5 de 2002.
 Plaza de la Liberación. Orquesta Filarmónica de Jalisco y Mariachi Vargas. **Director**: *Francisco Orozco*

Septiembre 5 al 13 de 2002.
Teatro Degollado.

Encuentro Internacional del Mariachi y la charrería.

Septiembre 27
Auditorio de la UNIVA

Director: *Francisco Orozco*
Solista: *Xochitl García*

Obertura en do Mayor, Los Maestros Cantores de Nurenberg Wagner
Sinfonia No. 5 "El Nuevo Mundo" Dvorak
 Obertura 1812, Op.49 Tchaikovsky
Concierto para Clarinete en La Mayor Mozart
 Musica de Los Beatles.

Septiembre 26 de 2002
Teatro Degollado
H. Ayuntamiento de Guadalajara

Una Orquesta Filarmónica para Jalisco

"Homenaje A Manuel Esperón"

Director: *Francisco Orozco*
Solista: *Conchita Julián*

Septiembre 27 de 2002
Teatro Degollado
Barra de Abogados

Director: *Francisco Orozco*
Solista: *Rosa María Valdés*

Octubre 4 de 2002
Arandas

Director: Francisco Orozco

Ob. El Murciélago	Johann	Strauss
Sinfonía No. 40	Mozart	
Marcha Eslava	Tchaikovsky	
Potpurrí Así es Mi Tierra	Ramon Becerra	

Octubre 15 de 2002
Instituto de Estudios Superiores de Occidente ITESO
Auditorio Pedro Arrupe

Director: *Francisco Orozco*
Solista: *Jacobo Ordóñez*

Obertura Romeo Y Julieta	Tchaikovsky
Concierto Del Sur para Guitarra Y Orquesta	Ponce
Vals Voces De Primavera	Johann Strauss
Obra Para Violín Y Orquesta de Cámara	Ciprian Porumbescu

Octubre 18 de 2002
Tamazula de Gordiano

Director: *Francisco Orozco*
Solista: *Jacobo Ordóñez*

Obertura Romeo Y Julieta	Tchaikovsky
Concierto para Guitarra y Cuerdas	Vivaldi
Vals Voces De Primavera	Johann Strauss
Obra para Violín y Orquesta de Cámara	Siprian Porumbescu
Danzón No. 2	Arturo Márquez

Octubre 25 de 2002
Instituto Cultural Cabañas
A Beneficio de la Cruz Roja de Guadalajara.

Director: *Francisco Orozco*

Ob. De "La Traviata"	G.	Verdi
Una Voce Poco Fa De "Il Babieri Di Siviglia"	G. Rossini	
Nessun Dorma De "Turandot"	G. Puccini	
Seguedille de "Carmen"	G.	Verdi
La Fleur que tu mavez donné de "Carmen"	G. Bizet	
C Est Toi...Ces Moi de "Carmen"	G. Bizet	
Las Bodas de Luis Alonso	G.	Jiménez
Cancion de Paloma de "El Barberillo de Lavapies"		

Una Orquesta Filarmónica para Jalisco

F.A. Barbieri De Este Apacible Rincón de Madrid de "Luisa Fernanda" Moreno Torroba
Cállate Corazón de "Luisa Fernanda" Moreno Torroba
Que Te Importa que no venga De "Los Claveles" J. Serrano
No puede ser de "La Tabernera del puerto" - P. Sorozábal
Amor mi raza sabe conquistar de "La Leyenda del Beso" R. Soutullo Y J. Vert
Así, Solamente una vez y Júrame María Greever/M.T. Lara.

Noviembre 8 y 10 de 2002
Teatro Degollado

Director: *Luis Herrera de la Fuente*

Sinfonía 1 Beethoven
Sinfonía 2 -Ludwig Van Beethoven

Noviembre 15 de 2002
Teatro Degollado

Director: *Luis Herrera de la Fuente*

Sinfonía No. 8 Beethoven
Sinfonía No. 3 "Heroica" Beethoven

Noviembre 17 de 2002
Teatro Degollado

Director: *Luis Herrera de la Fuente*

Sinfonía No. 8 Beethoven
Sinfonía No. 3 "Heroica" Beethoven

Noviembre 21 de 2002
Universidad Autónoma de Guadalajara

Director: *Luis Herrera de la Fuente*

Sinfonía Nº 4 Beethoven
Sinfonía Nº 5 Beethoven

Noviembre 24 de 2002
Teatro Degollado

Director: *Luis Herrera de la Fuente*

Sinfonía Nº 4 Beethoven
Sinfonía Nº 5 Beethoven

Noviembre 29 y Diciembre 1
Teatro Degollado

Director: *Luis Herrera de la Fuente*

Sinfonía 6, Pastoral Beethoven
Sinfonía 7 Beethoven

Diciembre 6 y 8
Teatro Degollado

Director: *Luis Herrera de la Fuente*
Solista: *Genaro Sulvarán*

Una Orquesta Filarmónica para Jalisco

Sinfonía 9 Beethoven

Diciembre 13 de 2002
Teatro Degollado

Director: *Francisco Orozco*

Diciembre 30 de 2002
Plaza de la Liberación

Director: *Luis Herrera de la Fuente*

"Cascanueces"/Ballet Tchaikovsky

Obertura Poeta y Campesino Franz Von Suppé
Capricho Italiano Tchaikovsky
Marcha Radetzky Johann Strauss
Farruca Falla
Vals Emperador Johann Strauss

Diciembre 31 de 2002
Teatro Degollado

Director: *Luis Herrera de la Fuente*

Obertura Poeta y Campesino Franz Von Suppé
Capricho Italiano Tchaikovsky
Marcha Radetzky Johann Strauss
Farruca Falla
Vals Emperador Johann Strauss

Repertorio de la Orquesta Filarmónica de Jalisco
Año de 2003

Enero 26 de 2003
12:00 horas.

Salón de actos "José Aceves Pozos" del Sindicato Unico de Trabajadores Electricistas de la República Mexicana. AECCION I-II-III Asociación de Jubilados SUTERM.

Director Huésped. *Francisco Orozco*
Solista: *Ruth Elizabeth Flores*

Obertura Egmont Beethoven
Concierto Nº 1, en sol mayor
Para flauta y orquesta Mozart

Febrero 7 y 9 de 2003
Teatro Degollado

Director: *Luis Herrera de la Fuente*
Solista: *Jorge Federico Osorio*

Obertura Tannhäuser Wagner

Totentanz, poema sinfónico
Para piano y orquesta. Lizst

Sinfonía Nº 5 Tchaikovski

Una Orquesta Filarmónica para Jalisco

Febrero 14 y 16 de 2003
Teatro Degollado

Director: *Luis Herrera de la Fuente*
Solista: *Inna Nassidze*

Intermezzo de la Ópera Atsimba	Ricardo Castro
Concierto en Si menor para Violonchello y Orquesta	Dvorák
Sinfonía Nº 2 en Re mayor, Op. 73	Brahms

Febrero 28 y Marzo 2 de 2003
Teatro Degollado

Director: *Luis Herrera de la Fuente*
Solista: *Dmitri Zemzov*

El Invierno Solo: *Sava Latsanich*	Vivaldi
Concierto para Violín y Orquesta en Re mayor, Op 35	Tchaikovsky
Sinfonía Nº 5 en Re menor Op 57	Shostakovich

Marzo 7 y 9 de 2003
Teatro Degollado

Director asociado: *Francisco Orozco*
Solista: *Claudia Corona*

Obertura Guillermo Tell	Rossini
Concierto para Piano y Orquesta	Rolón
Rapsodia Española	Ravel

Marzo 14 y 16

Director Huésped: *Jesús Medina*

Sinfonía Nº 36 en Do mayor, K. 425 Linz	
Sinfonía Nº 7 en Do menor, Op 131	Prokofiev

Marzo 20 y 23
Teatro Degollado

Director Huésped: *Antonio Tornero*
Solista: *Daniel Cotter*

Marcha de la Ópera El amor por tres naranjas	Prokofiev
Concierto para Clarinete y orquesta de cuerdas	Copland
Sinfonía Nº 3 Renana Op 97	Schumann

Una Orquesta Filarmónica para Jalisco

Marzo 28 y 30
Teatro Degollado

Director Huésped: *José Guadalupe Flores*
Coro del Estado de Jalisco
Director: *Víctor Manuel Amaral*

Obertura Rosamunda	Schubert
Sinfonía Nº 22 El Filósofo	Haydn
Los Planetas, Suite para Orquesta Op. 32	Gustav Holts

Abril 4 y 6
Teatro Degollado

Director Asociado: *Francisco Orozco*
Solista: *Guadalupe Parrondo*

Tocata y Fuga en Re menor	Bach/ Stokowsky
Concierto Nº 4 en Sol mayor para piano y Orquesta	Beethoven
Nocturnos	Debussy
El Pájaro de Fuego	Stravinsky

Abril 11 y 13
Teatro Degollado

Director Asociado: *Francisco Orozco*
Solista: *Sergio Alejandro Matos*

Obertura las Bodas de Fígaro	Mozart
Concierto Nº 3 para Piano y Orquesta	Beethoven
Sinfonía Nº 1 Titán	Mahler

Inauguración del Sexto Festival de Mayo
País Invitado: Hungría

Viernes 9 Teatro Degollado

Director Huésped: György Vashegyi
Solista: Jenö Jandó

Obertura El Emperador	Mozart
Concierto número 1 para Piano y Orquesta, en mi bemol mayor	Liszt
Concierto número 2 para Piano y Orquesta En la mayor	Liszt
Sinfonía número 4 en mi menor Op. 98	Brahms

Jueves 15 de mayo de 2003
Guadalajara Country Club
Hoyo 18 del campo de golf.

Una Orquesta Filarmónica para Jalisco

Director Asociado: *Francisco Orozco*

Obertura Oberón	Weber
Sinfonía número 1	Beethoven
Romeo y Julieta	Tchaikovsky
Orfeo en los Infiernos	Offenbach
Vals Alejandra	Enrique Mora/ Enríquez

30 de mayo de 2003
Teatro Degollado
Sexto Festival Cultural de Mayo
País Invitado Hungría

Director Huésped: *Héctor Guzmán*

Solista: *Balazs Reti*

Obertura Carnaval Romano Op. 9	Berlioz
Concierto para Piano y orquesta número 2	Brahms
Sinfonía número 2 en re mayor Op. 43	Sibelius

Viernes 6 de junio de 2003
Teatro Degollado

Director Huésped: *Héctor Guzmán*
Solista: *Gergely Bogányi*

Sexto Festival de Cultural de Mayo
País Invitado: Hungría

Danza Ritual del Fuego de: El Amor Brujo	De Falla
Concierto para piano y orquesta número 2 En do menor Op. 18	Rachmaninov
Poema Sinfónico Los Preludios	Lizst
Danzas Polovetsianas	Borodin

Miércoles 11 de junio de 2003

Celebración 75 años de vida de Santiago Méndez Bravo
Auditorio de la UNIVA
Director Asociado: *Francisco Orozco*

España	Chabrier
KobNidrei Adagio para violoncelo	Max Bruch
El gran tango Solista: Isaac Ramírez	Piazzolla
Rapsodia de la Revolución	Higinio Velásquez

El Entretenimiento	Ian Polsten
Danzón número 2	Arturo Márquez

Viernes 20 de junio de 2003
Concierto de Gala
Casino El Relicario de El Grullo, Jalisco

Director Asociado: *Francisco Orozco*

Orfeo en los Infiernos	Offenbach
Concierto número 22 en la menor para violín y orquesta	J.B. Viotti
Obertura 1812	Tchaikovski
Vals Bosques de Viena	Strauss
Rapsodia de la revolución	Higinio Velásquez
Danzón número 2	Arturo Márquez

Viernes 27 de junio de 2003
Concierto de gala
Orquesta Filarmónica de Jalisco

Parroquia del Señor de la Misericordia
Iniciando los festejos de los 40 años de la elevación de Villa a Ciudad de Ocotlán.

Director Asociado: *Francisco Orozco*

Danubio Azul	Strauss
Sinfonía número 104 en re mayor Londres	Haydn
Rapsodia Rumana número 2	Enesco
El Violinista del Tejado	Jerry Bock
Bacannale	Saint Saëns
Obertura 1812	Tchaikovski

Viernes 11 de Julio de 2003
Santuario de Nuestra Señora de Guadalupe
Zapotlanejo, Jalisco

Director Asociado: *Francisco Orozco*

Obertura Noche en la Árida Montaña	Moussorgski
Danza del sable	Khatchaturian
Spartacus	Khatchaturian
El Hombre de La Mancha	Mitch Leigh
Violinista del Tejado	Jerry Bock
Sones de Mariachi	Blas Galindo

Décimo Aniversario del Encuentro Internacional del Mariachi

Del 4 al 14 de Septiembre de 2003

Una Orquesta Filarmónica para Jalisco

50 Aniversario de la Sociedad Jalisciense de Cardiología
Viernes 19 de Septiembre de 2003

Teatro Degollado

Director Asociado: *Francisco Orozco*

Obertura Egmont	Beethoven
Sinfonía número 5 en do menor	Beethoven
Un americano en París	Gershwin
Danubio Azul	Johann Strauss
El Violinista en el tejado	Jerry Bock
Huapango	Moncayo

Semana del Japón en Guadalajara
Del 22 al 28 de septiembre de 2003

Jueves 25 de septiembre de 2003

Teatro Degollado

Director Asociado: *Francisco Orozco*
Solista: *Cuahutémoc García Verdugo*

Festival Académico	Brahms
Concierto en sol mayor para flauta y orquesta	Joaquim Quantz
Suite de carmen Nº 2	Bizet
Rapsodia para orquesta	Yuso Toyama
Duke Ellington	

Jueves 16 de Octubre de 2003

Aula Magna Centro Cultural José Atanasio Monroy
CENTRO UNIVERSITARIO DE LA COSTA SUR
UNIVERSIDAD DE GUADALAJARA

Director Asociado: *Francisco Orozco*

Sinfonía Júpiter Nº 41 en do mayor	Mozart
Poeta y Campesino	Franz Von Suppe
Obertura El Murciélago	Johan Strauss
Obertura Romeo y Julieta	Tchaikovski
Sangre Vienesa	Strauss

Primer entrega de la presea
FUNDADORES IN MEMORIAM
A Ernesto Jager

Viernes 31 de Octubre de 2003
Teatro Degollado

Director Asociado*: Francisco Orozco*

Coro del Estado de Jalisco
Duructor: *Víctor Manuel Amaral*

Danzas Polovetsianas	Borodin
Réquiem	Mozart

Solistas: *Mauricio Ortega*, Tenor; *Lorena Flores*, Soprano; *Mireya Ruvalcaba*, Mezo soprano; *José Antonio Hernández*, barítono.

Una Orquesta Filarmónica para Jalisco

Entrega de la presea
PLUMA DE PLATA UN MEMORIAM

A Carlos Pizano y Saucedo; Francisco Javier Sauza y Teresa Casillas

Director Asociado: Francisco Orozco
Coro del Estado
Director: Víctor Manuel Amaral

Obertura Los Maestros cantores de Nürenberg	Wagner
Réquiem	Mozart

Solistas: *Mauricio Ortega*, Tenor; *Lorena Flores*, Soprano; *Mireya Ruvalcaba*, Mezo soprano; *José Antonio Hernández*, barítono.

Gala de Ópera a beneficio de la Cruz Roja de Guadalajara
Conciertos Guadalajara y Orquesta Filarmónica de Jalisco
Viernes 7 de Noviembre de 2003

Director Asociado: *Francisco Orozco*

Solistas: *Rafael Rojas; Arturo Valencia y Flavio Becerra*

Noviembre 14 y 16

7 Directores por una Batuta
Concurso para Seleccionar Director de la OFJ.
Foro de Arte y Cultura

Director Huésped: *Antonio Lopezríos*

Obertura Manfredo Op. 115	Schumann
Sensemayá	Revueltas
Sinfonía nímero 6 en Si menor Op. 74 PATETICA	Thaikovski

Noviembre 21 y 23

Foro de Arte y Cultura

Director Huésped: *Antonio Lopezríos*
Solista: *Jorge Federico Osorio*

Preludio a la Siesta de un Fauno	Debussy
Concierto número 24 en do menor	
Para Piano y Orquesta	Mozart
Sinfonía número 10 en mi menor Op. 93	Shostakovich

Noviembre 28 y 30

Foro de Arte y Cultura

Director Huésped: *Héctor Guzmán*

Obertura a Fidelio	Beethoven
Petroushka	Stravinski
Sinfonía número 4	Brahms

Diciembre 5 y 7

Foro de Arte y Cultura

Director Huésped: *Enrique Carreón- Robledo*

Obertura Tannhäuser en mi menor	Wagner
Suite de ballet Romeo y Julieta Op. 64b	Prokofiev
Sinfonía número 3 en do menor Op. 78	Saint Saëns

Programa de Fin de Año

Martes 30 de diciembre de 2003

Plaza de La Liberación

Director Huésped: *Tomasz Golka*
Mazurca de la Ópera La Mansión Encantada — Stanislaw Moniuszko
Suite de La Alesiana número 2 — Bizet
Danza Eslava nímero 4 — Dvorak
Intermezzo de Caballería Rusticana — Mascagni
Danza Húngara número 5 — Brahms
Danza Rusa "Trepak" y vals de las flores
De la suite El Cascanueces — Tchaikovski
Danubio Azul — Strauss
Danzón número 2 — Márquez
Danza final "Malambo" del ballet La Estancia — Ginastera

Repertorio de la Orquesta Filarmónica de Jalisco
Año de 2004

Tres de abril de 2004
Concierto de presentación del Director Titular de la
Orquesta Filarmónica de Jalisco

Director Titular: *Héctor Guzmán*
Solista: *Lorin Hollander*

Danza Eslava N° 1 Op. 46	Dvorák
Concierto para Piano y Orquesta	Khatchaturian
Cuadros de una Exposición	Moussorgski

Domingo 25 de abril de 2004

Salón de actos José Aceves Pozos
SINDICATO UNICO DE TRABAJADORES
ELECTRICISTAS DE LA REPUBLICA MEXICANA

SECCION I- II – III

ASOCIACION DE JUBILADOS

Director titular: *Héctor Guzmán*
Director Asociado: *Francisco Orozco*

Sinfonía Nùmero 8 Inconclusa	Schubert

España	Chabrier
La boda de Luis Alonso	Gerónimo Jiménez
Suite de Carmen número 2	Bizet
Batman	Isaac Ramírez (Arreglo)
Favoritas de Anderson	Leroy Anderson

Mayo 2 de 2004
Teatro Degollado

Concierto con motivo del homenaje a Agustín Yáñez

Director titular: *Héctor Guzmán*
Coro del Estado.
Director: *Víctor Manuel Amaral R.*

Réquiem Op. 48	Fauré
Va pensiero, Nabucco	Verdi
O Fortuna, Carmina Burana	Carl Orff.

Séptimo Festival Cultural de Mayo

Viernes 7 de mayo de 2004
Teatro Degollado

Inauguración

Director Huésped: *Fernando Lozano*
Solista: *Stanislaw Drzewiecki*

Homenaje a Neruda	Blas Galindo
Concierto para Piano y Orquesta Nº 1 Op. 11	Chopin
Concierto para Orquesta	Witold Lutoslawski
Obertura Los Maestros Cantores de Neuremberg	Wagner

Mayo 14 de 2004
30 Aniversario del restablecimiento de relaciones diplomáticas entre México y Hungría.

Director: *Héctor Guzmán*
Solista: *Gergel Bogányi*

Obertura La Italiana en Argel	Rossini
Concierto para Piano y Orquesta Nº 2 en fa menor Op. 21	F. Chopin
Adagio y tema con variaciones para Oboe y Orquesta.	Johann N. Hummel

Solista: Jorge Rivero (Cuba).

Una Orquesta Filarmónica para Jalisco

El Bolero Ravel

Mayo 21 de 2004

Director Huésped: *Enrique Barrios*
Solistas: *Krzysztof Jakowicz* (violín, Polonia); *Silvia Rizo* (Soprano, México).

Concierto para Violín y Orquesta Brahams
Sinfonía Número 3 Henryk Górecki

Sinfonía de las Lamentaciones.

Mayo 26 de 2004
Salón de usos Múltiples UNIVA

Director: *Héctor Guzmán*
Solista: *Covadonga Alonso*

Obertura Guillermo Tell Rossini

Concierto para Violín y Orquesta Max Bruch

Batman, Danza con Lobos y Robin Hood Kalvin Custer

La lista de Schlinder John Williams

Marcha Imperial de la película Star Wars John Williams

El Señor de los Anillos Haward Shore

Música de Harry Potter John Williams

Mayo 27 de 2004

III Cumbre América latina y El Caribe-Unión Europea.
Director: *Héctor Guzmán*

Huapango Moncayo
 Orquesta Filarmónica
 Ballet Folklórico
 Mariachi Vargas

Danzón N° 2 Márquez
 Orquesta Filarmónica
 Ballet Folklórico

Adelita. Corrido mexicano Arr. Gustavo Marín
 Coro del Estado

Jarabe Tapatío Arr. Daniel Ibarra
 Coro del Estado

Atotonilco José Espinosa Arr. Pedro Hermosillo
 Coro del Estado

Popurrí
 Mariacho Vargas

Guadalajara Pepe Guizar
 Orquesta Filarmónica
 Coro del Estado

Ballet Folklórico
Mariachi Vargas

Junio 4 de 2004
Festival de mayo Clausura.

Director Huésped: *Krzesumir Debsdki*
Solista: *Mariusz Patyra*

Turnioki (ensamble, Polonia)

Concierto para Violín y Orquesta N° 2	Henryk Wienawski
Concierto para Violín y Orquesta N° 1	Paganini

Turnioki con arreglos de Krzesimir Debski

Junio 11 y 13 de 2004

Director: *Héctor Guzmán*
Solistas: *Ma. Teresa Rodríguez y Tonatiuh de la Sierra.*

Introducción y danza de La Vida Breve	Manuel de Falla
Concierto N° 10 en Mi bemol mayor para dos pianos Y Orquesta K. 365	Mozart
Alborada del Gracioso	Ravel
Fiestas Romanas	Respighi

Junio 18 y 20

Foro de Arte y Cultura

Director Huésped: *Carlos Piatini*

Concierto para cuerdas	Nino Rota
Sinfonía N° 8 en si menor, Inconclusa	Schubert
Sinfonía N° 7 en re menor Op. 70	Dvorák

Junio 25
Teatro Degollado

Director Huésped: *Carlos Piatini*
Solista: *Ignacio Mariscal*

A la Caída de la Tarde	José Dolores Cerón
Concierto para Violoncello y Orquesta En Mi menor Op. 85	Elgar
Sinfonía N° 4 en re menor Op. 120	Schumann

Julio 2 y 4 de 2004
Teatro Degollado

Una Orquesta Filarmónica para Jalisco

Director Huésped: *Francisco Savín*

Coro del Estado
Director: *Víctor Manuel Amaral R.*
Solistas: *Dolores Moreno* (Soprano); *Encarnación Vázquez* (Contralto); *Leonardo Villeda D.* (Tenor) ; *Jesús Suaste* (barítono).

Te Deum	Antón Bruckner
Réquiem	Mozart

9 y 11 de Julio de 2004

Director: *Héctor Guzmán*

2001 Odisea del Espacio. Así hablaba Zarathustra	Strauss
E.T. Extraterrestre	J. Williams
El Mago de Oz	Arlen/ Sayre
La Novicia Rebelde	Rodgers/ Hammers Arr. Bennet.
Pídele al tiempo que vuelva	Barry/ Custer
Harry Potter	J. Williams
Espectaculares del Cine. Batman; danza con Lobos Y Robin Hood.	Arr. Custer
Tributo a Henry Mancini	Mancini/ Custer
Éxitos de Hollywood; Apollo 13; An American Tail; Corazón Valiente y Titanic.	Horner/ Moss
El Señor de los Anillos	Howard Shore Arr. John Whitney
Star Wars	J. Williams

16 y 18 de Julio de 2004
Teatro Degollado

Director: *Héctor Guzmán*

Solista: *Vesselin Demirev.*

Janitzio	Revueltas
Concierto Nº 1 para Violín y Orquesta En sol menor Op. 26	Max Bruch
Sinfonía Nº 4 en fa menor Op. 36	Tchaikovsky

Septiembre 17 de 2004

Templo de San Antonio, Tapalpa.

Director: *Héctor Guzmán*

Sones de Mariachi	Galindo

331
Ramón Macías Mora

Una Orquesta Filarmónica para Jalisco

Sinfonía India	Chávez
Borrachita	Tata Nacho/ Toussaint
El Señor de los Anillos	Howard Shore (Arr. John Whitney).
Popurrí	Manuel Esperón
Tributo a Henry Manzini	Manzini/Custer
Así es mi tierra	Becerra
Star Wars	J. Williams

11 Encuentro Internacional del Mariachi y la Charrería.

Del 3 al 12 de Septiembre de 2004 en el Teatro Degollado.

Septiembre 24 de 2004

**Magno Concierto de gala con la
Orquesta Filarmónica de Jalisco
Mariachis Coculenses.**

Octubre 29 de 2004

**Teatro Degollado
Festival Cultural de las Fiestas de Octubre
II Entrega de la Presea "Fundadores" a radio Universidad de Guadalajara**

La Ópera y el Cine

Director: *Héctor Guzmán*

Coro del Estado
Director: *Víctor Manuel Amaral.*

Obertura E.T.	Williams
Marcha Triunfal de Aída	Verdi
Coro y OFJ.	
Psycho	Hermann
OFJ	
El Señor de los Anillos Nº 2	Shore
OFJ	
Himno a los Caídos	J. Williams
De la película Salvando al Soldado Ryan	J. Williams
OFJ	
Parque Jurásico	J. Williams
OFJ	

INTERMEDIO

Suite de Carmen	Bizet
OFJ	
Toreador de Carmen	Bizet
Coro y OFJ	
Boca Chiussa de Madame Buterfly	Puccini
Coro y OFJ	
La Conquista	Vangelis
Coro y OFJ	

Una Orquesta Filarmónica para Jalisco

Cinema Paradiso	Morricone
OFJ	
Mithodea	Vangelis
Coro y OFJ	

Noviembre 5 y 7
Teatro Degollado

Director: *Héctor Guzmán*
Solista: *David Kim*

Concierto para Violín y Orquesta en re mayor Op. 35	Tchaikovsky
Sinfonía N° 2 Op. 27	Rachmaninov

Noviembre 12 y 14

Teatro Degollado

Director: *Héctor Guzmán*

Solistas: *David Mosqueda; Hugo Ernesto Gracián; Sergio Medina y Miguel ÁngelGutiérrez.*

Danza fantástica N° 3 Op. 22	Turina
Concierto andaluz para cuatro Guitarras	Rodrigo
El Sombrero de Tres Picos	Falla

19 y 21 de Noviembre de 2004
Teatro Degollado

Director Huésped: *Carlos Piantini*
Solista: *Jeffrey Biegel*

Obertura La Fuerza del Destino	Verdi
Concierto N° 2 en sol menor para Piano y Orquesta Op. 22	Saint-Saëns
Suite L' Strada[36]	Nino Rota
Obertura Carnaval Romano Op. 9	Berlioz

Noviembre 25 y 28 de 2004

Teatro Degollado
Director: *Héctor Guzmán*

 Solistas: *Bárbara Padilla* (Soprano); *Óscar de la Torre* (Tenor); *Antonio Hermosillo* (Barítono)

Coro del Estado.
Director: *Víctor Manuel Amaral*

Coro Municipal de Guadalajara
Director: *Roberto Gutiérrez*

Ballet del Ayuntamiento de Guadalajara
Director: *Roberto Martín*

Carmina Burana	Carl Orff

[36] Estreno en Guadalajara

Una Orquesta Filarmónica para Jalisco

Diciembre 9 de 2004

Teatro Degollado

Director: *Héctor Guzmán*

Coro del Estado
Director: *Víctor Manuel Amaral*

Winterwonderalnd Arr. Custer

Villancicos navideños.
- Chico de mis ojos Anónimo

Coro y acompañamiento de piano

Solistas: Lorena Elizabeth Flores; y mauricio Ortega
- This Little baby Robert Southwell

Voces iguales femeninas

- Vals de las Flores Tchaikovski

Del ballet El Cascanueces

- Pas de Deux Tchaikovski

Del ballet El Cascanueces

- Navidad. Época Especial del Año Arr. Custer

- Stille Nach: Noche de Paz Davis. Grüber

- Que Tengas una Navidad Feliz Arr. Custer

Villancicos Navideños

- Vamos Pastores Ciria

Acompañamiento de piano, coro y público

- Noche Santa Adam

- Halleluja, de: El Mesías Handel

- Amén, de: EL Mesías Handel

Tradicional Concierto de Fin de año 2004
Viernes 31 de diciembre 20:00 horas
Teatro Degollado

Primera temporada 2005
CONCIERTO DE INAUGURACIÓN. Programa 1

UNIVA. Sede temporal de la Filarmónica. Av. Tepeyac N° 400

Viernes 21 de enero 20:30 horas

Director titular: Héctor Guzmán

Una Orquesta Filarmónica para Jalisco

Solista: Doménico Codispoti. Piano.

PROGRAMA GERSHWIN.

Obertura Cubana

Concierto en Fa para piano y orquesta

Porgy and Bees

Rapsodia en blues para piano y orquesta

Primera temporada 2005
CONCIERTO DE INAUGURACIÓN. Programa 2

UNIVA. Sede temporal de la Filarmónica. Av. Tepeyac N° 400

Jueves 29 de enero de 2005 20:30 horas

Director titular: Héctor Guzmán

Solistas: Arón y Álvaro Bitrán Violín y Cello

Concierto para violín, cello y orquesta	Brahams
Seherezada	R. Korsakov
Shorth ride on a fast machine	John Adams

Domingo 31 de enero de 2005

Segundo concierto en la vía recreativa [Parque Revolución].

Director titular: Héctor Guzmán

Overtura Festival	Dimitriv Schostakovich
Scerezade	Rimiski Korsakov
Concierto Branderburgo	J.S. Bach
Overtura Rusland y Ludmilla	M. Glinka
Danzón N° 2	Arturo Márquez
Marcha Radetzki [Encore]	

PRIMERA TEMPORADA 2005 **Programa 3**

La primavera en invierno

UNIVA. Sede temporal de la Filarmónica. Av. Tepeyac N° 400

Viernes 4 de febrero de 2005 20:30 horas

Director titular: Jesús Medina

Una Orquesta Filarmónica para Jalisco

Solista: Sava Latstanich

Obertura La Urraca Ladrona	Rosinni
La Primavera. De: Las Cuatro Estaciones	A. Vivaldi
Obertura Rienzi	Wagner
Tierra de temporal	Pablo Moncayo
El Moldavia	Smetana
España	E. Chabrier

PRIMERA TEMPORADA 2005 Programa 4

La primavera en invierno

UNIVA. Sede temporal de la Filarmónica. Av. Tepeyac N° 400

Viernes 11 de febrero de 2005 **20:30 horas**

Director huésped: Antonio Lopezríos

Solista: Elena Camarena Pianista

La Estocada	González
Concierto para piano y orquesta N° 1	F. Chopin
Sinfonía N° 1 La Primavera	R. Schumann

PRIMERA TEMPORADA 2005 **Programa 5**

UNIVA. Sede temporal de la Filarmónica. Av. Tepeyac N° 400

Viernes 18 de febrero de 2005 **20:30 horas**

Director titular: Héctor Guzmán

Solista: Enrique Flores Guitarrista

Obertura Las Bodas de Fígaro	W.A. Mozart
Concierto para guitarra y orquesta	Domingo Lobato
Sinfonía N° 4 Italiana	Mendelssonh

HOMENAJE A LOS COMPOSITORES DE JALISCO

Comisión de Cultura del Congreso.

24 de febrero de 2005 Patio central del Congreso del Estado

Una Orquesta Filarmónica para Jalisco

PRIMERA TEMPORADA 2005 **Programa 6**

UNIVA. Sede temporal de la Filarmónica. Av. Tepeyac N° 400

Viernes 25 de febrero de 2005 **20:30 horas**

Director titular: Héctor Guzmán

Solista: Ramón Jaffe. Violonchelo

Concierto para Cello y Orquesta en Si menor Dvorak

Sinfonía N° 5 Tchaikovski

3 de marzo de 2005

Celebración de 25 años como director del maestro Enrique Patrón de Rueda

Teatro Diana

Director. Enrique Patrón de Rueda

Solistas: Javier Camarena Tenor, Rebeca Olvera Soprano,

LUCIANO PAVAROTTI EN EL TEATRO DIANA

Organizó: La Universidad de Guadalajara en asociación con HARVEY GOLDSMIT

4 de marzo de 2005

Director: Leone Magiera

Soprano: Simona Todaro

PRIMERA TEMPORADA 2005 **Programa 8**

La primavera en invierno

UNIVA. Sede temporal de la Filarmónica. Av. Tepeyac N° 400

Viernes 11 de marzo de 2005 **20:30 horas**

Director titular: Héctor Guzmán

Sinfonía 101 Del Reloj Joseph Haydn

La Consagración de la Primavera Igor Stravinki

Domingo 13 de marzo de 2005

Una Orquesta Filarmónica para Jalisco

Parque de Los Colomos 11:00 horas

Director titular: Héctor Guzmán

PRIMERA TEMPORADA 2005

La primavera en invierno Programa 9

UNIVA. Sede temporal de la Filarmónica. Av. Tepeyac N° 400

Jueves 17 de marzo de 2005 y viernes 18 de marzo 20:30 horas

Director titular: Héctor Guzmán

Solistas:

Julia Buskova Violín

Guadalupe Mozqueda Soprano

Shantal Deprett Mezzo soprano

Flavio Becerra Tenor

José Antonio Hernández Barítono

Concierto para violín y orquesta N° 3 Mozart

Sinfonía N° 9 Beethoven

Concierto de clausura Festival Cultural de Mayo 2005

Teatro Degollado **viernes 3 de junio a las 20:30 horas**

GALA VIENESA

Director Huésped: Manfred Mayeerhofer [Austria]

Solista: Christopher Hinterhuber [Pianista. Austria]

Obertura Rosamundo Franz Schubert

Concierto para piano y orquesta N° 20 W.A.Mozart

INTERMDIO

Obertura Zigeuneirbaron

Polca Annen

Polca Etiene A Magyar

Valse Wein, Weib Und Gesang

Polca Tristh Tratsch Johann Strauss II

Marcha Agypticher Johann Strauss I

338
Ramón Macías Mora

Una Orquesta Filarmónica para Jalisco

Polca Pizzicato Johann Strauss II y Joseph Strauss

Valse Danubio Azul Johann Strauss II

SEGUNDO CONCIERTO DE PRIMAVERA

Para recaudar fondos para la Orquesta Filarmónica de Jalisco

Patio mayor del Instituto Cultural Cabañas

15 de abril de 2005 **20:30 horas**

Director titular: Héctor Guzmán

Solista: Horacio Franco

Concierto en fa Mayor para flauta Telemann

Concierto en Do mayor para flauta soprano Sammartini

Concierto en Sol Mayor para flauta sopranino Vivaldi

Sinfonía N° 5 Beethoven

SEGUNDA TEMPORADA 2005 **Concierto de inauguración**

Teatro Degollado

Programa 1

Festival Rachmaninoff

Viernes 17 de junio 20:30 horas y Domingo 19 12:00 horas

Obra completa para piano y orquesta

Director titular: Héctor Guzmán

Solista: Adam Golka

Obertura Republicana Chávez

Muerte y Transfiguración R. Strauss

Concierto para pianom y orquesta N° 3 Rachmaninoff

SEGUNDA TEMPORADA 2005 **Teatro Degollado**

Programa 2

Festival Rachmaninoff

Obra completa para piano y orquesta

Director titular: Héctor Guzmán

Solista: Adam Golka

Una Orquesta Filarmónica para Jalisco

Festival Rachmaninoff

Obra completa para piano y orquesta

Viernes 24 de junio de 2005 20:30 horas

Domingo 26 de junio de 2005 12:00 horas

Obertura Candide	Bernstein
Rapsodia sobre un tema de Paganini	Rachmaninoff
Serenata Nº 1	Brahms

SEGUNDA TEMPORADA 2005 Festival Rachmaninoff

La obra completa para piano y orquesta

Programa 3

Viernes 1 de julio 20:30 horas y domingo 3 12:00 horas

Director Huésped: Eduardo García Barrios

Solista: Mauricio Heneine pianista

Overtura El Lago Encantado	Liadov
Concierto para piano y orquesta Nº 4	Rachmaninoff
Suite Nº 1 Ballet Gayané	Kahatchaturian

SEGUNDA TEMPORADA 2005 Festival Rachmaninoff

La obra completa para piano y orquesta

Programa 4

Viernes 8 de julio 20:30 horas Domingo 10 12:30 horas

Director titular: Héctor Guzmán

Solista: Elena Baksht Pianista

Cañabrava	Abreu
Concierto para piano y orquesta Nº 1	Rachmaninoff
Sinfonía Nº 9 El Nuevo Mundo	Dvořák

SEGUNDA TEMPORADA 2005 Festival Rachmaninoff

Una Orquesta Filarmónica para Jalisco

La obra completa para piano y orquesta

Programa 5

Viernes 15 de julio de 2005 20:30 horas y

Domingo 17 de julio de 2005 a las 12:00 horas

Director titular: Héctor Guzmán

Solista: Eva María Zuk

Overtura Semiramide	Rossini
Concierto para piano y orquesta N° 2	Rachmaninoff
Sinfonía N° 7 en La Mayor	Beethoven

Viernes 19 de agosto de 2005 20:00 horas

Parroquia de Nuestra Señora de Guadalupe de Sayula, Jalisco.

Director huésped: Raúl García

Preludio al acto III de Lohengrin	Wagner
Mañana, tarde y noche en Viena	Von Suppé
Truenos y Relampagos y Rosas del Sur	Strauss
Guillermo Tell	G. Rosinni
Polonesa de Eugenio Oneguin	Tchaikovski
Sones de mariachi	B. Galindo
Danzón N° 2	Márquez

TERCERA TEMPORADA 2005 **Programa 2**

El Canto y la Ópera

Viernes 11 de noviembre de 2005 20.30 horas y

domingo 13 de noviembre de 2005 **12:00 horas**

Director Huésped: Christian Lorenz

Solistas: Laszlo Frater Cello, Oscar Morales Corno, Leonardo Villeda Tenor

Concierto para Chello y orquesta en Re mayor	Joseph Haydn

 I. Allegro moderato
 II. Adagio
 III. Rondo allegro

Una Orquesta Filarmónica para Jalisco

Serenata para corno, tenor y orquesta Benjamin Britten

 Intermedio

Sinfonía en Re Cesar Franck

 I. Lento
 II. Allegretto
 III. Allegro non troppo

El Barbero de Sevilla Gioacchino Rosinni

Viernes 25 de noviembre de noviembre de 2005

20:30 horas y domingo 27 de noviembre de 2005 18:30 horas

Director titular: Héctor Guzmán

Elenco.

Fígaro: Marco Nístico,

Almaviva: Rogelio Marín

Rosina: Verónica Alexanderson

Basilio: Carlos Mendoza

Bartolo: Arturo Rodríguez

Bertha: Cecilia Becerra

Fiorello: L. Ignacio González

TERCERA TEMPORADA 2005 Programa 4

El Canto y la Ópera

Jueves 1 de Diciembre 20:30 horas y Viernes 2 de diciembre de 2005 20:30

Horas.

Director titular: Héctor Guzmán

Elenco: Florencia Tinoco Soprano, Carlos López Speziale Mezzosoprano, Oscar de la Torre Tenor, David Robinson Tenor.

Coro del Estado. Director Víctor Manuel Amaral.

El Mesías J. Haendel

Miércoles 7 de diciembre de 2005 a las 20:30 horas

GALA DE OPERA CON RAMÓN VARGAS

Una Orquesta Filarmónica para Jalisco

Director titular: Héctor Guzmán.

Tradicional concierto de fin de año. Diciembre de 2005

Viernes 30 de diciembre 20:00 horas Plaza de la liberación.
Sábado 31 de diciembre 20:00 horas Teatro Degollado.

Director titular: Héctor Guzmán

Barítono. Carlos Aguirre

Soprano: Jennifer Robinson

Danza Eslava N° 8 Óp. 46	A. Dvorák
La Boda de Luís Alonso	Gerónimo Jiménez
Aria de La Contessa del acto III	
de La Nozze di Figaro "Dove sono"	W. A. Mozart
El Burlador de Sevilla "La si darem la mano	
De Don Giovanni	Mozart
Obertura Guillermo Tell	Rosinni
Moldavia. Del ciclo Mi Patria.	B. Smetana
Don Carlo	G. Verdi
D'onde Lieta usci de la Boheme	G. Pucinni
Capricho español	R. Korsakov

Dos encores.

Marcha Radetzki	J. Strauss padre
Preludio al primer acto de Carmen	Bizet

PRIMERA TEMPORADA 2006 MOZART El Genio Programa 1
Viernes 27 de enero , 20:30 horas
Domingo 29 de enero 12:30 horas

Director titular: Héctor Guzmán

Una Orquesta Filarmónica para Jalisco

Solista: Vladimir Viardo Pianista

Sinfonía N° 40 W.A. Mozart

Variaciones sobre un tema de Paganini Lutoslavski

Pinos de Roma O. Respighi

PRIMERA TEMPORADA 2006 MOZART El Genio Programa 2
Viernes 3 de febrero, 20:30 horas

Director huésped: Gerardo Rábago

Solista: Carlos Ramírez clarinetista

Coro del estado

Director: Víctor Manuel Amaral

Concierto para clarinete y orquesta Mozart

Requiem Mozart

PRIMERA TEMPORADA 2006 MOZART El Genio Programa 3
Viernes 10 de febrero, 20:30 horas
Domingo 12 de febrero, 12:30 horas

Director Huésped: Fernando Lozano

Solista: Carlos Prieto Violonchelo

Obertura La Clemencia de Tito Mozart

Fantasía para violonchelo y orquesta G. Heras

Concierto para violonchelo y orquesta Shostakovich

Preludio a la siesta de un fauno Debussy

Bolero Ravel

PRIMERA TEMPORADA 2006 Mozart El Genio Programa 4
Viernes 17 de febrero, 20:30 horas
Domingo 19 de febrero, 12:30 horas

Director titular: Héctor Guzmán

Una Orquesta Filarmónica para Jalisco

Solista: Steve Amerson Tenor

Coro del estado

Director: Víctor Manuel Amaral

Brodway, El cine y el teatro

PRIMERA TEMPORADA 2006 Mozart El Genio Programa 5

Viernes 24 de febrero, 20:30 horas
Domingo 26 de febrero, 12:30 horas

Director titular: Héctor Guzmán

Solista: Víctor Urbán. Organista

Obertura la Flauta Mágica	W.A. Mozart
Concertino para Órgano y Orquesta	M. Bernal Jiménez
Sinfonía N° 3 para Órgano	C. Saint Saëns

PRIMERA TEMPORADA 2006 Mozart El Genio Programa 6

Viernes 3 de marzo, 20:30 horas
Domingo 26 de marzo 12:30 horas

Director huésped: Leonardo Gasparini

Solista: Mauricio Nader Pianista

Concierto para piano [Estreno mundial]	Santos Cota
Concierto para piano N° 9	W.A. Mozart
Rapsodia española	M. Ravel

PRIMERA TEMPORADA 2006 Mozart El Genio Programa 7

Viernes 10 de marzo, 20.30 horas
Domingo 12 de marzo, 12:30 horas

Director titular: Héctor Guzmán

Solistas: Cuauhtémoc Rivera Violinista y Yolanda Martínez Pianista

Una Orquesta Filarmónica para Jalisco

Coro del estado

Director: Víctor Manuel Amaral

Sensemayá	Silvestre Revueltas
Concierto en Re menor para Violín, Piano Y Orquesta	Mendelssohn
Eine kleine Nochtmusik [Pequeña serenata nocturna]	W.A. Mozart
Daphnis y Chloe. Suite N° 2	M. Ravel

PRIMERA TEMPORADA 2006 Mozart El Genio Programa 8

Viernes 17 de marzo, 20:30 horas

Domingo 19 de marzo, 12:30 horas

Director huésped: Alondra de la Parra

Solistas: Nuri Ulate Flautista, Baltazar Juárez Arpista, Sava Lastanich Violinista, Leonardo Nubert Violinista.

Obertura Las Bodas de Fígaro	W.A. Mozart
Concierto para dos violines y orquesta	W.A. Mozart
Concierto para arpa y flauta	W.A. Mozart
Sinfonía N° 31 París	W.A. Mozart

PRIMERA TEMPORADA 2006 Mozart El Genio Programa 9

Viernes 24 de febrero, 20:30 horas

Domingo 26 de febrero, 12.30 horas

Director titular: Héctor Guzmán

Solista: Emanuel Borok. Violinista

Sinfonía N° 29	W.A. Mozart
Concierto para Violín y Orquesta	I. Stravinski
Sinfonía N° 2 en Re menor	Brahms

PRIMERA TEMPORADA 2006 Mozart El Genio Programa 10

Viernes 31 de marzo, 20: 30 horas

Una Orquesta Filarmónica para Jalisco

Domingo 2 de abril

Director titular: Héctor Guzmán

Solistas: Martha Molinar Soprano, Santiago Cumplido Contratenor, Leonardo Villeda Tenor, Juan Orozco barítono.

Coro del estado. 25 Aniversario

Director: Víctor Manuel Amaral

Obertura Carnaval	A. Dvorák
Deh! Lacatevi con Mi	Christoph Willibald Gluck
Men Tirano	
El Señor de los Anillos	Howard Shore.
Fellowship of the ring	
The Two Towers	
The Return of the king	

INTERMEDIO

Exultate Jubilate	W.A. Mozart
Misa de Coronación	W.A. Mozart

 I. Kirie
 II. Gloria
 III. Credo
 IV. Sanctus
 V. Benedictus
 VI. Agnus dei

SEGUNDA TEMPORADA 2006 El Piano, Comienzo de una Historia

Programa 1

Viernes 16 de junio, 20:30 horas

Domingo 18 de junio, 12:30 horas

Director titular: Héctor Guzmán

Solista: Gabriel Sánchez Pianista

Una Orquesta Filarmónica para Jalisco

Tocata y Fuga	J.S. Bach/ L. Stokowski
Concierto N° 1 en Mi bemol para piano y orquesta	Franz Liszt
Poema Sinfónico. Francesca da Rimini.	P. I. Tchaikovski

SEGUNDA TEMPORADA 2006 El Piano, Comienzo de una Historia

Programa 2

Viernes 23 de junio, 20:30 horas

Domingo 25 de junio 12:30 horas

Director titular: Héctor Guzmán

Solista: Jorge Federico Osorio Pianista

Maíz	Julieta Marón
I. Siembra	
II. Germinación	
III. Cosecha	
Concierto para piano y orquesta N° 1, Op. 15	J. Brahms
Sinfonía N° 8 en Sol mayor Óp. 88	A. Dvorák

SEGUNDA TEMPORADA 2006 El Piano, Comienzo de una Historia

Programa 3

Viernes 30 de junio, 20:30 horas

Domingo 2 de julio, 12:30 horas

Director titular: Héctor Guzmán

Solista: Alessio Bax Pianista

Obertura Egmont Óp. 84	L.V. Beethoven
Concierto para piano y orquesta N° 5 En Mi bemol Mayor, Óp. 73. Emperador	L. V. Beethoven

INTERMEDIO

Sinfonía N° 3 en Mi bemol Óp. 55 Heroica L.V. Beethoven

Ramón Macías Mora

SEGUNDA TEMPORADA 2006 El Piano, Comienzo de una Historia

Programa 4

Viernes 7 de julio, 20.30 horas

Domingo 9 de julio, 12:30 horas

Director huésped: Sylvain Gasancon

Solista: Adam Golka Pianista

Obertura Tristán e Isolda R. Wagner

Concierto para la mano izquierda

En Re mayor Maurice Ravel

INTERMEDIO

Totentaz Franz Liszt

Sinfonía N° 7 Óp. 105 J. Sibelius

SEGUNDA TEMPORADA 2006 El Piano, Comienzo de una Historia

Viernes 14 de julio, 20:30 horas

Domingo 16 de julio, 12:30 horas

Director titular: Héctor Guzmán

Solista: patricia García Torres Pianista

Conga del Fuego Nuevo Arturo Márquez

Concierto para piano y orquesta

en La menor Óp. 16 E. Grieg

INTERMEDIO

Sinfonía Fantástica H. Berlioz

CARMINA BURANA Carl Orff

Director titular: Héctor Guzmán

Una Orquesta Filarmónica para Jalisco

Coro del estado y solistas

Jueves 14 de septiembre, 20.30 horas

Teatro Degollado

TERCERA TEMPORADA Otoño en Guadalajara

Programa 2

Viernes 3 de noviembre, 20:30 horas

Domingo 5 de noviembre, 20:30 horas

Director huésped: Luís Biava

Solistas: Costinel Florica Violonchelista y Konstantín Zioumbilov Vilolinista

Vísperas Sicilianas	Verdi
Doble concierto para violín, violonchelo y orquesta	Brahams
Suite el Pájaro de Fuego	I. Stravinski

TERCERA TEMPORADA Otoño en Guadalajara

Programa 3

Viernes 10 de noviembre, 20:30 horas

Domingo 12 de noviembre 12:30 horas

Director huésped: Paolo Bellomia

Solista: Mario Carbotta

Tradiderunt me in manus imporium II [Estreno en Guadalajara]	Boudreau
Concierto para flauta y orquesta	Mercadante

INTERMEDIO

Ce qu'on entend sur la Montagne	F. Liszt

TERCERA TEMPORADA Otoño en Guadalajara

350
Ramón Macías Mora

Una Orquesta Filarmónica para Jalisco

Programa 4

Viernes 17 de noviembre, 20:30 horas

Domingo 19 de noviembre, 20: 30 horas

Director titular: Héctor Guzmán

Solista: Sergio Alejandro Matos Pianista

Obertura Festival académico Brahams

Concierto para piano y orquesta N° 4 L. V. Beethoven

INTERMEDIO

Sinfonía N° 5 Schostakovich

TERCERA TEMPORADA 2006 Otoño en Guadalajara

Viernes 24 de noviembre, 20:30 horas

Director huésped: Gerardo Rábago

Coro del estado.

Director: Víctor Manuel Amaral

Solistas: Estefanía Avilés Soprano, Lorena Flores Soprano, Mireya Ruvalcaba Mezzosoprano, Alejandro Luevanos Tenor, José Antonio Hernándezbarítono.

Magníficat J.S. Bach

INTERMEDIO

Katia Sánchez soprano, Gabriel Flores mezzosoprano, David Nuño Tenor, Alfredo Hernández barítono.

Misa Lord Nelson J. Haydn

TERCERA TEMPORADA 2006 Otoño en Guadalajara

Sexto programa

MÚSICA DE PELICULAS

Una Orquesta Filarmónica para Jalisco

Miércoles 29 de noviembre

Coro del estado

Director: Víctor Manuel Amaral

TERCERA TEMPORADA Otoño en Guadalajara

Séptimo programa

CONCIERTO DE NAVIDAD

Miércoles 13 de diciembre 20: 30 horas

Jueves 14 de diciembre, 20: 30 horas

Director titular: Héctor Guzmán

Coro del Estado

Director: Víctor Manuel Amaral

Solistas: Héctor López Barítono

Karla Sánchez Soprano

Navidad, navidad.	Tradicional
Deck the Halls	Tradicional
El expresso polar	Silvestri/Brubaker
Noche de Paz	Gruber/ Davis
Blanca Navidad	Berlib/Moss
Navidad estilo Canadian Brass	Henderson/Custer

INTERMEDIO

Trae una antorcha	Wasson
Gloria	Allan Bass
Sinfonía de villancicos	Allan Bass
Navidad época especial del año	Custer

Una Orquesta Filarmónica para Jalisco

PRIMERA TEMPORADA 2007 Leyendas y Fantasías

Programa 1

Viernes 16 de febrero 20:30 horas

Domingo 18 de febrero 12:30 horas

Director titular: Héctor Guzmán

Solista: Valeria Vetruccio. Pianista

Introducción y danza de La Vida Breve Manuel de Falla

Concierto para piano y orquesta

N° 3 en Do mayor Óp. 26 Prokófiev

Sherezade Suite Sinfónica Óp. 35 N. R. Korsakov

PRIMERA TEMPORADA 2007 Leyendas y Fantasías

Programa 2

Viernes 23 de febrero 20:30 horas

Domingo 25 de febrero 18:00 P.M. Horas.

L´Orfeo de Monteverdi 400 AÑOS DE OPERA EN EL MUNDO.

Director concertador: Horacio Franco

Coreografía: Guillermo Hernández

Solistas: Dante Alcalá ORFEO, Florencia Tinoco EURIDICE, Nadia Ortega LA MÚSICA, Guadalupe Paz: MESSAGIERA, Charles Oppengheim PLUTONE, Patricia Hernández PROSERPINA, Salvador Rivas CARONTE, Mireya Ruvalcaba SPERANZA, Jorge Cozalt APOLLO.

Ensamble coral L´Orfeo

Infantes de la catedral de Guadalajara

Arteus ensamble.

Orquesta Filarmónica de Jalisco y músicos invitados.

PRIMERA TEMPORADA 2007 Leyendas y Fantasías

Programa 3

Viernes 2 de marzo de 2007

Domingo 4 de marzo de 2007

Una Orquesta Filarmónica para Jalisco

Director huésped: Gürer Aykal

Solistas: Claudia Gabriela López Soprano, Lorena Elizabeth Flores Mezzosoprano.

Coro del estado.

Director: Víctor Manuel Amaral

Obertura del ballet, Las Criaturas de Prometeo	L. V. Beethoven
Sueño de una noche de verano Óp. 61	F. Mendelssohn
Sinfonía N° 34 en Do Mayor K. 338	W.A. Mozart

PRIMERA TEMPORADA 2007 Leyendas y Fantasías

Programa 4

Viernes 9 de marzo de 2007 20:30 horas

Domingo 11 de marzo de 2007 12: 30 horas

Director huésped. José Miguel Rodilla

Solista: Carrie Smith. Oboísta

Obertura de la ópera Don Giovanni	W. A. Mozart
Concierto para oboe y orquesta N° 3 en Sol menor, HWV. 287	G. F. Haendel
Gran Sinfonía N° 9 en Do mayor	F. P. Schubert

PRIMERA TEMPORADA 2007 Leyendas y Fantasías

Programa 5

Viernes 16 de marzo 20:30 horas

Domingo 18 de marzo 12:30 horas

Director titular: Héctor Guzmán

Solista: Vasselin Demirev

Las Cuatro Estaciones	A. Vivaldi
Las Cuatro Estaciones	A. Piazzolla

PRIMERA TEMPORADA Leyendas y Fantasías

Una Orquesta Filarmónica para Jalisco

Programa 6

Viernes 23 de febrero de 2007 **20:30 horas**

Domingo 25 de febrero de 2007 **12:30 horas**

El Amor Brujo: Danza ritual del fuego Manuel De Falla

Sinfonía India Carlos Chávez

La valse Maurice Ravel

INTERMEDIO

El Mar C. A. Debussy

SEGUNDA TEMPORADA 2007 Festival TCHAIKOVSKI

Programa 1

Viernes 15 de junio de 2007

Domingo 17 de junio de 2007

Director titular: Héctor Guzmán

Solista: María Katzarava. Soprano

Obertura de la Novia Vendida Bedrich Smetana

Bachianas Brasileiras N° 5 Heitor Villa-Lobos

Glitter and be gay Leonard Bernstein

Sinfonía N° 5 P. I. Tchaikovski

SEGUNDA TEMPORADA Festival TCHAIKOVSKI

Programa 2

Viernes 22 de junio de 2007 20:30 horas

RECITAL DE PIANO

Adam Golka

Sonata en La mayor D. 664 Óp. 120 F. Schubert

Cuatro mazurkas Óp. 24 F. Chopin

355
Ramón Macías Mora

Una Orquesta Filarmónica para Jalisco

Ballade N° 3 en La bemol Mayor Óp. 47	F.Chopin
Rapsodia húngara N° 9 en Mi Bemol Mayor. Carnaval en Pest	F. Liszt

INTERMEDIO

Romance en Fa menor Óp. 5	P. I. Tchaikovski
Vals Scherzo Óp. 7 en La Mayor	P. I. Tchaikosvki
Un poco di Chopin .Óp. 72 N°. 15	P. I. Tchaikovski
Sonata N° 1 Óp. 39. Sonata fantasía	Nikolai Kaputsin

SEGUNDA TEMPORADA **Festival TCHAIKOVSKI**

Programa 3

Viernes 29 de junio de 2007 20:30 horas

Domingo 1 de julio de 2007 12:30 horas

Director titular. Héctor Guzmán

Solistas: Eva León Violinista, David Mozqueda Guitarrista, Nury Ulate Flautista

Danzón N° 3	Arturo Márquez
Concierto para violín y orquesta	P. I. Tchaikovski

INTERMEDIO

Sinfonía N° 6 Patética	P. I. Tchaikovski

SEGUNDA TEMPORADA **Festival TCHAIKOVSKI**

Programa 4

Viernes 6 de julio de 2007 20.30 horas

Domingo 8 de julio de 2007 12:30 horas

Director titular: Michael Meissner

Solista: Dmitri Ratser

Concierto para piano y orquesta N° 1 P. I. Tchaikovski

INTERMEDIO

Sinfonía N° 4 J. Brahms

SEGUNDA TEMPORADA 2007 Festival TCHAIKOVSKI
Programa 5
Viernes 13 de julio de 2007 20: 30 horas
Domingo 15 de julio de 2007 12:30 horas.

Director titular: Héctor Guzmán

Solista: Amit Peled. Violonchelista

Variaciones sobre un tema Rococó

Óp. 33 para violonchelo y orquesta P. I. Tchaikovski

Schelomo, rapsodia hebraica para

Violonchelo y orquesta Bloch

INTERMEDIO

Sinfonía N° 4 en fa menor Óp. 36 P. I. Tchaikovski

TERCERA TEMPORADA 2007 El Canto y la Ópera
Clausura Fiestas de Octubre
Programa 1
Viernes 26 de octubre de 2007 20:30 horas Teatro Degollado
Domingo 28 de octubre de 2007 18:00 horas Plaza Fundadores

Director titular: Héctor Guzmán

Una Orquesta Filarmónica para Jalisco

Solistas: Florencia Tinoco Soprano, Mireya Ruvalcaba Mezzosoprano, Néstor López Tenor, Carlos Sánchez Barítono, Coro del estado

Novena Sinfonía de Beethoven

TERCERA TEMPORADA 2007　　　　　　　El Canto y la Ópera

Programa 2

Viernes 9 de noviembre de 2007 20:30 horas

Domingo 11 de noviembre de 2007 12:30 horas

Voces de Jalisco

"Espectaculares arias, música maravillosa, talentosos cantantes de nuestro estado"

Director huésped: Gerardo Rábago

Solistas: Katia Irán Sánchez Soprano, Alma Rocío Jiménez Soprano, Gabriela Flores Mezzosoprano, Jorge Tadeo Tenor, José Antonio Hernández Barítono, Luís Ignacio González Barítono.

Arias de ópera de Verdi, Rossini, Hendel, Giordano, Mozart y Bizet

TERCERA TEMPORADA 2007　　　　　　　El Canto y la Ópera

Programa 3

HOMENAJE A LUCIANO PAVAROTI

Viernes 16 de noviembre de 2007 20:30 horas

Domingo 18 de noviembre de 2007 12; 30 horas

Director huésped: Juan Carlos Lomónaco

Solistas: Leonardo Villeda Tenor, verónica Alexanderson Mezzosoprano

El gato con Botas　　　　　　　　　　　　　　　　　　　　　　　　　　　　Xavier Montsalvatge

"Concierto homenaje a uno de los más grandes tenores de todos los tiempos, además una ópera que fascinará al público de todas las edades"

Una Orquesta Filarmónica para Jalisco

TERCERA TEMPORADA 2007　　　　　　　El canto y la Ópera

Programa 4
Viernes 23 de noviembre de 2007 20:30 horas
Domingo 25 de noviembre de 2007 12:30 horas

Director titular: Héctor Guzmán

Solista: Lorena Flores Soprano, Donnie Ray Albert Barítono

Obertura El Corsario	Berlioz
Escenas de Porgy & Bess	Gerswhin
Sinfonía en Re	C. Franck

TERCERA TEMPORADA 2007　　　　　　　El Canto y la Ópera
Programa 5
Viernes 30 de noviembre de 2007 20:30 horas

Director titular: Héctor Guzmán

Solistas: Jeanne Thames Soprano, Rebecca Campell Mezzosprano, Blake Davidson Barítono,
Coro del estado.

Réquiem	W. A. Mozart

TERCERA TEMPORADA 2007　　　　　　　El Canto y la Ópera
Programa 6
Miércoles 12 de diciembre de 2007　　　20:30 horas
Jueves 13 de diciembre de 2007　　　　12:30 horas

Director titular: Héctor Guzmán

Concierto de Navidad
CONCIERTO DE FIN DE Año

Una Orquesta Filarmónica para Jalisco

Diciembre 30 Plaza de La Liberación 20:30 horas

Diciembre 31 Teatro Degollado 20:30 horas

Director huésped: Raúl García

Director titular: Héctor Guzmán

La Boda de Luís Alonso	G. Jiménez
Polka Vergneugnunzug	J. Strauss
Voces de Primavera	J. Strauss
Polka Ohne Sorgen	J. Strauss
Candide	L. Bernstain
La Urraca Ladrona	G. Rossini
Fandango de Doña Francisquita	A. Vives
Capriccio Italiano	P.I. Tchaikovski

PRIMERA TEMPORADA 2008 Joyas desconocidas y Grandes Sinfonías

Programa 1

Viernes 18 de enero de 2008 20:30 horas

Domingo 20 de enero de 2008 12:30 horas

Director titular: Héctor Guzmán

Solista: Mariusz Patyra Violinista

Popol-vuh	Eugenio Toussaint
Concierto para violín y orquesta N° 2	Max Bruch
Sinfonía N° 1	Johannes Brahams

PRIMERA TEMPORADA Joyas desconocidas y Grandes Sinfonías

Programa 2

Viernes 25 de enero de 2008 20:30 horas

Domingo 27 de enero de 2008 12:30 horas

Director titular: Héctor Guzmán

360
Ramón Macías Mora

Una Orquesta Filarmónica para Jalisco

Solistas: Elena Durán Flautista, Nury Ulate Flautista

Encuentros	Samuel Zyman
Fantasía y pastoral Húngara para flauta y orquesta	Albert Franz Doppler
Fantasía mexicana para dos flautas y orquesta	Samuel Syman
Sinfonía N° 3	Felx Mendelssohn

PRIMERA TEMPORADA Joyas desconocidas y Grandes Sinfonías
Programa 3
Viernes 1 de febrero de 2008 20:30 horas Villa Purificación, Jalisco.
Domingo 3 de febrero de 2008 12:30 horas Teatro Degollado
Director huésped: Rodrigo Macías
Solistas: Martha Molinar. Soprano
Jason Petit. Trompeta píccolo

Arias para soprano y orquesta	Händel y Mozart
Sinfonía N° 2 en Re Mayor	L. V. Beethoven
Obertura 1812	Tchaikovski

PRIMERA TEMPORADA Joyas desconocidas y Grandes Sinfonías
Programa especial
Jueves 14 de febrero de 2008 **20:30 horas**
Domingo 16 de febrero de 2008 12:30 horas
Conmemoración de los 466 años de Guadalajara

OPERA TOSCA	Puccini

Director concertador: Rodrigo Macías
Director escénico: Cesar Piña
Solistas: Olga Romanko Floria Tosca, Fernando de la Mora Flavio Cavaradossi,
Gerardo Sulvarán Barón Scarpia.
Coro del estado/Coro municipal de Guadalajara/ Coro Xochiquetzal.

PRIMERA TEMPORADA 2008 Joyas desconocidas y Grandes Sinfonías

Programa 4

Viernes 22 de febrero de 2008 20:30 horas

Domingo 24 de febrero de 2008 12:30 horas

Director titular: Héctor Guzmán

Solista: Norman Krieger. Pianista

Sinfonía N° 2. Tiempo de ansiedad para piano y orquesta	Bernstein
Sinfonía N° 35 Haffner	W.A. Mozart
Fiestas Romanas	Respighi

PRIMERA TEMPORADA 2008 Joyas desconocidas y Grandes Sinfonías

Programa 5

Viernes 29 de febrero de 2008 20:30 horas

Domingo 2 de marzo de 2008 12:30 horas

Director huésped. Enrique Barrios

Solistas: Baltazar Juárez & Isabel Perrin. Arpistas

Obertura El Empresario	W. A. Mozart
Concierto para dos arpas y orquesta	M. C. Tedesco
Sinfonía fantástica	Berlioz

PRIMERA TEMPORADA 2008 Joyas desconocidas y Grandes Sinfonías

Programa 6

Viernes 7 de marzo de 2008 20:30 horas

Domingo 9 de marzo de 2008 12:30 horas

Director titular: Héctor Guzmán

Solista: Jorge Casanova. Violinista

Una Orquesta Filarmónica para Jalisco

Sinfonía N° 88	J. Haydn
Concierto para violín y orquesta	Goldmark
Los Planetas	Holst

PRIMERA TEMPORADA Joyas desconocidas y Grandes Sinfonías

Programa 7

Viernes 14 de marzo de 2008 **20:30 horas**

Domingo 16 de marzo de 2008 **12:30 horas**

OFJ presenta: Orquesta Image de Montreal

Obertura las Bodas de Fígaro	W.A. Mozart
Concierto para piano y orquesta N° 20	W.A. Mozart
Sinfonía N° 7	L.V. Beethoven

DE PELICULA

Jueves 17 de abril de 2008 **20:30 horas**

Viernes 18 de abril de 2008 **20:30 horas**

Teatro Degollado

Concierto especial con el fin de recaudar fondos para el retiro de los maestros

Salvador Sambrano, José de Jesús Mateos Sezate, Ignacio Sandoval Romero, José Isabel Navarro García, Manuel Mateos Sezate, Miguel Sambrano Oregel, Antonio Álvarez García, José de Jesús Cabrera Zúñiga y Pedro Aguilar Bautista.

Director titular. Héctor Guzmán

Apollo 13	Horner/Moss
Marcha de los cazadores del Arca perdida	J. Williams
Tristán e Isolda	R. Wagner
Munich	J. Williams
Piratas del caribe [El Cofre del Pirata]	Zimmer/ Lavander

INETERMEDIO

Una Orquesta Filarmónica para Jalisco

Los Siete Magníficos	E. Bernstein
Psicosis	B. Hermann
King Kong	Howard/Rickets
El Señor de los Anillos [El Regreso del Rey] H. Shore	
Guerra de las Galaxias	J. Williams

Con la participación del grupo teatral: STAR WARS de Jorge Ubaldo Cruz

SEGUNDA TEMPORADA 2008 **Noches Bohemias**

Programa I

Viernes 13 de junio de 2008 **20:30 horas**

Domingo 15 de junio de 2013 **12.30 horas**

Director titular: Héctor Guzmán

Solista: Piotr Paleczny. Pianista

Obertura Carnaval Romano Óp. 9	H. Berlioz
Concierto para piano y orquesta N° 1 .Óp. 11	F. Chopin
La Noche de Los Mayas	S. Revueltas

SEGUNDA TEMPORADA 2008 **Noches Bohemias**

Programa 2

Viernes 20 de junio de 2008 20:30 horas

Domingo 22 de junio de 2008 12.30 horas

Director huésped: Giulio Svegliado

Solistas: Alejandro Drago. Violinista y Mireya Ruvalcaba. Mezzosoprano

Obertura Guillermo Tell	G. Rossini
Las cuatro estaciones porteñas	A. Piazzolla

Una Orquesta Filarmónica para Jalisco

INTERMEDIO

Peer Gynt Suite N° 1	E. Grieg
El Amor Brujo	M. De Falla

SEGUNDA TEMPORADA 2008 Noches Bohemias

Programa 3

Viernes 27 de junio de 2008 20:30 horas

Domingo 29 de junio de 2008 12.30 horas

Director titular: Héctor Guzmán

Solistas: Patricia García Torres. Pianista, Arón Biltrán.

Violinista y Juan Hermida. Violonchelista.

Tierra de Temporal	J. Pablo Moncayo

[Homenaje por el 50 aniversario luctuoso]

Triple concierto para violín, piano y chelo	L.V. Beethoven

INTERMEDIO

Escenas del ballet Romeo y Julieta	S. Prokofiev
Obertura fantasía Romeo y Julieta	P.I. Thaikovski

SEGUNDA TEMPORADA 2008 Noche Bohemias

Programa 4

Viernes 4 de julio de 2008 20:30 horas

Domingo 6 de julio de 2008 12.30 horas

Director huésped: Joolz Gale

Solista: Anastasia Markina. Pianista.

Le Tombeau de Couperin	M. Ravel
Concierto en Sola mayor para piano y orquesta	M. Ravel

Una Orquesta Filarmónica para Jalisco

INTERMEDIO

Sinfonía N° 2 Londres Ralph Vaughan Williams

SEGUNDA TEMPORADA 2008 Noches Bohemias

Programa 5

Viernes 11 de Julio de 2008 20:30 horas

Domingo 13 de Julio de 2008 **12.30 horas**

Director titular: Héctor Guzmán

Solistas: Franco Mezzena. Violinista.

Compañía de danza flamenca Lily Mayo.

Directora: Lily Mayo

Sinfonía India Carlos Chávez

Concierto para violín y orquesta N° 5 Henri F. J. Vieuxtemps

INTERMEDIO

Danzas Sinfónicas de West Side Story

(Amor sin barreras) Leonard Bernstain

Bolero M. Ravel

TERCERA TEMPORADA 2008 El Canto y la Ópera Óp. 3

CLAUSURA DE LAS FIESTAS DE OCTUBRE

INICIO DE TEMPORADA

Programa 1

Viernes 24 de octubre de 2008 **20:30 horas**

Domingo 26 de octubre de 2008 **12.30 horas**

366
Ramón Macías Mora

Director titular: Héctor Guzmán

Coro del estado

Director. Sergio Hernández

Danzas Polovetsianas	A. Borodin
Carmina Burana [Selecciones]	C. Orff
Coros de Ópera [Il Trovatore y Traviata]	

Elenco: Alma Rocío Jiménez. Soprano

Luís Ignacio González. Barítono

TERCERA TEMPORADA El canto y la Ópera Óp. 3
Programa 2

LA TRAVIATA J. Verdi

Reconocimiento a Flavio Becerra en su 40 aniversario de actividad musical

Jueves 30 de octubre de 2008 20:30 horas

Viernes 31 de octubre de 2008 20:30 horas

Director titular: Héctor Guzmán

Coro del estado

Director: Sergio Hernández

Elenco: Violeta. Mari Chuy Cárdenas, Alfredo. Flavio Becerra, Germont. Ricardo Lavín, Flora. Patricia Hernández, Annina. Cecilia Becerra, Gastón. Fernando Rodríguez, Marqués. Antonio Hermosillo, Barón Duphol. Héctor López, Doctor. Raúl Villafranca, Mensajero. Francisco Bedoy.

TERCERA TEMPORADA El canto y la Ópera
Programa 3
GALA PUCCINI

Viernes 7 de noviembre de 2008 20:30 horas

Domingo 9 de noviembre de 2008 20:30 horas

Director huésped. Leonardo Gasparini

Selección de arias de las óperas más famosas: *Le Villi, Manon Lescaut, La Boheme, Gianni Schicchi, Edgar y Turandot.*

Elenco: Elizabeth Mata. Soprano, Celia Gómez. Soprano, Allan Glassman. Tenor, Marzio Giossi. Barítono

TERCERA TEMPORADA 2008 El Canto y La Ópera Óp. 3
Programa 4

OBERTURA EGMONT

NOVENA SINFONÍA DE BEETHOVEN

Viernes. 14 de noviembre de 2008 20:30 horas
Domingo 16 de noviembre de 2008 12.30 horas

Director huésped: Michael Meissner

Coro del estado

Director: Sergio Hernández

Elenco: Irasema Terrazas. Soprano, Cassandra Zoe Velasco. Mezzosoprano, Oscar de la Torre. Tenor, Armando Gama. Barítono.

TERCERA TEMPORADA 2008 El canto y la Ópera Óp. 3
Programa 5
ESCENAS DE ÓPERA
Viernes 28 de noviembre de 2008 20:30 horas
Domingo 30 de noviembre de 2008 12.30 horas

Director titular: Héctor Guzmán

Coro del estado

Director invitado: Gerardo Rábago

I Paglacci, Cavallería Rusticana, Aída y Carmen

Elenco: Mónica Chávez. Soprano, Belem Rodríguez. Mezzosoprano, Néstor López. Tenor, Guillermo Ruiz. Barítono.

TERCERA TEMPORADA 2008

CONCIERTO NAVIDEÑO

Miércoles 10 de diciembre 20:30 horas

Jueves 11 de diciembre de 2008 20:30 horas

Director titular. Héctor Guzmán

Los más hermosos villancicos que anticipan la Navidad

Elenco: Gabriela Flores. Mezzosoprano, José Antonio Hernández. Barítono.

TERCERA TEMPORADA 2008

EL CASCANUECES P.I. Tchaikovski

Ballet

Viernes 5 de diciembre de 2008 20:30 horas

Domingo 7 de diciembre de 2008 12.30 horas

Director huésped: Raúl García

Concierto extraordinario a beneficio del DIF

CONCIERTO DE FIN DE Año 2008

Concierto especial

Martes 30 de diciembre de 2008 20:30 horas Plaza de la Liberación

Miércoles 31 de diciembre de 2008 20.00 horas

Director titular: Héctor Guzmán

Una Orquesta Filarmónica para Jalisco

PRIMERA TEMPORADA 2009 Festival BLANCO Y NEGRO

Programa 1

Viernes 13 de febrero de 2009 **20:30 horas**

Domingo 15 de febrero de 2009 **12:30 horas**

Director titular. Héctor Guzmán

Solista: Christian Leotta. Pianista

La Novia vendida	Smetana
Concierto para piano y orquesta N° 1	Beethoven
Concierto para piano y orquesta N° 3	Beethoven
La Valse	M. Ravel

PRIMERA TEMPORADA 2009 Festival BLANCO Y NEGRO

Programa 2

Viernes 20 de febrero de 2009 20:30 horas

Domingo 22 de febrero de 2009 12:30 horas

Director huésped: Anshel Brusilow

Solista: Christián Leotta. Pianista

Obertura Festiva Americana	W. Shumann
Concierto para piano y orquesta N° 2	Beethoven
Adagio para cuerdas	Baber
Concierto para piano y orquesta N° 4	Beethoven

PRIMERA TEMPORADA 2009 Festival BLANCO Y NEGRO

Programa 3

Viernes 27 de febrero de 2009 **20:30 horas**

Domingo 1° de marzo de 2009 **12:30 horas**

Una Orquesta Filarmónica para Jalisco

Director titular: Héctor Guzmán

Solista: Christián Leotta. Pianista

Coro del estado.

Director: Sergio Hernández

Concierto para piano y orquesta N° 5	Beethoven
Vísperas solennes de Confessore K. 339	W.A. Mozart
Fantasía Coral para piano, coro y orquesta	W.A. Mozart

PRIMERA TEMPORADA 2009 Festival BLANCO Y NEGRO

Programa 4

Viernes 6 de marzo de 2009 20:30 horas

Domingo 8 de marzo de 2009 12:30 horas

Director huésped: Héctor Guzmán

Solista: Dmitri Mevkovich. Pianista

Apoplexie	Girard
Petroushka	Stravinski
Concierto para piano y orquesta N° 2	Rachmaninoff

PRIMERA TEMPORADA 2009 Festival Blanco y Negro

Programa 5

Viernes 13 de marzo de 2009 20:30 horas

Domingo 15 de marzo de 2009 12:30 horas

Director huésped: José Gorostiza

Solistas: Antonio Manzo/Alfredo Arjona. Pianistas

Suite del ballet El Cid	Massenet
Concierto para dos pianos y orquesta	Poulenc
Sinfonía N° 1	Bizet

PRIMERA TEMPORADA 2009 Festival Blanco y Negro

Programa 6

Viernes 20 de marzo de 2009 20:30 horas

Domingo 22 de marzo de 2009 12:30 horas

Director titular: Héctor Guzmán

Solista: Jae Hyuck Cho. Pianista

Vocalise	Rachmaninoff
Danzas sinfónicas	Rachmaninoff
Concierto para piano y orquesta N° 3	Rachmaninoff

SEGUNDA TEMPORADA 2009 FUSION Nuevo Sonido

Programa 1

Viernes 12 de junio de 2009 20:30 horas

Domingo 14 de junio de 2009 12:30 horas

La Orquesta Filarmónica y el Jazz

Director titular: Héctor Guzmán

Grupo Jazz de México

Enrique Neri. Pianista

SEGUNDA TEMPORADA 2009 FUSION Nuevo Sonido

Programa 2

Viernes 19 de junio de 2009 20:30 horas

Domingo 21 de junio de 2009 12:30 horas

La Orquesta Filarmónica de Jalisco y Broadway

Solistas: Steve Amerson y Lauri Gayle Stephenson

Coro municipal de Zapopan

Director: Flavio Becerra

SEGUNDA TEMPORADA 2009 **FUSION Nuevo Sonido**

Programa especial

La OFJ y La Danza

La OFJ da la bienvenida a la compañía Estatal de Danza presentando el maravilloso lago de los Cisnes. Una combinación espectacular de música y baile.

Jueves 25 de junio de 2009	**20:30 horas**
Viernes 26 de junio de 2009	**12.30 horas**
Domingo 28 de junio de 2008	**12:30 horas**

Director titular: Héctor Guzmán

Compañía Estatal de Danza.

Directores: Lucy Arce, Álvaro Carreño Viñas, Maclovia Carrión y Alicia Iturría

SEGUNDA TEMPORADA 2009 **FUSION Nuevo Sonido**

Programa 3

La OFJ y la Música mexicana

Viernes 3 de julio de 2009	**20:30 horas**
Domingo 5 de julio de 2009	**12:30 horas**

Director asistente: Enrique Radillo

Solistas: Grupo Viva México

SEGUNDA TEMPORADA 2009 **FUSION Nuevo Sonido**

Programa 4

La OFJ y el Circo

Viernes 10 de julio de 2009 20:30 horas Teatro Diana

Director titular: Héctor Guzmán

Sirque de la Symphonie

TERCERA TEMPORADA 2009 **El Canto, la ópera y la Zarzuela**

Una Orquesta Filarmónica para Jalisco

Programa 1

GALA DE ÓPERA

Jueves 22 de octubre de 2009 20:30 horas. [San Juan de los Lagos]

Viernes 23 de octubre de 2009 20:30 horas.

Director titular: Héctor Guzmán

Solistas: María Katzarava. Soprano ganadora del concurso OPERALIA 2008

Katarina Nikolic. Mezzosoprano, Dante Alcalá. Tenor.

Arias de óperas de Saint Saëns, Mascagni, Puccini, Gounod y Verdi.

TERCERA TEMPORADA 2009 El Canto la Ópera y la Zarzuela

Programa 2

Escenas de Carmen de Bizet

Jueves 29 de octubre de 2009 20:30 horas [Lagos de Moreno]

Viernes 30 de octubre de 2009 20.30 horas

Domingo 1 de noviembre de 2009 12.30 horas

Director titular: Héctor Guzmán

Solistas. Coro Capella Antigua

Director Flavio Becerra

CLAUSURA FIESTAS DE OCTUBRE

Programa 3

Viernes 6 de noviembre de 2009 20:30 horas

Domingo 8 de noviembre de 2009 18:00 horas PLAZA FUNDADORES

Director titular: Héctor Guzmán

Coro del estado/Sergio Hernández director.

Obertura La Gran Pascua Rusa	Rimski Korzakov
Danzas Polovetsianas del Príncipe Igor	Borodin
Concierto para violín y orquesta	Tchaikovski

TERCERA TEMPORADA 2009

Programa 4

Viernes 13 de noviembre de 2009 **20:30 horas**

Domingo 15 de noviembre de 2009 **12:30 horas**

El Canto la Ópera y la Zarzuela

Desde el Mediterráneo

Director asistente: Enrique Radillo

Solista: Joaquín Pixán. Tenor.

Los Esclavos felices Arriaga

Canciones de España

Sinfonía N° 4 [Italiana] Mendelsson

TERCERA TEMPORADA 2009

Programa 5 Zarzuela Luisa Fernanda

Viernes 27 de noviembre de 2009 **20:30 horas**

Domingo 20 de noviembre de 2009 **12.30 horas**

Director titular: Héctor Guzmán

Producción: Cultura UDG

Director de escena: Ernesto Álvarez

Coro del estado

Director: Sergio Hernández

PROGRAMAS ESPECIALES

Ballet el Cascanueces

A beneficio del DIF

Jueves 3 de diciembre de 2009 **20:30 horas**

Viernes 4 de diciembre de 2009 **20:30 horas**

Domingo 6 de diciembre de 2009 **12.30 horas**

Director asistente: Enrique Radillo

Una Orquesta Filarmónica para Jalisco

El Cascanueces P.I. Tchaikovski

CONCIERTO NAVIDEÑO

Miércoles 9 de diciembre de 2009 20:30 horas

Jueves 10 de diciembre de 2002 20:30 horas

Director titular. Héctor Guzmán

Solista. Florencia Tinoco. Soprano

CONCIERTO DE FIN DE AÑO de 2009

Miércoles 30 de diciembre de 2009 20:30 horas

Jueves 31 de diciembre de 2009 20.30 horas

Director titular: Héctor Guzmán

PRIMERA TEMPORADA 2010 **MEXICO DE MIS AMORES**

Conmemorando el bicentenario de México

Programa 1

Viernes 22 de enero de 20010 20:30 horas

Domingo 24 de enero de 2010 12.30 horas

Director titular. Héctor Guzmán

Coros y solistas de la Catedral de Guadalajara

Director: Aurelio Martínez

Misa Mariano Elizaga

Sinfonía N° 9 Desde el Nuevo Mundo Dvorak

PRIMERA TEMPORADA 2010 **MEXICO DE MIS AMORES**

Conmemorando el bicentenario de México

Programa 2

Una Orquesta Filarmónica para Jalisco

Viernes 29 de enero de 2010	**20:30 horas**
Domingo 31 de enero de 2010	**12:30 horas**

Director titular: Héctor Guzmán

Solista: Silvia Navarrete. Pianista

Homenaje a Rubén Fuentes	M. Lifshitz
[Estreno mundial]	
Concierto para piano y orquesta	Gonzalo Curiel
Sinfonía N° 5	Tchaikovski

PRIMERA TEMPORADA 2010 **MEXICO DE MIS AMORES**

Conmemorando el bicentenario de México

Programa 3

Viernes 5 de febrero de 2010	**20:30 horas**
Domingo 7 de febrero de 2010	**12:30 horas**

Director asistente: Enrique Radillo

Solista: Jorge Federico Osorio. Pianista

Concierto para piano y orquesta	M.M. Ponce
Concierto para piano y orquesta N° 2	F. Lizt

PRIMERA TEMPORADA 2010 **MEXICO DE MIS AMORES**

Conmemorando el bicentenario de México

Programa 4

Viernes 12 de febrero de 2010	**20:30 horas**
Domingo 14 de febrero de 2010	**12:30 horas**

Homenaje a Martha González de Hernández Allende

Director asistente: Enrique Radillo

Una Orquesta Filarmónica para Jalisco

Solista: Enrique Flores. Guitarrista.

La Huasteca	Mijangos/ Castro/Morales
Concierto para guitarra y orquesta	S. Bacarisse

PRIMERA TEMPORADA 2010 **MEXICO DE MIS AMORES**

Conmemorando el bicentenario de México

Programa 5

Viernes 19 de febrero de 2010 20:30 horas

Domingo 21 de febrero de 2010 12:30 horas

Director titular: Héctor Guzmán

Solista: Bárbara Padilla. Soprano.

Ganadora del segundo lugar America's Got Talent 2009

Piñata	R.X. Rodríguez
[Estreno en Guadalajara]	
El Mandarín maravilloso	Bartok
Huapango	Moncayo

PRIMERA TEMPORADA 2010 **MEXICO DE MIS AMORES**

Conmemorando el bicentenario de México

Programa 6

Viernes 26 de febrero de 2010 20:30 horas

Domingo29 de febrero de 2010 12.30 horas

Director huésped: Fernando Lozano

Solista: Elena Camarena

Concierto para percusiones y orquesta	F. Espinoza
Concierto para piano y orquesta N° 2	Chopin
Sinfonía N° 4	Schumann

Una Orquesta Filarmónica para Jalisco

PRIMERA TEMPORADA 2010　　　　　　**MEXICO DE MIS AMORES**

Conmemorando el bicentenario de México

Programa 7

Viernes 5 de marzo de 2010　　　**20:30 horas**

Domingo 7 de marzo de 2010　　**12:30 horas**

Director huésped: Enrique Barrios

Compañía de danza clásica y neoclásica de Jalisco.

Directores: Lucy Arce/Alvaro Carreño Viñas/ Maclovia Carrión/ Alicia Iturria.

La Noche de Los Mayas　　　　　　　　　　　　　　　　　　　　S. Revueltas

PRIMERA TEMPORADA 2010　　　　　　**MEXICO DE MIS AMORES**

Conmemorando el bicentenario de México

Programa 8

Viernes 12 de marzo de 2010　　**20:30 horas**

Domingo 14 de marzo de 2010　　**12:30 horas**

Director titular: Héctor Guzmán

Solistas: Eva María León. Violinista

Mariachi Nuevo Tecalitlán

Caballos de vapor　　　　　　　　　　　　　　　　　　　　　　　C. Chavez

Concierto para violín y orquesta　　　　　　　　　　　　　　　F. Mendelssohn

Obras para mariachi y orquesta

INTERMEDIO

El Triste　　　　　　　　　　　　　　Roberto Cantoral/ Arr. Chucho Ferrer

Canto a esta mi tierra　　　　　　　Arr. Manuel Cerda/ carlos Martínez

Popurrí México de mis amores　　　　　　　　　　Arr. Carlos Martínez

Por qué　　　　　　　　　　　Jorge del Moral/Arr. Fernando Martínez

Popurrí de Camilo Sesto　　　　　　　　　　　Arr. Fernando Martínez

Una Orquesta Filarmónica para Jalisco

Popurrí Así es Jalisco Fernando Martínez

LOS BEATLES FILARMONICO

Quinteto Británico

Viernes 23 de abril de 2010 20:30 horas

Domingo 25 de abril de 2010 12.30 horas

Director asistente: Enrique Radillo

Solistas. Marco Antonio Díaz Landa. Guitarra acústica, piano ya adaptación de arreglos orquestales. Manuel Fernández Sánchez, bajo eléctrico, Alfonso Martínez, guitarra principal, Carlos Pérez, Teclados, Adalberto Díaz Landa, batería y percusiones.

Viernes 28 de mayo de 2010

Teatro Degollado 20:30 horas

Festival Cultural de Mayo.

Tangos Concertantes, de Néstor Marconi y orquesta ▸ Bailarines en un recorrido por la historia del tango:

El porteñito, Comme il faut, A Orlando Goñi y Verano porteño ▸ Cuando tú no estás, Taconeando y Bien de arriba, del Trío Marconi ▸ La cachila, Moda tango y Fuego lento, del Trío Marconi ▸ Concierto para orquesta de cuerdas, arpa, piano y percusión, de Astor Piazzolla

Director asistente: Enrique Radillo

SEGUNDA TEMPORADA 2010 Beethoven Sus Nueve Sinfonías

Programa 1

Viernes 4 de junio de 2010 20:30 horas

Domingo 6 de junio de 2010 12:30 horas

Director titular. Héctor Guzmán

Solistas: Mauricio Díaz/Israel Vázquez. Guitarristas

Obertura Don Giovanni W.A. Mozart

Concierto para dos guitarras y orquesta M.C. Tedesco

Una Orquesta Filarmónica para Jalisco

SEGUNDA TEMPORADA 2010 **Beethoven** **Sus Nueve Sinfonías**

Programa 2

Viernes 11 de junio de 2010 **20:30 horas**

Domingo 13 de junio de 2010 **12:30 horas**

Director titular: Héctor Guzmán

Solista: Jae Hyuch Cho. Pianista

Obertura Benbenutto Cellini	Berlioz
Sinfonía N° 2	Beethoven
Concierto N° 1 para piano y orquesta	Brahms

SEGUNDA TEMPORADA 2010 **Beethoven** **Sus Nueve Sinfonías**

Programa 3

Viernes 18 de junio de 2010 **20:30 horas**

Domingo 20 de junio de 2010 **12:30 horas**

Director titular: Héctor Guzmán

Solista: Vesselin Demirev. Violinista

Concierto para violín y orquesta	Beethoven
Sinfonía N° 7	Beethoven

SEGUNDA TEMPORADA 2010 **Beethoven** **Sus Nueve Sinfonías**

Programa 4

Viernes 25 de junio de 2010 **20:30 horas**

Domingo 27 de junio de 2010 **12;30 horas**

Director titular: Héctor Guzmán

Solista: Xóchitl García Verduzco. Clarinetista

Obertura Hebrides	F. Mendelssohn
Concierto para clarinete y orquesta	W.A. Mozart
Sinfonía N°4	Beethoven

Una Orquesta Filarmónica para Jalisco

SEGUNDA TEMPORADA 2010 Beethoven Sus Nueve Sinfonías

Programa 5

Viernes 2 de julio de 20101 20:30 horas

Domingo 4 de julio de 2010 12:30 horas

Director huésped: Anshel Brusilow

Sinfonía N° 6 Beethoven

Sinfonía N° 8 Beethoven

SEGUNDA TEMPORADA 2010 Beethoven Sus Nueve Sinfonías

Programa 6

Viernes 9 de julio de 2010 20:30 horas

Domingo 11 de julio de 2010 12:30 horas

Director titular: Héctor Guzmán

Solista: Mario Carbotta. Flautista

Introducción y danza de La Vida Breve M. De Falla

Concierto para flauta y orquesta Reineke

Sinfonía N° 3 Beethoven

SEGUNDA TEMPORADA 2010 Beethoven Sus Nueve Sinfonías

Programa 7

Viernes 16 de julio de 2010 20:30 horas

Domingo 18 de julio de 2010 12:30 horas

Director titular: Héctor Guzmán

Coro del estado

Director: Sergio Hernández

Coro de Zapopan

Director: Flavio Becerra

Solistas: Jenni Till Soprano, Belem Rodríguez Mezzosoprano, Andrés Carrillo Tenor, Ricardo López Barítono.

Una Orquesta Filarmónica para Jalisco

Sinfonía N° 9 Beethoven

Sinfonía N° 1 Beethoven

Lunes 20 de julio de 2010 20:30 horas

Director asistente: Enrique Radillo

Concierto organizado por BBVA Bancomer para festejar el bicentenario.

Obertura mexicana y Sones de mariachi Blas Galindo

Sobre las olas [vals] Juventino Rosas

Huapango Pablo Moncayo

25 de agosto de 2010 19:30 horas

Concierto para conmemorar el hermanamiento de las ciudades de Guadalajara y Kioto, Japón.

Solista: Masahiro Masumi

30 de agosto de 2010

XVII Encuentro internacional del mariachi y la charrería, acompañado de la orquesta.

Director: Héctor Guzmán.

16 de septiembre de 2010

Grito de independencia en el Palacio de Gobierno

Director titular: Héctor Guzmán

Huapango Pablo Moncayo

Marcha de Zacatecas Genaro Godina

Obertura 1812 P.I. Tchaikowski

Homenaje a Consuelo Velázquez.

Luisa Fernanda Zarzuela

15 de octubre 20:30 horas y 17 18:00horas

Una Orquesta Filarmónica para Jalisco

Teatro Diana

Director musical: Héctor Guzmán

Director de escena: Ernesto Álvarez

Solistas: Carla López Speziale (Metzzosoprano), Carlos Sánchez (Barítono), José Manuel Chu (tenor), Natalia Ramos (soprano),

Organizó: Patronato Filarmónica de Jalisco, AVE PRODUCCIONES S.C. Y Cultura udg.

TERCERA TEMPORADA El Canto, la Ópera y la Zarzuela

Segundo concierto

Viernes 29 de octubre 20:30 horas

Teatro Degollado.

Director asistente: Enrique Radillo

Solista: Santiago Cumplido (Contratenor).

Sinfonía N° 39 en Mi bemol mayor K. 543

 Allegro, adagio, andante con moto, menueto y allegro. W.A. Mozart

Intermedio

Vedró con mío dileto	A. Vivaldi
Va tácito a nascosto y scherzo infida	G.F. Haendel
Alto Giove	Nicolo Porpora
Ombra fedele anch´io	Roccardo Broschi

Viernes 5 de noviembre

Entrega de la prese Medina Ascencio a Felipe Espinoza Gallardo Tanaka

Plaza FUNDADORES

Director titular: Héctor Guzmán

Solista: Felipe Espinoza (Percusiones)

Concierto para percusiones y orquesta	F. Espinoza
Obertura Guillermo Tell	Rossini
El Danubio azul	R. Strauss

Ramón Macías Mora

Una Orquesta Filarmónica para Jalisco

Una noche en la árida montaña Mussorgsky

Obras de: Torelli, Leoncavallo, Tscaikovski y Gerswin.

Bises : La marcha de Zacatecas y el jarabe tapatío.

Domingo 7 de noviembre
VIII entrega de la presea FUNDADORES
Plaza Fundadores 18:00 horas

Director titular: Héctor Guzmán

Director coro del estado: Sergio Hernández

Viernes 10 de noviembre de 2010

Teatro Degollado

Arias y Duetos de ópera

Director huésped. Leslie Dunner

Solistas: Adrian Dwigt (Trompetista), Florencia Tinoco (soprano), Mireya Ruvalcaba (messosoprano).

Danza rumanas	Bela Bartok
Dueto de las flores	Léo Delibes
Let the bright Seraphim de Samson	G.F. Haendel
Mercé dilette amiche, de Ivespri siscilian	Giuseppe Verdi
O mío Fernando de, La Favorita	Donozetti

19 de noviembre de 2010

Quinto programa de la tercera temporada
Teatro Degollado 20.30 horas

Opera Payasos **Rugiero Leoncavallo**

Director titular: Héctor Guzmán

Solistas: Flavio Becerra (tenor), Mary chuy Cárdenas (soprano), Ricardo Lavín (barítono), Carlos López (barítono) y Jorge Jiménez (tenor).

Sábado 4 de diciembre de 2010 **20:00 horas**

Una Orquesta Filarmónica para Jalisco

Auditorio TELMEX

Orquesta Filarmónica de Jalisco Y Banda el Recodo

Director interino: Enrique Radillo

Viernes 10 de diciembre de 2010

Concierto Navideño

Director Interino: Leonardo Gasparini

Solista. David Mosqueda

Concierto grosso Op. 6 número ocho en sol menor	Arcángelo Corelli
Concierto de navidad	Arcángelo Corelli
Concierto de Aranjuez	Joaquín Rodrigo
Sinfonía de los juguetes	J. Haydn
Suite de villancicos mexicanos	
Suite del valle el cascanueces	Tchaikovski

Viernes 31 de diciembre de 2010

Teatro Degollado 20:30 horas

Violines, valses y The Beatles

Director interino: Leonardo Gasparini

Concierto para cuatro violines	Antonio Vivaldi
Obertura Orfeo en el infierno	Offenbach
Vals de Poupée y zardas	Strauss
Yellow submarine y Yesterday	The Beatles
Side History	Bernstein

Dando inicio a las actividades de la orquesta en el año de 1011

La agrupación ofreció el día 13 de enero de ese año, un concierto en el auditorio del lago en Ajijic, Jalisco. El programa, estuvo compuesto por obras de Benjamín Britten, Giovanni Botesinni y Franz Shubert.

Viernes 18 de febrero 20:30 horas

386
Ramón Macías Mora

Una Orquesta Filarmónica para Jalisco

Domingo 20 de febrero **12:30 horas**
Primer concierto MUSICA ACUATICA
Teatro Degollado

Director titular interino: Leonardo Gasparini

Solista. Joaquín Achucarro

Obertura *La Scala di Seta* J. Rossini

Concierto para piano y orquesta N° 24 en Do menor W.A. Mozart

Divertimento Antonio Navarro

Viernes 25 de febrero de 2011 **20:30 horas**
Domingo 27 de febrero **12:30 horas**

Segundo concierto MUSICA ACUATICA

Teatro Degollado

Director titular interino: Leonardo Gasparinni

Solista Pablo Marzzochi (pianista).

Quinta Sinfonía Schubert

Octava sinfonía Schubert

Concierto N° 1 para piano y orquesta Liszt

Dos encores del solista Marzzochi

Viernes 11 de marzo de 2011 **20:30 horas**
Domingo 13 de marzo de 2011 **12:30 horas**

Teatro Degollado

MUSICA ACUATICA

Homenaje al compositor austro húngaro Gustav Mahler en los 100 años de su fallecimiento.

Director titular interino: Leonardo Gasparini

Quinta sinfonía Gustav Mahler

MAS ALLA DE LAS FRONTERAS

Viernes 10 de junio **20:30 horas**

Una Orquesta Filarmónica para Jalisco

Domingo 12 de junio **12:30 horas**

Teatro Degollado

Primer Concierto **Segunda temporada**

Director interino: Leslie B. Dunner

Solista: Spencer Myer (pianista)

Inspiración a la danza	Carl María Von Weber
Concierto para piano número 25	W.A. Mozart
La consagración de la primavera	Igor Stravinsky

Viernes 1 de julio de 2011 20:30 horas

Domingo 3 de julio de 2011 12.30 horas

MAS ALLA DE LAS FRONTERAS

Director interino: Leslie B. Dunner

Teatro Degollado

Don Juan	J. Strauss
Orfeo. Poema sinfónico N° 4	F. Lizt
Sinfonía fantástica	H. Berlioz

Viernes 8 de julio de 2011 **20:30 horas**

Domingo 10 de julio de 2011 **12.30 horas**

Quinto concierto de la temporada MAS ALLA DE LAS FRONTERAS

Teatro Degollado

Director huésped: Vladimir Kiradjied

Solista: Hipólito Ramírez (Contrabajo)

Olas recurrentes	Karlowics
Octava Sinfonía	Dvorak
Concierto para contrabajo y orquesta	Dragonetti

Una Orquesta Filarmónica para Jalisco

Viernes 15 de julio de 2011 **20:30 horas**

Domingo 17 de julio de 2011 **12.30 horas**

Teatro Degollado

Director huésped: Leslie B. Dunner

Solista: Raúl Jaurena (bandoneón)

Influencias	Manuel Cerda
La cumparsita	Gerardo Matos Rodríguez
Adiós Nonino	A, Piazzolla
Dos tangos	

Viernes 22 de julio de 2011

GALA DE OPERA

Noche de ópera y obras selectas

Teatro Diana

Director concertador: Enrique Patrón de Rueda

Solistas: Patricia Pérez (Soprano). Ricardo López (tenor).

Coro del estado de Jalisco:

Viernes 30 de septiembre de 2011

UN CANTO DE AMOR POR MEXICO

Teatro Degollado 20:30 horas

Director huésped. Anatoly Zatín

Solista. Santiago Lomelín (Pianista).

Organizó la Asociación Civil Galilea 2000 que tiene por objeto, recabar fondos para el Hospital Civil de Guadalajara.

Obras de Strauss, Borodín y Musorski.

Concierto N° 2 para piano y orquesta F. Chopin

Viernes 28 de octubre **20:30 horas**

Domingo 30 de octubre **12:30 horas**

Inauguración del Primer Congreso Nacional de Danzón de Guadalajara

Una Orquesta Filarmónica para Jalisco

Teatro Degollado

Director huésped: Arturo Márquez

Nereidas	Amador Dimas
Conga de Fuego	
Danzón N° 8	Arturo Márquez
Danzón No. 2	Arturo Márquez

Compañía de Danza Clásica y Neoclásica de Jalisco.

Tercer programa TERCERA TEMPORADA

Viernes 4 de noviembre de 2011 **2030 horas**

Domingo 6 de noviembre de 2011 **12:30 horas**

Teatro Degollado

Concierto de clausura de Fiestas de octubre

Director Huésped: Rodrigo Macías

Solista. Raúl Jaurena (bandoneón)

Influencias	Manuel Cerda
Huapango	José Pablo Moncayo

Música argentina

Viernes 11 de noviembre de 2011 **20:30 horas**

Domingo 13 de noviembre de 2011 **12:30 horas**

Director huésped: Armando Pesqueira

Solista: Carlos Egry (violinista)

Beethoven

Brahms

Villaseñor

Programa 5 Tercera Temporada

Una Orquesta Filarmónica para Jalisco

Viernes 18 de noviembre 20:30 horas
Domingo 20 de noviembre 12:30 horas

Teatro Degollado
Director huésped: José Luís Castillo
Solista: Asaf Kolesteirn. (Violonchelo).

After light	Carlos Sánchez Gutiérrez
Concierto para violonchelo y orquesta Óp. 85 en Mi menor	Edward Elgar
Sinfonía N° 2	Jean Sibelius

Viernes 30 de diciembre 20:00 horas
Sábado 31 de diciembre 20:00 horas

Teatro Degollado
Director huésped: Rodrigo Macías

El murciélago	Johann Strauss
Las alegres comadres	Windsor Otto Nicolai
El vals del emperador	Johann Strauss
Sobre las olas	JuventinoRosas
Preludio de la ópera Carmen	Georges Bizet
Intermezzo de la ópera Manon Lescaut	GiacomoPuccini
El vals de las flores	Piotr Ilich Tchaikovsky

Intermedio

Trilogía de La guerra de las galaxias (Star Wars): "Main theme"; "The cantina band" y "The imperial March"	John Williams
Mambo Mercado de Garmendia	Eduardo Gamboa

De Héroes a Titanes
Primera Temporada 2012

Una Orquesta Filarmónica para Jalisco

Viernes 24 de febrero de 2012 Teatro Degollado	20:30 horas
Domingo 26 de febrero de 2012 Teatro Degollado	12:30 Horas

El Conde de Ory Goachino Rossini

Director huésped: Iván López Reinoso

Solistas: Edgar Villalva, Guadalupe Paz, y Anabel Mora.

Viernes 2 de marzo de 2012	20:30 horas	Teatro Degollado
Domingo 4 de marzo	12:30 horas	

Director Huésped: Anatoly Satín

Solista: Daniela Liebman Pianista

Coro del estado de Jalisco

Coro de la Universidad de Colima

Obertura Egmont	L. V. Beethoven
Concierto para piano N° 8 en Do mayor	W. A. Mozart
Conga del Fuego Nuevo	Arturo Márquez
Coro de los herederos de Nabuco	Verdi
Coro de los herreros de Aida	Verdi
Danza polovetsiana del príncipe Igor	Borodín
Obertura 1812	Tchaikovski

Programa N° 3

Viernes 9 de marzo de 2012 [Cancelado].

Domingo 11 de marzo de 2012

Palacio de Gobierno de Jalisco

Director Huésped: Oriol Sanz

Obertura de Don Giovani	W.A. Mozrt
Cuadros de una exposición	M. Mussorski
Sinfonía N° 4 Mediterránea	F. Mendelsohn

Una Orquesta Filarmónica para Jalisco

Viernes 16 de marzo de 2012 20:30 horas Teatro Degollado
Domingo 18 de marzo de 2012 12.30 horas

Directora Huéped: Alondra de la Parra

Solista Pablo Sainz Villegas

Shcherazade	N. R. Korsakov
Rapsodia española	M. Ravel
Condenación de Fausto	Gounod
Concierto de Aranjuez	Joaquín Rodrigo

Viernes 30 de marzo 20:30 Horas Teatro Degollado
Domingo 1 de abril 12.30 Horas Teatro Degollado

Directora titular: Alondra de la Parra

Solista. Ana Karina Alamo

Sinfonía N° 1 Titán Malher

Concierto para piano y orquesta
N° 23 en la mayor K 488 W.A. Mozart

Encore para piano solo El pajarito.

Viernes 27 y domingo 29 de abril de 2012 20.30 horas y 12:30 horas

Teatro Degollado

Director huésped: Enrique Batiz

Solista. Alfonso Moreno Guitarrista

Obertura fantasía Romeo y Julieta	P.I. Tchaikovski
Fantasía para un Gentil Hombre	Joaquín Rodrigo
Sinfonía N° 4 en Mi menor Óp. 98	J. Brahms

Domingo 20 de mayo 12:45 Horas Teatro Degollado

Una Orquesta Filarmónica para Jalisco

Directora titular: Alondra de la Parra

Solista: Alexandre da Costa violinista

Preludio a la siesta de un fauno Claude Debussy

Sinfonía española para violín y orquesta Óp. 21 Edouard Laló

Iberia Claude Debussy

Jueves 31 de mayo de 2012 20:30 Horas

Domingo 3 de junio de 2012 12.30 horas Teatro Degollado

60 Aniversario de la Escuela de Música

Director: Jorge Rivero

Segunda temporada

Viernes 8 de junio de 2012 20:30 horas Teatro Degollado

Domingo 10 de junio de 2012 12;30 horas.

Director Huésped: Dietrich Paredes

Fuga criolla Juan Bautista Plaza

Francesca Darrimini P. I. Tchaikovski

Sinfonía N° 9 desde el nuevo mundo Antonin Devorak

Programa N° 2 "Iluminando el silencio"

Viernes 15 de junio de 2012 20:30 horas Teatro Degollado

Domingo 17 de junio de 2012 12:30 horas

Director Huésped: Miguel Salmón del Real

Solista: Sócrates Villegas

Concierto para clarinete y orquesta Manuel Cerda

Eccos Marco Secchetti

Tabas Alejandro Luís Castillo

394
Ramón Macías Mora

Una Orquesta Filarmónica para Jalisco

Ventanas Salvador Torres

Viernes 22 de junio de 2012 **20:30 horas** Teatro Degollado
Domingo 24 de junio de 2012 **12:30 horas**

Directora titular: Alondra de la Parra

Solista: Chad Hoops

Danzón N° 3 Arturo Márquez
Concierto para violín y orquesta F. Mendelssohn
Sinfonía N° 3 heroica L. V. Beethoven

Viernes 29 de junio de 2012 **20:30 horas** Teatro Degollado
Domingo 31 de junio de 2012 **12:30 horas**

Directora titular: Alondra de la Parra

Solista: Jean Lisiecki Violín

Sinfonietta J. Pablo Moncayo
Concierto N° 4 para piano y orquesta L. V. Beethoven
Sinfonía N° 1 J. Brahms

Viernes 7 de julio de 2012 **20:30 horas** Teatro Degollado
Domingo 9 de julio de 2012 **12:30 horas**

Directora titular: Alondra de la Parra

Coro del Estado: Sergio Hernández

Solistas: Megan Rose William, soprano: Karla Dirlikov, Mezzosoprano

Sinfonía N° 2 Resurrección Mahler

Viernes 13 de Julio de 2012 **20:30 horas** Teatro Degollado
Domingo 15 de julio de 2012 **12:30 horas.**

Una Orquesta Filarmónica para Jalisco

Directora titular: Alondra de la Parra

Sensemayá	Silvestre Revueltas
Suite de la Bella Durmiente	P. I. Tchaikovski
Sinfonía N° 5	Shostakovich

Viernes 21 de septiembre de 2012 20:30 horas Teatro Degollado
Domingo 23 de septiembre de 2012 12:30 horas

Directora titular. Alondra de la Parra
SONIDOS DE FUEGO

Leyenda de Miliano	Arturo Márquez
Sinfonía N° 2 Las Antesalas del Sueño	Federico Ibarra
Tangazo	A. Piatzzolla
Huapango	Pablo Moncayo
Pájaro de Fuego	I. Stravinski

Septiembre 28 de 2012, 20:30 horas **Teatro Degollado**
UN ACNTO POR MEXICO
GALILEA 2000

A favor de los enfermos de los HOSPITALES CIVILES DE GUADALAJARA.

Director huésped: Anatoly Satín
Coro del Estado director: Sergio Hernández

La Urraca Ladrona	Rossini
Concierto para piano N° 4 (Vlada)	
Selecciones de la ópera Carmen	Bizet
Así es mi tierra	Becerra

Vive México y Alas de México, Mi ciudad, Qué bonita es mi tierra y Cielito lindo huasteco.

Una Orquesta Filarmónica para Jalisco

ILUMINANDO EL SILENCIO

Viernes 19 de octubre a las 20:30 horas Teatro Degollado
Domingo 21 de octubre a las 12.30 horas

Director huésped: Keenet Kiesler

Obertura trágica	J. Brahams
Variaciones concertantes	A. Ginastera
Fantasía sobre un tema de Tomas Tallis	Ralph Vaughan-Williams
Pinos de Roma	Ottorino Respighi

Viernes 26 de octubre de 2012 20:30 horas Teatro Degollado
Domingo 28 de octubre de 2012 12:30 horas

Director Huésped: Sergey Sbatyan
Solista: Miguel Ángel Villanueva

Obertura fantasía Romeo y Julieta	P. I. Tchaikovski
Concierto para flauta y orquesta	
Voces de la Naturaleza	E. Angulo
Quinta Sinfonía	P. I. Tchaikovski

Jueves 1 de noviembre de 2012 20:30 horas Teatro Degollado
Domingo 4 de noviembre de 2012 18:00 horas Plaza Fundadores

Director huésped: David Pérez Olmedo
Solista: Jesús Morales

Danzón N° 8	Arturo Márquez
Hora Staccato	Grígoras Dinicu
En Comparsa	E. Lecuona
Andalucía	E. Lecuona

Una Orquesta Filarmónica para Jalisco

Capricho español N° 34 — N. R. Korsakov

Viernes 9 de noviembre de 2012 20:30 horas Teatro Degollado
Domingo 11 de noviembre de 2012 12:30 horas

Director huésped: Oriol Sanz

Obertura La Flauta Mágica — W. A. Mozart

Mamá La Oca — M. Ravel

Poema sinfónico El Aprendiz de Brujo — P. Dukas

Sinfonía N° 5 — J. Sibelius

Viernes 16 de noviembre de 2012 20:30 horas Teatro Degollado
Domingo 18 de noviembre de 2012 12:30 horas

Directora titular: Alondra de la Parra

Solista: Estefan Chulz

Finlandia Poema Sinfónico Óp. 26 — J. Sibelius

Sonata en Fa menor

Arreglo para trombón, bajo y orquesta. — Telleman

Concierto para trombón, bajo y orquesta

N° 8 en Sol mayor Óp. 88 — Devorak

Viernes 23 de noviembre de 2012 20:30 horas Teatro Degollado
Domingo25 de noviembre de 2012 12:00 horas

Directora titular: Alondra de la Parra

Solista: Anthony Giovanni Tamayo

Obertura Leonora N° 3 — L. V. Beethoven

Concierto para piano N° 1 — F. Lizt

Sinfonía N° 5 — L. V. Beethoven

Una Orquesta Filarmónica para Jalisco

Viernes 30 de noviembre de 2012 20:30 horas Teatro Degollado
Domingo 2 de diciembre de 2012 12:30 horas

Directora Titular: Alondra de la Parra

Solista: Simone Dinnerstein. Piano

Irasema Terrazas Soprano.

Concierto para Piano en La menor Óp. 16	E. Grieg
Sinfonía N° 4 en Sol Mayor para soprano y orquesta	G. Malher
Encore. Estudio	F. Chopin

PROGRAMA NAVIDEÑO

Jueves 13 de diciembre de 2012 20:30 horas Teatro Degollado
Domingo 15 de diciembre de 2012 12:30 horas

Director Huésped: Leslie Dunner

Solistas: Sava Lastanich, Nury Ulate y Nathali García

Suite orquestal N° 3 en Re mayor	J. S. Bach
Solomón, entrada de la reina de Sabia	J. F. Haendel
Concierto de Branderburgo N° 4 para dos flautas Y violín	J. S. Bach
Fanfarria La Peri	P. Dukas
Obertura Pique Dame	F. V. Suppé
Vals la Bella Durmiente	P. I. Tchaikovski
Hänsel y Gretel. Oración vespertina	Humperdinck
Suite L'Arlesiana N° 2 "Farandole"	G. Bizet
Sleigh Ride	Leroy Anderson.

PROGRAMA DE FIN DE AñO 2012

Una Orquesta Filarmónica para Jalisco

Una Noche en Viena

Domingo 30 de diciembre de 2012 **12:30 horas** Teatro Degollado

Lunes 31 de diciembre de 2012 **20:30 horas**

Director huésped: Leslie Dunner

Así habló Zaratustra	R. Strauss
Obertura Caballería Ligera	Suppé
Vida de artista, vals. Óp. 316	J. Strauss Jr.
La danza de los patinadores	Walteudfel
Pizzicato Polka	J & J Strauss
Podría haber bailado toda la noche	Rodger and Hammerrstein
I could dance all night, (My Fair Lady)	
Vals de oro y plata	F. Lehar
Tik Tak Polka El Murciélago	J. Strauss Jr.
Rosas del sur	J. Strauss Jr.

PRIMERA TEMPORADA 2013

Viernes 15 de febrero de 2013, 20.30 horas. Plaza de la Liberación

Domingo 17 de febrero, 17:00 horas Teatro Degollado

FERIA DE LA FUNDACIÓN DE GUADALAJARA 471 ANIVERSARIO

Director huésped: Leslie B. Dunner

Solista: Daniel Andain: Violín

Huapango	Pablo Moncayo
Melodía para violín y orquesta	Campa
Danzón N° 2	Márquez
Sensemayá	S. Revueltas
Internezzo de Atzimba	R. Castro
Inguesu	Chapela

Una Orquesta Filarmónica para Jalisco

Sinfonía N° 2	Ibarra
Suite " Caballos de Vapor"	C. Chávez

Viervnes 22 de febrero de 2013, 20:30 horas
Domingo 24 de febrero de 2013, 12:30 horas Teatro Degollado

Director huésped: Enrique Bátiz

Obertura El Buque Fantasma	R. Wagner
Idilio de Sigfrido	R. Wagner
Preludio acto III Lohengrin	R. Wagner
Preludio acto I La Traviata	G. Verdi
Obertura La Forza del Destino	G. Verdi
Obertura Nabuco	G. Verdi
Preludio de Aida	G. Verdi
Marcha triunfal de Aida	G. Verdi

Viernes 1 de marzo de 2013 **20:30 horas**
Domingo 3 de marzo de 2013 **12:30 horas** Teatro Degollado

Director huésped: Manuel Gómez
Solista: Alexandre Da Costa Violinista

La Isla de la muerte	Rachmaninoff
Aires gitanos	Sarasate
Introducción y rondó caprichoso para violín	
Y orquesta	Sain Saens
Sinfonía N° 4	Schumann

Viernes 8 de marzo de 2013, 20:30 horas
Domingo 10 de marso de 2013, 12:30 horas Teatro Degollado

Director huésped: Leslie B. Du nner

Una Orquesta Filarmónica para Jalisco

Solista: Cassandra Zoé Velasco Mezzosoprano

Obertura "Los maestros cantores de Nuremberg"	R. Wagner
Wesendonk Lieder	R. Wagner
Sinfonía N° 7	L. V. Beethoven

Viernes 15 de marzo de 2013, **20:30 horas**
Domingo 17 de marzo de 2013 **12:30 horas** Teatro Degollado

Director emérito (sic) : Héctor Guzmán
Solista Norman Krieger Pianista

Interludio y danza de la vida breve	De Falla
Concierto para piano y orquesta N° 1	Tchaikovski
Sinfonía N° 7	Dvorak

Viernes 22 de marzo de 2013 **20:30 horas**
Domingo 24 de marzo de 2013 **12:30 horas** Teatro Degollado

Director huésped: Oriol Sans
Solista: Alvaro Bitrán Violonchelo

Obertura Tannhäuser	R. Wagner
Concierto para violín y orquesta	Laló
Sinfonía N° 2	Tchaikovski

GRAN CONCIERTO ESPECIAL 2013

Jueves 12 de septiembre de 2013 **20.30 horas**
Viernes 13 de septiembre de 2013 **20:30 horas** Teatro Degollado

Director huésped: Anatoly Zatin
Solitas: Daniel Liebman pianista y Dabin Gaschen Tenor

Una Orquesta Filarmónica para Jalisco

Concierto N° 2 para piano y orquesta — Shostakovich

Melodías de Andrew Loyd Weber y George Gerhwin. Y, canciones de los Beatles y Lionel Richie

Domingo 29 de septiembre de 2013 12:30 horas Teatro Degollado

Director huésped: Armando Pesqueira

Solista: Pablo Garibay Guitarrista

Coro del Estado: Director, Sergio Hernández

El Moldaba, Poema sinfónico — Smetana

El Concierto de Aranjuez — Joaquín Rodrigo

Magnificat — John Rutter

Viernes 4 de octubre de 2013 20:30 horas

Domingo 6 de octubre de 2013 12:30 horas Teatro Degollado

THE BEATLES FILARMÓNICO

Director asociado: Enrique Badillo

Solistas: Quinteto Britania

TERCERA TEMPORADA 2013

ROMÁNTICO

Viernes 18 de octubre de 2013, 20.30 horas

Domingo 20 de octubre de 2013, 12: 30 horas Teatro Degollado

Director huésped: Marco Parisotto

Solista: Peter Jablonski pianista

Rapsodia sobre un tema de Paganini para piano y orquesta — Rachmaninoff

Sinfonía N° 4 "Romántica" — Bruckner

GALA VERDI. En conmemoración del bicentenario del natalicio de él.

Viernes 25 de octubre de 2013 20:30 horas

Domingo 27 de octubre de 2013 12:30 horas Teatro Degollado

Director Huésped: Anatoly Zatin

Solistas: Leonardo Villeda [tenor], Carla López Speziale [mezzosoprano], Jesús Suaste [barítono]

Coro del Estado de Jalisco: Director; Sergio Hernández

Arias de las óperas: El trovador, Aida, Rigoletto, Luisa Miller, Nabucco, falstaFF y las Víspera Sicilianas.

ANTOLOGÍA DE LA ZARZUELA

Viernes 1 de noviembre de 2013 20:30 horas

Domingo 3 de noviembre de 2013 12:30 horas Teatro Degollado

Director huésped: Jorge Rivero

Producción: Ave Producciones

Dirección escénica: Ernesto Álvarez

Escenas de las zarzuelas: La verbena de la paloma, Agua Azucarillos y aguardiente, las bodas de Luís Alonso, la Corte del faraón, Luisa Fernanda y La Tabernera del Puerto.

OPERA LA TRAVIATA

En coordinación con la Secretaría de Cultura

Director huésped: Vladimir Gómez

Coro del Estado: Director Sergio Hrrnández.

Solistas: Claudia Cota [Soprano], Arturo Valencia [Tenor {Alfredo}], Jesús Suaste [barítono {G. Germont}.

GALA DE BALLET

Viernes 15 de noviembre de 2013 20:30 horas

Una Orquesta Filarmónica para Jalisco

Domingo 17 de noviembre de 2013 12:30 horas Teatro Degollado

Director huésped: Leslie B. Dunner

Joven Ballet de Jalisco director: Dariusz Blajer

Escenas de: la Bella durmiente,	Tchaikovski
Diana y Acteón	Drig
El Quijote	Minkus
Carmen	Bizet
Danzón N° 2	Márquez

TIERRA DE TEMPORAL

Festival de las Artes

Homenaje a Moncayo, Galindo y Galindo con coro y Danza contemporánea.

Director huésped: Armando Pesqueira

Coro del Estado director: Sergio Hernández

Joven Ballet de Jalisco: Director Dariusz Blajer

Moncayo

Tierra de temporal, Homenaje a Cervantes para dos oboes y orquesta de cuerdas, Muros verdes, Huapango.

Galindo

Sinfonía N° 2 Poema de Neruda, Arrullo.

GALA WAGNER

29 de noviembre de 2013 20:30 horas

1 de diciembre de 2013 12:30 horas Teatro Degollado

Director huésped: Guido María Guida

Una Orquesta Filarmónica para Jalisco

Obertura Fausto [Estreno en Guadalajara]	Wagner
Parsifal, preludio al acto primero	Wagner
Parsifal, música para el viernes santo	Wagner
[Estreno en Guadalajara].	
Sinfonía N° 3 en Re menor "Wagner"	
[Estreno en Guadalajara].	Bruckner

CONCIERTO DE FIN DE AñO 2013

Viernes 30 de diciembre de 2013, 20:30 horas
Domingo 31 de diciembre de 2013 12:30 horas Teatro Degollado

Director emérito (Sic). Héctor Guzmán
Solista: Claire Wells Violinista.

Vals El Danubio Azul	Johann Strauss II
Las Ruinas de Atenas, marcha turca	L.V. Beethoven
La Gran Pascua Rusa	N. R. Korsakov
Romanza en Fa mayor para Violín y orquesta	L. V. Beethoven
Introducción y Rondó caprichoso para violín y orquesta	Camille Saint Saens
Obertura Carnaval	Antonin Dvorak
El Lago de los Cisnes, acto I Vals N° 2	P. I. Tchaikovski
Música de la película "Harri Potter"	John Williams
Homenaje a Consuelo Velázquez	Bob Krogstad
Marcha Radetsky	Johann Strauss

LA NOVENA

Viernes 13 de febrero de 2014 **20:30 horas**
Domingo 16 de febrero de 2014 **12:30 horas** Teatro Degollado

Una Orquesta Filarmónica para Jalisco

Director titular. Marco Parisotto

Coro del Estado, Director: Sergio Hernández

Solistas: Amber Wagner [Soprano], Guadalupe Paz [Contralto], Richard Margison [Tenor], Luís Ledezma [Barítono].

Ludwig van Beethoven

¡Ah! Pérfido Aria para soprano y orquesta

Fidelio: Aria de Florestán "Golt Welch Dunkel Hier" para tenor y orquesta.

Sinfonía N° 9 Óp. 125 en Re menor "Coral".

PROGRAMA 2

Viernes 21 de febrero de 2014 **20:30 horas**

Domingo 23 de febrero de 2014 **12:30 horas** Teatro Degollado

Director titular: Marco Parisotto

Solista: Alexandre Costa violinista

Coro del Estado. Director: Sergio Hernández.

Obertura la Caballería Ligera	Franz von Suppé
Concierto para violín en Re menor Óp. 35	Piotr Ilitch Tchaikovski
Rapsodia Húngara N° 2 [Arreglo de Karl Müller- Berhaus]	Franz Lizt
Obertura solemne 1812	Piotr Ilitch Tchaikovski

CICLO RACHMANINOV LOS CONCIERTOS PARA PIANO Y ORQUESTA

Viernes 28 de febrero de 2014 **20:30 horas**

Domingo 2 de marzo de 2012 **12:30 horas**

Director huésped: Michael Christie

Solista: Claire Huangci Pianista

Sinfonía N° 59 en la Mayor "Fuego"	Franz Joseph Haydn
Concierto para piano N° 1 en Fa sostenido menor Óp. 1	Sergei Rachmaninov

Una Orquesta Filarmónica para Jalisco

Sinfonía N° 4 en La Mayor Óp. 90 "Italiana" Félix Mendelsohn

Viernes 7 de marzo de 2014 **20:30 horas**
Domingo 9 de marzo de 2014 **12:30 horas** Teatro Degollado

Director huésped: Joshua Dos Santos
Solista: Alexei Volodin pianista

Girando, danzando Carlos Sánchez Gutiérrez
Concierto para piano N° 2 en Do menor Óp. 18 Sergei Rachmaninov
Sinfonía N° 4 en Si bemol mayor Óp. 60 Ludwig van Beethoven

14 de marzo de 2014 **20:30 horas**
16 de marzo de 2014 **12:30 horas** Teatro Degollado

Director titular: Marco Parisotto
Solista: Nikolay Khozyainov Pianista
Sinfonía N° 6 "Pastoral" en fa mayor Óp. 68 Ludwig van Beethoven
Concierto para piano N° 3 en Re menor Óp. 30 Sergei Rachmaninov

Domingo 30 de marzo de 2014 **12:30 horas** Teatro Degollado.

Director huésped: Crhistoph Poppen
Solista: Abdiel Vázquez pianista
Sinfonía N° 35 en Re Mayor "Haffner" KV 385 Wolfang Amadeus Mozart
Concierto para piano N° 4 en Sol menor Óp. 40 Sergei Rachmaninov
Sinfonía N° 4 en Mi menor Óp. 98 Johannes Brahms

FESTIVAL CULTURAL DEL TEQUILA 2014
Fundación José Cuervo

Viernes 4 de abril de 2014 **19:00 horas** Foro Cuervo

La Flauta Mágica Wolfang Amadeus Mozart

Una Orquesta Filarmónica para Jalisco

Director huésped: Vladimir Gómez

Claudia	Cota, Pamina
Benito Rodríguez, Tamino [tenor]	
Liz	Almaraz, Papagena
Ricardo	Lavín, Papageno
Claudia Rodríguez, La Reina de la	Noche
Iván Juárez, Sarastro	

Coro de la Fundación José Cuervo de Tequila, Raúl Banderas, Director Adjunto

NOCHES MEDITERRÁNEAS

Viernes 2 de mayo de 2014 **20:30 horas**

Domingo 4 de mayo de 2014 **12; 30 horas** Teatro Degollado

Director titular: Marco Parisotto

Solista: Pavlo. Guitarrista.

ObeHighstrung	PAVLO
Cafe Kastoria	PAVLO
La Danza (arr. Giancarlo Chiaramello) **Gioacchino**	ROSSINI
Paradise Solo - Midnight Dance	PAVLO
España – Rapsodie	Emanuel CHABRIER
Solo - Never On Sunday Broken Plate	PAVLO
Seleni, Cuban Brass Cowboy, Solo - Santorini Sunset	PAVLO
El Amor Brujo: Danza ritual del fuego	Manuel de FALLA
Solo - Latin Love	PAVLO
Alborada del gracioso	Maurice RAVEL
Eternal Flower Fantasía	PAVLO

GALA DE OPERA

Domingo 18 de marzo de 2014 **12.30 horas** Teatro Degollado

Director titular: Marco Parisotto

Solista: José Adán Pérez [Tenor], Karen Gardeázabal [Soprano]

Don Pascuale: Obertura		
Don Pascuale: Aria - "Quel guardo il cavaliere / So anchio la virtù magica"	Gaetano	Donizetti
Gianni Schicchi: O mio babbino caro"	Giacomo	Puccini
De Un Ballo en Maschera: Eri tu	Giuseppe	Verdi
Barbiere di Siviglia: Obertura	Gioacchino	Rossini
Figaro - Largo al factotum,	Act I	no.4
De La Bohème: Quando m en vo "Vals Musetta"	Giacomo	Puccini
Rigoletto: Acto III/ Dueto - Tutte le feste al tempio		
Si, vendetta, tremenda vendetta	Giuseppe	Verdi
Pagliacci: Prologo	R.	Leoncavallo

Ramón Macías Mora

Una Orquesta Filarmónica para Jalisco

Las Hijas del Zebedeo: Carceleras	Ruperto Chapi
Maravilla: Amor vida de mi Vida	Federico Moreno Torroba
Rapsodia Española	Maurice Ravel
Dime que si	Alfonso Esparza Oteo
Júrame	María Grever

HOMENAJE A RICHARD STRAUSS: GRAN MAESTRO DE LA ORQUESTA I 150 ANIVERSARIO DE SU NATALICIO

Viernes 6 de junio de 2014 20:30 horas

Domingo 8 de junio de 2014 12:30 horas Teatro Degollado

Director Titular: **Marco** **Parisotto**
Soprano: **Amber Wagner**

Richard STRAUSS:

Till Eulenspiegels lustige Streiche (Las alegres travesuras de Till Eulenspiegel) TrV171, Óp. 28

Cuatro Últimas Canciones, Amber Wagner, soprano

Eine Alpensinfonie (Una Sinfonía Alpina), TrV233, Op.64

JAZZ SINFÓNICO

Viernes 13 de junio de 2014 20:30 horas

Domingo 15 de junio de 2014 12:30 horas Teatro Degollado

Director Titular: Marco Parisotto
Solista Piano: Giuseppe Albanese

West Side Story, selecciones	
Incluye: I Feel Pretty, María, Something`s Coming, Tonight,	
One Hand One Heart, Cool, America	Leonar Bernstain
Promenade (Walking the Dog)	George Gershwin
Harlem	Duke Ellington
"I Got Rhythm" Variaciones para piano y orquesta	
(arr. Schoenfeld), Giuseppe Albanese, Piano	George Gerswin
Rhapsody in Blue para piano y orquesta,	
Giuseppe Albanese, Piano	George Gerswin
Un americano en París	George Gerswin

LA FILARMÓNICA BARROCA

Ramón Macías Mora

Una Orquesta Filarmónica para Jalisco

Viernes 4 de julio de 2014 20:30 horas

Domingo 6 de julio de 2014 12:30 horas Teatro Degollado

Director Huésped y Solista: Horacio Franco

Salomón: Entrada de la Reina de Saba	George Frideric Handel
Música Acuática (Suite No. 2 en re mayor)	Johann Sebastian Bach
Concierto para flauta de pico (arr. de Horacio Franco)	
Il cimento dell'armonia e dell'inventione: Op. 8 no. 8	Antonio Vivaldi
Reales Fuegos de Artificio	George Frideric Handel

IMPRESIONES DE ITALIA

Viernes 11 de julio de 2014 20:30 horas

Domingo 13 de julio de 2014 12:30 horas

Director Huésped: Wilson Hermanto
Coro del Estado Director: Sergio Hernández
Solista: Rosalía Blanco Soprano

Quattro Pezzi Sacri	Giuseppe Verdi
Ave Maria	
Stabat Mater	
Laudi alla Vergine Maria	
Te Deum, Cavalleria Rusticana: Intermezzo Sinfónico	Pietro Mascagni
Fedora: Intermezzo	Umberto Giordano, Edgar:
Preludio acto III	Giacomo Puccini
Feste Romane	Ottorino Respighi

HOMENAJE A RICHARD STRAUSS: GRAN MAESTRO DE LA ORQUESTA II 150 ANIVERSARIO DE SU NATALICIO

Viernes 18 de julio de 2014 20:30 horas
Domingo 20 de julio de 2014 12:30 horas Teatro Degollado

Director Titular: Marco Parisotto
Solista: Matt Haimovitz Violoncello

Der Rosenkavalier: Secuencia de Valses no.1, TrV227c, op.59	Richard Strauss
Concierto para Violoncello op.129 en la menor	Robert Schumann
Así Habló Zaratustra, op.30	Richard Strauss

MEXICO EN MI CORAZÓN

Domingo 21 de septiembre de 2014 12.30 horas Teatro Degollado

Una Orquesta Filarmónica para Jalisco

Director titular: Marco Parisotto

Solista: Rodolfo Ritter Pianista

Sinfonía India	Carlos Chávez Camino
Real de Colima (arr. Manuel Enríquez)	Rubén Fuentes/ Silvestre Vargas
Guadalajara (arr. Manuel Enríquez)	Pepe Guizar
Concierto para Piano No.1 (1912)	Manuel María Ponce
La Noche de los Mayas	Silvestre Revueltas
Huapango	José Pablo Moncayo

ROMANTICISMO ALEMÁN

Viernes 26 de septiembre de 2014 20:30 horas
Domingo 28 de septiembre de 2014 12.30 horas Teatro Degollado

Director Titular. Marco Parisotto
Solista: Philippe Quint Violín

Concierto para Violín op. 77 en Re mayor	Johannes Brahams
Sinfonía No.3 op.97 "Renana" en Mi bemol mayor	Robert Schumann

LENINGRADO BAJO ASEDIO

Viernes 3 de octubre de 2014 20:30 horas
Domingo 5 de octubre de 2014 12:30 horas Teatro Degollado

Director Huésped: Arvo Volmer

Sinfonía No.7 op.60 "Leningrado" en Do mayor Dimitri Shostakovich

CUADROS DE UNA EXPOSICIÓN

Viernes 9 de octubre de 2014 20:30 horas
Domingo 10 de octubre de 2014 12:30 horas Teatro Degollado

Director Huésped: Joshua Dos Santos

Serenata Nocturna KV 239	Wolfang Amadeus Mozart
Suite No.4 en sol Mayor op.61 "MOZARTIANA"	Piotr Ilich Tchaikovski
Cuadros de una Exposición (versión Ravel)	Modest Mussorgski

BRUCKNER "TITÁNICO"

Viernes 24 de octubre de 2014 20:30 horas
Domingo 46 de octubre de 2014 12:30 horas Teatro Degollado

Una Orquesta Filarmónica para Jalisco

Director Titular: Marco Parisotto

Sinfonía No.8 en Do menor (versión 1890 – Robert Haas) Anton Bruckner

CONCIERTO **ESPECIAL**
A BENEFICIO DE LOS MÚSICOS JUBILADOS

Jueves 30 de octubre de 2014 **20:30 horas**
Viernes 31 de octubre de 2014 **12.30 horas** Teatro Degollado

Directora Huésped: María Teresa Rodríguez
Solista: Santiago Lomelín, Piano Aurelian Enescu Violín

Balada Ciprian Porumbescu
Andante Spianato et Grande Polonaise Frederick Chopin
L'Enfant et les Sortilèges Maurice Ravel

ÓPERA L'ENFANT ET LES SORTILÈGES

Sábado 1 de noviembre 18:30 y 20:30 horas
Domingo 2 de noviembre de 2014 17:00 horas y 10:00 horas Teatro Degollado.

L'Enfant et les Sortilèges Mauricio Ravel

Maria Theresa Rodríguez, Directora Huésped
Director de Escena Jorge Taddeo
Coreografía, Lucy Arce
Diseño de escenografía, José Carlos Pelayo, Carlos Vega
Diseño de Pintura escénica, Rocío Coffeen
Realización de escenografía, Centro Centro
Iluminación, Luis Aguilar "Mosco"
Ballet de Cámara de Jalisco, Directora: Lucy Arce
Coro del Estado de Jalisco, Sergio Hernández, Director
Coro de Niños de San Luis Gonzaga, Ernesto García, Director
El Niño: Vanessa Jara y Jessica Alcalá
El Fuego, La Princesa y El Ruiseñor: Claudia Rodríguez
La Tetera y La Aritmética: Jesús Frausto
El Reloj y El Gato, Carlos López
El Sillón y El Árbol, Arturo Lora
La Taza China, la Gata y la Libélula: Ciria Dorantes
La Silla, El Murciélago, Mónica Barbosa
La Mama, El Pastor y la Ardilla, Mayela López.

GEORGES BIZET: CARMEN

Miércoles 12 y 14 de noviembre de 2014 **20:30 horas**
Domingo 16 de noviembre de 2014 **12:30 horas** Teatro Degollado

Una Orquesta Filarmónica para Jalisco

Director Titular: Marco Parisotto

CARMEN: J. María Lo Mónaco, mezzosoprano
DON JOSÉ: Giancarlo Monsalve, tenor
MICAELA: Maija Kovalevska, soprano
ESCAMILLO: Luis Ledesma, barítono
FRASQUITA: Dhyana Arom, soprano
MERCEDES: Cassandra Zoe Velasco, mezzosoprano
ZÚÑIGA: Enrique Ángeles, bajo
MORALES: Carlos López Santillán, barítono
EL DANCAÏRO: Jorge Ruvalcaba, barítono
EL REMENDADO: Cesar Delgado, tenor
Coro del Estado de Jalisco, Sergio Hernández Director
Coro la Pequeña Cantoría de San Pedro. Director, José María López Valencia

Director de escena: Ragnar Conde
Asistente de dirección escénica: Mariana Medina
Escenografía: Luis Manuel Aguilar "Mosco"
Realización de escenografía: Centro Centro diseño y construcción de ideas
Iluminación: Luis Fernando Cano Román
Multimedia y animación: Oscar Ortega / Ana Karen Jiménez
Diseño de Vestuario y Utilería: Alex Núñez y Gerardo Neri
Realización de Vestuario: Neri Núñez Costume Design
Maestro interno: Mtro. Enrique Radillo
Pianista repetidor: Mtro. Sergio Hernández

GAETANO DONIZETTI: EL ELIXIR DE AMOR

Viernes 28 de noviembre 20:30 horas
Domingo 30 de noviembre 12:30 horas Teatro Degollado

Director Concertador: Mtro. Carlos García,
NEMORINO: Dante Alcalá, tenor
IL DOTTORE DULCAMARA: Rosendo Flores, bajo
ADINA: Anabel de la Mora, soprano
BELCORE: Luis Ledesma, barítono
GIANNETTA: Valeria Quijada, soprano
Coro del Estado de Jalisco, Sergio Hernández, Director

Director de Escena: Ragnar Conde
Asistente de dirección escénica: Mariana Medina
Escenografía: Luís Manuel Aguilar "Mosco"
Realización de escenografía: Centro Centro diseño y construcción de ideas
Iluminación: Luis Fernando Cano Román
Multimedia y animación: Oscar Ortega / Ana Karen Jiménez
Diseño de Vestuario y Utilería: Andrés David y Alex Núñez
Realización de Vestuario: Blanca Estela Robledo, Arturo Trujillo, Bernardo Constantino, Gerardo Neri y Alex Núñez
Maestro interno: Mtro. Enrique Radillo
Pianista repetidor: Mtro. Sergio Hernández

**CONCIERTO NAVIDEÑO
EL MESÍAS**

Una Orquesta Filarmónica para Jalisco

Viernes 5 de diciembre de 2014 20:30 horas
Domingo 7 de diciembre de 2014 12:30 horas Teatro Degollado

Director Huésped: Juan Carlos Lomónaco
Solistas: Dhyana Arom, soprano
Guadalupe Paz, alto
Ernesto Ramírez tenor
Carlos López, bajo
Coro del Estado de Jalisco Director: Sergio Hernández,

El Mesías George Federico Handel

HOMENAJE A RICHARD STRAUSS: GRAN MAESTRO DE LA ORQUESTA III 150 ANIVERSARIO DE SU NATALICIO

Viernes 12 de diciembre de 2014 20:30 horas
Domingo 14 de diciembre de 2014 12:30 horas Teatro Degollado

Director Titular: Marco Parisotto
Solista: Stefan Dohr, corno
Alexandre da Costa, Concertino Invitado

Richard STRAUSS:

Salomé op.54: Danza de los siete velos

Concierto para Corno no.2, Tr V 283 en Mi bemol mayor Stefan Dohr, Corno Solo

(Una Vida de Héroe), Op.40 Ein Heldenleben

BRAHMS ESPLENDOROSO CON OSORIO • Concierto inaugural 2015

Viernes 16 de enero de 2015 20:30 horas

Domingo 18 de enero de 2015 12:30 horas Teatro Degollado

Director Titular: Marco Parisotto
Solista: Jorge Federico Osorio, Piano

Concierto para piano en Si bemol mayor, Op.83 Johannes Brahms
Solista: Jorge Federico Osorio piano
Sinfonía en re menor. Cesar Franck

AÑO CENTENARIO DE LA OFJ • CELEBRACION DEL FUNDADOR JOSÉ ROLÓN

Iván López Reynoso Director huésped: Iván López Reynoso
Solista: Abdiel Vázquez, Piano

Una Orquesta Filarmónica para Jalisco

Zapotlán	José Rolón
Chapultepec	Manuel María Ponce
Concierto para piano	Ricardo Castro
El Festín de los Enanos, Poema Sinfónico op.30 (1925)	José Rolón
Tres Danzas Indígenas	José Rolón

GRANDES HITS BRITÁNICOS

Viernes 30 de enero de 2015 20:30 horas
Domingo 1 de febrero de 2015 12:30 horas Teatro Degollado

Director Huésped: Seikyo Kim
Solista: Gezalius (Geza Hosszu-Legocky), Violín

Obertura de la suite "The Wasps" (Las avispas)	Ralph Vaughan Williams
Pompa y Circunstancia Marcha No. 1 op.39	Sir Edward Elgar
Fantasía Escocesa, Op.46	Max Bruch
Marcha del Coronel Bogey	Kenneth Alford
Variaciones Enigma, op.36	Sir Edward Elgar

Ciclo Tchaikovsky I SUEÑOS DE INVIERNO

Viernes 6 de febrero de 2015 20:30 horas
Domingo 8 de febrero de 2015 12: 30 horas Teatro Degollado

Director Huésped: Roberto Minczuk
Solista: Geza Hosszu-Legocky, Violín

Vals de los Patinadores op.183	Emile Waldteufel
Concierto para violín No.2, Op.22 en Re menor	Henrik Wieniawski, Sinfonía No.1, op.13
en sol menor "Sueños de Invierno"	Piotr Ilyich Tchaikovski

Director Huésp **CONCIERTO ESPECIAL**
FERIA DE LA FUNDACIÓN DE GUADALAJARA
FIESTA MEXICANA CON ELENA DURÁN "La Flauta que Canta"

Viernes 13 de febrero de 2015 20:30 horas
Domingo 15 de febrero de 2015 12:30 horas Teatro Degollado

Director huésped: Ramón Shade
Solista: Elena Durán, Flauta. Flauta dos: Nury Ulate

Encuentros	Samuel Zyman
*Cocula**°	Manuel Esperón
*Amorcito corazón**°	Manuel Esperón
El jinete (orq. Edgar Ibarra)	José Alfredo Jiménez
*Bésame mucho**°	Consuelo Velázquez
Zacatecas°	Genaro Codina Fernández
Fantasía mexicana para dos flautas.	Samuel Iziman *México 1910*
	Manuel Esperón
Duerme. (orq. Eugenio Toussaint)	Miguel Prado
A la orilla del mar	Manuel Esperón

Una Orquesta Filarmónica para Jalisco

Tilingo lingo▫	Tradicional
Blues maldad	Manuel Esperó
¡ Hay Jalisco, no te rajes!*°	Manuel Esperón
Guadalajara°	José"Pepe"Guizar

* Arr.	Luis	Zepeda
° Orq.	Alexis	Aranda.
▫ Orq. Héctor B.		

CONCIERTO ESPECIAL
DIVA ANA NETREBKO • CELEBRACION DE LOS 10 AÑOS DEL TEATRO DIANA

Director Titular: Marco Parisotto
Solistas: Anna Netrebko, Soprano
Yusif Eyvazov, Tenor

Giuseppe Verdi

La Forza del Destino: Obertura
Macbeth: "Nel di della vittoria"..."Ambizioso spirto"..."Vieni, t'affretta!"..."Or tutti sorgete"
Luisa Miller: "Oh! fede negar potessi"..."Quando le sere al placido"
Il Trovatore: "Tacea la notte placida"..."Di tale amor che dirsi"
Attila: Preludio
Otello: "Già nella notte densa"

Giacomo Puccini

Manon Lescaut: Acto2 "In quelle trine morbide"
UmbertoGIORDANO, Andrea Chénier: "La mamma morta"

Ruggiero Leoncavallo

Pagliacci: Intermezzo
FrancescoCILEA. Adriana Lecouvreur : "Ecco! Respiro appena"..."Io son l'umile ancella"
Giacomo Puccini

Manon Lescaut: Intermezzo

Giacomo Puccini

Manon Lescaut: Acto2. "Oh, sarò la più bella"..."Tu, tu, amore tu"

Ciclo Tchaikovsky
II LA QUINTA

Viernes 6 de marzo de 2015 **20:30 horas**
Domingo 8 de marzo de 2015 **18:30 horas** Teatro Degollado

Director Titular: Marco Parisotto
Solista: Michael Martin Kofler, Flauta

Una Orquesta Filarmónica para Jalisco

Concierto para Flauta (arr. Rampal) Aram Khatchaturian
Michael Martin Kofler, Flauta
Sinfonía No.5 en mi menor, op.64 Piotr Ilitch Tchaikovski

Ciclo Tchaikovsky
III LA "PATETICA"

Viernes 13 de marzo de 2015 **20:30 horas**
Domingo 15 de marzo de 2015 **12.30 horas** Teatro Degollado

Director Titular: Marco Parisotto
Solista: Yevgeny Sudbin, Piano

Sensemayá Silvestre Revueltas

Concierto para piano no.1, op.23 en si bemol mayor Piotr Ilitch Tchaikovski

Solista: Yevgeny Sudbin, piano

Sinfonía No.6, Op.74 "Patética" en si menor Piotr Ilith Tchaikovski

Ciclo Tchaikovsky
IV LA CUARTA

Viernes 20 de marzo de 2015
Domingo 22 de marzo de 2015 Teatro Degollado

Director Huésped: Matthias Bamert
Solista: Carla López-Speziale, mezzo soprano
Coro del Estado de Jalisco, Director, Mtro. Sergio Hernández

Sinfonía No. 4 en fa menor Piotr Ilitch Thaikovski
Alexander Nevsky op.78 Sergei Prokofiev

WAGNER CON AMBER WAGNER

Viernes 27 de marzo de 2015 **20:30 horas**
Domingo 29 de marzo de 2015 **12:30 horas** Teatro Degollado

Director Titular: Marco Parisotto
Solista: Amber Wagner, Soprano

Richard WAGNER

Rienzi, Obertura
Der fliegende Holländer, Acto II - Senta: Traft ihr das Schiff - Soprano
Lohengrin, Acto III: Preludio
Lohengrin, Acto I: Elsa: Einsam in trüben Tagen - Soprano
Die Walküre, Acto III: La Cabalgata de las Valquirias
Tannhäuser, Acto II: Elisabeth: Dich, teure Halle - Soprano
Die Walküre, Acto1: Sieglinde: Du bist del Lenz - Soprano

Ramón Macías Mora

Una Orquesta Filarmónica para Jalisco

Der fliegende Holländer, Obertura
Tristan und Isolde, Prelude und Liebestod - soprano
Die Meistersinger, Acto I: Preludio

CONCIERTO ESPECIAL
FINAL DEL PREMIO A COMPOSICIONES ORQUESTALES DE JALISCO

Viernes 17 de abril de 2015 20:30 horas
Domingo 19 de abril de 2015 12:30 horas

Director Huésped: Miguel Salomón del Real

Sones de Mariachi Blas Galindo

Pedro Martínez del Paso, Pausa
Oscar Vejar Rodríguez, Suite Elixir
Jose Luis González Moya, Tequila

(Durante las deliberaciones del Jurado)
Igor STRAVINSKY, El Pájaro de Fuego: Suite (versión 1919)

DAFNIS Y CLOE
VIRTUOSISMO ORQUESTAL

Viernes 24 de abril de 2015
Domingo 26 de abril de 2015

Director Huésped: Adrien Perruchon
Solista: Olivier Chauzu, Piano
Coro del Estado de Jalisco, Director, Sergio Hernández

Symphonie sur un Chant montagnard français op.25 Vincent D´indy
Daphnis et Chloé (música del ballet completo) Maurice Ravel

ORQUESTA FILARMÓNICA DE JALISCO
CONCIERTO DE GALA
PRIMERA ENTREGA DE LA PRESEA JOSÉ PABLO MONCAYO

Jueves 7 de mayo de 2015 20:30 horas

Director Titular: Marco Parisotto
Solistas: Patricia Santos, Soprano
Cesar Delgado: Tenor
Enrique Ángeles: Barítono
Coro del Estado de Jalisco, Sergio Hernández, Director

Huapango José Pablo Moncayo
Cármina Burana Carl Orff

El Tenor Ramón Vargas, el Compositor Arturo Márquez Navarro, la Soprano Patricia Santos y el Promotor cultural Esteban Moctezuma son los seleccionados para recibir la Presea José Pablo Moncayo en su primera edición.

Festival Cultural de Mayo 2015
GALA DE ÓPERA CON EL TENOR JAVIER CAMARENA

Una Orquesta Filarmónica para Jalisco

Domingo 17 de mayo de 2015 **18:30 horas** Teatro Degollado

Director Titular: Marco Parisotto

Charles GOUNOD, Romeo y Julieta: Obertura
Charles GOUNOD, Romeo y Julieta: Ah lève-toi soleil!
Gaetano DONIZETTI, Don Pasquale: Obertura
Gaetano DONIZETTI, Lucia di Lammermoor:Tombe degli avi miei... Fra poco a me ricoverò
Giuseppe VERDI, Rigoletto: La donna e mobile
Gioacchino ROSSINI, Guillermo Tell: Obertura
Gioacchino ROSSINI, La Cenerentola: Sì, ritrovarla io giuro!
Giuseppe VERDI, La Traviata: Preludio
Giuseppe VERDI, La Traviata: Lunge da lei... De miei bollenti spiriti... O mío

Cri-Cri Sinfónico

Martes 19 de Mayo del 2015
20:00 horas. Auditorio Telmex

Director huésped: Enrique Ramos Reynoso

En colaboración con la Fundación de la Universidad de Guadalajara. "CRI- CRI SINFÓNICO" en homenaje a Francisco Gabilondo Soler.

Che Araña, El brujo, Tango medroso, El Ropavejero Negrito Sandía, Métete Teté entre otras canciones.

Festival Cultural de Mayo 2015
Henry V

Domingo 31 de mayo de 2015 **18:30 horas** Teatro Degollado

Director Huésped: Garry Walker
Mario Iván Martínez, Narrador
Coro del Estado de Jalisco, Sergio Hernández, Director
Coro Infantil Varonil

Música de la Película de Laurence Olivier, ganadora del Oscar en 1944 Sir William WALTON

ROMEO Y JULIETA

Viernes 12 de junio de 2015 20:30 horas
Sábado 13 de junio de 2015 19:30 horas.
Domingo 14 de junio de 2015 12:30 horas. Teatro Degollado

Director Titular: Marco Parisotto
Joven Ballet de Jalisco, Dariusz Blajer Director

Romeo y Julieta Sergei Prokoffiev

CICLO TCHAIKOVSKY V, POESIA SINFÓNICA

Viernes 19 de junio de 2015

Una Orquesta Filarmónica para Jalisco

Domingo 21 de junio de 2015 Teatro Degollado

Director Titular: Marco Parisotto
Solista: Alexandre Da Costa, Violín

Capricho italiano, opus 45 Piotr Ilytch Tchaikovski
Concierto para violín en Re mayor, opus 35 Piotr Ilytch Tchaikovski
Francesca da Rimini, opus 32 Piotr Ilytch Tchaikovski

BRILLANTEZ RUSA

Viernes 3 de julio de 2015 20:30 horas
Domingo 5 de julio de 2015 12.30 horas Teatro Degollado

Marco Parisotto Director Titular
Alexei Volodín, Piano

Concierto para Piano No.1 en Re bemol mayor, opus 10 Sergei Prokofiev
Concierto para Piano No.3 en Do mayor, opus 26 Sergei Prokofiev
Petrouchka (versión 1947) Igor Stravinski

12 de julio de 2015 **12:30 horas**

100 años de la Orquesta

Palacio Nacional de Bellas Artes de la Ciudad de México.

Director Titular: Marco Parisotto
Solista: Alexei Volodín, Piano

Concierto para Piano No.1 en Re bemol mayor, opus 10 Sergi Prokofiev
Concierto para Piano No.3 en Do mayor, opus 26 Sergei Prokofiev
Petrouchka (version 1947) Igor Stravinski

Concierto de apertura Busan Cultural Center Main Theater [Corea]

4 de septiembre de 2015
Director titular: Marco Parisotto
Solista: Wonny Song, piano
Obertura La Caballería Ligera Franz von Suppé
Concierto para piano N° 2 en Do menor Óp. 18 Sergei Rachmaninov

Gyeongnam Culture & Arts Center Main Hall (Corea)
5 de septiembre de 2015

Director titular: Marco Parisotto
Solista: Georg Ennaris

Nadezhda Gulitskaya soprano

Francesca da Rimini, opus 32	Piotr Ilitch Tchaikovski
La Bohème: Aria de Rodolfo	Giacomo Puccini
Rigoletto: La donna e mobile"	Giuseppe Verdi
Lakmé: Act II No.10 "Air des clochettes"	Léo Delibes
La Bohème: Aria de Musetta	Giacomo Pusinni
La Traviata: Brindisi, "Libiamo, de'lieti calici"	Giuseppe Verdi
Camino real de Colima (Arr. Manuel Enríquez)	Ruben Fuentes/Silvestre Vargas
El sinaloense (Arr. Manuel Enríquez)	S. Briseño
Guadalajara (Arr. Manuel Enríquez)	José Pepe Guizar
Danzón No. 2	Arturo Márquez
Huapango	José Pablo Moncayo

Eulsukdo Culture & Arts Center Main Hall (Corea)

6 de septiembre de 2015

Director Titular: Marco Parisotto

Obertura La Caballeria Ligera	Franz von Suppe
Ziguenerweisen Op.20	Pablo Sarazate,
Francesca da Rimini, Op. 32	Piotr Ilitch Chaikovski, Camino
real de Colima (Arr. Manuel Enríquez)	Rubén Fuentes /Silvetre Vargas
El sinaloense (Arr. Manuel Enríquez)	S. Briseño
Guadalajara (Arr. Manuel Enríquez)	José Pepe Guizar
Danzón No. 2	Arturo Márquez
Huapango	José Pablo Moncayo

EL ARTE ORQUESTAL EN HOLLYWOOD • STAR WARS Y SUPER HITS DE JOHN WILLIAMS

Viernes 18 de septiembre 20.30 horas
Domingo 20 de septiembre 12:30 horas Teatro Degollado

Director Huésped: Dorian Wilson

Johnny MERCER, "Hooray for Hollywood" (Hurra por Hollywood) arr. de J. Williams John Williams

Programa 2 LA QUINTA DE BEETHOVEN • LOS TRES GRANDES "B" DE LA HISTORIA

Viernes 2 de octubre de 2015 20:30 horas
Domingo 4 de octubre de 2015 12.30 horas Teatro Degollado

Tocata y Fuga en re menor BWV565 (Transcripción de Leopold Stokowski)	J. S. Bach
Sinfonía núm.3 en fa mayor opus 90	Johannes Brahams
Sinfonía núm.5 en do menor opus 67	Ludwig van Beethoven

CICLO TCHAIKOVSKY VI • LA "POLACA" • LIEBMAN INTERPRETA CHOPIN

Viernes 9 de octubre de 2015 20:30 horas
Domingo 11 de octubre de 2015 12:30 horas

Una Orquesta Filarmónica para Jalisco

Director huésped: Martín Panteleey
Solista: Daniela Liebman Piano

Concierto para piano no.2 en fa menor, opus 21 Frédréric Chopín
Sinfonía No.3 en re mayor, opus 29 Piotr Ilith Chaikovski

Viernes 16 de octubre de 2015 **20: 30 horas**
Domingo 18 de octubre de 2015 **12:30 horas** Teatro Degollado

Director huésped: Eckart Preu
Solista: Sheng Cai, Piano

Cumbres José Pablo Moncayo, Concierto
para piano no.1 Bela Bartok
Obertura Festival Americano William Scuman, Suite del Gran
Cañón Ferde Grofe

RIGOLETTO

Domingo 1, 18:00 horas. Miércoles 4, 20:00 horas. Viernes 6, 20:00 horas Y Domingo 8 DE NOVIEMBRE DE 2015 a las 18:00 horas. Teatro Degollado

Director Concertador: Marco Parisotto
Ragnar Conde, director de escena
Mariana Medina, Asistente de Dirección Escénica
Pamela Garduño, Stage Manager
Luis Manuel Aguilar "Mosco", coordinación de producción y diseño de escenografía
CENTRO-CENTRO diseño y construcción de ideas, Realización de Escenografía
Luis Fernando Cano y Benjamín Rubio, Diseño y coordinación de iluminación y escenografía
Andrea Barba, Diseño y realización de vestuario
Gamaliel Ruiz Meza, Supertitulaje
Enrique Radillo, Maestro Interno
Sergio Hernández, Pianista Repetidor
Voces Masculinas del Coro del Estado de Jalisco, Sergio Hernández, director

MADAMA BUTTERFLY

Domingo 22 de noviembre de 2015 **18:00 horas**

Miércoles 25 de diciembre de 2015 **20:00 horas**

Viernes 27 de noviembre de 2015 **20:00 horas**

Domingo 29 de noviembre de 2015 **18:00 horas** Teatro Degollado

Giacomo PUCCINI, Madama Butterfly
Libreto de Luigi Illica y Giuseppe Giacosa

Consejo Nacional para la Cultura y las Artes
Secretaría de Cultura Jalisco
Producción Ejecutiva: Orquesta Filarmónica de Jalisco

Marco Parisotto, director Concertador
Ragnar Conde, director de escena
Mariana Medina, Asistente de Dirección Escénica
Pamela Garduño, Stage Manager
Luis Manuel Aguilar "Mosco", coordinación de producción y diseño de escenografía

Ramón Macías Mora

Una Orquesta Filarmónica para Jalisco

Montserrat Sosa, Asistente de coordinación de Producción
CENTRO-CENTRO diseño y construcción de ideas, Realización de Escenografía
Luis Fernando Cano y Benjamín Rubio, Diseño y coordinación de iluminación y escenografía
Andrea Barba, Diseño y realización de vestuario
Gamaliel Ruiz Meza, Supertitulaje
Enrique Radillo, Maestro Interno
Sergio Hernández, Pianista Repetidor
Coro del Estado de Jalisco, Sergio Hernández, director

CIO-CIO SAN: Svetlana Aksenova, soprano
SUZUKI: Cassandra Zoé Velasco, mezzo-soprano
PINKERTON: James Valenti, tenor
SHARPLESS: Armando Noguera, barítono
GORO: Cesar Delgado, tenor
PRÍNCIPE YAMADORI: Francisco Bedoy, Tenor
EL BONZO: Ricardo Lavín, Baritono
YAKUSIDE: Oscar Medrano, Baritono
EL COMISIONADO IMPERIAL: Oscar Medrano, Bajo
EL REGISTRADOR OFICIAL: Daniel Lemoine, Bajo
MADRE DE CIO-CIO SAN: Raquel Muñíz, mezzo-soprano
LA TÍA: Rosalia Blanco, soprano
LA PRIMA: María Guadalupe Blanco, Soprano
KATE PINKERTON, Mireya Ruvalcaba, mezzo-soprano

POR EL AMOR DE MOZART

Domingo 6 de diciembre a las 12:30 horas Teatro Degollado

Günter Neuhold, Director Huésped: Günter Neuhold
Solista: Joaquín Valdepeñas, Clarinete

Wolfgang Amadeus MOZART, Sinfonía núm.34 k338
Wolfgang Amadeus MOZART, Concierto para clarinete en la mayor KV622
Wolfgang Amadeus MOZART, Obertura La Clemenza de Tito, KV621
Wolfgang Amadeus MOZART, Sinfonía núm.41 Júpiter

PROGRAMA NAVIDEÑO
El Cascanueces

Jueves 17 de diciembre de 2015 20:30 horas
Viernes 18 de diciembre de 2015 18:30 horas
Sábado 19 de diciembre de 2015 19:30 horas
Domingo 20 de diciembre de 2015 12.30 horas Teatro Degollado

Iván López Reynoso Director huésped: Iván López Reynoso
Joven Ballet de Jalisco, Dariusz Blajer Director

El Cascanueces Piotr Ilych Tchaikovski

CONCIERTO DE AÑO NUEVO
AL RITMO DE VIENA

Jueves 21, 20:30 horas.
Viernes 22, 20:30 horas.

424
Ramón Macías Mora

Una Orquesta Filarmónica para Jalisco

**Domingo 24, 12:30 horas.
Enero de 2016 Teatro Degollado**

Director Titular: Marco Parisotto
Johann STRAUSS II: El Murciélago, Obertura
Fritz KREISLER: Preludio y Allegro
 Solista: Franklin Bolivar, Violín
Fritz KREISLER: *Schön Rosmarin*
 Solista: Brandon Sulbarán, Violín
Eduard STRAUSS: Polka *Bahn Frei!* op. 45 ¡Limpia la Pista!
Johann STRAUSS II: Polka en el estilo francés, *Im Krapfenwald*,
Fritz KREISLER: Melodía vienesa
 Solista: Dmitri Pylenkov, Violín
Fritz KREISLER: Capricho *La Chasse*
 Solista: Álvaro Lárez, Violín
Johann STRAUSS II: Polka *"Unter Donner und Blitz"* Rayos y Truenos
Fritz KREISLER: Capricho Vienés
 Solista: Iván Pérez, Violín
Johann STRAUSS II: Vals *"Wiener Blut"* Sangre Vienésa Op. 354
Fritz KREISLER: *Chinese Tambourin*
Solista: David Bordoli, Violín
Johann STRAUSS II: Vals *"An der schönen blauen Donau"* En el hermoso Danubio Azul, op 314
Fritz KREISLER: La Gitana
 Solista: Dezsö Salasovics, Violín
Johann STRAUSS II: Polka *Tritsch-Tratsch*
Fritz KREISLER: *Liebesleid*
Solista: Greimer Parra, Violín
Fritz KREISLER: *Liebesfreud*
Solista: Cecilia Gómez, Violín
Maurice RAVEL, La Valse

MÚSICA Y PINTURA: ARTES TRASCENDENTALES, "Action Painting" con la artista Tiina Osara

Director huésped y solista: Patrick Gallois,
Antonio Dubatovka, Flauta
Tiina Osara, Artista-pintor

Mosaico Mexicano Arturo Rodríguez
Concierto para dos flautas y orquesta, en re menor Franz Doppler
Solistas: Patrick Gallois y Antonio Dubatovka
Suite No.2 BWV 1067 en si menor Johan Sebastián Bach
Solista: Patrick Gallois, flauta Sinfonía No.7, op.105 en do mayor Jean Sibelius
Artista-pintor "solista": Tiina Osara (La obra plástica se realizará el viernes 29 y se exhibirá el domingo 31)

**Viernes 29, 20:30 horas
Domingo 31, 18:00 horas.
Enero de 2016 Teatro Degollado**

SONIDOS MÍSTICOS

Director Titular: Marco Parisotto
Solista: Esther Yoo, Violín

Concierto para violín núm. 5 en la mayor K219, "Turco" W. A. Mozart
Sinfonía núm.7 en mi mayor 2 Anton Bruckner

Una Orquesta Filarmónica para Jalisco

Viernes 5,	20:30	hrs.
Domingo 7,	18:00	hrs.
Febrero de 2016 Teatro Degollado		

LA ESPAÑA DE CERVANTES

Marco Parisotto, Director Titular:	Marco Parisotto
Solistas: William Molina	Cestari, Violoncello
Ronald	Virgüez, Viola
Iván Perez, Violín	
José María Gallardo del Rey,	guitarra

Don Quixote	Richard Strauss
Concierto de Aranjuez	Joaquín Rodrigo
El Sombrero de Tres Picos, Suite 2	Manuel de Falla

Viernes 19,	20:30	horas.
Domingo 21,	12:30	horas.
Febrero de 2016 Teatro Degollado		

MAHLER CELESTE

Dorian Wilson, Director huésped: Dorian Wilson
Solista: Amber Wagner, Soprano

Fidelio: Obertura op.72b.	L.V. Beethoven
Ging heut Morgen übers Feld (Fui esta mañana al campo)	Gustav Mahler
Las Criaturas de Prometeo op.43, Obertura	L. V. Beethoven
Morgen! - Vier Lieder Op.27, no.4	Richard Strauss
Cäcilie, op.27, no.2	Richard Strauss
Sinfonía núm.4 en sol Mayor	Gustav Mahler

Domingo 28, 12:30 horas. Teatro Degollado
Febrero de 2016

SCHUMANN Y SCHUBERT • GRANDES ARTESANOS DE LA MELODÍA

Director huésped: Tae Jung Lee
Solista: Claire Huangci, Piano

Concierto para piano, op.54 en la menor	Robert Shumann
Sinfonía núm.9, en do mayor D.944, La Grande	Franz Schubert

Domingo 06, 12:30 horas. Teatro Degollado
Marzo de 2016

¡HAYDN PLUS! • CELLO EXTRAVAGANZA

Una Orquesta Filarmónica para Jalisco

Director huésped: Seiko Kim

Obertura Mexicana No. 2	Blas Galindo
Pezzo Capriccioso op.62	Peter Ilitch Tchaikowski
Solista: José Gregorio Nieto,	Violoncello
Elfentanz op.39 (Danza de las Hadas)	David Popper
Solista: Jean Carlos Coronado,	Violoncello
Après un rêve (Después de un sueño)	Gabriel Fauré
Solista: Jean Carlos Coronado,	Violoncello
Allegro appassionato op.43	Camile Saint Saens
Solista: Ángel Miguel Hernández, Violoncello, *Tarantella* op.33	David Popper
Solista: María Vanessa Ascanio,	Violoncello
Variaciones sobre un tema de "Moisés en Egipto" de Rossini	Nicolo Paganini
Solista: Roberto Pérez,	Violoncello
Rapsodia Húngara op.68	David Popper
Solista: Christian Jiménez,	Violoncello
Sinfonía núm.104 en re mayor, Londres	Franz Joseph Hyden

Jueves 10, 20:30 horas.
Domingo 13, 12:30 horas.
Marzo de 2016 Teatro Degollado

SHOSTAKOVICH 10: CODIGO STALIN

Marco Parisotto, Director Titular: Marco Parisotto
Solista: Iván Pérez, Violín

Concierto para Violín núm.1 en re menor	Nicolo Paganini
Sinfonía núm.10 en mi menor, op.93	Dimitri Shostakovich

Jueves 17, 20:30 horas.
Domingo 20, 12:30 horas.
Marzo de 2016 Teatro Degollado

TALENTO JALISCIENSE I

Director Huésped: Alejandro Hernández Valdez
Solistas: José Kamuel Zepeda, Piano
Daniel Ochoa Gaxiola, Piano
Orquesta Sinfónica Juvenil de Guadalajara, Juan Tucán Franco Director.

Sinfonía núm. 8, en si menor, D. 759, "Inconclusa"	Franz Schubert
OFJ	y OSIJUG
Fantasía Mexicana para piano y orquesta	Antonio Gomezanda
Solista: José Kamuel	Zepeda
Balada Mexicana	Manuel María Ponce
Solista: Daniel Ochoa	Gaxiola
Sinfonía núm. 6, en do mayor, D. 589, La pequeña	Franz Schubert
OFJ y OSIJUG	

Jueves 07, 20:30 horas
Domingo 10, 12:30 horas.
Abril de 2016 Teatro Degollado

EL ARTE DE MENDELSSOHN • LETICIA MORENO INTERPRETA EL CONCIERTO DE VIOLÍN

Una Orquesta Filarmónica para Jalisco

Director huésped: Vladimir Kulenovic
Solista: Leticia Moreno, Violín

Silvestre REVUELTAS, Janitzio
Carl Maria von WEBER, Jubel (El Jublieo): Obertura
Félix MENDELSSOHN, Concierto para violín en mi menor, op.64
Solista: Leticia Moreno
Robert SCHUMANN, Sinfonía no.1, en Si bemol mayor, Op.38, "La primavera"

Jueves 14, 20:30 horas.
Domingo 17, 12:30 horas.
Abril de 2016 Teatro Degollado

UNA SINFONÍA FAUSTIANA • CESAR DELGADO CANTA MOZART

Marco Parisotto, Director Titular: Marco Parisotto
Solista: Cesar Delgado, Tenor
Leonardo Villeda, Director coral huésped
Coro de Estado de Jalisco (sección masculina), Sergio Hernández, Director
Coro Municipal de Zapopan (sección masculina), Timothy G. Ruff Welch, Director

Wolfgang Amadeus Mozart:
Cosi Fan Tutte, K. 588, Acto I: Aria: Un aura amorosa
La Flauta Mágica, K. 620, Acto I: Aria: Dies Bildnis ist bezaubernd schön
Der Schauspieldirektor (El Empresario): Obertura K486
Don Giovanni, K. 527, Acto II"Il mío tesoro"
Solista: Cesar Delgado, Tenor
Franz Lizt, Una Sinfonía Faustiana
Cesar Delgado, tenor
Coro Varonil

Jueves 21, 20:30 horas
Domingo 24, 12:30 horas.
Abril de 2016 Teatro Degollado

ORQUESTA FILARMÓNICA DE JALISCO
ROMEO Y JULIETA

Director Huésped: Perry So
Joven Ballet de Jalisco, Dariusz Blajer Director

Romeo y Julieta Sergei Prokofiev

Jueves 28 20:30 horas.
Viernes 29, 20:30 horas.
Sábado 30, 19:30 horas.
Abril de 2016 Teatro Degollado

ORQUESTA FILARMÓNICA DE JALISCO
Festival Cultural de Mayo
Programa 1

Director Titular. Marco Parisotto
Solista Lilya: Zilberstein, Piano

Concierto para piano No. 2 op. 18 Sergei Rachmaninov
Sinfonía No. 1 en Re mayor " Titán" Gustav Malher

428
Ramón Macías Mora

Una Orquesta Filarmónica para Jalisco

Viernes 13, 20:30 horas.
Mayo de 2016 Teatro Degollado

ORQUESTA FILARMÓNICA DE JALISCO
Festival Cultural de Mayo
Programa 2

Director Titular: Marco Parisotto
Solista: Lilya Zilberstein, Piano

Richard Strauss:
Don Juan op. 20
Burlesque para piano y orquesta
Las divertidas travesuras de Till Eulenspiegel op. 28
Suite de la opera "El Caballero de la Rosa" op. 59

Domingo 15, 18:30 horas.
Mayo de 2016 Teatro Degollado

ORQUESTA FILARMÓNICA DE JALISCO
Festival Cultural de Mayo
Programa 3

Iván López Reynoso, Director Huésped: Iván López Reynoso
Solista: Alfredo Daza, Barítono

Ruggero Leoncavallo, Prólogo..."Si pùo?" de I Paglacci
Gioachino Rossini, La gazza ladra: Obertura
Vincenzo Bellini, Il Puritani: "Or dove fugue io mai...Bel sogno beato"
Giuseppe Verdi:
Luisa Miller: Obertura
Ernani: "Oh de Verd'anni miei!"
Rigoletto: "Cortigiani vil razza dannata"
Macbeth: "Ballabili" Danzas del acto III
Macbeth: "Perfidi!...Pietà, rispetto"
Ricardo Castro: Atzimba, Intermezzo.
María Grever, Júrame (Arr. Gonzalo Romeu)

Domingo 22, 18:30 horas.
Mayo de 2016 Teatro Degollado

EL FLAUTISTA DE HAMELIN

Director huésped: Jesús Medina
Solista: Miguel-Ángel Villanueva, Flauta
Ballet de Jalisco, Dariusz Blajer Director

3, 4, y 5 de junio de 2016

LOS TRES GRANDES DE LA HISTORIA

Passacaglia y Fuga en do menor BWV 582 (arr. Ottorino Respighi) J.S. Bach

Sinfonía núm. 1 en do mayor opus 21 L. V. Beethoven
Sinfonía núm. 1 en do menor opus 68 J. Brahms

9 y 12 de junio de 2016 20: 30 horas y 12:30 horas Teatro Degollado

Una Orquesta Filarmónica para Jalisco

CICLO BEETHOVEN DE SUS SINFONÍAS

Director Titular: Marco Parisotto

Sinfonía núm. 2 en re mayor opus 36	Ludwig van Beethoven
Sinfonía núm. 3 en mi bemol mayor opus 55 Heróica	Ludwig van Beethoven

23 y 26 de junio de 2016

Director huésped: Dorian Wilson
Solistas: Christine Gerwig, Piano
Efrain Gonzalez Ruano, Piano

Sinfonía núm. 8 en fa mayor opus 93	Ludwig van Beethoven
Concierto para dos pianos H. 292 (1943)	Bohuslav Martinú
(Solistas: Dúo Gerwig & González)	
Sinfonía núm. 6 en fa mayor opus 68, Pastoral	Ludwig van Beethoven

7 y 10 de julio de 2016

Director Titular: Marco Parisotto
Solista: Daniil Kharitonov, Piano

Egmont: Obertura opus 84	Ludwig van Beethoven
Concierto para piano núm. 5 en mi bemol mayor opus 73, Emperador	Ludwig van Beethoven
Obertura Coriolano opus 62	Ludwig van Beethoven,
Sinfonía núm. 7 en la mayor opus 92	Ludwig van Beethoven

14 y 17 de julio de 2016

Domingo 24 de julio a las 18:00 horas Teatro Degollado

FINAL DE OPERALIA

Dirige a la Orquesta Filarmónica de Jalisco PLÁCIDO DOMINGO

Una Orquesta Filarmónica para Jalisco

Viernes 9 de septiembre de 2016

Programa Wagner
Auditorio Palcco
Concierto extraordinario

Director titular: Marco Parisotto
Solista: Amber Wagner

Obertura El Holandés errante
Preludio al acto primero de Los maestros Cantores
Cablgata de las Walquirias
Dich teure halle Tanhauser
Preludio y muerte de amor de Tristán e Isolda
Du bis der Lenz de cabalgata de la Walquirias.
Inmolación de Brunilda de: El Ocaso de los dioses

Jueves 29 de septiembre de 2016
Concierto a beneficio de los Hospitales civiles de Guadalajara

Director asistente: Enrique Radillo

Solistas: Bárbara Padilla cantante popular

Huapango	J. Pablo Moncayo
Suite N° 2 de El Sombrero de Tres Picos	Manuel de Falla
Habanera de: Carmen	Bizet
Ya lo sé que tú te vas	Juan Gabriel
Granada	Agustín Lara
Guadalajara	José Pepe Guizar
Júrame	María Greever
Time ti said goodbye	

Coro del Estado:

Fuoco de Gioia de Otelo Verdi
Acompañamiento de piano
Son cubano Prende la vela

MARAVILLAS DEL SIGLO XX

Palacio de la Cultura y la Comunicación PALCCO
Viernes 7 de octubre de 2016 20:30 horas
Domingo 9 de octubre de 2016 12:30 horas Teatro Degollado

Director titular: Marco Parisotto
Solista: Willian Molina Sestari

Los Pinos de Roma Othorino Respighi
Concierto para violonchelo y orquesta en Mi menor Óp. 85 Elgar
Consagración de la Primavera I. Stravinski

Viernes 14 de octubre de 2016
Palacio de la Cultura y la Comunicación PALCCO

Director Titular: Marco Parisotto
Solista: Cecilio Perera Guitarra

Don Quijote Richard Strauss
Concierto de Aranjuez Joaquín Rodrigo
Suite N° 2 de El Sombrero de Tes Picos Manuel de Falla

Una Orquesta Filarmónica para Jalisco

16 de octubre de 2016
Teatro Juárez de la ciudad de Guanajuato
FESTIVAL INTERNACIONAL CERVANTINO

Director titular: Marco Parisotto
Solista Cecilio Perera

VENCIDOS	Favio Bacchi
Concierto de Aranjuez	Joaquín Rodrigo
Suite N° 2 de El Sombrero de tres picos	Manuel de Falla

LA ORQUESTA FILARMONICA VIAJA A LOS PLANETAS
29 de noviembre de 2016
FORO FIL

Director Titular: Marco Parisotto

Música de Gustavo Holts

Feria Internacional del Libro de Guadalajara

FINAL DEL PREMIO NACIONAL DE COMPOSICIÓN ORQUESTAL

Viernes 9 de diciembre de 2016 20.30 horas
Domingo 11 de diciembre de 2016 12.30 horas Teatro Degollado

OPERA

Viernes 27 de enero de 2017 **20:30 horas**

Domingo 20 de enero de 2017 **12: 30 horas** Teatro Degollado

A Streetcar Named Desire, de André Previn.

Directores. Dorian Wilson y Ragnar Conde

Fin

Una Orquesta Filarmónica para Jalisco

Total De Asistentes: 131,825

Fuentes Consultadas

Archivos, bibliotecas y hemerotecas.

Orquesta Filarmónica de Jalisco
Archivo del teatro Degollado
Archivo Histórico de la Universidad de Guadalajara
Archivo Municipal
Hemeroteca de la Biblioteca Pública de la Universidad de Guadalajara.
Biblioteca del Congreso del Estado de Jalisco.
Biblioteca Ignacio Dávila Garibi de la Cámara de Comercio de Guadalajara.

Documentos consultados

Archivo del H. Ayuntamiento de Guadalajara. Expediente N° 1143 Años 1919/1920
Archivo del H. Ayuntamiento de Guadalajara. Expediente N° 732, Año 1920/1921.

Informes de Gobierno

Basilio Badillo.
 1922.
Agustín Yáñez.
 1954, 1955, 1957, 1958, 1959.
Francisco Medina Ascencio.
 1968, 1969, 1970.
Alberto Orozco Romero.
 1972, 1973, 1974, 1975.
Flavio Romero de Velasco.
 1978, 1980.

Publicaciones periódicas

El Informador
 Años de 1917 a 2000

El Occidental
 Años de 1945 a 2000

Restauración
 Años de 1921, 1922, 1923 y 1924

El Financiero
 Lunes 17 de abril de 2000
El Financiero
 Lunes 26 de marzo de 2002

El Presente
>Tomo N° I Número 7, Guadalajara: 27 de mayo de 1915.

Revistas.
>*Aurora,* Guadalajara: enero 29 de 1922, p. 11
>
>*La Plaza*, [Bullé Goiri, Alfonso, "La Música en Jalisco, cuenta con un gran promotor. Francisco Orozco", Guadalajara, abril de 1987. P.p. 2, 3.]
>
>*MUSICAL COURIER*, [**Craig Mary,** "Leslie Hodge, More Than a Conductor", New York: Junio de 1957. P.9]
>
>*Revista* de Guadalajara: Marzo 5 de 1922, Tomo I año IV N° 5, p. 70

Testimonios orales (Entrevistas)

Sr. Salvador Zambrano / 24 de mayo de 2000
Sr. José Luis Núñez Melchor /26 de Mayo de 2000
Sr. Ernesto Palacios /26 de Julio de 2000
Sr. Guillermo Salvador / 10 de julio de 2000
Sr. Felipe Espinoza *Tanaka* /23 de Mayo 2000
Sr. José Luis Fernández/ 4 de Julio de 2000
Sr. Justo Cuellar / 10 de julio de 2000.
Sra. *Chela* Suárez / 03 de agosto de 2000
Sr. Pedro Barboza / 01 de agosto de 2000

Bibliografía

Alvarez Coral, Juan,
Compositores Mexicanos, EDAMEX, México: 1981.

Carrasco Alfredo,
Mis Recuerdos, Universidad Nacional Autónoma de México/Instituto de Investigaciones Estéticas/Difusión Cultural UNAM/Dirección General de Actividades Musicales, México:1996

Chávez Carlos,
Epistolario Selecto, Fondo de Cultura Económica, México: 1989.

Díaz Núñez, Lorena
Miguel Bernal Jiménez, Catálogo y otras fuentes documentales, CENIDIM, México: 2000.

Eisenberg Abel,
Entre Violas y Violines. Crónica Crítica de un Músico Mexicano, EDAMEX, México:1990

García Barragán Marcelino,
Memorias 1943/1947, Artes Gráficas, S.A. Guadalajara: 1947

García de León, Amelia,
Vida Musical de Guadalajara, Secretaría de Cultura Gobierno de Jalisco, Guadalajara:1991

Mata Torres, Ramón,
Personajes Ilustres de Jalisco, Ayto. de Guadalajara/Cámara de Comercio. Vol. III. Guadalajara.

Pareyón Gabriel,
Diccionario de Música en México, Secretaría de Cultura Gobierno de Jalisco/Conaculta, México: 1995

Ruvalcaba, Eusebio,
"Con Los Oídos Abiertos", *El Financiero*, Lunes 17 de abril de 2000.

Sachs Curt y Hornbostel,
Sistemática de los Instrumentos Musicales de Berlín 1914. Traducción de Carlos Vega (Fotocopia.)

Sobrino, José,
Diccionario enciclopédico de terminología musical, Secretaría de Cultura de Jalisco, Guadalajara: 2000.

Urzúa Orozco, Aída/ Hernández Z., Gilberto,
(Compilación, investigación y notas), *Testimonio de sus Gobernantes 1912-1939 Tomo III*, Unidad Editorial del Gobierno del Estado de Jalisco, Guadalajara: 1980.

Yáñez Agustín,
Nueva Imagen de Jalisco, Guadalajara: 1959

Zuno José Guadalupe,
Anecdotario del Centro Bohemio, Guadalajara: 1964.

Total De Conciertos: 107

Gráficos.
En dominios de INTERNET

Claudio Arrau
http://upload.wikimedia.org/wikipedia/commons/thumb/2/26/Claudio_Arrau_3_Allan_Warren.jpg/250px-Claudio_Arrau_3_Allan_Warren.jpg

Guillermo Salvador
https://scontent-dfw.xx.fbcdn.net/hphotos-xaf1/v/t1.0-9/226858_1368699034750_5527046_n.jpg?oh=eaeca0f59690256993ca5ade1f4b1c82&oe=554F8C1C

Alondra de la Parra
http://www.unionjalisco.mx/sites/default/files/imagecache/v2_660x370/Alondra-de-la-Parra2.jpg

Francisco Araiza
http://cps-static.rovicorp.com/3/JPG_400/MI0003/306/MI0003306248.jpg?partner=allrovi.com

Joaquín Achucarro
http://classic-online.ru/uploads/50300/50244.jpg

Marco Parisotto
http://www.ofj.com.mx/img/uploads/directores/64.jpg
19/2/2015

Cristina Walevska
http://christinewalevska.com/photogallery/5.jpg

Cristina Walevska
http://www.cello.org/heaven/bios/cwalew2.jpg

Henrik Szering
http://www.conciertosdaniel.com/Imagenes/SZERYNG%20DEDICADA_EDITED.JPG

Mistislav Rostropovich
http://www.conciertosdaniel.com/Imagenes/Mistislav_Rostropovich_edited.JPG

Henryk Szeryng.
https://leiter.files.wordpress.com/2010/02/henryk-szeryng.gif

Carlos Prieto
http://www.carlosprieto.com/photos/LG/2LG.jpg

Nicanor Zabaleta
http://www.biografiasyvidas.com/biografia/z/fotos/zabaleta_nicanor.jpg

Manuel López Ramos
http://www.oribeguitars.com/images/38-manuelramos.jpg

Jean Pierre Rampal
http://www.robertbigio.com/recordings_htm_files/542.jpg

Higinio Ruvalcaba
http://www.relatosehistorias.com.mx/Imagenes/numeros/relatos21/recordar21/Higinio_Ruvalcaba1.jpg

Manuel De Elias
http://1.bp.blogspot.com/-FX54ZovCnyQ/VG7LEUUCnDI/AAAAAAAABDM/5bBYqWFDtnE/s1600/DeElias.jpg

JOSE GUADALUPE FLORES
http://panel.orcius.com/OrciusConsolidate/www.ofeq.org.mx/Fotografias/JOSE-GUADALUPE-FLORES%20baja%202012.jpg

José Guadalupe Flores
http://www.difusioncultural.unam.mx/saladeprensa/images/octubre2011/ofunamtercera/1.jpg

Alondra de la Parra
http://alondradelaparra.com/wp-content/uploads/2012/02/Alondra_MG_9665.jpg

Alondra de la Parra
http://alondradelaparra.com/wp-content/uploads/2012/08/FOTO-87-100x100.jpg

Felix Bernardelli
http://discursovisual.cenart.gob.mx/dvweb11/imagenes/fotos/ago_5-2.jpg

Retrato_de_Félix_Bernardelli
http://upload.wikimedia.org/wikipedia/commons/thumb/0/00/Retrato_de_F%C3%A9lix_Bernardelli.jpg/120px-Retrato_de_F%C3%A9lix_Bernardelli.jpg

www.ingramcontent.com/pod-product-compliance
Lightning Source LLC
Chambersburg PA
CBHW020852180526
45163CB00007B/2478